ART

DK艺术大百科

[英] 英国DK公司 编著

邓小燕 张雪梅 译

清华大学出版社

北 京

Original title: Art: A Visual History
Copyright © 2005, 2015, 2020 Dorling Kindersley Limited
A Penguin Random House Company

北京市版权局著作权合同登记号 图字：01-2023-5978

本书封面贴有清华大学出版社防伪标签，无标签者不得销售。
版权所有，侵权必究。
举报：010-62782989　beiqinquan@tup.tsinghua.edu.cn

图书在版编目(CIP)数据

DK艺术大百科 / 英国DK公司编著；邓小燕，张雪梅译. — 北京：清华大学出版社，2024.1
书名原文：Art: A Visual History
ISBN 978-7-302-64925-0

Ⅰ. ①D… Ⅱ. ①英… ②邓… ③张… Ⅲ. ①艺术史－世界－通俗读物 Ⅳ. ①J110.9-49

中国国家版本馆CIP数据核字(2023)第225577号

责任编辑：陈凌云
封面设计：苔米视觉
责任校对：刘　静
责任印制：杨　艳

出版发行：清华大学出版社
网　　址：https://www.tup.com.cn
　　　　　https://www.wqxuetang.com
地　　址：北京清华大学学研大厦A座
邮　　编：100084
社 总 机：010-83470000
邮　　购：010-62786544
投稿与读者服务：010-62776969，c-service@tup.tsinghua.edu.cn
质量反馈：010-62772015，zhiliang@tup.tsinghua.edu.cn

印 装 者：北京华联印刷有限公司
经　　销：全国新华书店
开　　本：252mm×301mm
印　　张：52
字　　数：924千字
版　　次：2024年1月第1版
印　　次：2024年1月第1次印刷
定　　价：298.00元

产品编号：100296-01

www.dk.com

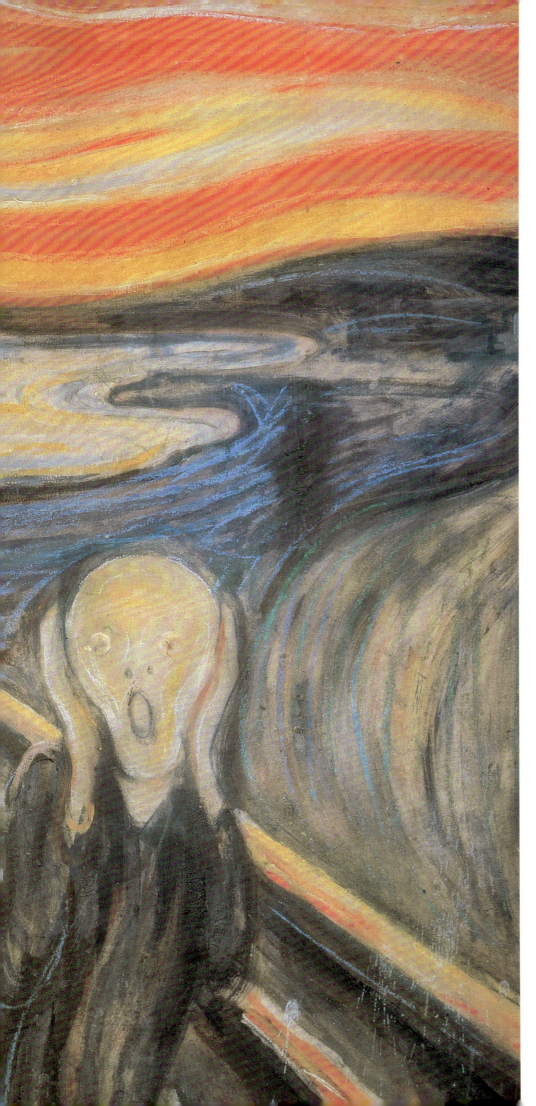

目 录

人类早期艺术 约公元前30000–公元1300年	0
哥特式艺术与早期文艺复兴 约1300–1500年	24
文艺复兴盛期与样式主义 约1500–1600年	74
巴洛克时期 约1600–1700年	108
从洛可可到新古典主义 约1700–1800年	156
浪漫主义与学院派艺术 约1800–1900年	192
现代主义 约1900–1970年	264
近五十年的艺术发展 1970年至今	364
术语表	396
索引	402
致谢	408

罗伯特·卡明(Robert Cumming),畅销书作家和艺术评论家,其作品曾多次获得国际奖项。他是佳士得美术学院(Christie's Education)的创始人和前主席,现为波士顿大学艺术系兼职教授。他曾在DK出版社出版的作品有《注释的艺术》与《伟大的艺术家》。

多年来，我热衷于欣赏艺术作品，尤其喜欢和志同道合的伙伴们一起研究，本书就是基于我们对艺术的品鉴发展形成的。眼睛是感官的主宰，而与他人分享自己的所见是人生最美妙的感受之一——这种体验随着年龄的增长历久弥新，不会囿于艺术作品本身。

我在艺术领域的第一份工作是在泰特美术馆。作为导览小组的一名新成员，我的任务是站在展柜前向公众讲解艺术品。不久，我就发现，有三类问题会被大家反复提到：

第一，我在欣赏艺术品时应该探寻什么？毕加索、伦勃朗、拉斐尔以及特纳的作品都具有哪些主要特征？

第二，这是什么样的艺术作品？它背后的故事是什么？赫拉克勒斯是谁？什么是基督诞生？那个身边画着一个破损车轮的女孩是谁？是谁绑架了那位看起来像棵月桂树的女人？那个大红方块有什么含义？

第三，这些展品是怎样被创作出来的？为什么要创作？它们究竟好在哪里？

此外我还发现，大多数观众似乎都乐于就某一件艺术品、具体问题（尤其是有争议的问题）或彼此的见闻感受进行讨论，并各抒己见。

在本书中，我试图结合大家的观点，去解答前面提到的三类基本问题。作为艺术界

▲ "米罗艺术作品展"海报
(*Poster for Miró exhibition*)

▶ **图为秘不示人的艺术珍品**
现收藏于圣彼得堡赫米蒂奇博物馆。
这幅摄于1994年的照片，让人们对未能展出，但存于世界各地博物馆中的各式各样的艺术珍品，有了一定的了解。

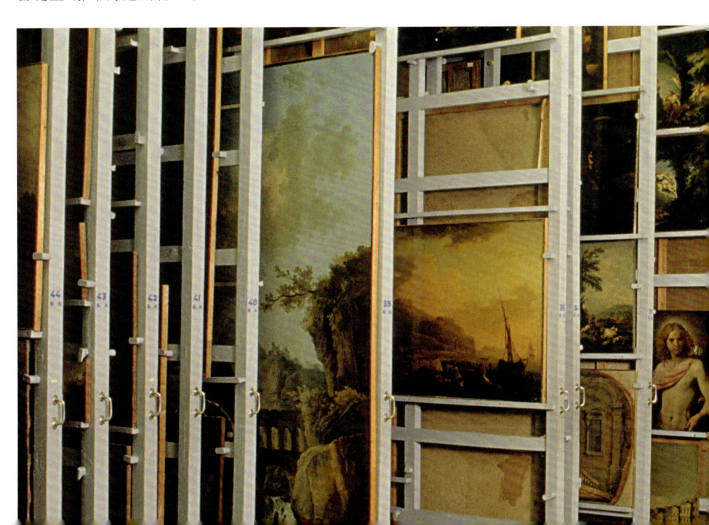

的一分子，多年的从业经历使我懂得，当我们这些艺术从业者暂时抛开自己的工作，不被自己的专业信誉所束缚，纯粹为了享受去欣赏艺术时，我们常常能各抒己见。此时我们的观点往往要比我们在保持工作状态时的观点更有趣、更新颖。

当今的艺术产业是一个汇集了博物馆、教学机构、商业经营机构，以及官方组织的庞大产业。这些机构都有自己的声誉和姿态要去维护。它们总是不顾一切地想让我们相信，它们发布的官方信息是正确有效的。

我理解这些官方艺术机构迫于压力必须维持这种做法，但面对那些既得利益者，我们需要不同的声音。

在本书中，你会发现，自文艺复兴早期开始的各个时期的画家和雕塑家都被安排为单独的条目。我在这些条目中指出了他们艺术创作上的特征，以作为欣赏他们作品的艺术指南。虽然我欣赏艺术品的视角是完全个人化的，但是我尽力从中甄选出能让所有人一目了然并乐于探索的切入点。书中的大部分条目都是在欣赏艺术作品时完成的，至少是以笔记或注解的方式呈现的。事实上，我在书里写到的内容，差不多就是我们站在艺术品前时我会说的话。在这种情况下，我认为宁可说少了也不要说多了，这样同我一起探索艺术的伙伴才能有自己的发现和联系。我希望本书最终能够成为读者的"好伙伴"，同时也是兼具娱乐性和实用性的艺术赏析工具。如果真的能达成这一目标，它会促使你斟酌自己的观点，停下来思考。我希望，它也能让你发出会心的微笑。它应该也会鼓励你去相信你所看到的，而不是你被告知的东西。无论如何，我的初衷是让你在观看艺术品时能获得更多的乐趣。

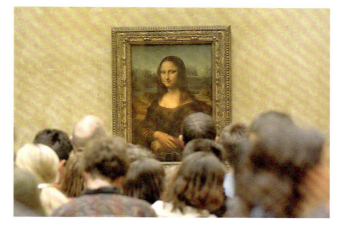

◀ 图为在新的场景中欣赏《蒙娜丽莎》(*Viewing the Mona Lisa in her new setting*)
为了能让更多的人欣赏到这幅世界上最著名的杰作，卢浮宫专门开设了一座画廊，并于 2005 年 4 月向公众开放。

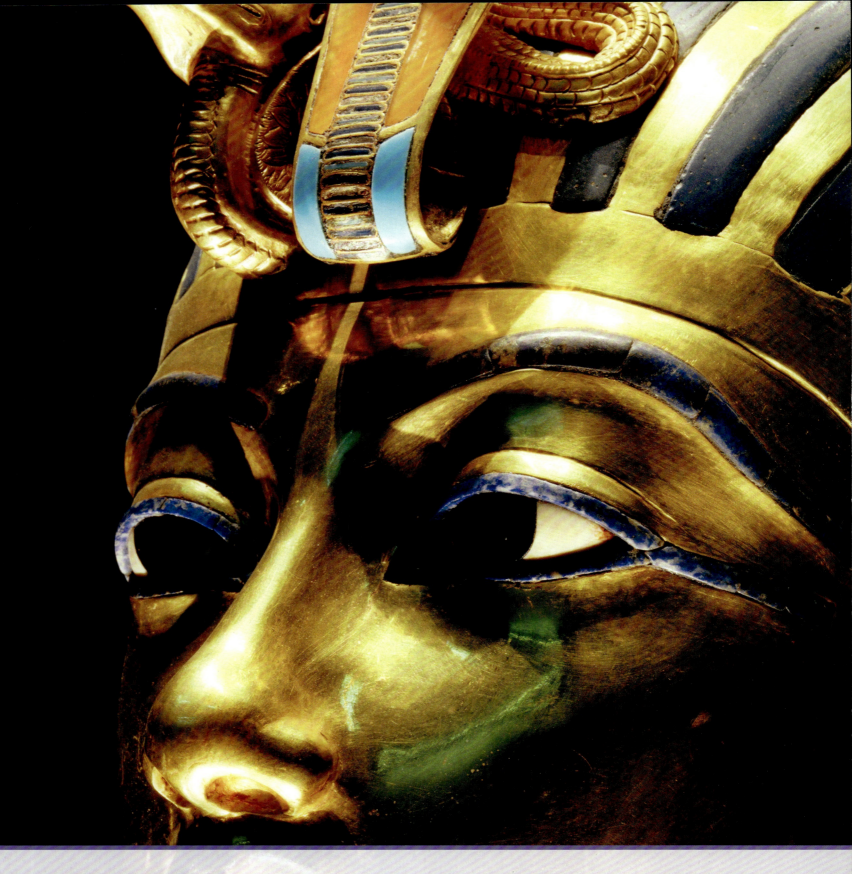

人类早期艺术
约公元前30000—公元1300年

人类早期艺术

艺术家，就像孩子一样，善于借用和模仿，他们从自己在这世界的所见之中找到乐趣。然而，好奇心和创作欲望本身并不能产生艺术品。我们选择称为"艺术"的东西，是一项具有重大意义的人类活动，那么，我们要如何确定艺术最早出现的时刻呢？

在欧洲发现的、已知最古老的艺术品是石雕，大约可以追溯到3.2万年前。这些石雕散见于包括俄罗斯在内的欧洲地区，是罕见的幸存物品。石刻本坚固耐用，所以它们成为现存人类艺术中最古老的作品是一种必然的结果。虽然如此，由于石刻的数量很少，它们得以幸存至今却是一个偶然的结果。这些石雕能够提供的信息并不多，它们留下的关于原始狩猎采集社会性质的蛛丝马迹，充其量只能引发人们对当时社会情况的一些思考。但它们被认为是艺术的论断却是毋庸置疑的。因为，无论是从工艺、色彩还是形态上来看，这些作品都满足了人类内在的审美诉求。同样重要的是，它们看上去几乎都有着某种神秘的、可能是与宗教有关的目的。它们清楚地表明了人类长期存在的一种需求，即通过一些精心设计的物品来理解——也许是安抚——这个充满了不确定性并且经常充满敌意的世界。

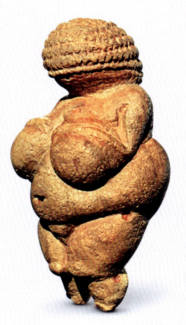

◁ **威伦道夫的维纳斯**（*Venus of Willendorf*）
约公元前3万年，石灰石材质，高11.5cm，收藏于维也纳自然历史博物馆。这件雕刻作品中肥大的四肢以及乳房赋予了它强烈的性的特质。

石器时代的雕塑

在这些偶然留下来的幸存品中，最著名的是一座小型石灰石女性雕像。这座小雕像名为《威伦道夫的维纳斯》，出土于奥地利，距今2.7万—3.2万年。鉴于它怪异、畸形的体态，我们几乎可以确定它是用来祈求繁育后代的祭祀用品。乍一看，她似乎只是女性形体的粗糙缩影。仔细观察，你会发现，这位不知名的创作者将她处理得相当有韵律感，使用的技巧也颇为复杂。她头上整洁、细密的卷发不仅是仔细观察的结果，还经过了非常精细的处理。

◁ **图坦卡蒙黄金面具**（*Mask from the mummy-case Tutankhamun*）
约公元前1340年，高54cm，由黄金、珐琅及半宝石制成，收藏于开罗埃及博物馆。早期文明（如古埃及）中的艺术家会使用最珍贵的材料，来对统治者及其家族进行程式化的描绘。

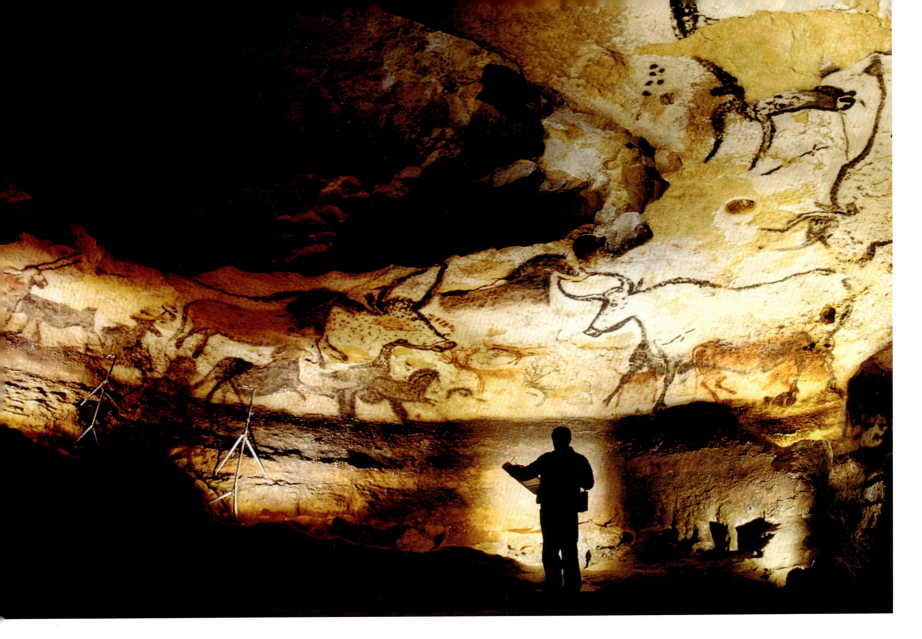

▲ 拉斯科洞窟壁画 (*The Great Hall, Lascaux*)

约公元前15000年,就像欧洲其他石器时代的洞穴壁画一样,拉斯科的洞穴壁画能幸存至今,是因为该洞穴曾经被弃用并被世人彻底遗忘,直到一个偶然的机会,才被重新发现。

洞穴壁画

目前发现的人类早期艺术中,更为壮观的是分布在法国西南部和西班牙北部的洞穴壁画。1879年,当第一幅洞穴壁画被发现时,人们普遍认为它是伪作。这一点儿也不奇怪,因为根据人们当时的认知,很难想象石器时代的人类会拥有这样史诗级别的精湛技艺。2.5万—1.2万年前,在最后一个冰河时代的顶峰期,一种令人惊讶且充满活力的洞穴壁画形式发展起来。这种洞穴壁画通过对猛犸象、野牛、鬣狗和马等动物的精确观察,将它们出色地描绘在了洞穴

时间轴:人类早期艺术

公元前35000年	公元前25000年	公元前10000年		公元前5000年	
	约公元前25000年 非写实的小型女性雕像在欧洲各地出现;首批洞穴壁画出现(法国和西班牙)	约公元前10000年 冰川消融,大型哺乳动物灭绝	约公元前7000年 猪在小亚细亚一带被人类驯化,农业种植遍及欧洲的东南部	约公元前5000年 从事谷物种植的村落在西欧出现,铜在美索不达米亚首次被使用	
约公元前35000年 智人在欧洲出现,尼安德特人灭绝	约公元前20000年 最后一个冰川时代的顶峰期	约公元前9000年 最早培植小麦的证据出现(叙利亚)		约公元前5500年 带状花纹陶器在中欧出现,冶金术在欧洲东南部出现	约公元前4500年 巨石陵墓在西欧建成

墙壁上。以红赭石和木炭为主的多种材料被用于绘画。人们用树枝、羽毛或苔藓来涂抹这些材料，有时也会直接用手来涂抹。几乎所有最壮观的壁画都被创作在洞穴的深处。毫无疑问，这些洞穴壁画的创作是出于宗教目的，其中既有敬畏感又有庆祝意味。因此，这些壁画具备了我们今天理解为艺术的一切品质，对于这一点已经不再有任何疑问了。它们具备了构成"艺术"的诸多要素。奇怪的是，洞穴壁画上只有多种动物形象，却几乎没有人类形象。即使出现了人物，比起易于辨别的动物来也显得简单粗陋，更像是孩童的随意涂抹。

这些文明中最古老的是苏美尔文明，该文明位于今伊拉克一带。他们遗留的陶器残片和少量破损的大理石雕塑表明，这是一个对视觉形象的力量有着充分认识的社会。然而，更为引人注目的艺术品却是苏美尔文明的继承者阿卡德人所创造的。公元前2300年，阿卡德人将美索不达米亚平原的大部分地区统一为一个独立的国家。铸于公元前2300年至公元前2200年的阿卡德统治者的青铜头像，不仅显示了古代高超的铸铜技术，更体现了社会等级制度下典型的统治者形象：高贵庄重而又遥不可及。

城市与文明

大约5000年前，世界上第一个文明在近东地区形成。随着定居农业的兴起，加上山羊和绵羊的成功驯养，食物生产开始出现盈余，这促进了劳动分工的发展，也促成了统治阶级的出现（通常是僧侣或祭司等神职人员）。与此同时，城市开始出现。这些城市是组织完备的社会，有自我意识，技术上较为成熟，具备文化知识，并且认识到艺术形象可以为其所用。许多统治者为了向神明证明自己统治权的正当性，或者维护他们对臣民的统治权，都委托专人制作了一些图像，以强调他们的地位。

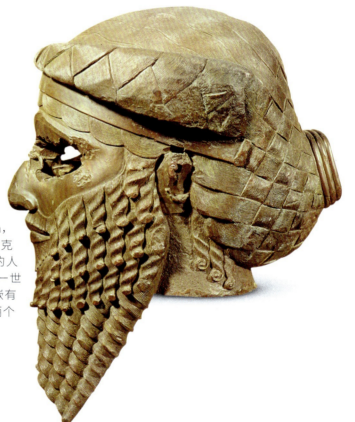

>> 阿卡德统治者（*Akkadian Ruler*）
约公元前2300年，高36cm，青铜材质，巴格达：伊拉克博物馆。这座头像所描绘的人物，被初步认定为萨尔贡一世（Sargon I），眼窝处原应嵌有宝石，但现已遗失，成了两个空洞。

公元前3500年					公元前2000年
约公元前3400年 象形文字书写系统（苏美尔人发明）的最早遗迹出现	约公元前3300年 有围墙的城市首次在埃及出现	约公元前3100年 第一任法老纳米尔统一了埃及	约公元前2650年 第一座埃及金字塔——左塞尔阶梯金字塔——在萨卡拉建成		约公元前2100—前2000年 巨石阵建成
约公元前3500年 人类第一个城邦乌鲁克城邦在美索不达米亚出现；石圈在欧洲西北部出现	约公元前3200年 有车轮的交通工具（苏美尔人发明）出现，楔形文字在美索不达米亚得以发展	约公元前2900年 古埃及早王朝时期	约公元前2540年 胡夫金字塔建成		约公元前2300年 萨尔贡统治下的阿卡德帝国向外扩张

古埃及 (Ancient Egypt)

约公元前3000—前300年

古埃及艺术反映着一个僵化的等级社会,而古埃及艺术本身也正是在这种社会环境下发展起来的。古埃及艺术品规模宏伟,多采用奢华的材料,尤善表现古埃及人对于死亡和来世的信仰。这种艺术品一旦形成,其形式在三千年内几乎都处于稳定不变的状态。

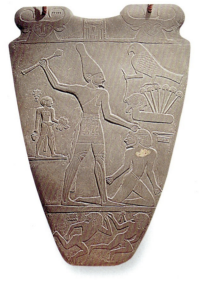

⌃ 纳米尔石板(Palette of Narmer)
约公元前3000年,系片岩刻成的浅浮雕,开罗:埃及国家博物馆。

⌄ 以真理之羽来称量人心(Weighing of the Heart against the Feather of Truth)
约公元前1250年,用纸莎草绘制而成,伦敦:大英博物馆。此场景在每本《死亡之书》中均有体现。

柏拉图曾在公元前四世纪写道,埃及艺术一万年来没有任何变化。即使他的年表有误,但仍然触及了一个核心事实,即古埃及艺术具有近乎独一无二的延续性。

《纳米尔石板》记载了第一位法老纳米尔在大约公元前3100年时统一埃及的历史,这块石板已经包含了古埃及稳定的艺术传统中的许多基本要素。也许其中最引人注目的要数纳米尔所呈现的姿态。他的头、手臂和腿均以侧面示人,而且双腿呈典型的分开站立姿势。然而,如果从人体的构造来看,这里有一处明显的扭曲——他的胸口是以正面示人的。我们在2500年后的艺术作品中,也可以找到与这完全相同的人物姿势。虽然每个细节都处理得十分精细,但整体效果却一点也不自然。古埃及艺术几乎完全是象征性的,旨在准确传达某种含义。在《纳米尔石板》这件艺术品中,它所要表现的是纳米尔战胜敌人取得了胜利。人物形象的大小表明了人物的地位:越大越尊贵,越小越卑微(裸体也代表身份低微)。虽然这些人物都被放置在同一个地面上,但是创作者并没有试图去按照真实的状态来描绘他们所占据的空间。

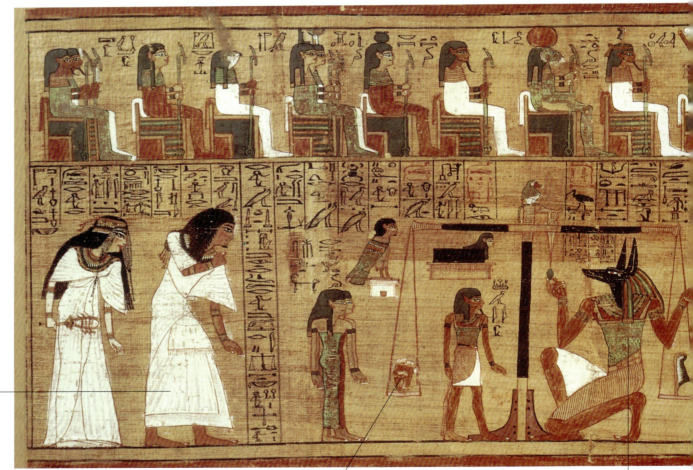

死者被引领至审判大厅

死者的心脏被用秤另一端的羽毛来称重

阿努比斯,长着胡狼头的神,监督心脏称重的过程

等级制度和象征意义

由于古埃及的统治阶级被视为神的化身,所以他们的"永生安乐"要靠将遗体尽量保存得壮观辉煌来实现。因此就出现了刻意修建的壮丽宏伟的金字塔和后来位于底比斯的庞大陵墓群。与此相适应,繁复苛刻的规则也制约着法老在艺术中的表现方式。驻守在阿布辛贝神庙入口处的四尊拉美西斯二世巨型坐像,其泰然自若、面无表情的特征就体现了这种规则,表现出一种形式上的宏大庄严,就像图坦卡蒙黄金面具彰显其珍贵的金属材质和精湛的制作工艺一样。

然而也有例外,艺术描绘的对象(如奴隶、舞女或音乐家)身份越卑微,这种描绘就会越自然。此外,在短暂的古埃及新王朝时期,尤其是阿肯纳顿统治时期(公元前1364—前1347年),他通过驱逐除阿顿("太阳盘")以外的所有神明,撼动了整个宗教界,也撼动了原本严苛的等级礼制。在阿肯纳顿的重臣拉莫斯的陵墓中,拉莫斯的兄弟及其妻子的浮雕不仅技艺精湛、雕刻精美,还暗含着对真实人性的表现。

古埃及人对艺术的态度,更为典型的例子,可见于许多幸存至今的羊皮书籍《死亡之书》中。这是一本咒语书,放在墓中用于引导亡灵抵达来世。不仅是书中的人物——神明和人——在描绘时严格遵循了传统,人物上方和人物之间插入的象形文字(这些象形文字本质上也是图画)也包含了同样精确且细节化的指令和说明。

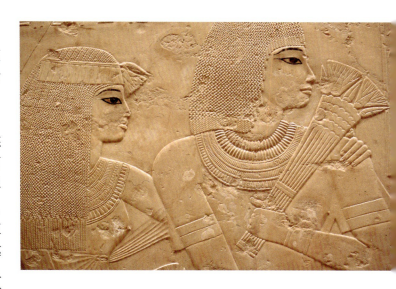

▲ 拉莫斯陵墓浮雕 (*Relief from tomb of Ramose*) 约公元前1350年,石灰岩材质,发掘于底比斯。在最初绘成时这具浮雕应更具冲击力。

古埃及万神殿诸神以霍鲁斯为首

透特神记录了心脏称重的结果

历史大事

约公元前3100年	早王朝时期(至公元前2686年结束):纳米尔统一埃及,定都孟斐斯;象形文字得以发展
公元前2686年	古王国时期(至公元前2181年结束)
约公元前2540年	胡夫金字塔建成
公元前2180年	第一中间期(至公元前2040年结束):中央集权制解体
公元前2040年	中王国时期(至公元前1730年结束)
公元前1730年	第二中间期(至公元前1552年结束):来自亚洲的希克索斯人统治了古埃及大部分地区
公元前1552年	新王国时期(至公元前1069年结束):古埃及统治达到鼎盛时期;新都城在底比斯建立
公元前1166年	最后一位大法老拉美西斯三世去世
公元前1069年	第三中间期(至公元前664年结束)
公元前664年	后王国时期(至公元前332年结束)
公元前332年	亚历山大大帝征服古埃及

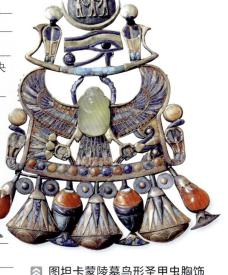

▲ 图坦卡蒙陵墓鸟形圣甲虫胸饰 (*Bird-scarab pectoral from Tutankhamun's tomb*) 约公元前1352年,由黄金、半宝石和玻璃浆料制成,开罗:埃及国家博物馆。

爱琴海早期文明 (The Early Aegean World)

约公元前2000—前500年

大概在公元前2000年至公元前1150年,地中海东部出现了两个相互区别而又密切相关的古希腊早期文明:一个由克里特岛上的米诺斯人开创,另一个,在大概400年之后,由希腊大陆上好战的迈锡尼人开创。这两个文明后来消失的原因至今不明,但在第一个千年开始时,一种崭新的完全属于希腊的文化正在兴起。

克里特文明和迈锡尼文明,都是由精英主导的较为开化的等级社会。他们拥有大量的农产品盈余和广泛的贸易联系。克里特岛的主要权力中心(尽管我们对其统治者一无所知),最初曾被认为是克诺索斯皇宫的迷宫,实际上是用来储存葡萄酒、粮食和油料等物品的巨大储存区。

克里特文明是一个喜好奢侈和颇具视觉审美感知力的社会,这从它宫廷别墅的装饰上就可见一斑。壁画中描绘的船只、风景、动物以及欢腾跳跃的海豚,极富表现力地传达出一种自然界带给人们的喜悦。其中表现青年男女跳牛场景的壁画尤为著名。虽然公牛是米诺斯艺术中反复出现的主题,这种习俗可能具有宗教意义,不过这些呼之欲出的形象,仍非常明显地展现了肉体的活力和欢愉。

跳牛壁画(*Bull-leaping fresco*)
约公元前1500年,雅典:国家考古博物馆。20世纪初期,克诺索斯宫(见上方图片)被发掘时所发现的珍宝之一。

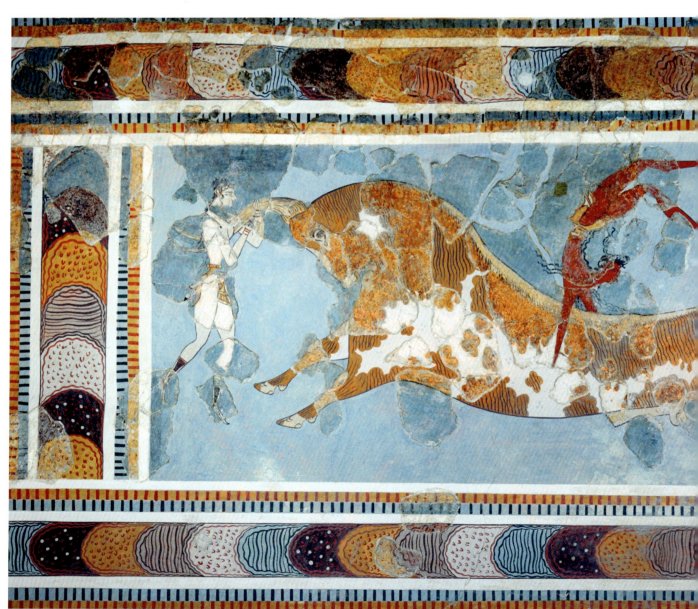

公元前17世纪中期，锡拉岛上的米诺斯殖民地，由于火山喷发等自然灾害原因遭到破坏，宫殿和别墅相继被重建。然而，这个明显并不好战的世界也遭到了来自外界的威胁。大约在公元前1450年，克里特文明被来自希腊大陆的迈锡尼人所征服。

迈锡尼文明

迈锡尼戒备森严的遗址本身，就凸显了这是一个由尚武好战的精英所统治的社会，并且向人们展示了这种尚武精神在整个社会渗透的程度。正如迈锡尼统治者非凡的黄金面具所显示的那样，他们的世界不仅物质丰富，而且技术先进。

可能是由于来自北方的侵略，最初的爱琴海文明陨落了，随着它的陨落，古希腊文化曾一度消失了四百余年。这就是所谓的"黑暗时代"，人们对这段时期几乎一无所知。然而，大约在公元前800年，一个全然不同的崭新的古希腊文明诞生了。虽然它在政治上尚处于分裂状态，但它有强烈的自我认同感以及强烈的智力优越感。

在视觉艺术方面，新文明呈现出两种主要的发展趋势：一种是趋于理想化的自然主义，另一种是采用男性裸体来作为主要的表现对象。这体现了古希腊文化价值的主导地位，至少在西方人看来，这些文化价值已成为令人向往的目标。事实上，在西方文明之外，古希腊文化所尊奉的价值观从未受到过特别推崇。例如，大多数文明都将赤身裸体视为奴性的明显标志。

古希腊人对于男性裸体艺术的痴迷起源于公元前7世纪。有100多个真人大小的被称作Kouroi（青年男子）的雕像被保存下来。这些雕像虽然在形态上非常程式化——全部面朝前，双拳紧握，一只脚放在另一只脚的前面（受到埃及艺术影响的证据）——但自然呈现的人体解剖细节却体现出了希腊人的新的审美趣味。到了公元前5世纪，它们催生了艺术史上前所未有的自然主义艺术。

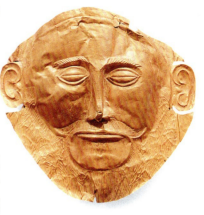

▲ **迈锡尼人陵寝黄金死亡面具**
（*Mycenaean death mask from royal tomb*）
约公元前1550年，纯金，雅典：国家考古博物馆。

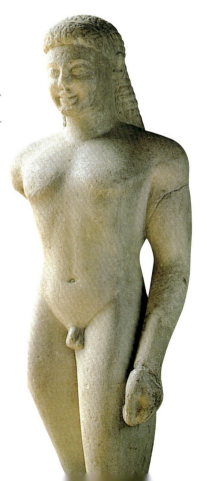

▽ **青年男子**（*Kouros*）
约公元前540年，高105cm，大理石材质，巴黎：卢浮宫。

历史大事

约公元前2000年	米诺斯文明在克里特岛上建立，克诺索斯宫建成
约公元前1600年	线性文字B在克里特岛上开始使用
约公元前1500年	迈锡尼人成为希腊大陆的统治者
约公元前1450年	米诺斯文明陨落，迈锡尼文明主宰了克里特岛
约公元前1150年	希腊大陆上的迈锡尼文明陨落
约公元前1000年	古希腊殖民者移居小亚细亚和爱琴海东部
公元前776年	首届泛希腊运动节即奥林匹克运动会举办
约公元前750年	希腊字母首次被使用的证据出现；荷马《伊利亚特》首次面世
约公元前700年	古风时代开始：城邦出现

希腊古典时代 (Classical Greece)

约公元前500—前300年

在公元前5世纪至公元前197年（古希腊被古罗马吞并期间），古希腊在艺术、哲学、数学、文学和政治领域已发展到了理想化的境界，这对后来的西方文明理念产生了巨大的影响。由于这一成就是古希腊在面临内忧外患的情况下取得的，所以格外令人瞩目。

公元前490年和公元前480年，雅典人两次击败了波斯入侵者。雅典一跃成为古希腊最强大的城邦。尽管公元前431年至公元前404年发生了伯罗奔尼撒战争，雅典在与斯巴达强敌的交战中，实力衰落，最终落败，但至少在文化方面，雅典一直保持着主导地位。甚至在接下来的一个世纪马其顿崛起时，雅典的文化地位也未被撼动。公元前5世纪，雅典见证了一场惊人的艺术创作大爆发，并确立了一种艺术标准，这种标准不仅在古罗马文明中占主导地位，而且在被文艺复兴的欧洲重

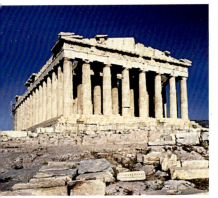

半人马战胜拉比斯人（*Centaur Triumphing over a Lapith*）公元前447—前432年，大理石材质，伦敦：大英博物馆。该浮雕（右图）本为帕特农神庙（上图）南边饰带的一部分。后于19世纪初被英国埃尔金勋爵移除。

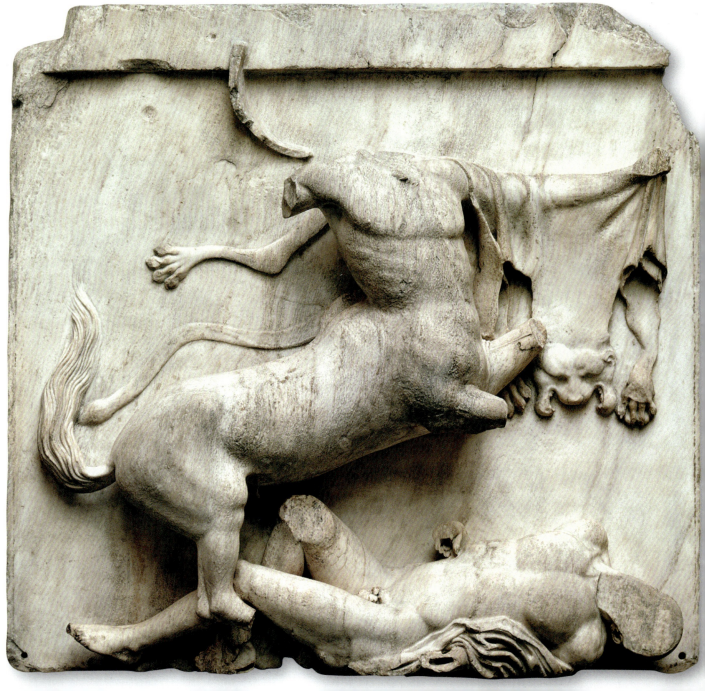

新发现后，又在之后的400年中继续被当作衡量艺术的绝对标准。

古希腊绘画只留下了少量的碎片，许多古希腊雕塑只能从罗马人的复制品和典籍记述中知晓，现存的建筑物也是被大规模地损毁过的。尽管如此，残存至今的文物古迹仍足以展现希腊古典时期非凡卓越的艺术影响力。

建于公元前447年的帕特农神庙，就是这种影响力最好的例子。时至今日，即使神庙里的装饰性雕塑已不复存在，它残存的壮丽之美仍向人们诉说着古希腊艺术的卓越，这种卓越驱动着希腊古典时期艺术的发展。如果神庙现在还保持着它最原始的样子，那些精致的绘画和雕塑都还在的话，它的影响力会更加显著。

古希腊雕塑

帕特农神庙的雕塑分为三部分。在建筑物两端的三角形山形墙上分别伫立着大规模的独立群像，

历史大事

公元前505年	雅典建立民主政治
公元前490年	希腊城邦在马拉松战役中战胜波斯入侵者
公元前480年	希腊城邦在萨拉米斯战役和普拉塔亚战役中再次战胜波斯入侵者
公元前478年	提洛同盟建立，后形成雅典帝国
公元前461年	伯里克利开始主宰雅典政治
公元前447年	帕特农神庙开始修建（公元前432年建成）
公元前431年	伯罗奔尼撒战争在雅典和斯巴达之间展开（止于公元前404年）
公元前399年	雅典哲学家苏格拉底因"腐化青年"而被判处死刑
公元前385年	柏拉图返回雅典，开办学院
公元前384年	亚里士多德诞生

◁◁ **红绘瓶画**（*Red-figure vase*）
约公元前450年，高48cm，陶瓷材质，巴黎：卢浮宫。该瓶画描绘的是希腊重装步兵（平民军人）从战场归来的场景。

包含了许多人物形象，描绘了雅典娜女神的诞生以及她与海神波塞冬为争夺阿提卡而进行斗争的场景；在这些雕像的下面和两侧，有近百个描绘正在挣扎的人物的单体浮雕（诸如人和半人马、希腊人和亚马逊女战士、众神和巨人）；在外柱廊后面以及整个神庙的周围是饰带浮雕，全长160米，描绘了每四年一次的宗教节庆——泛雅典娜节的场景，这个节庆是为了纪念雅典娜而举行的。

尽管帕特农神庙的雕像被严重毁坏，但这些雕像依然反映出创作者的创作自信和精湛技艺。它们全都栩栩如生，戏剧化地排列在一起，充满了英雄气概。希腊古典时期的雕塑也有保存良好的例子。比真人略大的青铜雕像《来自安提基特拉岛的青年男子》，以一种全新的方式将平静的优雅和娴熟的技艺结合起来，赋予自然主义理想化的色彩，从而塑造了具有神性的极为自信的青年形象。此雕塑极具理性，同时又极富感性，造诣之深，实属罕见。

历史文献记载表明，古希腊绘画也达到了与雕塑同样高的水平。庞贝古城遗址上的罗马壁画，几乎可以确定曾深受古希腊原作的影响。壁画中对透视法、前缩透视法以及人物的自然主义表现手法的熟练运用，似乎直到意大利文艺复兴时期才再度出现。而古希腊瓶画也充分说明了这一点。这些瓶画虽然在小面积的曲面上绘就，但仍描绘出了繁复庞杂的人物组合，且背景具有真实的空间感和纵深感。

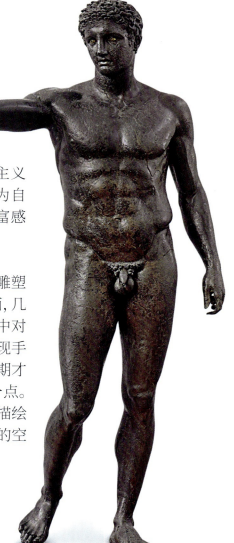

▽ **来自安提基特拉岛的青年男子**（*Boy from Antikythera*）
约公元前340年，高194cm，青铜材质，雅典：国家考古博物馆。

希腊化时代艺术（Hellenistic Greek Art）

约公元前300—前1年

公元前336年，亚历山大大帝点燃了横扫中东和埃及的征战之火。他所建立的庞大帝国在他去世后分崩离析，但古希腊文化对这片广袤土地的影响却经久不衰。这个"希腊化"进程在古罗马人手中得到了推进。到了公元前1世纪，古罗马人已将古希腊艺术传统传播到了整个地中海一带。

亚历山大和他的继任者们，将古希腊文化价值观深植于古代文明的大片疆土中。就像公元前5世纪的古希腊城邦一样，这些新的希腊王国互为政敌，但却继承了相同的文化遗产。一项大规模的新城市建设计划在小亚细亚、近东、美索不达米亚和北非相继启动。诸如亚历山大城、安提阿城和帕加马城等均为希腊化城市。

古希腊人的声望也因学习而提高。亚历山大图书馆是各大文明古国中最著名的图书馆。亚历山大大帝的老师，去世于公元前322年的亚里士多德，其影响力贯穿了整个希腊化时代乃至后世。在古希腊文明的大举扩张下，原来的古希腊城邦在政治上黯然失色，但仍在很大程度上保持了它们的文化地位。

尽管希腊化艺术明显地继承了希腊古典时代艺术的传统，同时，再次以自然主义作为主要关注点，但二者之间仍存在着重要的差异。最明显的是希腊古典时代艺术的克制和束缚，被运动感和戏剧感所冲破。究其原因，可能是随着技术的日益精湛，艺术家们对自己的艺术创作提出了更高的要求。但是也有一种观点认为，希腊化世界需要一种更为显著的艺术风格来为它征伐四方的战绩歌功颂德。例如，就帕特农神庙而言，公民的虔诚为其奠定了基调，而亚历山大石棺，即约公元前310年为西顿统治者雕刻的华丽的大理石石棺，不仅彰显出令人赞叹的雕刻技艺，也清晰地显现出潜入其中的必胜的信念。在石棺一侧的战争场景中，亚历山大大帝身着狮子皮，享有此前只有众神才配享有的英雄般的待遇。

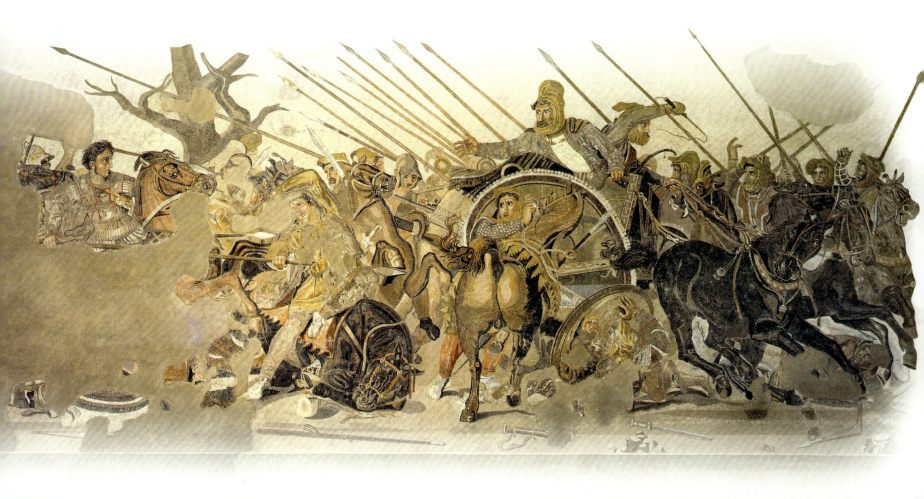

▽ **伊苏斯之战**（细部）（*The Battle of Issus*）（*detail*）
公元前1世纪，镶嵌画，那不勒斯：国立考古博物馆。这幅出土于庞贝的镶嵌画，是罗马人依照古希腊原作所作的摹本，描绘了年轻的亚历山大大帝（图左）击败了波斯国王大流士（图中）的场景。

历史大事

公元前336年	亚历山大大帝即位，开始征伐波斯
公元前332年	亚历山大征服埃及，亚历山大城奠基
公元前323年	亚历山大之死引发了帝国分裂
公元前322年	亚里士多德去世
公元前302年	亚历山大帝国最终解体
约公元前230年	帕加马《垂死的高卢人》青铜雕像原作铸成
约公元前175年	帕加马的宙斯祭坛开始修建
公元前168年	罗马开始向地中海东部扩张
公元前146年	古希腊和北非被罗马统治
公元前133年	帕加马归属罗马统治

此类英雄人物的表现力，在几乎同样著名的雕塑《垂死的高卢人》中得到了拓展。该作品中，人物在接受命运时的坚忍与尊严，清楚地表明了一种关注个体生命的志趣，而这也反映在写实肖像画的发展中。这种现象，在一定程度上受到了亚里士多德学说的影响。在希腊古典时代，个体艺术形象的价值理所当然地等同于形体的完美程度；而现在，人物的性格特质已经变得与形体同样重要，甚至是更重要。公元前3世纪中叶，一尊或为哲学家赫尔马库斯的青铜雕像，描绘了一个年迈蜷曲的人物形象。他身上洋溢的高贵精神清楚地表明，这尊雕像是一种同情的写照，这一点在他形体的虚弱和衰老中表露无遗。

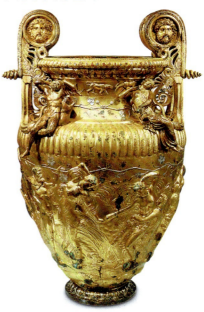

德维尼双耳喷口杯（Derveni krater）
公元前4世纪后期，高86cm，镀金青铜器，塞萨洛尼基：考古博物馆。这只大型容器的外部饰以狄俄尼索斯、阿里阿德涅和其他神话人物的小雕像和凸纹饰浮雕，是一件技艺十分精湛的作品。

雕塑发展的新趋势

帕加马的宙斯祭坛可能是整个希腊化时代最著名的作品。这件作品体现了当时艺术的另一个重要特征，即规模宏大。祭坛所在平台的基座上有一道高2.3米、全长达90米的雕刻横饰带，上层还有一道高1.5米、长73米的横饰带。横饰带上的雕刻生动形象，富有活力，各种浮雕人像身体扭曲，缠斗不休，与希腊古典时代恬淡平和的雕塑风格相去甚远。

拉奥孔

《拉奥孔》雕刻于希腊化时代末期。它的艺术风格与大约150年前的帕加马的宙斯祭坛一脉相承。对人物敏锐的观察和高度精细的创作成就了这样一座令人叹为观止的杰作。作品中人物身体扭曲，面庞痛苦变形，这些形象所产生的高度悲剧化的情绪，让该作品冲击力十足。

这座雕像展示了维吉尔在史诗《埃涅德》中描述的关于特洛伊战争的一个故事。拉奥孔是特洛伊的祭司，他曾力劝他的同胞们拒绝希腊假意用于和解的礼物——木马。作为惩罚，众神派了两条蛇去杀死他和他的儿子们。虽然这件作品技艺精湛，但只适合从正面观看。像所有的古代雕像一样，它最初应该是被施以彩绘的。

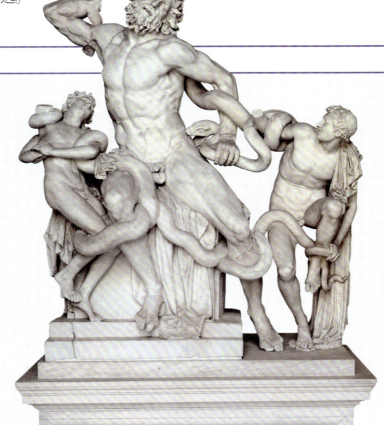

拉奥孔（Laocoön）
阿格桑德罗斯、波利多罗斯和阿典诺多罗斯，约公元前42年—前20年，大理石，梵蒂冈博物馆。《拉奥孔》对文艺复兴时期的想象力有很大的影响。这部分是由于1506年它在罗马出土时的惊艳亮相，当时人们对希腊雕像的兴趣正值巅峰，部分是由于作品中挣扎的人物体现出的高贵之美。这种戏剧性的处理大规模雕塑的手法，对米开朗琪罗，以及后来的巴洛克时期的罗马艺术家们都产生了深远的影响。

罗马帝国(Imperial Rome)

约公元前27—公元300年

在古代的各个强国之中，古罗马独树一帜，只发展了自己有限的艺术语言。古罗马的建筑正如其工程一样，从未缺乏大胆创新的理念，但其绘画和雕塑却大多源于古希腊的范本。无论古罗马在艺术创作中将它的政权形象投射得多么有力，它所采取的视觉表达方法都是非原创的。

古罗马艺术在很大程度上是依靠模仿进行创作的，并且是非常功利的。古希腊提供了大量的艺术原型，古罗马完全可以在这个基础上根据自己的需求进行借鉴和再创作，然而，这非但没有对古罗马艺术的发展起到激励作用，反而让古罗马在古希腊伟大的艺术成就面前自惭形秽，进而使独立的古罗马艺术流派也遭到扼杀。因此，总的来说，无论是从传统意义上来说还是从确切意义上来说，古罗马艺术都是了无生气的。

例如，创作于公元前1世纪的《美第奇维纳斯》，就是现存33件希腊化时代原作的古罗马仿制品之一。古希腊雕塑不仅被古罗马人仿制，还被他们积极地回收再利用。希腊式雕塑被重新雕铸为身着罗马服饰的新作品，以服务于政治，这种艺术形象是为了巩固古罗马的权力。在最极端的情况下，这种做法甚至会催生一种现场交易模式。在这种模式下，商人们供应各种尺寸的希腊英雄人物雕像，这些雕像被出售时都没有头，购买者可以提供根据自己的形象雕刻的头部雕像，与所购雕像进行组装，组装过程十分容易。

奥古斯都和平祭坛
(*Ara Pacis Augustae*)
公元前13—前9年，大理石材质，现收藏于罗马。横饰带上展示的是奥古斯都的家庭成员和国家官员。细部图（左侧图片）中的男子是皇帝的女婿马库斯·阿格里帕。

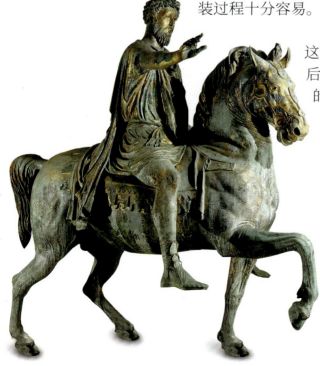

马库斯·奥雷利乌斯骑马雕像（*Equestrian statue of Emperor Marcus Aurelius*）
约公元175年，高350cm，镀金青铜像，罗马：卡比托利欧博物馆。

这种实用主义的做法，在2世纪后期纪念马库斯·奥雷利乌斯的骑马雕像中得到了充分的体现。作品中人物手臂向外伸出，头微微转向一侧，他的姿态表明这只是公元前5世纪《持矛者》的众多仿作之一，而这些古罗马的仿作成为我们了解原作的唯一途径。原作展现的是理想化的男性的美好形象，但仿作的描绘重点，却稍显笨拙地转向了炫耀帝国的权力和神一般的人君。

即使是在年代更早些的《奥古斯都和平祭坛》中，在试图宣扬奥古斯都皇帝的统治和早前罗马共和国的承续性的同时，也摆脱不了对希腊原型的依赖，尤其是在使用连续的大型人物饰带这方面。作品试图表现的美德是罗马式的，但其刻绘方式无疑是希腊式的。

古罗马绘画

在古罗马帝国，人们喜爱奢华，往往将豪奢混同于品质，这种倾向遭到了强烈的反对，反对者们

寻求回归共和国时期严肃的价值观念和体系。但在当时的社会中，人们普遍信奉"多即是好"的准则。现存的古罗马绘画大多来自庞贝古城（公元79年的一次火山爆发将这座城市覆盖住了，这些绘画得以保存下来）。这些作品模仿古希腊绘画而作，为人们寻求早前古希腊绘画的原貌提供了重要线索。

与已知的希腊原作不同，出土于庞贝的绘画看起来几乎都是专为豪华别墅绘制的装饰性壁画。配以复杂的建筑背景，运用复杂巧妙的幻象手法创作的风景画和海景画，似乎成了最受人们青睐的艺术题材。在古罗马帝国，表现形式要比内容更重要。留存下来的壁画显然是由熟练的技术工人绘制的，这些技术工人大多数情况下是希腊人——他们在希腊人的理解中是高级室内装饰师，而非艺术家。

历史大事

公元前264年	古罗马人征服意大利全境；第一次布匿战争爆发（止于公元前241年）
公元前218年	第二次布匿战争爆发（止于公元前201年）：汉尼拔率军入侵意大利
公元前149年	第三次布匿战争爆发（止于公元前146年）：迦太基被罗马军队夷为废墟
公元前46年	尤里乌斯·恺撒被任命为独裁官（公元前44年遇刺身亡）
公元前27年	屋大维成为古罗马帝国首任皇帝（获得"奥古斯都"称号），后于公元14年去世
公元前13—前9年	修建罗马《奥古斯都和平祭坛》
公元79年	庞贝和赫库兰尼姆两座古城因维苏威火山喷发而被毁
公元113年	罗马图拉真纪功柱建成
公元117年	图拉真皇帝去世，古罗马帝国疆域达到极盛
公元161—180年	罗马《马库斯·奥雷利乌斯骑马雕像》铸成

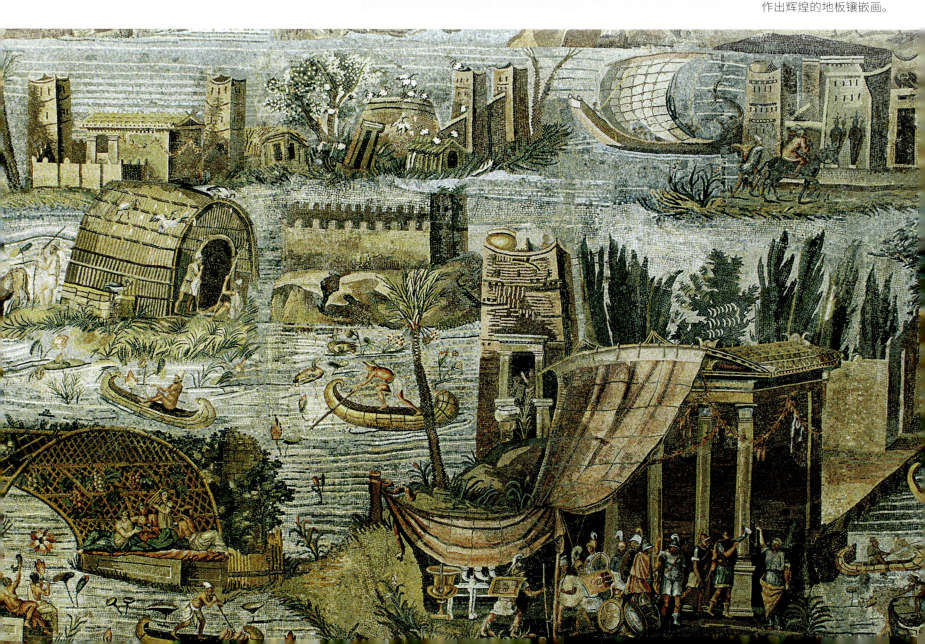

▽ **泛洪的尼罗河**（细部）
（*Nile in Flood*）（detail）
约公元前80年，镶嵌画，帕莱斯特里纳：普雷内斯蒂诺考古博物馆。古罗马人以希腊艺术为摹本，创作出辉煌的地板镶嵌画。

罗马晚期艺术和基督教早期艺术
(Late Roman and early Christian art)

约公元300—450年

随着古罗马帝国的衰落,古罗马艺术逐渐背离了从希腊艺术中继承的自然主义理想。相反,这些生机勃勃但不太复杂的艺术范本,正是早期基督教会一直在寻找的视觉语言,它经过教会的改造,被用于满足基督教神学的发展需求。

公元4世纪早期,君士坦丁皇帝在罗马修建了君士坦丁拱门。这座拱门清晰地概括了对希腊理性主义的背离。拱门上除了君士坦丁统治时期雕刻的浮雕以外,还包含了一系列创作时间更早的浮雕作品。这样的选择是经过深思熟虑的:拱门上的早期浮雕作品,都取自万民拥戴的帝王统治时期,君士坦丁大帝希望自己能与这些受人爱戴的帝王并肩而立,以此来使他的统治被人们所接受。这些早期浮雕的创作,都遵循了古希腊人传承下来的自然主义传统。相比之下,后期浮雕中的人物形象似乎是故意讽刺他们更优雅的前辈:身材矮胖,比例失调,几乎都以侧面示人,同样,前缩透视法和其他创造空间感的手段也被完全忽视了。这种对比是如此强烈,以至于让人觉得

⏫ **法尤姆木乃伊棺木肖像画**
(*Mummy-case portrait from Fayum*)
木板蜡画。伦敦:大英博物馆。图为具有罗马风格的肖像画,该绘画传统在埃及延续到公元2世纪和公元3世纪。

⏬ **君士坦丁拱门圆形龛**
(*Roundel from the Arch of Constantine*)
这座徽章式的圆形龛,是向太阳神阿波罗的献祭之作,可以追溯到哈德良统治时期(公元117—138年)。它是君士坦丁大帝从年代更早的纪念碑上拆下来的,用于装饰他于公元315年在罗马修建的凯旋门。

这些浮雕几乎是在炫耀它们对希腊视觉艺术传统的有意抛弃。

激进的变革

君士坦丁的统治标志着罗马进入了关键的发展时期。公元330年,君士坦丁大帝决定将帝国的首都从罗马迁至君士坦丁堡(现今的伊斯坦布尔),这意味着当时帝国的政治和经济中心正在向东方转移。而他于公元313年将基督教合法化的举措,也同样影响深远。基督教原来是一个小教派,经常遭到迫害,现在却得到了帝国的全力支持。君士坦丁的决定完全出于政治目的:他将教会作为帝国重组的中心点,因此,急于调和原有宗教文化与基督教的对立关系。接下来的挑战,便是寻找视觉表达方法,以传达基督教的种种信息。身为异教徒的罗马人,他们的艺术原型不可避免地被使用了。基督教堂的基本建筑形式,源自一种叫作"巴西利卡"的古罗马世俗建筑。这种建筑有长方形的大会堂,通常外侧带有一圈柱廊,短边还有耳室。

基督教及其艺术

关于天父的形象是否应该被呈现,以及是否会形成偶像崇拜,长期以来争议不断。然而对基督的形象本身却没有这种限制,因为基督教的核心信条便是基督生而为人。然而,关于如何具体地呈现基督的形象,世人却无法达成一致:是年轻的,年长的;严厉的,还是和蔼的,甚至有无胡须,都在探讨中。虽然很多基督的生活场景很早就被描绘出来了,但在这些场景中,钉十字架这种为最底层罪犯制定的行刑方式却不曾出现过,甚至十字架本身也只是作为通用符号而逐渐被接受。由于早期基督教没有绘画作品存世,因此要想解决上述问题,只能通过雕塑和镶嵌画来寻找线索。以公元4世纪中叶的《朱尼乌斯·巴苏斯石棺》为例,这件作品十分奢华,共分为上下两层。每层都包含五个轮廓清晰但人物刻画较为粗糙的场景。在这两层浮雕中,年轻的基督形象都出现在了中间的场景里,他在上层中呈现出手臂向外伸展的赐福坐姿,这种姿态直接源于古罗马帝国的传统。

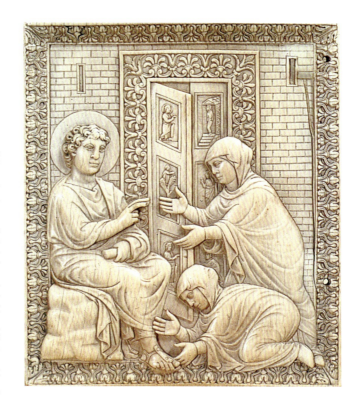

◁ **基督墓前的圣母和圣女**
(*Holy Women at the Tomb of Christ*)
约公元400年,象牙材质,米兰:斯福尔扎古堡。图为圣母玛利亚和抹大拉的玛利亚敬拜复活的基督。基督被描绘成一个身着罗马服饰、没有胡子的年轻人。

类似这种将异教形式和基督教题材融合为一的例子,也见于约公元400年刻绘的象牙浮雕《基督墓前的圣母和圣女》中,它描绘了基督墓前虔诚圣洁的女子。同样,如果其中人物的姿态在渲染上稍显笨拙的话,那么它们显然是源于早期的希腊艺术传统。

历史大事	
公元312年	君士坦丁被封为皇帝
公元313年	米兰敕令:君士坦丁大帝承认基督教在罗马帝国的合法地位
公元325年	君士坦丁大帝召集尼西亚公会议,以解决教会内部的神学纷争
公元329年	罗马圣彼得大教堂竣工
公元330年	君士坦丁大帝确立君士坦丁堡为罗马帝国的新首都
公元391年	狄奥多西大帝将基督教定为古罗马帝国国教
公元395年	狄奥多西大帝去世:古罗马帝国正式分裂为东西两部分
公元410年	西哥特人在阿拉里克的率领下劫掠罗马
公元455年	汪达尔人在该撒里克的率领下劫掠罗马
公元476年	西罗马帝国末代皇帝罗慕路斯·奥古斯都被废黜

拜占庭艺术（Byzantine Art）

约公元50—1200年

与四方受敌的西罗马帝国相比，拜占庭帝国要富强得多，它的发展重心也日益向东方倾斜。它发展出一种由繁复的宗教意象所主导的新颖精妙的视觉艺术语言，这标志着，它与推动早期罗马艺术发展的希腊古典时代艺术传统几近彻底地决裂。

拉文纳圣维塔莱教堂拜占庭式柱头（Byzantine capitals in the Church of San Vitale, Ravenna）

公元6世纪，拜占庭教堂的内部富丽堂皇，装饰着镶嵌壁画、镀金艺术品和浮雕，但没有雕像，因为雕像在当时不被尊拜为圣像。

拜占庭艺术最重要的题材都是围绕基督教展开的。随着教会教义被编纂成籍，严苛的规条开始限定艺术品的描绘形式，就连手势和色彩都被赋予了精确不变的含义。

在意大利拉文纳圣维塔莱教堂中，那些熠熠生辉、出尘脱俗的镶嵌画，便是拜占庭最早的艺术典范之一。其重要性在于，它们不仅颂扬了查士丁尼接连收复西罗马国土的功绩（尽管是短暂的）——东方皇帝面对蛮族对西罗马的入侵，立志要恢复大一统的罗马帝国荣光——而且最能体现拜占庭帝国新的艺术敏感性。祭坛上面的主体形象，是散发着光芒的基督。他呈坐姿，两边伴有天使和信徒。同样引人注目的是画中描绘的查士丁尼和他的随从们。这幅画像中的皇帝，呈分腿站姿，他既是命运的强者，又是作恶之人，还是西方艺术中最令人难以抗拒的形象之一。在君士坦丁堡，查士丁尼下令建造的圣索菲亚大教堂，更是将这种强烈的虔敬之情表现得淋漓尽致。即使是在距1453年奥斯曼帝国征服拜占庭近600年后的今天，当时基督教界最大的教堂已变成了一座清真寺，它闪闪发光的镶嵌画和巨大而幽暗的壁龛，仍会唤起一种只有拜占庭帝国中心才会具有的惊人的壮丽感和神秘感。

拜占庭传统后来的形式掩盖了它最初的创造性。希腊达芙妮修道院教堂的穹顶上绘有镶嵌画，上面有全能者基督，即"万物之主基督"俯瞰世间的形象，这是关于上帝被赋予固定形象的最有力的例子。同样在拜占庭，圣母玛利亚成为基督教的主要艺术象征之一。在某种程度上，这和基督教教义有关。公元5世纪的文献证实，正是玛利亚的童贞使她得以成为拜占庭，以致后世西方基督教艺术中的主要人物——"圣母"。

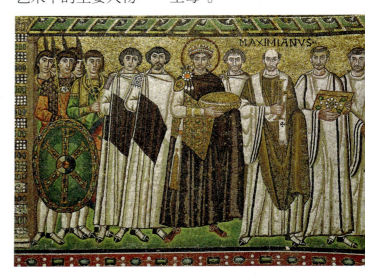

查士丁尼大帝一世和他的随从（Emperor Justinian I and his Retinue）

约公元547年，镶嵌画，拉文纳：圣维塔莱教堂。查士丁尼大帝一世的两侧分列着他的帝国官员、将军和高级神职人员，他被描绘成拜占庭帝国的政治、军事以及宗教领袖。

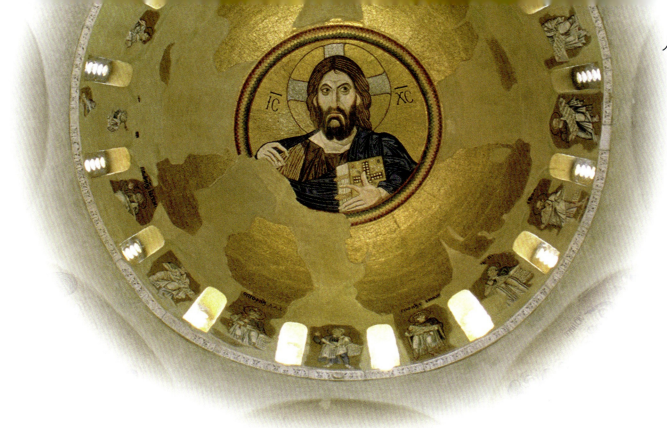

> **全能者基督**（Christ Pantocrator）
> 11世纪后期，镶嵌画，希腊达芙尼修道院教堂。"全能者基督"的人物形象，左手持《圣经》、右手抬起呈赐福状，是东正教十分普遍的圣像形象。

深远的影响

在埃及西奈半岛圣凯瑟琳修道院中，绘制于公元6世纪的板面油画《圣母子像》上的形象，诉说着拜占庭艺术的另一个核心事实，即宗教圣像正日益成为教徒冥想的辅助工具。这种画像体积小，便于携带，对于正统（"正统"之谓源于拜占庭教会的自诩）基督教的传播具有深远的意义。保加利亚于公元864年、基辅罗斯于公元988年将国教转变成这种具有特色的基督教（东正教），这对其扩大影响范围以及在新疆土上发展壮大至关重要。

历史大事

公元532年	圣索菲亚大教堂在君士坦丁堡开始兴建（后于公元537年举行祝圣礼）
公元533年	查士丁尼大帝开始收复西罗马帝国国土
约公元547年	拉文纳圣维塔莱教堂镶嵌画创作完毕
公元555年	拜占庭帝国彻底征服意大利和伊比利亚南部
公元558年	圣索菲亚大教堂的穹顶坍塌（后于公元563年重建）
公元692年	特鲁兰会议准许在艺术中使用基督的形象
公元726年	利奥三世禁止崇拜宗教形象，引发"毁坏圣像运动"危机
公元751年	拜占庭在意大利的最后一个属地拉文纳被伦巴第人夺取
公元843年	东正教取得胜利——官方正式准许使用圣像
公元864年	拜占庭教士西里尔和美多德开始在东欧地区传播东正教
公元1054年	罗马教会和东正教教会最终分裂

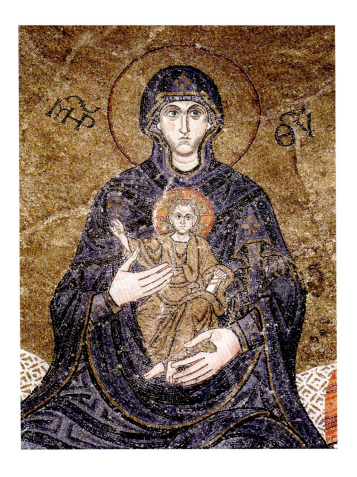

> **圣母子像**（Madonna and Child）
> 12世纪，镶嵌画，位于后殿穹顶（细部），的里雅斯特：圣贾斯特斯大教堂。在拜占庭传统中，圣母玛利亚被描绘成了身着蓝袍的形象，这一传统被西方艺术所吸纳。

凯尔特、撒克逊和维京艺术（Celtic, Saxon, and Viking Art）

约公元600—900年

罗马帝国灭亡以后，从传统意义上讲北欧已经进入了"黑暗时代"，迷失在难以逾越的黑暗之中，只留下边缘化、模糊不清、充满暴力的背影。然而，北欧艺术融合了早期的凯尔特传统，并逐渐成为基督教世界的一部分，创作出了异常生动且复杂精巧的艺术作品。

1939年，在萨顿胡发现了早期盎格鲁-撒克逊国王的墓葬品。这位国王被普遍认为是东盎格鲁的统治者雷德沃尔德。这一发现改变了人们对新兴的盎格鲁-撒克逊时期英格兰的认知。雷德沃尔德逝于625年前后，距离罗马人放弃英格兰不过200年左右。然而，在他的墓葬品中，发现了拜占庭碗和高卢金币，这证明了古英格兰曾与这两者有过长期的贸易往来。同时，这些珍宝也表明，古英格兰人正处于从异教徒向基督徒过渡的阶段，基督教已经从爱尔兰和欧洲大陆渗透进英格兰了。公元664年的惠特比宗教会议调解了一些相互对立的宗教传统，此后，英格兰便坚定地进入了罗马教会的轨道。

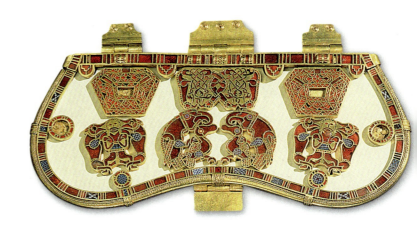

▲ **萨顿胡出土的带扣**（Belt buckle from Sutton Hoo）
公元7世纪早期，金制品，伦敦：大英博物馆。这件物品嵌有石榴石和彩色玻璃，与凯尔特珠宝首饰和彩饰手抄本上的繁复图案如出一辙。

维京人

相比之下，在接下来的200年里出现的维京文化，起初确实脱离了罗马的影响。然而，从萨顿胡出土的墓葬品中可以明显看出，维京文化也借鉴了凯尔特的艺术传统，创作出了具有非凡力量而又极易辨识的艺术品。在挪威奥塞伯格的墓穴中，曾出土过一具雕刻于公元9世纪的用于装饰船只的龙头雕像，它证明了一个尚武的社会也能够发展出卓越的工艺。

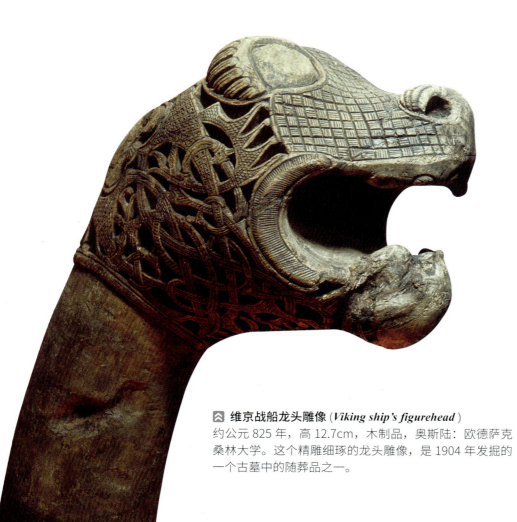

▲ **维京战船龙头雕像**（Viking ship's figurehead）
约公元825年，高12.7cm，木制品，奥斯陆：欧德萨克桑林大学。这个精雕细琢的龙头雕像，是1904年发掘的一个古墓中的随葬品之一。

历史大事

公元563年	爱奥纳岛爱尔兰修道院建成
公元597年	教皇使者圣·奥古斯丁前往英格兰传教
约公元650年	《林迪斯芳福音书》创作完成
公元664年	惠特比宗教会议：罗马基督教在英国确立
公元731年	比德写成《英国教会史》
约公元790年	维京人首次侵扰西欧
约公元800年	《凯尔斯之书》创作完成

凯尔斯之书

在苏格兰以西的海面上,有一座偏僻的爱奥纳岛,岛上有一座修建于563年的修道院。这是黑暗时代少数几个遗留下来的爱尔兰基督教社团之一。它促成了凯尔特基督教艺术的空前大爆发,这其中最突出的是一系列华丽的彩饰手抄本。

约公元800年,《凯尔斯之书》在爱奥纳岛制成,后于维京人发动侵扰时被带到爱尔兰,以进行妥善保管。这部书是凯尔特艺术和基督教题材相结合的最著名的作品。它是一本诗集,里面夹杂着《福音书》的摘录内容。创作者为之付出的数千小时的耐心劳动代表着一种崇敬之情,而对此书的精细阅读也是为了达到一种冥想的状态。

交织的图案是凯尔特装饰艺术的重要特征:它们可能是受到了罗马地板镶嵌画的影响

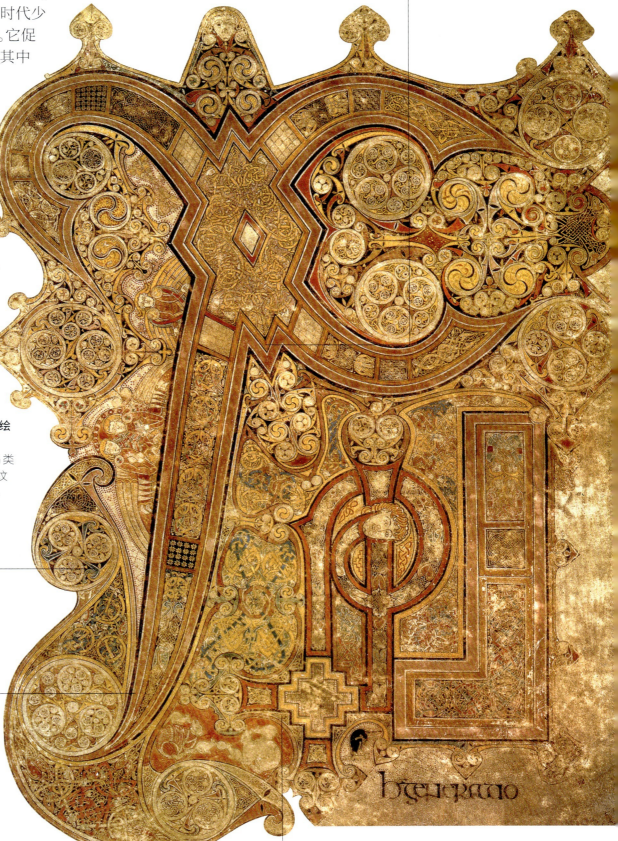

◀◀ **自然主义的细节描绘**(*Naturalistic Details*)
人物头像、动物和鸟类等形象,点缀在涡旋纹饰和俯冲式线条之间。

三曲枝图,从中心点向外辐射出三条曲线,是凯尔特艺术反复使用的装饰图案。

图中"Chi"和"Rho"是希腊语"基督"的头两个字母,也是最古老的基督教符号之一。

复杂的图案和当时的凯尔特珠宝相似

▶▶ **凯尔斯之书**(*Book of Kells*)
约公元 800 年,33cm×25cm,用墨水在羊皮纸上写成,都柏林:三一学院图书馆。它的诸多创举之一是,在每一篇章的开头都使用了装饰精致的大写字母。

北欧中世纪艺术 (Medieval Art of Northern Europe)

约公元800—1000年

公元8世纪，法兰克帝国成为罗马帝国灭亡之后最强大的新兴国家。公元9世纪早期，查理曼大帝治下的法兰克帝国，疆域达到了极盛，覆盖了法国、德国、低地国家以及意大利的大部分地区。查理曼大帝还引发了一场文化复兴运动，这对后来的中世纪艺术发展产生了决定性的影响。

在公元800年的圣诞节这一天，法兰克帝国的国王查理曼大帝，在罗马的圣彼得大教堂由教皇利奥三世加冕为新的罗马帝国皇帝，正式宣告罗马的复兴。但事实最终证明，查理曼帝国是脆弱的。查理曼大帝去世后，帝国的统一很快便在极具毁灭性的王室内争中瓦解了。但是，他留下的长期遗产却是不朽的。在他的统治深入德国的过程中，罗马人无法征服的领土被纳入了西方基督教文明体系。公元10世纪，经过了30年的残酷战争后，查理曼大帝征服了撒克逊地区，并将其强行基督教化。该地区成为早期中世纪艺术和宗教教育的中心。实际上，一个新生的德意志国家雏形已经形成。这个支离破碎的帝国的西半部，后来成了法国。欧洲的政治、文化中心也开始从地中海地区向北迁移。

文化复兴

查理曼大帝对拉丁文的推广，不仅有助于保存原本可能会遗失的罗马典籍，还在欧洲的精英阶层中建立起一种通用的语言，并加强了罗马教会的权威。

加洛林文化复兴时期艺术表现的典范之一，是创作于查理曼帝国首都亚琛的《福音书》，此书于公元800

>> **圣里基耶福音书圣马可形象**（*St Mark from the Saint-Riquier Gospel*）
约公元800年，紫色羊皮纸，阿布维尔：市立图书馆。图中拱门状边框下的古怪生物，是福音传道者圣马可的象征——飞狮。

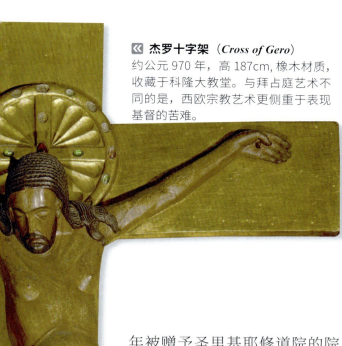

杰罗十字架（Cross of Gero）

约公元970年，高187cm，橡木材质，收藏于科隆大教堂。与拜占庭艺术不同的是，西欧宗教艺术更侧重于表现基督的苦难。

历史大事

公元771年	查理曼成为法兰克帝国唯一的君主
公元772年	查理曼开始征讨撒克逊，于公元802年完成征战
公元774年	伦巴第并入查理曼帝国版图
公元792年	亚琛大教堂（巴拉丁礼拜堂）开始修建，并于公元805年竣工
公元800年	查理曼在罗马被加冕为皇帝
公元814年	查理曼大帝去世
公元843年	凡尔登条约将加洛林帝国一分为三
公元845年	巴黎遭到维京人劫掠
公元875年	秃头查理被加冕为首位神圣罗马帝国的皇帝
公元910年	本笃会修道院在法国克吕尼奠基
公元936年	奥托一世登基成为神圣罗马帝国皇帝

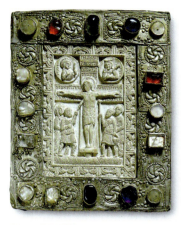

古籍封面（Book Cover）

公元8世纪，银镀金及象牙材质，弗留利地区奇维达莱：考古博物馆。该作品上雕刻的《耶稣受难图》，表现了朗基努斯将长枪刺入死去的基督身体侧面的场景。

年被赠予圣里基耶修道院的院长。《福音书》的古典渊源十分明显。凯旋门式边框下的圣马可形象不仅仅是对福音传道者的颂扬，也表现出一种非常明显的模仿罗马艺术后期繁复华丽风格的倾向。实际上，它似乎更期待中世纪的到来，而不是要回归到古罗马时代。福音传道者右腕的双关节扭曲，在罗马艺术中是没有先例的，他以奇特角度分开的双足也是如此。

同样重要的是贯穿了整个中世纪的宗教叙事艺术传统的发展。早在公元6世纪，教皇格雷戈里一世便申明了宗教意象的教化宗旨："经文是给受教育者读的，神像是给不识字的人看的。"在查理曼大帝的统治下，这种叙事性的意象已经成为西方艺术传统的基本要素。一幅9世纪初期的象牙镶嵌画，后来被用作宗教神圣典籍——亨利二世《圣经》摘录集的封面。这幅被镶嵌在精美珠宝画框里的画作，包含了以《耶稣受难图》为主的三个场景。画中的三个场景按照明显的叙事顺序排列。据说，加洛林王朝的教堂也使用过类似的绘画场景进行装饰，但只有一些褪了色的残片留存下来。

这种《耶稣受难图》的描绘方式是一个早期的艺术范例，其起源难以查明。它几乎成为中世纪欧洲最主流的基督形象：基督不仅被钉在十字架上，而且以人的形象出现，遭受着令人难以忍受的痛苦。雕刻于公元970年左右，现收藏于科隆大教堂的《杰罗十字架》就体现了这种前所未有的痛苦感。

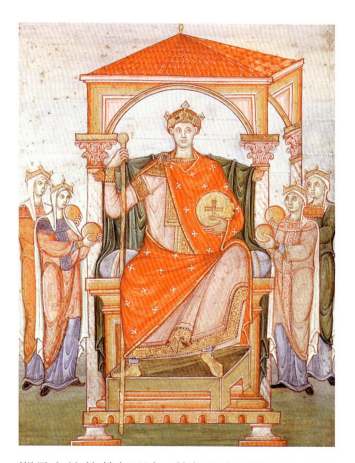

神圣罗马帝国皇帝奥托二世（Otto II, Holy Roman Emperor）

约公元985年，彩饰羊皮纸手抄本，法国尚蒂伊：康德博物馆。奥托，第二位撒克逊皇帝，统治时间为公元967—983年。他娶了一位拜占庭公主为妻。画中向皇帝表达崇敬之情的四位女子代表了他帝国的四个部分。

罗马式及早期哥特式艺术
（Romanesque and Early Gothic Art）

约公元1000—1300年

尽管受到了维京人、马扎尔人、穆斯林等外部势力的威胁，到了公元1000年前后，欧洲的基督教国家仍然开始了缓慢的复苏进程。其复兴的核心是教会——基督教世界唯一的泛欧团体。中世纪早期的艺术逐渐繁荣，尤其是在建筑方面，几乎无一例外表现的都是宗教主题。

公元910年，在法国中部城市克吕尼，一座新的修道院开始兴建。这引发了西欧教会的重大变革。在第二任院长圣奥多的主持下，克吕尼又统领了一些其他修道院。在这个过程中，这些修道院不仅使自己重获生机，也使教会这个整体变得更具包容性和权威性，其革新的成果之一，是西欧大部分地区都启动了新教堂的兴建计划。

罗马式建筑

很快，一种新的建筑语言，即罗马式建筑便应运而生了。作为教会新权威的体现，这些建筑都被设计得非常宏伟，在许多情况下，其规模比欧洲的任何建筑都要大得多。例如，建于公元1120年前后的圣地亚哥——德孔波斯特拉大教堂，就具有这种庄严的厚重感。厚重结实的墙壁和巨大的隧道拱顶给人一种沉重之感，突显了教会新的自

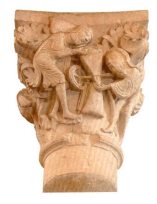

▲ **罗马式柱头**
（*Romanesque capital*）
约公元1135年。位于法国勃艮第韦兹莱古镇的朝圣地——圣玛德琳教堂有许多罗马式雕刻的精美范例。

▼ **比萨大教堂中殿**
（*Nave of Pisa Cathedral*）
公元1094年。比萨曾是中世纪意大利强大的海上共和国之一，其贸易财富为这座城市修建美丽的罗马式大教堂提供了资金保障。

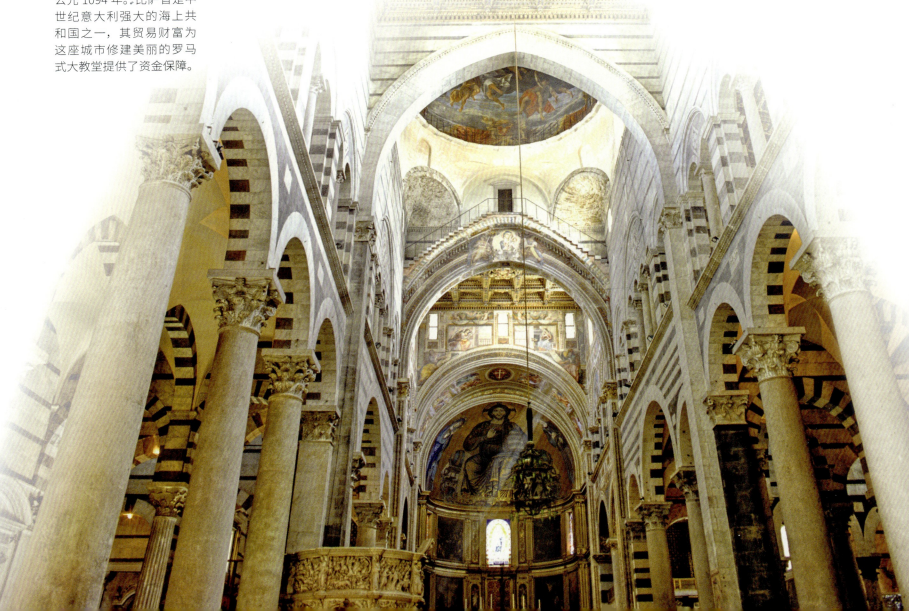

信。与此同时，一种新的雕塑装饰方式在法国出现。以奥顿大教堂为例，门楣（主入口正上方的区域）上雕满了各种人物，耶稣居于中心位置并占主导地位。雕像所描绘的主题，正如后来几乎所有类似的雕像一样，是最后的审判，提醒进入教堂的信徒，人终有一死。这个鲜活优雅、人物众多的场景，充满了恶魔、天使、被诅咒下地狱者，以及被救赎者，他们都由神态安详的基督所统驭，清楚地展示了自罗马帝国陷落后几乎被遗弃的欧洲雕塑艺术的复兴。与所有的中世纪雕塑一样，它们最初应该都是被施以彩绘的。

哥特式艺术

公元1144年，在巴黎郊外的圣德尼修道院里，院长苏杰主持了修道院教堂唱经楼的重建祝圣仪式。很显然，这座唱经楼采用了一种完全不同的建筑结构。实际上，这种建筑结构并没有什么创新之处，它的肋拱和尖拱曾在许多早期建筑中出现过。然而，圣德尼修道院整体上非常协调，整个建筑被苏杰所说的"天堂中流动的光"所照亮，这一点是非常独特的。哥特式艺术不仅仅是罗马式艺术的延伸，它在许多重要的方面，都有自己的独特之处。它是一种视觉语言，被设计出来的目的，显然是为了颂扬教会在日益自信的欧洲社会中占据了中心地位。这不是一个回望古罗马的世界。它以一种自省和日益自信的态度，决意要打造属于自己的高耸丰碑，以向上帝致敬。在早期的哥特式大教堂中，高耸的垂直线直达拱顶，它将个人的虔诚外化为大型建筑工程，成功地展现了一种新的艺术感知力。这种风格在沙特尔大教堂（始建于1194年）中臻于成熟，到了亚眠大教堂（始建于1220年）和巴黎圣礼拜堂（修建于1243—1248年）时达到了巅峰。在这些建筑中，自地板到天花板之间的彩色玻璃窗既是技术上的杰作，

历史大事

公元1031年	基督教势力开始再次征服西班牙
公元1065年	德国奥格斯堡大教堂在欧洲率先使用彩色玻璃
公元1066年	诺曼人征服英格兰
公元1077年	神圣罗马帝国皇帝亨利四世被迫寻求教皇格雷戈里七世的赦免，罗马教皇的权威得以加强
公元1085年	克吕尼第三座修道院教堂开始兴建，这是当时世界上最大的教堂
公元1088年	欧洲第一所大学在意大利帕多瓦建立
公元1096年	第一次十字军东征（止于1099年）
公元1098年	熙笃会在法国创建
公元1137年	圣德尼修道院开始重建，这是首座真正意义上的哥特式建筑
公元1147年	第二次十字军东征（止于1149年）
公元1154年	金雀花王朝国王亨利二世即位，并统一英国和法国大部分地区

⬆ 玫瑰花窗（*Rose window*）
约公元1224年。彩色玻璃材质，现位于沙特尔大教堂南侧墙壁。

也是对新君主制确立了自身权威的热情颂扬。

⬅ 沙特尔大教堂哥特式雕像（*Gothic carvings, Chartres Cathedral*）
这些旧约中的人物，位于教堂西面正门的两侧。它们的历史可以追溯到公元12世纪后期。

这个社会的自信也表现在其他方面。例如，公元12世纪中叶，出现了一本叫作《利耶西福音书》（*Gospel of Liessies*）的古籍。该书有一幅描绘圣约翰的插图，可能是由一位居住在低地国家的英国插画师绘制而成的。它也表现了一种认同自身价值的画风：风格鲜明，且华美优雅。这是一个令人信服的例子，证明了自信是欧洲中世纪艺术的基础。

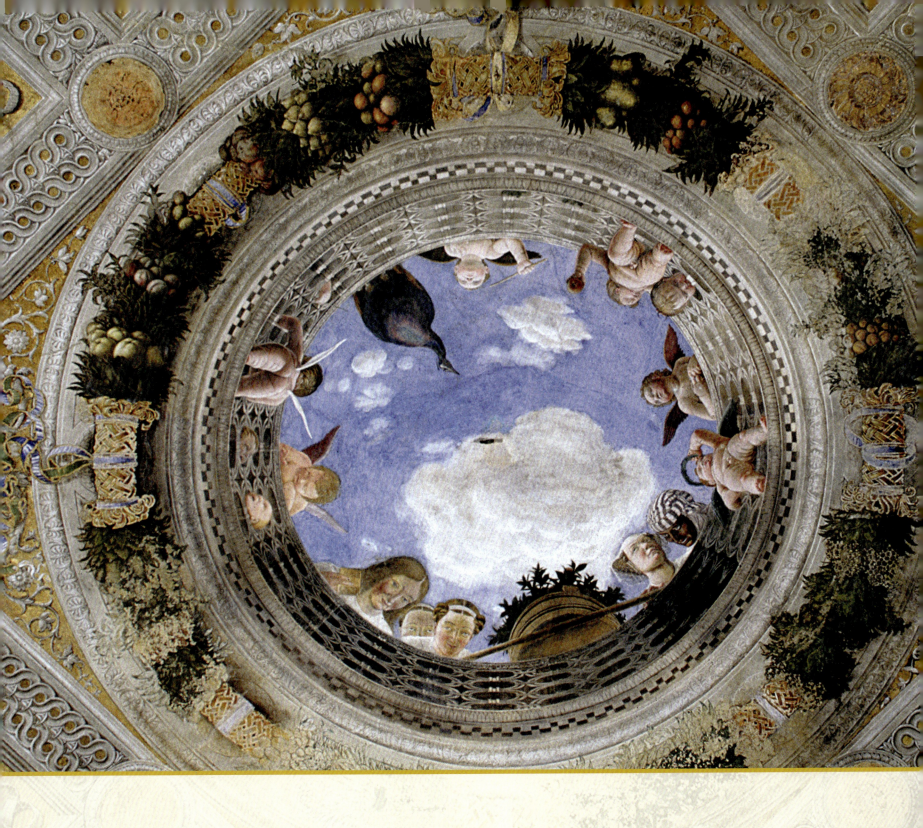

哥特式艺术与早期文艺复兴
约1300—1500年

哥特式艺术与早期文艺复兴

"复兴"一词（意为重生）在15世纪首次被用来描述古希腊罗马古典文化的再次兴起。与此同时，"哥特式"则被用来描述一种被认为很"野蛮"的建筑风格，这种风格由哥特人创造，他们曾摧毁了罗马帝国辉煌的艺术和建筑。

直到19世纪，"文艺复兴"才用于解释14、15世纪的文艺繁荣运动，这场运动开创了现代世界的知识结构体系和艺术传统。然而，在政治、社会和经济方面，文艺复兴生长的这片土地却是一片荒芜。

1346年，携带着黑死病的老鼠乘着来自东方的货船抵达了欧洲，这场黑死病造成了欧洲1/3人口的死亡。然而，这似乎只是当时一系列灾难性事件中最新的一起。在13世纪，蒙古人占领了东欧的大部分土地。在1315—1319年，欧洲又经历了大规模的灾难性歉收。与此同时，欧洲大陆的东南部遭到了奥斯曼土耳其帝国的侵略威胁。

欧洲似乎没有能力应对这些威胁。技术落后，政治分裂，欧洲似乎注定要任凭强邻摆布。除此之外，残酷的战争在欧洲也经常发生，这使得这片土地受到了更严重的摧残。1339年，爱德华三世企图征服法国，这场残酷的英法之战耗时超过了100年。同时，天主教会也在这一时期的教派分歧中分裂了。

以商贸促复兴

然而，面对诸多不利因素，欧洲却展现出了东山再起的态势。由于商业活动的兴起，一种泛欧洲的身份认同感开始出现。整个中世纪，贸易线路得到了巩固和加强。到14世纪末，由海上和陆地组成的商贸线路网络已经连接了欧洲的大部分地区。金钱和货物得以交换，思想也得以交流，于是，这些现象造就了普遍的繁荣。威尼斯和热那亚这两个城邦国家，率先通过和东方的商贸往来走上了致富之路，随后其他一些城邦也纷纷效仿。例如，1356年"汉萨同盟"的建立，创建了一系列的北欧城市，这些城市可以与历来居主导地位的地中海区域相抗衡。同样重要的是，由汉斯·富格尔于1380年在巴伐利亚创建了银行体系，随着时间的推移，这个体系后来使富格尔家族成为欧洲最富有的家族。

婚礼堂（*Camera degli Sposi*）
安德烈亚·曼特尼亚，湿壁画，1465—1474年，曼图亚：公爵宫。艺术家以大师级别的透视运用结合古典主题，向人们展示了曼图亚的统治者贡扎加家族拥抱新艺术和新知识的极大热情。

意大利

然而,文艺复兴正是在意大利达到了全盛状态。这里留存的实物古典遗迹——尤其是雕塑和建筑——数量最多,因此也最易于研究。同时,新富裕起来的城邦国家也认为他们有必要体现罗马帝国的精神。到15世纪初,佛罗伦萨成为一众城邦国家中的佼佼者,并自觉地选择将自己视为罗马帝国的直接继承者。

在本地金融家族美第奇的资助下,佛罗伦萨的艺术家们不仅宣扬古典时代的优越性,而且声称它代表了一个充满创造力的黄金时代,其创造性精神需要在当下复兴,此外,他们还将刚刚过去的时代贬斥为一个黑暗的时代。与此同时,欧洲的民众普遍变得更具怀疑精神,更热衷于自由思考。人们开始为物质世界和人的行为寻求理性的解释,并准备好摒弃一些教条式的主张和盲目的信仰,这些主张和信仰曾主宰了复杂的中世纪世界。画家、雕塑家和建筑师们站在了推动这些根本性变革的最前沿。当布鲁内莱斯基(Brunelleschi)在平面上以图解的方式向人们展示透视法的原理时,他意识到自己正在将科学、哲学和艺术融为一体,并且正在展望一个科学、哲学和艺术将彻底变得不同的世界。

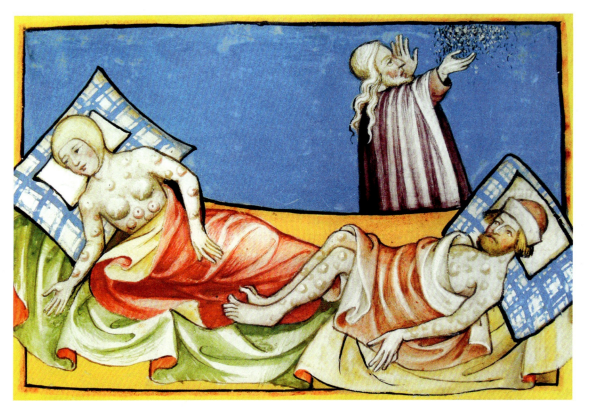

◀ 瘟疫受难者插图(*Illustration of plague victims*)取自托根堡《圣经》,瑞士,1411年。黑死病、天花等瘟疫的频繁肆虐,使社会各阶层的人们都饱受伤害。

时间轴:约1300—1500年

- 约1300年 威尼斯人修缮了布伦纳山口,促进了和北欧的商贸活动
- 1304—1312年 乔托为帕多瓦的斯克罗维尼礼拜堂绘制壁画
- 1337年 英法百年战争开始
- 1346年 黑死病首次暴发;欧洲的人口在三年内骤减了1/3
- 1356年 汉萨同盟议会成立
- 1378年 教会大分裂:罗马教皇和阿维尼翁教皇对垒(此情况持续至1417年)
- 1380年 国际银行体系由汉斯·富格尔在德国奥格斯堡(位于巴伐利亚)建立
- 1387年 美第奇家族银行在佛罗伦萨成立
- 1389年 科索沃战役:奥斯曼土耳其帝国控制了巴尔干半岛

1300年 — 1350年

准备扩张

15世纪50年代,德国发明家约翰内斯·古腾堡(Johannes Gutenberg)发明了西方活字印刷术,这项发明为当时新的探索精神做出了决定性的贡献。活字印刷术促进了信息和思想的传播,在传播速度、便捷程度和成本方面掀起了一场史无前例的革命。1492年,克里斯托弗·哥伦布(Christopher Columbus)在跨过大西洋开辟新天地的同时,也证明了欧洲正从世界阴暗的边缘位置走向世界舞台的中心。

哥特式艺术

"哥特式"主要指1100—1500年流行于北欧的一种建筑风格。它也包括这个时期的装饰艺术,这种艺术具有高度的装饰性,并且有大量的写实细节,但在整体表现方面没有太多考量。晚期的哥特式艺术因其复杂的图案和富于变化的形态变得更具装饰性,风格也更为高雅。意大利的哥特式艺术和北欧的哥特式艺术相互融合之后,被称为"国际哥特式艺术"。

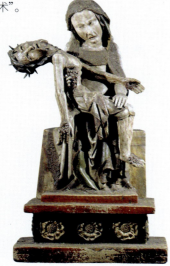

▶▶ 勒特根圣母怜子像 (Roettgen Pietà)
约 1300 年,椴木(最初为彩绘),高 89cm,波恩:莱茵国家博物馆。

▶▶ 佛罗伦萨大教堂穹顶 (Dome of Florence Cathedral)
1436 年由菲利波·布鲁内莱斯基设计完成,佛罗伦萨大教堂穹顶是公民自豪感的有力声明,人们为科学被用于建造美丽绝伦的建筑而感到无比自豪。

1400年

- 1415年 扬·胡斯被视为异教徒并被处以火刑,在波西米亚引发了名为"胡斯战争"的宗教战争
- 1419—1424年 布鲁内莱斯基设计修建佛罗伦萨育婴堂——第一座真正意义上的文艺复兴时期的古典建筑
- 1425年 马萨乔受佛罗伦萨的圣玛利亚·诺维拉教堂委托创作《圣三位一体》
- 1429年 圣女贞德在英法百年战争中带领法国走向复兴
- 1436年 佛罗伦萨大教堂穹顶竣工

1450年

- 1450年 佛罗伦萨、那不勒斯和米兰的联盟控制了意大利北部和中部地区
- 1453年 君士坦丁堡被奥斯曼土耳其帝国攻陷,英法百年战争以法军攻陷波尔多宣告结束
- 1454年 《古腾堡圣经》问世,这是已知的最古老的由西方活字印刷术印刷的典籍
- 1469年 洛伦佐·德·美第奇(豪华者)接管了佛罗伦萨共和国
- 1492年 被穆斯林控制的格拉纳达沦陷,西班牙统一;哥伦布首次横渡大西洋

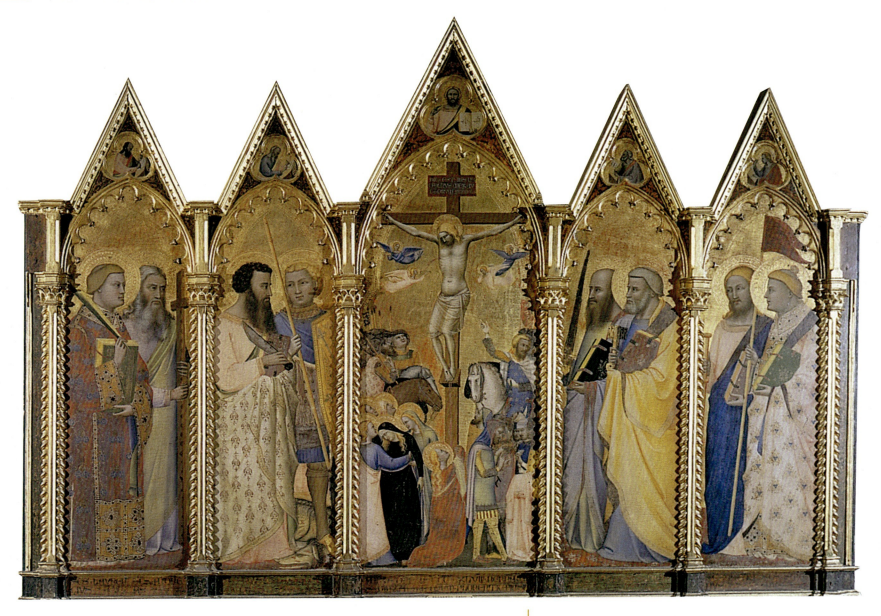

◈ 耶稣受难和圣徒多联画屏
(*Polyptych with the Crucifixion and Saints*)
贝尔纳多·达迪，约1348年，约 155cm×217cm，板面蛋彩画贴以金箔，伦敦：考陶德艺术学院。

尼古拉·皮萨诺和乔瓦尼·皮萨诺 (Nicola and Giovanni Pisano)

◐ 13—14世纪　　🏛 意大利　　🎨 雕塑

尼古拉(约1220—约1284年)和乔瓦尼(约1245—约1314或1319年)是一对父子。尼古拉(又称尼科洛)成立了一个工作室，乔瓦尼曾是这个工作室的一名学生。他们一起进行艺术创作，但都保留了自己独特的个人风格，父子二人都是哥特式艺术的先驱。他们以宗教题材的石雕作品而闻名，如祭坛和布道坛。位于佩鲁贾的《马焦雷喷泉》(*Fontana Maggiore*)是他们最著名的合作作品。皮萨诺父子还将自然主义带入了石雕创作之中。

重要作品：《基督诞生(布道坛)》[*Nativity (pulpit)*]，1265—1268年(锡耶纳大教堂)；《圣母子》(*Madonna and Child*)，约1305年(帕多瓦：斯克罗维尼礼拜堂)；《圣母像》(*Madonna*)，约1315年(普拉托大教堂)

贝尔纳多·达迪 (Bernardo Daddi)

◐ 约1290—约1349年　　🏛 意大利　　🎨 油画,湿壁画

达迪与乔托是同一时代的画家，他比乔托年轻一些，并且可能曾师从乔托。他将乔托强硬的现实主义与锡耶纳艺术家[如安布罗乔·洛伦泽蒂(Ambrogio Lorenzetti)]甜美的抒情品质结合在一起。他描绘微笑的圣母、可爱的孩童、鲜花还有织物。他创造了一种新的祭坛画类型，这种祭坛画受众广泛、易于欣赏，且小巧便携。因此，就和现在一样，这种令人赏心悦目的艺术注定会广受追捧。

重要作品：《圣乌苏拉到达科隆》(*Arrival of St Ursula at Cologne*)，1330年(洛杉矶：保罗·盖蒂博物馆)；《圣母加冕》(*The Coronation of the Virgin*)，1330—1340年(伦敦：国家美术馆)；《圣劳伦斯和圣斯蒂芬的殉道》(*Martyrdoms of Sts Lawrence and Stephen*)，约1330年(佛罗伦萨：圣十字教堂)

让·皮塞勒（Jean Pucelle）

- 1300—约1350年　　法国　　彩饰画

皮塞勒在其有生之年就已经得到了人们的认可，他被认为是一位著名的抄本彩饰画画家和微型画大师。14世纪初，皮塞勒在巴黎拥有一个颇具影响力的工作室，他还曾到意大利和比利时学习新的技法。

作为法国宫廷最喜爱的艺术家，他的作品价格不菲，买家往往是贵族和皇室成员。相较于传统的平面圣像画画家的作品，皮塞勒的作品在描绘人物特征时更加写实，这也是皮塞勒的作品广为人知的原因。

重要作品：《贝尔维尔日课经》（*Belleville Breviary*），1323—1326年（巴黎：国家图书馆）；《埃夫勒的让娜祈祷书》（*Hours of Jeanne d'Evreux*），1325—1328年（纽约：大都会艺术博物馆）

林堡兄弟（Limbourg brothers）

- 活跃于14世纪90年代—约1416年　　荷兰　　彩饰画

保罗（或称保尔）、赫尔曼和让三兄弟是先锋彩饰画画家，他们曾接受过成为金匠的训练，后来，在政治大动荡时期，为当时法国伟大的赞助人让·贝里公爵工作。林堡兄弟出生在荷兰，他们的父亲是一位木雕师。后来，受到身为画家的舅舅的影响，他们被送到了巴黎接受专业的绘画培训。保罗很可能是三兄弟的工作室中最优秀的艺术家，但是人们根本无法从三兄弟的作品中认出保罗的作品，他们的画风非常相似。

林堡兄弟旧体（《时祷书》插图本——个人祈祷书）新用，绘制了不同以往的精美图画，包括日常生活的场景、不同寻常的圣经故事、对生活的细致观察，以及风景（如公爵的城堡）。经由林堡兄弟之手，绚丽的色彩、精细的笔法便与绘画主题完美地融为一体。

林堡兄弟最著名的作品是《贝里公爵豪华的祈祷书》（*Les Très Riches Heures*）中的月历图，这是最容易被世俗社会所接受的作品，即使是复制品，看上去依然非常漂亮。值得注意的是，他们运用了先进的意大利绘画理念，如将风景作为绘画的背景（三兄弟之一曾去过意大利），并在荷兰艺术风格形成之前就使用了其中的一些元素——叙事性的描绘、精致的细节和细致入微的观察。林堡兄弟的作品和他们得到的赞助，反映了这样一种观念——对富人来说，委托艺术家创作和收藏艺术品是对上帝荣光的颂扬，同时也是一种虔诚的表现。

重要作品：《基督诞生》（*The Nativity*），约1385—1390年（巴黎：国家图书馆）；《贝里公爵豪华的祈祷书》（*Les Très Riches Heures*），1413—1416年（法国尚蒂伊：康德博物馆）；《男性和女性人体的解剖学》（*The Anatomy of Man and Woman*），约1416年（法国尚蒂伊：康德博物馆）

◀ **死亡，启示录四骑士之一**（*Death, one of the Four Riders of the Apocalypse*）
保罗（或保尔）·林堡，约1413—1416年，羊皮纸彩饰画，法国尚蒂伊：康德博物馆。注意画中精美的细节——这是林堡兄弟在绘画时的一种执着追求。

抄本彩饰画（公元7—15世纪）

抄本彩饰画指饰有美丽图案和鲜艳色彩的手绘和手抄本作品。其特征之一是每一页的首字母都比其他的字母更大，且首字母会用图像和醒目的颜色进行装饰。金色常和诸如红色、蓝色、绿色等明艳的色彩一起使用。其他特征还包括文字的周边饰有精美的边框，或点缀小幅图景。这种艺术形式通常和宗教典籍密不可分。

◀ **彩饰字母 P**（*Illuminated "P"*）
巴尔托洛奥·迪·弗鲁奥西诺（Bartolomeo di Fruosino），1421年。

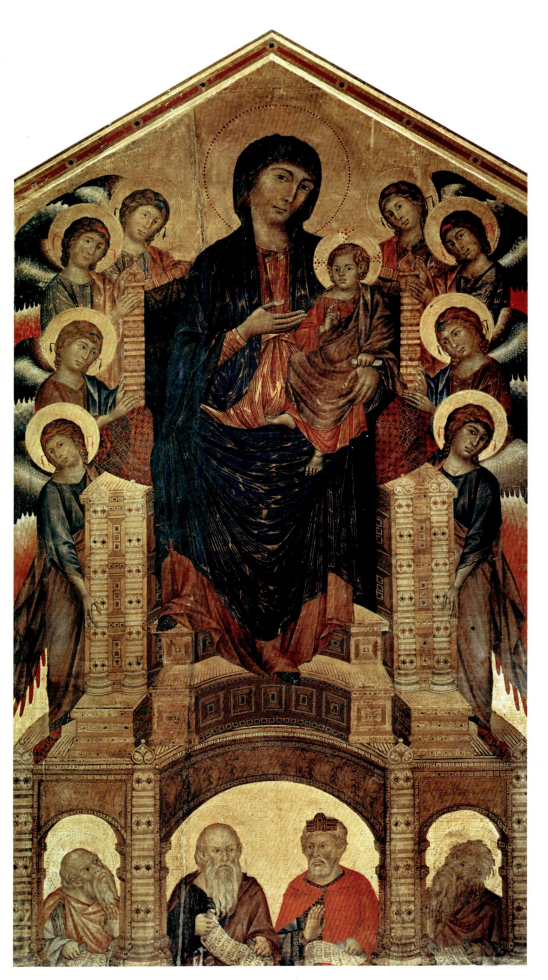

塔迪奥·加迪 (Taddeo Gaddi)

- 约1300—约1366年　　意大利　　油画；湿壁画

加迪是乔托的主要追随者（可能也是乔托的教子）。他通过添加趣闻逸事等细节以及强调在绘画中对故事的叙述而使乔托强硬的现实主义被人们广泛接受。

重要作品：《向牧羊人报喜》(Annunciation to the Shepherds)，约1328年（佛罗伦萨：圣十字教堂）；《圣母子登基》(Madonna and Child Enthroned)，1355年（佛罗伦萨：乌菲兹美术馆）；《基督下葬》(The Entombment of Christ)，1360—1366年（纽黑文：耶鲁大学美术馆）

奇马布埃（本名切恩尼·迪·佩皮）[Cimabue (Cenni di Peppi)]

- 约1240—1302年　　意大利
- 油画；蛋彩画；湿壁画；镶嵌画

奇马布埃是13世纪末期佛罗伦萨最杰出的艺术家，他和但丁属同一时代。人们通常认为奇马布埃是乔托的老师——据说是他率先开始从陈旧、不真实的拜占庭风格转变为现代化的、写实的艺术风格的，他在创作中使用了更为可信的立体空间、人物造型和情感表达。许多作品都被视为由他所作，他的名字几乎成了一群志同道合的艺术家的代号，而非仅指奇马布埃个人，尽管我们知道他真实存在过。

重要作品：《光荣圣母》(Maestà)，1280—1285年（佛罗伦萨：乌菲兹美术馆）；《圣母子登基连同两位天使及圣方济各和多米尼克》(Madonna and Child Enthroned with Two Angels and Saints Francis and Dominic)，约1300年（佛罗伦萨：皮蒂宫）；《登基的基督在圣母玛利亚和福音传道者圣约翰之间》(Christ Enthroned between the Virgin and St John the Evangelist)，1301—1302年（比萨大教堂）

◀ 圣特里尼塔的圣母像（光荣圣母）[Madonna and Child Enthroned with Eight Angels and Four Prophets (Maestà)]
奇马布埃，约1280年，385cm×223cm，木板蛋彩画，佛罗伦萨：乌菲兹美术馆。

杜乔·迪·博宁塞尼亚
(Duccio di Buoninsegna)

- 活跃于1278—1319年
- 意大利
- 油画

杜乔是早期锡耶纳派的重要画家,他几乎影响了所有后来的艺术家(就像乔托影响了佛罗伦萨的艺术家一样)。

他画笔下的故事往往充满了柔情和人性的光辉。虽然杜乔在风格和技巧上不如同时代的乔托那样有创意,但他却更擅长叙事。让我们来看看杜乔的创作方式,他同时描绘了人物的行为和反应,并将背景作为叙事中的一部分。这种创作方式也许会让透视和比例看起来有些混乱,但那些建筑物看上去仍然非常真实,而且似乎是有人住在里面的;同时,这样的安排还可以用来划分故事的不同阶段。

杜乔画中的人物神情都很严肃(或许看起来有些多疑),长着长而直的鼻子、小小的嘴巴和杏仁形状的眼睛,看起来相当狡猾。画中人物的手势对整个故事的讲述也有帮助。他尤其爱用蓝色、红色和淡绿色作为装饰。因为他的风格实际上并不具有早期文艺复兴的特征,所以作品中的古怪和诡异之处都可以被稍加理解。本质上,他采用的是拜占庭和哥特式的艺术风格——古旧的形式中夹杂了新的尝试,而不是像乔托的作品那样呈现出了全新的风貌。

重要作品:《光荣圣母》(*Maestà*),约1308年(锡耶纳:大教堂博物馆);《基督诞生》(*Nativity*),约1308—1311年(华盛顿特区:国家艺术馆);《使徒彼得和安德鲁》(*The Apostles Peter and Andrew*),约1308—1311年(锡耶纳:大教堂博物馆);《墓前的圣女们》(*The Holy Women at the Sepulchre*),约1308—1311年(华盛顿特区:国家艺术馆)

洛伦泽蒂兄弟 (Lorenzetti brothers)

- 活跃于约1319—1348年
- 意大利
- 湿壁画;油画

锡耶纳派的洛伦泽蒂兄弟——彼得罗·洛伦泽蒂(1280—约1348年)和安布罗乔·洛伦泽蒂(1290—约1348年)继承了杜乔的风格,但他们的作品中有着更多的现实主义和更强的表现力。兄弟俩的生活都鲜有记载(现存作品的年表难以确定),他们最终都死于瘟疫。相较于哥哥彼得罗的作品而言,安布罗乔的作品展现了更多的温情,也少了一些严肃。他最重要的作品是湿壁画《好政府与坏政府的寓言》(*Good and Bad Government*)(锡耶纳市政厅),这是第一幅以风景为背景的意大利画作。

重要作品:《巴里的圣尼古拉斯的善举》(*Charity of St Nicholas of Bari*),安布罗乔·洛伦泽蒂,1335—1340年(巴黎:卢浮宫);《受祝福的谦恭生活景象》(*Scenes from the Life of Blessed Humility*),彼得罗·洛伦泽蒂,约1341年(佛罗伦萨:乌菲兹美术馆)

好政府的寓言:城市中好政府的影响(细部)(*Allegory of Good Government: Effects of Good Government in the City*)(*detail*)

安布罗乔·洛伦泽蒂,约1338—1339年,296cm×1398cm,湿壁画,锡耶纳:市政厅。

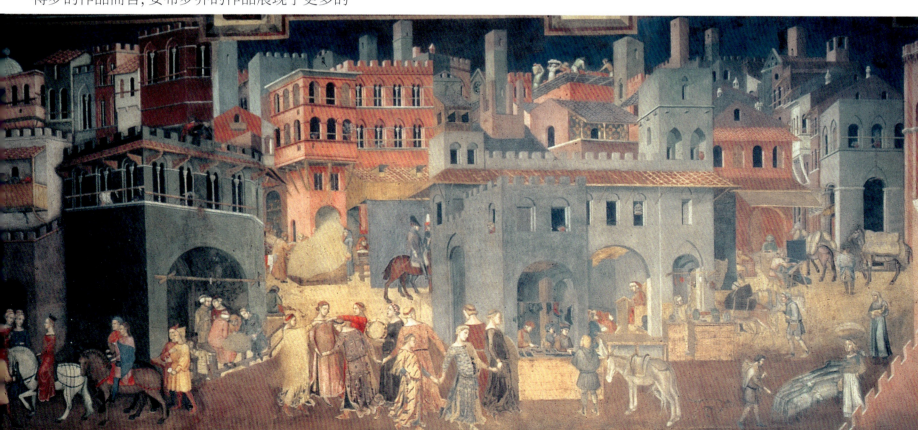

乔托·迪·邦多内
(Giotto di Bondone)

- 约1267—1337年　　意大利　　湿壁画；油画

乔托将艺术中的现实主义发展到了一个全新的水平，并以此为西方艺术建立起一个结构体系，直到20世纪现代主义改变了他当初定下的规则。

尽管乔托身为农民之子，出身卑微，但他仍然成为一个受过良好教育的、有修养的人，他在佛罗伦萨积累了财富，并且有着举足轻重的地位。传闻说他是被伟大的画家奇马布埃偶然发现的——当时乔托正对着他父亲的羊群画速写，看到这一幕的奇马布埃，将乔托收为自己的学徒。乔托在有生之年，亲眼见证了佛罗伦萨逐渐成为欧洲最重要、最有影响力的城市之一。

探寻

乔托的创新之处在于，他在描绘那些想象出来的现实事件时，将它们刻画得相当逼真，事件中的人物似乎都是真实的血肉之躯，人物的情感真实可信，甚至画作中所使用的背景和空间都是可辨识的。他观察生活，并将所见绘制成画，然后打开一扇"世界之窗"。即使是在今天，他画作的影响力依然是直接、纯粹、可感和可信的。换言之，他的绘画正是生活的写照。

让我们来探寻一下乔托绘画中杰出的特征：表现真实情感的面庞；有意义的手势；有说服力且不言自明的故事情节（就像早期的默片电影，只需观看便能知晓事情的来龙去脉）；人物之间及人物周围的空间感；诸如树木、岩石等次要物品的形状和动态，是如何帮助表现主要事件和情感的；大骨骼的，体格健美的，有立体感的人物形象。但我们也要注意那些对乔托来说难以解决的

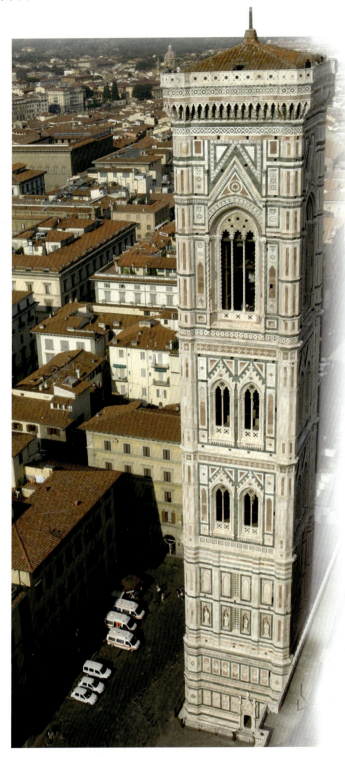

▶▶ **大教堂的钟楼（乔托钟楼），佛罗伦萨**（Campanile of the Duomo, Florence）
乔托于1334年设计了大教堂的钟楼，钟楼于1359年竣工，此时乔托已经去世22年了。图片上是站在大教堂的顶部看到的钟楼的样子。

> "当我在帕多瓦观看乔托的湿壁画时，我并没有煞费苦心去辨认在我眼前的是基督生活中的哪个场景，但是，我立刻就能领会到从中漫出的情感，因为它就在线条间，在构图里，在色彩中。"
>
> ——亨利·马蒂斯

问题，比如因为缺少透视学和解剖学的知识，他始终无法在作品中展现出符合规律的失重感（如飞翔的天使）。

乔托的不朽之作是帕多瓦的斯克罗维尼礼拜堂（约1304—1313年），礼拜堂从地面到天花板都装饰着错落有致的场景画，每幅作品都是一个独立的场景，最令人难忘的是这些作品在情感和精神上的影响。

重要作品：《圣方济各接受圣痕》(Stigmata of St Francis)，约1295—1300年（巴黎：卢浮宫）；《哀悼基督》(The Lamentation of Christ)，约1305年（帕多瓦：斯克罗维尼礼拜堂）；《圣母子》(The Virgin and Child)，约1305—1306年（英国牛津，牛津大学：阿什莫尔博物馆）；《登基的圣母同圣徒和天使》(Enthroned Madonna with Saints and Angels)，约1305—1310年（佛罗伦萨：乌菲兹美术馆）

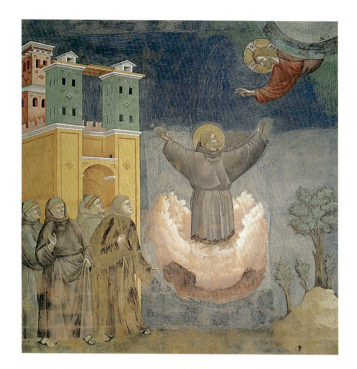

◁ **圣方济各的狂喜**（*The Ecstasy of St Francis*）
1297—1299年，270cm×230cm，湿壁画，阿西西：圣方济各教堂。有许多湿壁画都描绘了"圣方济各的传说"，这是其中一幅，画家创作这幅画时，圣方济各已经去世70多年了。

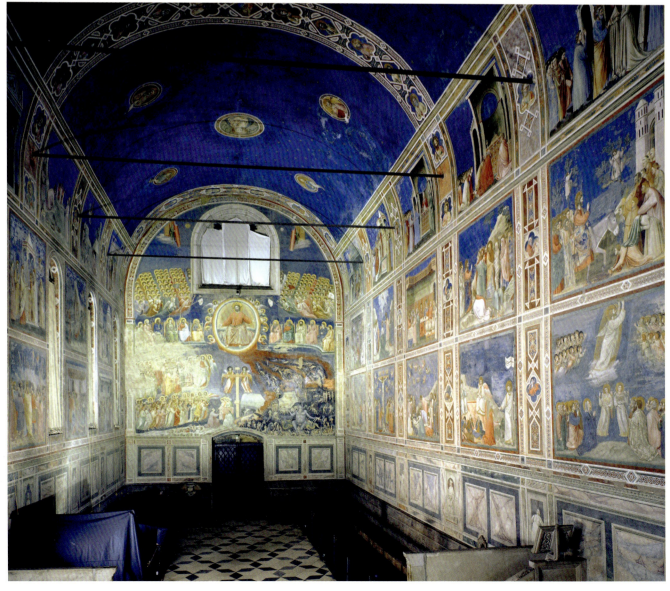

◁ **斯克罗维尼礼拜堂**（*Cappella degli Scrovegni*）
约1305年，湿壁画，意大利帕多瓦。教堂内部装饰华丽，最精彩的部分是位于西面墙上的大幅湿壁画《最后的审判》（*The Last Judgement*）。

西蒙·马蒂尼（Simone Martini）

- 约1285—1344年 意大利
- 蛋彩画；湿壁画；油画；彩饰画

西蒙是锡耶纳派非常重要的画家之一，也是杜乔的追随者。尽管他用了新的理念（如透视法）来进行实验性的创作，但他本质上是一位创作大型作品的装饰性彩饰画画家，这在其抄本彩饰画中可见一斑。

在他的抄本彩饰画中，我们可以看到一些与他创作的大型作品中的彩饰画同样的特质（尽管画作规格有所不同）：闪光的色彩，生动的画面，精细的线条，对细节细致入微的观察，有韵律感的、似乎在流动的金色织物。西蒙执着于将装饰呈现出奢华的整体效果。有趣的是，虽然西蒙的作品优美而迷人，但如果将其与同时代画家乔托的作品相比，你会发现，西蒙的作品几乎缺少一切乔托作品中最打动人的特质。比如，西蒙画笔下的人物是不自然的，并且呈现出各种复杂难懂的姿势和手势；人物的面部表情是程式化的，缺少真实情感；叙事缺乏深意；所有物品的布局都仅仅是为了装饰，而非营造空间感、创建结构形式和展现动态。西蒙的作品是过去艺术风格的终章，而乔托的作品代表着未来。

重要作品：《光荣圣母》（*Maestà*），1315年（锡耶纳：市政厅）；《圣马丁之死》（*Death of St Martin*），约1326年（阿西西：圣方济各教堂下堂）；《天使与圣母领报》（*The Angel and the Annunciation*），1333年（佛罗伦萨：乌菲兹美术馆）；《维吉尔的神化》（*Apotheosis of Virgil*），1340—1344年（米兰：盎博罗削图书馆）；《神殿中发现的基督》（*Christ Discovered in the Temple*），1342年（利物浦：沃克美术馆）

洛伦佐·莫纳科（Lorenzo Monaco）

- 约1370—1425年 意大利 油画；湿壁画；彩饰画

洛伦佐出生在锡耶纳，但他的艺术生涯几乎都是在佛罗伦萨度过的。洛伦佐是位极具艺术天赋的僧侣（monaco是意大利语中"僧侣"的意思），他创作了不少祭坛画和抄本彩饰画（我们从他的作品中可以看到对于描绘细节的热爱，精湛的技法，明亮的蓝色、红色和金色，富有韵律感和装饰感的线条）。他颇具诗意的想象力试图将自然和超自然、装饰繁复的哥特式风格和乔托的现实主义结合起来。洛伦佐最乐于在小型祭坛台上或在抄本上进行创作。

重要作品：《基督诞生》（*The Nativity*），1409年（纽约：大都会艺术博物馆）；《圣母子》（*Madonna and Child*），1413年（华盛顿特区：国家艺术馆）；《三博士朝圣》（*The Adoration of the Magi*），约1422年（佛罗伦萨：乌菲兹美术馆）

« 圣座上的圣母和两旁敬慕的天使（*Madonna Enthroned between Adoring Angels*）
洛伦佐·莫纳科，约1400年，32.4cm×21.2cm，板面油画，剑桥大学：费茨威廉博物馆。

乌戈利诺·迪·内里奥（Ugolino di Nerio）

- 活跃于1317—1327年 意大利 油画

乌戈利诺是一位锡耶纳派画家，也被称为"锡耶纳的乌戈利诺"。他是杜乔忠实的追随者，有着跟杜乔非常相似的绘画风格，但他的作品在叙事上不太紧凑，色彩不太清亮，人物的面孔和姿态也缺少杜乔作品中的精确细致。

重要作品：《圣抹大拉的玛利亚》（*St Mary Magdalene*），约1320年（波士顿：美术博物馆）；《背叛基督》（*The Betrayal of Christ*），约1324—1325年（伦敦：国家美术馆）

真蒂莱·达·法布里亚诺
(Gentile da Fabriano)

- 1370—1427年
- 意大利
- 油画；湿壁画

法布里亚诺是意大利画家，他的名字取自其出生地——位于马尔凯的法布里亚诺。作为当时最重要的艺术家之一，同时也是国际哥特式风格最有成就的代表，他艺术创作的足迹遍布意大利。但遗憾的是，他的大部分作品都已丢失或被损毁。法布里亚诺偏爱将一件艺术品变成一件极为奢华的物件(国际哥特式风格的特征之一)，而非以之为媒介，提供一扇世界之窗(文艺复兴时期的艺术创作理念)。他的作品几乎可以被当作是用金线织成的精美纺织品。

除了使用诸如烫金一类的传统技法，和热衷于描绘带图案的纺织品和静态人物之外，法布里亚诺也尝试在作品中加入光线、空间感和叙事性。他创作出精致的、有着粉红面颊的虚构人物，同时也非常关注一些关于自然的细节，如兽类、鸟和植物，并用细腻的笔触和同情的态度把它们记录了下来。

重要作品：《圣母子登基》(Virgin and Child Enthroned)，约1395年(柏林：国立博物馆)；《圣母加冕》(Coronation of the Virgin)，1420年(洛杉矶：保罗·盖蒂博物馆)；《三博士朝圣》(Adoration of the Magi)，1423年(佛罗伦萨：乌菲兹美术馆)

斯特凡诺·迪·乔瓦尼·萨塞塔
(Stefano di Giovanni Sassetta)

- 1392—1450年
- 意大利
- 油画

萨塞塔是早期文艺复兴时期锡耶纳派最好的画家，他成功地将国际哥特式的古老装饰风格和佛罗伦萨的新艺术理念结合起来。

在他的作品中，你可以找到一种充满魅力的、无拘无束的特质，这种特质通常出现在正在画画的儿童身上。他的艺术反映的是叙事的乐趣，大量的肢体活动，并不理想的空间和透视，偶然注意到的无法解释的细节，以及质朴无华的装饰色彩。

萨塞塔画中人物的眼睛小而明亮，眼白很明显，有时，他们会呈现出睁大双眼的表情。这些人还长着略显拘谨的弓形嘴唇，以及奇怪的竖琴形状的耳朵。你还能在画中老年男子的脸上看到程式化的鱼尾纹。

重要作品：《圣玛格丽特》(St Margaret)，约1435年(华盛顿特区：国家艺术馆)；《圣母子被六天使簇拥》(The Madonna and Child Surrounded by Six Angels)，约1437—1444年(巴黎：卢浮宫)；《圣安东尼和圣保罗的会面》(The Meeting of St Anthony and St Paul)，约1440年(华盛顿特区：国家艺术馆)

△ 神殿中的献礼（取自祭坛画《三博士朝圣》）(*The Presentation in the Temple, from the Altarpiece of the Adoration of the Magi*)
真蒂莱·达·法布里亚诺，1423年，26.5cm×66cm，板面油画，巴黎：卢浮宫。

皮萨内洛（本名安东尼奥·皮萨诺）
Pisanello (Antonio Pisano)

- 约1395—1455年
- 意大利
- 油画；版画；湿壁画

作为一名油画家、装饰美术家、肖像画家和奖章设计师，皮萨内洛深受皇室成员的欢迎，但是他的作品只有很少一部分留传至今。

皮萨内洛的作品和抄本彩饰画有着相似的特质。这引发了艺术史上一个悬而未决的争论：他到底是代表着国际哥特式风格晚期的繁荣，还是早期文艺复兴的开端？（当你在欣赏他的作品时，最好还是忘记这个争论吧，珍惜此刻，享受你所感知到的一切。）

观者会注意到他那些来自生活的迷人而直接的观察，细腻、新鲜的绘画技法，这些特点在描绘兽类、鸟和服饰时表现得尤为明显。他善用鲜亮的色彩绘制像挂毯一样的平面装饰背景。他的肖像画有着独特的轮廓，这与他作为肖像奖章艺术——一种他擅长的媒介——先驱者的身份密不可分。

重要作品：《天使报喜》(The Annunciation)，1423—1424年（维罗纳：圣费尔莫教堂）；《圣乔治和特拉比松的公主》(St George and the Princess of Trebizond)，1437—1438年（维罗纳：圣阿纳斯塔西亚教堂）

公主肖像（Portrait of a Princess）
安东尼奥·皮萨诺，约1436—1438年，43cm×30cm，木板蛋彩画，巴黎：卢浮宫。虽然画中人物身份不明，但她很可能是德埃斯特家族的成员。

马索利诺·达·帕尼卡莱
(Masolino da Panicale)

- 约1383—1447年
- 意大利
- 油画；湿壁画

马索利诺，以马萨乔的合作者著称，他被认为是一名杰出的画家。他在与雕塑家洛伦佐·吉贝尔蒂的合作中掌握了塑造优雅人物的技巧，并能娴熟地运用透视法。马索利诺乐于观察日常生活中的细节，在为人物的肌肉和头发造型方面表现得十分出色。

重要作品：《谦卑的圣母》(Madonna of Humility)，约1415—1420年（佛罗伦萨：乌菲兹美术馆）；《福音传道者圣约翰和图尔主教圣马丁》(St John the Evangelist and St Martin of Tours)，约1423年（费城：艺术博物馆）；《圣利贝里乌斯与圣马提亚》(St Liberius and St Matthias)，约1428年（伦敦：国家美术馆）

乔瓦尼·迪·保罗
(Giovanni di Paolo)

- 活跃于1420—1482年
- 意大利
- 油画

乔瓦尼被誉为"15世纪的埃尔·格列柯"，他是一位锡耶纳派的画家，却有意采用旧式绘画风格来回应杜乔颇具影响力的"现代"风格。他开创了一种富有魅力、具有装饰性和说服力的叙事绘画风格，这种风格有意避开了"真实"世界的空间结构、透视比例、情感倾向和逻辑规律。

重要作品：《荒野中的施洗者圣约翰》(St John the Baptist Retiring into the Wilderness)，约1453年（伦敦：国家美术馆）；《希律王的飨宴》(The Feast of Herod)，约1453年（伦敦：国家美术馆）；《基督诞生及三博士朝圣》(The Nativity and the Adoration of the Magi)，约1455—1459年（巴黎：卢浮宫）

哥特式艺术与早期文艺复兴

最后的审判（*The Last Judgment*）

斯特凡·洛赫纳，15世纪40年代，122cm×171cm，木板油画，科隆：瓦尔拉特博物馆。这幅画是科隆的圣劳伦斯教堂所藏祭坛画的中间部分。

斯特凡·洛赫纳（Stefan Lochner）

- 约1400—1451年
- 德国
- 油画

洛赫纳是一位鲜为人知的德国早期画家。人们对他的生平知之甚少，能够确认是其真迹的作品数量也非常有限。洛赫纳当时是科隆举足轻重的绘画大师，他从1442年直至去世都在科隆进行艺术创作。他创作的宗教作品中经常有：憨态可掬、身材圆润的人物；熠熠生辉的色彩；富丽堂皇的金色背景；有点过于讲究的、自然的以及轶事般的细节。

重要作品：《玫瑰丛中的圣母》(*The Virgin in the Rose Bush*)，约1440年（科隆：瓦尔拉特博物馆）；《天使报喜》(*Annunciation*)，约1440—1445年（科隆大教堂）；《圣马修、亚历山大的圣凯瑟琳及福音传道者圣约翰》(*Sts Matthew, Catherine of Alexandria, and John the Evangelist*)，约1445年（伦敦：国家美术馆）；《朝拜基督》(*The Adoration of Christ*)，约1445年（慕尼黑：老绘画陈列馆）

克劳斯·斯吕特（Claus Sluter）

- 约1350—约1405年
- 荷兰
- 雕塑

作为雕塑家、勃艮第派的创始人，斯吕特对北欧雕塑的发展产生了巨大的影响。他出生在哈勒姆，在移居法国之前曾在布鲁塞尔工作。斯吕特在第戎生活的21年里，一直是勃艮第公爵——"大胆"菲利普（Philip the Bold, Duke of Burgundy）的首席雕塑家。斯吕特作品中的人物和真人一样大小，着装考究，头发如丝般柔顺。他将世俗生活中的平凡人物放到宗教作品中，和画中的圣人并肩而立。

重要作品：《尚莫尔修道院的入口》(*Portal of the Chartreuse de Champmol*)，1385—1393年（第戎）；《圣母或抹大拉的双臂》(*Arms of a Virgin or a Magdalene*)，14世纪（第戎：考古博物馆）；《被钉在十字架上的基督残像》(*Fragment of Crucified Christ*)，14世纪（第戎：考古博物馆）

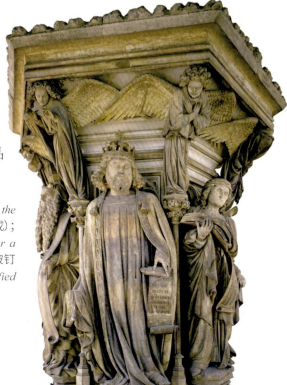

摩西之泉（*The Moses Well*）

克劳斯·斯吕特，14世纪晚期，雕塑高180cm，石制，第戎：尚莫尔修道院。这座具有象征意义的喷泉四周装饰有摩西和其他《旧约》中先知的雕像。

早期文艺复兴时期（The Early Renaissance）

15世纪

15世纪早期，意大利的文艺复兴（字面意义为"再生"）强调了三个主要原则：对古典文化系统化的再诠释（这是创造艺术价值的绝对标准）；对人类高贵品质的肯定（人文主义）；对线性透视法的发现和掌握。这三条原则共同掀起了一场西方艺术的革命。

△ 以撒的献祭（The Sacrifice of Isaac）
洛伦佐·吉贝尔蒂，1402年，53.3cm×43.4cm，青铜，佛罗伦萨：巴杰罗博物馆。作品的画框或许仍是哥特式的，但文艺复兴的关键元素已明显地展现了出来，比如，肌肉发达的以撒就源自古典人物形象。

文艺复兴时期的艺术家们，尤其是那些以文艺复兴的诞生地佛罗伦萨为创作中心的艺术家们，从一开始就意识到他们的作品代表着和过去的决裂。这种变化最初也最明显地体现在雕塑领域。吉贝尔蒂（Lorenzo Ghiberti）为佛罗伦萨洗礼堂（Florence Baptistery）的青铜大门设计的浮雕造型就源自古罗马。其人物造型自然，空间感也被很好地被呈现了出来。

主题

尽管宗教主题此时仍占据着主导地位，但艺术家们对世俗主题的兴趣与日俱增。戈佐利（Gozzoli）15世纪中期的作品《三王行列》（The Procession of the Magi）就巧妙地将这两种主题融合在了一起。画中的三王其实是他的赞助人，即美第奇家族（the Medici）的三位成员，三王周围簇拥着众多随从，画面中的行列队伍更多地体现了帝王之风而非宗教之感。如果说这些如珠宝般流溢着光彩的画面依旧能让人联想到国际哥特式风格的话，那么画中的人物和风景显然就是文艺复兴的产物。

探寻

文艺复兴时期绘画技法方面有两个最突出的成就：一是艺术家们描绘的人物真实可信，并且十分自然；二是艺术家们将人物置于虚幻的空间中，而这些虚幻的空间与人物一样具有强烈的真实感。艺术家皮耶罗·德拉·弗朗切斯卡（Piero della Francesca）著有三篇关于数学的论文，在论文中他概述了这两大成就。他能创作出非常精细的透视图，并赋予人物一种强烈的不朽之感。然而，无论他的画作多么理性，它们最终呈现出来的都是一种特有的、萦绕于心头的静谧和超然。

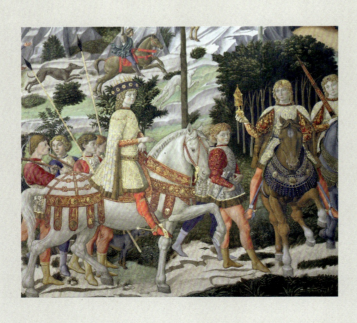

▷ 三王行列（细部）（The Procession of the Magi）(detail)
贝诺佐·戈佐利，1459年，湿壁画，佛罗伦萨：美第奇—里卡迪宫。端坐在白马上、衣着华贵的人正是洛伦佐·德·美第奇，无论从何种意义上来讲，他都表现出了居高临下的威严之感。

历史大事	
公元1424年	吉贝尔蒂完成了佛罗伦萨洗礼堂首对青铜大门的创作，并收到了创作更多作品的委托
约公元1427年	马萨乔完成了佛罗伦萨卡尔米内圣母教堂中布兰卡奇礼拜堂的湿壁画，这是首个伟大的文艺复兴湿壁画系列
公元1434—1464年	科西莫·德·美第奇家族统治佛罗伦萨
公元1452—1455年	《古腾堡圣经》问世，这是欧洲第一部印刷书籍（德国）
公元1452年	阿尔贝蒂出版《论建筑》，这是第一部阐述古典建筑理论的综合性典籍
公元1469—1492年	洛伦佐·德·美第奇（豪华者）统治佛罗伦萨

哥特式艺术与早期文艺复兴 | 39

建筑结构——半露天走廊的天花板和富丽堂皇的地砖——经过了精确的计算

镀金的人物雕像象征性地伫立在耶稣被缚的古典立柱上

灭点的位置计算得非常精确：恰好就在将画面一分为二的中心线上，画面由下向上的1/4处

前景中三个人物存在的意义是什么？这个问题一直处于争论中：他们是谁？他们为什么游离于鞭笞场景之外？

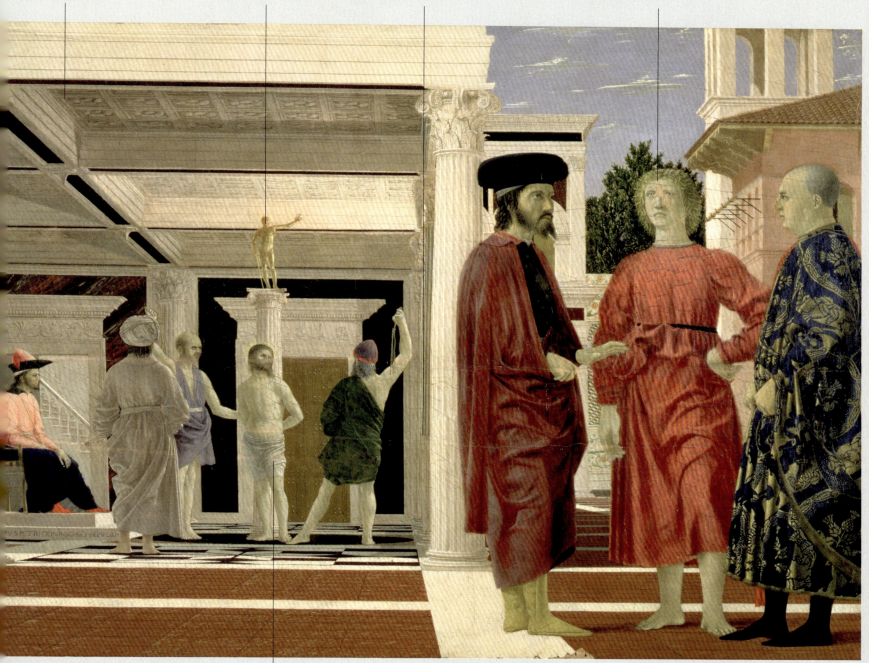

🔺 **鞭笞基督**（*The Flagellation of Christ*）

皮耶罗·德拉·弗朗切斯卡，约1470年，58.4cm×81.5cm，油画和蛋彩画，乌尔比诺：马尔凯国家美术馆。艺术史学家肯尼斯·克拉克称其为"世界上最伟大的小型画作"。

鞭笞在死气沉沉地进行着。坐在左边的彼拉多（钉死耶稣的古罗马犹太总督）冷漠地注视着被惩罚的耶稣

》》技法

皮耶罗一贯使用清冷的主色调，这为他的作品增添了神秘的气息。人体的肤色（以绿色为底）如清亮的天空一般，被相当精简地呈现了出来。

圣三位一体
（*The Trinity*）

马萨乔，1425年，670cm×315cm，湿壁画（修复后），佛罗伦萨：新圣母玛利亚教堂。这幅画在1570年被乔尔乔·瓦萨里（Giorgio Vasari）的一幅板面油画所覆盖，直到1861年才重见天日。

洛伦佐·吉贝尔蒂（Lorenzo Ghiberti）

- 约1378—1455年
- 意大利
- 雕塑；玻璃

吉贝尔蒂是一位雕塑家、金匠、设计师和作家。他出生在佛罗伦萨，艺术创作也大多在此进行，他也在锡耶纳工作过。他在有生之年一直都被誉为佛罗伦萨最出色的青铜铸造师，也因创作了佛罗伦萨洗礼堂的双扉青铜大门（《天堂之门》）而名声大噪，同时他还创作彩色玻璃和雕塑。吉贝尔蒂成立了一个极具影响力的大型工作室，多纳泰罗也是他的学生之一。他的两个儿子托马索和维托利奥——也在吉贝尔蒂的工作室工作。

他的浮雕作品以清晰的线条和明显的动感为特色，作品中流动着的织物、动态的风景和华丽的雕刻尤为引人注目，这是古典艺术风格与现实主义的完美结合。

重要作品：《以撒的献祭》（*The Sacrifice of Isaac*），1402年（佛罗伦萨：巴杰罗博物馆）；《约瑟在埃及》（*Joseph in Egypt*），1425—1452年（佛罗伦萨洗礼堂：天堂之门）

马萨乔（本名托马索·乔瓦尼·迪·蒙）
Masaccio（Tommaso Giovanni di Mone）

- 1401—1428年
- 意大利
- 湿壁画；蛋彩画

马萨乔是文艺复兴早期佛罗伦萨画派最伟大的艺术家，在其短暂的一生中，为绘画艺术带来了彻底的变革，并成为乔托和米开朗琪罗之间的艺术桥梁。马萨乔是他的绰号，意即"又大又丑的汤姆"。他遗留的名作寥寥无几，然而他生动感人的画作却能触及人类最原始、最深刻的情感。马萨乔创造了真实的、有尊严的人物形象，表达了人的感受、情感和求知欲，这些品质在今天看来仍和600年前一样重要。他的构图简明有序，把人作为画作的中心，符合文艺复兴时期的原则，即人是衡量一切事物的标准。

仔细观察，画中人物的面部表情会向观者传递某种思想和情绪——好奇、怀疑、痛苦——这些情感同时也通过人物的姿态和手势展现出来。（但为什么画中的手如此之小）马萨乔创作出人物占据主体地位的真实可信的空间，使用光线而非轮廓来为织物和人物造型，这使得它们看起来更有真实感。他是第一位理解并熟练使用科学透视法和前缩透视法的画家。

重要作品：《耶稣受难》（*Crucifixion*），1426年（那不勒斯：卡波迪蒙特博物馆）；《逐出伊甸园》（*The Expulsion from Paradise*），约1427年（佛罗伦萨：卡尔米内圣母教堂）

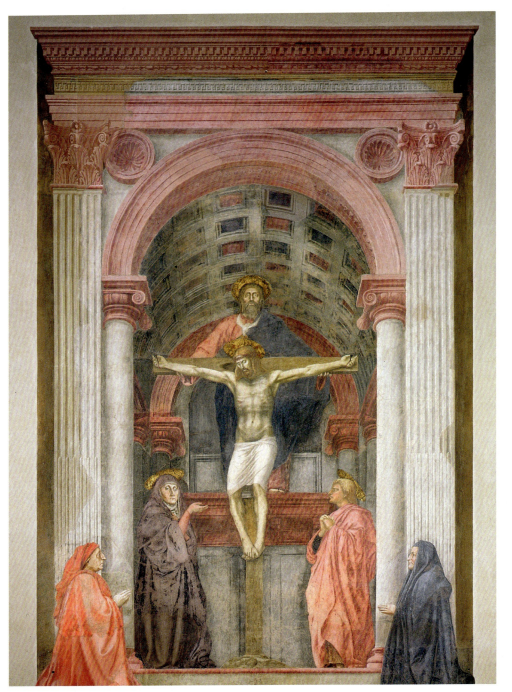

斩首圣科斯马斯与圣达米安
(*The Beheading of St Cosmas and St Damian*)
弗拉·安吉利科，约1438—1440年，37cm×46cm，板面蛋彩画，巴黎：卢浮宫。在试图斩首这对孪生兄弟失败后，刽子手最终还是砍下了这对殉难者的头颅。

弗拉·菲利波·利皮
(Fra Filippo Lippi)

● 约1406—1469年　📍 意大利　🎨 湿壁画；蛋彩画；油画

利皮是文艺复兴早期佛罗伦萨画派的一位重要画家，他的作品在马萨乔和波提切利之间架起了一座桥梁。

他虔诚真挚的宗教作品，表达了对上帝的崇敬之情。这种表达是借助对《圣经·新约》的感性阐释，对当时所有主要绘画技巧、兴趣，以及艺术发展趋势的把握和娴熟运用（所有这些，包括艺术家的画技，都被看作是上帝赐予的礼物）来实现的。当时绘画的主要元素，包括透视法、风景、比例、人物间的交流，绘制精美的装饰细节和精心绘制的织物褶皱。

重要作品：《圣母子》(*Virgin and Child*)，约1440—1445年（巴黎：卢浮宫）；《天使报喜》(*The Annunciation*)，约1450—1453年（伦敦：国家美术馆）；《有圣安妮生活场景的圣母子》(*Madonna and Child with Stories of the Life of St Anne*)，约1452年（佛罗伦萨：皮蒂宫）

弗拉·安吉利科 (Fra Angelico)

● 约1395—1455年　📍 意大利　🎨 湿壁画；蛋彩画；油画

弗拉·安吉利科是多明我会（Dominican）的一位修士，他的作品融合了老式的哥特式风格和先进的文艺复兴思想。

他的作品直接阐释了基督教教义，热情洋溢地讲述了上帝的仁爱和美德。这些故事生动欢快、充满魅力、神圣又纯洁——好像他在这个世界上从未见过任何邪恶（也许他真的没见过）。

从细节之处我们可以看到能够令人放下戒备的、孩童般的纯真：人物朝气蓬勃，笑脸盈盈，肤色如同桃子和奶油一样，脸颊上泛出淡淡的粉色，每个人都在忙着做些什么。安吉利科显然钟爱于色彩（特别是粉色和蓝色），以及他曾仔细观察过的如花朵一类的事物。他以同样的热情使用老式的金色点缀和现代的透视法；他所描绘的那些柔软织物有着极精美的饰边。

重要作品：《不要碰我》(*Noli me Tangere*)，1425—1430年（佛罗伦萨：圣马可修道院）；《天使报喜》(*The Annunciation*)，1435—1445年（马德里：普拉多博物馆）

多纳泰罗 (Donatello)

- 1386—1466年
- 意大利
- 雕塑

多纳泰罗无疑是文艺复兴早期最伟大的雕塑家。他出生于佛罗伦萨,游历广泛,在整个意大利享有盛誉。

从本质上讲,多纳泰罗革新了雕塑艺术,正如他同时代的艺术家们重新定义了绘画一样。他在使用青铜、石头、木头和陶土制作雕塑方面十分精通,并且擅长各种雕塑形式及题材:浮雕、裸体、骑马雕像,以及由数个或坐或立的单独雕像组成的群像。他大概接受过成为金匠的训练,所以特别擅长使用青铜进行创作。多纳泰罗在雕塑上的创新和发现对米开朗琪罗有着深远的影响。

多纳泰罗凭借他的叙事能力,将现实主义与强烈的情感相融合,赋予了雕塑生命。他作品中的人物灵动逼真,不再仅仅是被动沉思的美丽个体。这些雕像是充满力量和智慧的创作成果,仿佛随时会动起来。

多纳泰罗体格健壮粗犷,生性易怒。他在佛罗伦萨颇受欢迎,和他的赞助人科西莫·德·美第奇关系密切。他不太在意金钱,终身未婚,并且很有可能是一位同性恋者。

多纳泰罗的《大卫》是为美第奇家族创作的,它在"豪华者"洛伦佐·德·美第奇的婚礼报道中首次被提到。《大卫》早前伫立在位于佛罗伦萨的美第奇宫里,旁边还放着朱迪斯与赫罗弗尼斯(Judith and Holofernes)的雕像。这两部作品都讲述了压迫者之死——作为驱逐敌人的警示。《大卫》脱离了传统的宗教意象,其中的同性恋倾向也昭然若揭。大卫本是一位以色列的牧羊少年,他因年纪太小还不能成为一名战士。但大卫用装有石头的投石器武装自己,只投掷了一次便击中了腓力斯丁的巨人歌利亚的头部,然后将其斩首。

重要作品:《圣马克》(St Mark), 1411年(佛罗伦萨:圣弥额尔教堂);《圣乔治》(St George), 约1415年(佛罗伦萨:巴杰罗博物馆);《哈巴谷》(Zuccone), 约1436年(佛罗伦萨:主教座堂博物馆)

大卫 (David)
约1435—1453年,高158cm,青铜,佛罗伦萨:巴杰罗博物馆。

- 大卫除了头上的帽子和脚上的靴子以外,全身赤裸
- 大卫的左手拿着打倒巨人歌利亚的投石器
- 这种新颖的臀部扭转姿势就是著名的"对立式平衡"(contrapposto)
- 右手执斩首巨人歌利亚之剑
- 巨人歌利亚的头盔展现了多纳泰罗浮雕雕刻的能力
- 大卫站在象征胜利和权力的月桂花冠上,脚下踩着巨人歌利亚的头颅

卢卡·德拉·罗比亚
(Luca della Robbia)

- 约1399—1482年
- 意大利
- 雕塑；陶艺

卢卡·迪·西蒙·德拉·罗比亚来自一个艺术家和工匠的家庭。他是一位多产的雕塑家，也是一位非常热心的人，他为辛苦奋斗的工匠们提供了实际的帮助。他曾受过纺织工艺和成为金匠的培训，在石制雕塑和陶土雕塑方面颇有造诣。他因在陶土艺术品表面上釉而名利双收，并在佛罗伦萨成立了一个工作室。他对自己制作锡釉的方法秘而不宣，但和自己的侄子安德里亚合作密切。

我们可以在他的雕塑作品中看到丰富的色彩、发光的锡釉、对细节的严格关注，以及对织物和金属质感的深刻认识。其作品的场景充满了象征主义色彩，雕像的面部表情极具表现力。

重要作品：《耶稣复活》(*The Resurrection*)，约1442—1445年（佛罗伦萨：巴杰罗博物馆）；《使徒圆雕》(*Roundels of the Apostles*)，约1444年（佛罗伦萨：帕齐礼拜堂）

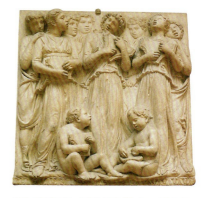

△ 唱诗班（唱诗班楼座，细部）[*Cantoria*（*Choir Gallery, detail*）]
卢卡·德拉·罗比亚，约1432—1438年，100cm×94cm，大理石，佛罗伦萨：主教堂博物馆。这组雕刻展现了第150首圣歌所描绘的情景，也描绘了诗歌中的天使、男孩和女孩。

多梅尼科·韦内齐亚诺
(Domenico Veneziano)

- 约1410—1461年
- 意大利
- 蛋彩画；湿壁画

韦内齐亚诺是一位非常重要且具影响力的艺术家，他来自威尼斯并在佛罗伦萨进行艺术创作。他被认为是15世纪佛罗伦萨画派的创始成员之一。现在，人们对于他的生平几乎一无所知，他现存的已知作品也寥寥无几。相较于模型和透视法，他对布光和用色更有兴趣。

重要作品：《天使报喜》(*The Annunciation*)，约1442—1448年（剑桥大学：费茨威廉博物馆）；《圣卢西亚祭坛画》(*Santa Lucia dei Magnoli altarpiece*)，约1445—1447年（佛罗伦萨：乌菲兹美术馆）

保罗·乌切洛 (Paolo Uccello)

- 1397—1475年
- 意大利
- 蛋彩画；油画；湿壁画

保罗·迪·多诺是一位佛罗伦萨画家，绰号"乌切洛"（意即飞鸟）。他对透视法的严谨使用，使他的作品极具辨识度。他对透视法过于理论化的应用，导致他忽视了作品中其他应该考虑的因素，这让他的作品看起来很呆板，人物像木偶一样。但是，他对透视法这种纯粹的热情也使他的画作不再那么枯燥。他采用的是单点透视，还是多点透视？不用在意，好好欣赏他作品中强烈的设计感和对装饰细节的关注吧。令人遗憾的是，乌切洛的许多作品保存状态欠佳。这些作品常被挂在不合适的高度，因此艺术家想要呈现的透视效果也就被破坏掉了（如有必要，可以坐在或躺在地面上来寻找最佳观赏视角）。

重要作品：《圣罗马诺之战》(*Battle of San Romano*)，约1455年（佛罗伦萨：乌菲兹美术馆）；《圣乔治屠龙》(*St George and the Dragon*)，约1470年（伦敦：国家美术馆）

▽ 林中狩猎（*The Hunt in the Forest*）
保罗·乌切洛，约1465—1470年，75cm×178cm，布面油画，牛津大学：阿什莫尔博物馆。这是乌切洛最伟大的画作之一，此图展现了他对透视法的痴迷，领头的雄鹿（在中心）是画作的灭点。

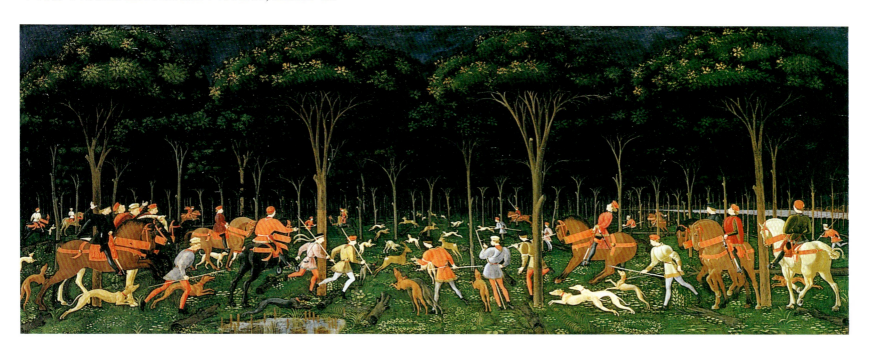

贝诺佐·迪·莱塞·戈佐利 (Benozzo di Lese Gozzoli)

- 约1421—1497年
- 意大利
- 湿壁画；蛋彩画

戈佐利是文艺复兴早期一位务实的佛罗伦萨艺术家，他同时也是一名优秀的工匠。原本要被训练成为一名金匠的他，早年曾随吉贝尔蒂参与佛罗伦萨洗礼堂大门的创作。

戈佐利创作了高质量的祭坛画。他紧凑的画面场景有着精彩的、具有装饰性的艺术特质，以及经过仔细观察、经得起推敲的人物形象，这些人物有着严肃的面孔和表情，长着好看的手和脚，并被安稳地置于画中的地面上，我们可以注意到他对人群的巧妙安排。

▲ 圣托马斯·阿奎那的胜利（The Triumph of St Thomas Aquinas）

贝诺佐·迪·莱塞·戈佐利，约1470—1475年，230cm×102cm，板面蛋彩画，巴黎：卢浮宫。

重作品：《三王行列》（Procession of the Magi），1459—1461年（佛罗伦萨：美第奇-里卡迪宫）；《莎乐美之舞》（The Dance of Salome），1461—1462年（华盛顿特区：国家艺术馆）；《圣母子与圣徒》（Madonna and Child with Saints），1461—1462年（伦敦：国家美术馆）

安德里亚·德尔·韦罗基奥 (Andrea del Verrocchio)

- 约1435—1488年
- 意大利
- 雕塑；蛋彩画；油画

韦罗基奥是砖匠的儿子，曾师从一位金匠，并为自己取了和金匠一样的名字。后来，韦罗基奥成为佛罗伦萨顶尖的画家、金匠，但主要是雕塑家。他成立了一个工作室，莱昂纳多·达·芬奇曾在那里学习。韦罗基奥留存下来的真迹非常少。

他的祭坛画所表达的情感

◀ 巴尔托洛梅奥·科莱奥尼骑马像（Equestrian Monument to Bartolomeo Colleoni）

安德里亚·德尔·韦罗基奥，15世纪80年代，高395cm，青铜，威尼斯：圣乔瓦尼和圣保罗广场。这座雕像常被拿来与多纳泰罗的同类作品比较。

和体现的风格都呈现出一种精致、优雅、清新，且带有理想主义的情调。祭坛画的虚幻与超然从画中人物的眼神和表情中反映了出来。韦罗基奥善于描绘两种人物：面容姣好、身形柔美的少年和面容沧桑、生性剽悍的战士。他同样也描绘清新秀丽的风景，以及与裸露的岩层和山石形成对比的天空。仔细观察便可以看到他作品里那些明朗的轮廓和绚丽的色彩。韦罗基奥对细节的偏爱体现在对昂贵织物的绘制上，这些织物通常饰有金线和珠宝。他画笔下的人物看起来是作为雕塑来构思和造型的。

重要作品：《抱海豚的丘比特》（Putto with Dolphin），约1470年（佛罗伦萨：韦奇奥宫）；《托比亚斯和天使》（Tobias and the Angel），1470—1480年（伦敦：国家美术馆）；《基督受洗》（The Baptism of Christ），约1470—约1475年（佛罗伦萨：乌菲兹美术馆）

皮耶罗·迪·科西 (Piero di Cosimo)

- 约1462—约1521年
- 意大利
- 油画

科西莫是文艺复兴早期佛罗伦萨的一位画家，他与其他艺术家有所不同，他放荡不羁，对原始、粗犷的生活方式极为迷恋。他是工匠型艺术家的典范。

他创作肖像画、祭坛画和神话主题的画作。尤其令人喜爱和难忘的是他对兽类和鸟类的热爱、对大自然的细微观察，以及他的叙事能力。那些奇妙的、充满神话色彩和想象力的绘画完全是幻想出来的，却包含着令人不安的关于战争和暴力的暗示。没有人知道它们的含义，也没有人知道艺术家为什么创作它们。注意画中迷人的风景细节，它们看上去似乎源自中世纪的针织挂毯。科西莫的许多作品都是为家具（如雕花木箱）和房间创作的装饰板，因此这些作品都呈长方形。

重要作品：《圣母往见与圣尼古拉斯及圣安东尼院长》（The Visitation with St Nicholas and St Anthony Abbot），约1490年（华盛顿特区：国家艺术馆）；《森林之神哀悼宁芙》（A Satyr Mourning over a Nymph），约1495年（伦敦：国家美术馆）

> 十个裸体男人的战斗（*Battle of the Ten Naked Men*）
> 安东尼奥·波拉约洛，约1470—1475年，38.3cm×59cm，版画，佛罗伦萨：乌菲兹美术馆。这幅作品展现了艺术家描绘动态人体的精湛技艺。

波拉约洛兄弟(Pollaiuolo brothers)

- 约1432—1498年　意大利　油画；雕塑；版画

安东尼奥（约1432—1498年）的具体生平不详，他和他的弟弟皮耶罗（约1441—1496年）一起经营着当时佛罗伦萨最成功的工作室之一。

波拉约洛兄弟对解剖学和风景有着非常浓厚的兴趣，这在当时是相当前卫的。他们选取的绘画主题充分地展现了这些兴趣和相关的技能。他们描绘了全裸或半裸的男性形象，这些男性做出一些动作，以此来展示他们绷紧的肌肉和肌腱。他们的作品以解剖分析的形式展现了人体的正面、侧面和背面（据说他们曾通过解剖尸体来研究解剖学，这在当时是非常大胆的行为）。波拉约洛兄弟也创作细节精美的风景画，且对空间很有兴趣。

重要作品：《赫拉克勒斯与九头蛇》（*Hercules and the Hydra*），约1470年（佛罗伦萨：乌菲兹美术馆）；《女士肖像》（*Portrait of a Woman*），约1470年（米兰：波尔迪·佩佐利博物馆）；《阿波罗和达芙妮》（*Apollo and Daphne*），约1470—1480年（伦敦：国家美术馆）

卢卡·西尼奥雷利(Luca Signorelli)

- 约1450—1523年　意大利　湿壁画；油画；蛋彩画

西尼奥雷利是一位对艺术抱有极大热情，并且很有天赋的艺术家，但拉斐尔和米开朗琪罗却后来者居上，在艺术成就上超越了他。西尼奥雷在创作时，无论是选择宗教题材还是世俗题材，都仅仅是为了在最大限度上满足自己对戏剧性构图的兴趣。注意观察画中人物的动作、肌肉和手势等细节——但有时这样的细节太多，导致画面看上去过于拥挤。不过他的制图技术还是非常高超的。西尼奥雷利极度强调人物的雕塑质感，导致人物看起来如同木雕一般了无生气（米开朗琪罗则倾向于展现人物的血肉质感）。他画的手看起来好像因为关节炎而变形了，人物嘴巴上的表情也一成不变。

重要作品：《圣家族》（*The Holy Family*），1486—1490年（伦敦：国家美术馆）；《世界末日》（*The End of the World*），1499—1502年（湿壁画，奥维多大教堂）；《割礼》（*The Circumcision*），约1491年（伦敦：国家美术馆）；《圣阿戈斯蒂诺祭坛画》（*St Agostino Altarpiece*），1498年（柏林：国立博物馆）

亚历桑德罗·波提切利 [Alessandro ("Sandro") Botticelli]

● 1445—1510年　　🏳 意大利　　✎ 蛋彩画；湿壁画

亚历桑德罗·迪·马里亚诺·菲力佩皮·波提切利是15世纪末佛罗伦萨最重要的艺术家。他容易焦躁，且易于怠惰。他的主要赞助人都是美第奇家族的成员。

波提切利创作了感人至深的宗教画和具先驱性的大型神话主题画作。留意他描绘的人物形象（独立的、与他人相联系的，或在有人群的场景中的）——总是那么高贵，让人感到陌生且遥不可及，同时又有着梦幻般的不真实感。毋庸置疑，他是有史以来最伟大的画家之一。波提切利后期的作品艺术水平有所下降，并且看起来相当怪异。这是因为他沉湎于过去，无法面

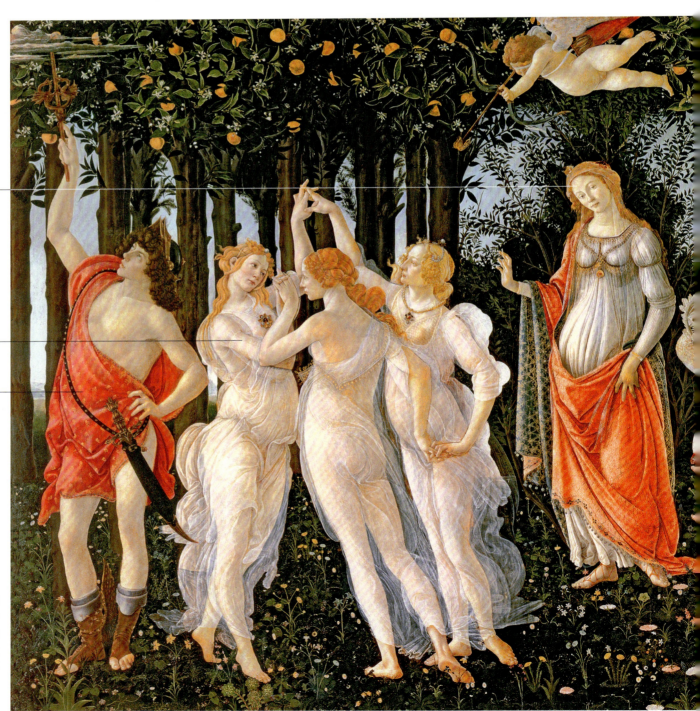

维纳斯戴着佛罗伦萨已婚妇女特有的头巾

美慧三女神——她们有着细长的脖颈、倾斜的肩膀、呈曲线状的腹部和纤细的脚踝——体现了文艺复兴时期佛罗伦萨女性美的典范

墨丘利，众神的使者，正手执他那盘绕着蛇的节杖阻挡云朵

》》春 [*La Primavera* (*Spring*)]
约1482年，203cm×314cm，板面蛋彩画，佛罗伦萨：乌菲兹美术馆。这幅画描绘了爱神维纳斯花园中的景象。此作品大概是受洛伦佐·迪·皮尔弗朗西斯科·德·美第奇（1463—1503年）委托创作的。

对佛罗伦萨陷入社会政治动荡的局面。波提切利精致、柔美的画风在动荡年月受到了佛罗伦萨知识分子的青睐。他的杰作是那些大型神话主题绘画,这些作品催生出一种展现神圣灵动之美的特殊艺术类型,这种艺术类型与一些复杂的文学内容有着密不可分的关系。

波提切利画中的人物有着近乎完美的骨骼结构——特别是面颊和鼻子的部位,纤长精致的双手和手腕、双脚和脚踝,以及经过精心修剪的指甲。他们的轮廓精细而清晰,如同拉紧的线绳一般。注意他对图案纹样的痴迷——精致的布料、头发和成群的人物都被他化为由形状或颜色组成的设计,有时二者兼而有之。波提切利对科学透视法不感兴趣,相反地,他将老式的哥特式装饰风格与一些全新的、古典的,以及人文主义的艺术理想结合起来。

重要作品:《圣母颂》(*The Madonna of the Magnificat*),约1480—1481年(佛罗伦萨:乌菲兹美术馆);《圣母子与八天使》(*Virgin and Child with Eight Angels*),约1481—1483年(柏林:国立博物馆);《维纳斯的诞生》(*The Birth of Venus*),约1484年(佛罗伦萨:乌菲兹美术馆)

▽ **三博士朝圣**(*The Adoration of the Magi*)

1481年,70cm×104cm,板面蛋彩画和油画,华盛顿特区:国家艺术馆。波提切利曾为罗马的西斯廷教堂进行过创作,他可能正是在那期间绘制了此画。

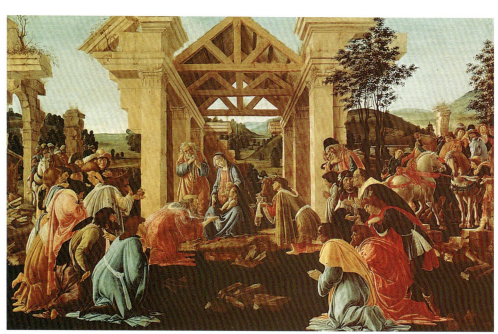

泽费罗斯,西风之神,也是维纳斯的使者,他正在追赶他的爱人克洛丽斯,并将她变成了花神弗洛拉

弗洛拉,花神,她踮着脚尖走过草地,四周便开满了鲜花。她对于佛罗伦萨这座"花城"有着非同寻常的意义

》**技法**

弗洛拉的长袍上装饰着微微凸起的花朵,模仿出了刺绣的效果。波提切利对这些装饰图案和程式化的纹样有着浓厚的兴趣。画中还有一些例子能够证明这种兴趣:以天空为背景,树叶在维纳斯从肩膀到头顶这个区域形成了一个"光环";地面上繁花似锦,如同一块巨大的饰有花朵图案的地毯。

多梅尼科·吉兰达约（Domenico Ghirlandaio）

- 1449—1494年
- 意大利
- 湿壁画；油画；蛋彩画

吉兰达约是佛罗伦萨画派的一位画家，他凭借扎实、传统又带有现实主义的叙事风格取得了成功。他最著名的学生是米开朗琪罗。

吉兰达约受委托创作的湿壁画是用来装饰重要的公共建筑的。因此，他的很多作品依然保留在原地。他用当时的场景、着装、举止、面孔，以及肖像来表现宗教主题。仔细观察那些平凡的、描述家庭生活的画作，它们可以被用来当作故事的插图——这可能是荷兰风俗画和19世纪风俗画的前身。

吉兰达约描绘面容严肃、肥胖臃肿的中产阶级，比如委托他创作这些作品的赞助人。他画笔下的人物有着纤细的手腕、修长的双手和双腿。在创作蛋彩画时，他会运用长且排列稀疏的线条来勾勒主要的曲线和轮廓。请别把他和他的弟弟大卫（1452—1525）弄混了，大卫是左撇子，习惯自左上向右下进行创作。

重要作品：《沃尔特拉的圣贾斯特斯和圣克莱门特的传奇》（*A Legend of Sts Justus and Clement of Volterra*），约1479年（伦敦：国家美术馆）；《施洗者约翰的诞生》（*Birth of John the Baptist*），1479—1485年（佛罗伦萨：新圣母玛利亚教堂）；《圣母玛利亚的诞生》（*Birth of the Virgin*），1486—1490年（佛罗伦萨：新圣母玛利亚教堂）；《老人与男孩》（*Portrait of an Old Man and a Boy*），约1490年（巴黎：卢浮宫）

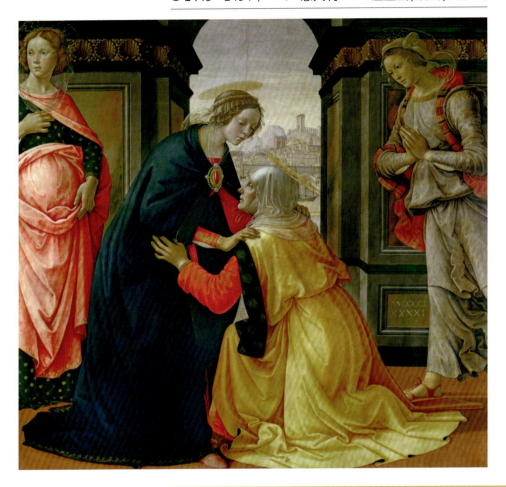

圣母往见（*The Visitation*）
多梅尼科·吉兰达约，1491年，172cm×165cm，板面蛋彩画，巴黎：卢浮宫。怀着耶稣的玛利亚去看望她怀着施洗者圣约翰的表姐伊丽莎白。

菲利皮诺·利皮（Filippino Lippi）

- 约1457—1504年
- 意大利
- 湿壁画；油画；蛋彩画

菲利皮诺是菲利波·利皮的儿子，他是一位成功的艺术家，但在晚年时，他的艺术风格已经落伍了。

菲利皮诺的宗教主题画作展现了文艺复兴早期佛罗伦萨绘画中的所有标准技术品质（见菲利波·利皮）。此外，他的作品还包括一些重要的湿壁画系列和几幅肖像画。

请留意画中人物甜美、年轻的脸庞，散发着柔情的眼睛，挺拔健美的男性骨骼结构和向前倾斜的头。还要留意画中人物优美的双手和手指，它们看上去好像真的在触摸、感受和抓取。

重要作品：《三博士朝圣》（*The Adoration of the Kings*），约1480年（伦敦：国家美术馆）；《圣伯纳德的幻象》（*The Vision of St Bernard*），约1486年（佛罗伦萨：巴迪亚教堂）

洛伦佐·迪·克雷（Lorenzo di Credi）

- 约1458—1537年
- 意大利
- 油画；蛋彩画

洛伦佐是佛罗伦萨一位资历较浅的画家，他的作品和他的同窗莱昂纳多·达·芬奇的早期作品风格很相似（他们曾一同在韦罗基奥的工作室学习）。洛伦佐是一位祭坛画画家和肖像画画家，他对绘画技巧的运用非常娴熟，但绘画风格毫无生气且缺乏个性。他将橙色或姜黄色这类浓艳的颜色作为主色调，画中的织物和人物的肌肉都呈现出相同的柔软质感。他画的大拇指和脚趾总是向上跷着，看起来十分奇怪。据说在1497年，受到狂热的修道士萨沃纳罗拉的影响，洛伦佐销毁了许多世俗主题的作品。

重要作品：《天使报喜》（*The Annunciation*），约1480—1485年（佛罗伦萨：乌菲兹美术馆）；《维纳斯》（*Venus*），约1490年（佛罗伦萨：乌菲兹美术馆）

彼得罗·佩鲁吉诺(Pietro Perugino)

- 约1445—1523年　意大利　湿壁画；油画；蛋彩画

佩鲁吉诺是一位勤勉、多产的中层画家,他来自翁布里亚的佩鲁贾(他的绰号由此而来)。佩鲁吉诺的真名是彼得罗·万努奇,他曾在佛罗伦萨学习过绘画。拉斐尔也曾在佩鲁吉诺的工作室接受过他的培训。

在佩鲁吉诺的宗教主题作品中,柔和、美丽、简洁、感性的风格已成为其固定的绘画模式——他还喜欢将其他作品中的人物拿来进行重新创作。在佩鲁吉诺的画中,我们可以看到:人物身材苗条,头微微倾斜,重心落在一只脚上;椭圆脸庞的圣母玛利亚;纤细的手指和优雅地弯曲着的小手指;紧闭的双唇,比上唇稍厚的下唇;轻柔如羽毛般的树木;奶白色的地平线,颜色渐渐加深,在天空的最高处变成深蓝色。

重要作品:《耶稣受难与圣母玛利亚、圣约翰、圣杰罗姆和抹大拉的玛利亚》(*Crucifixion with the Virgin, St John, St Jerome and Mary Magdalene*),约1485年(华盛顿特区:国家艺术馆);《抹大拉的玛利亚》(*Mary Magdalene*),15世纪90年代(佛罗伦萨:皮蒂宫)。

圣塞巴斯蒂安(*St Sebastian*)
彼得罗·佩鲁吉诺,约1495年,53cm×39cm板面蛋彩画和油画,圣彼得堡:赫米蒂奇博物馆。艺术家的名字,用金色颜料画在了刺进圣徒脖子的箭上面。

贝纳迪诺·迪·贝托·平图里乔(Bernardino di Betto Pinturicchio)

- 约1454—1513年　意大利　湿壁画;油画;蛋彩画

平图里乔是佩鲁贾,乃至整个翁布里亚的最后一位重要画家,他可能是佩鲁吉诺的学生。他是位技艺高超、多产、有抱负的画家,但由于他没有走在新思潮的前列,因此只能算作二流画家。平图里乔是一位湿壁画大师,他非常擅长将自己的装饰画与室内空间相匹配,他的作品常常给人一种非常鲜活的感觉,仿佛观者正透过眼前的墙面看到一个忙碌的、熙熙攘攘的、充满了各种小插曲的场景。用心欣赏他那强烈而孩童般纯真的现实主义吧!注意画中的细节,以及艺术家对叙事的热爱,你会感觉自己仿佛步入了15或16世纪翁布里亚的日常生活中。

平图里乔的艺术创作中还有一些要点值得关注:精心规划并应用的透视法(几何透视法和空间透视法);记录自然界微观细节的出色能力;他对色彩的无限热爱。此外,他描绘的丰富绚丽的饰边对拉斐尔产生了影响。

教皇皮乌斯二世封锡耶纳的圣凯瑟琳为圣徒(*Pope Pius II Canonizes St Catherine of Siena*)
贝纳迪诺·迪·贝托·平图里乔,1503—1508年,湿壁画,锡耶纳大教堂。取自一系列展示教皇生活的湿壁画,教皇本人也是锡耶纳人。

重要作品:《博基亚房间湿壁画》(*Borgia Rooms Frescoes*),1492—1495年(梵蒂冈);《圣母子在圣杰罗姆和圣格雷戈里大帝之间》(*Virgin and Child between St Jerome and St Gregory the Great*),约1502—1508年(巴黎:卢浮宫)。

由两位红衣主教加冕的教皇皮乌斯二世
[Pope Pius II (1405-1464) Crowned by Two Cardinals]
维切塔，1458—1464年，木板蛋彩画，锡耶纳：皮克罗米尼宫。前缩透视法的使用表明其受到了佛罗伦萨艺术的影响。

维切塔 (Vecchietta)

- 1410—1480年
- 意大利
- 蛋彩画；湿壁画；彩饰画；雕塑

维切塔是一位建筑师、画家、雕塑家、金匠以及工程师。人们有时也会用他出生时的名字来称呼他，叫他洛伦佐·彼得罗（尽管从大约1442年开始，"维切塔"这个绰号就广为人知）。虽然维切塔出生在锡耶纳，并在当地进行艺术创作，但他却受到了佛罗伦萨艺术的影响。在理解光线和光线的绘画特性方面，他远远领先于锡耶纳的其他同辈画家。他也创作抄本彩绘，比如为但丁的《神曲》绘制插图。15世纪30年代，维切塔受红衣主教布兰达·卡斯蒂利昂 (Cardinal Branda Castiglione) 的委托在伦巴第创作了一系列湿壁画，在后续的创作中，他也都一直在绘制湿壁画。15世纪50年代，维切塔遇到了对他的雕塑技巧产生了深刻影响的多纳泰罗。

在他的作品中，我们可以看到精细的笔触，排列密集的人物场景，还有他对前缩透视法的理解，以及对布光技巧的前瞻性思考。他的人物肖像逼真写实，几乎没有任何理想主义色彩，有时他会把自画像作为画作中的人物之一。维切塔的作品同时也展现了他在建筑方面的功底上。

重要作品：《宝座上的圣母子与圣徒》(Madonna and Child Enthroned with Saints)，1457年（佛罗伦萨：乌菲兹美术馆）；《圣母升天》(Assumption of the Virgin)，约1461—1462年（皮恩扎大教堂）；《圣凯瑟琳》(St Catherine)，约1461—1462年（锡耶纳：市政厅）；《复活》(The Resurrection)，1472年（纽约：弗里克收藏馆）；《基督复活》(The Risen Christ)，1476年（锡耶纳：阶梯圣母教堂）

皮耶罗·德拉·弗朗切斯卡 (Piero della Francesca)

- 1420—1492年
- 意大利
- 湿壁画；蛋彩画；油画

皮耶罗·德拉·弗朗切斯卡是文艺复兴早期最伟大的绘画大师之一，如今他的画作依然很受推崇。然而，他的作品已所剩无几，许多画作都受损严重。

他的宗教作品和肖像画表现出一些特殊的品质，使人感到沉静，并且有一种庄严的静谧感——这源于艺术家对基督教的深刻信仰，对大自然细致入微的观察，以及他作为一名人文主义者对于人类独立的浓厚兴趣。皮耶罗对数学和透视法也十分感兴趣，并将其应用到构建精确的几何空间和有严格比例的构图中。他热爱光线和色彩，并对二者有着非常敏锐的直觉。

皮耶罗画中的人物造型及其面部表情都是矜持、淡漠和自我陶醉的（这也许是对他自己那种慢悠悠的、努力的、聪明的性格的一种反映）。这些作品体现出一种对于新思想和新实验的兴趣，艺术家以此二者为手段，希望达到更高的精神境界，并进一步触及科学的真相。

重要作品：《仁慈的圣母》(Madonna della Misericordia)，约1445年（圣塞波尔克罗：公民博物馆）；《真十字架的故事》(The Story of the True Cross)，约1452—1457年（阿雷佐：圣方济各教堂）；《基督的洗礼》(The Baptism of Christ)，14世纪50年代（伦敦：国家美术馆）；《基督的旗帜》(The Flagellation of Christ)，约14世纪60年代（乌尔比诺：意大利国家美术馆）

马泰奥·迪·乔瓦尼
(Matteo di Giovanni)

- 1435—1495年
- 意大利
- 蛋彩画；油画

马泰奥是锡耶纳派最多产、最受欢迎的画家之一。和同时代的佛罗伦萨艺术家相比，他的作品风格是相当笨拙和传统的。同时，他的作品展现了现代理念（透视法、前缩透视法、人物动作和表情）与传统绘画观念（金色的地面、人物形象分上下两层，以及精致的装饰）不和谐的融合所产生的影响。在马泰奥的作品中，你会注意到那些张开的嘴、飘动的织物和充满着实验性的前缩透视法。

圣母子和圣徒凯瑟琳、克里斯托弗（*Madonna and Child with Saints Catherine and Christopher*）
马泰奥·迪·乔瓦尼，1470 年，62cm×44cm，镶嵌画，莫斯科：普希金博物馆。这位艺术家的作品风格高雅，极富装饰性，注重线条的描绘。

重要作品：《基督加冕》（*Christ Crowned*），约1480—1495年（伦敦：国家美术馆）；《圣塞巴斯蒂安》（*Saint Sebastian*），约1480—1495（伦敦：国家美术馆）；《耶稣受难》（*The Crucifixion*），约1490年（旧金山：德扬博物馆）

基督复活（*Resurrection of Christ*）
皮耶罗·德拉·弗朗切斯卡，约 1463 年，225cm×205cm，湿壁画，博尔戈·圣塞波尔克罗：城市博物馆。这幅画是受委托为意大利一个名为"圣墓之城"的地方而作的。

雅各布·贝利尼（Jacopo Bellini）

- 约1400—1470年　　意大利　　蛋彩画；油画

雅各布·贝利尼是乔瓦尼·贝利尼的父亲。人们对他所知甚少。除了《素描簿》之外，他很少有作品留存至今。他是一位与时俱进的艺术家，对最新的技法和形式——透视法、风景画和建筑结构等很感兴趣。

重要作品：《圣母子》(Madonna and Child)，1448年（米兰：布雷拉画廊）；《素描簿》(Sketchbooks)，约1450年（伦敦，大英博物馆/巴黎：卢浮宫）；《圣母子的祝福》(Madonna and Child Blessing)，1455年（威尼斯：学院画廊）；《圣安东尼院长和锡耶纳的圣贝纳迪诺》(Saint Anthony Abbot and Saint Bernardino of Siena)，1459—1460年（华盛顿特区：国家艺术馆）

△ 莱昂内洛·德埃斯特膜拜谦逊圣母（*The Madonna of Humility adored by Leonello d'Este*）
雅各布·贝利尼，约1440年，60cm×40cm，板面油画，巴黎：卢浮宫。画中左边的人物是委托画家创作这幅画的赞助人。

真蒂莱·贝利尼（Gentile Bellini）

- 约1429—1507年　　意大利　　油画；蛋彩画

真蒂莱·贝利尼是乔瓦尼·贝利尼的哥哥。他是威尼斯画派的艺术家，在油画创作上做出了重要的贡献。他生前备受尊崇，也因其对故乡威尼斯熙熙攘攘的人群、队列的全景描绘而闻名遐迩。真蒂莱开创的绘画主题和传统到了卡纳莱托（Canaletto）所处的年代时已成为新的风尚。但可惜的是，他的许多作品都已被毁坏。

重要作品：《乔瓦尼·莫契尼格总督像》(Portrait of Doge Giovanni Mocenigo)，约1480年（威尼斯：科雷尔博物馆）；《苏丹·穆罕默德二世》(Sultan Mohammed II)，约1480年（伦敦：国家美术馆）；《圣洛伦佐桥的奇迹》(Miracle at Ponte di Lorenzo)，1500年（威尼斯：学院画廊）

乔瓦尼·贝利尼（Giovanni Bellini）

- 约1430—1516年　　意大利　　油画；蛋彩画

乔瓦尼·贝利尼是文艺复兴早期最杰出的绘画大师之一，同时也是威尼斯画派之父，他是卓越的画家家族——贝利尼家族中名气最大的。此外，他也是威尼斯最早探索油画技法的画家之一。

乔瓦尼·贝利尼以创作祭坛画和肖像画而闻名。他画作中对光线的描绘尤为引人注目：他以充满美感的视角对光线进行了细致入微的观察，并以充满爱意的精确笔触对光线加以记录，画作中的光线总给人以一种温暖的感觉。他的作品赞颂了人、自然、上帝三者之间本该具有的和谐关系。他的宗教主题作品传达的深刻情感和精神力量源于他的信仰，他相信上帝存在于光和自然之中。他画中的人物总是对光线做出回应，他们将自己

▷ 圣马可广场上的行列（*Procession in St Mark's Square*）
真蒂莱·贝利尼，1496年，367cm×745cm，布面油画，威尼斯：学院画廊。这是展示十字架奇迹的九幅威尼斯画作之一。

的脸和身体转向迎着光的方向，以便享受光为他们的身体和精神所带来的益处。他是第一位真正观察云并研究它们的结构与形成方式的画家吗？注意他对细节的热爱，你可以从他对岩石、叶片、建筑或者像丝绸一类的华丽织物的描绘中看到这一点。他的画没有轮廓，只有色调的层次变化。乔瓦尼·贝利尼对威尼斯画派有着深远的影响。1483年，他被任命为威尼斯共和国的官方画家，人们认为几乎所有下一代杰出的威尼斯画家都曾在他的工作室接受过培训。

重要作品：《荒野中的圣方济各》(*St Francis in the Wilderness*)，约1480年（纽约：弗里克收藏馆）；《巴尔巴里戈祭坛画》(*Barbarigo Altarpiece*)，1488年（穆拉诺：圣彼得小教堂）；《草地上的圣母》(*The Madonna of the Meadow*)，约1501年（伦敦：国家美术馆）；《莱昂纳多·罗雷丹总督像》(*The Doge Leonardo Loredan*)，1501—1504年（伦敦：国家美术馆）；《圣萨卡里亚教堂祭坛画》(*San Zaccaria Altarpiece*)，1505年（威尼斯：圣萨卡里亚教堂）

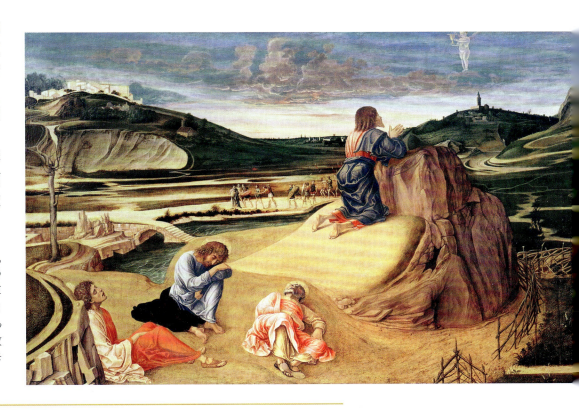

⬆ **在花园里苦恼**（*Agony in the Garden*）

乔瓦尼·贝利尼，约1460年，81cm×127cm，木板蛋彩画，伦敦：国家美术馆。这幅画展现了贝利尼在理解和表现光线方面的敏感天赋，以及对空间中人物布局的敏锐洞察力。

安东内洛·德·梅西纳
(Antonello da Messina)

- 约1430—1479年
- 意大利
- 油画;蛋彩画

安东内洛,来自西西里岛的墨西拿,1475—1476年,他曾到威尼斯游历。这次游历十分关键,是安东内洛成为意大利油画先驱之一的重要契机。安东内洛将意大利艺术的特质(出色的雕塑造型、合理的空间布局、将人作为所有事物的衡量标准的特征)和北欧艺术(细致入微的细节和不加修饰的现实)的魅力相结合。他创作的肖像画令人赞叹不已,人物面孔栩栩如生,皮肤下面的骨头清晰可见,眼睛里闪烁着的智慧,这种眼神既像是在看你又像是在回答你的疑问。他在描绘画面主体时,既关注体现其内在的神韵,也注重对其物质外壳的描摹。安东内洛可以精准地再现皮肤的样态和质感——双唇之间的细微差异;有胡茬的下巴,刚刚剃过胡须的下巴和无毛的面颊之间的区别。他还擅长描绘眉毛、头发和水汪汪的眼睛。他从那不勒斯的北方艺术家那里学习到混合油性颜料的配比方法,并将其传授给聪慧的威尼斯艺术家,例如乔瓦尼·贝利尼。此外,安东内洛在创作时很可能使用了放大镜,因此我们也有必要试试用放大镜来观赏他的画作。

重要作品:《基督的祝福》(Christ Blessing),1465年(伦敦:国家美术馆);《圣母领报》(Virgin Annunciate),约1465年(巴勒莫:国家美术馆);《男人肖像》(Portrait of a Man),约1475年(伦敦:国家美术馆);《书房中的圣杰罗姆》(St Jerome in his Study),约1475年(伦敦:国家美术馆)

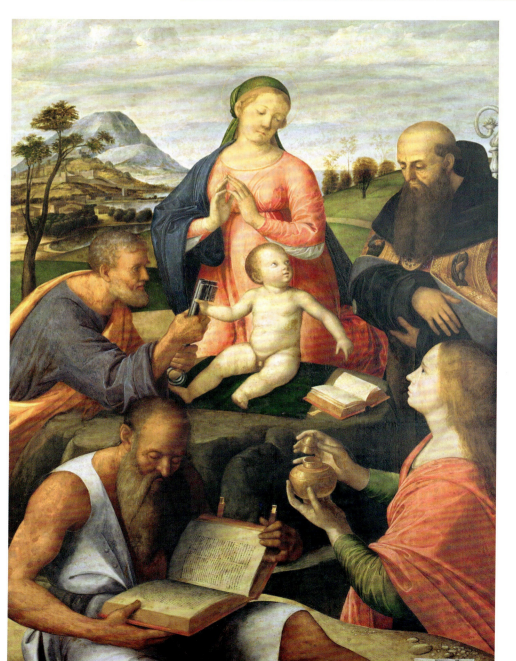

维瓦里尼家族 (Vivarini family)

- 活跃于15世纪
- 意大利
- 油画;蛋彩画

安东尼奥·维瓦里尼(约1415—1484年)和他的弟弟巴尔托洛梅奥·维瓦里尼(约1432—约1499年)出生于一个威尼斯家庭。他们开创了旧式的、带有僵硬人物和精美雕刻画框的、大型多联画屏祭坛画的先河。安东尼奥的儿子阿尔维斯(约1445—1505年)创作了更为现代的,具有乔瓦尼·贝利尼风格的作品。维瓦里尼家族是典型的传统匠人,他们的作品旨在迎合那些崇尚传统艺术的客户的审美趣味。

重要作品:《圣母与被祝福的圣子》(The Madonna with the Blessed Child),1465年(威尼斯:学院画廊);《圣方济各和马克》(Saints Franci and Mark),1440—1446年(伦敦:国家美术馆)

◀ **圣母子与圣彼得、圣杰罗姆以及抹大拉的玛利亚与主教** (Madonna and Child with Saints Peter, Jerome, and Mary Magdalene with a Bishop)
阿尔维斯·维瓦里尼,1500年,板面油画,亚眠(法国):皮卡第博物馆。需要注意的是,艺术家将圣婴耶稣置于画面正中的绘画方式,圣婴苍白的皮肤吸引了所有人的目光。

哥特式艺术与早期文艺复兴

隆巴尔多家族(Lombardo family)

- 15—16世纪
- 意大利
- 雕塑

彼得罗·隆巴尔多(约1435—1515年)是一位建筑师和雕塑家。他在1467年左右迁居到威尼斯,在此之前,他曾在意大利的几座城市进行过创作。他建立了一个工作室,并雇用了大批学徒。他的两个儿子,图利奥(约1455—1532年)和安东尼奥(约1458—1516年)都是雕塑家,同时也是他的学生。彼得罗对文艺复兴的艺术理念传播到威尼斯起了很大的作用,他还改进了佛罗伦萨艺术家关于古典时期的观点,并将其重塑为威尼斯画派的艺术理念。他最著名的作品是重建总督宫殿(1498年)。到15世纪80年代,图利奥和安东尼奥凭借自己的才华被公认为雕塑家,他们经常被委任创作墓葬雕塑和宗教作品。图利奥还收藏了古典雕像,他也以创作诗意肖像而著名,例如受罗马坟墓肖像启发而创作的浮雕。图利奥和安东尼奥都为意大利北部城邦国家的宫廷(见56页)进行过艺术创作。彼得罗的孙子们也继续在建筑和雕塑行业建功立业,直到16世纪。

◁ 献给彼得罗·莫契尼格总督的纪念碑(Monument to Doge Pietro Mocenigo)
彼得罗·隆巴尔多,1476—1481年,伊斯特拉半岛的石头和大理石,威尼斯:圣乔瓦尼和圣保罗教堂。这是彼得罗·莫契尼格墓的一部分,这座精美的纪念碑上有15个真人大小的大理石雕像。

重要作品:《亚当》(Adam),图利奥·隆巴尔多,约1493年(纽约:大都会艺术博物馆);《献给安德烈·文德拉明的纪念碑》(Monument to Andrea Vendramin),彼得罗·隆巴尔多和图利奥·隆巴尔多,约1493年(威尼斯:圣乔瓦尼和圣保罗教堂)

卡洛·克里韦利(Carlo Crivelli)

- 活跃于1457—1493年
- 意大利
- 蛋彩画

克里韦利是一位普通的威尼斯艺术家,画风古旧,不够自然。

克里韦利的作品表现出对细节超乎寻常且近乎痴迷的关注。在这样的绘画体系中,细节高于一切。他那奇怪的、僵硬的、干巴巴的、线性绘画风格使得人物看起来十分逼真,但缺乏真实感(有点像生物标本)。建筑也是如此:他画中的建筑看起来更像是彩绘的舞台布景,而不像是真正的实物。

注意他作品中的人物,他们的脸上布满皱纹,眼睛下方长着眼袋,手和脚上的血管向外凸起。作品中逼真但缺乏真实感的水果和花冠,具有复杂的象征意义,就像是蛋白杏仁蛋糕上的装饰物一样。

重要作品:《登基的圣母子和捐助者》(Madonna and Child Enthroned with Donor),约1470年(华盛顿特区:国家艺术馆);《圣米迦勒》(St Michael),约1476年(伦敦:国家美术馆)

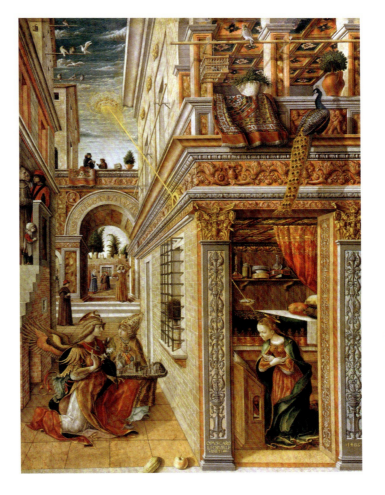

◁ 圣艾米迪乌斯在侧的圣母领报(The Annunciation with St Emidius)
卡洛·克里韦利,1486年,207cm×146.5cm,布面蛋彩画和油画,伦敦:国家美术馆。这是为意大利阿斯科利皮切诺的天使报喜教堂所绘制的画作。

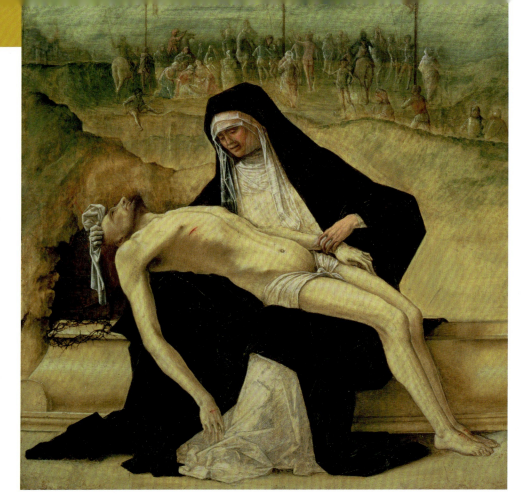

圣母怜子像（Pietà）
埃尔科莱·德·罗伯蒂，约1490—1496 年，34.4cm×31.3cm，板面油画和蛋彩画，利物浦：沃克美术馆。这是一幅祭坛台座垂直面上的祭坛画。

埃尔科莱·德·罗伯蒂
（Ercole de' Roberti）

- 约1450—1496年　　意大利　　蛋彩画

罗伯蒂曾是费拉拉的德埃斯特家族的御用宫廷画家，这也是他一生中最出名的职位。他的经历不详，只有极少数的作品可以确认是出自他之手。

留意他画中精致的细节和诗一般的情调，人物在空间中的细致布局，以及动作比例的协调。同时，他对透视法、建筑细节以及建筑物的构建方式兴趣浓厚。

重要作品：《荒野中的圣杰罗姆》（St Jerome in the Wilderness），约1470年（洛杉矶：保罗·盖蒂博物馆）；《哈斯德鲁巴的妻子和她的孩子们》（The Wife of Hasdrubal and Her Children），约1490—1493年（华盛顿特区：国家艺术馆）

西玛·达·科内利亚诺
（Cima da Conegliano）

- 约1459—约1517年　　意大利　　油画

西玛·达·科内利亚诺是一位成功的，但却不太受到关注的威尼斯艺术家。科内利亚诺经常被称为"穷人的贝利尼"，这是因为他运用和贝利尼相似的方式来表现光线，但他描绘的光线更为僵硬，不够灵活和巧妙。他最擅长小尺寸的画作，这时最能体现出他清新明快的风格。他作品的特点包括：良好的光线，令人满意的蓝色山脉、紧张的面孔、忙碌的氛围，以及带有轻微喜剧色彩但略显僵硬的姿势。

重要作品：《圣母和橘子树》（Madonna with the Orange Tree），1487—1488年（威尼斯：学院画廊）；《圣母子》（Virgin and Child），约1505年（伦敦：国家美术馆）

意大利北部的宫廷

在文艺复兴时期，艺术家是相当赚钱的职业。大多数艺术家都只在接受委托时才作画，并且依靠贵族宫廷的赞助过活。当时的意大利被分成城邦国家或侯国，并且几乎每一座城市都有自己的艺术赞助体系。佛罗伦萨北部最重要的大城市中曼图亚和乌尔比诺就名列其中。

在曼图亚，统治者是贡扎加家族（从14世纪到17世纪地位显赫）。他们的宫廷艺术家包括安德烈亚·曼特尼亚和隆巴尔多家族成员。而乌尔比诺在15和16世纪时艺术成就卓越，很快就使以前建立起的宫廷相形见绌。随着费代里戈·达·蒙太费尔特罗（1422—1482年）被任命为乌尔比诺的第一任公爵，这个地区成为艺术精品的中心。公爵表现出对佛兰德斯艺术的偏爱，然而他最著名的宫廷画家却是一位意大利人，即皮耶罗·德拉·弗朗切斯卡。

有人认为，乌尔比诺第一任公爵的宫廷画家皮耶罗·德拉·弗朗切斯卡曾参与设计了乌尔比诺宫。

安德烈亚·曼特尼亚
(Andrea Mantegna)

- 1431—1506年
- 意大利
- 版画；油画；湿壁画；蛋彩画

安德烈亚·曼特尼亚是一位早慧的、极具个性的早期文艺复兴艺术大师，同时也是一位朴素的知识分子，他为曼图亚的贡扎加家族的公爵们工作。

曼特尼亚的板面油画是对典型的文艺复兴题材，如祭坛画和肖像，做出的极具个人特色的诠释。他的画风枯燥，学术性强，并且执着于细节，尤其是在涉及古典时代考古学和地质学时。他的湿壁画都是为教堂和别墅创作的大规模的、精彩的作品。他也是版画的先驱者，并且雕刻技艺超群，这是因为版画符合他的艺术风格。注意他画作中凸出的岩石，还有他能使一切（甚至是人的肉体）都看起来像是经过雕刻的石头（他在后期创作黑白作品时，有意识地使其看起来像浅浮雕）的绘画方式。他对于科学透视法和前缩透视法的精准掌握，体现在他的大幅装饰性作品中。如果你有机会在现场进行观看，一定会觉得印象深刻。这些大规模作品的风格比他的板面油画要更轻松一些。

重要作品：《圣詹姆斯赴刑》(St James Led to His Execution)，约1455年（帕多瓦：埃雷米塔尼教堂的奥韦塔里礼拜堂）；《圣塞巴斯蒂安》(St Sebastian)，约1455—1460年（维也纳：艺术史博物馆）

死去的基督（*The Dead Christ*）

安德烈亚·曼特尼亚，15世纪80年代，68cm×81cm，布面油画，米兰：布雷拉画廊。曼特尼亚的第一任老师（斯夸尔乔内）曾经批评他的作品"像古代雕像而非活的生物"。对此，公正的回应是，他画中的人物兼具两者的特征。

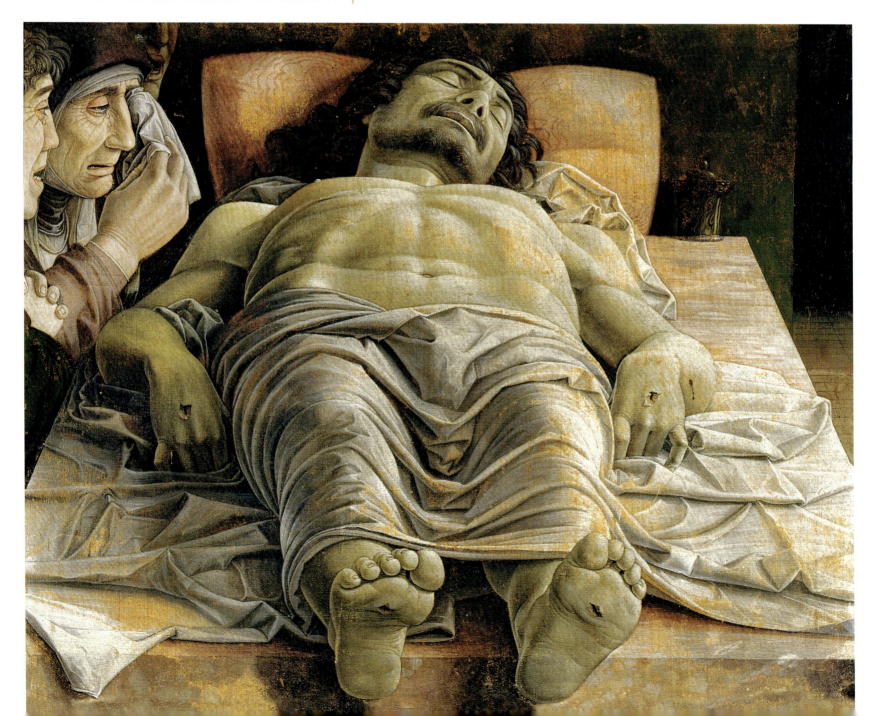

北欧文艺复兴(The Northern Renaissance)

约1420—1520年

文艺复兴在意大利开始兴起，与此同时，可与之分庭抗礼的艺术成就也开始在北欧低地国家出现。北欧的艺术，并非通过对古老过去的重新发现而获得重生，它的关键在于艺术的再次振兴，尤其是通过油画这种新媒介的发展和快速成熟。

戴着用针别住的帽子的年轻女子肖像（*Portrait of a Young Woman in a Pinned Hat*）
罗吉尔·凡·德尔·维登，约1435年，47cm×32cm，橡木油画，柏林：柏林画廊。

油画并不是唯一传入低地国家的重要创新，架上绘画和它具有几乎同样重要的意义。绘画是自成体系、独立于其背景的一种艺术创作，这个理念在当时诞生并流行至今。油画与架上绘画两种绘画类型的结合是革命性的。与蛋彩画和湿壁画不同，油画施彩后是慢慢变干的，这就允许画家在绘制过程中进行精确的修改；在画作干透，成为坚硬、出色的成品之前，可以在画面上一点一点地涂抹覆盖更多的颜料。油画是画在耐久的、几乎不吸水的木板（如橡木）上的，成品具有高度清晰的细节，且散发出珠宝般的光泽。早在15世纪30年代，像扬·凡·艾克这样的画家，就已经将北欧的线性透视法发展到了可以与意大利相媲美的程度。但他们对线性透视的研究仅限于实践，并没有提炼出相关的理论。这种线性透视法后来又被空间透视法所强化——使用逐渐柔和的色彩，以创造出背景正在慢慢变远的幻觉。

宗教主题主导了这一时期的艺术，但是对于它们的描绘总是被赋予一种世俗的、客观逼真的准确性。这在织物、背景或风景的描绘上都不乏丰富的表现。就这些主题而言，意大利文艺复兴以超脱尘世的理想主义为特色，而同时代的北欧绘画却有着一种几乎令人胆怯的洞察力和不带丝毫感情的直接。

探寻

绘画中的人物总是来源于生活。作品趋于强调家庭事务的细节。这样的画风可能经常包含寓言或其他隐喻意义，但是日常物品，以及由其所延伸到的日常生活，是由于其本身的重要性而值得被精心地呈现出来。在《阿诺芬尼夫妇肖像》（*The Arnolfini Portrait*）这幅画中，扬·凡·艾克着力于细节的渲染，力图创造出一个完全可信的世界。

岩石风景中的圣杰罗姆（*St Jerome in a Rocky Landscape*）
约阿希姆·帕蒂尼尔，1515—1524年，36cm×34cm，橡木油画，伦敦：国家美术馆。帕蒂尼尔的作品后来被广泛地模仿，他是第一位将风景作为主要绘画主题的艺术家。

历史大事

公元1432年	扬·凡·艾克的里程碑式的画作《根特祭坛画》完成
公元1450年	据推测罗吉尔·凡·德尔·维登曾去过罗马和佛罗伦萨游历
公元1456年	扬·凡·艾克声名远扬的艺术成就在一位那不勒斯人对他的著述中得到证实
公元1475年	雨果·凡·德尔·高斯《波尔蒂纳里祭坛画》（见65页）被送往佛罗伦萨

哥特式艺术与早期文艺复兴

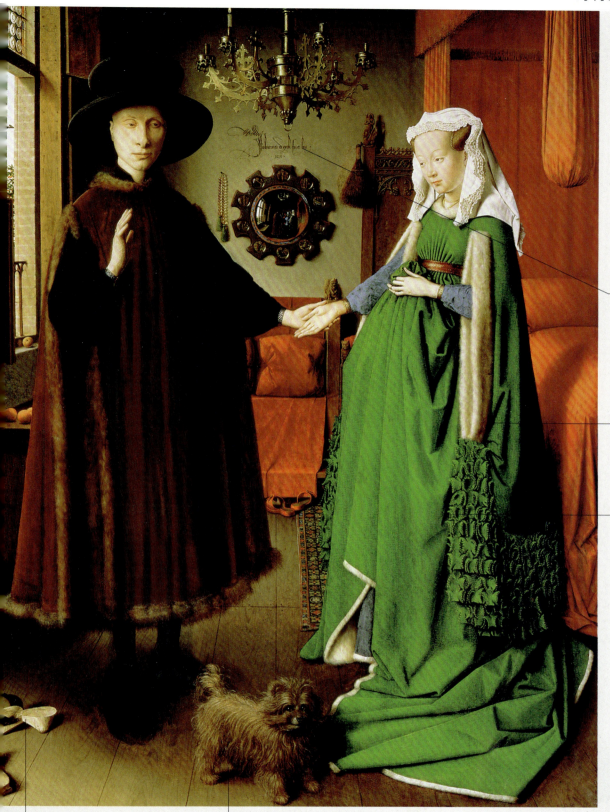

◀ **阿诺芬尼夫妇肖像**（*The Arnolfini Portrait*）
扬·凡·艾克，1434年，82cm×60cm，橡木油画，伦敦：国家美术馆。虽然作品明显涉及婚礼或订婚，但确切的主题却不得而知。

墙上的拉丁文字写道："凡·艾克曾在这里。"意即他是此景的见证人，或从创作绘画的意义上讲，他曾在这里。无论是哪一种说法，它都强调了艺术家们所宣称的艺术家在艺术创作中的新地位

两个人物都衣着华丽，表明了其财富和社会地位

新娘身着绿色礼服，绿色是多产的象征。她是怀有身孕，还是仅仅是按照当时流行的样式来这样装扮呢？这就无从考究了

》 **技法**

扬·凡·艾克对油画颜料的使用，使他画作的细节达到了非凡的水平。画中的每一个物体都以相同的高清晰度被表现出来。

两个人都没有穿鞋，这象征着他们站在神圣的大地上

这只小狗或许象征着忠贞或欲望，床也有着类似的寓意

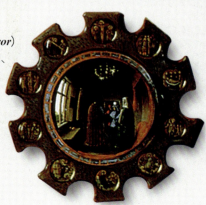

》 **凸面镜**（*The convex mirror*）
是技术上的成功。窗户、床、天花板和两位主要人物都被从新的角度表现出来，另外两个人物也能被看到。镜子的边缘刻饰展示了耶稣生活的10个场景。

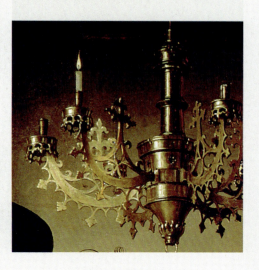

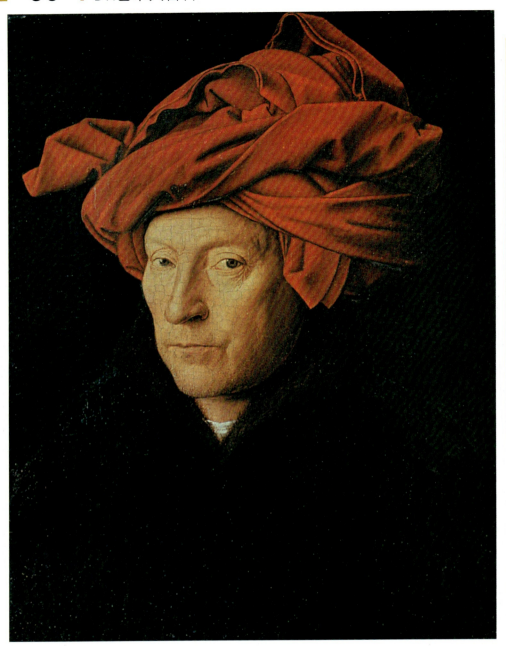

包着红头巾的男子
(*A Man in a Turban*)
扬·凡·艾克，1433年，25.5cm×19cm，橡木油画，伦敦：国家美术馆。对头巾的细致描绘，以及它在男子头上经过设计的缠绕方式，表明它或许是经过画家专门研究过的。

扬·凡·艾克(Jan van Eyck)

◯ 约1390—1441年　　🏳 荷兰　　🎨 油画

扬·凡·艾克为勃艮第公爵"好人菲利普"(Philip the Good, Duke of Burgundy)工作。他既是艺术家又是外交家，同时，他也是荷兰艺术和油画的关键倡导者。扬·凡·艾克的名作基本都诞生于15世纪30年代以后。

他是第一位描绘商人阶级和资产阶级的画家。他的作品反映了商人阶级和资产阶级的关注点——请人专门为自己画像；很看重自己的作为(例如作为祭坛画的捐助者)；把艺术看作是对自然的模仿，是对手工匠人辛勤劳作和精湛技艺的见证；是对他们自身的繁荣与秩序、谨慎的行事风格以及克制的情绪的表达。他的油画技艺高超，并且是第一位拥有完美油画技法的画家。他的作品明亮有光泽，且细节精致。人物微微侧脸，展示脸部四分之三的姿态为肖像画带来了新现实主义手法。他画中的圣母看起来像家庭主妇，圣徒看起来像是商人。注意扬·凡·艾克对画中人物面部特征进行精细刻画，特别是眼睛。他对描绘耳朵(它们是微型肖像画)以及布料的褶皱和折痕很感兴趣。

重要作品：《根特祭坛画(羔羊的颂赞)》[*Ghent Altarpiece* (*The Adoration of the Lamb*)]，1432年(根特：圣巴翁大教堂)；《阿诺芬尼夫妇肖像》(*The Arnolfini Portrait*)，1434年(伦敦：国家美术馆)

罗伯特·康宾(佛莱玛尔的绘画大师)
(Robert Campin) (Master of Flemalle)

◯ 约1378—1444年　　🏳 荷兰　　🎨 油画

康宾是荷兰画派的创始人之一，身世不详。被认为是出自他手的作品很少，而且大多是出于推测。

他宗教题材的祭坛画和肖像画表现出高度的紧凑感，就像你在微缩镜中看到的那样。(他画作中的视觉强度和细节的密度等同于他精神上的专注程度和信仰的虔诚程度吗?)圣母和圣子被表现得如同日常生活背景中的普通人——没有被理想化，但这种表现方式在某种程度上将画作置于现实主义、象征主义和变形失真之间，创造出一种迷人的三向张力。康宾能以最微妙的手段将这种表现方式运用自如。

注意他敏锐的观察能力，尤其是在描绘物体(如百叶窗)的呈现方式时：光线如何照亮一个角落，织物如何垂坠下来，或者火焰燃烧的样子。他用光线来隔开物品，这种奇特的透视法源自实验，但并没有什么科学依据。记得用一个放大镜来仔细观看他画作中不同寻常的细节，还有，别忘了透过他画作中的窗户看看街上正在发生什么。

重要作品：《埋葬耶稣》(*Entombment*)，约1420年(私人收藏)；《一位女士》(*A Woman*)，约1430年(伦敦：国家美术馆)；《圣芭芭拉》(*St Barbara*)，1438年(马德里：普拉多博物馆)

老迪尔克·鲍茨
Dieric Bouts (the elder)

- 约1415—1475年
- 荷兰
- 油画

迪尔克又称迪克·鲍茨,他可能是罗吉尔·凡·德尔·维登的学生。人们对他的身世知之甚少。他存世的作品也不多见。迪尔克开创了祭坛画、叙事体场景画和肖像画的先例。他以细心观察后绘制的精美细节,和煞费苦心的精湛工艺创作出庄严、含蓄的画作。他通常将静态人物放置在优美的风景中,并夸张地描绘人物体态的苗条和优雅。此外,他的作品还有一些可爱的细节,如岩石质感的背景和闪烁的微光。

重要作品:《天使报喜》(*The Annunciation*),1445年(马德里:普拉多博物馆);《一个男人的肖像》(*Portrait of a Man*),1462年(伦敦:国家美术馆);《奥托皇帝的正义》(*Justice of the Emperor Otto*),1470—1475年(布鲁塞尔:皇家艺术博物馆)

地狱(*Hell*)

迪尔克·鲍茨,1450年,115cm×69.5cm,木板油画,里尔:美术博物馆。鲍茨创作了两幅独立的画作,分别描绘了地狱中有罪的灵魂所受的折磨,和通往天堂的路径。在《地狱》这幅画中,一些人的眼睛和恶魔的眼睛会故意地和观者的眼睛对视。

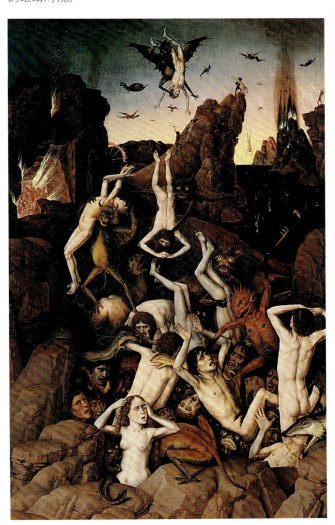

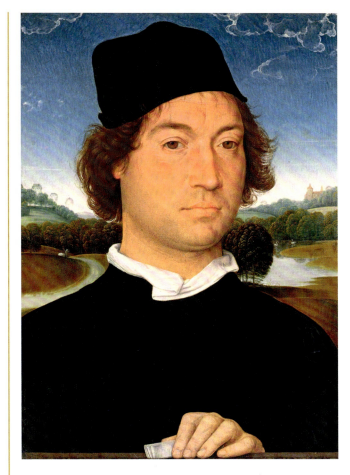

一个男人的肖像 (*Portrait of a Man*)

汉斯·梅姆林,15世纪80年代,33cm×25cm,木板油画,佛罗伦萨:乌菲兹美术馆。梅姆林温和的、偶尔多愁善感的风格使他成为颇受19世纪收藏家欢迎的艺术家。

汉斯·梅姆林 (Hans Memling)

- 约1430—1494年
- 佛兰德斯
- 油画

梅姆林又被称作汉斯·梅姆林克,是一位多产的画家。他借鉴了凡·德尔·维登的绘画主题和构图风格,是凡·德尔·维登的布鲁日继承者。

梅姆林的大型祭坛画相当古板,人物僵硬得如同雕像一般。他更擅长画小型宗教画(充满生机且空间感恰当)和小型肖像画(从手抄本彩饰中习得)。他喜欢柔软的质地(他画的织物有柔软的、不挺括的褶皱),柔顺的头发,柔和的景致,以及光滑、圆润、端庄且理想化的面孔。他的绘画风格是具有装饰性的而非紧张强烈的。

透过梅姆林的作品可以观察到深蓝色的天空逐渐在地平线融化成白色,云朵如雪纺面纱般轻盈地飘浮在天空中,小到几乎看不见的鸟儿,以及人物十分明显的眼睑。其作品的主题,例如小天使们手执水果和鲜花编制成的花环,源自意大利文艺复兴时期的绘画(或许是借鉴自曼特尼亚)。

重要作品:《持箭男人的肖像》(*Portrait of a Man with an Arrow*),约1470—1475年(华盛顿特区:国家艺术馆);《圣母子和天使》(*The Virgin and Child with an Angel*),约1470—1480年(伦敦:国家美术馆);《拔士巴》(*Bathsheba*),约1485年(斯图加特:国立美术馆)

罗吉尔·凡·德尔·维登 (Rogier van der Weyden)

- 约1399—1464年　　荷兰　　油画

罗吉尔·凡·德尔·维登是当时最伟大、最有影响力的北欧画家,他为其他画家确立了艺术的评判标准。他以布鲁塞尔为创作中心,为勃艮第的公爵们作画。他开办了一个大型的工作室,其作品被广泛模仿。

右面这幅祭坛画是早期荷兰绘画作品中的杰作之一。北欧的艺术家们将浓厚的情感表达和对现实的精细描绘融入他们的作品中,这使得他们的作品与意大利同时代画家的作品有着截然不同的画风和画面表现。这幅画是一幅由三部分组成的祭坛画(称为"三联画")的一部分,位置居中。令人感到遗憾和难过的是,它两侧的两部分在过去的某个时候脱落,现在已经找不到了。在凡·德尔·维登那个时代,许多北欧的祭坛作品都是由木雕制作而成的,人物被放置在浅盒子状的空间里。凡·德尔·维登似乎已经接受了这个约定俗成的做法,但他运用油画这个新媒介及其技巧,使画面中的人物活了起来。是这样吗?

在《下十字架》中,凡·德尔·维登通过迫使眼睛和思想服从画面中相互冲突的特性来增加紧张感。画作中的许多细节都具有强烈的现实主义色彩,例如人物的红眼圈和脸上的泪水。这和极其不自然的构图相矛盾,在构图中,几乎真人大小的人物蜷缩在一个微小的十字架下的狭窄空间里。《下十字架》在朴素的金色背景的衬托下,给人一种高于一切的戏剧影响力。这神龛一般的背景将观者的注意力集中到画中人物的身上,避免了逼真背景带来的干扰。凡·德尔·维登是一位描绘人物情感的大师,其宗教作品反映了他坚定的个人信仰。同时,他的作品对整个欧洲的艺术发展都有着深远的影响。

特别要关注的是他卓越的肖像画,每一个人物都被描绘得十分精细和自然——特别是手指甲、指关节、眼睛以及衣服上的针脚。他对建筑和雕塑细节也非常着迷。我们可以从画中看到他是如何用人物的面部表情和姿态去恰如其分地表达情感的。注意观察,画中人物的姿态和手势往往是相互呼应的,仿佛他们之间产生了情感上的共鸣。在1450年游历过罗马后,受到意大利艺术的影响,凡·德尔·维登采用了更柔和、更松弛的艺术风格。

重要作品:《圣路加为圣母画像》(*St Luke Drawing the Virgin*),15世纪(圣彼得堡:赫米蒂奇博物馆);《下十字架》(*Descent from the Cross*),约1435年(马德里:普拉多博物馆);《三联祭坛画:上十字架》(*Triptych: The Crucifixion*),约1440年(维也纳:艺术史博物馆);《弗朗西斯科·德·埃斯特》(*Francesco d'Este*),约1455年(纽约:大都会艺术博物馆);《女士肖像》(*Portrait of a Lady*),约1455年(华盛顿特区:国家艺术馆)

据说,门徒革流巴的妻子玛丽,在上十字架时在场

▶ 下十字架(*Descent from the Cross*)
约1435年,220cm×262cm,板面油画,马德里:普拉多博物馆。凡·德尔·维登是一位著名的肖像画家。画中个性化的面孔表明了这些人物都来源于生活。画中人物悲伤的表情都是独一无二的。例如,圣约翰的面部表情沉重而克制,他此时正在努力控制自己的情绪。

哥特式艺术与早期文艺复兴

这个头骨代表了偷吃禁果后被逐出伊甸园的亚当。耶稣基督通过被钉在十字架上牺牲自己的方式,将整个世界从亚当的原罪中救赎出来。

技法

值得注意的是:艺术家一面表现着深切的悲痛之情,一面又有能力关注到某个区域,并且冷静客观地描绘出这个区域的诸多细节,如尼哥底母的斗篷。这两个方面形成了一种十分有趣的矛盾。

亚利马太人约瑟被允许将耶稣的身体从十字架上放下来

鲜红的血液从死去的基督身上流下,他的身体呈现出大理石般的色调。这些色彩与基督身上亚麻布的白色形成了鲜明的对比

耶稣的母亲圣母玛利亚因悲痛欲绝而昏倒在地。福音传道者圣约翰正俯身安抚她

尼哥底母抱住耶稣的双脚,他将用亚麻布包裹耶稣的身体

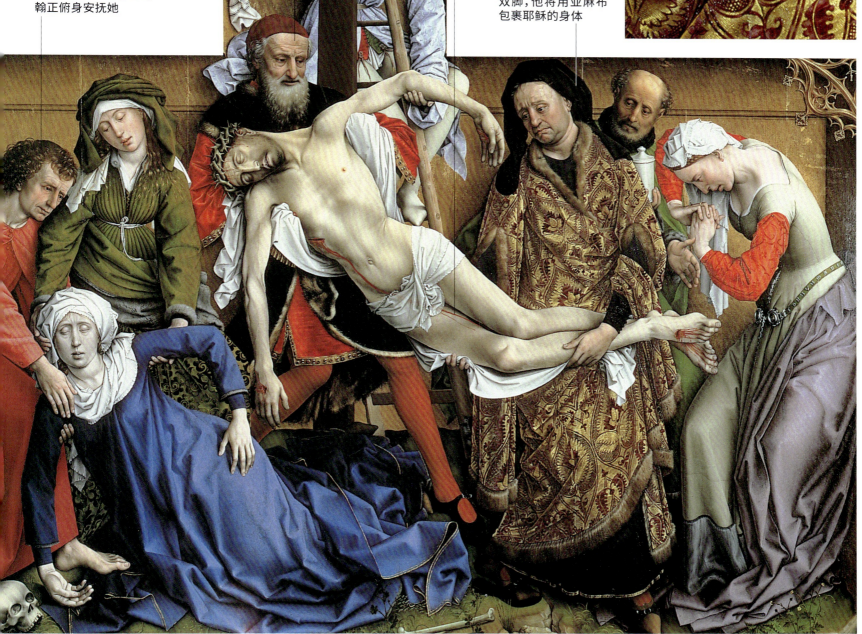

佩特鲁斯·克里斯图斯
(Petrus Christus)

- 活跃于1444—1472/1473年　佛兰德斯　油画

克里斯图斯是布鲁日的一位重要画家,他是扬·凡·艾克的追随者,并受到凡·德尔·维登的影响。他是一位被低估了的艺术家。

他的私人性的小型宗教作品和肖像画的构图十分严密,并且细节严谨。要特别注意的是,克里斯图斯对空间和布光的兴趣:他喜欢纵深的空间,并将人物安排在角落,以此来体现空间感和私密性。他是第一位理解和使用意大利单点透视法的北欧画家。

他作品中的礼服有着精美、挺括的织物质地,具有装饰性的褶皱,衣领通常向后翻,以露出与礼服颜色形成对比的衬里或内衣,有时画中的礼服轮廓十分鲜明。我们注意到克里斯图斯的作品应用的是棕色调而非肉粉色调,同时,他也喜欢红色和绿色的配色方案。他善于安排大面积的色调区域,并用精致的细节填充这块区域的表面,这种作画方式使清洁和修复画面变得极具风险性。

重要作品:《爱德华·格里姆斯顿》(Edward Grimston),1446年(伦敦:国家美术馆);《最后的审判》(The Last Judgement),1452年(柏林:国立博物馆);《圣母子和圣杰罗姆以及圣方济各》(Virgin and Child with Saints Jerome and Francis),1457年(法兰克福:施特德尔美术馆);《年轻少女》(A Young Lady),约1470年(柏林:国立博物馆)

扬·普罗沃斯特 (Jan Provost)

- 约1465—1529年　佛兰德斯　油画

普罗沃斯特是早期北欧文艺复兴中一位重要的原创画家,他受到前意大利艺术风格的影响。他在1521年遇到了丢勒,并且是马西斯的追随者。他祭坛画中的人物栩栩如生(以当时的标准)。值得注意的是他精确的绘画(他曾受训成为微缩画画家);精美的造型;绚丽的色彩;人物修长的手指,这些手指在第二个关节处弯曲;脸颊宽阔,下唇突出的面孔;以及明快的景致。

重要作品:《耶稣受难》(The Crucifixion),约1495年(纽约:大都会艺术博物馆);《基督教寓言》(A Christian Allegory),约1500年(巴黎:卢浮宫);《最后的审判》(The Last Judgement),1525年(布鲁日:市政博物馆)

昆丁·马西斯 (Quentin Massys)

- 约1466—1530年　佛兰德斯　油画

马西斯也以昆丁·麦赛斯这个名字被人们所知,是一位出身不详的重要画家。他将意大利艺术的优雅融入北欧的现实主义传统中(他游历过意大利,并且十分欣赏莱昂纳多·达·芬奇的绘画方式。达·芬奇在画作中使用柔和的光线,并对美丑之间的对比表现出浓厚的兴趣)。马西斯最出名的是他创作的生动的肖像画。这些肖像画描绘了税吏、银行家、商人和主妇,带有低调的讽刺意味(这也许显示了伊拉斯莫对他的影响,马西斯曾经遇到过他)。注意他作品中丰富的细节。

重要作品:《圣安妮》(St Anne),1507—1509年(布鲁塞尔:皇家艺术博物馆);《教士肖像》(Portrait of a Canon),约1515年(私人收藏);《三博士朝圣》(The Adoration of the Magi),1526年(纽约:大都会艺术博物馆)

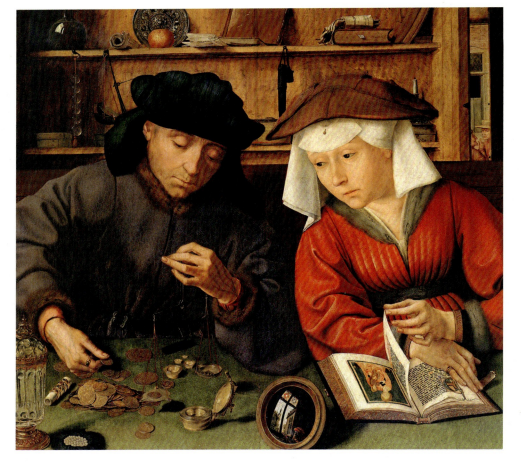

钱商和他的妻子(The Money Lender and his Wife)
昆丁·马西斯,1514年,74cm×68cm,板面油画,巴黎:卢浮宫。这幅画作对精致细节的关注,和画中这对夫妇对物质财产的明显痴迷,形成了一种显而易见的、令人满意的艺术平行关系。

雨果·凡·德尔·高斯
（Hugo van der Goes）

- 活跃于1467—1482年　　🏳 荷兰　　🎨 油画

凡·德尔·高斯是一位鲜为人知的天才画家，他在人生中的最后几年精神失常，并在修道院里度过了这段时光。唯一确定出自他手的作品是《波尔蒂纳里祭坛画》(Portinari Altarpiece)（约1474—1476年），这幅画是受佛罗伦萨的一座小教堂委托创作的。他向意大利的艺术家们介绍了新的理念和技法：油画颜料、精细自然的细节和不同的象征主义。

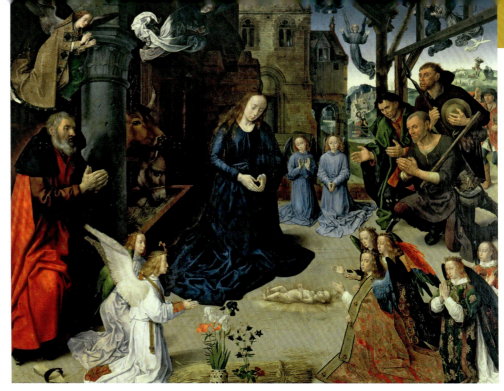

🔼 牧人来拜 (The Adoration of the Shepherds)
雨果·凡·德尔·高斯，约1476年，254cm×305cm，板面油画，佛罗伦萨：乌菲兹美术馆。这是《波尔蒂纳里祭坛画》的中间画板。

《波尔蒂纳里祭坛画》(Portinari Altarpiece)对荷兰绘画来说，尺寸异常巨大。左边的画板上描绘的是波尔蒂纳里的男人们（来自富裕的佛罗伦萨商人家庭）；右边画的是女人（每一位都有一个守护圣徒）；在中间的画板上可以看到圣母和圣婴（圣婴躺在地板上，浑身赤裸，这是北欧的艺术理念），约瑟和牧人们（意大利的艺术理念）。三博士位于右边画板的后部。左侧画板中正在下跪的男子是托马索·波尔蒂纳里（是美第奇银行在布鲁日的代理人）。右侧画板上正在下跪的女子是他的妻子玛利亚。画中的男人们看起来忧虑不安，而女人们则有着符合当时审美的高额头和苍白的面孔。画中鲜红的百合花象征着耶稣的血和激情，一只被丢弃的鞋子象征着圣地，紫色的耧斗菜象征着圣母的悲伤，等等。

重要作品：《圣母之死》(Death of our Lady)，约1470年（布鲁日：市政博物馆）；《人类的堕落》(The Fall of Man)，约1475年（维也纳：艺术史博物馆）；《男人肖像》(Portrait of a Man)，约1475年（纽约：大都会艺术博物馆）；《三博士朝圣》(The Adoration of the Magi)，15世纪70年代（英国巴斯：维多利亚美术馆）

扬·戈塞特 (Jan Gossaert)

- 约1478—约1532年　　🏳 佛兰德斯　　🎨 油画

扬·戈塞特又名扬·马布斯，他通过引入意大利艺术理念（尽管是派生理念），在荷兰绘画艺术的发展中起到了关键性的作用。

他的作品是极有吸引力的综合体，尽管有时让人感到有些别扭。起初，画作中融汇了北欧的绘画技法和视角：敏锐的观察，精湛的油画技法，清晰、精确的丢勒式绘画技术。在游历了罗马后，戈塞特便生出了意大利式的艺术理想：理想化的人物和面孔，使用透视法，描绘古典建筑及其细节，稳定的造型，以及光线下微妙的阴影。

重要作品：《海神和安菲特里特》(Neptune and Amphitrite)，1516年（柏林：国立博物馆）；《亚当和夏娃》(Adam and Eve)，约1520年（伦敦：国家美术馆）；《一位贵族》(A Nobleman)，约1525—1528年（柏林：国立博物馆）

约阿希姆·帕蒂尼尔
（Joachim Patenier）

- 约1480—约1525年　　🏳 佛兰德斯　　🎨 油画

帕蒂尼尔也被称作约阿希姆·帕提尼尔。他是第一位将风景作为主要绘画题材的画家。其作品以鸟瞰视角呈现，有崎岖陡峭却有人居住的山脉，大片蓝色背景上厚重的云朵和寒冷的冰洋，有小小的隐士和圣洁的家庭，有时还有耶稣藏身其间——他把自己的奇思妙想以最可爱的方式呈现出来。帕蒂尼尔的画作体现了高质量的细节性绘画技法。他的真迹很少，但是却有很多仿品。

重要作品：《逃往埃及途中的休息》(Rest on the Flight to Egypt)，约1515年（明尼苏达：明尼阿波利斯艺术学院）；《耶稣基督的洗礼》(The Baptism of Christ)，约1515年（维也纳：艺术史博物馆）；《圣杰罗姆的忏悔》(The Penitence of St Jerome)，约1518年（纽约：大都会艺术博物馆）

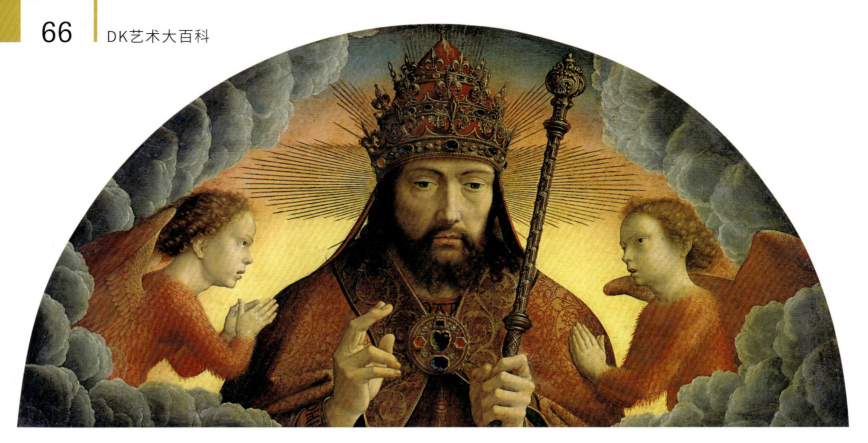

天父赐福（God the Father Blessing）

格里特·大卫，1506年，101cm×128cm，板面油画，巴黎：卢浮宫。几个世纪以来，格里特·大卫的作品一直被忽视，直到19世纪后半叶才被重新发现。

格里特·大卫（Gerrit David）

- 1460—1523年
- 荷兰
- 油画

格里特·大卫也被称作杰勒德·大卫。他继承了扬·凡·艾克和凡·德尔·维登所倡导的注重细节的现实主义传统，同时也是最后一位继承这种传统的伟大的荷兰画家。

作为一位祭坛画和肖像画画家，大卫热衷于对物体和人物面部的精细描绘。他意识到并且也承认他所追随的荷兰艺术传统即将消亡。大卫着迷于风景和城镇景观，并将人物十分自然地放置其中进行绘制。他的风景画尤其出色，空间开阔且松弛，没有拥挤感，营造出一种平静、安定的感觉，以及与自然和上帝之间的和谐氛围。

虽然意大利艺术对大卫作品的影响与日俱增，但却不能完全取代他的风格；在创作体裁上，他从对细节的热爱转移到更具整体意义的叙事上。作品中的每棵树都有自己的独特之处，连树叶都被刻画得细致入微。他画中人物的面孔，看起来谦逊、严肃，似乎毫无表情。绚烂、微妙、丰富的色彩和谐地交织在一起。

重要作品：《耶稣被钉到十字架上》（Christ Nailed to the Cross），约1481年（伦敦：国家美术馆）；《逃往埃及途中的休息》（A Rest during the Flight to Egypt），约1510年（马德里：普拉多博物馆）

朱斯·凡·克利夫（Joos van Cleve）

- 约1490—1540年
- 荷兰
- 油画

克利夫是一位颇受欢迎的安特卫普画家，创作祭坛画和肖像画。他将传统艺术（注重细节的北欧技法、过度表现的象征主义、姿态僵硬的人物和织物）和先进理念（风景和岩石地貌，意大利式的光线造型，奢华的礼服和精细描绘的物体表面）相融合。值得关注的是他画作中温馨、日常的细节。

重要作品：《乔里斯·维瑟利尔》（Joris Vezeleer），约1518年（华盛顿特区：国家艺术馆）；《天使报喜》（The Annunciation），约1525年（纽约：大都会艺术博物馆）

费尔南多·加列戈（Fernando Gallego）

- 约1440—约1507/1510年
- 西班
- 油画；湿壁画

加列戈的出生和去世日期一直都是个未解之谜，这对一位在有生之年就受到重视的艺术家来说，是令人感到意外的。加列戈被誉为西班牙绘画大师，是西班牙-佛兰德斯运动的核心人物。他花了14年的时间（1479—1493年）在萨拉曼卡大学老图书馆的天花板上作画。在加列戈生命的最后阶段，他的调色板由明亮的色调转换成柔和的色

调，例如使用平黄色而不是金色。他的作品中布满了象征符号、具有明显西班牙特征的人物，其现实主义的表现方式经常令人感到不适。他大量使用金色，画作中充满了华丽的织物和珠宝。这些画作与同时代的意大利绘画相比，具有明显的北欧特色。

重要作品：《圣母、圣安德鲁和圣克里斯托弗》(*The Virgin, St Andrew, and St Christopher*)，约1470年（西班牙：萨拉曼卡大教堂）；《神灵显现》(*Epiphany*)，约1480—1490年（巴塞罗那：加泰罗尼亚国家艺术博物馆）

佩德罗·贝鲁格特 (Pedro Berruguete)

○ 约1455—1504年　📖 西班牙　🎨 油画；湿壁画

贝鲁格特是斐迪南国王和伊莎贝拉王后的宫廷画家，他深受意大利文艺复兴和佛兰德斯艺术的影响。他的作品包括乌尔比诺宫的装饰画。贝鲁格特的艺术风格深切地影响着西班牙艺术，即使在他去世之后也是如此。他的儿子阿朗索（约1488—1561年）师从他学习绘画，后来成了查尔斯五世的宫廷画家。

重要作品：《哺乳的圣母》(*Virgin of the Milk*)，约1465年（巴伦西亚美术馆）；《殉道者圣彼得》(*St Peter the Martyr*)，约1494年（马德里：普拉多博物馆）

△ **圣母怜子和两位捐助者**（*Pietà with Two Donors*）
费尔南多·加列戈，约1470年，118cm×122cm，板面蛋彩画，马德里：普拉多博物馆。注意画作所受到的北欧艺术的影响：僵硬的姿势、悲伤的表情以及精心描绘的风景。

让·富凯 (Jean Fouquet)

○ 约1415—约1481年　📖 法国　🎨 油画；彩饰画；粉笔画

富凯是图尔宫廷的绘画大师和彩饰画家。虽然他几乎没有留下什么能够作为证据的画作，但他仍是当时法国的重要画家。他受到意大利文艺复兴的影响，并以将文艺复兴介绍到法国而著名。在1446—1448年，富凯游历了意大利，余生都在图尔进行艺术创作。他结婚后至少育有两个儿子。1475年，富凯被任命为国王的御用画家，并任职直到去世。他的彩饰画创作得益于他在意大利之行中的经历，图尔周围的环境也给予了他灵感。

重要作品：《费拉拉宫廷弄臣戈内拉的肖像画》(*Portrait of the Ferrara Court Jester Gonella*)，约1442年（维也纳：艺术史博物馆）；《自画像》(*Self-Portrait*)，1450年（巴黎：卢浮宫）；《西蒙·德·瓦里的祷告时间》(*Hours of Simon de Varie*)，1455年（洛杉矶：保罗·盖蒂博物馆）

让·布尔迪雄 (Jean Bourdichon)

○ 1457—1521年　📖 法国　🎨 彩饰画；雕塑；油画

布尔迪雄是位多产的彩饰画家、油画家、金银匠和设计师。他一直在图尔生活和创作，似乎从未到国外旅行过。从路易十一世到弗朗西斯一世，他都是法国宫廷的宠儿，并于1481年被任命为国王御用画家。皇宫支付给他的薪水使他成为富有的地主。尽管如此，我们却几乎找不到关于他作品的文献记载。他的盛名主要来自彩饰画手稿，其中最有名的作品是为布列塔尼的安妮王后所画的彩饰画《时祷书》(*Book of Hours*)。

重要作品：《时祷书》(*Book of Hours*)，1480年（洛杉矶：保罗·盖蒂博物馆）

▷ **布列塔尼的安妮王后和圣安妮、圣乌苏拉以及圣海伦**（时祷书）[*Anne of Brittany with St Anne, St Ursula, and St Helen* (*Book of Hours*)]
让·布尔迪雄，约1503—1508年，羊皮纸彩饰画，巴黎：国家图书馆。这幅画源自为布列塔尼的安妮王后绘制的《时祷书》。布尔迪雄用特写技法将大尺寸的人物置于前景。

让·海伊（Jean Hey）

- 15—16世纪
- 国籍未知
- 油画

让·海伊也被称为让·海，他的出生和去世的日期是个未解之谜。不过，据说大约在15世纪的最后二十几年里，他都在法国生活和创作。他的名字表明他或他的父母祖籍是荷兰或比利时，他的艺术深受荷兰艺术风格的影响。在他的有生之年，他备受尊敬，并且在1504年被收录到让·勒迈尔·德·贝尔热编撰的"最伟大的在世画家"名录中。当时，有另外一位鲜为人知的艺术家，他的绰号是"穆兰大师"，有些人认为海伊和穆兰大师是同一个人，但其他人对此表示怀疑。

重要作品：《奥地利的玛格丽特》（Margaret of Austria），约1490年（纽约：大都会艺术博物馆）；《勃艮第的玛德琳的肖像》（Portrait presumed of Madeleine de Bourgogne presented by St Madeleine），此画由圣玛德琳教堂出示，推断为让·海伊之作，约1490—1495年（巴黎：卢浮宫）；《圣母玛利亚和圣徒及捐助者》（Madonna with Saints and Donors），约1498年（穆兰大教堂）；《查理曼大帝和金门下的会面》（Charlemagne and the Meeting at the Golden Gate），约1500年（伦敦：国家美术馆）

希罗尼穆斯·博斯（Hieronymus Bosch）

- 约1450—1516年
- 荷兰
- 油画

博斯是中世纪的最后一位画家，很可能也是最伟大的一位。他在有生之年备受赞赏，尤其是受到狂热的天主教徒的推崇，其中包括西班牙的菲利普二世——一位狂热的收藏家。

他最为人熟知的是那些复杂且带有道德感的作品。作品的主题是人类的堕落、愚笨、致命的罪恶（尤其是欲望）、肉体的诱惑，以及几乎不可避免地受到永恒诅咒的命运（救赎是可能的，但必须经历最大的困苦）。就像是地狱之火的训诫一样，这些主题与文艺复兴时期人类控制理性世界的观念形成了鲜明的对比。博斯创作了不少传统的宗教作品，他也许是有史以来最伟大的奇幻艺术家：作品表现了扑朔迷离的细节，对半兽半人生物的独特想象，以及人类的堕落行为和遭受折磨的景象。博斯的作品不是毒品催生的幻象，而是

▼ **圣安东尼的诱惑三联画**
（Triptych of the Temptation of St Anthony）
希罗尼穆斯·博斯，约1505年，132cm×120cm，板面油画，布鲁塞尔：皇家艺术博物馆。画中的内容是埃及的圣安东尼受到魔鬼和色情视象的诱惑。

对当时广为流传的观点和想象的展示。他掌握了卓越的快速造型技法并对明亮的色彩运用自如：我们能在他的画作中看到斑驳的高光和以粉笔绘制的底图。直到老彼得·勃鲁盖尔出现后，博斯才有了真正的绘画继承者（见103页）。

重要作品：《死神和守财奴》(*Death and the Miser*)，约1485—1490年（华盛顿特区：国家艺术馆）；《尘世欢乐园》(*The Garden of Earthly Delights*)，约1500年（马德里：普拉多博物馆）

蒂尔曼·里门施奈德 (Tilman Riemenschneider)

- 1460—1531年　　德国　　雕塑

里门施奈德是德国艺术史上一位重要的人物。他是第一位使用单色棕色釉而非彩色釉完成椴木祭坛画的雕塑家。他的作品大部分都与宗教有关：祭坛画、浮雕、半身像以及真人大小的雕像，这些作品有着强烈的哥特式象征主义特征，并且采用写实主义的雕刻手法。里门施奈德在生前就已经功成名就，这使得他十分富有，拥有自己的土地和葡萄园。他结过三次婚，并且育有五个孩子。在农民反抗王子主教的暴动中，他由于支持了错误的一方（农民），于1525年失去了自己的财产。

重要作品：《圣杰罗姆和狮子》(*St Jerome and the Lion*)，约1490年（俄亥俄州，克利夫兰艺术博物馆）；《主教坐像》(*Seated Bishop*)，1495年（纽约：大都会艺术博物馆）；《天神向圣母报喜图》(*Virgin of the Annunciation*)，15世纪晚期（巴黎：卢浮宫）；《圣血祭坛》(*Holy Blood Altarpiece*)，约1501年（罗滕堡：圣雅各布教堂）

维特·施托斯 (Veit Stoss)

- 约1445—1533年　　德国　　雕塑

施托斯是德国杰出的雕塑家、画家和雕刻家。他和当时最伟大的木雕家里门施奈德一起因木雕而著名。施托斯的作品风格独特且极富表现力。他创办了一个规模不大的工作室来培训学徒（这些学徒中也包括了他的儿子），并使他们达到了很高的艺术水平。施托斯的绘画和雕刻作品极少，而且没有一件像他的雕塑作品那样值得关注。在其稀有的绘画作品中（已知的只有四幅），都呈现出色彩平淡、柔和的特征。他最著名的石雕作品是班贝格大教堂的祭坛画。

重要作品：《悲痛圣母》(*Mourning Virgin*)，约1500—1510年（纽约：大都会艺术博物馆）；《天使报喜》(*The Annunciation*)，1518年（纽伦堡：圣洛伦兹教区教堂）

迈克尔·帕赫 (Michael Pacher)

- 活跃于1462—1498年　　国籍未知　　油画；雕塑

帕赫是一位镶嵌画画家和木刻家，但他的艺术培训经历并不为人所知。人们认为他是德国人或奥地利人。其作品深受意大利艺术的影响，这表明他可能曾经去过意大利。他以融合德国和意大利的艺术技法而著称，从而影响了北欧艺术未来的发展。他在萨尔斯堡（奥地利城市）去世，但他职业生涯的大部分时间都是在南蒂罗尔的布鲁内克（布鲁尼科）度过的。

重要作品：《圣安妮和圣母子》(*St Anne with the Virgin and Child*)，15世纪（巴塞罗那：加泰罗尼亚国家艺术博物馆）；《四位拉丁神父的祭坛画》(*Altarpiece of the Four Latin Fathers*)，约1483年（慕尼黑：老绘画陈列馆）

马丁·顺高尔 (Martin Schongauer)

- 约1430—1491年　　德国　　蛋彩画；油画；版画

顺高尔是一位金匠的儿子，这位金匠居住在阿尔萨斯的科尔马。顺高尔可能是当时德国最著名的艺术家。在其有生之年，顺高尔尤以版画作品而闻名，这些作品都有着精确的线条和令人信服的造型。他的艺术创作借鉴了佛兰德斯的艺术技法和理念（特别是学习了凡·德尔·维登）。丢勒十分崇拜他。顺高尔专注于宗教主题，他大约有115幅版画为后人所熟知。他后期作品的韵调更加细腻柔和——其优雅的品质已成为艺术界的传奇。

重要作品：《玫瑰园中的圣母/玫瑰凉亭下的圣母》(*Madonna in the Rose Garden/Madonna of the Rose Bower*)，1473年（科尔马：圣马丁教堂）；《背负沉重的十字架》(*The Large Carrying of the Cross*)，约1474年（圣彼得堡：赫米蒂奇博物馆）

马蒂斯·格吕内瓦尔德(Mathis Grünewald)

约1470—1528年　　德国　　油画

格吕内瓦尔德是一位身份模糊的、严肃的宗教狂热者，他的相关信息几乎都是不确定的，作品也很少留存下来。据说，格吕内瓦尔德当时为美因茨的大主教服务，并且非常受器重，但后来他一直被忽视，直到20世纪。如今，他以其伟大的杰作《伊森海姆祭坛画》而备受尊崇——这幅画作被收藏在科尔马，离斯特拉斯堡（法国东北部城市）不远。

▼ 基督复活（细部）(The Resurrection of Christ)(detail) 约1512—1516年，板面油画，科尔马（法国）：菩提树下博物馆。取自多画板的《伊森海姆祭坛画》的右侧画板：基督战胜了死亡，在一束飘渺的灵光中从棺木里腾然升起。

《伊森海姆祭坛画》（Isenheim Altarpiece）是受委托为伊森海姆圣安东尼修道院的小礼拜堂创作的，它位于小礼拜堂中高祭坛的中央部分。那里的修道士们专门治疗麦角中毒，一种被称为"圣安东尼之火"的坏疽性中毒，染上这种疾病是无望治愈的。此病是由于摄入感染真菌的谷物而引起的，会引发许多极其痛苦的症状，如皮肤外层脱落，身体组织变黑、腐烂，关节变形和出现幻觉。这里的修道士们试图通过草药治疗和涂抹药膏来减缓患者身体上的痛苦，并给予患者精神上的安慰。格吕内瓦尔德的祭坛画描绘的是在十字架上受难的耶稣，其症状和这些麦角中毒的患者相同。

虽然中央画板上代表耶稣受难的景象经常被描绘，但这幅祭坛画实际上是一个非常精致的结构，配有两套侧面画板。它展现了十分复杂的意象，包括圣母领报、基督复活、耶稣的十二门徒，以及被魔鬼派来的可怕生物折磨的圣安东尼。通过关闭或打开两侧的两层侧面画板，可以实现几种不同的画面组合。这些组合而成的画面，体现了格吕内瓦尔德的作品中一种独特且具有个人色彩的艺术融合——强烈的真实与玄妙的空想，人间的世俗与超凡的神圣。他向人们展示了高超的技艺，以及将大范围内的艺术影响充分融合在一起的能力，如北欧哥特式艺术和意大利文艺复兴时期的艺术。他还展示了对教堂礼拜仪式和《圣经》经文的深刻理解。格吕内瓦尔德使用象征主义手法来传达他的想法和情感，有时隐晦，但有时直接——例如，在抹大拉的玛利亚身边放着一罐药膏，她曾经用这罐药膏给耶稣涂抹过脚。他变换画中人物和物体的比例以表达情感或意义，通过将浓烈的色调由漆黑过渡到明黄来传达心境。画中的场景也从一开始的空白、抽象，逐渐过渡到连最微小的细节也被展现出来。在20世纪之前，格吕内瓦尔德的艺术几乎很难有先例可循，对后世也没有任何影响。

重要作品：《嘲弄基督》（The Mocking of Christ），约1503—1505年（慕尼黑：老绘画陈列馆）；《圣埃拉斯穆斯和圣莫里斯》（Saints Erasmus and Maurice），约1520—1524年（慕尼黑：老绘画陈列馆）

哥特式艺术与早期文艺复兴

》手势

耶稣的手势表现了他身体上的剧烈疼痛和精神上的升华。其他人物也有同样富有表现力的手势。耶稣头上的荆棘王冠不是装饰物而是折磨他的工具。

耶稣磔刑（*Crucifixion*）

取自《伊森海姆祭坛画》（*Isenheim Altarpiece*），约1510—1515年，500cm×800cm，板面油画，科尔马（法国）：菩提树下博物馆。

画作的背景黑暗而阴森。正如福音书中所描述的：黑暗已降临人间

画中人物的尺寸反映了他们的重要性——基督是最大的，抹大拉的玛利亚是最小的

木制的十字架在承载基督的身体时被压弯了，这加强了画面的情感张力，并且渲染了画中极度痛苦的氛围

施洗者圣约翰手持的书上写着"他必兴旺，我必衰微"

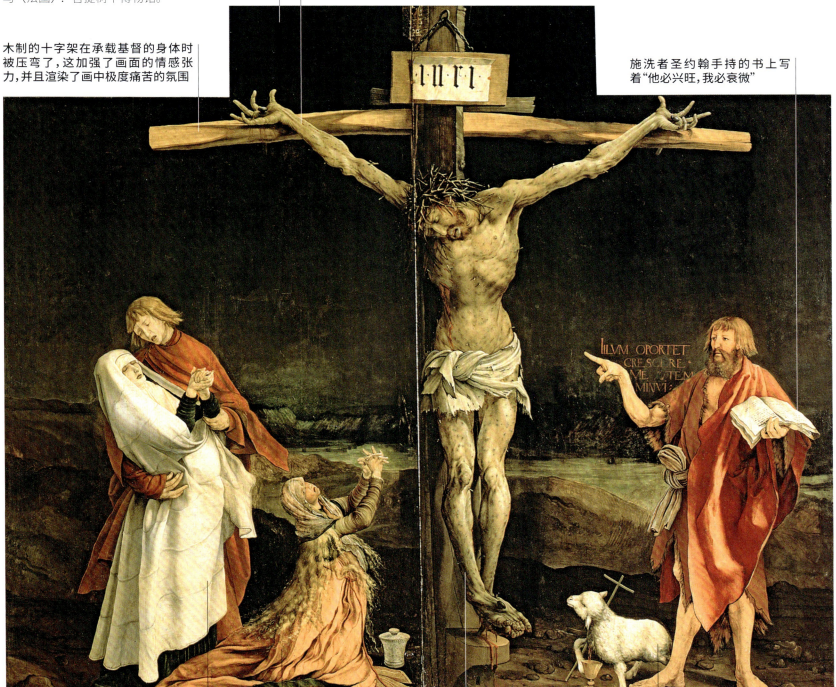

福音传道者圣约翰安慰基督耶稣的母亲圣母玛利亚。画中所有的人物都被一种奇异的不属于尘世的光芒照耀着

抹大拉的玛利亚是第一个在耶稣复活后出现的人

基督耶稣的痛苦通过他断裂的双脚、被刺穿的皮肤和被拉长到无法忍受的胳膊表现出来

上帝的羔羊代表了耶稣为救赎人类而流血受难

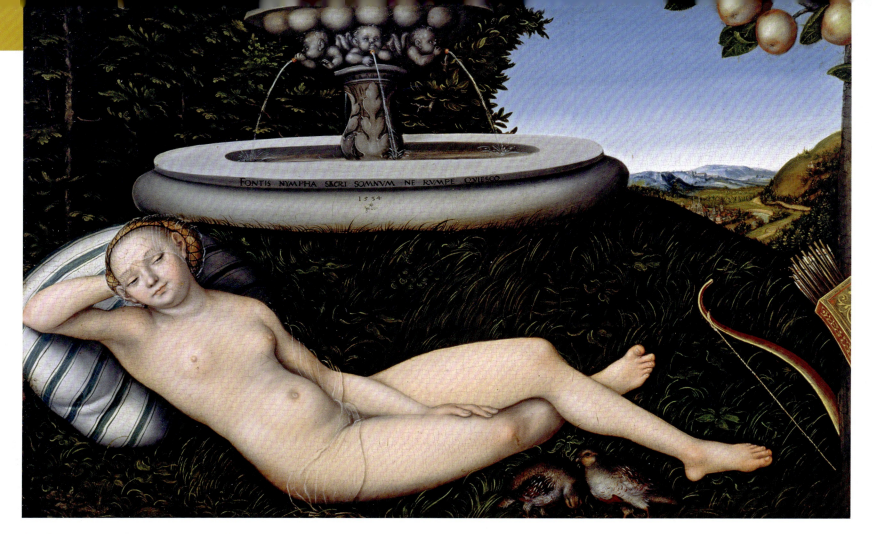

清泉女神（The Nymph of the Fountain）
老卢卡斯·克拉纳赫，1534年，51.3cm×76.8cm，板面油画，利物浦：沃克美术馆。一缕带有挑逗性的、半透明的丝带若显若遮地附着在女神的腰部。

老卢卡斯·克拉纳赫 (Lucas Cranach) (the elder)

- 1472—1553年　　德国　　油画

虽然克拉纳赫的艺术风格从本质上来讲是地区化的而不是国际化的（意大利风格），他仍然是德国文艺复兴时期的领军人物，并曾为维滕贝格的萨克森选帝侯工作。他是一位虔诚的新教徒，拥有一间十分活跃的大型工作室。

克拉纳赫创作了令人印象深刻的优质肖像画，并且尤其擅长描绘老年男子的面孔。然而，他最著名的作品却是关于女性神话题材的，这些画作怪异、独特且充满了变化。奇怪的是这些女性会令人想起如今弱不禁风的时尚模特儿。两者都穿着令人惊讶的艺术品，并且有着硬朗、小巧的面孔和深邃的眼神。克拉纳赫让我们扮演了偷窥者这个角色。我们注意到画中所描绘的倾斜的肩膀、圆形的小乳房、向外撇着的脚、修长的四肢、一条腿缠绕在另一条腿上、突出的肚脐、有创意的帽子和衣服、手上的戒指、羽毛、镶有珠宝的衣领、多岩石的地貌和盔甲。同时也注意到冷酷、呆滞、被打上奇怪高光的眼睛，善于操纵的双手和贪婪、精于算计的面部表情。

重要作品：《萨克森的公主》（A Princess of Saxony），约1517年（华盛顿特区：国家艺术馆）；《朱迪思与荷罗孚尼的头》（Judith with the Head of Holofernes），约1530年（维也纳：艺术史博物馆）；《向维纳斯抱怨的丘比特》（Cupid Complaining to Venus），1525年（伦敦：国家美术馆）

汉斯·巴尔东·格里恩 (Hans Baldung Grien)

- 约1484—1545年　　德国　　油画；木刻版画

格里恩是一位来自斯特拉斯堡（法国东北部城市）的画家和雕刻家，他可能是著名画家丢勒的学生。他对宗教异象类主题特别有天赋，擅长将自然元素和超自然的幻象相结合，有时还会加入一些阴森可怖的元素，甚至是与死亡相关的主题。他的早期绘画倾向于表现宗教意义，而后期作品主要表现世俗景象。

重要作品：《人生三阶段与死神》（The Three Ages of Man and Death），约1510年（马德里：普拉多博物馆）；《圣母加冕》（Coronation of the Virgin），约1512年（德国弗莱堡：弗莱堡大教堂）；《女孩与死神》（Girl and Death），1517年（瑞士巴塞尔：巴塞尔美术馆）

阿尔布雷希特·丢勒 (Albrecht Dürer)

- 1471—1528年
- 德国
- 油画；木刻版画；版画

丢勒是文艺复兴时期北欧最伟大的艺术家，他出生在纽伦堡，比米开朗琪罗大四岁。他是一位多产、坚韧、心怀伟大抱负且非常成功的艺术家。他在欧洲进行了广泛的游历，并分别在1494年和1505年两次前往意大利，这两次意大利之行对丢勒来说意义重大。他融合了北欧和意大利的艺术风格，对阿尔卑斯山北部和南部地区的艺术有着深远的影响。丢勒有成千上万部作品留传至今。此外，他还是马丁·路德宗教改革的追随者。

丢勒的父亲是一位金匠，来自匈牙利，曾在荷兰接受过艺术培训。父亲教授他雕刻技艺，并以自己对凡·艾克和凡·德尔·维登这两位大师的崇敬之情感染了丢勒。丢勒得到了一些富裕贵族的赞助，这些赞助人鼓励他到处游历。丢勒还在纽伦堡开办了自己的工作室。但他的婚姻并不幸福，并且也没有孩子。丢勒创作了很多幅自画像，这些自画像体现了他在社会上的自命不凡、艺术上的伟大抱负和非同寻常的自我意识感。

丢勒作为一名画家天赋极高，却不够自然。而在作为一名版画家时，他显得更加出色，更加得心应手，并且体现出了更强的创造力：他创作出了有震撼力的木刻版画和具有先驱意义的雕刻艺术。丢勒的绘画技艺十分高超，其水彩画精美典雅。他的肖像画有着清晰的线条；充满好奇且微微倾斜的人物面孔；被刻意放大，表面似乎在流动的眼睛；优美且强壮的手和脚。他对风景、植物、动物和任何非同寻常的事物都十分着迷，并且乐于探寻可以作为象征符号的物体。

丢勒（经常在同一作品中）将许多不同的艺术特征独特而巧妙地结合在一起，包括北欧或中世纪的古典艺术传统，新颖的意大利风格，以及人文主义的新发现。北欧艺术的特征是：有启示性的意象、丰富的情感表达、复杂的设计、清晰有角度的线条和对细节的细微观察。而意大利风格的特征是：强壮、高贵、沉着、自信的人物和面孔，柔软、圆润的造型，古典的建筑，透视法和前缩透视法，《圣经》新约中的主题以及裸体人物。

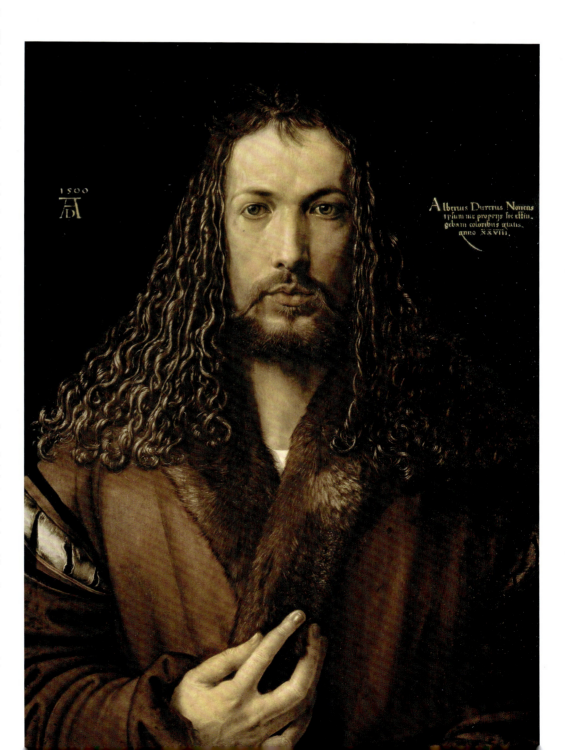

>> 二十八岁的自画像（Self-Portrait at the Age of Twenty-eight）
1500年，67.1cm×48.7cm，板面油画，慕尼黑：老绘画陈列馆。丢勒的自画像使人想起了基督耶稣。

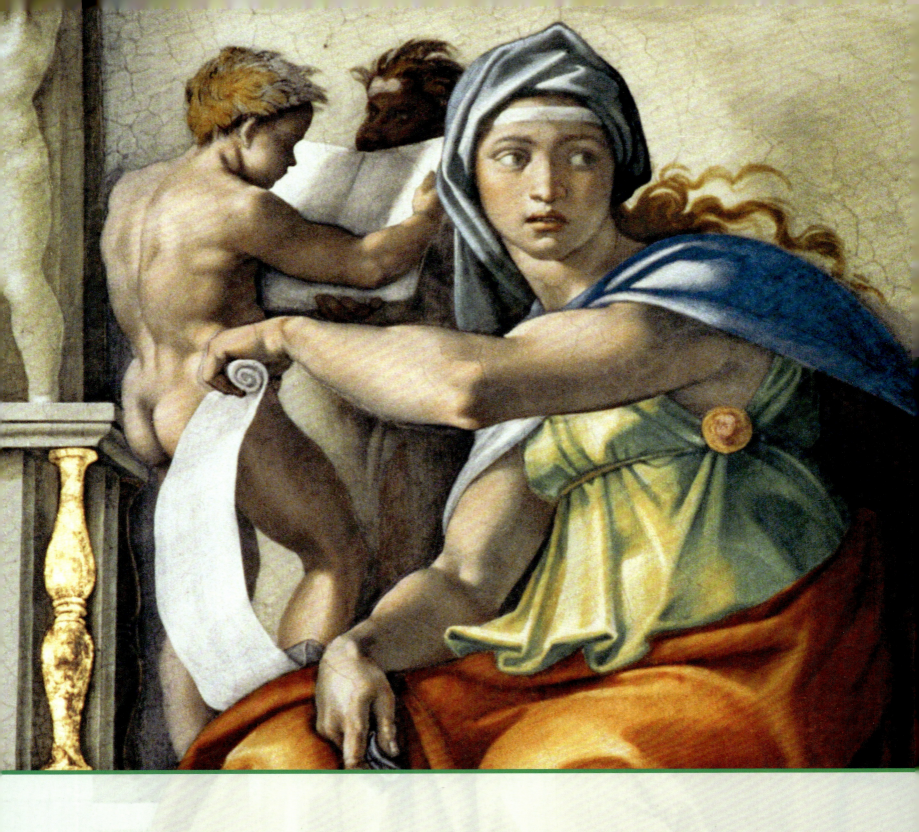

文艺复兴盛期与样式主义
约1500—1600年

文艺复兴盛期与样式主义

16世纪见证了一种理想的确立，直到20世纪它仍被所有自尊的欧洲统治者效仿，并且在很大程度上推动了欧洲艺术的繁荣。这种理想主要表现在两个方面：在战争中，他们是英勇无畏的战士；在艺术领域，他们是慷慨博学的赞助人和守护者。

这些理想的行为准则在16世纪的一本畅销书——《廷臣之书》中被提及。该书的作者是来自意大利乌尔比诺的一位名叫巴尔达萨雷·卡斯蒂利奥奈的外交家。此书写于1514年，1528年首次出版，为人们总结了已经被确立为理想状态的君主、贵族和贵妇的行为举止。

政权建立

到1511年，欧洲形成了四个主要的国家，每一个国家都由意志坚强的人领导，他们进行了艰苦的战斗，并且用艺术来展示和加强他们的权力和野心。1453年君士坦丁堡的陷落，使罗马教廷成为基督教世界唯一的守卫者。一批精力充沛的教皇使罗马成为宣告他们精神和政治力量的艺术殿堂。欧洲最强大的世俗统治者是哈普斯堡王朝的神圣罗马帝国皇帝查理五世，他统治着西班牙、奥地利、低地国家和意大利南部。

法国的弗朗西斯一世决定，他的国家应该和这两股力量一决雌雄，而英国的亨利八世也希望他的国家在新王朝的统治下成为欧洲舞台上的主要角色。

起初，这些相对立的权力集团之间存在着一定程度的平衡，并且他们都希望不惜一切代价，让自己在文化方面能够超越对方，这对艺术来说是极为有益的。的确，文艺复兴盛期的艺术家所取得的成就登峰造极，一直被后世所崇敬和模仿。然而，到16世纪20年代末，战事席卷了欧洲，教会统治开始瓦解，知识界明确地提出地球是宇宙中心的理论，地中海是世界中心的论调已经破灭。

分裂

最初的文化竞争逐渐恶化为破坏性的战争。1525年，弗朗西斯一世率军入侵意大利。在随后的战争中，查理五世的军队于1527年洗劫罗马，烧毁了这座世界上最伟大的城市。同时，由于1517年马丁·路德的宗教改革引发的危机，天主教会的势力被严重地削弱。马丁·路德的支持者打算通过消灭腐败来加强教会统治。然而，他们却在正在兴起的北方新教和南方天主教之间制造了永久的分裂，并且发起运动摧毁了和天主教有关的艺术珍宝。这种南北分裂的态势使欧洲大陆上主要政权之间的竞争局势产生了急剧的反转。1565年，低地国家开始了一场邪恶的旷日持久的拉锯

◁ 德尔菲女先知（*The Delphic Sibyl*）（细节来自西斯廷教堂天顶）
米开朗琪罗，1508—1512年，湿壁画，梵蒂冈博物馆。教皇巧妙地将古典艺术和圣经文化结合在一起，以巩固他的政治和精神统治。

>> 寰宇概观（Theatrum Orbis Terrarum）
1574年由亚伯拉罕·奥特里斯绘制的世界地图。15世纪90年代以后，欧洲人的探险步伐异常迅速，在16世纪的前十年，非洲的海岸线就已经被精确地认知。到16世纪后半期，美洲大陆的轮廓也已具雏形。

战，哈普斯堡王朝的统治者决定借助这场战争镇压反对天主教的暴动，同时加强他们自己的统治。

1545年，随着特兰托会议的召开，天主教会致力于恢复自己昔日的至高无上的权力，但实际上这种权力正逐渐远离意大利。到16世纪中期，西班牙经过英勇顽强的征战，控制了南美的大部分地区，战争中巧取豪夺积累的财富使它成为欧洲最富有的国家。到16世纪末期，英国和法国也已经在北美建立了各自的殖民地据点。

>> 宗教改革

1517年，当马丁·路德将《95条论纲》钉在维腾贝格教堂的大门上时，他的目的仅仅是反抗教会的腐败统治，特别是反对出售赎罪券。然而，他后来的教义也引起了反教皇情绪的共鸣，并且教皇的权威也遭到北欧大部分地区的反对。许多德国王储及丹麦和瑞典的国王也很快被路德的教义说服；接着，英国的亨利八世，尽管是出于政治目的而非宗教原因，也于1534年和罗马教廷决裂。

>> 《伟大圣经》封面页（Title Page, the Great Bible）
1539年，印刷品成为宣扬宗教改革的关键媒介，《圣经》也由拉丁文变成了英文，以人们熟悉易懂的语言成为家喻户晓的典籍。

时间轴：1500—1600年

1500年	1520年	1540年				
1500年 葡萄牙人发现了巴西（佩德罗·阿尔瓦雷斯·卡布拉尔）	1509年 西班牙开始在中美洲开拓殖民地；德国发明手表	1522年 首次环球航行完成（麦哲伦和埃尔卡诺）	1527年 罗马大洗劫	1545年 召开特兰托会议以反击新教的威胁	1549年 葡萄牙直接统治巴西	
1508—1512年 米开朗琪罗创作了西斯廷教堂天顶壁画《创世纪》	1517年 马丁·路德的《95条论纲》有力地抨击了天主教会对职权的滥用	1519年 哈普斯堡王朝的查理五世当选为神圣罗马帝国的皇帝	1521年 科尔特斯（西班牙贵族）征服阿兹特克帝国	1534年 《至尊法案》：英国的亨利八世和罗马教廷决裂	1543年 哥白尼发表《天体革命》	1559年 《卡托-康布雷齐条约》：法国被迫承认哈普斯堡王朝在意大利至高无上的地位

样式主义（矫饰主义）

航海中的新发现表明世界远比想象的要大得多，并且充满了令人神往的新大陆和各种生物。1543年，哥白尼发表了"太阳中心说"，提出太阳是行星体系的中心，否定了"地心说"，使得长期以来的科学信念和宗教信仰都受到了挑战。虽然文艺复兴盛期时的艺术家们对自己的艺术充满了自信，但在风起云涌的社会大背景下，这种艺术还是被具有诸多不确定特性的样式主义艺术所替代，这丝毫不令人惊讶，样式主义的特点就是故意蔑视规则，以及蓄意表现怪异和扭曲。

法国卢瓦尔河谷香波城堡（*Château de Chambord, Loire Valley*）
弗朗西斯一世对意大利文化优势的渴望，在卢瓦尔河谷奢华的城堡中得到了有力的表达。香波城堡始建于1519年，是卢瓦尔河谷城堡中最大的城堡。30年间，有1800名工匠参与了工程建设。

1570年 帕拉迪奥（Palladio）《建筑四书》（*Four Books of Architecture*）在意大利出版

1572年 圣巴托洛缪大屠杀：是法国天主教暴徒对国内新教徒胡格诺派的恐怖暴行

1588年 西班牙无敌舰队：试图征服被西班牙攻击的英国新教徒

1560年 **1580年** **1600年**

1565年 荷兰独立战争爆发：荷兰各省为摆脱西班牙的统治而进行的长期武装斗争，菲律宾成为西班牙的殖民地

1571年 勒班陀战役：奥斯曼帝国海军被腓力二世领导的天主教联盟舰队击败

1598年 南特敕令结束了法国国内长达三十年的宗教战争

文艺复兴盛期

约1500—1527年

大约是从1500年到1527年罗马遭受洗劫的这段时期,意大利进入了视觉艺术天才辈出的时代。在罗马,在自诩为才能出众的教皇尤利乌斯二世的积极赞助下,拉斐尔和米开朗琪罗同时创造出令人叹为观止的传世佳作。在威尼斯,艺术成就卓越的提香重新定义了绘画的可能性。

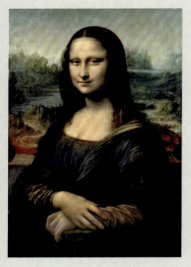

▲ 蒙娜丽莎（Mona Lisa）
莱昂纳多·达·芬奇,约1503—1505年,77cm×53.5cm,巴黎:卢浮宫。这幅画得到乔治奥·瓦萨里（意大利文艺复兴时期著名的艺术家）的赞赏,"因为它看起来更像是一个活生生的人,而非一幅画"。

完美理想的典范是文艺复兴盛期的创作标志,但它的表现形式不同。对拉斐尔来说,它意味着英雄般的自信,复杂精细的画技,以及优雅的表现力。同样的优雅,伴随着敏锐的心理洞察力和令人惊叹的对自然世界的细微观察,也明显地体现在莱昂纳多的艺术作品中。如果不涉及英雄题材,米开朗琪罗和提香都是更具个人特色的先驱艺术家。米开朗琪罗在塑造男性体态时表现出的大胆令人惊叹,而提香则是无人能及的色彩大师。

主题

文艺复兴盛期的视觉艺术目标是将人和神、基督教徒和古时异教徒、自然和想象完美地融为一体。因此,按照上帝的形象创作的男性裸体是米开朗琪罗绘画和雕塑的主旨,教会用这些英雄般的,经常被有意扭曲的形象中的非凡力量来传达一种精神理想。然而,虽然宗教主题在文艺复兴盛期具有普遍性和突出性,但其他主题,无论是经典场景、风景,还是肖像,都变得日益重要,这些主题有效地丰富了西方艺术宝库。提香的抒情而梦幻的"视觉诗"——《诗歌》（Poesie）,就试图探索人物和风景之间的关系。

▲ 骑在马上的查理五世皇帝身处米尔贝格战场（The Emperor Charles V on Horseback in Mühlberg）
提香,1548年,332cm×279cm,布面油画,马德里:普拉多博物馆。提香采用绚丽的色彩和大胆的笔触将戏剧效果、理想境界和巨大的画幅融入画中。

探寻

文艺复兴盛期最伟大的成就是在教皇尤利乌斯二世的领导下,对罗马的圣彼得教堂进行重建和装饰。作为对米开朗琪罗的西斯廷教堂宗教主题天顶壁画的补充,拉斐尔用四个主题为教皇的图书馆创作装饰画:哲学、神学、诗歌和法学。为了阐释哲学,拉斐尔在创作时借鉴了先前的希腊和罗马的古代文物以及它们所带来的灵感。

文艺复兴盛期与样式主义

历史大事

公元1498年	莱昂纳多在米兰完成了他具有心理穿透力的巨幅画作《最后的晚餐》
公元1504年	米开朗琪罗在佛罗伦萨完成《大卫》，这是自古典时代以来最大的雕刻塑像
公元1506年	由教皇尤利乌斯二世决定重建的新圣彼得教堂的地基由布拉曼特设计（尽管最终未按设计完成）
公元1508—1512年	米开朗琪罗几乎是独自完成了罗马西斯廷教堂的天顶壁画，这是一次史诗级别的创作
公元1528年	卡斯蒂利奥奈在《廷臣之书》中定义了文艺复兴的理想

在当时，拉斐尔因为能够在单个作品中出色地塑造各种复杂的人物姿态和表情而闻名遐迩。他的成百上千张草图都源自生活。

技法

画中每一个人物都是一幅极富表现力的肖像画，每一组人物都是造型和谐、动作流畅优雅的雕像典范，配色也是静谧和谐的。

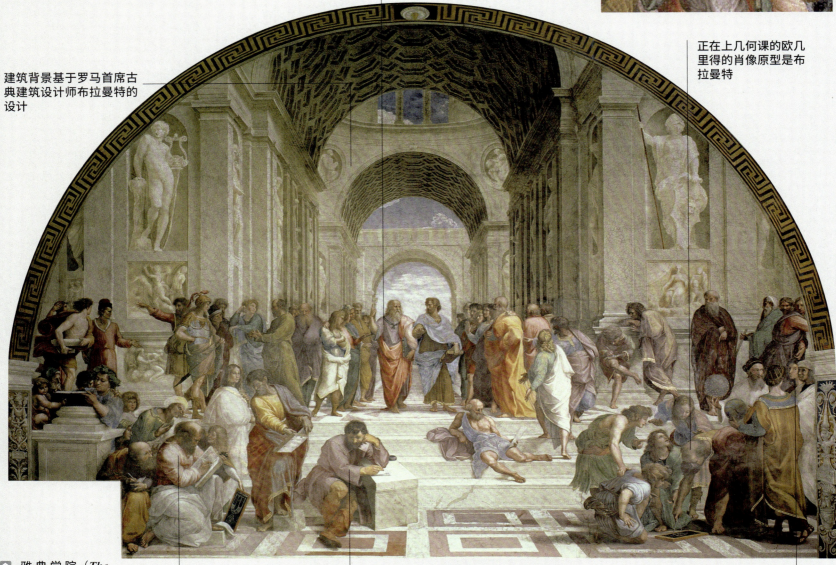

建筑背景基于罗马首席古典建筑设计师布拉曼特的设计

两位伟大的学者柏拉图和亚里士多德，在天空的映衬下，居于画中众星捧月的位置

正在上几何课的欧几里得的肖像原型是布拉曼特

雅典学院（*The School of Athens*）
拉斐尔，1509—1511年，底部772cm，壁画，梵蒂冈博物馆拉斐尔署名室

毕达哥拉斯，这位希腊伟大的数学家，正在阐释他的数学命题

赫拉克利特的肖像原型是米开朗琪罗，他正在创作西斯廷天顶壁画

拉斐尔把自己也画了进去，表明艺术家的地位日益提高

最后的晚餐（*The Last Supper*）
1495—1497年（重新修复），460cm×880cm，混合媒介湿壁画，米兰：圣玛利亚感恩教堂。壁画描述的不只是一件事情，还有福音书中叙述的其他情节。

莱昂纳多·达·芬奇（Leonardo da Vinci）

○ 1452—1519年　　▷ 意大利　　△ 油画；素描；雕塑；湿壁画

莱昂纳多是一位独特的，或许也是孤独的天才，他是文艺复兴时期世界范围内的代表人物，同时也是科学家、发明家、哲学家、作家、设计师、雕塑家、建筑师及画家。他拥有极富创造力的头脑，几乎可以出色地完成任何事情，相对于这种出色的创造力来说，他的绘画作品较少。他将艺术家的地位从工匠提升到绅士，并且在文艺复兴盛期的佛罗伦萨艺术创作方面起到了至关重要的作用。

两个骑马的人（*Two Horsemen*）
1481年之后，14.3cm×12.8cm，金属尖点绘画，剑桥大学：费茨威廉博物馆。这是莱昂纳多终生对动物着迷的一个例子。

莱昂纳多出生在佛罗伦萨附近的芬奇。他是一位法律公证员的私生子。在当时，作为私生子是一种极大的耻辱，这可能是导致他不合群的原因。

他在韦罗基奥的工作坊学艺，但是他大部分时间是在当时参与佛罗伦萨战事的外国公爵、王子的王宫里工作，美第奇家族完全没有注意到他。1483年后，他为米兰公爵卢多维科·斯福尔扎工作，但在1499年法国入侵米兰时返回了佛罗伦萨。在1500—1516年，他创作了很多旷世之作。莱昂纳多晚年为法国的弗朗西斯一世服务，据传闻，他是在卢瓦尔河谷的昂布瓦斯庄园，死在闻讯赶来的国王弗朗西斯一世的怀抱中。莱昂纳多最杰出的遗产就是他满是笔记和速写的手稿，在这些手稿中，他记录了个人关于艺术和科学的探索、对自然的细微观察，以及具有远见卓识的科学图表和机械工程图。

文艺复兴盛期与样式主义 | 81

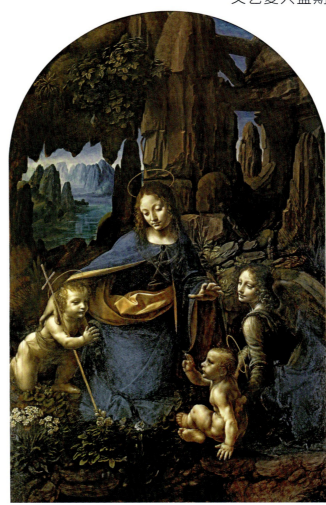

岩间圣母（*The Virgin of the Rocks*）
约1508年，189.5cm×120cm，木板油画，伦敦：国家美术馆。这幅画是为米兰圣芳济大教堂而作。这是莱昂纳多创作的第二个版本，表现的是幼小的施洗者圣约翰尊拜由天使陪伴的圣婴耶稣。

风格

莱昂纳多有一种永不满足的好奇心，他想要探寻一切事物是如何运转的。然后他把这一切付诸实践（正如他悉心观察后所绘制的解剖图和他的飞行器设计图等所示）。他的绘画是多层面的，画中的这些物体是经过调查研究的；这些画作探索了广泛的主题——美、丑、精神境界、人与自然和上帝之间的关系，以及"思想活动"（心理学研究）。他在技术上很有创新，但不太细致。

探寻

为什么《蒙娜丽莎》（见78页）如此重要？这幅画在当时引起轰动（约1510年），是因为它那栩栩如生的创作方式前所未有。这幅画包含了绝妙的绘画技术和感知方式的创新（油画颜料的使用、放松的姿态、无轮廓的柔和而朦胧的人物，以及两种背景风景），并且要求观者的想象力能感知画作内在的意义，并补足缺失的视觉细节。这幅作品树立了新的绘画标准——并且重申艺术作品必须能创造性地与他人产生互动才是不朽的传世珍宝。

重要作品：《素描集》（*Drawings*），约1452—1510年（伦敦：皇家收藏）；《吉内薇拉·班琪》（*Ginevra de'Benci*），约1474年（华盛顿特区：国家艺术馆）；《切奇利娅·加莱拉尼/抱银鼠的女子》（*Cecilia Gallarani/The Lady with an Ermine*），约1483年（波兰，克拉科夫：恰尔托雷斯基博物馆）；《蒙娜丽莎》（*Mona Lisa*），约1503—1506年（巴黎：卢浮宫）

"画家的思想应该像一面充满意象的镜子，这些意象就像是放置在他面前的许多物体。"

——莱昂纳多·达·芬奇

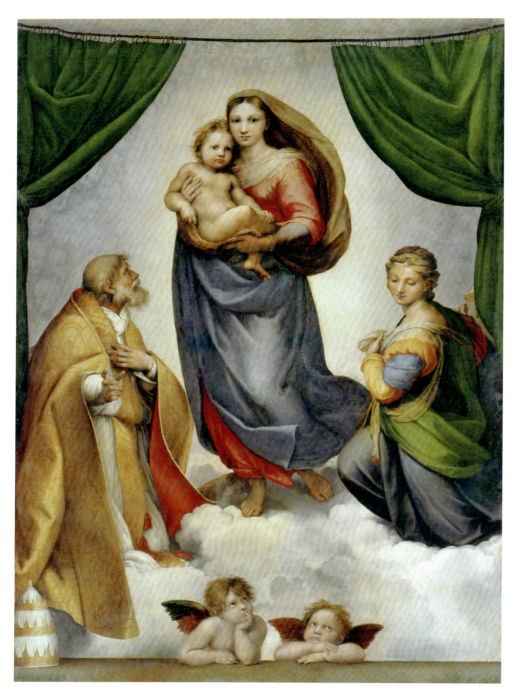

△ 西斯廷圣母（The Sistine Madonna）

拉斐尔·桑齐奥，1513年，265cm×196cm，布面油画，德累斯顿：茨温格博物馆。这是拉斐尔第一幅关于"圣母子"主题的重要作品，"圣母子"主题成为他之后艺术创作的主要特色，并不断变化和推陈出新。

拉斐尔（拉斐尔·桑齐奥）
Raphael (Raffaello Sanzio)

- 1483—1520年　　意大利　　油画；湿壁画

"受神灵启发"的拉斐尔是一位天才少年，虽英年早逝，但却成了文艺复兴盛期及有史以来最伟大的艺术大师之一。他在提升艺术家的社会地位方面影响深远，在他的帮助下，艺术家们从工匠变成了知识分子。他完全掌握了文艺复兴时期所有的绘画技法、主题和思想，并且轻松驾驭和发展了它们：深刻、动人、理智的表现方式；深厚的基督教信仰；和谐；平衡；人文主义；卓越的绘画技艺。他几乎在每一个层面上都映射出伟大的理想——这就是为什么他被所有的理想主义艺术家尊拜为典范的原因，这种状况一直持续到学院艺术被现代运动所推翻。

我们注意到画作中的每一个事物都有它的目的，特别是艺术家如何运用对比法来加强我们的认知和感受（这是最古老、最成功的绘画技法）：严厉的男士和甜美的女士、静止和运动、沉思和活动、曲线和直线、紧张和松弛。他的作品也体现了逻辑上的连续性——人物的手势、姿态或行动是如何影响了身体的其他部分或在另一个人物上展开布局进行呼应的。

重要作品：《阿格诺罗·多尼的画像》（Portrait of Agnolo Doni），约1505—1506年（佛罗伦萨：皮蒂宫）；《雅典学院》（The School of Athens），1509—1511年（见79页）；《椅中圣母》（Madonna of the Chair），约1513年（佛罗伦萨：乌菲兹美术馆）；《宾多·阿托维蒂的肖像》（Bindo Altoviti），约1515年（华盛顿特区：国家艺术馆）；《巴达萨尔·卡斯蒂利奥内肖像》（Portrait of Baldassare Castiglione），1516年前（巴黎：卢浮宫）；《基督变容图》（The Transfiguration），1518—1520年（梵蒂冈城：梵蒂冈画廊）

▽ 教皇利奥十世与红衣主教朱里奥·德·美第奇和路易吉·德·罗西（Pope Leo X with Cardinals Giulio de' Medici and Luigi de' Rossi）

拉斐尔·桑齐奥，1518—1519年，154cm×119cm，木板油画，佛罗伦萨：乌菲兹美术馆。

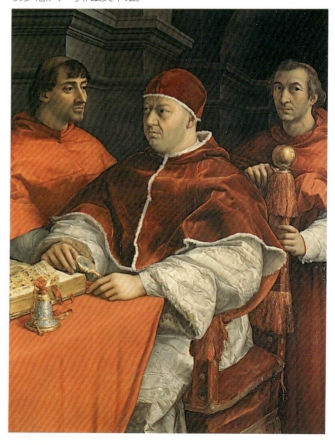

费拉·巴乔·德拉·波尔塔·巴尔托洛梅奥
(Fra Baccio della Porta Bartolommeo)

- 约1474—1517年
- 意大利
- 油画

费拉·巴尔托洛梅奥是佛罗伦萨的重要画家，他影响了文艺复兴早期和盛期之间绘画风格的变化。

他精心制作的大型祭坛画《登基的圣母和圣子》表现了文艺复兴盛期艺术风格的主要特征——纪念碑式的、庄严的、平衡的，并且有着威严的构图和人物。费拉·巴尔托洛梅奥以理想化和普遍性来代替早期文艺复兴时期认真观察细节的画风（要特别注意画中人物面部和织物对这一点的体现）。

重要作品：《修士季罗拉莫·萨沃纳罗拉肖像》(*Portrait of Savonarola*)，约1495年（佛罗伦萨：圣马可博物馆）；《圣凯瑟琳的婚礼》(*Marriage of St Catherine*)，1511年（巴黎：卢浮宫）；《怜悯之母》(*Mother of Mercy*)，1515年（意大利卢卡：国家博物馆）

塞巴斯蒂亚诺·德·皮翁博
(Sebastiano del Piombo)

- 约1485—1547年
- 意大利
- 油画；湿壁画

塞巴斯蒂亚诺出生在威尼斯，是与提香同时代的艺术家，他后来定居罗马，当时米开朗琪罗和拉斐尔也都在那儿。1531年，他得到保管教皇印章（此印章是用铅制作的，意大利语的铅被称为"皮瓮博"piombo，由此有了他的绰号）的挂名职务。

他精通肖像绘画，画作华丽精彩。在他的作品中，他成功地将强壮的肌肉线条和诗人般的优雅气质结合起来，使得画中的人物看起来像是多情善感的运动员，但构图、色彩和人物被过分渲染，因为他竭力想和他的朋友米开朗琪罗的风格保持一致，然而并不成功。

他画中的人物表情暴戾，肌肉发达，拥有健美的双手，并做出戏剧化的手势。他在画作中大量运用前缩透视法。他对透视法的使用十分有趣，丰富的色彩和景观背景保持着他与威尼斯画派的联系。

重要作品：《希罗底的女儿》(*The Daughter of Herodias*)，1510年（伦敦：国家美术馆）；《伊卡洛斯的坠落》(*Fall of Icarus*)，约1511年（罗马：范勒斯那别墅）；《拉撒路复活》(*Raising of Lazarus*)，约1517—1519年（伦敦：国家美术馆）

安德烈亚·德尔·萨尔托
(Andrea del Sarto)

- 1486—1530年
- 意大利
- 湿壁画；油画

安德烈亚是文艺复兴盛期最后一位重要的佛罗伦萨画家，他在绘画主题、风格和技法方面受到莱昂纳多、拉斐尔和米开朗琪罗的影响。他博采众长，创作出俊美、宏伟，且有宗教意味的画作和肖像，这些作品色彩和谐，画面平衡，构思和规模宏伟壮观，但缺乏真正的情感深度和独创性。

重要作品：《惩罚赌博者》(*Punishment of the Gamblers*)，1510年（佛罗伦萨：圣母领报大教堂）；《有鸟身女妖像的圣母》(*Madonna of the Harpies*)，1517年（佛罗伦萨：乌菲兹美术馆）

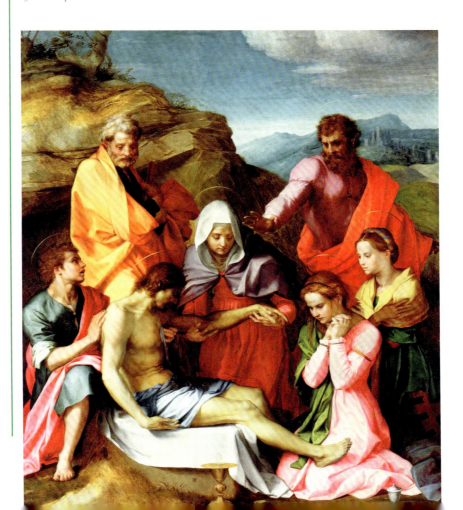

哀悼逝去的基督
(*Lamentation over the Dead Christ*)

安德烈亚·德尔·萨尔托，1524年，238cm×198cm，木板油画，佛罗伦萨：皮蒂宫。为了躲避瘟疫，安德烈亚为给他提供避难所的修道院创作了这幅画。

米开朗琪罗·博那罗蒂
(Michelangelo Buonarroti)

● 1475—1564年　🏳 意大利　△ 雕塑；湿壁画；蛋彩画

米开朗琪罗是杰出的天才（神童），他影响了整个欧洲艺术界，直到毕加索打破了这种魔咒并且改变了绘画规则。他首先是雕塑家，其次是画家和建筑师。他是个工作狂，多愁善感且喜怒无常，同时也好斗、喜欢争辩，很难与别人相处。

米开朗琪罗出生在佛罗伦萨附近，很小的时候就表现出惊人的天赋。他的父亲是一位有贵族血统的低级市政官员。他深信人体的形态（特别是男性）是人类情感和美的终极体现。他的早期作品表明人是衡量一切的标准：理想化、肌肉发达、自信而近乎神圣。渐渐地，这种形象变得更有表现力，更人性化，它不再完美无瑕，它也会犯错，并且有自己的缺点。比起颜料绘画，他更擅长素描。他以雕塑的方式来构建人物并且使用光线为其造型，因此这些素描可以用来设计大理石雕塑。

在绘画中，他使用炽烈的红色和黄色来映衬灰色和蓝色，采用趁湿画的油画技法。他的蛋彩画笔触使人想起了雕塑家探索雕塑的过程。他在自己出色的绘画作品中，研究绘画对象的轮廓线、外形和体积；充满了潜在活力的、扭曲的姿态；体现人类各种情感的脸、手和四肢。拥有无穷创造力的米开朗琪罗，从未重复过一个姿态（尽管他从希腊和罗马的著名雕塑中借鉴了一些人物姿态）。

重要作品：《埋葬基督》(The Entombment)，约1500—1501年（伦敦：国家美术馆）；《大卫》(David)，1501—1504年（佛罗伦萨：美术学院画廊）；《西斯廷教堂天顶壁画》(Sistine Chapel ceiling frescoes)，1508—1512年（梵蒂冈博物馆）

⏫ **理想头像**（Ideal Head）
约 1518—1520 年，1504—1505 年，20.5cm×16.5cm，纸面红色粉笔画，英国牛津，牛津大学：阿什莫尔博物馆。

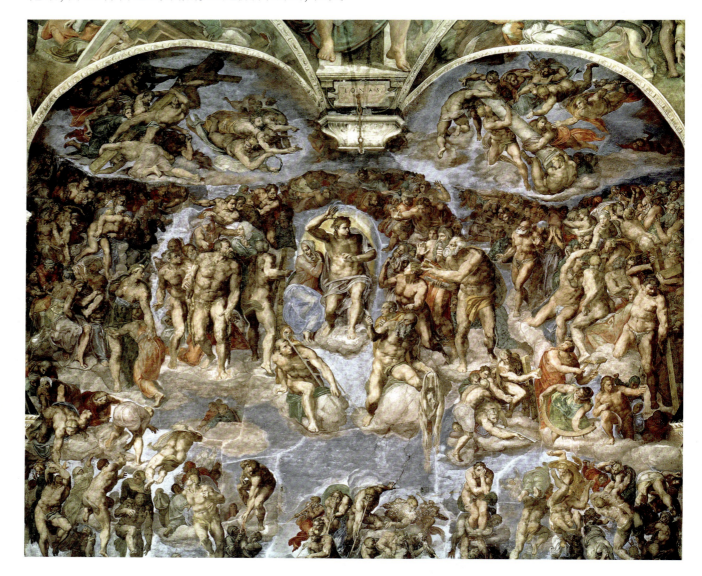

⏩ **最后的审判**（The Last Judgement）
1536—1541 年，1463cm×1341cm，壁画，梵蒂冈城：西斯廷大教堂。画面构图的中央是基督耶稣，他抬起右臂托起善良正义的人们进入天堂，左臂驱逐罪恶之人下地狱。

哀悼基督

《哀悼基督》(Pietà)在罗马的圣彼得大教堂面世时,米开朗琪罗年仅25岁。他在这件不朽之作中升华了创作的主题,使其脱离了通常所表达的范围。这是一个高于神圣宗教象征、远离正常世俗生活的主题,它已成为人类经历的一次补充:这座雕塑使观者对圣母玛利亚的悲恸感同身受。

米开朗琪罗曾非常认真地研究过解剖学。他在青少年时,和教堂的一个牧师是好友,这个牧师允许他接触还未下葬的停在教堂里安息的死者。米开朗琪罗不认为他塑造的基督应该看起来像个超人;他曾写道,没有必要将基督神性背后的人性隐藏起来。这件作品确立了他作为文艺复兴时期最杰出的艺术巨匠之一的地位。

▽ **哀悼基督**(Pietà)
1500年,高174cm,底座宽195cm,大理石,罗马:圣彼得大教堂。这座雕塑是受法国红衣大主教让·德·比赫列委托为他的墓碑创作的。这也是米开朗琪罗唯一签名的作品(签名是在圣母玛利亚胸前衣服的饰带上)。

- 圣母玛利亚的面容被刻画得十分年轻,已脱离了现实,这样的表现形式象征着她永恒的纯洁
- 圣母左手的四根手指,在一次事故中折断,于1736年被修复
- 米开朗琪罗对解剖学的研习,明显地体现在创作人体的高超技艺中
- 基督的静脉血管膨胀,强调了血液刚刚流过身体
- 《哀悼基督》是由卡拉拉采石场的一整块大理石雕刻而成的

文艺复兴盛期与样式主义

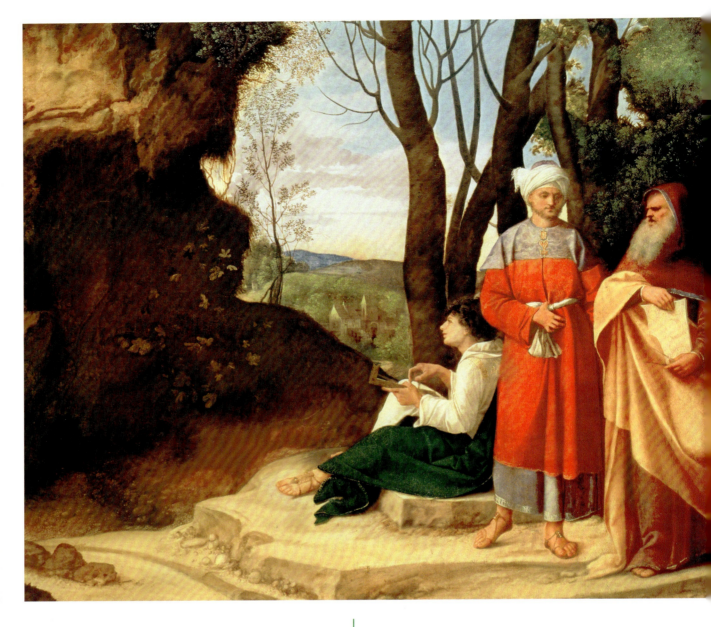

▶▶ 三个哲学家（The Three Philosophers）
乔尔乔内，约 1509 年，121cm×141cm，布面油画，维也纳：艺术史博物馆。乔尔乔内被那些喜欢充满朦胧诗意境的作品的收藏家所喜爱。

乔尔乔内（Giorgione）

● 约1476—1510年　　🏳 意大利　　🎨 油画

乔尔乔内又被称作乔尔乔·巴巴雷里或乔尔乔·达·卡斯特佛兰克，他是一位英年早逝的、威尼斯画派的天才画家。他的成就、意义和重要性可以和文艺复兴时期最伟大的艺术家媲美，但他留下的可确认的真迹很少。

他的小型画作主要是世俗画，有意地营造了抒情诗般的神秘意境——绘制经过仔细观察的敏感而俊美的青年才子肖像。他的画中有梦幻般的风景。《沉睡的维纳斯》（The Sleeping Venus）和《暴风雨》（The Tempest）为西方艺术中经常表现的裸体、风景和神话主题绘画的发展开启了大门。能收藏一幅乔尔乔内的真迹，已经成为文艺复兴时期以来收藏家们最大的愿望了。试想一下，过去或一直以来，有多少作品被虚假地或错误地贴上了"乔尔乔内"的标签。在如此少的真迹中鉴别出可辨识的画技是不太可能的，何况还有被不恰当修复和过度清洗的作品。但我们仍可以在他的画作中，探寻到不可确定的、乔尔乔内梦想中的心境，以及观察真实世界的激情。

重要作品：《老妇人》（Old Woman），约1502—1503年（威尼斯：学院画廊）；《暴风雨》（The Tempest），1505—1510年（威尼斯：学院艺术馆）；《沉睡中的维纳斯》（The Sleeping Venus），1508—1510年（德累斯顿：古代大师画廊）

雅克布·帕尔马·委齐奥
（Jacopo Palma Vecchio）

- 1480—1528年
- 意大利
- 油画

委齐奥的艺术生涯很短暂。在威尼斯艺术辉煌时期，他是颇受关注的画家，和提香属于同一时代。帕尔马·乔瓦内（1544—1628年）是他的侄孙，不像他那么有名。他的优秀作品在画面处理上恰到好处且富有装饰性，但不幸的是，在情感表达上却空洞贫乏（这是许多艺术家都未能跻身一流艺术家的行列的原因）。他用半身像描绘的女神般的拥有华丽金发的女子，和身着当时流行的威尼斯盛装的圣徒取得了巨大的成功。在画中，我们能探寻到他的精湛画技，柔和宜人的和谐色彩，以及驾轻就熟的透视法和人物画法。他最精彩的作品看起来也只是小型视觉景象和精美细节的堆积——缺乏艺术家们所追求的大胆创新和恢宏气势。

重要作品：《诗人肖像》（Portrait of a Poet），约1516年（伦敦：国家美术馆）；《金发女人》（A Blonde Woman），约1520年（伦敦：国家美术馆）；《维纳斯和丘比特》（Venus and Cupid），约1523—1524年（剑桥大学：费茨威廉博物馆）；《朱迪斯》（Judith），1525—1528年（佛罗伦萨：乌菲兹美术馆）

多索·多西（Dosso Dossi）

- 约1479—1542年
- 意大利
- 油画

多西是一位有点儿难懂的威尼斯画派画家，他深受提香和乔尔乔内的影响——他的作品包含着复杂的情绪，富有诗意和感染力，表现出丰富的光线和色彩。他的绘画主题包括神话、寓言、肖像、郁郁葱葱的风景，以及空洞的树木。多西对动物也很感兴趣。他留下的作品寥寥无几，其中大部分被严重损坏。按照流行的说法，他应该是位杰出的艺术家，但在某种程度上也有点粗鄙和笨拙。

重要作品：《女预言家》（Sibyl），约1516—1520年（圣彼得堡：赫米蒂奇博物馆）；《梅利莎》（Melissa），1520年（罗马：波各赛美术馆）；《风景中的赛丝和她的情人们》（Circe and her Lovers in a Landscape），约1525年（华盛顿特区：国家艺术馆）

维托雷·卡尔帕乔（Vittore Carpaccio）

- 活跃于1490—1523年
- 意大利
- 蛋彩画

卡尔帕乔是著名的威尼斯画派的叙事体画家，他热衷于描绘日常的、真实的细节，人群和队伍。他把自己眼中的威尼斯意象设置在宗教和神话故事背景中，以这样的方式对自己的经历进行了编年体叙事绘画。他对视觉世界的忠实表现是由许多细微部分组成的。卡尔帕乔不是一位开拓者，但却是后来的风俗画画家和威尼斯风景纪实画画家，例如卡纳莱托等人的前辈。

重要作品：《圣乌尔苏拉的传说》（The Legend of Saint Ursula），1495年（威尼斯：学院画廊）；《风景中的年轻骑士》/《骑士肖像》（Young Knight in a Landscape），1510年（马德里：提森-博内米萨博物馆）

圣乌尔苏拉之梦（细节）
（*Dream of St Ursula*）（*detail*）
维托雷·卡尔帕乔，1495年，23cm×23cm，布面蛋彩画，威尼斯：学院画廊。卡尔帕乔创作的一系列作品表现了对圣乌尔苏拉殉难非同寻常的本土化解读。

文森佐·卡泰纳 (Vincenzo Catena)

- 约1480—1531年　　意大利　　油画

卡泰纳是声誉良好的威尼斯二流画家,他创作了一些很不错的中庸之作。虽然画中的人物和构图缺乏创见,但是光线表现细腻,色彩富有魅力。看上去,他作品中的每一个细节都经过了一丝不苟的处理,画面精致洁净——也许是因为洁净的重要性仅次于虔诚。

重要作品:《圣母子和婴儿施洗者圣约翰》(Madonna and Child with the Infant St John the Baptist),约1506—1515年(伦敦:国家美术馆);《书房里的圣杰罗姆》(St Jerome in his Study),约1510年(伦敦:国家美术馆)

罗伦左·拉多 (Lorenzo Lotto)

- 约1480—约1556年　　意大利　　油画

拉多是一位不太受到关注的、发展不稳定的威尼斯画家,他的性格有些难以相处。他广泛游历,去世时早已被世人遗忘。

拉多的肖像画、祭坛画和寓言画配色绚丽,内容丰富,风格稳定,但其构图常常出现空间过分拥挤、比例变化令人费解的情况,使人产生不适感。他从未将画中的各个部分协调得浑然一体。同时代的许多艺术家对他都有影响,但他从未完全吸收所有的借鉴因素,以至于他的作品看起来像所有人的混合体。有时候,他的作品几乎接近漫画。

他最擅长画肖像画,特别是夫妻双方的肖像画。拉多喜欢探索深情的表情,痴迷于研究绘画人物的手势和手指。他作品中的人物结构从解剖学角度看是不准确的,但画作中的景色细致精美,用光大胆创新。在他的室内画中可以欣赏到令人印象深刻的东方地毯。美国艺术史学家伯纳德·贝伦森十分欣赏拉多,对他的作品进行过详细的研究。

重要作品:《圣母子和圣徒》(The Virgin and Child with Saints),1522年(波士顿:美术博物馆);《圣凯瑟琳》(St Catherine),约1522年(华盛顿特区:国家艺术馆);《天使报喜》(The Annunciation),1527年(意大利雷卡纳蒂:圣母玛利亚大教堂)

基督背着十字架(Christ Carrying the Cross) 罗伦左·拉多,1526年,66cm×60cm,布面油画,巴黎:卢浮宫。拉多笃信宗教,但是内心无法得到安宁与满足,他把自己等同于西方修行制度的创始者圣杰罗姆。

本韦努托·切利尼 (Benvenuto Cellini)

- 1500—1571年　　意大利　　雕塑;版画

切利尼是雕塑家,也是版画家,他是米开朗琪罗的学生。他不太友善、傲慢,是个虐待狂,且有暴力倾向。他因为决斗和犯下多起谋杀案被逐出佛罗伦萨,流亡国外。据传言,为了塑造一个真实的十字架上的耶稣,切利尼曾经将一个人活生生地钉在十字架上并且观看他死亡的过程。他得到过许多有影响力的赞助人的资助,其中包括弗朗西斯一世和科西莫·德·美第奇家族。他养育了四个孩子,曾写过一本有趣的自传。切利尼的许多著名作品都是规模宏大的,但都缺乏他在小型画作中所呈现的精致和卓越,例如弗朗西斯一世的金盐瓶。

重要作品:《盐瓶》(Saltcellar,又称Saliera),1540—1543年(维也纳:艺术史博物馆);《珀耳修斯和美杜沙的头》(Perseus with the Head of Medusa),1545年(佛罗伦萨:佣兵凉廊)

保罗·委罗内塞（Paolo Veronese）

- 约1528—1588年
- 意大利
- 油画

保罗·卡利亚里出生于委罗纳，因此被称为委罗内塞，是威尼斯画派的主要代表人物，也是有史以来最伟大的装饰画创作者之一。他是石匠的儿子，曼图亚公爵发现了他宝贵的绘画天赋。

欣赏一下他画作中的原景——例如一幅大型装饰画中的威尼斯教堂或贵族的别墅。不要试图寻找深远的意义或深刻的体验，只是让眼睛享受一场盛宴，感受辉煌绚丽的视觉和装饰品质。试着发现委罗内塞所运用的错觉技巧，并且记住这些作品在试图与某座特定的建筑建立联系——依靠建筑空间、建筑细节和光线。画作中的人物（他的客户）衣着华贵，被他们的仆人簇拥着，被丰富的物品和典雅气派的建筑环绕着。再看看这些人的面容，他们是对过度奢华的生活和太多的休闲活动感到厌倦了吗？这就是画中的狗和其他动物常常看起来比人更有活力的原因吗？这的确是威尼斯帝国最后的美好时光。委罗内塞描绘的圣母和神灵其实不过是衣着华丽的威尼斯贵族。

重要作品：《末底改的凯旋》(The Triumph of Mordecai)，1556年（威尼斯：圣巴斯弟盎教堂）；《爱的寓言，我(不忠)》[Allegory of Love, I (Unfaithfulness)]，约16世纪70年代（伦敦：国家美术馆）；《发现摩西》(The Finding of Moses)，1570—1575年（华盛顿特区：国家艺术馆）

△ 加纳的婚礼（Marriage at Cana）
保罗·委罗内塞，1563年，666cm×990cm，布面油画，巴黎：卢浮宫。这个场景是对耶稣将水变成红酒的时刻的精彩绝伦的演绎。

提香 (Titian)

- 约1487—1576年
- 意大利
- 油画;湿壁画

提香出生于平民家庭,又称齐安诺·维伽略,通常缩写称为齐安诺或提香。提香是威尼斯画派的杰出大师,也可以说是文艺复兴盛期及所有时代最伟大的画家。据说他是乔瓦尼·贝利尼的学生并和乔瓦尼一起工作过,是为数不多的久负盛名、备受关注的画家之一。

提香有一种神奇的能力,能轻松驾驭丰富绚丽的色彩。他不断进行艺术创新,使用新的主题或对作品进行精彩的重新诠释。对于人类的处境,他有着莎士比亚般的情怀,在作品中向我们展示了人间的悲剧、喜剧、现实、粗俗、诗歌、戏剧、抱负、脆弱和灵性。他是刻画人物之间微妙心理关系的天才,以至于画中人物之间充满了无声的交谈。

再来研究一下提香画作中的人物的面部和身体语言——这些肖像画与人们的日常生活有着惊人的相似性(人们在看画时常常会有这样的想法:这是我遇到或看到的人吗?他是谁来着?)显然,他对作品中的人物在性格方面所隐藏的秘密有所了解,并且在创作过程中表现出了显而易见的理想化。他不能将自己所知道的和盘托出,到底是因为他太明智还是太谨慎呢?在《酒神巴库斯与阿里阿德涅》这幅画中,提香选择重点描绘酒神巴库斯与克里特岛国王米诺斯的女儿阿里阿德涅一见倾心,坠入爱河的美妙瞬间。后来,酒神巴库斯娶了阿里阿德涅为妻,阿里阿德涅最终获得永生。这幅画给人留下的印象就是乱中有序。虽然画面拥挤,但提香的构图确实是精心设计的。酒神巴库斯的右手在画面两条对角线的相交点,那些狂欢者都被限制在画作的右下方,酒神巴库斯与阿里阿德涅分别被安置在画面的中央和左边。巴库斯的脚仍旧和他的狂欢者在一起,但他的头和心已经和阿里阿德涅在一起了。

提香是威尼斯画派最伟大的画家。他一生都住在威尼斯,这里光与水神奇的结合激发了他的灵感。他是历史上最成功的画家之一,是文艺复兴时期的色彩大师。

重要作品:《基督向抹大拉显现》(不要碰我)[Christ Appearing to the Magdalen(Noli me Tangere)],约1514年(伦敦:国家美术馆);《圣母升天》(The Assumption of the Virgin),1515—1518年(威尼斯:圣方济会荣耀圣母大教堂);《乌尔比诺的维纳斯》(Venus of Urbino),约1538年(佛罗伦萨:乌菲兹美术馆);《拉努乔·法尔内塞》(Portrait of Ranuccio Farnese),1542年(华盛顿特区:国家艺术馆);《黛安娜受阿克泰翁惊吓》(Diana Surprised by Actaeon),1556—1559年(爱丁堡:苏格兰国家画廊);《玛息阿受难图》/《剥马莎斯的皮》(The Flaying of Marsyas),约1570—1575年(捷克共和国,克罗梅日什:大主教城堡)

◁ **维纳斯和阿多尼斯**(Venus and Adonis)
1553年,186cm×207cm,布面油画,马德里:普拉多博物馆。提香以令人愉悦的色调强调了这对情侣柔软光亮的身体之美。

文艺复兴盛期与样式主义 | 91

◁ **酒神巴库斯与阿里阿德涅**（*Bacchus and Ariadne*）175cm×190cm，布面油画，伦敦：国家美术馆。提香的旷世杰作是他的神话诗画。这幅画是受意大利北部的费拉拉公爵阿方索埃斯特委托所作的系列作品之一，用来装饰其乡间别墅。

酒神巴库斯的女祭司和萨梯之间充满渴望的眼神交流和画中主要角色紧张的表情形成对比

这位醉酒的萨梯（希腊神话中森林之神），头戴葡萄藤叶子盘绕的花冠，腰上缠着葡萄藤叶子做装饰，右手高举过头挥舞着一只小牛腿

酒神巴库斯的女祭司在狂欢的队伍中敲击着铙钹

这位肌肉发达的、和蛇搏斗的男子，其原型是1506年出土的古代罗马雕像拉奥孔（见11页）

阿里阿德涅帮助她的爱人忒修斯逃离了弥诺陶洛斯（人身牛头怪物）的迷宫，但却被忒修斯抛弃了

提香的名字以拉丁文字出现在一个瓮上——"提香作此画"。他是最早在自己的作品上签名的画家之一

巴库斯的两轮战车按传统方式由猎豹拉动。提香使用别具一格的艺术表现形式将猎豹引入画面

◁ **坠入爱河后**
巴库斯摘掉了阿里阿德涅公主头上的王冠并将它抛向天空，这顶王冠化作了天上的北冕座。

≫ **技法**

这是阿里阿德涅的细节特写，展示了提香喜爱的油画的两大特殊品质：透明、有光泽的颜色和精美、精确的细节。

样式主义（Mannerism）

约1520—1600年

在文艺复兴盛期（High Renaissance）艺术向巴洛克艺术（Baroque）过渡的时期，样式主义是当时盛行的艺术风格。这个词来自意大利语maniere，意即"样式"或"风格"。样式主义起源于罗马，受拉斐尔和米开朗琪罗后期艺术作品影响的艺术家们将其发扬光大。在1700年之前，整个欧洲都有样式主义的趋势存在。

样式主义是对社会、政治和宗教剧变的反应。这个时期的艺术变得情绪强烈、令人激动、使人紧张，经常带有噩梦般的、相互矛盾的风格，与文艺复兴盛期的和谐风格渐行渐远。这一时期的主要代表人物包括罗素·菲伦蒂诺（Rosso Fiorentino）、雅各布·蓬托尔莫（Jacopo Pontormo）、丁托列托（Tintoretto）、埃尔·格列柯（El Greco）、阿格诺罗·布龙奇诺（Agnolo Bronzino），以及吉罗拉莫·帕尔米贾尼诺（Girolamo Parmigianino）。

在1527年残酷的罗马大洗劫（Sack of Rome）之后，受到惊吓的艺术家们都逃离了这座城市，样式主义也随着艺术家们传播到了整个意大利。

样式主义艺术家的创作主题包括非同寻常的宗教场景、面带出乎意料表情的人物坐像，以及常常以险恶的象征形式为特征的神话或寓言情景。

探寻

我们可以在样式主义的作品中看到被扭曲或拉长的人物、矫揉造作的姿势、复杂或者晦涩的主题、令人心神不安的象征主义、故意扭曲的空间、强烈的色彩、不真实的质感、有意为之的不和谐和比例失衡，以及一些窥探的场景。样式主义艺术家作品中的面部表情是十分丰富的。人物被有意地呈现出一种紧张感，或表现得像是动作进行到一半时停在了空中。在雕塑作品中，我们要寻找的是动感、现实主义、夸张的姿态，以及肌肉强健的人体解剖构造。在建筑中，你会发现反古典主义，以及对观者期待的扭曲。

凸镜中的自画像（*Self-Portrait in a Convex Mirror*）
吉罗拉莫·帕尔米贾尼诺，约1523—1524年，直径24.4cm，木板油画，维也纳：艺术史博物馆。

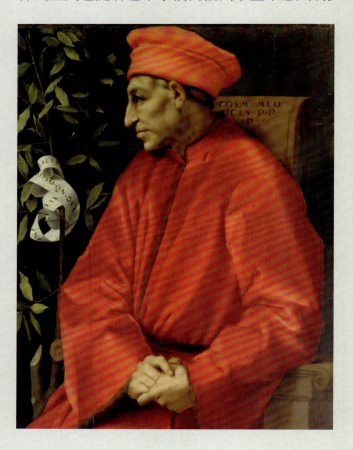

科西莫·德·美第奇（伊尔·韦基奥）［*Cosimo de' Medici（Il Vecchio）*］
雅各布·蓬托尔莫，1518年，86cm×65cm，木板蛋彩画，佛罗伦萨：乌菲兹美术馆。这是雅各布为美第奇王朝的创立者科西莫·伊尔·韦基奥（1389—1464）绘制的遗像。

历史大事

公元1520年	拉斐尔去世。他的后期作品被认为是样式主义的开端
公元1527年	罗马大洗劫。样式主义遍及意大利并传播至法国
公元约1528年	雅各布·蓬托尔莫完成了他的具有样式主义风格的佛罗伦萨祭坛画《基督被解下十字架》
公元1534—1540年	吉罗拉莫·帕尔米贾尼诺创作《长颈圣母》（见96页）
公元1541年	埃尔·格列柯诞生

文艺复兴盛期与样式主义

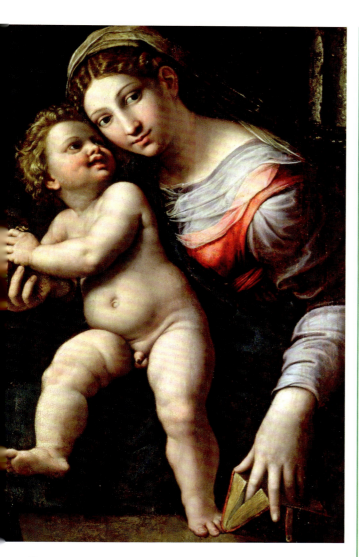

圣母子（*Madonna and Child*）
朱里奥·罗马诺，约1530—1540年，105cm×77cm，木板油画，佛罗伦萨：乌菲兹美术馆。圣子耶稣伸手去拿象征着圣餐的葡萄，这是基督教圣礼的核心。

朱里奥·罗马诺（Giulio Romano）

- 约1496—1546年
- 意大利
- 粉笔画；湿壁画；油画

朱里奥·罗马诺又名朱里奥·皮皮。他既是建筑师，也是画家，是样式主义的杰出代表。朱里奥是拉斐尔的学徒兼助手，并且深受拉斐尔后期作品风格的影响，同时也受到米开朗琪罗作品的感染。拉斐尔去世后，朱里奥完成了几幅委托给拉斐尔的作品。由于受到罗马牢狱之灾的威胁，朱里奥在贡扎加家族（Gonzaga family）的庇护下移居意大利的曼图亚城（Mantua）。他最著名的建筑作品是曼图亚的泰宫（Mantua's Palazzo del Tè）。他的绘画作品有着和拉斐尔相似的风格，但更加夸张；画作中还包含着现实主义和有肌肉感的解剖构造。在建筑方面，朱里奥执着于尝试"故意出错"的设计：让作品缺失预期的特征，比如缺失关键的图案；制造视觉上的错觉，例如坚固却看似将要倒塌的圆柱；或者保留粗糙风貌的石制品，而非雕刻光滑的成品。

重要作品：《加冕圣母（蒙特路瑟的圣母玛利亚）》[（*Crowning of the Virgin（Madonna of Monteluce）*]，约1505—1525年（梵蒂冈博物馆）；《被天使拥簇的抹大拉的玛利亚》（*Mary Magdalene Borne by Angels*），约1520年（伦敦：国家美术馆）；《神圣家庭》（*The Holy Family*），约1520—1523年（洛杉矶：保罗·盖蒂博物馆）；《巨人陨落》（*The Fall of the Giants*），1532—1534年（曼图亚：泰宫）

乔尔乔·瓦萨里（Giorgio Vasari）

- 1511—1574年
- 意大利
- 湿壁画；油画

瓦萨里是一位样式主义画家、建筑师、作家、艺术历史学家及收藏家，同时也是一位受欢迎的娱乐人士——热衷于八卦闲聊。据说他的赞助人不仅喜爱他的艺术作品，而且欣赏他讲故事的能力。他最著名的系列传记《艺苑名人传》（*Lives of the Artists*）（出版于1550年，1568年重印且增补）是献给科西莫·德·美第奇大公（Cosimo de' Medici）的。虽然这本书在赞美米开朗琪罗方面与历史记述缺乏一致性，并且有错误及偏颇之处，但它却是学习文艺复兴时期艺术的重要典籍。

如今，瓦萨里的文学作品已使他的其他作品黯然失色，但是在他那个时代，他是赫赫有名的画家，经常用自己的画为贵族装饰房间。他也是一位受人尊敬的建筑师，位于佛罗伦萨的乌菲兹美术馆（the Galleria degli Uffizi）是其最著名的设计作品。

重要作品：《保罗三世主持圣彼得大教堂的后续修缮工作》（*Paul III Directing the Continuence of St Peter's*），1544年（罗马：坎榭列利亚宫）；《位于佛罗伦萨的乌菲兹办公室》（*Uffizi offices in Florence*），1560—1580年（由其他人完成）；《先知以利沙》（*The Prophet Elisha*），约1566年（佛罗伦萨：乌菲兹美术馆）；《攻击锡耶纳的卡莫里亚大门》（*The Attack on the Porta Camolia at Siena*），1570年（佛罗伦萨：拉加齐博物馆）

天使报喜（*The Annunciation*）
乔尔乔·瓦萨里，约1564—1567年，216cm×166cm，板面油画，巴黎：卢浮宫。这个有亲切感的场景构成了位于意大利阿雷佐新圣母玛利亚教堂多明我教会中三联画的中心画面。

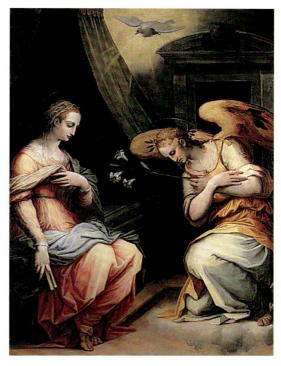

雅各布·蓬托尔莫 (Jacopo Pontormo)

- 1494—1557年　　意大利　　油画；湿壁画

雅各布·卡卢奇以他的出生地意大利托斯卡纳恩波利附近的蓬托尔莫命名。他生性有些神经质、歇斯底里、孤僻、忧郁、迟钝、反复无常及过分疑虑。他也是一位有天赋的画家（的确非常优秀，曾师从莱昂纳多）。阿格诺罗·布龙奇诺（Agnolo Bronzino）是他的学生。

他为教堂和别墅创作祭坛画、宗教和世俗画图案，另外还创作肖像画。他借鉴米开朗琪罗和丢勒的古典主义技艺和风格，并且将它们曲解为非理性构图的令人着迷的作品——人物造型复杂但姿态僵硬——以及明亮、高调的色彩（酸性绿、明蓝和淡粉）。他的作品表现出有意识的激进观和实验性，这与他的性格和当时的政治、社会氛围相符合。雅各布的画作精美绝伦，肖像画也堪称佳作——人物姿态瘦长而傲慢，对人物性格的观察十分敏锐。

蓬托尔莫是这种难以控制的风格的开创者之一，这种风格现在被称为样式主义（像大多数杰出的艺术家一样，他专注地投入创作中）。他远离了18和19世纪的艺术风尚，却在20和21世纪受到青睐（"样式主义"这个名称直到20世纪才被发明和定义）。

重要作品：《圣母来访》(The Visitation)，1514—1516年（佛罗伦萨：萨提西玛·安宗奇塔教堂）；《基督被解下十字架》(Deposition)，约1528年（佛罗伦萨：圣费利西塔教堂，卡波尼礼拜堂）；《科西莫一世·德·美第奇公爵肖像》(Portrait of Duke Cosimo I de'Medici)，约1537年（洛杉矶：保罗盖蒂博物馆）；《玛利亚·萨尔维蒂的肖像》(Portrait of Maria Salviati)，约1537年（佛罗伦萨：乌菲兹美术馆）；《蒙希诺·德拉·卡萨》(Monsignor della Casa)，约1541—1544年（华盛顿特区：国家艺术馆）

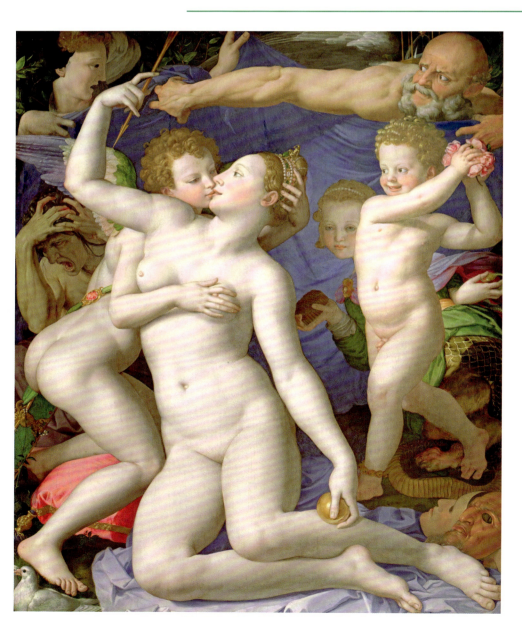

维纳斯和丘比特
(Venus and Cupid)
阿格诺罗·布龙奇诺，约1540—1550年，146.5cm×116.8cm，板面油画，伦敦：国家美术馆。这幅画是为法国国王弗朗西斯一世创作的，布龙奇诺在画中所表达的寓言意义不明确。

阿格诺罗·布龙奇诺 (Agnolo Bronzino)

- 1503—1572年　　意大利　　油画

布龙奇诺以他超然、孤冷的肖像画著称。他出身卑微，是托斯卡尼大公（the Grand Duke of Tuscany）的宫廷画家。布龙奇诺的画作表现出冷漠犀利的矫揉造作感——这是因为他生活在一个以技巧和醒目姿态占据绝对优势的时代。他以罕见珍贵的美丽笔触将这种特质总结于作品中：人物的肢体语言，例如姿态和面庞都表现出如此的傲慢、鄙夷或者无礼；超人的天赋，刻意复杂矫饰的构图，以及浓烈傲慢的色彩，同样体现了他在绘画技巧上的傲慢和从容。

我们能在他的画作中看到陶瓷般的人物肌肤（真实地再现了他所描绘的对象的肌肤状态）。注意作品中被拉长的脸和身体，人物的眼睛就像孩子的玩偶的眼睛一样，常常显得非常茫然。我们还应该关注布龙奇诺那些少见的、设计复杂的寓言和宗教主题的作品，这些画中有很多人物姿态有意借鉴（剽窃）了米开朗琪罗的创作。

重要作品：《带着狗的女士》(A Lady with a Dog)，约1529—1530年（法兰克福：施特德尔美术馆）；《潘希亚蒂齐神圣家庭》(The Panciatichi Holy Family)，1540年（佛罗伦萨：乌菲兹美术馆）

乔瓦尼·巴蒂斯塔·莫罗尼 (Giovanni Battista Moroni)

- 约1525—1578年
- 意大利
- 油画

莫罗尼是建筑师的儿子,来自贝加莫(意大利北部城市),他是一位成就斐然,但有点刻板、低调的现实主义肖像画家。他的画作细节精湛,与他配合的模特们可以各抒己见,而不是过多地受艺术家的摆布。他的绘画人物范围广泛,其中包括那些中产阶级和社会底层的人。他热衷于在素色无装饰的背景上描绘人物。

重要作品:《女士肖像》(Portrait of a Lady),约1555—1560年(伦敦:国家美术馆);《男子肖像》(Portrait of a Man),16世纪60年代中期(圣彼得堡:赫米蒂奇博物馆);《裁缝师》(The Tailor),1565—1570年(伦敦:国家美术馆);《蓄着胡须的黑衣男子》(Portrait of a Bearded Man in Black),1576年(波士顿:伊莎贝拉·斯图尔特·加德纳博物馆)

詹波隆那 (Giambologna)

- 1529—1608年
- 佛兰德斯
- 雕塑

詹波隆那(Giambologna)是具有样式主义风格的雕塑家,也被称作乔瓦尼·达·波隆那(Giovanni da Bologna)或让·德·布洛涅(Jean de Boulogne),他兼备创作微型雕塑和宏大纪念碑式雕塑的卓越才能。在美第奇家族的资助下,他以创作位于博洛尼亚的海神喷泉(The Fountain of Neptune),以及位于佛罗伦萨的科西莫·德·美第奇骑马雕像(the equestrian statue of Cosimo de' Medici)而声名大噪。詹波隆那起初是在比利时的安特卫普学习艺术,继而大约于1550年前往意大利继续深造。在定居佛罗伦萨之前,他居住在罗马。他的作品对后世的雕塑创作影响深远。

詹波隆那的雕塑表现了优雅的、被拉长的身体和四肢,有徐缓旋转感的夸张的反动作,以及轮廓鲜明的面部特征、手指、脚趾和指甲,还有熠熠生辉、反射着铜绿色光泽的光滑表面。

重要作品:《参孙杀死非利士人》(Samson Slaying a Philistine),约1561—1562年(伦敦:维多利亚和阿尔伯特博物馆);《海神喷泉》(The Fountain of Neptune),约1563—1566年(博洛尼亚:内图诺广场);《佛罗伦萨击败比萨》(Florence Triumphant over Pisa),约1575年(佛罗伦萨:巴杰罗博物馆);《忏悔者爱德华》(Edward the Confessor),约1579—1589年(佛罗伦萨:圣马可教堂);《赫拉克勒斯与半人马涅索斯》(Hercules and the Centaur),约1594—1600年(佛罗伦萨:佣兵凉廊)

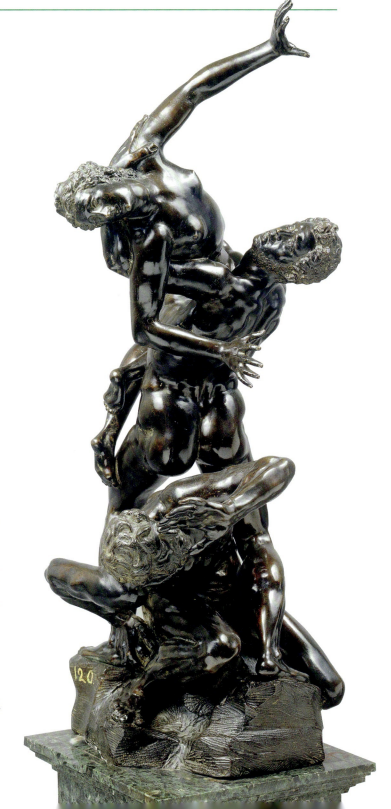

▶▶ **强掳萨宾妇女** (The Rape of the Sabines)
詹波隆那,约1583年,青铜,佛罗伦萨:巴杰罗博物馆。这座雕像完美地解决了将几个人物组合在一个单独的雕塑里的难题。

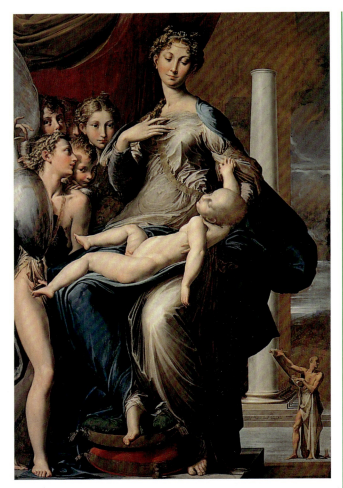

▶▶ 长颈圣母（The Madonna of the Long Neck）
吉罗拉莫·帕尔米贾尼诺，1534—1540年，215cm×132cm，布面油画，佛罗伦萨：乌菲兹美术馆。这幅作品将矫饰的优雅和精神灵性融为一体。

吉罗拉莫·帕尔米贾尼诺
(Girolamo Francesco Maria Mazzola Parmigianino)

- 1503—1540年　　意大利
- 湿壁画；油画；版画；素描

帕尔米贾尼诺是一位英年早逝的艺术家。他少年老成，备受赞赏（有时甚至被认为是拉斐尔"再世"），是一位影响力非凡的艺术家。帕尔米贾尼诺和同时代的安东尼奥·柯勒乔（Antonio Correggio）一样，出生在意大利北部的帕尔马。

帕尔米贾尼诺留给后世的是制作精美、精致高雅、有矫饰感的珍贵作品。作为十分伟大的肖像画家，其肖像画中的人物高冷、含蓄而神秘莫测。他的宗教绘画和神话绘画是真实与虚幻的矛盾融合体。帕尔米贾尼诺的艺术创作来源于对生活的敏锐观察，他将这转换为虚幻莫测的想象，就像音乐创作者随乐曲主题而变奏一样。他也创作小型板面油画、大型壁画和辉煌的、富于创造力的素描。注意他作品中反复出现的怪异的、体形被拉长的人物，他们有着不可思议的长脖子和仿佛已经洞察一切的神情（特别体现在他后期的作品中，这些特征在当时被认为是美的象征）。

注意观察他画作中扭曲盘绕的透视画法，以及画作规模的多样性（他的这种风格是样式主义的集中体现）。帕尔米贾尼诺的绘画充满了能量、动感和光芒。他发自内心地热爱绘画这一活动，也热衷于将绘画作为表达自己的工具。

重要作品：《凸镜中的自画像》（Self-portrait in a Convex Mirror），约1523年（维也纳：艺术史博物馆）；《圣杰罗姆的幻影》（Vision of St Jerome），1527年（伦敦：国家美术馆）

安东尼奥·柯勒乔（Antonio Correggio）

- 约1494—1534年　　意大利　　油画；素描

柯勒乔曾经是备受尊敬和令人瞩目的艺术家（尤其是在17、18世纪），在当时非常有影响力。如今，他不再闻名遐迩，他所奉行的美德和原则也完全过时了。他最重要的艺术作品收藏于意大利北部城市帕尔马。

他的作品充满了真挚的魅力、亲密的情调、温柔的情感，并且偶尔有些多愁善感。创作主题来自古典神话和《圣经》故事，其风格抒情、有感染力；作品中的一切因素，如布光、设色及前缩透视法，都营造了一种柔和的氛围（虽然他创作造诣高深且胸怀壮志）。作品构图复杂，却让人赏心悦目，用易懂的主题展现出令人愉悦的人物结构和人物关系、青春洋溢的面庞和甜美的笑容。他创造了以圣子耶稣散发的光芒来布光的理念。

他在帕尔马创作的具有现场感的装饰画，是100多年后罗马盛行的巴洛克艺术中过度夸张的错觉装饰艺术的先驱（将这两种装饰艺术联系起来的是巴洛克全盛时期的意大利画家乔瓦尼·兰弗朗科，Giovanni Lanfranco）。欣赏他的画作时，观者会惊叹于他是如何将天顶变幻成人们幻觉中的天空，如何在"天空"中描绘激动人心的内容。

重要作品：《圣凯瑟琳的神秘婚姻》（The Mystic Marriage of St Catherine），约1526—1527年（巴黎：卢浮宫）；《朱迪思》（Judith），1512—1514年（斯特拉斯堡：美术馆）；《维纳斯、萨梯和丘比特》（Venus, Satyr, and Cupid），1524—1527年（巴黎：卢浮宫）；《爱神丘比特的教育》（Venus with Mercury and Cupid），约1525年（伦敦：国家美术馆）

巴丽斯·博尔多内 (Paris Bordone)

- 1500—1571年　　意大利　　油画

博尔多内是肖像画、宗教画、风景画及古典神话体裁场景画家,他的创作受到乔尔乔内和提香的影响(虽然他对提香极为反感)。他应弗朗西斯一世邀请而进行创作,并且是第一代枫丹白露画派的重要成员。他的绘画虽然展现了逼真的面部表情及精美的细节,但也显露出了解剖学和透视法方面的问题。

重要作品:《逃往埃及途中的歇息》(Rest on the Flight into Egypt), 1520—1530年(伦敦:考陶德艺术学院);《圣徒马可献给总督的指环》(The Presentation of the Ring of St Mark to the Doge),约1535年(威尼斯:学院画廊)

雅格布·巴萨诺 (Jacopo Bassano)

- 约1517—1592年　　意大利　　油画

意大利文艺复兴时期威尼斯有一个杰出的画家家族——达·庞特家族,他们居住在意大利城市巴萨诺(巴萨诺是著名的白兰地格拉帕酒的产地)。画家雅格布·巴萨诺是这个家族中最著名的成员。

他是一位颇有水准的宗教主题画家,之所以选择宗教主题是由于它们的震撼力和戏剧性。在他的作品中,我们能欣赏到他是如何充分利用自己最感兴趣的人或物,例如健壮的农夫、动物、暴风雨中山峦叠嶂的景色,以及壮观的闪电来阐释这些主题的。

重要作品:《善良的撒玛利亚人》(The Good Samaritan),约1550—1570年(伦敦:国家美术馆);《羊妈妈和小羊羔》(Sheep and Lamb),约1560年(罗马:波各赛美术馆)

费德里科·巴罗奇 (Federico Barocci)

- 1526—1612年　　意大利　　油画;湿壁画;粉笔画

巴罗奇是来自意大利乌尔比诺的画家,他创作了感伤的宗教绘画。他饱受疾病的折磨。作品中表现了糖果般温暖甜美的色调和柔和的形态(他是首位使用粉笔作画的画家),面容甜美的圣母,以及处理得当的群像。巴罗奇的作品就像廉价的甜得过头的红酒一样,充满甜意,却没有一点刺痛人心的能力。

重要作品:《逃往埃及途中的歇息》(Rest on the Flight to Egypt),1570—1573年(梵蒂冈:美术馆);《圣母玛利亚》(Madonna del Popolo),1576—1579年(佛罗伦萨:乌菲兹美术馆)

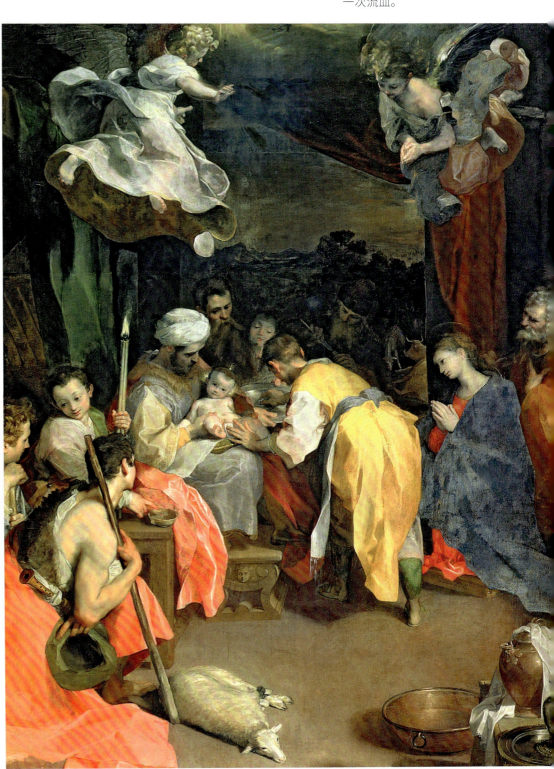

▽ **基督的割礼**（The Circumcision of Christ）
费德里科·巴罗奇,1590年,356cm×251cm,布面油画,巴黎:卢浮宫。基督割礼的意义在于这是耶稣第一次流血。

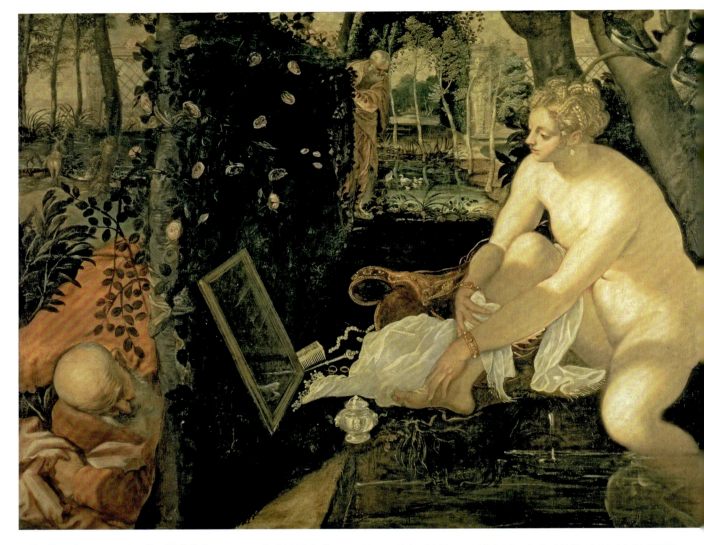

▶▶ 苏珊娜与长老
(Susanna and the Elders)
雅各布·罗布斯蒂·丁托列托，1555—1556年，146.5cm×193.6cm，布面油画，维也纳：艺术史博物馆。这是一个受欢迎的主题，因为它为描绘裸体女性提供了正当理由。

雅各布·罗布斯蒂·丁托列托
(Jacopo Robusti Tintoretto)

- 1518—1594年　　意大利　　油画；素描

丁托列托是染匠的儿子（tintore音译"丁托列"，即染匠），他由此得名。他的生平不详。虽然丁托列托不受欢迎，为人还有些肆无忌惮，但他的确是在提香之后，同时代威尼斯画家中重要的画家之一。据说，他曾短暂地和威尼斯画派最伟大的画家一道接受训练。他是位多产的画家，同时也是位令人敬畏的素描大师。

在他丰碑式的、主题广泛的宗教和神话作品中，每一个形象都具有大歌剧的特质，充满戏剧性且规模宏大——有时近乎荒诞，却被处理得恰当得体。丁托列托运用模拟舞台和蜡像来设计他那具有非凡创意的构图。他后期的宗教作品带有阴郁的色彩。艺术家厚重、急促的笔触，以及令人兴奋的布光，表现了他热情洋溢的创作激情。他为威尼斯的名人绘制肖像画，不过，他那繁忙的工作室也创作出许多平淡无趣的作品。

当你发现他的作品中有不同寻常的偏离中心点的构图时，可以试着站在或跪在一边，这样就能从倾斜的角度来欣赏画作。丁托列托设计的许多作品都需要以这种方式去欣赏，尤其是为威尼斯教堂的狭小空间创作的大型画作，因为教堂的会众都是跪着向上或向前观望挂在教堂侧壁上的绘画的。他的某些肖像画中，人体解剖结构不佳，人物的手和身体似乎都是不匹配的。

◀ 圣乔治战龙 (St George and the Dragon)
雅各布·罗布斯蒂·丁托列托，约1570年，158cm×100cm，布面油画，伦敦：国家美术馆。这样一幅小型画作堪称非同寻常。

重要作品：《夏天》(Summer)，约1555年（华盛顿特区：国家艺术馆）；《找到知己的女人》(The Woman Who Discovers the Bosom)，约1570年（马德里：普拉多博物馆）；《基督在加利利海》(Christ at the Sea of Galilee)，约1575—1580年（华盛顿特区：国家艺术馆）

罗素·菲伦蒂诺(Rosso Fiorentino)

- 约1494/1495—1540年
- 意大利
- 油画；壁画；蛋彩画；粉饰灰泥

菲伦蒂诺的本名是乔瓦尼·巴蒂斯塔·迪·雅各布，他是一位非传统的、性情古怪的画家——一位有天赋的早期样式主义艺术家，并且是安德烈亚·德尔·萨尔托(Andrea del Sarto)的学生。他出生在佛罗伦萨，是第一代枫丹白露画派(Fontainebleau School)的成员。他在移居威尼斯、罗马和法国之前，曾在佛罗伦萨从事艺术创作。他的作品包括大量的宗教场景画和优质的肖像画。他在探索粉饰灰泥方面也很有造诣，枫丹白露宫就是他运用绘画和灰泥来装饰的杰作。菲伦蒂诺在1532—1537年是法兰西国王弗朗西斯一世(Francis I 1494—1547)的御用画家。他在巴黎去世，人们认为将意大利的样式主义引入法国要归功于他。

重要作品：《拿着信的青年画像》(Portrait of a Young Man Holding a Letter)，1518年(伦敦：国家美术馆)；《音乐天使》(Musical Angel)，约1520年(佛罗伦萨：乌菲兹美术馆)；《圣母子与天使》(The Virgin and Child with Angels)，约1522年(圣彼得堡：赫米蒂奇博物馆)

弗兰西斯科·普里马蒂乔 (Francesco Primaticcio)

- 约1504—1570年
- 意大利
- 油画；湿壁画；粉饰灰泥

普里马蒂乔在博洛尼亚出生，并在那里接受了艺术方面的训练，他和朱里奥·罗马诺(Giulio Romano)一起在曼图亚工作过。1532年，他在法国国王弗朗西斯一世(Francis I 1494—1547)的赞助下移居法国，成为罗素·菲伦蒂诺(Rosso Fiorentino)的助手，并且被任命为国王的御用艺术品买手。他定居在枫丹白露(在法国去世)，但定期返回意大利采买艺术品。菲伦蒂诺去世后，普里马蒂乔接替他成为枫丹白露画派的掌门人。法兰西国王弗朗西斯一世去世后，他成为亨利二世(Henry II 1519—1559，法国瓦卢瓦王朝国王弗朗西斯一世次子)的御用艺术品鉴定师。他的绘画和粉饰灰泥作品充满高浮雕感，描绘了感性、拥挤的场景，作品中的人物有着小小的头颅和修长优雅的四肢。他受到样式主义、米开朗琪罗(Michelangelo)、本韦努托·切利尼(Benvenuto Cellini)及安东尼奥·柯勒乔(Antonio Correggio)的影响。他执着于探索人物绘画在解剖学构造上的合理性和正确性，但过度夸大了人物的肌肉感。

重要作品：《劫持海伦》(The Rape of Helen)，1530—1539年(英国达勒姆郡：波维斯博物馆)；《大力神室》(Salle d'Hercule)，1530—1539年，枫丹白露宫；《研究上帝》(Study of God)，1555年(洛杉矶：保罗·盖蒂博物馆)

枫丹白露(FONTAINEBLEAU)，约1530—1560年和约1589—1610年

枫丹白露皇家宫殿位于巴黎郊区，它的两次修缮促成了两代成就辉煌的枫丹白露装饰和建筑艺术流派的形成。第一代枫丹白露画派最具影响力，它是由法国国王弗朗西斯一世(Francis I 1494—1547)于16世纪30年代创立的。他在位期间(1515—1547)雇用了各种类型的艺术家和工匠：画家、诗人、设计师、雕塑家、作家、版画家、建筑师、粉饰灰泥工人、金银匠及纺织工人。其中早期的创作者例如菲伦蒂诺(Fiorentino)和普里马蒂乔(Primaticcio)都是意大利人，因此，他们也将具有意大利风格的艺术传入北欧。

第二代枫丹白露画派是在法国社会政治剧烈动荡时期之后，于1589年由法国国王亨利四世(Henry IV)创立的。其代表人物包括杜桑·杜布勒伊(Toussaint Dubreuil)、马丁·弗雷米奈(Martin Fréminet)，以及安博瓦兹·杜伯瓦(Ambroise Dubois)。

> **埃唐普公爵夫人安娜·德·比瑟卢以前的住所**(Former apartments of Anne de Pisseleu, Duchesse d'Étampes)
> 弗兰西斯科·普里马蒂乔，1533—1544年，枫丹白露宫。从这幅画中可以领略到样式主义风格的影响迅速传遍整个北欧。

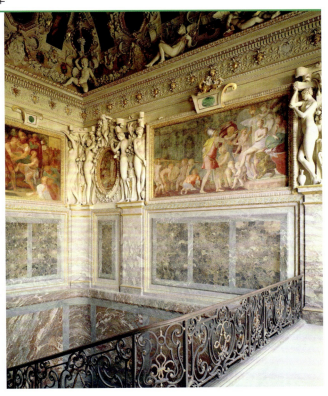

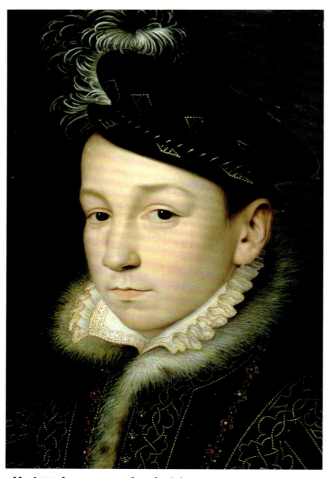

▶▶ 查理九世（Charles IX）

弗朗索瓦·克卢埃，1550—1574年，25cm×21cm，木板油画，维也纳：艺术史博物馆。创作这幅绘画时，这位年轻的法国国王仅有11岁，但已执政一年。克卢埃的肖像画为这张年轻的脸注入了坚定与成熟，同时保留了他的青春气息。

弗朗索瓦·克卢埃（François Clouet）

- 约1510—1572年　　法国　　油画；素描

弗朗索瓦·克卢埃是肖像画家、微型画画家和绘图师，人们经常把他和他的父亲让·克卢埃（Jean Clouet）弄混。他师从父亲学画，父子二人都是法国国王弗朗西斯一世（Francis I 1494—1547）最器重的画家，以至于国王昵称他们为"詹尼特"或"杰哈尼特"。弗朗索瓦经营了一间大规模且很有成就的工作室。1541年，他被任命为宫廷御用画家，并且在法国国王亨利二世（Henry II）、弗朗西斯二世（Francis II）及查尔斯九世（Charles IX）执政期间留任。他于1570年退休。弗朗索瓦深受第一代具有意大利风格的枫丹白露画派的画作影响，因而他的创作以贵族肖像画及有寓言意义的风景画为主。著名的弗朗西斯一世肖像画——画面使用了大量的金色，十分华丽——由弗朗索瓦·克卢埃和其父让·克卢埃共同完成。

弗朗索瓦·克卢埃的作品致力于探索精美的细节、丰富的装饰，同时也关注当代时尚、人物自然的面部特征以及现实主义的表达方式。

重要作品：《弗朗索瓦一世，法国国王像》(François I, King of France)，约1540年（佛罗伦萨：乌菲兹美术馆）；《药剂师皮埃尔·古特的肖像》(Pierre Quthe)，1562年（巴黎：卢浮宫）；《沐浴中的贵妇人》(Lady in her Bath)，约1570年（华盛顿特区：国家艺术馆）

尼科洛·德尔·阿巴特（Niccolò dell' Abbate）

- 约1512—1571年　　意大利　　油画；粉饰灰泥

尼科洛是出生在意大利的宫殿装饰艺术家和肖像画家。他在出生地摩德纳学画，后来在博洛尼亚形成了自己成熟的风格。他的绘画风格精美细致、矫揉造作，并配以奇幻的景致和充满爱意的主题。1552年，他定居法国，为皇室提供艺术服务。他也在意大利和法国创作肖像画。

重要作品：《欧律狄刻之死的场景》(Landscape with the Death of Eurydice)，约1552年（伦敦：国家美术馆）；《西庇阿的节制》(The Continence of Scipio)，约1555年（巴黎：卢浮宫）

杜桑·杜布勒伊（Toussaint Dubreuil）

- 1561—1602年　　法国　　湿壁画；油画

杜布勒伊是画家也是绘图师，他和第二代枫丹白露画派联系紧密。他在枫丹白露画派第二代画家马丁·弗雷米奈（Martin Fréminet）的父亲梅代里克·弗雷米奈（Médéric Fréminet）那里当学徒，后来被法国国王亨利四世（Henry IV）任命为宫廷首席画家，并在枫丹白露宫和巴黎为其工作。杜布勒伊只有极少的作品存世，但他作为天才画家的名声仍流传至今。

他设计创作的大型织锦、壁画及湿壁画主要以古代神话和经典题材为主，其中收藏在巴黎杜伊勒里宫（Tuileries Palace）的湿壁画最负盛名。在他有生之年，他以绘制卢浮宫的壁画而名声大噪——然而所有作品都在1661年的一次火灾中被焚毁。人们认为是他建立了样式主义和古典主义之间的联系。

重要作品：《安热利科和梅多》(Angélique and Médor)，16世纪（巴黎：卢浮宫）；《狄刻设宴招待法兰克斯》(Dicé gives a Banquet for Francus)，约1594—1602年（巴黎：卢浮宫）；《正在着装打扮的海纳特和克拉梅内》(Hyante and Climène at their Toilette)，约1594—1602年（巴黎：卢浮宫）；《海纳特和克拉梅内向维纳斯献祭》(Hyante and Climène offering a Sacrifice to Venus)，约1594—1602年（巴黎：卢浮宫）

埃尔·格列柯 (El Greco)

- 1541—1614年
- 希腊/西班牙
- 油画；雕塑

埃尔·格列柯的本名是多米尼克斯·希奥托科普罗斯（Domenikos Theotocopoulos），出生于希腊的克里特岛，在威尼斯学艺，后来在西班牙工作，因此得名为埃尔·格列柯（意即希腊人）。格列柯傲慢、博学且超凡脱俗，是一位绝无仅有的博采众长的艺术家。他曾一度受到西班牙国王菲利普二世（Philip II 1363—1404年在位）的器重，但在1582年之后，他遭到了国王的冷落。

如果艺术史学家们试着将埃尔·格列柯曾借鉴过的各种来源拼凑在一起，他们会发现这是一个非常让人享受的过程：直接施彩设色（提香风格），表现扭动的人物躯体（米开朗琪罗和帕尔米贾尼诺的画法），应用碎片空间和贵重的酸性颜料（受拜占庭镶嵌画和圣像画的影响）。然而，想要触及真正的埃尔·格列柯，你必须忘记上述这一切，走进他所呈现的梦幻般的基督教的精神世界。只有在那一刻，你才能欣赏到他的艺术天赋，并体会到他卓越画技的重要意义。

格列柯不是刻意去描绘身形修长的人物和他们的手、脚及面容，而是意欲展现他们内在的精神世界。升腾向上的构图表达了人物从物质世界摇曳上升到圣灵世界的场面，奇幻的色彩是心灵之光的反映和启示。他认为，比起自然主义画派的绘画，超脱尘世的形象更有助于体现对神的崇拜。埃尔·格列柯是杰出的肖像画家，主要绘画神职人员和绅士；他的作品表现了人物的精神和思想而非刻板的印象。我们能在他的画作中看到激动人心的绘画技艺，以及能勾勒出轮廓形态的紧致清晰的线条。

重要作品：《圣约瑟夫和圣子》（*St Joseph and the Christ Child*），1597—1599年（托列多：圣克鲁斯博物馆）；《圣母子和圣马丁那以及圣女艾格尼丝》（*Madonna and Child with St Martina and St Agnes*），1597—1599年（华盛顿特区：国家艺术馆）；《拉奥孔》（*Laocoön*），约1610年（华盛顿特区：国家艺术馆）

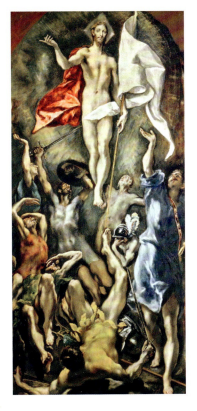

🔼 **基督复活**
（*The Resurrection*）
埃尔·格列柯，1584—1594年，275cm×127cm，布面油画，马德里：普拉多博物馆。埃尔·格列柯晚期具有幻象风格的创作让西班牙国王菲利普二世大为不悦，这使他失去了皇室的所有赞助。

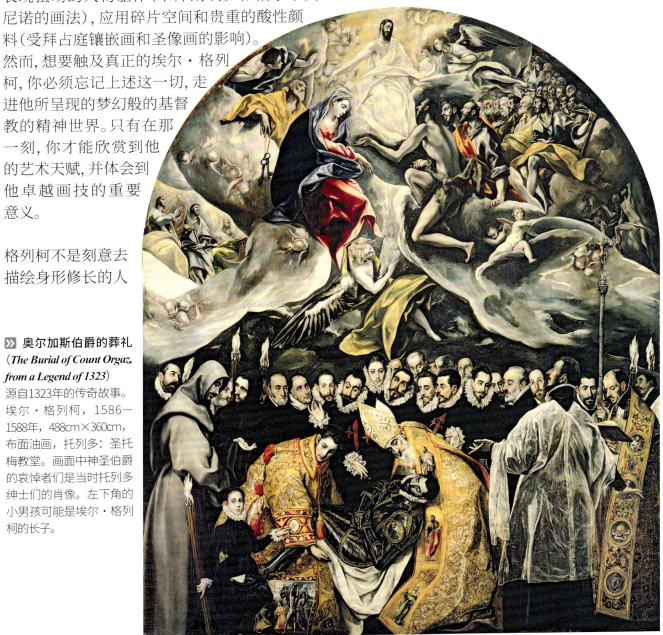

▶ **奥尔加斯伯爵的葬礼**
（*The Burial of Count Orgaz, from a Legend of 1323*）
源自1323年的传奇故事。埃尔·格列柯，1586—1588年，488cm×360cm，布面油画，托列多：圣托梅教堂。画面中神圣伯爵的哀悼者们是当时托列多绅士们的肖像。左下角的小男孩可能是埃尔·格列柯的长子。

迈尔顿·范·希姆斯柯克
(Maerten van Heemskerck)

- 1498—1574年
- 荷兰
- 油画；雕刻

范·希姆斯柯克是当时哈勒姆的首席画家。他创作肖像画、祭坛画及神话故事作品，其画风在他于1532—1536年游历罗马期间发生了彻底的转变。他表现的是古典的轮廓，米开朗琪罗式的、有肌肉感的人物形象。

重要作品：《耶稣受难》(The Crucifixion)，约1530年（底特律艺术学院）；《手持纺锤和纺线杆的女子》(Portrait of a Lady with a Spindle and Distaff)，约1531年（马德里：提森-博内米萨博物馆）

家族（Family Group）
迈尔顿·范·希姆斯柯克，1530年，118cm×140cm，木板油画，卡塞尔（德国）：国立博物馆。这幅肖像画是范·希姆斯柯克去罗马之前创作的，其画风生机勃勃且相对庄重。范·希姆斯柯克大部分时光是在哈勒姆度过的，并且是画家行会的会长。

皮耶特·埃特森 (Pieter Aertsen)

- 约1508—1575年
- 荷兰
- 油画

埃特森是一位创作祭坛画、大型农民主题画、恢宏场景题材画和静物画（例如肉铺）的画家，其大部分画作都在背景中隐藏着宗教主题。他尤其擅长以意大利绘画模式用光造型，也热衷于表现动态场景。他的画风既像失掉了幽默和道德观察的老勃鲁盖尔(Pieter Bruegel the Elder)，又像欠缺华丽和气势的鲁本斯(Peter Paul Rubens)。

重要作品：《市场场景》(Market Scene)，约1550年（慕尼黑：老绘画陈列馆）；《逃亡至埃及的屠户货摊》(Butcher's Stall with the Flight into Egypt)，1551年（瑞典：乌普萨拉大学）；《火炉前的厨师》(Cook in front of the Stove)，1559年（布鲁塞尔：皇家艺术博物馆）

牧羊人朝拜圣婴（The Adoration of the Shepherds）
皮耶特·埃特森（画室作品），16世纪，84.5cm×113.7cm，板面油画，私人收藏。埃特森的许多祭坛画都在宗教改革的动乱中被毁。

> 雪地里的猎人——二月
> (Hunters in the Snow — February)
>
> 老彼得·勃鲁盖尔，1565年，117cm×162cm，布面油画，维也纳：艺术史博物馆。这组著名的系列绘画是由富商尼可拉斯·荣杰林克（Niclaes Jonghelinck）委托定制的。

老彼得·勃鲁盖尔
Pieter Bruegel (the elder)

- 约1525—1569年　　佛兰德斯　　油画；素描

勃鲁盖尔因其绘画作品表现农民生活主题而被称为"农民画家"，他是当时佛兰德斯画家中的代表人物，绘画主题反映了他生活的那个时代中的宗教和社会问题。勃鲁盖尔为17世纪荷兰艺术大师的创作铺平了道路。勃鲁盖尔细致地观察当时普通人的外貌和行为举止，然后进行精确的描绘和诠释。他的画作就像一部一流的舞台剧一样有趣。这些画作之所以令人印象深刻，是因为在欣赏画家所表现的当时的生活和一些微小的细节，特别是在他展示人类的愚笨、贪婪和不检点的行为时，我们能从中看到自己的影子。和所有伟大的艺术家一样，勃鲁盖尔在创作中同时表现了个人的问题和普遍性的问题。

勃鲁盖尔作品中的鸟瞰视角将我们置身于他的世界之外（我们像神灵一样俯视众生，遥远而有优越感）；随后他又利用细节的精致和迷人将我们融入其中，清晰的轮廓和细节吸引着我们的目光穿过他的每一幅画。他的早期作品（源自安特卫普）场景忙碌，多趣闻逸事；晚期作品（源自布鲁塞尔）画面更为简洁明快，多了一些有意识的、艺术化的构图和组织。

重要作品：《荷兰谚语》(Netherlandish Proverbs)，1559年（柏林：国立博物馆）；《孩子们的游戏》(Children's Games)，1560年（维也纳：艺术史博物馆）；《尊拜国王》(The Adoration of the Kings)，1564年（伦敦：国家美术馆）；《阴天》(The Gloomy Day)，1565年（维也纳：艺术史博物馆）；《喜宴》(The Wedding Feast)，约1567—1568年（马德里：普拉多博物馆）

> 巴别塔（The Tower of Babel）
>
> 老彼得·勃鲁盖尔，1563年，114cm×155cm，板面油画，维也纳：艺术史博物馆。画中描绘了人们企图建立一座高耸入云的、可以通向天国的塔。

马尔滕·德·沃斯 (Marten de Vos)

- 约1531—1603年　　佛兰德斯　　油画

马尔滕·德·沃斯是安特卫普的代表画家，他将佛兰德斯的现实主义和精美细节与具有意大利风格的主题、恢宏场景和理想化典范融合起来（他于1552—1558年游历罗马、佛罗伦萨和威尼斯）。他的作品包括祭坛画（直立、优雅、修长的人物）、肖像画（佛兰德斯市民及朴素的背景）、神话传说（画幅规模大，气势恢宏，有装饰感）。

重要作品：《在马耳他岛被毒蛇袭击的圣徒保罗》(St Paul Stung by a Viper on the Island of Malta)，约1566年（巴黎：卢浮宫）；《安东尼·安塞尔姆和他的家人》(Antoine Anselme and his Family)，1577年（布鲁塞尔：皇家美术博物馆）

斩首圣女凯瑟琳（*Beheading of Saint Catherine*）
阿尔布雷希·阿尔特多斐，约1505—1510年，56cm×36cm，板面油画，维也纳：艺术史博物馆。阿尔特多斐呼吁德国人文主义者振兴本国传统艺术。

阿尔布雷希·阿尔特多斐
（Albrecht Altdorfer）

- 约1480—1538年　　德国　　油画；版画

阿尔特多斐主要创作祭坛画。他的作品最为显著的特征是在带有诡异光线效果的、奇特梦幻的风景中，野性的大自然控制了一切，而人处于次要地位。他创作的作品比较少，后来他放弃绘画从政了。

重要作品：《基督辞母》（*Christ Taking Leave of his Mother*），约1520年（伦敦：国家美术馆）；《圣弗洛里安祭坛》（*St Florian Altar*），约1520年（奥地利，林茨：圣弗洛里安修道院；佛罗伦萨：乌菲兹美术馆）

巴塞洛缪斯·斯普兰热
（Bartholomeus Spranger）

- 1546—1611年　　佛兰德斯　　湿壁画；油画；素描

作为画家、绘图师及蚀刻师的斯普兰热是样式主义风格末期的代表人物，同时也是北欧样式主义的重要艺术家。他出生在安特卫普，在法国工作，后来到罗马师从于塔代奥·祖卡罗（Taddeo Zuccaro）。1570年，斯普兰热被任命为教皇的宫廷御用画家。在维也纳，他为马克西米利安二世（Emperor Maximilian II，哈布斯堡王朝的神圣罗马帝国皇帝，1564—1576年在位）工作。后来他前往布拉格定居，在那里度过了余生。1581年，他成为鲁道夫二世（Emperor Rudolf II，马克西米利安二世的儿子）的宫廷御用画家。他的作品主要以神话传说和寓言故事为主题，在北欧深受欢迎，同时也对哈勒姆画派（Haarlem school）产生了巨大的影响。

斯普兰热的作品彰显了典型的样式主义末期风格。他的作品充斥着裸体人物、怪异姿态、明亮的肤色及夸张的特质。画作色彩丰富、细节处理细腻（如对珠宝和鲜花的描绘），并且具有精美的装饰（如在作为背景的家具上）。

重要作品：《基督，世界的救世主》（*Christ, the Saviour of the World*），16世纪（法国，蒙托邦：安格尔美术馆）；《戴安娜和艾龙》（*Diana and Actaeon*），约1590—1595年（纽约：大都会艺术博物馆）；《尊拜国王》（*The Adoration of the Kings*），约1595年（伦敦：国家美术馆）；《维纳斯和阿多尼斯》（*Venus and Adonis*），约1597年（维也纳：艺术史博物馆）；《正义和谨慎的寓言》（*Allegory of Justice and of Prudence*），约1599年（巴黎：卢浮宫）

亚当·埃尔斯海默（Adam Elsheimer）

- 1578—1610年　德国　油画；版画；素描

埃尔斯海默是一位受欢迎的、小幅理想主义风景画的早期艺术实践者。他的创作生涯是在意大利度过的，并且对鲁本斯（Rubens）、伦勃朗（Rembrandt），以及克劳德（Claude）等艺术家产生了深远的影响。

他的绘画呈现出十分精确和精细的图景，就像是把望远镜拿反了时所看到的那样。他所有的作品都是绘制在铜板上的，这就要求在铜板上刻画的细节极为精细（他肯定有一支只有一根鬃毛的画笔）。埃尔斯海默经常将几个光源应用到一幅画中，例如晚霞和月光、日光和火炬之光。他画的树很迷人，形似欧芹。

重要作品：《林芙逃离萨提尔》（Nymph Fleeing Satyrs），约1605年（柏林：国立博物馆）；《逃亡埃及》（The Flight into Egypt），1609年（慕尼黑：老绘画陈列馆）

朱塞佩·阿尔钦博托（Giuseppe Arcimboldo）

- 1527—1593年　意大利　油画

阿尔钦博托以绘画奇幻诡异的、由蔬菜、树、水果、鱼等类似生物组成的人物面容和身体最为著名，他这种另类的艺术好奇心产生于政治和文化动荡的年代（16世纪末期的时代背景与20世纪末期有异曲同工之处）。他主要在布拉格为痴迷于炼金术和占星术的鲁道夫二世（Emperor Rudolf II，马克西米利安二世的儿子）工作，于1587年返回米兰。

重要作品：《火》（Fire），1566年（维也纳：艺术史博物馆）；《图书管理员》（The Librarian），1566年（瑞典，博尔斯塔：斯科克洛斯特城堡）；《春、夏、秋、冬（四季系列）》[Spring, Summer, Autumn, and Winter (Series of four)]，1573年（巴黎：卢浮宫）

▶▶ 水（Water）
朱塞佩·阿尔钦博托，1566年，66.5cm×50.5cm，布面油画，维也纳：艺术史博物馆。自然界中的四种元素——土、空气、水和火——是他系列绘画中常见的主题。

▲ 与松鼠和欧椋鸟在一起的女士画像（*Lady with a Squirrel and a Starling*）

小汉斯·荷尔拜因，约1526—1528年，56cm×39cm，板面油画，伦敦：国家美术馆。画中的小动物可能影射了画中模特安妮·洛弗尔的家族纹章。

小汉斯·荷尔拜因
Hans Holbein (the Younger)

约1497/1498—1543年　德国/瑞士　油画；素描

荷尔拜因是画家和设计师，也是声名卓著的最伟大的肖像画家之一。因宗教改革，他被迫离开瑞士来到英国，并在英国成为亨利八世执政时期著名的御用传道肖像画家。他死于瘟疫，人们对他的生活知之甚少。荷尔拜因首先以他的肖像画而著名（他早期的许多宗教画作都在宗教改革的动荡中被毁）。他的作品和20世纪中期宫廷政客的摄影作品有一些有趣的相似之处，例如英国著名摄影家塞西尔·比顿（Cecil Beaton）的作品：二者都技术娴熟、令人难忘、姿态恰切，并且焦点突出，都是由官方委托而创作的，作品中的人物也都是自选为政体和宪法体系代表的君王及统治阶级权贵。荷尔拜因还创造了一些更随意、更讨人喜欢的（但从不会过于松懈）焦点柔和的作品，描绘了那些围绕着宫廷的上层社会人物形象。

注意荷尔拜因绘画和造型布光的方式（和摄影师的创作手法如出一辙）：清晰明显的焦点细节（下巴上的胡茬、动物皮毛），强烈的光照，以及对面部结构和内在人格的美妙感受。16世纪30年代中期之前的肖像画中客体琳琅满目（有时候是象征性的），后来这些客体被弱化到暗色调的背景上。这些风格秀逸、焦点柔和的非正式肖像画就收录在现藏于英国王室行宫温莎古堡的著名的80幅素描画册中。

重要作品：《女士肖像》（*Portrait of a Woman*），约1532—1535年（底特律艺术学院）；《两个使节》（*The Ambassadors*），1533年（伦敦：国家美术馆）；《丹麦的克里斯蒂娜，米兰公爵夫人》（*Christina of Denmark*），约1538年（伦敦：国家美术馆）；《孩童时的爱德华六世》（*Edward VI as a Child*），约1538年（华盛顿特区：国家艺术馆）

▲ 头戴阔檐帽的青年男子肖像（*Portrait of a Youth in a Broad-brimmed Hat*）

小汉斯·荷尔拜因，约1524—1526年，24.5cm×20.2cm，纸面粉笔画，英国德比郡：查茨沃斯庄园。这位艺术家在法国学会了三色粉笔画技法。

汉斯·埃沃斯（Hans Eworth）

- 约1520—约1574年　　佛兰德斯　　油画

1549年，出生于安特卫普的汉斯·埃沃斯来到英国。他的作品很难辨识。我们在埃沃斯的画作中会发现紧张严厉的眼神和十分苍白的面孔，以及经过仔细观察后以清晰的轮廓呈现的、被奢华的礼服和珠宝包围的人物。

重要作品：《约翰·勒特雷尔爵士》（Sir John Luttrell），1550年（私人收藏）；《伊丽莎白·克里登，戈尔丁女士的肖像》（Portrait of Elizabeth Roydon, Lady Golding），1563年（伦敦：泰特美术馆）；《女士肖像》（Portrait of a Lady），约1565—1568年（伦敦：泰特美术馆）

△ 女王玛丽一世（Queen Mary I）

汉斯·埃沃斯，1554年，伦敦：古文物协会。这幅画创作于女王玛丽一世和西班牙的菲利普二世（神圣罗马帝国国王查理五世的儿子）婚礼不久之后，画中玛丽戴着菲利普二世送给她的订婚礼物——著名的拉帕莱格林娜珍珠，即"漫游者珍珠"（La Peregrina Pearl）。

尼古拉斯·希利厄德（Nicholas Hilliard）

- 1547—1619年　　英国　　水彩画

希利厄德是来自埃克塞特（英国英格兰西南部城市）的一名金匠的儿子，他曾受训成为一名珠宝匠。他是伊丽莎白一世统治期间最重要的肖像画家，尤以微型画作而著名。希利厄德创作了大量的微型画以供一个大家庭的开销。他于1577—1578年间游历法国，并在那里声名鹊起。他致力于在创作中探索新颖的椭圆形态、象征主义、法国情调的优雅，以及精美的轮廓。如真人般大小的伊丽莎白一世的肖像画至今仍被完好保存。

重要作品：《女王伊丽莎白一世》（Queen Elizabeth I），约1575年（伦敦：国家肖像画廊）；《罗伯特·达德利，莱切斯特伯爵》（Robert Dudley, Earl of Leicester），1576年（伦敦：国家肖像画廊）；《玫瑰丛中的年轻人》（Young Man Among Roses），约1590年（伦敦：维多利亚和阿尔伯特博物馆）

艾萨克·奥利弗（Isaac Oliver）

- 约1565—1617年　　英国　　水彩画；素描

奥利弗是胡格诺派（16—17世纪法国新教徒形成的一个派别）的一名金匠的儿子，他的父亲于1568年定居英国。他的微型画题材丰富（其中包括人物肖像、神话形象及宗教形象）。

奥利弗师从希利厄德，但风格却不同于希利厄德，他更喜欢厚重的阴影。他的生活以伊丽莎白一世及詹姆士一世执政期间的宫廷生活为中心。16世纪90年代的一次威尼斯之旅，为他的画作带来了更柔和的风格和更丰富的色彩。

重要作品：《博爱》（Charity），约1596—1617年（伦敦：泰特美术馆）；《罗多维克斯·斯图尔特，第一位里士满公爵，第二位雷诺克斯公爵》（Lodovick Stuart, 1st Duke of Richmond, and 2nd Duke of Lennox），约1605年（伦敦：国家肖像画廊）

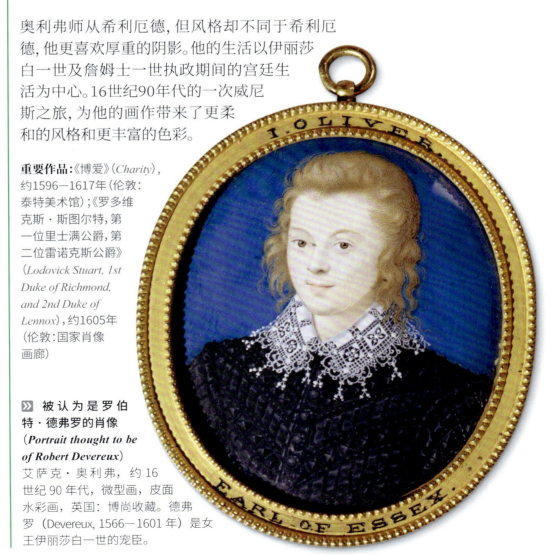

≫ 被认为是罗伯特·德弗罗的肖像（Portrait thought to be of Robert Devereux）

艾萨克·奥利弗，约16世纪90年代，微型画，皮面水彩画，英国：博尚收藏。德弗罗（Devereux，1566—1601年）是女王伊丽莎白一世的宠臣。

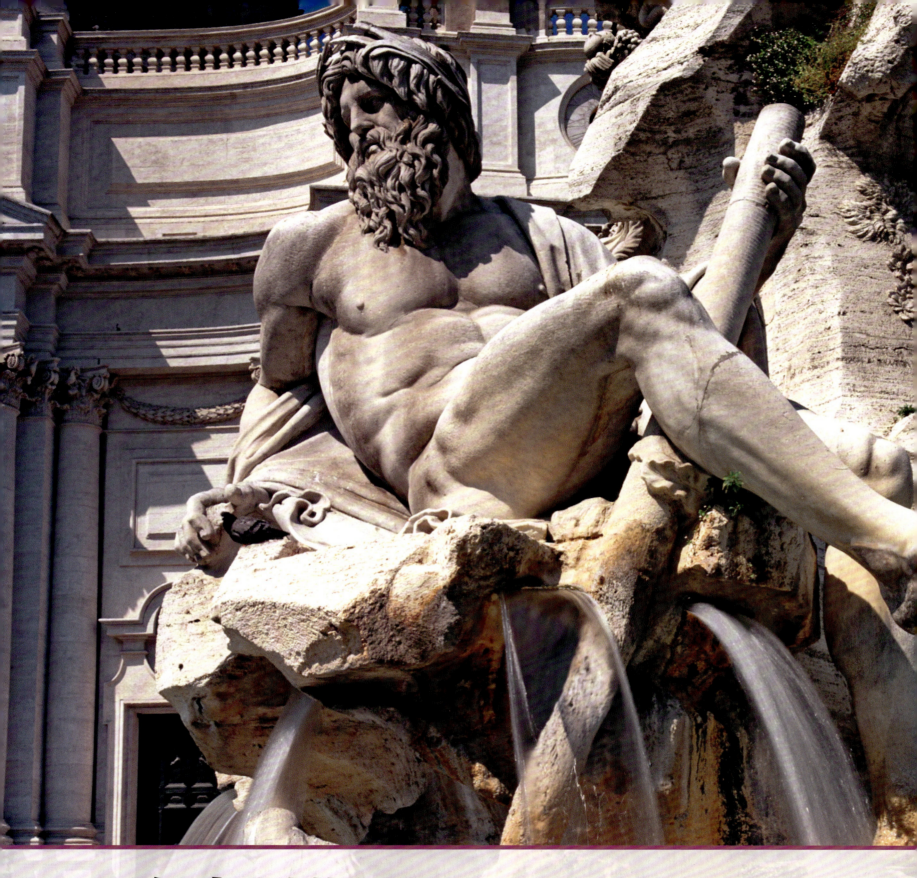

巴洛克时期
约1600—1700年

巴洛克时期

"巴洛克"这个词起初含有贬义,用来描述那些矫揉造作的,奢华且繁复的事物。它只是在近年才用来表示17世纪的艺术和建筑——这个时期见证了艺术史上一些最为宏伟壮观的建筑、绘画以及雕塑作品的创作。

巴洛克时期壮观华丽的艺术和建筑常让人想起大歌剧——一种发展于17世纪意大利的艺术形式。艺术家们表现出了一种前所未有的伟大姿态,在某些时刻,他们作为创意从业者的身份变得非常多样,例如策展人、艺术品商人、朝臣,抑或外交家。

意识形态的分裂

社会因深刻的意识形态和宗教分歧而分裂,是这种奢靡之风盛行的原因。当时出现了两派:一派极端拥护天主教会的绝对权威,并且对国王至高无上的权力无条件遵从;另一派则奉行新教改革和自决原则,坚守民族自主的信念。前者毫无限制地用艺术来征服和打动人们,创造了像罗马的巴洛克式教堂、喷泉和巴黎郊外的凡尔赛宫这样的奇观;而后者则反对所有世俗的表演,毁坏了大量宗教艺术品,刷白了教堂内室,将皇族权贵的收藏品弃如敝履。

这种意识形态斗争的后果在三个地方表现得最为明显。在英国,查理一世坚定地坚持他所谓的神圣王权统治。这导致了他于1649年受到了公开处决;他的艺术珍宝散落流失;清教徒联邦体制建立,这些清教徒拒绝任何形式的审美体验。在荷兰,哈布斯堡王朝试图阻止新教起义的浪潮,然而最终却让步并正式做出了妥协:同意低地国家分裂成两部分,即北部新教国家(荷兰)和南部天主教国家(佛兰德斯)。新兴的荷兰共和国提供给商人和资产阶级广阔的空间去巩固和扩展他们的贸易帝国,特别是和东印度公司之间的商业往来。这种新的财富积累又促进了艺术上的繁荣昌盛。荷兰人想要的是能挂在他们的联排别墅的墙上作为装饰的作品,比如风景画、海景画、静物画和表现日常生活的风俗画。同时,他们还希望这些画作能像其他商品那样被自由买卖。

四河喷泉(*Fountain of the Four Rivers*)
乔瓦尼·洛伦佐·贝尼尼,1651年,大理石和石灰岩,罗马:纳沃纳广场。贝尼尼雕塑中的宏伟气势源自他的信仰,通过艺术,他表达了上帝和天主教会的绝对权威。

绞刑树（The Hanging）
根据雅克·卡洛特（1592—1635年）的版画创作的布面油画，克莱蒙费朗：巴尔古安博物馆。卡洛特的系列版画《战争的苦难》描绘了"三十年战争"（1618—1648年，由神圣罗马帝国的内战演变而成的一次全欧洲参与的大规模国际战争）中的许多恐怖场景。

法国的崛起

在中欧，奥地利哈布斯堡王朝面临着另一场新教起义，这次是在波西米亚。到1618年，各方势力由于宗教从属关系纷纷介入了这场战争，波西米亚发起的起义升级为全面战争：波罗的海诸国、丹麦，以及瑞典组成的新教联盟共同对抗着哈布斯堡王朝及其天主教同盟。宗教纷争是这场战争的导火索，但到17世纪30年代，这场战争已演化为法国和哈布斯堡王朝之间实力的较量。正如后世所知的那样，"三十年战争"是迄今为止发生在整个欧洲最残酷的战争，在德国各地造成了大面积的破坏，并且导致了大约100万人死亡。在某些地区，40%的人口在战争中丧生。这场战争于1648年结束，法国获得了欧洲霸主的地位。

亲政54年之久的路易十四，出色地运用了法国刚刚取得的霸主地位。他将宫廷设立在欧洲最大的宫殿——由他改造兴建的、气势恢宏的凡尔赛宫，通过控制宫廷来维护他的权威统治。

路易十四招牌式的集权统治——中央集权和军事专制，华丽的排场和严苛的礼节，创造了一种独

凡尔赛宫皇家礼拜堂（Chapelle Royale, Versailles）
路易十四的礼拜堂是由皇家建筑师朱尔斯·哈杜恩·孟莎（Jules Hardouin-Mansart）于1689年设计兴建的。在礼拜堂使用期间，上层的包厢是为皇族预留的，而贵族们的包厢在皇族包厢的下方。

时间轴：1600—1700年

- 1609年 望远镜被发明（荷兰），荷兰的叛乱以荷兰联邦与西班牙帝国签订条约而告终
- 1618年 "三十年战争"拉开序幕
- **1600年**
- 1621年 西班牙与荷兰联邦重燃战火
- 1630年 英属马萨诸塞湾殖民地建立
- 1636年 法国介入"三十年战争"
- **1620年**
- 1633年 伽利略因异教学说受到教会的审判
- 1648年 "三十年战争"以《威斯特伐利亚和约》的签订而告终
- **1640年**
- 1649年 英国国王查理一世被公开处死
- 1659年 《比利牛斯条约》的签订证实了法国在西欧的霸主地位

特的王权风格,并被越来越多的欧洲其他王室效仿,尤其是俄国的彼得大帝。

新的君主政体

巴洛克艺术和建筑的奢华以及它所秉持、倡导的理念终究是无法持续的。未来世界建立在自力更生的理念之上,而非依靠无条件的信仰和服从。到17世纪末,西班牙在政治和经济上逐渐走向衰落,欧洲中部国家也在内忧外患中精疲力竭,满目疮痍。罗马教廷被迫接受和其宿敌基督教会共存的局面。法国持续繁荣,然而不久后重新崛起的英国建立了新的君主立宪制政体,预示着它注定会取代荷兰成为世界头号贸易强国。

》 17世纪的科技

在17世纪社会的发展进程中,欧洲的君主们不仅对艺术家慷慨解囊,还对科学领域给予了大力支持,尤其是在天文学和物理学领域。1662年,英国皇家学会建立,旨在以国家的力量支持科学的发展。1666年,法国也紧随其后成立了皇家科学院。17世纪以加速的科技革命为特征,望远镜、显微镜、计算尺、温度计及气压计都是在1650年之前被发明出来的。早在1609年,意大利科学家伽利略·伽利莱就通过望远镜发现了木星的四颗卫星。他还做了其他重要观测以证实哥白尼的太阳系理论(日心说)。17世纪末期,英国的艾萨克·牛顿为新的物理学科奠定了理论基础。

《 艾萨克·牛顿的反射式望远镜(*Isaac Newton's telescope*)
牛顿不仅发现了万有引力和三大运动定律,他还撰写了详尽的光学著作。

》 1667 年路易十四视察法国皇家科学院(*Visit of Louis XIV to the Académie Royale des Sciences in 1667*)
到 17 世纪中期,人们清楚地意识到科技进步将在国家的发展建设中发挥关键作用。国家也适时地给予了科技发展有力的支持。

1660年 英国国王查理二世复辟(斯图亚特王朝复辟)

1667年 罗马圣彼得教堂前的广场由贝尼尼设计完成

1683年 围攻维也纳后,奥斯曼帝国军队盛极而衰

1688年 英国的光荣革命推翻了詹姆士二世的统治

1694年 英国银行成立

1660年 **1680年** **1700年**

1662年 英国皇家学会建立

1678年 路易十四下令在凡尔赛宫兴建主要建筑

1685年《南特敕令》被废除:法国的新教徒再次面临迫害

1689年 俄国彼得大帝登基

1699年 哈布斯堡王朝从奥斯曼帝国手中收复匈牙利

巴洛克风格 (The Baroque)

约1590—1700年

巴洛克风格是17世纪占统治地位的艺术风格,被天主教会用来宣扬其绝对的权威。在意大利、西班牙、法国、奥地利、德国南部及中欧都能看到其具有代表性的佳作。那些想以此强调世俗权威和财富的、拥有绝对权力的君王们对此风格情有独钟。

天主教会把专制制度作为约束艺术发展的手段,以此尽可能地影响最大范围的受众群体。利用古典主义和宗教教义的思想,艺术作品所带来的视觉冲击和情感体验反映着教会新的反宗教改革的信心。随后,艺术家们大胆的风格体现在他们创作的大型独立雕塑上,夸张的装饰,强烈的布光,有着宏大歌剧式主题的情感充沛的油画,意图在几何形态主导的空间里创造栩栩如生、壮观华丽的新建筑。巴洛克风格总是表现着充满幻想、动感、戏剧化和缤纷色彩的浮华世界。

摩尔人喷泉(*Fontana del Moro*)

乔瓦尼·洛伦佐·贝尼尼,1653年,石制,罗马:纳沃纳广场。摩尔人喷泉最初是由贾科莫·德拉·波尔塔于1576年设计的,后来由贝尼尼做出更改。贝尼尼在喷泉中央增加了一尊强壮的手里抓着海豚的摩尔人雕像。四周有吹着海螺的特里同(古希腊神话中海之信使,表现为人鱼形象),源源不断的泉水从特里同手中的海螺里喷涌而出。

主题

宗教主题是至高无上的,尤以表现圣人和殉道者的生活为重。这其中包括几位近代的圣人,例如耶稣会的创始人圣依纳爵·罗耀拉(St Ignatius Loyola)和阿维拉的西班牙神秘主义者圣女特蕾莎(St Teresa)(两位都是在1622年被封为圣徒的)。神话人物有贞洁的女神达芙妮,或是被普鲁托强掳的普洛塞尔皮娜(被掠到冥府后成为王后),这些都是为了体现纯洁的宗教理想。象征和平、虔诚、谦逊、纯洁等美德,同时有寓言意义的人物雕像也比比皆是。肖像人物的塑造倾向于华丽而空洞,表现人为创造的戏剧性。然而,日常生活以由酒馆、纸牌玩家以及卖水人等组成的场景也在艺术家的创作中找到了一席之地。

探寻

世俗巴洛克装饰的典范是阿尼巴尔·卡拉齐为位于罗马的法尔内塞宫雕塑画廊的穹顶创作的罕见的湿壁画。为了和法尔内塞宫无与伦比的古典雕塑收藏相得益彰,卡拉齐在宫殿穹顶上创作了一幅展示古罗马诗人奥维德《变形记》中神话故事场景的壁画长卷。这样的创作实现了巴洛克风格的野心之一——将建筑、绘画和雕塑结合起来。

历史大事

公元1595年	阿尼巴尔·卡拉齐从博洛尼亚被召唤到罗马为法尔内塞宫进行装饰创作
公元1601年	卡拉瓦乔创作了《在伊默斯的晚餐》的两个版本中的第一个
公元1629年	贝尼尼开始了在圣彼得大教堂和巴贝里尼宫的艺术创作
公元1634年	查理一世伦敦宴会厅的穹顶由鲁本斯创作完成
公元1663年	贝尼尼设计创作了圣彼得大教堂前广场上的廊柱
公元1669年	路易十四下令在凡尔赛宫进行大规模的重建项目

巴洛克时期 | 113

▽ **维纳斯和安喀塞斯**（*Venus and Anchises*）
阿尼巴尔·卡拉齐，1597—1604 年。卡拉齐的大型壁画《众神之爱》（*The Loves of the Gods*）的局部。图中安喀塞斯俘获了维纳斯的芳心。

画中的背景是艾达山，相传这是维纳斯和安喀塞斯邂逅的地方

维纳斯把自己伪装成凡人来引诱安喀塞斯。他们的孩子是罗马的缔造者——埃涅阿斯

画作中所有人物都是基于对真人模特的研究

安喀塞斯是一个特洛伊的牧羊人，画面中他正在给维纳斯脱凉鞋

维纳斯戴着珠宝，身上散发着香味。她倚坐的是安喀塞斯的卧榻

◁ **中部画面**（*The central panel*）
描绘的是酒神巴库斯和阿里阿德涅的胜利，为此艺术家对古典浮雕艺术进行了细致的研究。然而，卡拉齐从这幅作品中得到的薪金非常少，以至于他郁郁寡欢、终日酗酒，年仅 49 岁就与世长辞了。

▷ **丘比特**（*Cupid*）
维纳斯之子，他总是以一个漂亮的卷发小男孩的形象示人，每当空气中弥漫着爱意时，他就会出现。

>> **博洛尼亚画派**(THE SCHOOL OF BOLOGNA)，约1550—1650年

博洛尼亚从未取得如佛罗伦萨、威尼斯或罗马那样的艺术成就，但尽管如此，这座古老的大学仍为意大利和欧洲的艺术发展做出了重要的贡献。博洛尼亚坐落在佛罗伦萨与威尼斯之间，博洛尼亚画派从这两座城市中汲取灵感，形成了自己独特的艺术风格。特别是，博洛尼亚的艺术家试图将佛罗伦萨的古典主义与威尼斯的戏剧化风格融合在一起，这在卡拉齐、多梅尼基诺、圭尔奇诺以及雷尼的作品中表现得最为成功。博洛尼亚画派的风格在18世纪被争相模仿，但在20世纪的大部分时期里却备受冷落。

圭多·雷尼 (Guido Reni)

◯ 1575—1642年　　🏳 意大利　　🎨 油画；湿壁画

雷尼是博洛尼亚最重要的艺术大师之一，他深受拉斐尔的启发和影响，在17、18世纪备受瞩目，但在20世纪却备受轻视。雷尼的风格很大程度上受其数次罗马之行的影响，他的第一次罗马之行是在1660年之后不久。他创作的带有强烈的或理想化的(人为虚构的)情感体验的形象通常被赋予了宗教色彩。他的神话主题作品没有同样强烈的情感体验，但却是经过精心打磨的佳作。雷尼本人非常俊美，但却保持着独身——这两点都反映在他的绘画中，他的画作传达着一种可望而不可即的美。我们或许会产生这样的疑问：对于20世纪流行的艺术品位来说，这样的作品是否过于矫揉造作、华而不实了？

在他的作品中，我们会看到人物的眼球总是向上转动看向天空(作为一种表现强烈情感的手法)，以及他令人惊叹的、微妙的着色方式。

重要作品：《被人首马身怪绑架的戴安妮拉》(*Deianeira Abducted by the Centaur Nessus*)，1621年(巴黎：卢浮宫)；《苏珊娜与长老》(*Susannah and the Elders*)，约1620年(伦敦：国家美术馆)；《手持天青石碗的女人》(*Lady with a Lapis Lazuli Bowl*)，约17世纪30年代(伯明翰：博物馆和艺术画廊)；《圣抹大拉的玛利亚》(*St Mary Magdalene*)，约1634—1642年(伦敦：国家美术馆)

⬇ **阿塔兰忒与希波墨涅斯**（*Atalanta and Hippomenes*）
圭多·雷尼，约1612年，206cm×297cm，布面油画，马德里：普拉多博物馆。女猎人阿塔兰忒是位处女，她用赛跑来挑战她的每一位求婚者，输者以死亡作为惩罚。希波墨涅斯在和阿塔兰忒赛跑的过程中先后抛下三个维纳斯给他的金苹果来分散她的注意力，最终超过了她。

▲ 基督墓边的圣女（*The Holy Women at Christ's Tomb*）
阿尼巴尔·卡拉齐，约1597—1598年，121cm×145.5cm，布面油画，圣彼得堡：赫米蒂奇博物馆。画中所有人物皆来自对真人模特的研究。

阿尼巴尔·卡拉齐（Annibale Carracci）

● 1560—1609年　　🏳 意大利　　🎨 油画；湿壁画

卡拉齐出生在博洛尼亚，1595年起定居罗马。他是才华横溢的三兄弟（他哥哥阿格斯提诺及堂兄洛多维科）中最有天赋的一位。他使继米开朗琪罗以后便处于停滞状态的意大利艺术复兴起来，然而，大约在1850年，他却成为艺术风尚革命的罹难者。

人们为卡拉齐的伟大找到了许多有力的证据：他和拉斐尔一样卓越（绝妙的绘图技法、细致的裸体描绘、和谐的构图）；和米开朗琪罗一样辉煌（丰厚的解剖学知识，史诗般的崇高理想——他在法尔内塞宫的天顶湿壁画可与米开朗琪罗的西斯廷教堂的天顶画相媲美）；和提香一样杰出（无与伦比的色彩）。卡拉齐是原创型艺术家：他发明了讽刺画，早期的风俗画和理想主义风景画也充满了新鲜的观察。他影响了鲁本斯和普桑。

与此同时，也有人为否定卡拉齐的伟大找到了证据：他的折中主义者的倾向太强——只不过是一个没有独创性的剽窃者，画作整体的艺术水准不及画作的局部。看看都有谁是他的追随者——是那些令人生厌的博洛尼亚画派的艺术家。然而事实是，卡拉齐创作了大量充满幽默感和个人情感的精彩作品。他坚信绘画和观察都应该来源于生活，这是对死板的学院派的反击，他甚至还建立了一所学院来教授这种理念。印象派画家对这种观点有着自己不同的理解，尤其是塞尚。卡拉齐在1606年几乎完全放弃了绘画。

重要作品：《肉铺》（*The Butcher's Shop*），16世纪80年代（牛津：基督教会图片画廊）；《主啊，你往何处去》（*Domine Quo Vadis?*），1601—1602年（伦敦：国家美术馆）

▼ 捕鱼（*Fishing*）
阿尼巴尔·卡拉齐，1585—1588年，136cm×253cm，布面油画，巴黎：卢浮宫。这是卡拉齐创作的理想主义风景画，在作品中，以传统视角呈现的自然景象成为叙事的背景。

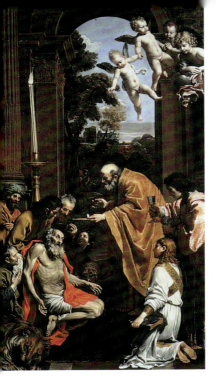

圣杰罗姆最后的圣餐
(*The Last Sacrament of St Jerome*)

多梅尼基诺,1614年,布面油画,梵蒂冈博物馆。圣杰罗姆是基督教会四大神父之一,于公元420年9月30日在伯利恒附近去世。

多梅尼基诺 (Domenichino)

- 1581—1641年
- 意大利
- 湿壁画;油画;素描

多梅尼基诺出生于博洛尼亚,曾在罗马和那不勒斯工作。我们能在他的作品中看到受拉斐尔和古代风尚影响的理想主义风格(不同于同时代的卡拉瓦乔),以及表现神话主题的和谐的古典风景。他画中的人物具有象征情感的富于表现力的姿态,但却没有能够体现情感的表情。多梅尼基诺是一位杰出的绘图高手(温莎城堡的皇家图书馆收藏了他素描作品中的上乘之作),也是一位优秀的肖像画家。

重要作品:《阿古奇阁下》(*Monsignor Agucchi*),约1610年(纽约:市艺术画廊);《托拜厄斯抓鱼的风景画》(*Landscape with Tobias Laying Hold of the Fish*),约1610—1613年(伦敦:国家美术馆);《圣塞西莉亚和举着乐谱的天使》(*St Cecilia with an Angel Holding Music*),1620年(巴黎:卢浮宫)

乔瓦尼·兰弗朗科 (Giovanni Lanfranco)

- 1582—1647年
- 意大利
- 湿壁画;油画

兰弗朗科是一位十分重要的画家,他在罗马和那不勒斯激发了人们对教堂及宫廷中的大型幻想装饰画的热情。他采用极端的前缩透视法和强烈的布光,画出了云朵上的人物群像,并使其看上去仿佛在穹顶上飘浮。兰弗朗科的作品画幅巨大,极富表现力且令人振奋——需到现场一睹为快。

重要作品:《以利亚接受了撒勒法寡妇的面包》(*Elijah Receiving Bread from the Widow of Zarephath*),约1621—1624年(洛杉矶:保罗·盖蒂博物馆);《摩西和迦南的使者》(*Moses and the Messengers from Canaan*),约1621—1624年(洛杉矶:保罗·盖蒂博物馆);《圣母升天》(*Assumption of the Virgin*),1625—1627年(罗马:圣安德烈大教堂);《科尔托纳的圣玛格丽特的狂喜》(*Ecstacy of St Margaret of Cortona*),约17世纪30年代(佛罗伦萨:皮蒂宫)

基督和撒玛利亚的妇人(*Christ and the Woman of Samaria*)
乔瓦尼·兰弗朗科,1625—1628年,66cm×86.5cm,布面油画,牛津大学:阿什莫尔博物馆。虽然撒玛利亚的妇人来自敌对部落,但她意识到基督是先知。

> 逃往埃及途中的休息
> (*Rest on the Flight into Egypt*)
> 奥拉齐奥·真蒂莱斯基，约1615—1620年，175.6cm×218cm，布面油画，英国伯明翰：博物馆和艺术画廊。蓝色和黄色的绝妙搭配是真蒂莱斯基典型的配色方法。

奥拉齐奥·真蒂莱斯基
(Orazio Gentileschi)

● 1563—1639年　　🏳 意大利　　🎨 油画

真蒂莱斯基是位德高望重的托斯卡纳人。他出生在比萨，在1576年定居罗马。他深受卡拉瓦乔的影响，但没有卡拉瓦乔那样狂野的力量和想象力：他调和了卡拉瓦乔所表现的过渡状态。真蒂莱斯基的作品规模巨大，富有装饰性，主题和构图都十分简约，色调清冷，织物边缘锋利，并且表现出一种似乎并不真实的现实主义。1626年，他成为英国国王查理一世的宫廷御用画家，这在艺术上是一个稳妥的选择，但在政治上是不明智的。

重要作品：《鲁特琴演奏者》(*The Lute Player*)，约1610年（华盛顿特区：国家艺术馆）；《天使报喜》(*Annunciation*)，1621—1623年（都灵：塞巴达美术馆）

亚历桑德洛·阿尔加迪
(Alessandro Algardi)

● 1598—1654年　　🏳 意大利　　🎨 雕塑

阿尔加迪是继贝尼尼之后罗马巴洛克时期最杰出的雕塑家。起先他们二位是势均力敌的竞争对手，当贝尼尼因在圣彼得大教堂上绘制拙作而暂时失宠于教皇英诺森十世后，阿尔加迪的团队便掌控了局面。阿尔加迪比贝尼尼更执着于古典理想主义和"古风"哲学，因此，比起贝尼尼作品中转瞬即逝的流动性，他的作品更为连续、恒久，真实感也更强。他塑造的人物姿态非常古典，肌肉发达，体魄强健。阿尔加迪的作品以象征意义的手法呈现出经过精巧设计的古典几何形状和线条。他更钟情于冷白色大理石雕塑般的庄严秀美，而非贝尼尼式的活泼和动感。除此之外，他还研究可塑性很强的陶土模型。他的大理石浮雕，引发了用雕塑作品取代彩色祭坛装饰物的风潮。他强烈的古典主义风格影响了法国巴洛克艺术的发展，他也因此成为普桑的挚友。

重要作品：《加斯帕勒·莫拉的肖像》(*Portrait of Gaspare Mola*)，17世纪30年代（圣彼得堡：赫米蒂奇博物馆）；《利奥十一世之墓》(*Tomb of Leo XI*)，1634—1644年（罗马：圣彼得大教堂）；《圣保罗之死》(*Decapitation of St Paul*)，1641—1647年（博洛尼亚：圣保罗马吉奥雷教堂）；《教皇利贝里乌斯为新皈依者施洗》(*Pope Liberius Baptizing the Neophytes*)，1645—1648年（巴黎：卢浮宫）；《红衣主教保罗·埃米利奥·扎基亚》(*Cardinal Paolo Emilio Zacchia*)，17世纪50年代（佛罗伦萨：巴杰罗博物馆）

卡拉瓦乔（Caravaggio）

- 1571—1610年
- 意大利
- 油画

米开朗琪罗·梅里西·德·卡拉瓦乔是唯一一位有严重犯罪记录（流氓行为和谋杀）的重要画家。他因患疟疾去世，年仅38岁。作为与莎士比亚（1564—1616）同一时代的艺术家，卡拉瓦乔有着巨大的影响力。

1592年，卡拉瓦乔从他的出生地米兰移居到罗马，正是在这里，他经历了自己艺术生涯中的两个截然不同的阶段：早期阶段（1592—1599年），他研习文艺复兴盛期及古代的经典作品；成熟阶段（1599—1606年），他摒弃了庄重得体的艺术风格，继而转向令人振奋的现实主义，其作品深刻地展现出对陈规旧俗的漠视。尽管如此，卡拉瓦乔依然在教皇阶层的圈子里颇受欢迎，并受委

▶▶ 在伊默斯的晚餐（*The Supper at Emmaus*）
1601年，141cm×196.2cm，布面油画及蛋彩画，伦敦：国家美术馆。五年后，卡拉瓦乔又创作了更加柔和的版本。

托完成了许多与教会相关的画作。无论是在生活中还是在艺术创作上,他都处于极度兴奋的状态中。1606年,在他艺术创作获得成功的巅峰时期,他暴躁的性格致使他卷入一场网球比赛赌注引发的血腥打斗中。他被迫逃到马耳他,后来又因为另一场争斗,逃到了西西里岛。卡拉瓦乔在巴勒莫(西西里首府)受伤,并最终在那不勒斯附近等待教皇特赦时去世了,而教皇的特赦在他去世三天之后就到达了。他的众多追随者继承了他的衣钵,确保了他对之后艺术发展的贡献,特别是在那不勒斯、西班牙及荷兰。卡拉瓦乔的影响,在形形色色的艺术家的作品中都留下了痕迹,比如拉·图尔、伦勃朗和委拉斯凯兹。

△ 朱迪斯与赫罗弗尼斯 (*Judith and Holofernes*) 1599 年,145cm×195cm,布面油画,罗马:巴贝里尼宫。卡拉瓦乔的绘画强调现实生活的戏剧性和震撼,而非美德战胜罪恶的象征主义。

风格

卡拉瓦乔的作品因骇人听闻的题材而著名,画作中被砍掉的头颅和殉难场面呈现出血淋淋的细节,年轻人展现着带有颓废和堕落气息的魅力。他的《圣经》主题作品展现了戏剧化的具有启示意义的重要时刻。他因以农民和街道上的流浪儿童作为描绘基督和圣徒的模特而遭到许多人的攻击。他的描绘技巧也是骇人听闻和戏剧化的:紧凑的构图、娴熟的前缩透视法、以强烈的光影对比(chiaroscuro,明暗对比法)来体现的戏剧化的布光。1606年之后,他后期的作品处理得都很草率,多了一些冥想的意味,少了一些冲击力和压迫感。

探寻

卡拉瓦乔早期的作品规模很小,多为半身人物像和静物构图。后来,他赋予了画中人物更强的可塑性,画中的阴影也变得更浓更深。有些静物画的细节中可能包含着象征意义,比如一个布满虫眼的水果。另外,仔细观察画中果肉的造型,可以察觉到微妙的彩虹般的用色变化。

重要作品:《召唤圣马太》(*Calling of St Matthew*),1599—1600年(罗马:法国圣路易斯教堂);《圣保罗的皈依》(*The Conversion of St Paul*),1601年(罗马:波波洛圣玛利亚教堂);《圣托马斯的怀疑》(*The Incredulity of St Thomas*),1601—1602年(佛罗伦萨:乌菲兹美术馆)

△ 生病的酒神巴库斯 (*The Sick Bacchus*) 1591年,67cm×53cm,布面油画,罗马:波各赛美术馆。大多数早期的色情作品都是受教会中位高权重者委托创作的。

巴尔托洛梅奥·曼弗雷迪
（Bartolommeo Manfredi）

- 1593—约1622年
- 意大利
- 油画

曼弗雷迪是一名鲜为人知的艺术家，也是卡拉瓦乔的成功的模仿者和追随者。他描绘了颓废的日常场景，以及神话和宗教主题。他偏爱充满矛盾和纷争的寓言主题。他的风格比起他追随的大师更狂野，更呼之欲出。但是，他模仿了卡拉瓦乔戏剧性的布光和用前缩透视法表现的人物动作，以至于观者感觉自己像是某个场景中的同谋。曼弗雷迪和其他的卡拉瓦乔追随者，例如时常使曼弗雷迪感到迷惑的瓦伦丁一起，影响着当时居住在罗马的北方艺术家（如洪特霍斯特和特布鲁根）。

重要作品：《受惩罚的丘比特》（Cupid Chastized），1610年（芝加哥艺术学院）；《四季寓言》（Allegory of the Four Seasons），约1610年（俄亥俄：戴顿艺术学院）；《该隐杀害亚伯》（Cain Murdering Abel），约1610年（维也纳：艺术史博物馆）；《算命者》（The Fortune Teller），约1610—1615年（底特律艺术学院）；《大卫的胜利》（The Triumph of David），约1615年（巴黎：卢浮宫）

圭尔奇诺（Guercino）

- 1591—1666年
- 意大利
- 油画；湿壁画

圭尔奇诺的全名是乔瓦尼·弗朗西斯科·巴尔别里·圭尔奇诺。他出生在博洛尼亚，自学成才，是当时很成功的艺术家。虽然现在圭尔奇诺被认为是17世纪意大利最重要的艺术家之一，但就在不久之前他还一直处于被忽视的状态。他早期的作品活泼、自然，表现出强烈的布光和浓重的色彩，体现出了他的最佳状态。他还创作了很多精彩的素描。1621年，博洛尼亚的教皇命令他前往罗马；此后，圭尔奇诺便失去了他艺术创作的天性，成了枯燥无趣的古典派画家。"圭尔奇诺"（Guercino）意即"斜视的"。

重要作品：《天使哀悼基督之死》（The Dead Christ Mourned by Two Angels），约1617—1618年（伦敦：国家美术馆）；《通奸被捉的女人》（The Woman Taken in Adultery），约1621年（伦敦：达利奇美术馆）；《奥罗拉》（Aurora）（壁画），1621年（罗马：赌场天顶，路德维希庄园）；《被天使解放的圣彼得》（The Liberation of St Peter by an Angel），约1622—1623年（马德里：普拉多博物馆）

阿特米西亚·真蒂莱斯基
（Artemisia Gentileschi）

- 约1597—约1652年
- 意大利
- 油画

作为奥拉齐奥·真蒂莱斯基的女儿，阿特米西亚是一位更优秀的画家。她画作中嗜血主题的倾向，可能与她自己坎坷的命运有关：包括在19岁时被强暴，并在随后的庭审中遭受了酷刑，而酷刑的目的是验证她的供词是否属实。她选择戏剧化的主题，通常是血腥的，并且以一位女性作为受害者或复仇者。在画风上，阿特米西亚与卡拉瓦乔很接近——她充分地应用了前缩透视法和明暗对比法。她是佛罗伦萨艺术学院历史上第一位女性成员。

重要作品：《朱迪斯斩首赫罗弗尼斯》（Judith Slaying Holofernes），约1620年（佛罗伦萨：乌菲兹美术馆）；《作为绘画寓言的自画像》（Self-Portrait as the Allegory of Painting），17世纪30年代（皇家收藏）

◀ **朱迪斯和她的侍女**（Judith and her Maidservant）
阿特米西亚·真蒂莱斯基，1612—1613年，114cm×93.5cm，布面油画，佛罗伦萨：皮蒂宫。这些描绘《旧约全书》中例如朱迪斯这样的女性英雄人物的画作，受到了整个欧洲的私人藏家的追捧。

萨尔瓦多·罗萨 (Salvator Rosa)

- 约1615—1673年　　意大利　　油画；版画

罗萨是最早的艺术狂人之一——他好争论、反权威、自我标榜，是死亡命题的爱好者。同时，他还是诗人、演员、音乐家和讽刺作家。如今，他以表现空旷、阴暗、狂风暴雨的奇幻山地景观和令人不快的巫术场景而被人熟知（这两种题材的艺术品多于18世纪和19世纪早期被收藏）。据说他白天打架，晚上作画。

重要作品：《艾斯特莱亚的回归》(*The Return of Astraea*)，1640—1645年（维也纳：艺术史博物馆）；《人之脆弱》(*Human Fragility*)，约1656年（剑桥大学：费茨威廉博物馆）；《女巫恩多唤起塞缪尔之魂》(*The Spirit of Samuel Called up before Saul by the Witch of Endor*)，1668年（巴黎：卢浮宫）

自画像（*Self-Portrait*）
萨尔瓦多·罗萨，约1641年，116.3cm×94cm，布面油画，伦敦：国家美术馆。自画像中罗萨手下方的拉丁文意为"请安静，除非你的话语比沉默更精彩"。他还创作了另一幅对应的作品，即他的情妇卢克雷齐娅的肖像，他把她的肖像描绘成诗歌女神中的一位。

彼得罗·达·科尔托纳 (Pietro da Cortona)

- 1596—1669年　意大利　湿壁画；油画；粉饰灰泥

科尔托纳是著名建筑师、装饰师和画家。在意大利和法国，他深受天主教贵族的追捧。科尔托纳被认为是罗马巴洛克盛期重要的艺术创新者，并凭借创作的大规模的、不同凡响的、充满幻想色彩的绘画作品而被人们所熟知。在他创作的作品中，穹顶壁画展开成一幅有丰富戏剧空间、色彩、人物活动、建筑、文化典故的振奋人心的画卷。

重要作品：《神意的胜利》(*Allegory of Divine Providence and Barberini Power*)，1633—1639年（罗马：巴贝里尼宫）；《乌尔班八世的荣耀》(*Glorification of the Reign of Urban VIII*)，1633—1639年（罗马：巴贝里尼宫）；《行星和道德的寓言》(*Allegories of Virtue and Planets*)1640—1647年（佛罗伦萨：皮蒂宫）

马蒂亚·普雷蒂 (Mattia Preti)

- 约1613—1699年　　意大利　　湿壁画；油画

普雷蒂是杰出的大型装饰画画家，他成功地结合了卡拉瓦乔的现实主义和威尼斯绘画的夸张手法（这听起来不太可能，但他证明了这是可以做到的，从而对巴洛克装饰艺术的蓬勃发展产生了很大影响）。

重要作品：《音乐会》(*Concert*)，约1630年（圣彼得堡：赫米蒂奇博物馆）；《迦南的婚礼》(*The Marriage at Cana*)，约1655—1660年（伦敦：国家美术馆）；《圣保罗殉道》(*The Martyrdom of St Paul*)，约1656—1659年（休斯敦：美术博物馆）；《克洛琳达解救索夫罗尼亚和奥林多》(*Clorinda Rescuing Sofronia and Olindo*)，约1660年（洛杉矶：保罗·盖蒂博物馆）

卢卡·焦尔达诺 (Luca Giordano)

- 约1634—1705年　　意大利　　油画；素描；湿壁画

焦尔达诺是17世纪后期意大利最重要的装饰艺术家。他多产又精力充沛，创作了非常戏剧化的大型作品，在宫廷装饰（尤其是对穹顶的装饰）方面颇有建树。焦尔达诺热衷于神话主题，这使他把重点放在戏剧化的动作、大胆的构图、明暗对照和阴影轮廓上面，主题也因此变成善恶两极。他最后的作品是那不勒斯圣马力诺博物馆中国库小教堂的穹顶。他又被称作"Luca Fa Presto"，意即"快手卢卡"。

重要作品：《叛逆天使的堕落》(*The Fall of the Rebel Angels*)，1666年（维也纳：艺术史博物馆）；《寓言》(*Allegory*)，1670年（洛杉矶：保罗·盖蒂博物馆）；《塞内卡之死》(*Death of Seneca*)，约1684年（巴黎：卢浮宫）；《哈布斯堡王朝的胜利》(*Celestial Glory and Triumph of the Habsburgs*)（湿壁画），1692—1694年（西班牙：埃斯科里亚尔修道院）

乔瓦尼·洛伦佐·贝尼尼 (Gianlorenzo Bernini)

- 1598—1680年
- 意大利
- 雕塑；油画

贝尼尼是一位虔诚的罗马天主教徒，艺术对他来说是对虔诚和纯洁的鼓舞和赞颂。虽然他是位有天赋的画家，但他鄙视绘画这种艺术媒介，认为雕塑才是艺术的"真理"。以往的雕塑创作十分关注重力和理性情感，他使雕塑创作从这种关注中解放出来，允许它飘动和飞舞，赋予了雕塑从未有过的视觉效果和戏剧色彩。

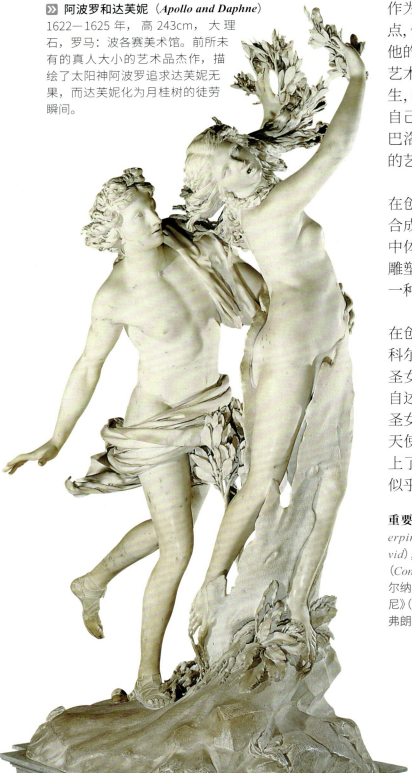

▶ **阿波罗和达芙妮**（Apollo and Daphne）
1622—1625年，高243cm，大理石，罗马：波各赛美术馆。前所未有的真人大小的艺术品杰作，描绘了太阳神阿波罗追求达芙妮无果，而达芙妮化为月桂树的徒劳瞬间。

作为一个天才儿童，贝尼尼的个性中有很多闪光点，他才华横溢，爱好创作喜剧——这些品质透过他的雕塑作品散发着光芒。他是一位技艺精湛的艺术大师，能将大理石雕刻得呼之欲出、栩栩如生，细节处理得有如上等蕾丝花边般精致。他用自己对宏伟、戏剧性、动态和激情的热爱诠释了巴洛克风格。在罗马，他是天主教会最受人喜爱的艺术家，那里有他最超凡的作品。

在创作盛期，贝尼尼将雕塑、建筑和绘画艺术结合成一个充满戏剧性的整体，这在他创作的喷泉中体现得最为明显。在比真实的人和动物还大的雕塑上，喷泉里涌出的水和那些光的折射创造了一种完全脱离了现实世界的幻象。

在创作受红衣主教费德里戈·科尔纳罗委托的科尔纳罗礼拜堂的中央装饰物时，贝尼尼参照了圣女特蕾莎关于她和基督神秘地结合在一起的自述。中间的人物是一位手持神圣爱之箭正刺向圣女特蕾莎心脏的天使。现代的理解将作品中的天使和丘比特——拿着爱之箭的维纳斯之子，画上了等号。这就强调了圣女特蕾莎的神秘经历中似乎含有性的元素。

重要作品：《被劫持的普洛塞尔皮娜》(The Rape of Proserpine)，1621—1622年（罗马：波各赛美术馆）；《大卫》(David)，1623年（罗马：波各赛美术馆）；《康斯坦茨·波纳内利》(Constanza Bonarelli)，1635年（佛罗伦萨：巴杰罗博物馆）；《科尔纳罗礼拜堂》(Cornaro Chapel)，1646年；《受祝福的阿尔贝托尼》(The Blessed Lodovica Albertoni)，1671—1674年（罗马：圣弗朗西斯科·阿·瑞帕教堂）

巴洛克时期

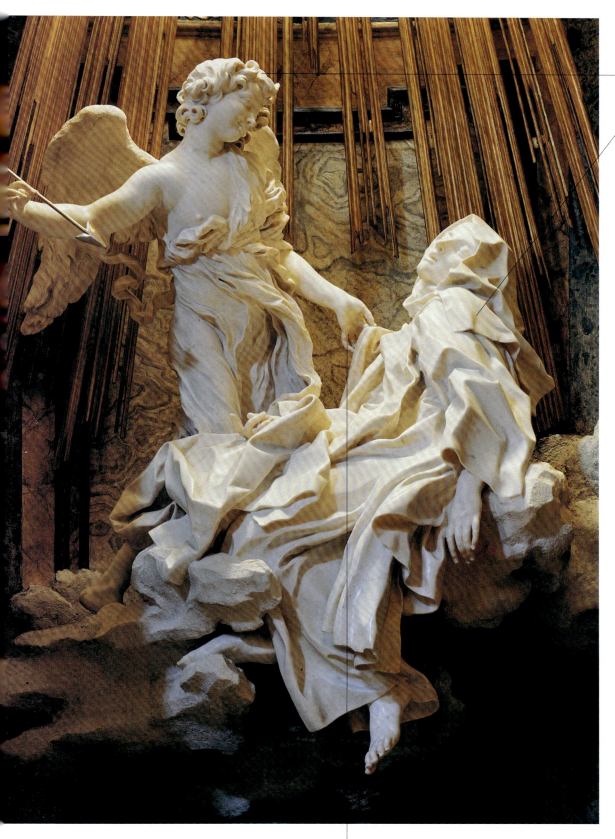

天使充满敬慕地看着圣女特蕾莎,准备再一次把手中的箭刺进她的心脏

能够将大理石雕刻成飘逸的织物,是贝尼尼最卓越的技能之一

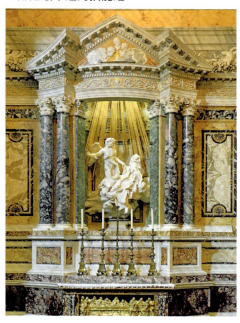

⬆ 精心布置的背景出色地加强了白色大理石群像的整体视觉效果。雕像上方的拱形天顶被绘制成了天堂的样子。科尔纳罗家族,坐在下方享有特权的前排凉廊包厢里。

》技法

在贝尼尼之前,没有雕塑家能如此成功地利用光线营造出一种生活的幻象。与文艺复兴时期散射的光线不同,这种直射的光线突出了动作定格的瞬间。人体下方区域中温暖的红色和黄色中和了白色大理石群像给人的宗教的肃穆感。

⬆ **科尔纳罗礼拜堂**(*Cornaro Chapel*)
1645—1652 年,高 350cm,大理石,镀金木,青铜,罗马:维多利亚圣母堂。在罗马的维多利亚圣母堂,这座装饰华丽但十分温馨、布满了烛光的巴洛克式教堂的中央,便是科尔纳罗礼拜堂。礼拜堂里陈列着贝尼尼最辉煌的杰作之一,它的设计就像是一座微型剧院。

贝尼尼对细节的关注,可以从他对天使左手小指的精细雕刻中看出

尼古拉斯·普桑 (Nicolas Poussin)

- 约1593—1665年
- 法国
- 油画

普桑是法国古典主义绘画的奠基人,他影响了包括塞尚在内的众多法国艺术家。他确立了艺术创作要遵循的标准。

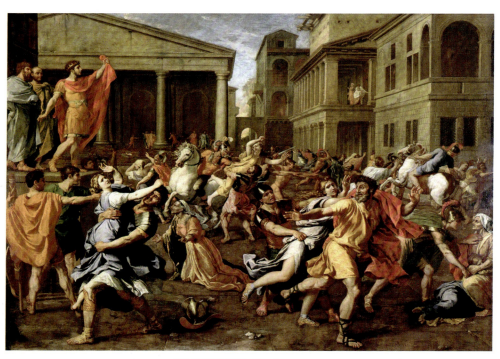

强掳萨宾妇女（The Rape of the Sabines）
约 1637—1638 年，159cm×206cm，布面油画，巴黎：卢浮宫。因担心日益下降的出生率，罗马的建立者罗慕路斯安排了一场邀请萨宾人参加的盛宴，最终许多年轻的罗马人都娶了萨宾少女为妻。

艺术家自画像（Portrait of the Artist）
1650 年，97cm×73cm，布面油画，巴黎：卢浮宫。严肃的普桑在他的肖像画创作中没有对虚荣浮华做出一点让步。

普桑是法国农民之子,当一位艺术家来给他所在村庄的教堂做装饰时,他受到了艺术上的启发。早年他在贫困和无知中挣扎,直到一次去巴黎的旅行期间,拉斐尔的雕刻作品让他接触到了意大利文艺复兴盛期的艺术,普桑随即出发去了罗马。除了在宫廷中为法国国王路易十三(1640—1642年)担任了两年宫廷画师外,普桑一直在意大利巴洛克风格集中的地区进行着创作,尽管他更喜欢古典风格。普桑没有等到17世纪晚期法国学院派将他的艺术风格发扬光大便去世了。

普桑的绘画通常取自《圣经》内容和希腊罗马的古典作品,在主题、风格和参照对象方面表现出严谨、认真和理智。画作中有表现道德主题的复杂而充满寓意的题材,大量对古典作品的参考,以及一种由垂直线、水平线和对角线组合而成的隐形几何框架,艺术家将人物放置其中,并通过这个框架将人物联系在一起。

探寻

我们注意到普桑作品中的人物群像如何平直地被放置在绘画的表面,如浅浮雕一般(另一种古典参照法)。这些人物虽然被设计成动态的,但他们具有雕像般的稳定特质。普桑喜欢精细雕刻的裸体人物,尤其是那些在大理石上雕刻的肌肉发达的背部、手臂、腿和织物。人物四肢的交织盘绕像是一道智力谜题(该由谁来解开这个谜题呢)。普桑的许多作品都出现了叠加的暗红色,这是因为他作画时以红色为底色,随着时间的推移,透过油性颜料可以看到这种底色已经变成透明的了。

重要作品：《塞伐勒斯和奥罗拉》（Cephalus and Aurora），约1630年（伦敦：国家美术馆）；《福基翁的葬礼》（Landscape with the Ashes of Phocion），约1648年（利物浦：沃克美术馆）；《神圣的家庭》（The Holy Family），1648年（华盛顿特区：国家艺术馆）

阿卡迪亚的牧人（Arcadian Shepherds）
约 1648—1650 年，58cm×121cm，布面油画，巴黎：卢浮宫。四个牧人正围在一块墓碑前研读着刻有 Et in Arcadia Ego 的铭文，铭文意即"即便是阿卡迪亚亦有我（死神）在"。

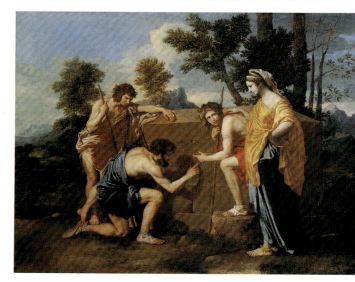

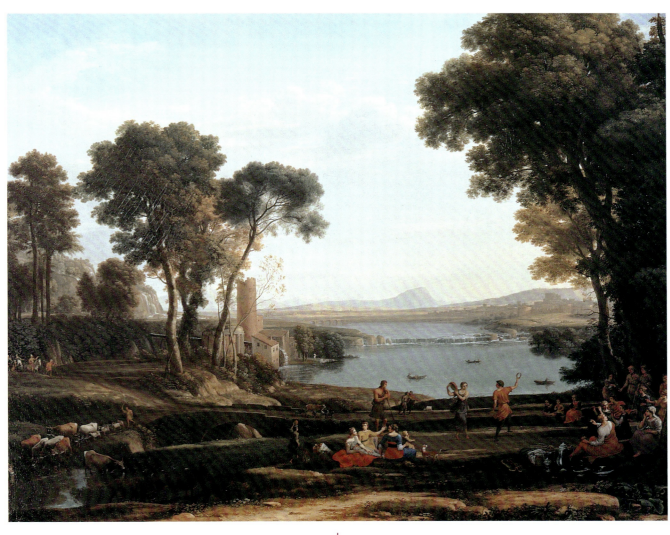

◀ 风景：艾萨克和丽贝卡的婚礼（*Landscape with the Marriage of Isaac and Rebekah*）克劳德·洛兰，1648年，149cm×197cm，布面油画，伦敦：国家美术馆。《旧约全书》中的故事给田园景色增添了艺术上的崇高之感。

摩西·瓦伦丁（Moïse Valentin）

● 约1593—1632年　　🏳 法国　　🎨 油画

瓦伦丁是意大利人，但他出生于法国布伦，定居在罗马。作为卡拉瓦乔的追随者，他热衷于体现艺术平民化的一面。瓦伦丁的绘画所带有的情感和戏剧色彩比普桑的作品更浓厚，他更执着于描绘那些不堪入目的、颓废的场景。

重要作品：《耶稣和奸妇》（*Christ and the Adulteress*），17世纪20年代（洛杉矶：保罗·盖蒂博物馆）；《圣殿里货币兑换者的驱逐》（*The Expulsion of the Money-Changers from the Temple*），约1620—1625年（圣彼得堡：赫米蒂奇博物馆）

克劳德·洛兰（Claude Lorrain）

● 约1600—1682年　　🏳 法国　　🎨 油画

克劳德·洛兰又名勒洛兰或克劳德·热莱，是田园风景画的创始人，在18世纪和19世纪早期备受欢迎且影响深远。克劳德大多数时候在罗马或罗马附近进行艺术创作。他的风景画和海景画在两个层面上给人以享受：对景色本身的精致描绘，和作为上演神话或宗教场景的诗意背景。注意他是如何利用精心放置的人物、建筑或小路（侧面布景），将你的目光从画作的一侧引向另一侧的，同时又引领着你从暖色调的前景看向色调清冷、细节精致的远景（空间透视法）。

克劳德是一位神奇的光线表现大师，他是第一位描绘太阳的艺术家。他采用经过充分验证的、平衡的构图方法和设色方案来营造静谧、明亮、和谐的氛围。然而，就像某些闷热的地方通常会吹过一阵清风一样，他的画面中也有这样的一些元素：枝头沙沙作响，旗子迎风漫卷，远处风帆摇曳或飞鸟在气流中滑翔。

重要作品：《帕里斯的评判》（*The Judgement of Paris*），1645—1646年（华盛顿特区：国家艺术馆）；《风景：夏甲和天使》（*Landscape with Hagar and the Angel*），1646年（伦敦：国家美术馆）；《风景：席维亚森林中射鹿的阿思卡纽斯》（*Landscape with Ascanius Shooting the Stag of Silva*），1682年（牛津大学：阿什莫尔博物馆）

菲利普·德·尚帕涅
（Phillippe de Champaigne）

- 约1602—1674年
- 法国
- 油画

尚帕涅出生于布鲁塞尔，1621年来到巴黎。他是路易十三宫廷中一名杰出而成功的肖像画和宗教画画家（深受红衣主教黎塞留的器重）。

他别具一格、令人难忘的绘画方式将夸张的巴洛克风格中的宏伟、庄重、明快、细腻、多彩及质朴相融合——你或许认为这是不可能的，但他却向世人展示了这种创作的可能性。

重要作品：《红衣主教黎塞留的三肖像》(Triple Portrait of Cardinal Richelieu)，1642年（伦敦：国家美术馆）；《摩西十诫》(Moses with the Ten Commandments)，1648年（圣彼得堡：赫米蒂奇博物馆）；《还愿》(Ex Voto)，1662年（巴黎：卢浮宫）。

盖斯帕德·达杰特 (Gaspard Dughet)

- 约1615—1675年
- 法国
- 油画；素描；雕刻

达杰特是普桑的小舅子。他是18世纪非常受欢迎的艺术家，但只有极少的作品能确定是他的真迹。他创作了一些装饰风景画，有时他几乎是过于努力地想要将普桑带有英雄主义色彩的艺术特征和克劳德的田园特色结合起来。也许是因为这种过度的盲从，原本应该十分杰出的达杰特变得经常令人失望。

重要作品：《有牧人的风景》(Landscape with Herdsman)，约1635年（伦敦：国家美术馆）；《虚构的风景》(Imaginary Landscape)，约1645年（纽约：大都会艺术博物馆）；《风景：崇拜十字架的抹大拉的玛利亚》(A Landscape with Mary Magdalene Worshipping the Cross)，约1660年（马德里：普拉多博物馆）；《有人物的古典风景》(Classical Landscape with Figures)，约1672—1675年（英国伯明翰：博物馆和艺术画廊）。

勒南兄弟 (Le Nain Brothers)

- 约1588—1677年
- 法国
- 油画

勒南三兄弟即安东尼（约1588—1648年）、路易斯（约1593—1648年）以及马修（约1607—1677年），是大型神话作品、寓言画和祭坛画画家，然而他们最著名的画作却是描绘农民群体的微型肖像画，画中的人物静静地坐在室内，神色庄严。在探索他们的绘画风格时，观者会注意到他们在处理光线和色彩时的细腻和敏感，以及他们创作时令人愉悦的、超然的观察力。因为他们只以姓氏为画作签名，所以很难将三兄弟的作品区分开来。塞尚对勒南兄弟的绘画推崇备至。

重要作品：《农民和风景》(A Landscape with Peasants)，路易斯·勒南，约1640年（华盛顿特区：国家艺术馆）；《农家室内》(Peasant Family in an Interior)，勒南兄弟，约1640年（巴黎：卢浮宫）；《桌边四人》(Four Figures at a Table)，勒南兄弟，约1643年（伦敦：国家美术馆）。

弗朗索瓦·吉拉尔东
（François Girardon）

- 1628—1715年
- 法国
- 雕塑

吉拉尔东在罗马研习过古典艺术，然后回到巴黎主理太阳王路易十四的雕塑项目，其中包括用独特的古典风格装饰卢浮宫。他的雕塑有着统一的、肌肉强健的身体，但在手势和姿态的细微差异中包含着丰富的情感。吉拉尔东在创作时更愿意参考普桑的绘画艺术而非他的雕塑同行们的作品。他去世时，已经收藏了800件雕塑作品——是仅次于国王的第二大藏家。

重要作品：《众宁芙侍奉阿波罗》(Apollo tended by the Nymphs)，约1666年（凡尔赛宫）；《红衣主教黎塞留的纪念碑》(Monument to Cardinal Richelieu)，1675—1694年（巴黎：索邦教堂）；《金字塔喷泉》(Pyramid Fountain)，1668—1670年（凡尔赛宫）。

乔治·德·拉·图尔
（Georges de La Tour）

- 约1593—1652年
- 法国
- 油画

拉·图尔是艺术史中一个影子式的人物（关于他的记载比较模糊），只有极少的作品能够确定是他的真迹，并且其中大部分都状况不佳。拉·图尔在艺术史学家中备受关注，他们正在修复他的全部作品。他究竟是一位重要的艺术大师，还是一个被高估了的神秘人呢？

他的作品有两个侧重点：农民场景（17世纪30年代以前）和壮观的烛光夜景（17世纪30年代以后）。他也描绘纸牌作弊者和算命者。请注意他

是如何以令人不安的现实主义手法描绘农民和圣徒的：一缕缕油腻腻的头发；布满皱纹的额头和苍老干燥的皮肤；独特的布满角质的指甲和农民的手；阴险、狡诈、贪婪的目光。他使用强烈而充满美感的明暗对比和布光，以及色彩单一、几乎没有存在感的背景。他在描绘年轻人的躯体时缺乏说服力，画中人物的面部呈现出木头一样的质感，像戴着面具一样。他是创造非凡烛光效果的艺术大师（如采用可以使人的手看起来像是半透明的这样的方式）。

重要作品：《缴税》(The Payment of Taxes)，约1620年（乌克兰，利沃夫：利沃夫国立美术馆）；《约伯和他的妻子》(Job and his Wife)，1632—1635年（法国，埃皮纳勒：孚日省博物馆）；《油灯前的抹大拉》(The Repentant Magdalen)，约1635年（华盛顿特区：国家艺术馆）

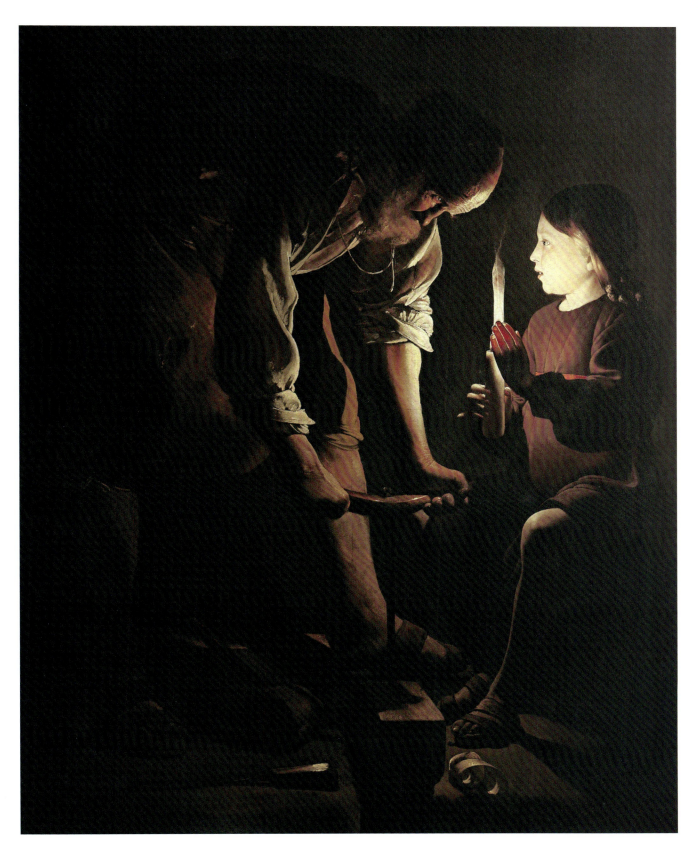

◀ 木匠圣约瑟（St Joseph the Carpenter）

乔治·德·拉·图尔，约1640年，130cm×100cm，布面油画，巴黎：卢浮宫。这些简陋的宗教场景设置受到了圣方济会领导的宗教复兴的启发。

委拉斯凯兹 (Velásquez)

- 1599—1660年
- 西班牙
- 油画

迪亚哥·罗德里格斯·德·席尔瓦·委拉斯凯兹是17世纪伟大的西班牙画家,他的工作和生活与国王菲利普四世的宫廷有着不可分割的联系。他不是一位多产的艺术家,但却是个早慧的人:在他只有十几岁的时候,他的画作就已展现出强有力的气场和精湛的技艺。委拉斯凯兹对19世纪晚期法国先锋派绘画产生了很大的影响。

我们在委拉斯凯兹的作品中能看到高贵显赫的身份地位、客观写实的表现手法以及平易亲和的人物情态完美地交织在一起,这些元素本该互相消解,但却共同创造出了前所未有的、无与伦比的官方肖像画。注意画中人物高贵的姿态、不同的性格和华丽的装束(他从不刻意美化画中的人物),以及通过诱人的色彩选择和颜料处理传递出一种感官上的亲密感。他的宗教和神话主题的绘画有时无法让人信服,因为他的作品实在是太写实了。

委拉斯凯兹对光线极为敏感,这在他早期的作品中有极精确的表达,但在他后期的作品中却以松散、流畅的笔触重现。看他是如何含糊而神秘地使用空间的,这种做法能将观众吸引到画面中,进而让观众更贴近画中的人物。他更擅长创作静态的、独立的人物形象,而非动态的或彼此交流的人物群像。他后期的作品中出现了绝妙的和谐色彩(特别是粉色和银色)。

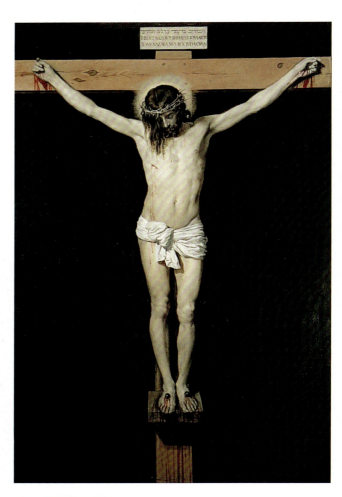

十字架上的基督(Christ on the Cross)
约 1631—1632 年,248cm×169cm,布面油画,马德里:普拉多博物馆。这是一幅能体现西班牙彩雕的持续性影响的早期作品。

塞维利亚的卖水老人
(Water-Seller of Seville)
约 1620 年,106.7cm×81cm,布面油画,伦敦:惠灵顿博物馆。这是西班牙国王因惠灵顿公爵战胜拿破仑的军队而赠给他的礼物。

重要作品:《火神的锻铁工厂》(The Forge of Vulcan),1630年(马德里:普拉多博物馆);《布列达的投降》(The Surrender of Breda),1634—1635年(马德里:普拉多博物馆);《弗朗西斯科·莱斯卡诺》(Francisco Lezcano),1636—1638年(马德里:普拉多博物馆)

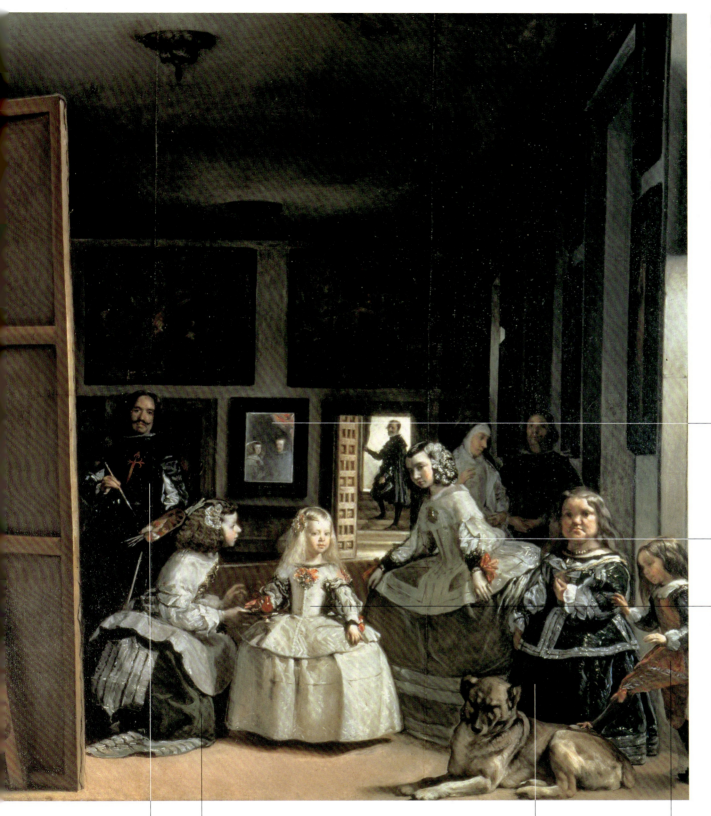

宫娥 (Las Meniñas)

1656年，318cm×276cm，布面油画，马德里：普拉多博物馆。在这幅非同寻常的、描绘玛格利塔公主（菲利普四世和第二任妻子的女儿）和她的宫娥们的群体肖像画中，委拉斯凯兹，一位野心勃勃的朝臣，展现了自己同时作为艺术家和政客的机智。

- 房间尽头的镜子映照出国王和王后的身影。玛格利塔公主来看望她的父母。委拉斯凯兹推翻了肖像画法的规则和观者对它的预判
- 一位宫娥正在等候这位小公主的吩咐。在她身后，一位修女和一位牧师在幽暗的背景中交谈
- 年方5岁的玛格利塔公主是画面的中心人物

技法

委拉斯凯兹发明了一种使画中的细节只有在一定距离才能在观者眼中聚焦的画法。宫娥的蕾丝袖口是以松散的笔触体现出来的，而非精细的勾勒描绘。

- 委拉斯凯兹在画中描绘了自己在大幅画布前绘画的样子。他佩戴着圣地亚哥（圣詹姆士）骑士团的十字架徽章
- 左边的宫娥正为玛格利塔公主奉上一个摆在金色托盘上的赤陶罐
- 身着黑衣、面容阴森的宫廷中最得宠的弄臣马里·巴尔沃拉，是为了衬托玛格利塔公主的优雅和美丽而存在的
- 宫廷弄臣尼古拉西托顽皮地踩踏着一只困倦的大型獒犬

荷西·里韦拉 (José Ribera)

- 1591—1652年　西班牙　油画；版画；素描

出生在西班牙的里韦拉，于1616年定居在西班牙属地那不勒斯，在那里，人们都称他为"小个子西班牙人"。当时，那不勒斯是卡拉瓦乔式绘画风格的主要中心之一，而里韦拉则是17世纪重要的那不勒斯画家。他特别擅长通过塑造对苦难逆来顺受的、极具感染力的圣徒形象来描绘殉难的场景。有时，他绘画的题材使人感到不适，但由于他精湛的绘画技法，人们仍然产生了一种几乎无法忍受的"不敢看但又想看"的矛盾心理。里韦拉在画中巧妙地运用了明暗对比法和暗色调理念（光线来自上方的单个光源），同时他也是现实主义艺术的早期倡导者——他画作中的圣徒和哲学家，其原型都取自那不勒斯街道上的真人。我们还能从他的画作中观察到对不同材质和表面的出色描绘。

他描绘的老人形象精彩绝伦，拥有皮革般质感的面庞、脖颈和双手。观者可以注意到他如何让笔触随着肌肉的轮廓流动，划过额头，又沿着手臂倾泻下来。不过，他却画不出使人信服的女人或男孩的肌肤或面庞。从17世纪30年代起，他开始使用更加明亮的威尼斯式的调色方式，这到底是一种进步，还是一种退步呢？需要注意的是，随着时间的推移，许多画作的颜色都变暗了。

重要作品：《圣巴多罗买的殉教》(Martyrdom of St Bartholomew)，约1630年（马德里：普拉多博物馆）；《阿波罗剥皮马西亚斯》(Apollo Flaying Marsyas)，1637年（布鲁塞尔：皇家艺术博物馆）

◀ **跛足的少年**（The Club Foot）
荷西·里韦拉，1642年，164cm×92cm，布面油画，巴黎：卢浮宫。里韦拉在他后期的作品中把戏剧性的光线变得更加柔和，以更加温和的造型和轻盈的色调表现出了更为松散的风格。

弗朗西斯科·德·苏巴朗
(Francisco de Zurbarán)

- 1598—1664年　西班牙　油画

苏巴朗是"介乎委拉斯凯兹和穆里罗之间的重要画家"（这是在说苏巴朗很好，但不是说他伟大）。他最主要的赞助人是西班牙的宗教权贵们。他最有特点的作品都是描绘祷告或冥想中的圣徒和僧侣的。和卡拉瓦乔一样，他的作品表现了逼真的现实主义，强烈的明暗对比效果，并且展示了流畅的技法和对精确细节的关注。他的画作具备戏剧化的视觉效果，但总体来讲缺乏真挚的情感表达。苏巴朗最终在其作品无人问津，同时面临经济困难的状况下辞世。

重要作品：《圣塞拉庇昂》(Beato Serapio)，1628年（美国，康涅狄格州，哈特福特：伟兹沃尔斯博物馆）；《圣玛格丽特》(St Margaret)，1630—1634年（伦敦：国家美术馆）

胡安·德·阿雷利亚诺
（Juan de Arellano）

- 约1614—1676年
- 西班牙
- 油画

阿雷利亚诺是17世纪西班牙杰出的鲜花静物画画家。在他的作品中，经过精心设计的鲜花常常成对出现，有红、白、蓝、黄各种颜色，并被置于花篮中，放在粗糙的石头底座上，有时这些鲜花也被放在水晶或金属制成的花瓶里。这些作品表现细腻，画技精湛。他后期的作品画风更为松散，表现了盛开的鲜花和卷曲的叶子。

重要作品：《风景中的花环》（Garland of Flowers with Landscape），1652年（马德里：普拉多博物馆）；《鸢尾花、牡丹、旋花和其他花朵插在基座上的瓮中》（Irises, Peonies, Convolvuli, and Other Flowers in an Urn on a Pedestal），1671年（伦敦：佳士得图像公司）

花篮中的鲜花静物画（Still Life of Flowers in a Basket）
胡安·德·阿雷利亚诺，约1671年，84cm×105.5cm，布面油画，毕尔巴鄂：近代美术馆。西班牙静物画长期受到荷兰艺术的影响，成为一种传统。

巴托洛梅·穆里罗
（Bartolomé Murillo）

- 1617—1682年
- 西班牙
- 油画

大约直到1900年，穆里罗才被认为是比委拉斯凯兹更伟大，甚至和拉斐尔一样杰出的艺术家，现在，他是穷人心目中的"委拉斯凯兹"。他出生在塞维利亚一个虔诚的家庭里。穆里罗不仅创作优质的肖像画，还为国内市场提供了大量情感丰富的柔焦式宗教画，同时也为出口市场提供了少量的、更优质的风俗画。目前，一场穆里罗艺术复兴运动正在进行中。穆里罗画作中的色彩、颜料的处理方式以及强有力的构图形成了他自信、精湛的艺术表达方式，这使得观者能自然而然地对他发出由衷的赞美。

重要作品：《乞丐少年》（The Young Beggar），约1645年（巴黎：卢浮宫）；《玫瑰圣母》（The Virgin of the Rosary），约1649年（马德里：普拉多博物馆）；《吃甜瓜和葡萄的孩子》（Two Boys Eating Melons and Grapes），约1650年（慕尼黑：老绘画陈列馆）

胡安·德·瓦尔德斯·里尔
（Juan de Valdés Leal）

- 1622—1690年
- 西班牙
- 油画；版画

瓦尔德斯·里尔是西班牙画家和版画家，他和穆里罗一起创建了塞维利亚美术学院。他是一位迷恋恐怖题材的宗教画家。他的作品有着鲜艳的色彩、戏剧化的布光、逼真的动作，大量的不确定性和近似歌剧的效果。瓦尔德斯热衷于描绘旋涡状的纹样、织物的纹理和人物高贵的姿态。他的作品预示了18世纪装饰色彩浓重、繁复奢靡的洛可可风格的出现。

重要作品：《圣母升天》（The Assumption of the Virgin），1658—1660年（华盛顿特区：国家艺术馆）；《无罪成胎的圣母和两位捐赠人》（The Immaculate Conception of the Virgin, with Two Donors），约1661年（伦敦：国家美术馆）

克劳迪奥·柯埃洛
（Claudio Coello）

- 1642—1693年
- 西班牙
- 油画

柯埃洛深受鲁本斯、凡·代克和提香的影响，他的作品都由西班牙皇室收藏。他在意大利学艺七年。1683年，他成为查理二世的御用画师，其画作通常是错综复杂的，过分讲究夸张的细节。柯埃洛先行体现了洛可可风格，采用了松散的笔触、明亮的调色方式和富于变化的布光。他的杰作都是提香式的肖像画，特别是为查理二世创作的肖像画，该画捕捉到了西班牙哈布斯堡王室最后一位统治者的堕落。

重要作品：《自画像》（Self-Portrait），17世纪80年代（圣彼得堡：赫米蒂奇博物馆）；《忏悔的抹大拉的玛利亚》（The Repentant Mary Magdalene），17世纪80年代（圣彼得堡：赫米蒂奇博物馆）

彼得·保罗·鲁本斯爵士（Sir Peter Paul Rubens）

● 1577—1640年　　▣ 佛兰德斯　　✎ 油画；素描；粉笔画

鲁本斯是一位非凡的天才，他阅历丰富，并且在很多方面都显示出极佳的天赋。他是画家、外交官、商人，同时也是一位出色的学者。他是北欧巴洛克艺术时期最伟大、最有影响力的艺术家，一生作品颇丰，经营的艺术工作室十分繁忙，培养了包括凡·代克在内的许多助手。他是天主教信仰和神圣王权的代言人。

鲁本斯的大型布景作品，例如天顶装饰画和祭坛画，必须在现场欣赏才能充分地感受到它们的震撼和宏伟。他的诸多速写和素描画也是不容忽视的，它们表现的是生命和活力的奇迹，并且是他重要作品的创作基础。鲁本斯的作品总是超越生活的，因此，请尽情享受他在所见所闻和身体力行中所倾注的活力和热情吧。他从不犹豫，也从不内省，是一位出色的故事讲述者。

在鲁本斯的作品中有三个值得探讨的主题：①动感——灵活的对角线和视角穿插在富有创意的构图中，对比色调以及和谐的色彩激活了观者的眼睛，画中人物尽情地舒展肢体，绽放自己的情绪。②肌肉——上帝被塑造成超人，在强身派基督教教义中，健壮的殉道者遭受苦难，并最终带着狂热的虔诚逝去。③乳房——他从未错失表现乳房和乳沟的机会。还要注意的是，他肖像画中人物红润的脸颊以及似在与你目光交流的眼睛。鲁本斯晚年对风景画产生了新的兴趣。

重要作品：《参孙和达莉拉》（Samson and Delilah）；《玛丽亚·德·美第奇的生活组画》（The Life of Maria de Medici series），约1621—1625年（巴黎：卢浮宫）；《爱之园》（The Garden of Love），1632—1634年（马德里：普拉多博物馆）；《帕里斯的评判》（The Judgement of Paris），1635—1638年（伦敦：国家美术馆）

▽ **阿玛戎之战（细部）**（Battle of the Amazons and Greeks）（detail）
约1617年，121cm×166cm，板面油画，慕尼黑：老绘画陈列馆。1600—1608年，鲁本斯在意大利深造，这幅作品体现了他对古希腊、罗马时期和文艺复兴盛期艺术的研究为其创作带来了持久的影响。

▷▷ **皮毛装束的海伦娜**（Hélène Fourment in a Fur Wrap）
1635—1640年，176cm×83cm，木板油画，维也纳：艺术史博物馆。鲁本斯的第二任妻子（他们于1630年结婚时，她年仅16岁）是他艺术创作中理想的女性模特。

达莉拉的头倾斜到一边,和上方维纳斯的雕像相呼应。还需关注的是,鲁本斯在描绘达莉拉和她流光溢彩的衣裙时表现出了大师级的布光技艺

画中的每一个主要人物都能表现他们心理和身体状态的特定手势

拿着剪刀、相互交错在一起的手暗示了想要毁灭参孙的精心策划的阴谋

参孙身上大块肌肉轮廓的画法受到米开朗琪罗(见84、85页)作品的启发

鲁本斯在处理光的明暗对比上受到卡拉瓦乔(见118、119页)的强烈影响

参孙和达莉拉(*Samson and Delilah*)

约1609年,185cm×205cm,木板油画,伦敦:国家美术馆。《参孙和达莉拉》这幅画是鲁本斯为他的挚友兼赞助人,一位极其富有的、颇具影响力的市议员尼古拉斯·洛考克斯创作的。参孙的毁灭是由于他迷恋腓力斯丁女子达莉拉的美貌而引起的,达莉拉诱骗他透露出了他力大无穷的秘密——他不能剪掉头发。鲁本斯描绘了当腓力斯丁士兵剪掉了他的第一缕头发并准备剜掉这位以色列人眼睛时的紧张时刻。

这幅画以丰富的材料和绚丽的色彩作为装点——丝绸、缎料和鲜艳的红色、金色刺绣纹样

腓力斯丁战士的脸被下方点燃的火把照亮

小彼得·勃鲁盖尔
Pieter Brueghel (the younger)

- 1564—1638年
- 佛兰德斯
- 油画；蛋彩画

彼得是"农民画家"老勃鲁盖尔的长子，他一直临摹并效仿父亲的作品。后来，他创作了当时流行的地狱之火的场景，因此得到了"地狱画家勃鲁盖尔"的绰号。

重要作品：《狂欢节与四旬斋之战》(Fight between Carnival and Lent)，约1595年（布鲁塞尔：比利时皇家美术博物馆）；《三博士朝圣》(The Adoration of the Magi)，约1595—1600年（圣彼得堡：赫米蒂奇博物馆）

纪念圣休伯特和圣安东尼的乡村节日 (A Village Festival in Honour of St Hubert and St Anthony) 小彼得·勃鲁盖尔，1632年，118.1cm×158.4cm，板面油画，剑桥大学：费茨威廉博物馆。

食品储藏室中的男侍者 (Pantry Scene with a Page) 弗兰斯·斯尼德斯，约1615—1620年，125cm×198cm，布面油画，伦敦：华莱士收藏馆。

扬·勃鲁盖尔 (Jan Brueghel)

- 1568—1625年
- 佛兰德斯
- 油画

扬是"农民画家"老勃鲁盖尔的次子，其绰号为"丝绒勃鲁盖尔"。他创作了质感层次丰富且如丝绒般细腻的鲜花静物画、风景画和寓言画，画风精细。有时候，他也和鲁本斯一起创作。

重要作品：《伊苏斯之战》(The Battle of Issus)，1602年（巴黎：卢浮宫）；《人间天堂》(The Earthly Paradise)，1607—1608年（巴黎：卢浮宫）；《森林边缘（逃亡埃及）》[Forest's Edge (Flight into Egypt)]，1610年（圣彼得堡：赫米蒂奇博物馆）

弗兰斯·斯尼德斯 (Frans Snyders)

- 1579—1657年
- 佛兰德斯
- 油画

作为巴洛克时期毫无争议的静物绘画大师，斯尼德斯和他的买主们一样富有，因此能够消费并享用他所画的那些作品。他是一位多产的画家，而且经常被模仿——赝品很多。

斯尼德斯的作品表现的大多是市场场景；食品储物室内景；充满了水果、蔬菜以及死去或活着的鱼、牲畜和家禽的大型静物画。我们还能在他的作品中看到一些资本主义制度下资产阶级取得成功的奇特象征，例如从中国进口的万历年间的珍稀瓷器。1610年之后，他专注于描绘狩猎场面，然而他最杰出以及最挥洒自如的画作出自1630年以后——那些呈现出流动性、节奏感、平衡、和谐以及丰富色彩的几何构图。

斯尼德斯深受1608年罗马之行的影响。他与其他艺术家合作，例如他有时会在鲁本斯的作品中加入静物或动物的元素。他作品的细节中可能蕴含着象征主义概念（如葡萄象征圣餐），有道德教化意义的信息，谚语或动物寓言故事。他创作的是经过装点的现实，而非不着边际的幻想。

重要作品：《静物画：集市中的猎物、水果和蔬菜》(Still Life with Dead Game, Fruits, and Vegetables in a Market)，1614年（芝加哥艺术学院）；《饿猫和静物》(Hungry Cat with Still Life)，约1615—1620年（柏林：国立博物馆）；《狩猎野猪》(Wild Boar Hunt)，1649年（佛罗伦萨：乌菲兹美术馆）

雅各布·乔登斯（Jacob Jordaens）

- 1593—1678年
- 佛兰德斯
- 油画；水彩画；水粉画

乔登斯是继鲁本斯之后阿姆斯特丹首屈一指的画家，他也曾模仿过鲁本斯的艺术风格。相比之下，乔登斯的作品在布局上似乎稍显逊色，没有任何清晰的视觉或情感焦点。当他不是那么好高骛远时，他的艺术创作往往会处于最佳状态，这在他创作的风俗画和优质肖像画中有所体现。由于接受委托创作，乔登斯的作品颇多，但数量胜过了质量。

重要作品：《花园里的艺术家及家人》（The Artist and his Family in a Garden），约1621年（马德里：普拉多博物馆）；《传教士》（The Four Evangelists），约1625年（巴黎：卢浮宫）；《哀悼》（The Lamentation），约1650年（汉堡：艺术馆）

小大卫·特尼尔斯
David Teniers（the younger）

- 1610—1690年
- 佛兰德斯
- 油画

特尼尔斯最被世人称道的是他充满趣味的以农民和警卫室场景为主要题材的小型画（在画中描绘了农民和警卫的不端行为，从《农民欢宴》中可窥见一斑）。1651年后，他也因对利奥波特·威廉大公（荷兰摄政王）画廊细致的描绘而闻名。相比之下，特尼尔斯后期的作品并不出众。

重要作品：《厨房》（The Kitchen），1646年（圣彼得堡：赫米蒂奇博物馆）；《老农在马厩里轻抚厨房女仆》（An Old Peasant Caresses a Kitchen Maid in the Stable），约1650年（伦敦：国家美术馆）；《创作音乐的农民》（Peasants Making Music），约1650年（维也纳：列支敦士登博物馆）

安东尼·凡·代克爵士
（Sir Anthony van Dyck）

- 1599—1641年
- 佛兰德斯
- 油画；素描

凡·代克是一个出生于安特卫普绸缎商之家的少年天才。他最为人铭记的是肖像画，特别是那些为命运多舛的英国国王查理一世的宫廷创作的肖像画。凡·代克去世时还相当年轻。

除了肖像画，他还创作宗教和神话主题的绘画作品。同时，他也画水彩风景画。他精湛、含蓄的画技再现了模特纤细的手指、灵动的身躯、高挺的鼻梁、优雅的姿势以及那些华贵的丝绸，反映出画家本人文雅、得体、无可挑剔的品位和教养。即使是受难的殉道者，在他笔下也表现出了完美的举止。注意他在画作中营造的贵族特权氛围。凡·代克为频繁被临摹（尤其是在英国）的肖像画和风俗画确立了最终的典范：画中的人物有意识地使自己看起来与众不同，并因此表现得超然且沉默寡言。这些面孔从不微笑；他们明白自己的职责，并且将会为捍卫自己的特权而奋战到底。凡·代克也会以逼真的细节，特别是对头发的描绘，来精彩地呈现出灵动的儿童形象。

重要作品：《马背上的查理五世肖像画》（Portrait of Charles V on Horseback），1620年（佛罗伦萨：乌菲兹美术馆）；《杰罗尼玛·布里格诺尔·塞尔和她的女儿阿梅利亚》（Geronima Brignole Sale and her Daughter Amelia），约1621—1625年（热那亚：红宫）；《詹姆斯·斯图尔特、伦诺克斯和里士满公爵》（James Stewart, Duke of Richmond with Lennox），1635—1636年（私人收藏）；《打扮成埃尔米尼亚的女子身边围绕着丘比特》（A Lady as Erminia, Attended by Cupid），约1638年（牛津郡：布莱尼姆宫）

英国国王查理一世行猎图（King Charles I of England out Hunting）

安东尼·凡·代克爵士，约1635年，226cm×207cm，布面油画，巴黎：卢浮宫。这是凡·代克为查理一世创作的38幅肖像画中最好的一幅。

荷兰的现实主义

17世纪

17世纪的荷兰有意识地发展出一种新型艺术。它规模小，制作精良，常常充满了象征主义和趣闻逸事，主要表现世俗题材并且关注当下——具体的表现形式是记录人们日常生活的风景画、静物画和风俗画。荷兰人也喜爱肖像画，但这些肖像画也倾向于小幅创作，并且明显地体现了资产阶级的特征。

荷兰现实主义所表现的题材反映了人们日常生活的品位：通常是在密切关注细节的前提下，绘制出的情感细腻且毫无矫饰的场景。这种新艺术风格的产生具有装饰空间和取悦大众的功能，同时也获得了可观的经济效益。投资艺术品成为当时一项主要的经济活动，艺术品买卖在社会各个阶层都是司空见惯的事情。

农民渡船送牛过河的景色（River Landscape with Peasants Ferrying Cattle）
萨洛蒙·凡·雷斯达尔，1633年，板面油画，私人收藏。这些早期的作品在风格上和凡·戈因相似。

主题

展示国家荣耀是很重要的主题。例如，风景画，虽然很少描绘具体的地方，但却是在赞美荷兰乡村别具一格的景致：灰蒙蒙的天空大雨滂沱，笼罩着平坦整齐的耕地。荷兰的运河和航海业发达，于是主题也包括威胁海洋贸易的海战和海上风暴。荷兰还是一个到处是花匠的国家，所以色彩纷繁的鲜花也是艺术家常画的题材。静物画中表现了种类繁多、充满异国情调的物品，其中玻璃制品作为当时的奢侈品之一常出现在画作中。家庭场景的风俗画涵盖了爱情、整洁的家居及家庭经济与秩序等主题。

探寻

荷兰的艺术作品中从没有什么东西表达的仅仅是表面上看到的样子，就连静物画也不例外。富有异国情调的物品、熄灭的蜡烛和空水罐象征着世俗财产空虚的本质，常映入眼帘的骷髅头或其他象征死亡的物品，即使对最富有的公民来说也是一种死亡警告，提醒他们没有人能逃脱死亡的宿命。很多表面上能引起视觉愉悦的元素，实际上是冷静的加尔文教派讨论的主题。

捉虱子的男孩（男孩和他的狗）[The Flea-Catcher (Boy with his Dog)]
杰拉德·特博尔奇，约1655年，34.4cm×27.1cm，布面油画，慕尼黑：老绘画陈列馆。

历史大事	
公元1602年	荷兰东印度公司成立
公元1610年	乌特勒支艺术学院建立。由于现实主义所激发的热情，亨德里克·特布鲁根所属的艺术组织也从罗马回到了荷兰
公元1616年	弗兰斯·哈尔斯是（一次完成的）直接画法的先锋人物，他直接在画布上绘画，以荷兰"公民卫士"群体肖像画著称
公元1648年	荷兰成为独立共和国
公元1650年	以维米尔为主要代表建立代尔夫特学校
公元1659年	伦勃朗后期作品主要为自画像。他是首位将自画像作为专业来实践的艺术家

光束突出了画面中间的物品——人类的头骨,这是关于死亡的重要提醒,而光是基督教中永恒的象征

陶罐可能是对《传道书》(10-17)中所提及的醉酒引发危险的暗示

△ 人类生活的虚荣(*The Vanities of Human Life*)
哈尔门·斯滕韦克,约1645年,39cm×51cm,橡木板面油画,伦敦:国家美术馆。这幅画是基于《传道书》(*The Book of Ecclesiastes*)的一次视觉上的布道。

画中的日本刀是世俗力量的象征,表明即使是武器的威力也不能打败死神

太多的智慧所带来的忧伤通过一本书来展示,这本书同时也是人类追求知识的象征。[《传道书》(1-18)]

》技法

荷兰画家是静物画传统的首创者:斯滕韦克的绘画主题充分展现了他高超的画技、对细节的关注以及再现物体表面反射光的能力。

》贝壳是一种世俗财富的象征——在17世纪,贝壳也是一种罕见且珍贵的物品。然而,财富也是虚空浮华:"他怎样从母胎赤身而来,也必照样赤身而去。他所劳碌得来的,手中分毫不能带去。"[《传道书》(5-15)]

弗兰斯·哈尔斯（Frans Hals）

- 约1581—1666年
- 荷兰
- 油画

哈尔斯是位宅在家里的自画像画家，他从未离开过荷兰的哈勒姆。他是荷兰画派早期的大师之一（在伦勃朗之前）。虽然他在艺术创作上非常成功，但却常常债台高筑，也许是因为他有八个子女需要抚养的缘故。

他画的肖像画和群体肖像画，特别是为"公民卫士"（全男性社团）和新成立的荷兰共和国的成员所创作的那些画作中，人物通常看起来都是脸颊红润、营养充足、穿着考究、幸福且成功富足的形象。他还创作描绘儿童和农民的单一体裁的人物画。哈尔斯在19世纪末期非常有影响力，当时他的绘画风格已完全过时，但还是受到了诸如马奈这样的青年艺术家的钦慕。

他那令人兴奋、活泼生动，但又简单质朴的人物姿态充满了生气和活力。哈尔斯采用了一种独特的（在当时来说）速写式的绘画技巧，以粗宽的笔触和明亮的色彩直接在画布上作画，为作品增添了几许生机。他还捕捉到了不同材质的质感和外观——丰满的肌肉、粉红的面颊、闪着微光的丝绸和锦缎、纹理错综的蕾丝和刺绣。观者会注意到，哈尔斯以其精湛的画技勾勒出了人物美丽的轮廓、恰到好处的姿态和传神的眼睛。

重要作品：《拿着头骨的年轻人》（*Young Man with a Skull*），1626—1628年（伦敦：国家美术馆）；《疯狂的巴布斯》（*Mad Babs*），约1629—1630年（柏林：国立博物馆）；《威廉·科伊曼斯肖像》（*Portrait of Willem Coymans*），1645年（华盛顿特区：国家艺术馆）；《男士肖像》（*Portrait of a Man*），17世纪50年代早期（纽约：大都会艺术博物馆）

微笑的骑士（*The Laughing Cavalier*）
弗兰斯·哈尔斯，1624年，83cm×67cm，布面油画，伦敦：华莱士收藏馆。这幅画的题字是"AETA.SVAE 26/Aº1624"（他的年龄，26岁；1624年），但画中人物的身份不明。

老丹尼尔·马汀斯
Daniel Mytens (the elder)

- 约1590—约1647年
- 荷兰/英国
- 油画

马汀斯是在凡·代克之前英国重要的肖像画家。他出生在荷兰并在那里接受艺术培训，1618年左右，他来到伦敦为查理一世服务。他创作了优雅但颇显僵硬，人物姿态十分端庄的肖像画（但有对人物个性的洞察），这为英国艺术引入了全新水准的现实主义。他最杰出的作品是他后期的全身肖像画——有力、自信、流畅。

重要作品：《亨利·里奥谢思利，南安普顿伯爵三世》（*Henry Wriothesley, 3rd Earl of Southampton*），约1618年（伦敦：国家肖像画廊）；《英格兰国王詹姆士一世暨苏格兰国王詹姆士六世》（*King James I of England and VI of Scotland*），1621年（伦敦：国家肖像画廊）；《恩迪米恩·波特》（*Endymion Porter*），1627年（伦敦：国家肖像画廊）

◀ 驱逐夏甲（*The Expulsion of Hagar*）
彼得·拉斯特曼，1612年，板面油画，汉堡：艺术馆。这幅画描绘的是亚伯拉罕驱逐他的第一个儿子以实玛利和夏甲（以实玛利的母亲）时的戏剧性场景。它表现的是和人物心情同样黯然的广阔场景。

彼得·拉斯特曼 (Pieter Lastman)

- 1583—1633年　　荷兰　　油画

对伦勃朗最具影响力的老师这一身份，是拉斯特曼被人们铭记的最主要原因。他创作了丰富的、具有叙事性的主题画，画中人物的姿态和面部表情十分丰富（见伦勃朗），但却由于过分挑剔和注重细节，降低了画作的艺术水平。

重要作品：《前往迦南途中的亚伯拉罕》（*Abraham on the Way to Canaan*），1614年（圣彼得堡：赫米蒂奇博物馆）；《朱诺发现朱比特与伊娥》（*Juno Discovering Jupiter with Io*），1618年（伦敦：国家美术馆）

扬·戴维茨·德·希姆 (Jan Davidsz de Heem)

- 1606—1684年　　荷兰　　油画

德·希姆出生于乌特勒支，自1636年起，他在安特卫普工作并定居。他以创作描绘鲜花和摆放精美且似乎正在发出吱嘎声的餐桌的静物画而功成名就。德·希姆有很多学生和追随者。

重要作品：《书籍静物画》（*Still Life with Books*），1628年（海牙：莫瑞泰斯皇家美术馆）；《餐桌上的水果和各式的餐具》（*Fruit and Rich Tableware on a Table*），1640年（巴黎：卢浮宫）；《一桌甜品》（*A Table of Desserts*），1640年（巴黎：卢浮宫）

▲ 水果、花卉静物画（细部）（*Still Life of Fruit and Flowers*）(*detail*)
扬·戴维茨·德·希姆，约17世纪40年代，布面油画，兰开夏郡伯恩利：市政厅艺术画廊。他的绘画风格自来到安特卫普后变得更富有异国情调、更加华丽。

亨德里克·特布鲁根 (Hendrick Terbrugghen)

- 1588—1629年　　荷兰　　油画

特布鲁根是乌特勒支画派最重要的画家，他深受卡拉瓦乔绘画的题材和风格的影响（他在意大利生活了十年）。回到荷兰后，他和赫里特·凡·洪特霍斯特一起成为乌特勒支画派卡拉瓦乔主义的倡导者。他早期的作品经常呈现出强烈的侧光，将画中的细节照耀得如同浮雕般清晰。他后来的作品风格更加柔和、宁静，有时候甚至达到了寂静的程度。他一直对反射光饶有兴趣。20世纪，当人们对卡拉瓦乔式的艺术进行全面的重新评估时，再次注意到了特布鲁根感性而充满诗意的画作。

重要作品：《吹笛少年》（*Flute Players*），1621年（德国卡塞尔：国立博物馆）；《受和平女神及侍女招待的圣塞巴斯蒂安》（*St Sebastian Tended by Irene and her Maid*），1625年（俄亥俄州欧柏林：艾伦纪念艺术博物馆）；《天使报喜》（*The Annunciation*），1629年（阿姆斯特丹：市立博物馆）

伦勃朗(Rembrandt)

- 1606—1669年
- 荷兰
- 油画；蚀刻版画；素描

伦勃朗·哈尔曼松·凡·莱因被公认为是最伟大、最难以捉摸的荷兰艺术大师。他创作的大量的、令人叹为观止的杰作被世界各地的艺术馆所珍藏。然而，伦勃朗研究委员会目前正在争论他到底创作了多少幅作品，最终这场争论也没能得出一个结果，因为它存在着一个致命的缺陷：不能根据委员会大多数人的投票来解决有争议的艺术品的归属问题。伦勃朗也是最杰出的版画家之一，他发展了令人兴奋的、新式的、自由流畅的铜版表面蚀刻技术，而非更深重、审慎的雕刻。

老人头部及三位带着孩子的妇女的研究（细部）
(*Studies of Old Men's Heads and Three Women with Children*)（detail）
约1635年，纸面墨水画，英国伯明翰：巴伯美术学院。来自一组以细笔触速写而成的群体人物草图。

伦勃朗出生在莱顿。他是磨坊主之子，但在认真思考了荷兰当时的社会工程技术状况之后，他朴实的父母意识到了教育的重要性，于是，他被送去了莱顿大学。和乌特勒支画派的创始者们以及鲁本斯不同，伦勃朗从未去意大利饮过那巴洛克风格喷泉之水，但他却接触过文艺复兴盛期的

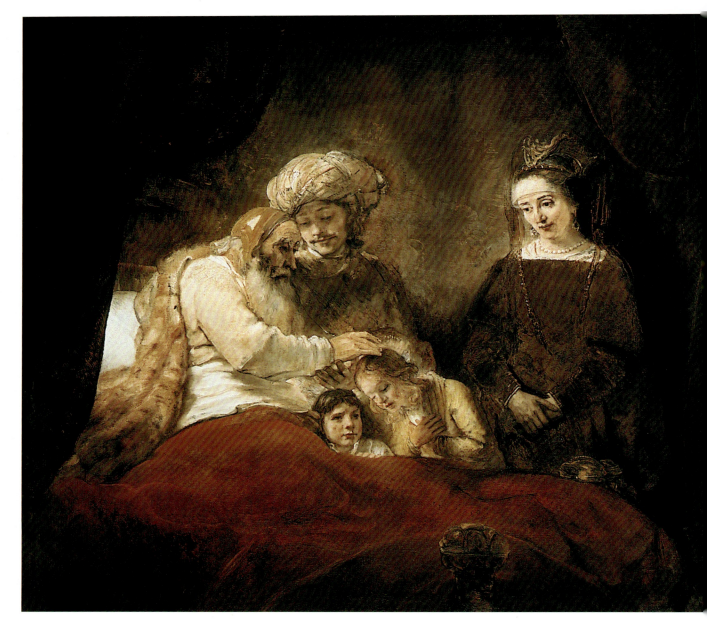

雅各布祝福约瑟夫的孩子
(*Jacob Blessing the Children of Joseph*)
1656年，175.5cm×210.5cm，布面油画，德国卡塞尔：古典绘画馆。这是伦勃朗描绘圣经历史故事的最伟大的画作之一。

作品,并师从曾在意大利工作过的荷兰艺术家彼得·拉斯特曼。

伦勃朗的个人生活是逐渐蒙上悲剧色彩的。起初,得益于娶到了一位成功的艺术品交易商的堂妹,其资金滚滚而来,同时,富人委托的肖像画也开始源源不断,伦勃朗声名鹊起。由于妻子早亡,他继承了她的全部财产,但后来伦勃朗的名望却大不如前,这也导致他债台高筑,倾家荡产,并失去了豪宅和大量个人艺术收藏。他的爱子提图斯和他的管家同时也是他未正式结婚的妻子把他从毁灭中拯救出来,但他们的相继离世(提图斯去世时年仅27岁)使他再次陷入了晚年的孤独和困苦,直到11个月后,在阿姆斯特丹逝世。

主题和风格

伦勃朗的创作主题多为《圣经》历史故事(他的个人喜好)、人物肖像和风景。他有一种独特的能力,能发现所有的人性之美,某种程度上这能唤起深刻的、触及心灵的情感。即使面对最艰难的主题(耶稣受难,或他自己的面容),他也从未退缩。事实上,伦勃朗被认为是艺术领域第一位以自画像为专业的画家。他的直率坦诚和强烈的个人情感,使他在多年以后呈现出衰老的真实面容,不美但却有着现实主义的穿透力。这也是他创作其他作品的奥秘。面容和姿态是作品的重中之重——伦勃朗痴迷于人物面容表露内心的方式及手势和肢体语言是如何传达情感的。他也对表现情感危机和道德窘境很感兴趣——你能感受到他曾经历过他在画作中所描绘的那些强烈情感。

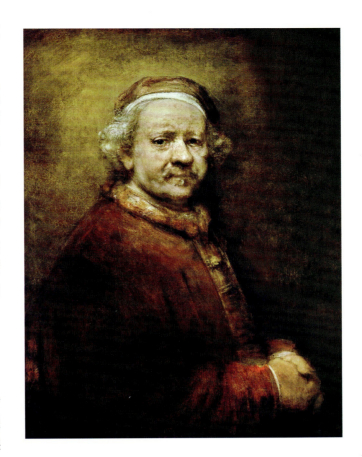

◁ 63岁时的自画像(*Self-Portrait at the Age of 63*)
1669年,86cm×70.5cm,布面油画,伦敦:国家美术馆。这是伦勃朗超过75幅自画像——油画、素描和版画中的最后一幅。

探寻

观者能感知到他对光影的感性操控——光是温暖的、圣洁的、有启迪性的、超越世俗的;阴影是未解的、凶险、邪恶的归属。他是如此醉心于绘画创作。伦勃朗早期的作品多体现细节描绘,而后期作品在风格上表现得更为松散。他的调色板也很独特:色彩丰富、温暖、朴实且令人舒适。他对人物的皮肤,特别是老人眼睛和鼻子周围肌肤纹理明显的部分很感兴趣——没有哪个艺术家在描绘这些部分时投入了如此多的关注,并描绘得如此令人信服。

重要作品:《杜普博士的解剖学课》(*The Anatomy Lecture of Dr Nicolaes Tulp*),约1632年(海牙:莫瑞泰斯皇家美术馆);《加利利海的风暴》(*The Storm on the Sea of Galilee*),1633年(波士顿:伊莎贝拉·斯图尔特·加德纳博物馆);《扮作花神的沙斯姬亚》(*Saskia as Flora*),1635年(伦敦:国家美术馆);《刺瞎参孙》(*The Blinding of Samson*),1636年(法兰克福:施特德尔美术馆);《波提法之妻指控约瑟》(*Joseph Accused by Potiphar's Wife*),1655年(华盛顿特区:国家艺术馆)

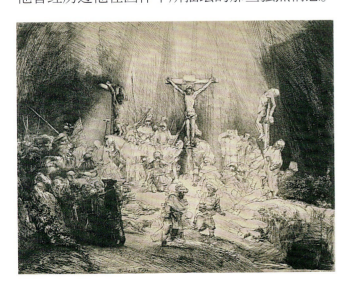

◁ 三个十字架(*The Three Crosses*)
1653年,38.1cm×43.8cm,蚀刻版画,剑桥大学:费茨威廉博物馆。伦勃朗最好的蚀刻版画之一:在这幅复杂、拥挤的作品中,伦勃朗对光影的运用十分惊艳。

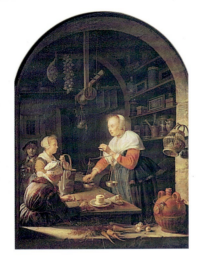

乡村杂货店（*The Village Grocer*）
格里特·德奥，1647年，38.5cm×29cm，板面油画，巴黎：卢浮宫。德奥经常采用将画中人物安置在窗边的构图。

格里特·德奥（Gerrit Dou）

● 1613—1675年　　▶ 荷兰　　✎ 油画

德奥又名杰拉德·德奥，他最被人熟知的身份是伦勃朗的第一个学生（当时他只有十五岁）。德奥创作了有着精美细节的小型作品，画面整体呈现出高亮度的、玻璃般的光泽感，他在画作中运用了华丽的色彩和非常集中的光影对比（他起初接受的是作为版画家和玻璃绘画师的艺术训练）。他创造了一个魔幻的世界并沉浸在自我意识的幻想中。同时，他也痴迷于事物的表象、技艺精湛的特殊效果和隐含的象征主义。

重要作品：《烛光旁的天文学家》（*Astronomer by Candlelight*），1655年（洛杉矶：保罗·盖蒂博物馆）；《窗边的女人》（*Woman at a Window*），1663年（圣彼得堡：赫米蒂奇博物馆）；《隐士》（*The Hermit*），1670年（华盛顿特区：国家艺术馆）

科瓦特·富林克（Govaert Flinck）

● 1615—1660年　　▶ 荷兰　　✎ 油画

富林克在17世纪30年代是伦勃朗的学生，他在风格和主题上深受伦勃朗的影响，但他的作品总体来看更加明亮、优雅，少了一些严肃和阴郁。他是一位多产的画家，并且在当时很受尊敬。人们最近又开始对富林克感兴趣，是因为伦勃朗研究委员会在对伦勃朗的艺术品重新做归属鉴定，结果，有几幅所谓的伦勃朗的画作现在据说是由富林克创作的。

重要作品：《乡村里的桥梁和废墟》（*Countryside with Bridge and Ruins*），1637年（巴黎：卢浮宫）；《拿着花的年轻牧羊女》（*Young Shepherdess with Flowers*），约1637—1640年（巴黎：卢浮宫）；《天使向牧者宣布耶稣的降临》（*Angels Announcing the Birth of Christ to the Shepherds*），1639年（巴黎：卢浮宫）

费迪南德·波尔（Ferdinand Bol）

● 1616—1680年　　▶ 荷兰　　✎ 油画

波尔是伦勃朗的学生，他创作的肖像画和历史题材画在风格上酷似他的老师，于是他的作品也经常被认为是他老师的（这大概是因为伦勃朗更有声望，他的作品也更有价值）。

波尔喜欢把模特安置在打开的窗户旁边的这种构图方式。他也为公共建筑物，例如阿姆斯特丹市政大厅，创作寓言画和历史题材画。他早期的绘画风格显得较为黯淡，大约在1640年后，他的画作才开始变得更明亮。1669年，波尔娶了一位富有的寡妇，后来似乎因此放弃了绘画。

重要作品：《老妇人肖像画》（*Portrait of an Old Lady*），约1640—1645年（阿姆斯特丹：国立美术馆）；《雅各布的梦》（*Jacob's Dream*），1642年（德累斯顿：古典绘画馆）《大卫给所罗门的遗训》（*David's Dying Charge to Solomon*），1643年（都柏林：爱尔国家美术馆）

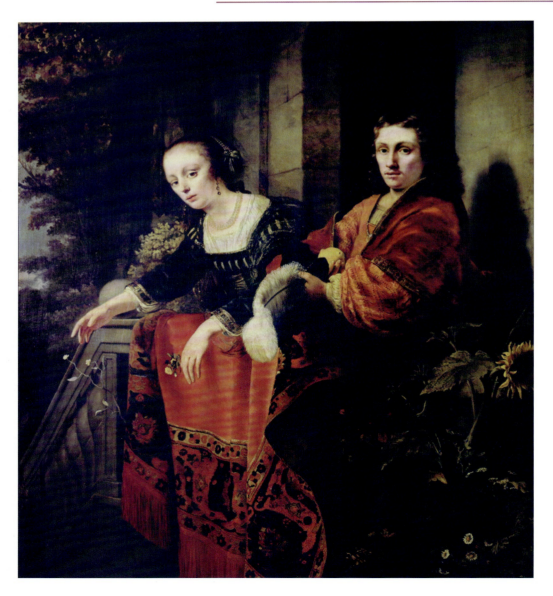

夫妻肖像画（*Portrait of a Husband and Wife*）
费迪南德·波尔，1654年，171cm×148cm，布面油画，巴黎：卢浮宫。

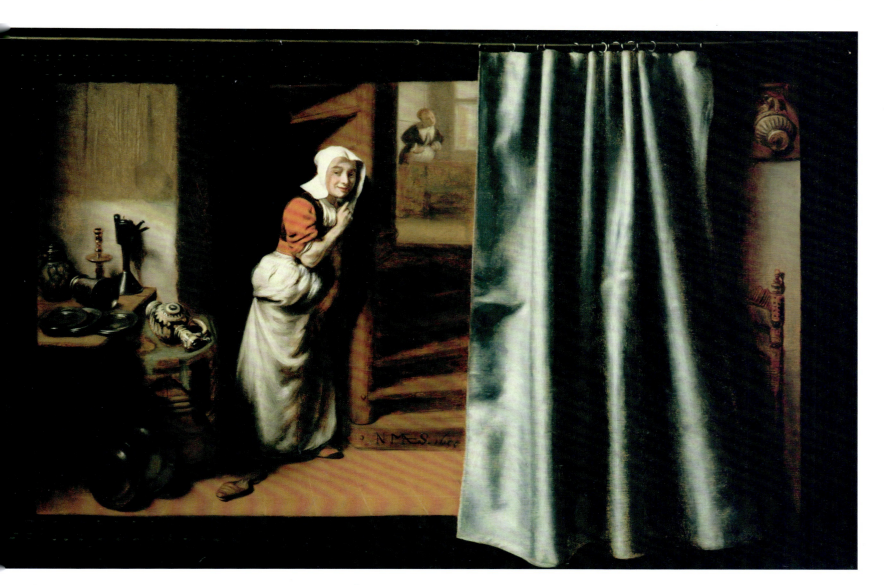

▲ 正在斥责的女人和偷听者（An Eavesdropper with a Woman Scolding）

尼古拉斯·马斯，1655年，46.3cm×72.2cm，板面油画，伦敦：哈罗德·塞缪尔收藏。马斯最擅长在画中将幽默与阴谋结合在一起。

卡尔·法布里蒂乌斯
(Carel Fabritius)

- 1622—1654年　　荷兰　　油画

法布里蒂乌斯的生命十分短暂，充满了悲剧色彩，他被世人熟知的真迹不超过10幅，但却显示出可观的多样性。他极有天赋，是伦勃朗最优秀的学生，也是一位极具创意、与众不同的画家。他创作肖像画、静物画、风俗画和透视图。他在代尔夫特的一次火药爆炸中丧生，爆炸地点在他的工作室附近，因此也毁坏了他的大部分作品。

法布里蒂乌斯采用接近薄釉的厚涂颜料作画（就像伦勃朗一样），比起伦勃朗暗沉的红色和褐色，他更喜欢冷色调。有时候，他会在淡色调的背景上勾勒出一个暗色的人物轮廓（伦勃朗正相反）。

重要作品：《圣施洗者约翰被斩首》（The Beheading of John the Baptist），约1640年（阿姆斯特丹：国立美术馆）；《金翅雀》（The Goldfinch），1654年（海牙：莫瑞泰斯皇家美术馆）

尼古拉斯·马斯 (Nicolaes Maes)

- 1634—1693年　　荷兰　　油画

马斯最著名的是他早期的风俗画，画中经常描绘楼梯下的厨房生活，或熟睡的老妇人（当时非常流行的题材）。后来，他热衷于创作高雅的小型法式肖像画。他采用强烈的明暗对比（他是伦勃朗的学生）和柔焦法（soft focus），喜欢描绘厨房用具。他画得不错，但算不上出色。

重要作品：《嘲弄基督》（The Mocking of Christ），约17世纪50年代（圣彼得堡：赫米蒂奇博物馆）；《正在缝纫的年轻女子》（A Young Woman Sewing），1655年（伦敦：哈罗德·塞缪尔收藏）

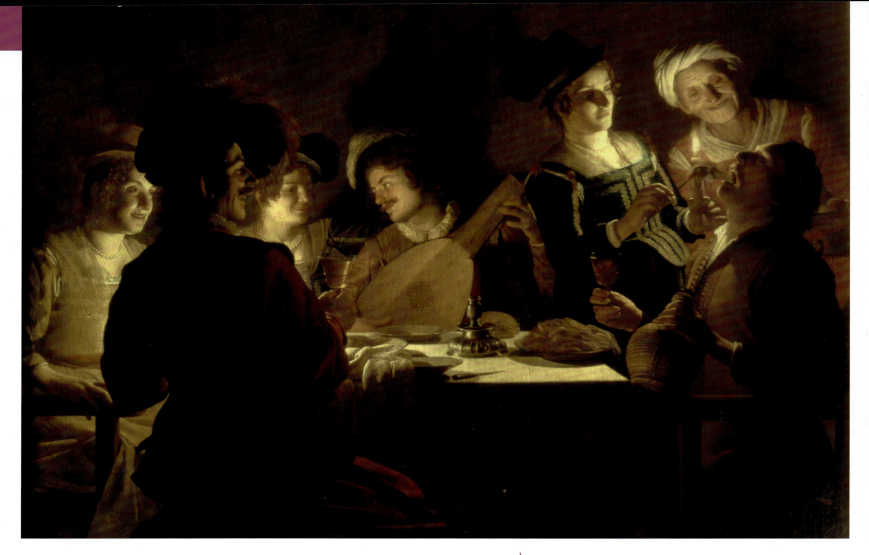

与拿着鲁特琴的游吟诗人共进晚餐（*Supper with the Minstrel and his Lute*）
赫里特·凡·洪特霍斯特，约1619年，144cm×212cm，布面油画，私人收藏。这种对人造光和轮廓的使用深深地影响了年轻的伦勃朗。

赫里特·凡·洪特霍斯特
(Gerrit van Honthorst)

● 1590—1656年　　📍 荷兰　　🎨 油画；壁画

洪特霍斯特于1610—1612年在罗马学艺，他是乌特勒支画派（Utrecht School）唯一一位赢得国际声誉的画家。他的历史主题画和寓言装饰画很受皇室和贵族赞助者们的青睐。洪特霍斯特如今最为人称道的是他用人造光营造出的动人光芒——他在隐藏光源和刻画剪影轮廓方面格外出色。

重要作品：《大祭司面前的基督》（*Christ Before the High Priest*），约1671年（伦敦：国家美术馆）；《客西马尼园中的基督》（蒙难客西马尼园）[*Christ in the Garden of Gethsemane*（*The Agony in the Garden*）]，约1671年（圣彼得堡：赫米蒂奇博物馆）；《戴荆冠的基督》（*Christ Crowned with Thorns*），1620年（洛杉矶：保罗·盖蒂博物馆）

伊利亚斯·凡·德·费尔德
(Esaias van de Velde)

● 约1591—1630年　　📍 荷兰　　🎨 油画

凡·德·费尔德是荷兰风景画现实主义画派的奠基人之一。他创作的柔和的单色调风景（通常是冬天）以一种自然感、毫无矫饰的开阔场景和轻松的气氛为特色。他很擅长表现细节，对从事日常活动、有逸事趣闻的人物描绘得尤其细致。他也是一位多产的蚀刻家和绘图师。

重要作品：《护城河上的冬日游戏》（*Winter Games on the Town Moat*），约1618年（慕尼黑：老绘画陈列馆）；《冬景》（*A Winter Landscape*），1623年（伦敦：国家美术馆）；《池塘上滑冰的村民》（*Villagers Skating on a Frozen Pond*），1625年（华盛顿特区：国家艺术馆）

老威廉·凡·德·维尔德
Willem van de Velde (the elder)

● 1611—1693年　　📍 荷兰　　🎨 油画；钢笔画

老凡·德·维尔德是极有天赋的海景画家，但其子小威廉比他更受欢迎。他主要的艺术成就是描绘船舰和小型船只的素描，和在白色画布或橡木画板上绘制的有着精确细节的钢笔画。老凡·德·维尔德和荷兰舰队在海上一起待了很长时间，但是，为了逃离荷兰的政治动乱，他举家移民

到了英国(约1672年)。

重要作品:《小商船上的人们》(*Figures on Board Small Merchant Vessels*),1650年(洛杉矶:保罗·盖蒂博物馆);《海边的荷兰船只》(*Dutch Ships Near the Coast*),17世纪50年代(华盛顿特区:国家艺术馆);《特海德战役》(*The Battle of Terheide*),1657年(阿姆斯特丹:国立美术馆)

小威廉·凡·德·维尔德
Willem van de Velde (the younger)

- 1633—1707年　　　荷兰　　　油画

小威廉比较早熟,是勤奋的海景画家老威廉之子,他的早期作品专注于精确地描绘和排布平静大海上的渔船。1670年以后,他创作了特殊船只的肖像,以及描绘海上战役和海上风暴的作品。他后期的绘画(1693年之后)在风格上更加自由。小威廉继承并发展了他父亲的绘画艺术。

重要作品:《平静海面上的船只》(*Ships in a Calm Sea*),1653年(圣彼得堡:赫米蒂奇博物馆);《落潮时的荷兰船只》(*Dutch Vessels at Low Tide*),1661年(伦敦:国家美术馆);《离岸之船》(*Ships off the Coast*),1672年(维也纳:列支敦士登博物馆)

英荷海战(*Sea Battle of the Anglo-Dutch Wars*)
小威廉·凡·德·维尔德,约1700年,布面油画,纽黑文:耶鲁大学英国艺术中心。凡·德·维尔德父子二人都是英国皇室御用的海战题材艺术家。英荷战争(1652—1674年)是关于控制海上贸易线路的争夺战。

扬·凡·戈因
(Jan van Goyen)

- 1596—1656年　　　荷兰　　　油画

凡·戈因是荷兰风景画最重要的画家之一。他是位多产画家,作品被广泛模仿,并且拥有很多学生。他的画作经常表达相同的主题——多德雷赫特的风景、沙丘、船只和奈梅亨河。凡·戈因的绘画以柔和的棕色和灰色为主,点缀一抹红色或蓝色使画面生动鲜活。他的画作呈现出迷人的光线和空间,清朗的天空中云朵仿佛在飘动。凡·戈因喜欢描绘盘根错节的橡树,他也采用高视角和低地平线的画法表现景色。

重要作品:《中世纪城堡前的溜冰者》(*Skaters in Front of a Medieval Castle*),1637年(巴黎:卢浮宫);《河边风车》(*A Windmill by a River*),1642年(伦敦:国家美术馆);《河上堡垒》(*Fort on a River*),1644年(波士顿:美术博物馆)

彼得·杰兹·萨恩雷丹
(Pieter Jansz Saenredam)

- 1597—1665年　　　荷兰　　　油画;粉笔画;水彩

萨恩雷丹是一位极具天赋的建筑画家——他的创作领域包括荷兰城镇特定的建筑物和一些知名教堂的内景(曾经装饰过的哥特式建筑被刷白来满足新教徒对朴素的信仰)。他会为他的作品精心绘制草图并进行细致的测绘。光照充足的教堂内室往往潜藏着数学和光学的普遍原理。

河景:塔楼前的渡船
(*River Landscape with Ferries Docked Before a Tower*)
扬·凡·戈因,17世纪40年代,64.1cm×94cm,板面油画,私人收藏。画中的城堡是真实存在的,城堡周围的环境是虚构的。

重要作品:《乌特勒支圣玛利亚教堂的内部》(*Interior of the Marienkirche in Utrecht*),1638年(汉堡:艺术馆);《乌特勒支圣詹姆斯教堂内部》(*Interior of St James's Church in Utrecht*),1642年(慕尼黑:老绘画陈列馆)

吹笛手（*The Piper*）
阿德里安·凡·奥斯塔德，约17世纪50年代，布面油画，伦敦：大英博物馆。阿德里安是一位多产的画家（已知作品800余幅），并且是技艺高超的水彩画家和蚀刻家。他所有的作品都有良好的市场前景。

阿德里安·凡·奥斯塔德
(Adriaen van Ostade)

- 1610—1685年　　荷兰　　油画；素描；水彩画

出生在哈勒姆的阿德里安，是一位带着善意、不加批判地描绘底层农民生活的专家，他的画作常常描绘农民们在陋室或酒馆的快乐时光。浓重的土褐色很适合这样的氛围。随着作品的日渐成熟，阿德里安画作中农民的举止和他的画技都有所改进。他的弟弟也是他的学生伊萨克也以类似的主题开始绘画创作。后来，阿德里安发展出银灰色调的风景画，画面氛围十分和谐，画中人物的活动看起来也十分忙碌。

重要作品：《乡村音乐会》（*Rustic Concert*），1638年（马德里：普拉多博物馆）；《向老妇人求爱的农民》（*A Peasant Courting an Elderly Woman*），1653年（伦敦：国家美术馆）

萨洛蒙·凡·雷斯达尔
(Salomon van Ruysdael)

- 约1600—1670年　　荷兰　　油画

凡·雷斯达尔是一位多产且著名的风景画和河景画画家。他是更为出名的雅各布·凡·雷斯达尔的叔父。

凡·雷斯达尔创作的景色集合了流传甚广的荷兰风景画三要素（水域、平原和开阔的天空）——采用了深受荷兰收藏家欢迎的"标准画法"。他后期也创作了几幅以狩猎为主题的静物画。

凡·雷斯达尔采用的河景绘画模式创造性地结合了以下要素：总是使用对角线轴的构图，河岸上参天的古树，载着渔夫在河中行进的船只，悬挂着旗帜的帆船，散步的牛群，静静矗立在远方地平线上的建筑（城镇、风车和教堂），飘着朵朵白云的天空，远处地平线上的晚霞，和水面清晰的倒影。他用很宽的笔触扫过画面，在清亮的底面上薄施颜料，画板的纹理常常透过颜料显示出来。

重要作品：《温德米尔湖上的帆船》（*Sailboats on the Wijkermeer*），约1648年（柏林：国立博物馆）；《中世纪城堡风景画》（*Landscape with Medieval Castle*），1652年（维也纳：列支敦士登博物馆）；《荷兰风景画：拦路强盗》（*Dutch Landscape with Highwayman*），1656年（柏林：国立博物馆）；《从西北方看代芬特尔》（*A View of Deventer Seen from the North-West*），1657年（伦敦：国家美术馆）

阿尔特·凡·德·内尔
（Aert van der Neer）

- 1603—1677年　　荷兰　　油画

凡·德·内尔是描绘夜景（忧郁而充满想象，画面上有幽灵般的满月，或被正在燃烧的蜡烛照亮）和冬景（氛围感十足，使用浅淡的冷色，绘有许多溜冰者）的专家。

重要作品：《冰河上的运动》（*Sports on a Frozen River*），约1600年（纽约：大都会艺术博物馆）；《月光下的河景》（*River View by Moonlight*），约1645年（阿姆斯特丹：国立美术馆）

菲利普斯·科宁克
（Philips Koninck）

- 1619—1688年　　荷兰　　油画

科宁克是伦勃朗的学生，他习得了大师的风景蚀刻技艺并继续探索出了荷兰大型全景风景画的绘画模式：高视角、地平线穿过画作中央、飞掠的云朵、能增加空旷感的小小人影，营造出深远空间的明暗交替。科宁克是位优秀的画家，但没有达到出类拔萃的地步。

重要作品：《宽阔的河景》（*Wide River Landscape*），1648年（纽约：大都会艺术博物馆）；《广阔的风景》（*An Extensive Landscape*），1666年（爱丁堡：苏格兰国家画廊）

⬆ 广阔的风景（*An Extensive Landscape*）
菲利普斯·科宁克，1666年，91cm×111.8cm，布面油画，爱丁堡：苏格兰国家画廊。开阔的天空和地面风景的均等分法是典型的科宁克式构图。

菲利普斯·沃夫曼
（Philips Wouvermans）

- 1619—1668年　　荷兰　　油画

沃夫曼擅长创作表现骑马、战争或狩猎场景的小幅风景画（注意他画作中标志性的白马）。他的巅峰之作是一种朴实无华的装饰艺术画，并且非常受欢迎。画作采用以清亮明朗的天空、和谐的山川风景、前景人物和高雅的色调为特色的简明构图。

重要作品：《饮水的马儿》（*Horses Being Watered*），1656—1660年（圣彼得堡：赫米蒂奇博物馆）；《洗浴者风景图》（*Landscape with Bathers*），1660年（维也纳：列支敦士登博物馆）

⬆ 小公牛（*The Young Bull*）
保卢斯·波特，1647年，236cm×339cm，布面油画，海牙：莫瑞泰斯皇家美术馆。这是波特具有里程碑意义的作品。他的父亲拥有一家为皮革冲压和镀金的工厂。

保卢斯·波特（Paulus Potter）

- 1625—1654年　　荷兰　　油画

波特是最出色的母牛画家，他描绘的马、绵羊和山羊也很不错。虽然他因创作了几幅与实物一样大小的动物画作而著名，但他更擅长创作小幅作品。他擅长表现天气、营造氛围和观察光的变化。他也创作虚空派风格的静物画。

重要作品：《暴风雨中的牛羊》（*Cattle and Sheep in a Stormy Landscape*），1647年（伦敦：国家美术馆）；《猎狼犬》（*The Wolf-Hound*），约1650年（圣彼得堡：赫米蒂奇博物馆）

冬景中城堡附近的溜冰者
(Winter Scene with Skaters near a Castle)
亨利克·阿维坎普，约1608—1609年，直径41cm，板面油画，伦敦：国家美术馆。这些冬季风景画是在画室里创作的，素材源于当地艺术品市场里出售的速写。

亨利克·阿维坎普
(Hendrick Avercamp)

- 1585—1634年
- 荷兰
- 油画；水彩画

亨利克·阿维坎普是一位来自荷兰坎彭的聋哑画家。他擅长画朦胧的冬季风景，通常在景色中表现光秃秃的树、粉色的城堡和冰雪上快乐的人群。他运用高视角和暖色建筑来加强天空和雪的冰冷感，又将人物画得很单薄，从而体现他们的活力和动感。

重要作品：《伊塞尔莫登冬景》(Winter Scene at Yselmuiden)，约1613年（日内瓦：艺术和历史博物馆）；《月光下的渔夫》(Fishermen by Moonlight)，约1625年（阿姆斯特丹：国立美术馆）

杰拉德·特博尔奇
(Gerard Terborch)

- 1617—1681年
- 荷兰
- 油画

特博尔奇又名特·博尔奇，是一位早熟的成功艺术家，是荷兰画派最卓越、最富有创意的艺术大师之一。他精美、含蓄、温婉的小幅风俗画表现了世俗世界中那些专注于自我的瞬间因艺术而永恒。人们从他敏锐的观察和细致的绘画中可以看出，他满怀爱意和欣喜地看待这个世界和它的人民，它的缺憾，它的平凡，以及这世界里包括可爱的狗在内的芸芸众生。

注意那些在暗色背景上保持着精致平衡的，和谐的棕色、金色、黄色、银色和灰蓝色；他对细节的痴迷；织物的着色以及服装的制作方法；他那静静地引领我们进入他的私密世界，随后抛给我们一个关于他所分享的秘密或情感的，挥之不去的问题的能力；他对描绘女性脖颈的热爱，以及画中物体表面反射的光线。去体会他如何应用温和的象征主义，但却没有明显的说教感。

重要作品：《宣读明斯特条约生效》(The Swearing of the Oath of Ratification of the Treaty of Münster)，1648年（伦敦：国家美术馆）；《信息》(The Message)，约1658年（里昂：美术博物馆）；《梳妆的贵妇》(A Lady at her Toilet)，约1668年（底特律艺术学院）

阿尔伯特·库普 (Aelbert Cuyp)

- 1620—1691年
- 荷兰
- 油画；水彩画

库普是画家之子，在1658年娶了一位富有的寡妇，从此，他便因政治活动放下了画笔。

他创作的一些风景画和河景画，称得上是在当时所有已完成的画作中最美的。库普运用意大利式的金色布光将荷兰变成了一个梦境，这梦境是完美的一天的开始或结束的缩影。订制和收藏他作品的贵族阶层欣赏的是他画作中种种美好的品质：秩序感，宁静安心的氛围，清澈明净的画质，每一样物品和每一个人的排布都符合他们的预期，与自然的和谐融合，以及一种永恒的拥有感。

光从左边涌进，投射下悠长柔和的阴影（让人惊叹的是几乎没有固定的阴影）。注意画面中金色的光是如何以厚涂颜料上的高光捕捉到植物、云朵或动物的轮廓的。在色彩上，库普采用的是与冷色调、银色天空和树叶形成对比的土金色和棕

雅各布·凡·雷斯达尔
(Jacob van Ruisdael)

- 1628—1682年
- 荷兰
- 油画

雷斯达尔是17世纪后半叶荷兰重要的风景画画家。他最早的知名作品要追溯到1746年。他是一位多产的画家，大约有700幅已知的作品出自他的手。性格忧郁的雷斯达尔是萨洛蒙·凡·雷斯达尔（约1600—1670年；两人不同的姓氏拼写经常出现在他们的签名中）的侄子，他的第二职业是外科医生。虽然他在传统的绘画模式中表现得相当有创意，但他的作品仍然有一些固定的意象：山峰、瀑布、海滩、沙丘、海景和冬景。他的画有叙述性（画作中没有隐含的象征意义），并表现出对宏伟气势的渴望。在1650年之前，雷斯达尔在板面上作画，但后来又在画布上作画。

他喜欢描绘有雨云和飞鸟的天空（画面不够逼真——看起来像是舞台背景）。他的画作比前辈们的更具自然表现力，画中树木的种类都是可以辨认的（注意他是多么喜欢画枯树断枝）。他对宏伟

色为主的暖色调。

作品中有一些优美而模棱两可，且易被忽视的细节，如飞鸟，画中描绘的究竟是清晨还是夜晚？他的画作在英国深受喜爱，并被很多人收藏。

重要作品：《月色海景》(*The Sea by Moonlight*)，约1648年（圣彼得堡：赫米蒂奇博物馆）；《雨后日落》(*Sunset after Rain*)，1648—1652年（剑桥大学：费茨威廉博物馆）；《多德雷赫特的挤奶女工和四头牛的远景》(*A Distant View of Dordrecht with a Milkmaid and Four Cows*)，约1650年（伦敦：国家美术馆）

▶▶ 牧人与河边的五头牛（*A Herdsman with Five Cows by a River*）
阿尔伯特·库普，约1650年，45cm×74cm，木板油画，伦敦：国家美术馆。像这样的一些作品是受委托为多德雷赫特市的贵族所创作的。

的形象非常着迷，并且经常以天空为背景采用低视点来表现人或物的轮廓特征。他的作品使用深色底漆，因此呈现出暗色调。

重要作品：《哈勒姆全景图》(*Panoramic View of Haarlem*)，约17世纪60年代（伦敦：哈罗德·塞缪尔收藏）；《森林景色》(*Forest Scene*)，约1660—1665年（华盛顿特区：国家艺术馆）；《湖边的橡树和水磨》(*Oaks by a Lake with Watermills*)，约1665—1669年（柏林：国立博物馆）

扬·凡·德·海顿
（Jan van der Heyden）
● 1637—1712年　　🏛 荷兰　　🎨 油画

凡·德·海顿是位成功的发明家，并且是消防车和照明设备的设计师，绘画对他来说只是副业。他最著名的是静物画和描绘荷兰和莱茵兰城镇地形特色和奇幻景致的精美小幅风景画。

对墙壁和砖石建筑娴熟的描绘也使他声名远扬，他在蔚蓝的天空和蓬松的白云中加入暖色的、轮廓清晰的、精细的色块——以达到暖色和冷色、坚硬和柔软所形成的令人满意的对比效果。凡·德·海顿的典型构图是建筑物缓缓接近画面的一边，另一边延展至画面边缘的开阔区域——这是另一种有效的对比法。

重要作品：《科隆景色》(*A View in Cologne*)，约1660—1665年（伦敦：国家美术馆）；《马尔塞芬的黑猪客栈》(*The Inn of the Black Pig at Maarsseveen*)，约1668年（洛杉矶：保罗·盖蒂博物馆）

梅因德尔特·霍贝玛
（Meyndert Hobbema）
● 1638—1709年　　🏛 荷兰　　🎨 油画

霍贝玛是17世纪"黄金时代"最后一位重要的荷兰风景画画家，1668年结婚后，他就放弃了专职绘画成了一名葡萄酒收税官。他的绘画范围基本上限定在有以下固定场景的暗色风景画中：有水磨或村舍环绕的池塘、枝繁叶茂的树木和偶然出现的人物。

重要作品：《林边小溪》(*A Stream by a Wood*)，约1663年（伦敦：国家美术馆）；《水磨》(*A Watermill*)，约1665—1668年（阿姆斯特丹：国立美术馆）

扬·斯蒂恩(Jan Steen)

- 约1626—1679年
- 荷兰
- 油画

斯蒂恩是荷兰最杰出、最重要的风俗画画家之一,他经营一家小酒馆并拥有一家啤酒厂。他作品颇丰,以表现热闹又拥挤的酒馆、宴席和家庭场景中的固定角色和人物表情(就像一部电视肥皂剧——或许他的作品也满足了类似的需求)而广受欢迎。我们还可以关注他的肖像画、神话场景画、宗教作品以及风景画。

画作中对流动、丰盈、鲜活的色彩的灵活应用(玫瑰红、蓝绿色、淡黄色)为画作增添了生命力,同时也反映了所画对象的特征。斯蒂恩的风俗画充满了象征主义色彩,明确地(有时是冷漠地)表现了人们醉酒、懒惰等现象。

重要作品:《弹奏古钢琴的年轻女子》(*A Young Woman Playing a Harpsichord*),约1659年(伦敦:国家美术馆);《旅馆外的游戏者》(*Skittle Players Outside an Inn*),约1660—1663年(伦敦:国家美术馆)

扬·博斯(Jan Both)

- 约1618—1652年
- 荷兰
- 油画

博斯是一位荷兰风景画画家,他曾在罗马游学,并将意大利式的田园风景画即克劳德式的田园风景画传入荷兰。他作品比克劳德·洛兰(见125页)的更细腻和平实,他通常不会参考古典神话故事。

重要作品:《意大利风景》(*Italian Landscape*),约1635—1641年(剑桥大学:费茨威廉博物馆);《强盗带着囚犯》(*Bandits Leading Prisoners*),约1646年(波士顿:美术博物馆)

彼得·德·霍赫(Pieter de Hooch)

- 1629—1683年
- 荷兰
- 油画

德·霍赫是一位人气名望经久不衰的荷兰艺术大师,也是最著名、最受喜爱的风俗画画家之一。众所周知,他死于精神疾病,但除此之外,人们对他的生平知之甚少。

▶▶ 洗礼宴(细部)(*The Christening Feast*)(detail) 扬·斯蒂恩,1664年,87.8cm×107cm,布面油画,伦敦:华莱士收藏馆。复杂的象征主义元素表明抱着小孩的所谓的"父亲"是个被妻子欺骗了的人。

他最杰出、最广为人知的作品要追溯到他在代尔夫特生活的岁月（1654—约1660/1661年），这些作品通常描绘的是阳光明媚的院落和光照充足的内室，意在赞美中产阶级正派体面的生活方式。在1655年之前，他主要描绘底层农民和士兵的生活。后来，他搬到了阿姆斯特丹，1655年以后，他用一种虚假的伪贵族生活的视角描绘了富丽堂皇的室内场景。他创作末期的作品（17世纪70年代）显得十分平庸，但他最杰出的画作和代尔夫特一位他同时代的天赋异禀的画家维米尔的作品有相似之处（见152、153页）。

注意观察他对空间和光线那种沉醉其中如同游戏般的运用方式——他在两个房间的相通之处创造视野，并采用瓷砖地面的几何图案和庭院来构建空间假象，用温暖的光线淹没这一切，让前景保持整洁有序。他用精心放置的垂直线、水平线和对角线来仔细设计构图，并且采用经过精心测算的、通常只有一个灭点的几何透视法。德·霍赫对符号和标志的应用也很慎重。

重要作品：《正在饮酒的士兵和女士》(*Two Soldiers and a Woman Drinking*)，约1658—1660年（华盛顿特区：国家艺术馆）；《荷兰庭院》(*Dutch Courtyard*)，约1660年（华盛顿特区：国家艺术馆）

加布里埃尔·梅特苏
(Gabriel Metsu)

- 1629—1667年　　荷兰　　油画

梅特苏是一位高水平的小型家庭场景画画家，他经常描绘温馨和睦、井然有序、彬彬有礼的荷兰家庭。他精心组织的构图、注重细节的绘画技法和设色反映了荷兰资产阶级的生活方式。画中许多物品的细节都有象征意义，如果有文本出现，那意味着它应该被解读为画作意义的一部分（这是引领观者走进画作，并切身体会画作的亲切和奥秘的一种方式）。

重要作品：《拜访年轻女子的士兵》(*A Soldier Visiting a Young Lady*)，1653年（巴黎：卢浮宫）；《死公鸡》(*A Dead Cock*)，1653年（马德里：普拉多博物馆）

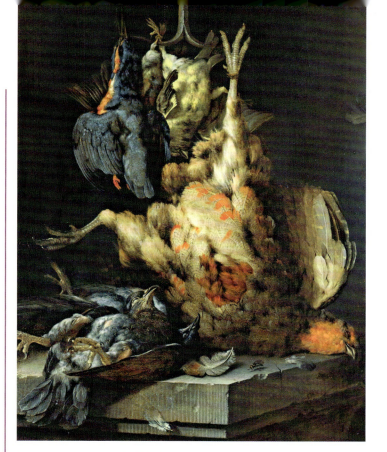

◀ 静物（*Still Life*）
扬·维尼克斯，约1690年，49.5cm×38.1cm，布面油画，利兹：城市艺术画廊。维尼克斯早期的静物画吸引了选帝侯帕拉廷的注意，他于1702—1714年在杜塞尔多夫雇用了维尼克斯。

扬·维尼克斯 (Jan Weenix)

- 1640—1719年　　荷兰　　油画

扬·维尼克斯是自称为乔瓦尼·巴蒂斯塔的扬·巴普蒂斯·维尼克斯（1621—1663年）的儿子，他从未游历过意大利，但继承了他父亲非常受欢迎的意大利式的描绘海港和庭院的场景画。他也描绘狩猎战利品和静物，并且很擅长描绘物品的质地，例如丝绸、大理石、银器和玻璃制品。

重要作品：《白孔雀》(*The White Peacock*)，1692年（维也纳：列支敦士登博物馆）；《猎鹰者的包》(*Falconer's Bag*)，1695年（纽约：大都会艺术博物馆）

扬·凡·海以森 (Jan van Huysum)

- 1682—1749年　　荷兰　　油画

凡·海以森是最多产的花卉画家之一，享有显赫的国际声誉。他创作了使用不对称插花方式的装饰性花束，且使用的花朵不一定开放在同一个季节。你可以在他的画作中看到如珐琅般光滑细腻的颜料涂抹、冷色调的使用、鲜艳的蓝色和绿色，以及点缀在作品中的少量水果和风景。他尽一切可能使自己的创作直接来源于生活而非书本。

重要作品：《花卉和水果》(*Flowers and Fruit*)，1723年（圣彼得堡：赫米蒂奇博物馆）；《花卉静物画》(*Still Life with Flowers*)，1723年（阿姆斯特丹：国立美术馆）

扬·维米尔（Jan Vermeer）

- 1632—1675年　　　荷兰　　　油画

维米尔现在被认为是荷兰最杰出的风俗画画家。然而，他在有生之年一直不被认可，直到19世纪末期才受到关注。

目前只有35幅作品能够确定是出自维米尔之手。除了少数几幅令人难忘的例外之作以外，他总是不断地表现相同的主题：房间的角落。但是，他是以独特、微妙且吸引人的视角来观察空间、光线以及谜一样的人际关系所构成的整体的。

仔细观察，就会发现：画作中没有实质性的焦点——从视觉和情感的角度，他选择了事物充满预期但又未完全被感知和理解的诱人瞬间，这或许是因为当事物渐渐变得清晰和确定，并彻底呈现出来时，总是令人失望吧。稍作停顿后，他迫使你的眼睛和想象力发掘出它们最渴望看到和感受到的东西。这是感性而富有诗意的创作，同时还体现了画家对自己摄人心魄的技法和感受力的自如运用。这使观者的眼睛徜徉在看似单纯，实则是经过精确计算的，冷蓝色与给人以美感的黄白色的相互作用中。

重要作品：《厨房女佣》（Kitchen Maid），约1658年（阿姆斯特丹：国立美术馆）；《拿着天平的女子》（Woman Holding a Balance），约1664年（华盛顿特区：国家艺术馆）；《站在维金纳琴旁的贵女子》（Lady Standing at the Virginal），约1670年（伦敦：国家美术馆）

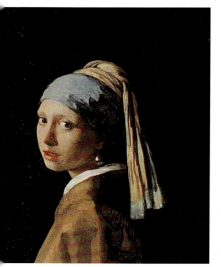

△ **戴珍珠耳环的少女**（Girl with a Pearl Earring）

约1660—1661年，46.5cm×40cm，布面油画，海牙：莫瑞泰斯皇家美术馆。在19世纪80年代，这幅名作以相当于25便士（39美分）的价格在荷兰售出。

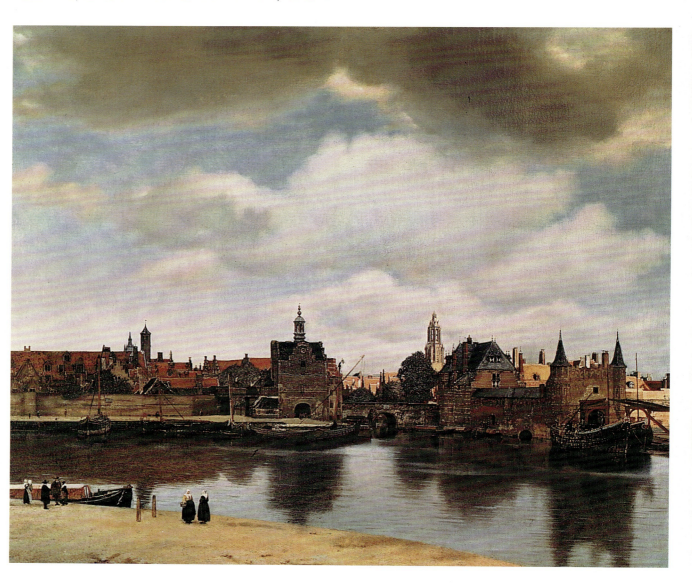

≫ **代尔夫特风景**（View of Delft）

约1660—1661年，100cm×117cm，布面油画，海牙：莫瑞泰斯皇家美术馆。维米尔很可能使用了暗箱，这种装置可以在画布上投射出一个轻微模糊的图像以便画家勾勒轮廓。这幅作品深受法国作家马赛尔·普鲁斯特的赞赏。

巴洛克时期 | **153**

画室（*The Artist's Studio*）

约 1665 年，120cm×100cm，布面油画，维也纳：艺术史博物馆。这是维米尔后期最能体现其伟大抱负的画作之一，作品从两个层面展开描绘：从视觉上看，这是空间和光线微妙而复杂的排布；从理智上分析，这是一个关于绘画艺术的复杂寓言。

光源隐藏在窗帘之后。注意维米尔是如何描绘一束强光被散射成精致的光珠的

扮作司历史女神的模特手持小号，它象征着艺术家所能取得的声望

屋顶的横梁创造了一个强有力的水平辐射模式，并由地图的卷轴将这种模式继续下去。画面中的水平线和垂直线营造出一种稳定、平静的氛围

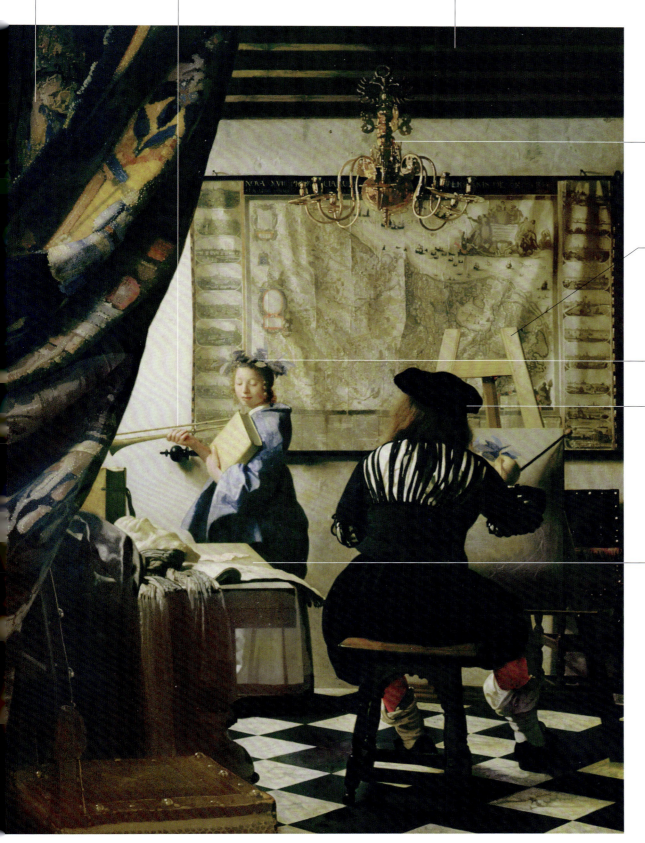

枝形吊灯饰以西班牙皇室哈布斯堡王朝的王徽双头鹰。吊灯上缺少的蜡烛意指哈布斯堡王朝的势力日渐衰落；荷兰北部诸省已于1648年摆脱西班牙的统治，赢得了完全的独立

艺术家的画架指向地图上新成立的荷兰共和国，暗示着东山再起的决心

画中的模特代表了司历史女神克利俄，她的标志物是月桂花环和书

画家身着15世纪的服装。维米尔看似是在将自己所处时代的艺术与凡·艾克和凡·德尔·维登的艺术联系起来

桌面的线条将观者的视线吸引到画面的灭点上，这一点正好位于地图卷轴的球状末端之下

》 技法

维米尔采用像台阶一样的地砖引领观者的视线进入构图中。地砖的线条感因桌面的角度而加强。

威廉·多布森 (William Dobson)

- 约1610—1646年　　英国　　油画

多布森曾在气数已尽的查理一世宫廷中短暂地担任过御用画家。他已知的作品只有50件，并且都创作于1642年之后。多布森的绘画风格稳健而直接。在他创作的半身肖像画中，人物面色红润、朴实，常以经典典故来强调画中人的学识或勇敢（或两者兼具）。

重要作品：《行刑者和施洗者的头颅》(The Executioner with the Baptist's Head)，约17世纪30年代，（利物浦：沃克美术馆）；《艺术家妻子的肖像画》(Portrait of the Artist's Wife)，约1635—1640年（伦敦：泰特美术馆）

彼得·莱利爵士 (Sir Peter Lely)

- 1618—1680年　　荷兰/英国　　油画

莱利爵士出生在德国，其父母是荷兰人，他于17世纪40年代早期定居英国。他是查理二世重要的御用肖像画画家，并且以绘制时尚的女性肖像画而著名。在他的女性肖像画中，人物衣着华贵、目光深邃、手指修长。一些署有他名字的劣质画作，其实是出自他工作室的助手之手。几幅早期的杰出作品表现出他创作风景画和观察易被忽视的面孔的天赋。他在状态好的时候，对光的感知令人惊叹。

重要作品：《火之审判》(Trial by Fire)，17世纪40—50年代（圣彼得堡：赫米蒂奇博物馆）；《莱克家族的两位女士》(Two Ladies of the Lake Family)，约1660年（伦敦：泰特美术馆）；《克利夫兰公爵夫人，芭芭拉·维利尔斯》(Barbara Villiers, Duchess of Cleveland)，约1665年（私人收藏）

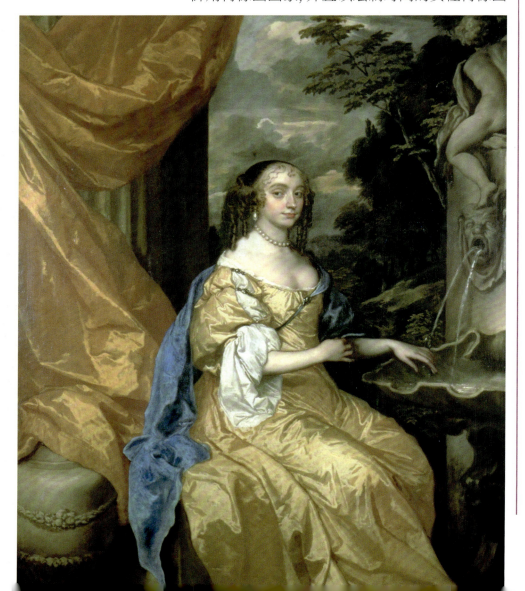

◆ 约克公爵夫人，安妮·海德 (Anne Hyde, Duchess of York)
彼得·莱利爵士，约17世纪60年代，182.2cm×143cm，爱丁堡：苏格兰国家肖像画廊。詹姆士二世的第一任妻子，据说其才智胜于美貌。

约翰·迈克尔·赖特 (John Michael Wright)

- 1617—1694年　　荷兰/英国　　油画

赖特是天赋极高的天主教肖像画画家，17世纪40—50年代他在罗马和法国生活，领略了寓言画和典雅画风的价值。他和彼得·莱利爵士是同时代的艺术家。在查理二世和詹姆士二世统治期间，赖特成功地建立起自己的绘画声望，然而相较于同时代画家更加直接和现实的风格，他从未很好地迎合当时的品位。他最终死于贫困。

重要作品：《伊丽莎白·克莱波尔（原姓克伦威尔）》[Elizabeth Claypole (née Cromwell)]，1658年（伦敦：国家肖像画廊）；《托马斯·霍布斯》(Thomas Hobbes)，约1669—1670年（伦敦：国家肖像画廊）

戈弗雷·克内勒爵士 (Sir Godfrey Kneller)

- 1646—1723年　　德国/英国　　油画

克内勒出生在德国，30岁时定居英国。从查理二世到乔治一世统治期间，他一直是重要的宫廷御用肖像画家。他确立了一种成功的绘画模式：画中的人物总是显得很有礼貌，面孔如同戴着面具一般。不同人物的嘴巴和眼睛都是相同的样子。这样的画作是为了凸显画中人的社会地位而非表现现实主义，或为了突出人物性格。许多质量堪忧的作品都出自他画室的助手之手。

重要作品：《约翰·班克斯肖像画》(Portrait of John Banckes)，1676年（伦敦：泰特美术馆）；《国王查理二世》(King Charles II)，1685年（利物浦：沃克美术馆）

格林宁·吉本斯
（Grinling Gibbons）

- 1648—1721年　英国/荷兰
- 雕塑

吉本斯是英国最著名的木雕家。他出生在鹿特丹，父母都是英国人，在1670—1671年，他来到了英国。吉本斯的个人风格十分独特，他的雕塑看起来像是一个鲜活的有机体，大量的水果、树叶、鲜花、鸟儿和鱼儿如瀑布般悬垂在家具、镶嵌板、烟囱和墙壁上，似乎要倾泻而下。这款著名的领结雕刻（右图）的原型是威尼斯的针绣花边领结。因为它看起来是如此逼真，以至于一位海外游客认为它是英国绅士的标准配饰。作家霍勒斯·沃波尔爵士经常佩戴着它，并以此与众人逗乐。他的皇室赞助者包括查理二世、威廉三世和乔治一世都收藏了他的作品，同时一些豪华的古宅中也能欣赏到他的画作。

重要作品：《大理石洗礼盘》（Marble font），约17世纪80年代（伦敦：圣詹姆士教堂，皮卡迪利）；《穹顶》（Ceiling），约17世纪90年代（萨福克郡：佩特沃兹收藏馆）

▶▶ 木刻领结（Woodcarving of a Cravat）
格林宁·吉本斯，约1690年，椴木，伦敦：维多利亚和阿尔伯特博物馆。这件精美的木雕细致入微地模仿了威尼斯风格的针绣蕾丝，它曾经归18世纪收藏家霍勒斯·沃波尔爵士所有。

詹姆斯·桑希尔爵士
（Sir James Thornhill）

- 1675—1734年　英国　油画/湿壁画

桑希尔是胸怀大志的杰出画家，他是唯一一位时尚的、采用非写实艺术手法，为乡村房屋和公共建筑物创作巴洛克风格的壁画和穹顶画的英国画家，例如，由克里斯多夫·雷恩爵士和尼古拉斯·霍克斯穆尔设计的、位于伦敦格林尼治海军医院的彩绘厅中就有他的作品。1728年退休后，桑希尔成为议员和乡绅。他的作品质量上乘，但缺乏必要的戏剧性和夸张表现；英国人总是认为外国人在这些方面更擅长。

重要作品：《忒提斯从瓦肯那里接受阿喀琉斯的盾牌》（Thetis Accepting the Shield of Achilles from Vulcan），约1710年（伦敦：泰特美术馆）；《时间、真理和正义》（Time, Truth and Justice），约1716年（曼彻斯特：城市艺术画廊）

迈克尔·达尔 (Michael Dahl)

- 1659—1743年　瑞典/英国　油画

达尔出生在瑞典，1689年定居在英国伦敦。他为贵族、皇室和文人学士创作了令他们满意的肖像画。他的绘画风格悠然而高雅，但人物刻画平淡无奇。他擅长描绘织物：使用有弥漫感的银色调和短笔触进行绘画。他是戈弗雷·克内勒爵士最主要的竞争对手。达尔是多产且成功的画家，他的早期作品是最好的。

重要作品：《自画像》（Self-Portrait），1691年（伦敦：国家肖像画廊）；《无名女士，以前被称为萨拉·丘吉尔，马尔伯勒公爵夫人》（Unknown Woman, formerly known as Sarah Churchill, Duchess of Marlborough），1695—1700年（伦敦：国家肖像画廊）

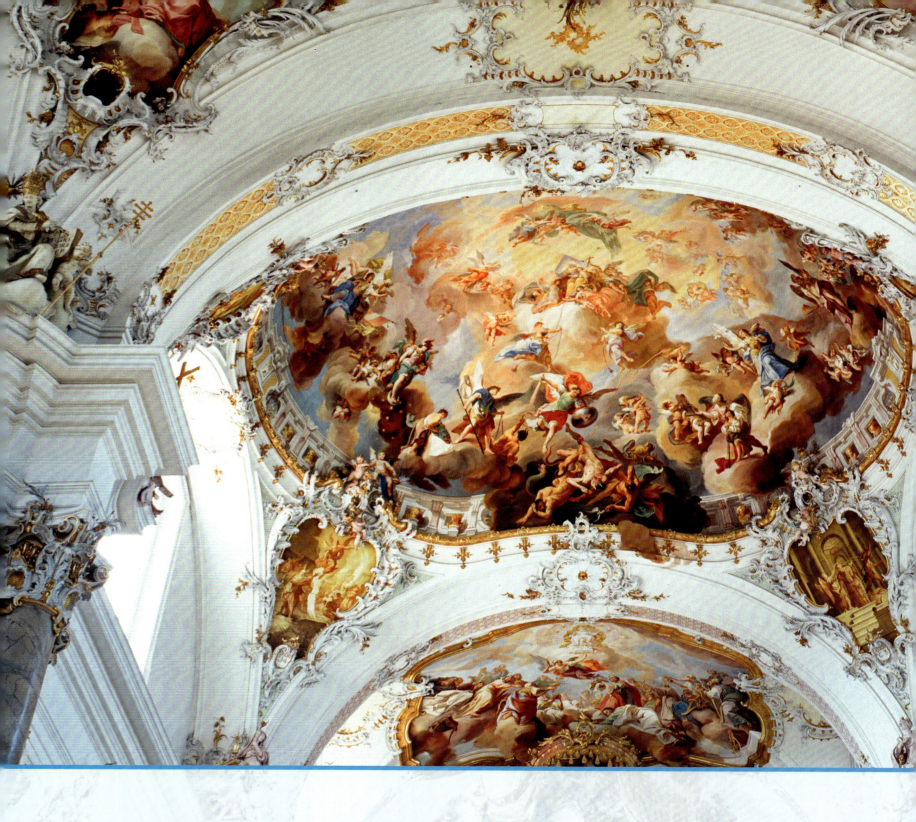

从洛可可到新古典主义
约1700—1800年

从洛可可到新古典主义

17世纪是宗教对抗和战争的时期。相对而言,18世纪中期是理性的时代,在这个相对平静的时期,所有的艺术都变得精致优雅——通常是小规模的——来满足人们简单的需求和渴望,而不是对意识形态的支持。

18世纪思想的核心是启蒙运动——这一运动理念认为,人类的理性将会解决政治和宗教的困境,解释世界、宇宙和人性之间的关系和作用,并且创造出能消除迷信、暴政、奴隶制和压迫的和谐关系。这种强调追求幸福的理念体现在很多方面:家庭生活、孩子和婚姻之爱变得非常重要;同时教育、旅行、勤奋、城镇规划、园艺、聚会、音乐、阅读、讨论、食物、舒适和便利等,同样是必不可少的。启蒙运动也赞成理智和情感的二元性,两者之间的关系不是像对立的意识形态那样势不两立,而是强调选择是人类成就的重要组成部分。因此,18世纪的艺术、文学和哲学充分体现了理智和情感、轻浮和美德、理性和感性、放纵和节制,以及纵欲和克己之间的不同。这种二元性也充分地体现在了18世纪的两种主要的艺术风格中:洛可可艺术风格是以轻松的主题、精美的色彩和非对称曲线来强调轻浮和感官享受的;新古典主义以其严肃的历史主题、直线和清晰的轮廓,倡导道德优先和自我牺牲。

法国和英国

启蒙运动的原则也反映在法国和英国两个大国的政治上,但表现方式的不同达到了令人惊讶的程度,所产生的结果也截然不同。英国的思想渗透着强健的中产阶级实用主义,而法国的思想则体现了一种哲学思辨和贵族理想世界的理论。

英法两国都受益于科技发明、人口增长和农业革命,并且都以强大的军事和海军力量为支撑,获得了大量的殖民地,这些殖民地主要分布在印度和北美。然而,英法两国的对抗不仅仅是政治力量的抗衡。同等重要的是,他们各自代表着一种根本不同的政府执政路线。信奉天主教的法国承袭了路易十四建立的君主专制的政体模式。秉持

巴伐利亚奥托博伊伦修道院教堂内部(*Interior of Abbey Church, Ottobeuren, Bavaria*)
在18世纪,德国上演了一场文化复兴,宏伟壮观的教堂内部呈现出巴洛克建筑和洛可可装饰的混合风格。

渴望自由,奔赴前线(*Cry of Liberty and the Departure for the Frontier*)
勒·叙厄尔兄弟(Le Sueur brothers),1792年,版画,巴黎城市博物馆。法国大革命使法国经历了10年政治动乱,在这期间,国王和他的家人被处死,整个欧洲也陷入战争。

新教的英格兰，更确切地说是1707年和苏格兰正式统一建立的大英帝国，很快发展形成了早期的议会制模式。1763年以后，随着七年战争的结束，英国的优势地位凸显出来。法国被逐出印度和北美，英国的海军实力和航海帝国的地位得到了彻底的认证。

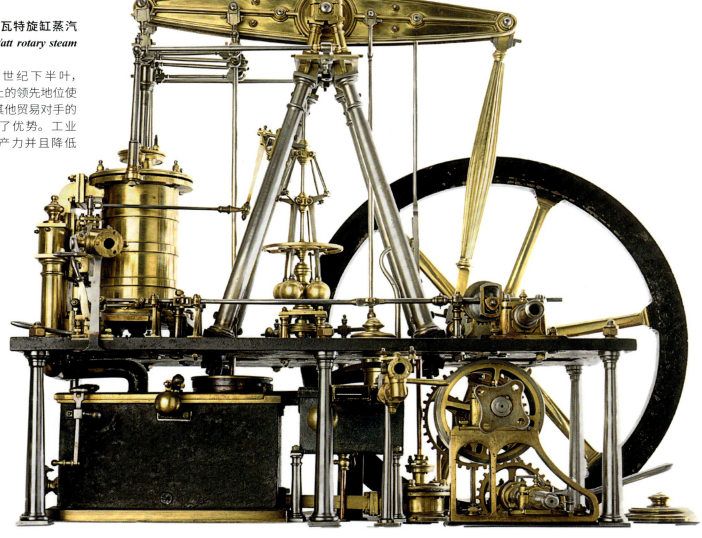

▶▶ 詹姆士·瓦特旋缸蒸汽机（*James Watt rotary steam engine*）
1777 年。18 世纪下半叶，英国在科技上的领先地位使其在与欧洲其他贸易对手的竞争中获得了优势。工业化提高了生产力并且降低了成本。

时间轴：1700—1800年

1700年	1720年	1740年
1703年 彼得大帝建立圣彼得堡	1714年 德国汉诺威选帝侯继承英国王位	1729年 巴赫的《圣马太受难曲》（*Bach's St Matthew Passion*）首次上演
1704年 马尔伯勒公爵率领伟大的盟军在布伦海姆击败了法军	1715年 路易十四去世后，法国由奥尔良公爵菲利普二世摄政	1733年 波兰王位继承战争演变成欧洲范围的冲突
		1740年 普鲁士大帝腓特烈二世发动奥地利王位继承战争
		1751年 狄德罗首次出版《百科全书》

独立和革命

1776年，美国殖民者发表的《独立宣言》使英国人的自信心遭到重挫。它以英国和法国为例，对启蒙运动的政治和哲学原则作了最清晰的表述，成功地创造了一个最终将成为新世界强国的国家。失去了美洲殖民地的英国开始重整旗鼓，它将继续建立第二个全球帝国。这个全球帝国是一个代表英国国家身份的盎格鲁-苏格兰联合体，为这片已然依靠现代农业而变得富裕的土地增添了巨额财富，并将从一场工业革命中获得经济利益。

此时，法国的政局正处于风雨飘摇之中。贵族特权、腐败和债务共同导致了局面的动荡，而这一切的症结是无能的君主制。最终，这个带有致命缺陷的社会结构在1789年法国大革命的动乱中解体了。"自由、平等、博爱"的大革命团结口号很快就因为血腥杀戮和残酷暴政成为空话，随后，拿破仑的独裁统治篡夺了法国大革命的成果，革命者试图建立的启蒙运动的原则被破坏了。

在欧洲其他地方，尽管缺少像英法两国那样的全球影响力，奥地利哈布斯堡王朝（玛丽亚·特蕾莎女王）、普鲁士（腓特烈大帝）和俄国（凯瑟琳大帝）的影响力和权力仍然都在不断扩大。波兰濒临灭亡；威尼斯和西班牙哈布斯堡王朝也处在衰落的困境中，尽管后者在拉丁美洲仍旧是庞大的帝国。奥斯曼土耳其的势力和领土也在衰退，到18世纪末只落得一个无能为力的旁观者的地位。

歌德在罗马郊外的坎帕尼亚（*Goethe in the Campagna*）
约翰·海因里希·威廉·梯施拜因，1787年，164cm×206cm，布面油画，法兰克福：施特德尔美术馆。就像其他许多18世纪的作家和艺术家一样，歌德在意大利游历，试图在这片传统的废墟上寻找灵感。

- 1761年 英国瓦解了法国在印度的霸权
- 1776年 美洲的殖民地脱离英国的统治宣布独立
- 1788年 英国在澳大利亚建立第一个殖民地
- 1793年 波兰遭到瓜分
- 1799年 拿破仑发动政变夺取法国政权

1760年 — **1780年** — **1800年**

- 1762年 俄国的凯瑟琳大帝继位
- 1763年 《巴黎条约》确认了英国在北美的霸权
- 1777年 瓦特发明了第一台真正意义上的蒸汽机（英国）
- 1784年 雅克-路易·大卫（法国）创作了《荷拉斯兄弟之誓》（*The Oath of the Horatii*）
- 1789年 法国大革命
- 1798年 拿破仑入侵埃及

让-安东尼·华多 (Jean-Antoine Watteau)

- 1684—1721年
- 法国
- 油画；粉笔画

华多是18世纪上半叶法国最重要的画家，他开创了一种鲜活、新颖、无矫饰的绘画风格。他出身卑微，在他短暂的一生中，健康状况一直欠佳。

△ 丑角吉尔 (Pierrot: Gilles)
1721年，185cm×150cm，布面油画，巴黎：卢浮宫。《丑角吉尔》的角色取材于意大利著名的即兴喜剧艺术形式。

大约1702—1707年，华多在巴黎歌剧院学习舞台布景。后来他为卢森堡宫的馆长工作，由此接触到对他有重要影响的鲁本斯的作品《玛丽·德·美第奇组画》(Marie de Medici series)。

他以名作《舟发西苔岛》进入法国美术学院，并因这幅不属于任何一个类别的画作得到了"雅宴画家"这个称号。这种创作风格是"乡村盛宴"或"户外盛宴"的一种变体，早在16世纪乔尔乔内的户外风景画中就已经有所体现了（见86页）。

1719年，他前往伦敦，可能是去看内科医生，但英国的寒冬加重了他的病情，1721年他因肺结核去世。他的最后一幅杰作是为朋友的画店画的一块装饰招牌，名为《热尔桑画店》(L'Enseigne de Gersaint)，描绘的是一个画店的场景，创作于1721年，现收藏于德国柏林国立博物馆。

华多以创造"雅宴"或"求偶派对"场景而著名——这是一个舞台场景，更是一个梦幻的世界，它以对现实的敏锐观察为基础，展现了完美的人类之爱以及人与自然的和谐关系。华多从未在作品中流露出多愁善感的情绪，有时候他欠佳的健康状况倒是给作品增添了几分忧郁的色彩。

他的创作形式经常是半遮半掩的暗示，需要观者运用想象力使其完整（就像是恋爱中的情侣，偷瞥一眼就意味深长）。华多创作的雕像看起来好像随时会变成真正的血肉之躯。他作品特有的主题——田园欢愉、社交对话——已经成为洛可可艺术的灵魂：大胆、轻快、无忧无虑且生机勃勃。当他去世时，他正在创建一种将他早期的佛兰德斯现实主义和他有趣的雅宴风格融合在一起的更为庄重的风格。

△ 舟发西苔岛 (A Journey to Cythera)
1717年，129cm×194cm，布面油画，巴黎：卢浮宫。华多的构图没有明确表明参加派对的一行人是准备前往维纳斯的出生地西苔岛，还是正打算离开。

△ 黑人头像 (Head of a Negro)
约1710—1721年，纸面粉笔画，伦敦：大英博物馆。华多是法国三色蜡笔画技法(trois crayons)大师，这种技法是将红、黑、白三种蜡笔颜色组合在一起，分别在淡色纸张上进行创作。

如今，艺术品管理者们发现华多的许多作品保存状况欠佳，可能是由于他在选择用于作画的材料时过于随意造成的。然而也正因为此，他创作了许多取材于生活、精美的红黑粉笔画、水粉画和蜡笔画，这些不同材质的作品被他用来当作绘画的素材源泉。这些画作现在已经成为研究华多及其艺术风格的重要参考资料。在法国大革命时期，随着新古典主义的兴起，华多名声渐衰，但他的色点技法却影响了德拉克洛瓦(Delacroix)和后来的后印象派艺术家。

重要作品：《爱之歌》(The Scale of Love)，约1715—1718年（伦敦：国家美术馆）；《失礼》(The Faux Pas)，1717年（巴黎：卢浮宫）；《意大利喜剧演员》(Italian Comedians)，约1720年（华盛顿特区：国家艺术馆）

尼古拉斯·朗克雷(Nicolas Lancret)

- 1690—1743年　　法国　　油画

朗克雷是华多风格的主要追随者，但是他的风格更加平淡——他只描绘日常（虽然很优雅）的现实，而华多能够转变现实并且赋予它们诗意和梦境的魔力。和华多的作品相比，他的画作在色彩上更为粗犷。朗克雷热衷于戏剧主题创作，他的作品在贵族收藏家中颇受欢迎。

重要作品：《人生的四个时代：成熟》(*The Four Ages of Man: Maturity*)，1730—1735年（伦敦：国家美术馆）；《喷泉前的舞蹈》(*Dance before a Fountain*)，约1730—1735年（洛杉矶：保罗·盖蒂博物馆）

让-巴蒂斯特·佩特(Jean-Baptiste Pater)

- 1695—1736年　　法国　　油画

佩特是华多的学生。虽然他在主题和风格上和华多相似，但他的绘画和用色缺乏自信。此外，他的作品中也找不到像华多作品中那种标志性的深刻情感和丰富色彩。

重要作品：《沐浴中的女子》[*Les Baigneueses (Women Bathing)*]，18世纪早期（圣彼得堡：赫米蒂奇博物馆）；《舞蹈》(*The Dance*)，约1730年（洛杉矶：保罗·盖蒂博物馆）；《中国式狩猎》(*Chinese Hunt*)，1736年（巴黎：卢浮宫）

让·夏尔丹(Jean Chardin)

- 1699—1779年　　法国　　油画

夏尔丹是一位勤奋的艺术家。他在绘画中体现了理性时代的最佳品质，他创作的精美的小型静物画和风俗画展现了和谐的秩序、冷静的色调，以及简单的生活和良好的关系所带来的乐趣。

重要作品：《纸牌屋》(*The House of Cards*)，约1735年（华盛顿特区：国家艺术馆）；《年轻女教师》(*The Young Schoolmistress*)，约1735—1736年（伦敦：国家美术馆）

注意他对光线充满爱意的观察与对颜料自如的运用。他对题材的选择及其风格反映了他谦虚、开放的个性和对手工艺的热爱。画中静物的表面和质地是如此逼真，以至于你想去触摸它们——你能确切地知道每一样东西是什么，以及它们的空间位置。风俗画将朴素、宁静的亲密瞬间具体化，例如孩童般的快乐、教育年轻人的经验和对家务劳动的崇敬。作品中的象征主义简明且易于理解。

▶▶ 静物画（*Still Life*）

让·夏尔丹，约1732年，16.8cm×21cm，板面油画，底特律艺术学院。虽然夏尔丹是声望显赫的巴黎皇家艺术学院的成员，但他因没有尝试更雄心勃勃的主题而受到批评。他是木匠之子，也是一个品味单纯的人，他更喜欢将自己有信心做到最好的主题发挥到极致。

洛可可

- 约1700—1800年　　法国　　油画

到了18世纪早期，巴洛克艺术风格中的英雄主义色彩逐渐被洛可可优雅精美的风格（Rococo一词源于法语"rocaille"，意即"贝壳工艺"，是洛可可式的室内装饰中反复出现的主题）所代替。这种引人注目的宫廷绘画风格吸引了老于世故的贵族资助者。作为一种对高度文明的社会的反映，洛可可风格曾经风靡一时。

在洛可可艺术风格中，淡雅的颜色和灵巧的笔触占据了主导地位，艺术家们非常重视以精湛的技艺创作耀眼的画面，这些画面中对华美的织物、似要融化的肌肤色调和丰富的风景背景（虽然风景中常常是杂草丛生，但从未给人以压迫感）的描绘为画作本身增添了奕奕光彩。这种描绘在最杰出的洛可可艺术倡导者的画笔下——例如法国画家弗朗索瓦·布歇（François Boucher）和弗拉贡纳尔（Fragonard），以及意大利画家提埃波罗（Tiepolo）——表现的是迷人的理想化世界，优雅且看似毫不费力。画面中织物飘动，人物四肢缠绕，笑容魅惑，眼睑忽闪，充满了诱惑。

高度发展的18世纪社会非常重视亲密关系。这种欣赏品位的转变首先确切地反映在法国的洛可可艺术中。洛可可绘画取代了大型的巴洛克绘画，不论是古代主题还是宗教主题，它都专注于描绘贵族的嬉戏调情，画作通常精美而小巧。古代主题被用来表现衣着单薄，优雅地袒露出胸部的牧羊女被体格健硕的年轻巨人所吸引。洛可可艺术很少表现宗教主题，但提埃波罗（Tiepolo）却成功地将两者结合起来。

探寻

弗朗索瓦·布歇的作品集中体现了洛可可艺术中瑰丽的色彩、精美的画面和精湛的技艺。这种艺术呈现的是矫揉造作的欢愉，反映了推崇它的特权贵族阶级的世界。然而，早在18世纪中期，洛可可艺术就因明显的轻浮而遭到批评，到1789年法国大革命为止，洛可可情结的痕迹才被清除。然而，在它的全盛时期，洛可可艺术中涵盖的可不仅仅是贵族阶级的浮华。

△ **最后的审判**（The Last Judgement）约翰·巴普蒂斯特·齐默尔曼，约1746—1754年，天顶湿壁画和粉饰灰泥，维斯（德国）：维斯科齐教堂。德国艺术家融合建筑和绘画艺术建造了灯火辉煌的教堂内部，这幅壁画表现了直冲天堂的景观。

◁ **爱情教育**（Education de L'Amour）艾蒂安·法尔科内特效仿布歇之作，约1763年，30.5cm，瓷器。作品的主题明显与性有关，在处理手法上非常典型：色情主义色彩被以高超的表现手法展现出来。

历史大事

公元1702年	出生于佛兰德斯的华多来到巴黎
公元1714年	路易十四逝世
公元1717年	华多创作具有挽歌意义的《舟发西苔岛》（A Journey to Cythera）（见160页）
公元1750年	提埃波罗在维尔茨堡居住了三年。于1752—1753年完成了装饰性的天顶壁画《大陆》（Continents），该壁画位于主楼梯上方的天顶
公元1765年	布歇被任命为法国皇家美术学院的院长
公元1767年	弗拉贡纳尔创作场景轻松愉快的杰作《秋千》（The Swing）（见165页）

从洛可可到新古典主义 | 163

丘比特强调了此场景的古典渊源和它的非现实本质

柔和的背景光线将注意力集中在画面中的主要人物上

为了诱惑厄里戈涅,酒神巴库斯将自己变成一串葡萄。当厄里戈涅的手臂触及水果时,她已心醉神迷

明显的自然主义精细描绘,突显出一种新的风景画趣味

酒神巴库斯和厄里戈涅(*Bacchus and Erigone*)

弗朗索瓦·布歇,1745年,99cm×134.5cm,布面油画,伦敦:华莱士收藏馆。对布歇而言,古典神话故事最合理的展现方式,就是用于表现受到诱惑的无辜凡人。借助(致命的)葡萄酒进行诱惑,是反复出现的主题。

肌肤的色调被描绘得准确且充满爱意,厄里戈涅裸露出的带有性感曲线的、优美雅致的双腿就是这一特点很好的例子

技法

阳光透过树荫照亮了深色的树叶,树叶的边缘也闪烁发亮。相似的光线照在女孩们袒露的胸部,显得十分诱人。

弗朗索瓦·布歇
(François Boucher)

- 1703—1770年　　法国　　油画

布歇是法国路易十五奢华、放纵的旧政权下重要的艺术家,并且是蓬帕杜夫人最赏识的画家。他是洛可可风格盛期的代表人物。

他为18世纪中期的法国宫廷创作了大量恣行放纵、奢华的形象(基本都是相似的杰作)。他最辉煌的作品是描绘古典神话中享受同样奢靡生活方式的(根据他本人的说法)众神,以及情感氛围浓厚的田园风景和风俗场景。他曾担任皇家挂毯作品和瓷器工厂的设计师,并于1765年成为国王的御用画师。

注意被围绕在泡沫和假植物中的大量的柔软、粉嫩的肌体;肖像画中以精湛技艺和爱抚般的质感描绘的奢华的丝绸、锦缎和蕾丝;赞助者们(题材方面)的需求和艺术家风格技巧的完美结合,这也是一切杰出画作的标志之一。

重要作品:《早餐》(The Breakfast),1739年(巴黎:卢浮宫);《月亮女神的水浴》(Diana Bathing),1742年(巴黎:卢浮宫)

让-巴蒂斯特·格勒兹
(Jean-Baptiste Greuze)

- 1725—1805年　　法国　　油画

格勒兹最为著名的是他的带有情感色彩的叙事风俗画和孩童形象,这成为他后期作品的一部分。早期,他的志向是成为历史题材画家,并且根据法国大革命前的观赏者的品位,将奢华、懒散的风尚转变成一种艺术形式。格勒兹是非常成功的画家,但在法国大革命的背景下变得默默无闻,最终死于贫困。

他创作上最显著的特征是情绪过剩——通常表现为表情过度夸张的面容和过度戏剧化的姿态。尽管你知道他试图表达的情感,然而就像拙劣的表演一样,它看起来如此虚假,你可能会被逗笑而不是感动得落泪。格勒兹的绘画有很多弱点:虚假的情感、糟糕的构图、拙劣的绘图,以及乏味的色彩。不过,他的确也创作了一些出色的、值得一看的肖像画。

重要作品:《手持课本的男孩》(Boy with Lesson Book),约1757年(爱丁堡:苏格兰国家画廊);《被宠坏的孩子》(Spoilt Child),1765年(圣彼得堡:赫米蒂奇博物馆)

>> **那不勒斯手势**(Le Geste Napolitain)
让-巴蒂斯特·格勒兹,1757年,73cm×94.3cm,布面油画,马萨诸塞州:伍斯特艺术博物馆。格勒兹的逸事场景画在喜爱阅读小说的公众中很受欢迎。他通过出售自己作品的版画,并在展览目录的注释中详细说明其主题来博得观众的好感。

让-奥诺雷·弗拉贡纳尔
(Jean-Honoré Fragonard)

- 1732—1806年
- 法国
- 油画；粉笔画

弗拉贡纳尔是早慧的成功艺术家——他的易于欣赏、技艺精湛、撩人心弦的私人绘画深受旧政权的喜爱。法国大革命之后，他拒绝使用官方的艺术标志，并在贫困中辞世。

他热衷于绘画粉红色的脸颊、隆起的胸部、斜视的目光、热情的拥抱，以及无用的抵抗。即使是他画笔下的织物、风景背景、枝叶和云朵，也散发着同样浓厚的色情气息。

他的令人兴奋、紧张，但又充满自信的风格契合他的绘画主题；他那诱人的粉色和绿色的调色板及柔和斑驳的光线预示了雷诺阿的风格。他画作中的手有着纤长、性感的手指。值得注意的是，作品中的献媚者和丰满的雕像像是随时准备参与到娱乐过程中的烘托元素。我们偶尔能在他的画作中发现一些使用了"正确的"官方风格的早期作品，但这种风格很快就被他摒弃了。

重要作品：《浴者》(Bathers)，约1765年（巴黎：卢浮宫）；《读书的少女》(Young Girl Reading)，约1776年（华盛顿特区：国家艺术馆）；《偷来的吻》(The Stolen Kiss)，约1788年（圣彼得堡：赫米蒂奇博物馆）

>> 秋千 [The Swing (Les hasards heureux de l'escarpolette)]
让-奥诺雷·弗拉贡纳尔，1767年，81cm×65cm，布面油画，伦敦：华莱士收藏馆。这些树木的灵感来自罗马的蒂沃利花园。

塞巴斯提亚诺·里奇
(Sebastiano Ricci)

- 1659—1734年
- 意大利
- 油画

里奇在装饰画发展盛期非常著名。他创作了标准的神话和宗教画，画面中满眼都是令人着迷的简洁构图、鲜亮色彩和魅力十足的人物。他的作品中没有矫饰的理性和道德说教。里奇的创作遵循着威尼斯式的传统。

重要作品：《强掳萨宾妇女》(The Rape of the Sabine Women)，约1700年（维也纳：列支敦士登博物馆）；《以斯帖在亚哈随鲁的面前》(Esther before Ahasuerus)，约1730年（伦敦：国家美术馆）

马可·里奇 (Marco Ricci)

- 1676—1729年
- 意大利
- 油画；素描

马可·里奇是塞巴斯提亚诺·里奇的侄子，1708—1716年在英国工作，他和叔父合作创作了几幅宗教和神话作品。里奇也发展形成了自己的风格：清新、空洞、光线充足的奇幻场景，或半地质地貌的风景画。

重要作品：《渔船》(Fishing Boats)，1715年（洛杉矶：保罗·盖蒂博物馆）；《废墟景色》(Landscape with Ruins)，1725年（洛杉矶：保罗·盖蒂博物馆）

乔瓦尼·安东尼奥·佩莱格里尼 (Giovanni Antonio Pellegrini)

● 1675—1741年　　■ 意大利　　△ 油画

佩莱格里尼是一位有着丰富游历经验的威尼斯画家(他去过德国、维也纳、巴黎、荷兰和英国)。他的作品明亮、有感染力、轻快优美、充满幻想,并且有着大规模的装饰性构图(遵循威尼斯传统,但又与时俱进)。这些作品影响了这类作品的流行和需求,尤其是在英国。

重要作品:《井边的丽贝卡》(Rebecca at the Well),1708—1713年(伦敦:国家美术馆);《选帝侯帕拉廷的婚姻》(The Marriage of the Elector Palatine),1713—1714年(伦敦:国家美术馆);《酒神巴库斯和阿里阿德涅》(Bacchus and Ariadne),约1720—1721年(巴黎:卢浮宫)

乔瓦尼·巴蒂斯塔·皮托尼 (Giovanni Battista Pittoni)

● 1687—1767年　　■ 意大利　　△ 油画

皮托尼被称为穷人的提埃波罗(Tiepolo)。他的绘画风格华而不实、着色丰富、十分松散,相比于真正的原创,这种风格更像是早期威尼斯艺术家的风格和从提埃波罗那里借鉴来的东西的大杂烩。他的宗教、历史和神话题材的作品,在其有生之年受到国内外的广泛追捧,这也表明艺术家在商业上取得的成功和在业界获得的良好评价有时候(也许是经常)是通过炫耀而不是凭借真才实学得来的。

重要作品:《圣普罗斯道齐姆施洗但以理》(St Prosdocimus Baptizing Daniel),1725年(纽约:市艺术画廊);《艾萨克·牛顿爵士的寓言纪念碑》(An Allegorical Monument to Sir Isaac Newton),1727—1729年(剑桥大学:费茨威廉博物馆)

◀ **基督将钥匙交给使徒圣彼得**(The Delivery of the Keys to St Peter)

乔瓦尼·巴蒂斯塔·皮托尼,约1710—1767年,82cm×42cm,布面油画,巴黎:卢浮宫。天使们目睹基督将天堂的钥匙委托给使徒圣彼得。

罗萨尔巴·乔凡娜·卡列拉
（Rosalba Giovanna Carriera）

- 1675—1758年　　意大利　　彩色蜡笔画

罗萨尔巴·乔凡娜·卡列拉以其出色的蜡笔肖像画而闻名，她的作品巧妙地将精美优雅和自然流畅融合在一起，而明智的现实主义恰当地议定了真诚和谄媚之间的微妙界限。当她怀揣技艺在欧洲的首府城市游历时，她深受富人和时尚人士的追捧。正是她启发了莫里斯·康坦·德·拉图尔（Maurice-Quentin de La Tour）使用蜡笔进行创作。

重要作品：《手持姐妹画像的自画像》（Self-Portrait with a Portrait of her Sister），1709年（佛罗伦萨：乌菲兹美术馆）；《少妇与鹦鹉》（Young Lady with a Parrot），约1730年（芝加哥艺术学院）

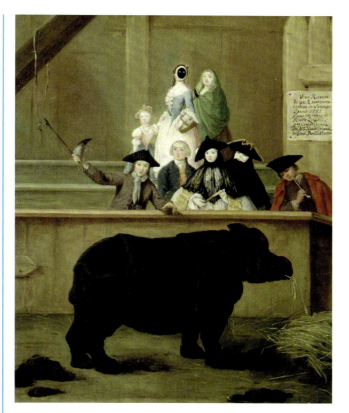

◁ **威尼斯犀牛展**（Exhibition of a Rhinoceros at Venice）
彼得罗·隆吉，1751年，60cm×47cm，布面油画，伦敦：国家美术馆。犀牛展是为那些纵酒狂欢者助兴的，其中一人激动地挥舞着犀牛的角。

彼得罗·隆吉（Pietro Longhi）

- 1702—1785年　　意大利　　油画；粉笔画

隆吉相当于意大利版的尼古拉斯·朗克雷（Lancret）和威廉·荷加斯（Hogarth）（分别见161页和174页）。他成功地捕捉到18世纪人们对日常生活场景的品位——从贵族到底层的威尼斯人的生活，在他的作品中都有所涉猎。这些人和物在自觉、犀利和冷静的视角下，仍然光彩熠熠。

重要作品：《戏剧场景》（Theatrical Scene），约1752年（圣彼得堡：赫米蒂奇博物馆）；《大象展》（The Display of the Elephant），1774年（休斯敦：美术博物馆）

△ **卡特琳娜·萨格瑞多·巴巴里戈打扮成"伯尼斯"**（Caterina Sagredo Barbarigo as "Bernice"）
罗萨尔巴·乔凡娜·卡列拉，约1741年，44.5cm×31.8cm，装裱在布上的纸面蜡笔画，底特律艺术学院。这是她最后一批作品中的一幅——1745年，她失明了。

詹多梅尼科·提埃波罗
（Giandomenico Tiepolo）

- 1727—1804年　　意大利　　油画；壁画

詹多梅尼科·提埃波罗是纪昂巴蒂斯塔·提埃波罗（Giambattista Tiepolo）之子，他和父亲一起完成了许多重要作品，并且成功地模仿了其父亲的风格。他凭借自身的能力取得了成功（没有受到父亲神圣灵感和意象的影响），更喜欢描绘与日常生活和趣闻逸事相关的场景。同时，他也是一位技艺精湛的绘图师和版画家。

重要作品：《腓特烈·巴巴罗萨的婚礼》（The Marriage of Frederick Barbarossa），约1752—1753年（伦敦：国家美术馆）；《建造特洛伊木马》（The Building of the Trojan Horse）（伦敦：国家美术馆）

纪昂巴蒂斯塔·提埃波罗 (Giambattista Tiepolo)

◉ 1696—1770年　　🏛 意大利　　🎨 油画；湿壁画

乔瓦尼·巴蒂斯塔·提埃波罗是最后一位依循文艺复兴传统进行创作的伟大的威尼斯装饰画家。他是18世纪最杰出的壁画画家，以其孜孜不倦的创新发明、令人震撼的流畅画面，以及在一定时间内处理大型装饰方案的能力而闻名。

他的那些绘制在原地的伟大作品（在威尼斯、威尼托、马德里、维尔茨堡）将壁画和建筑奇迹般地融合在大规模的作品当中。在这样的场景里，墙壁和穹顶似乎消失了，人们看到的是史诗般的梦幻世界里神圣、明亮、熠熠生辉、光芒四射的喜乐众神、使徒，以及具有历史和寓言意义的人物形象。它们构成了有史以来最伟大的艺术体验之一。

请注意观察他作品中精彩的叙事性和梦幻般的透视法。提埃波罗壁画中的背景总是至关重要的——这些背景使他可以创作出将真实世界扩展至想象中的绘画世界的作品。他在作品中使用了明亮的色彩并且展现了自信的画技。他的大规模画作是集体创作的结晶（当为建筑物绘画场景时，集体创作尤为重要）。在提埃波罗的初期速写中，暗色轮廓若隐若现地交织在色彩中，为画作增添了生机，更加明快，表现出他娴熟精致的绘画技巧。他钟爱丰富的纹理和夸张的姿态，而总是避免老套和轻浮。

▽ **亚伯拉罕和三位天使**（*Abraham and the Three Angels*）约1720—1770年，布面油画，威尼斯：圣洛克大会堂。《圣经》中讲述了先知亚伯拉罕是如何给代表三位一体的天使敬献食物的。

▷▷ **阿波罗带来了新娘**（*Apollo Bringing the Bride*）1750—1751年，6.97m×14.07m，天顶湿壁画，维尔茨堡宫：帝厅。在这幅壁画中，阿波罗带着中世纪的比阿特丽斯公主来到她的婚礼上，德国变成了16世纪的威尼斯。

提埃波罗着迷于运用夸张的前缩透视法。这些气势磅礴的骏马体现了他精湛的技艺，以及独特的、史诗般的高贵的英雄主义精神

虽然只是从倾斜的视角展现建筑物的局部，但它却暗示了充满想象力的建筑背景

绘画和背景的结合使壁画看起来像是一个经过精心构思的空间的延展

重要作品：《季诺碧亚向她的士兵致辞》（*Queen Zenobia Addressing her Soldier*），约1730年（华盛顿特区：国家艺术馆）；《奥林匹斯山》（*The Olympus*），约18世纪50年代（马德里：普拉多博物馆）；《雷佐尼科与萨沃格南婚姻之喻》（*Allegory of the Marriage of Rezzonico to Savorgnan*），1758年（威尼斯，雷佐尼科宫：十八世纪博物馆）

淡薄清澈的颜色为轻盈而壮丽的天空增添了光彩。云朵之间的大片的空间被大胆地留白,加强了画面中英雄主义的张力

太阳神阿波罗护送新娘比阿特丽斯公主来到她的婚礼上。她的着装像是16世纪威尼斯画家委罗内塞画中人物的穿着,委罗内塞对提埃波罗有着深远的影响

富含寓意的人物引领着载着阿波罗和比阿特丽斯公主的战车驶向公主未来的夫婿

画面上的云朵和人物溢出了壁画框,向周围的空间延伸

废墟和人物（*Ruins with Figures*）

乔瓦尼·保罗·帕尼尼，1738年，38.1cm×27.9cm，布面油画，英国，威尔顿：威尔顿庄园。帕尼尼接受过建筑绘画方面的培训。

乔瓦尼·保罗·帕尼尼
（Giovanni Paolo Panini）

约1691—1765年　　意大利　　油画

帕尼尼是一位非常成功的风景画画家，与预见了新古典主义品位的卡纳莱托（乔瓦尼·安东尼奥·卡纳莱托）处于同一时代。帕尼尼出生在皮亚琴察（意大利城市），曾在博洛尼亚的舞台设计师学校学习。他在罗马工作，并深受法国人的赞赏。他擅长描绘别致的古代罗马遗迹和现代罗马的风景和事件，作品在当时备受追捧。

重要作品：《罗马废墟和人物》（*Roman Ruins with Figures*），约1730年（伦敦：国家美术馆）；《圣保罗在废墟中布道》（*The Sermon of St Paul Amid the Ruins*），1744年（圣彼得堡：赫米蒂奇博物馆）；《罗马废墟和先知》（*Roman Ruins with a Prophet*），1751年（维也纳：列支敦士登博物馆）

大旅行（18世纪）

一生一次的欧洲之旅旨在游历主要的名胜古迹、欣赏艺术作品、体验海外生活和开阔视野。在18世纪早期和19世纪早期，海外旅行已经成为约定俗成的教育活动，尤其是对于年轻的英国绅士。这些英国绅士满载艺术品而归，以此装点他们的乡间庄园。一幅由意大利艺术家蓬佩奥·巴托尼（Pompeo Batoni）在罗马完成的优雅的肖像画是典型的大旅行纪念品，也是旅行者地位的象征。

乔瓦尼·安东尼奥·卡纳莱托
（Giovanni Antonio Canaletto）

1697—1768年　　意大利　　油画；素描；版画

卡纳莱托是18世纪最著名的威尼斯风景画家，他的作品深受身处"大旅行"中的英国游客的喜爱，并被他们广泛收藏。他也描绘英国风景。

他早期的威尼斯风景画（18世纪20到30年代）表现出令人惊奇的微妙和诗意，是他最好的作品（他后来的作品逐渐变得呆板而枯燥）。他出色地运用

了透视法和构图（他可能已经使用了照相机的暗箱）。画作中的风景不是源于现实，而是妙趣横生的虚构景象。卡纳莱托是为数不多的不仅能够捕捉到威尼斯的光线和感觉，而且能还原曾经辉煌的帝国在其临终岁月里的壮观景象和历史演变的画家之一。

观者能够欣赏到他是如何以明快、精确的建筑细节创造出活跃的视野，并且在一幅作品中使用多个不同视点展开景色描绘的。他巧妙地运用光线和阴影，并且合理地平衡两者的关系：轮廓清晰的阴影和令人兴奋的、毫无征兆地落在墙上的光线。作品中有很多使人愉悦的、有创意的逸事细节（特别是人物），有最直接的观察和某些事情（看不见的）即将发生的感觉。他也创作令人兴奋的、流畅的素描和速写。

重要作品：《石匠的庭院》（*The Stonemason's Yard*），1726—1730年（伦敦：国家美术馆）；《罗马：君士坦丁的拱门》（*Rome: The Arch of Constantine*），1742年（英国温莎城堡：皇家收藏）；《伦敦：圣保罗大教堂》（*London: St Paul's Cathedral*），1754年（纽黑文：耶鲁大学英国艺术中心）；《威尼斯总督府之景》（*A View of the Ducal Palace in Venice*），1755年之前（佛罗伦萨：乌菲兹美术馆）

耶稣升天节的圣马可广场（*The Basin of San Marco on Ascension Day*）

乔瓦尼·安东尼奥·卡纳莱托，约1740年，122cm×183cm，布面油画，伦敦：国家美术馆。每年在耶稣升天节这天，威尼斯总督都要前往利多（意大利威尼斯附近的一个小岛，是著名的游乐地）举行威尼斯和亚得里亚海的"联姻"仪式。画面中总督的金色驳船已停泊就绪。

▲ 意大利风格的河景（An Italianate River Landscape）
弗朗西斯科·祖卡雷利，105.3cm×89.8cm，布面油画，伦敦：佳士得图像公司。祖卡雷利的作品经常被用作室内背景装饰的一部分。

弗朗西斯科·祖卡雷利
（Francesco Zuccarelli）

- 1702—1788年　　意大利　　油画

祖卡雷利是一位出色的、具有威尼斯风格的佛罗伦萨画家，他擅长创作甜美、色彩柔和且易于绘画的田园风光和城市风景画。当时的收藏家对他倍加赞赏（特别是英国的收藏家，他们十分欣赏祖卡雷利柔和的洛可可风格，并推举他为皇家艺术学院的创始成员）。祖卡雷利曾经是与卡纳莱托相提并论的画家，但现在几乎已经被人们遗忘了。

重要作品：《风景中牵牛的女子》(Landscape with a Woman Leading a Cow)，18世纪40年代（圣彼得堡：赫米蒂奇博物馆）；《风景：巴库斯接受教育》(Landscape with the Education of Bacchus)，1744年（洛杉矶：保罗·盖蒂博物馆）；《风景中的牧羊人》(Landscape with Shepherds)，1750年（洛杉矶：保罗·盖蒂博物馆）

蓬佩奥·吉罗拉莫·巴托尼
（Pompeo Girolamo Batoni）

- 1708—1787年　　意大利　　油画

巴托尼是一位非常成功的肖像画画家，特别是对于在大旅行时期来意大利游历的英国绅士而言，他更是声名显赫。巴托尼的作品优美精致，他非常注重细节（服饰上的蕾丝、针脚），因此他所完成的画作都极具美感。他创建了一种绘画模式，描绘衣着华美的人物摆出一些固定的姿态，用古代遗迹做背景，或者在人物的脚边画一只狗——有时让古代遗迹和狗同时出现在画面中。

重要作品：《荣耀基督和四位圣徒》(Christ in Glory with Four Saints)，1736—1738年（洛杉矶：保罗·盖蒂博物馆）；《时间指使衰老破坏美貌》(Time Orders Old Age to Destroy Beauty)，1746年（伦敦：国家美术馆）

弗朗西斯科·瓜尔迪
（Francesco Guardi）

- 1712—1793年
- 意大利
- 油画；素描

瓜尔迪是位多产的威尼斯风景画家，也是家族画家中最知名的成员，他的作品在18世纪被广泛收藏，但是售价只有卡纳莱托的一半。

相比于精确的地貌描绘，他更倾向于用氛围感捕捉城市的灵魂，这使得他的威尼斯风景画十分迷人。他的色彩清冷，有朦胧感，轻松的小幅画风格与卡纳莱托热烈、繁杂、犀利的大幅画风格形成了鲜明的对比（他们的作品经常被挂在一起）。

重要作品：《意大利的海港和古典遗迹》（*A Seaport and Classical Ruins in Italy*），18世纪30年代（华盛顿特区：国家艺术馆）；《圣马可广场》（*St Mark's Square*），约1760—1765年（伦敦：国家美术馆）；《威尼斯：有美酒河滨和里亚托桥的大运河》（*Venice: The Grand Canal with the Riva del Vin and Rialto Bridge*），约1765年（伦敦：华莱士收藏馆）；《建筑随想曲》（*An Architectural Caprice*），18世纪70年代（伦敦：国家美术馆）

废墟风景（*Landscape with Ruins*）
弗朗西斯科·瓜尔迪，约1775年，72cm×52cm，布面油画，伦敦：维多利亚和阿尔伯特博物馆。瓜尔迪热衷于随想曲式的创作——在虚幻的城镇景色中屹立着真实的和想象的建筑物。

贝纳多·贝洛托（Bernardo Bellotto）

- 1720—1780年
- 意大利
- 油画

贝洛托是卡纳莱托的侄子，他师从叔父学习绘画艺术。贝洛托于1747年因家庭原因离开意大利，再也没回去。与其叔父相比，他的色调通常更为阴郁。

他被老式的贵族赞助者以与宫廷画师同等的待遇聘用，并受其委托描绘了他们统治下的北欧城镇（德累斯顿、维也纳和华沙）的风景。他的令人印象深刻的大幅作品，无论是主题还是更为清冷的蓝绿和银色组成的色调，都与卡纳莱托的作品有着很大的区别（他是在事先准备好的暗黑色画布上作画）。贝洛托对空间缺乏想象（仅仅使用了标准的单视点透视法），但这种画法对于描绘树木和植被效果却更好一些。他在创作逸事细节方面技艺精湛，但在人物绘画上比卡纳莱托更粗糙些。

重要作品：《德累斯顿、圣母教堂和拉姆皮斯克小巷》（*Dresden, the Frauenkirche and the Rampische Gasse*），1749—1753年（德累斯顿：古代大师画廊）；《德累斯顿的新城市场》（*The Neustädter Market in Dresden*），1750年（德累斯顿：古代大师画廊）；《建筑随想曲》（*Architectural Capriccio*），约1765年（圣地亚哥艺术博物馆）；《威尼斯大运河入口》（*Entrance to the Grand Canal, Venice*），约1745年（剑桥大学：费茨威廉博物馆）

从皇家城堡观看华沙景色（*View of Warsaw from the Royal Castle*）
贝纳多·贝洛托，1772年，布面油画，华沙：国家博物馆。贝洛托画中的华沙景色在1945年以后被当作城市重建的蓝图。

威廉·荷加斯（William Hogarth）

- 1697—1764年
- 英国
- 油画；版画

荷加斯被认为是"英国绘画之父"，他是位性格乖戾、好争辩的排外画家，他的童年非常凄苦。他在绘画和版画创作上天赋异禀，并为约书亚·雷诺兹爵士创办皇家艺术学院奠定了基础。

荷加斯最著名的是他的肖像画（个人和群体），以及记录当代生活片段的现代道德主题画，这样的主题画通常会发展为系列组画，例如《浪子生涯》（*The Rake's Progress*）和《时髦的婚姻》（*Marriage à la Mode*）。在这些画作中，他既没有表达理想主义，也没有提出批评斥责，只是如实地反映了当时人们的生活状态，以及他们的行为举止。他是运用颜色的高手，其画作有着色彩丰富的纹理。他的肖像画描绘了迷人而开放的人物面孔，尤其擅长表现儿童。

重要作品：《斯特罗德家族》（*The Strode Family*），1738年（伦敦：泰特美术馆）；《格雷厄姆的孩子们》（*The Graham Children*），1742年（伦敦：国家美术馆）；《卖虾女》（*The Shrimp Girl*），约1745年（伦敦：国家美术馆）

自画像（*Self-Portrait*）
威廉·荷加斯，版画，私人收藏。荷加斯在伦敦市中心的孤儿院协助创办了第一个常设的英国艺术公共展览。

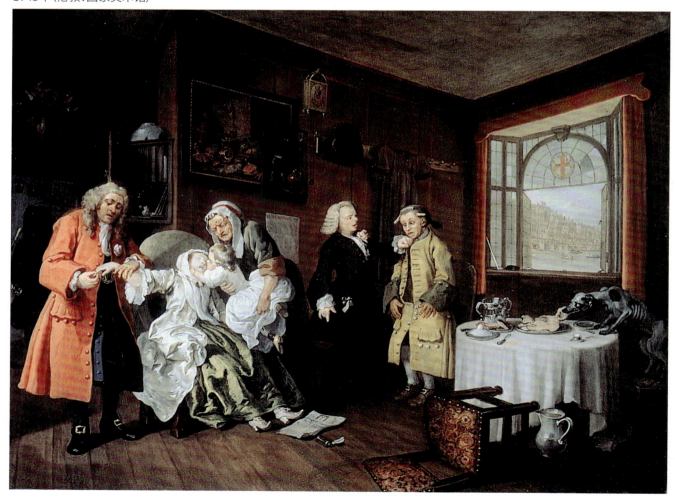

时髦的婚姻：第六幅，女子之死（*Marriage à la Mode: VI, The Lady's Death*）
威廉·荷加斯，约1743年，70cm×91cm，布面油画，伦敦：国家美术馆。一个灾难性的时髦的婚姻故事中最后一个冷酷的喜剧场景。

艾伦·拉姆齐(Allan Ramsay)

- 1713—1784年　　　英国　　　油画；素描

拉姆齐是一位有趣而成功的苏格兰肖像画家,他从1739年起就主要在伦敦工作。他的早期作品经常表现得矫揉造作并缺乏创新,后期作品自18世纪60年代以来有所改进。他在创作鼎盛期主要绘画小幅的、充满亲切感的四分之三高度的人物肖像,特别是女性肖像;这些肖像画有一种可爱的柔美气息,迷人而优雅。

尽管人物姿态重复且缺乏想象力,但头部的侧转仍然为人物增添了生命力。敏锐的观察使他堪称最杰出的静物画大师:拉姆齐在绘画中关注人物衣饰细节,甚至精确地描绘了人物眼睛虹膜的颜色,画面布光也十分绚丽。

重要作品:《理查德·米德》(*Richard Mead*),1740年(伦敦:国家肖像画廊);《珍妮特·沙普小姐》(*Miss Janet Shairp*),1750年(阿伯丁:艺术画廊及博物馆)

约书亚·雷诺兹爵士
(Sir Joshua Reynolds)

- 1723—1792年　　　英国　　　油画

雷诺兹以肖像画著称。他提升了肖像画的地位,艺术的整体地位,以及英国艺术家的社会地位。他具有非凡鉴赏力,是收藏早期绘画大师版画和素描的藏家,人脉广博,并且是第一任皇家艺术学院院长。

他最重要的成就是以一种巧妙的方式使用典故和互相参照来提升模特的尊贵感,并且大量参照古典神话、古代雕像和建筑,将肖像画转变为一种历史绘画。他的模特经常以知名的希腊和罗马雕塑或圣母子的姿态出现在画作中。雷诺兹尤其擅长描绘孩子,但如果作为一位"历史"画家来说的话,他是很糟糕的。

雷诺兹创造性地利用人物的手和姿态赋予人物生命和个性。1781年,他去了佛兰德斯和荷兰,此后在他的作品中,观者能看到鲁本斯和伦勃朗对他的影响。他的画技不高——由于他使用了像沥青和胭脂这样的劣质颜料作画,所以画作保存状态欠佳。

重要作品:《蒙住眼睛的自画像》(*Self-Portrait Shading the Eyes*),1747年(伦敦:国家肖像画廊);《海军准将凯珀尔》(*Commodore Keppel*),1753—1754年(伦敦格林尼治:英国国家海事博物馆);《卡洛琳·霍华德女士》(*Lady Caroline Howard*),1778年(华盛顿特区:国家艺术馆)

>> **托马斯·李斯特像(褐衣男孩)**[*Master Thomas Lister (The Brown Boy)*]
约书亚·雷诺兹爵士,1764年,231cm×139cm,布面油画,英国布拉德福德:艺术画廊及博物馆。画中男孩的姿势模仿了罗马神话中墨丘利的古典雕像。

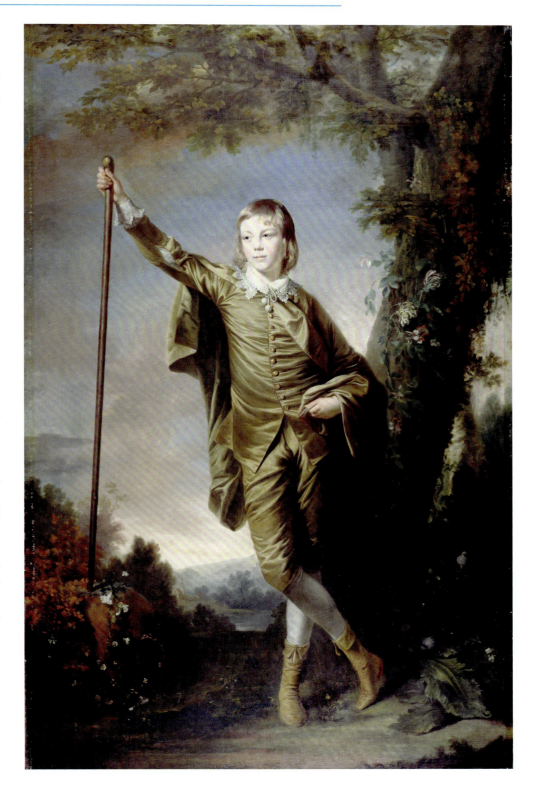

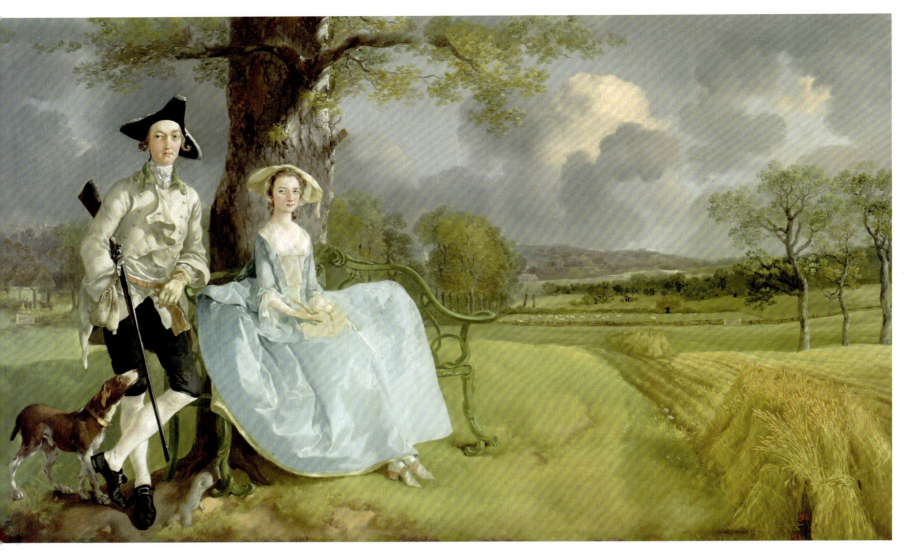

安德鲁斯夫妇(*Mr and Mrs Andrews*)
托马斯·庚斯博罗,约1749年,71cm×120cm,布面油画,伦敦:国家美术馆。这对新婚夫妇坐在他们的庄园里,庄园的地形被精确地描绘出来。

托马斯·庚斯博罗
(Thomas Gainsborough)

- 1727—1788年　　英国　　油画

庚斯博罗以肖像画闻名(肖像画卖得好,虽然他更心仪风景画,但他的风景画不畅销)。他是个多情的人,同时也是一位迎合时尚的成功画家。

庚斯博罗出生于英国萨福克郡萨德伯里地区,1740年前往伦敦并且在那里学习版画,1752年他正式成为一名肖像画家。他的敏感和直觉,以及富有想象力的实验性技艺,与雷诺兹爵士倡导的理性主义及薄弱的技法形成对照。1760年以后,他的画作表现出自然而非夸张的人物姿态——华贵精美的服装、帽饰,以及对于人物面部(特别是漂亮女性的面部)特征充满同情的观察和描绘。他的风景画是充满想象的抒情诗般的作品——有意避开了劳作一天的辛苦。庚斯博罗创作了可爱、自由的粉笔画和版画。他对颜料的运用是令人惊叹的,他使用非常薄的、十分自由的、速写般粗略的上色方式来捕捉丝绸和锦缎的光泽,微风拂过树叶的簌簌声,女孩面颊上自然的红晕,或者家庭主妇面部的胭脂红。他的作品与莫扎特(1756—1791年)的早期作品有异曲同工之妙:结构和质地相互交织,严肃中透着欢快,以及现实生活中感官上的愉悦。他的早期作品缺乏后期作品中易得的闲适感;画作充满魅力,但肖像人物看起来如同玩偶,风景画专注于细节,而非氛围。

重要作品:《蓝衣少年》(*The Blue Boy*),约1770年(圣马力诺:亨廷顿艺术收藏);《安妮肖像,切斯特菲尔德伯爵夫人》(*Portrait of Anne, Countess of Chesterfield*),约1777年(洛杉矶:保罗·盖蒂博物馆);《理查德·布林斯利·谢里丹夫人》(*Mrs Richard Brinsley Sheridan*),约1785年(华盛顿特区:国家艺术馆)。

画家的女儿们在追蝴蝶(*The Painter's Daughters Chasing a Butterfly*)
托马斯·庚斯博罗,约1759年,113.5cm×105cm,布面油画,伦敦:国家美术馆。画家满怀爱意地观察描绘两个分别是7岁和11岁的女儿。

加文·汉密尔顿（Gavin Hamilton）

- 1723—1798年　　英国　　油画

汉密尔顿是苏格兰裔罗马人，他是考古学家、画家及绘画交易商。他也是国际考古学和新古典主义严肃知识分子分支学派的先锋人物，但被其他更优秀的画家超越。他也创作肖像画和富有朴素魅力的谈天画。

重要作品：《寻找帕尔米拉遗迹的道金斯和伍德》（Dawkins and Wood Discovering the Ruins of Palmyra），1758年（爱丁堡：苏格兰国家画廊）；《阿喀琉斯哀悼帕特洛克罗斯之死》（Achilles Lamenting the Death of Patroclus），1763年（爱丁堡：苏格兰国家画廊）

詹姆斯·巴里（James Barry）

- 1741—1806年　　英国　　油画

巴里是极具天赋的爱尔兰裔历史题材画家，也是英国皇家艺术学院的教授。他曾在媒体上写了一封公开的批评信，随后就于1799年被学院开除了，成为到21世纪为止唯一一位被英国皇家艺术学院开除的艺术家。他的目标是登上顶峰，创作出与拉斐尔的梵蒂冈壁画规模相当的大型历史画作。他为人处世极不随和，以至于丧失了很多机会，最终孤独辞世。

重要作品：《人类知识和文化的历程》（The Progress of Human Knowledge and Culture），1777—1783年（伦敦：英国皇家艺术协会）；《塞缪尔·约翰逊肖像画》（Portrait of Samuel Johnson），约1778—1780年（伦敦：国家肖像画廊）

约翰·佐法尼（Johann Zoffany）

- 约1734—1810年　　德国/英国　　油画

佐法尼是出生在德国的画家，从1760年起，他就在罗马和伦敦发展自己的事业。1783—1789年，他定居印度，通过给当地的王室成员和英国殖民者绘画来获取财富。那些令人愉快的非正式群体肖像画是他最杰出的作品，画作擅于捕捉乔治时代上流社会的闲情逸致和自信繁荣。佐法尼的作品描绘了美好的逸事细节：运动、艺术，以及文学活动。

重要作品：《英国皇家艺术学院的院士们》（The Academicians of the Royal Academy），1772年（英国皇家收藏）；《查尔斯·汤立在威斯敏斯特帕克大街7号的图书馆》（Charles Townley's Library at 7, Park Street, Westminster），1781—1783年（英国伯恩利：市政厅艺术画廊）

德拉蒙德家族（*The Drummond Family*）

约翰·佐法尼，约1769年，布面油画，纽黑文：耶鲁大学英国艺术中心。佐法尼的肖像画深受乔治三世和夏洛特皇后的赞赏，他们后来成为他的赞助人。

安杰利卡·考夫曼
（Angelica Kauffmann）

- 1741—1807年
- 瑞士
- 油画

考夫曼最著名的作品是在英国创作的（1765—1780年）。她非常成功地创作了优雅精美的肖像画、历史画，以及按照约书亚·雷诺兹爵士的绘画风格为罗伯特·亚当（18世纪著名建筑家）所设计的建筑物创作的装饰画。

重要作品：《里纳尔多和阿尔米达》（Rinaldo and Armida），1771年（纽黑文：耶鲁大学英国艺术中心）；《被忒修斯遗弃的阿里阿德涅》（Ariadne Abandoned by Theseus），1774年（休斯敦：美术博物馆）；《彷徨于音乐艺术和绘画艺术之间的自画像》（Self-Portrait Hesitating Between the Arts of Music and Painting），1775年（英国，约克郡：诺斯特尔修道院）

理查德·科斯韦（Richard Cosway）

- 1742—1821年
- 英国
- 水彩；油画

科斯韦声名卓著，是18世纪最时尚、最杰出的微型画名家。在创作时，他关注人物长长的鹰钩鼻、非常明显的鼻孔，以及鼻子下方的阴影。他也画过一些不太成功的大型油画。他娶了玛丽亚·哈德菲尔德（1759—1838年）为妻，玛丽亚是一位成功的爱尔兰/意大利画家、微型画画家和插画家。他也是威尔士亲王（后来的摄政王）的朋友。

重要作品：《自画像》（Self-Portrait），约1770—1775年（纽约：大都会艺术博物馆）；《鉴赏家团体》（Group of Connoisseurs），1771—1775年（英国，伯恩利：市政厅艺术画廊）；《马利夫人肖像画》（Portrait Of Mrs Marley），约1780年（华盛顿特区：希尔伍德博物馆和花园）；《苏富比或斯特德家族的无名女士》（Unknown Lady of the Sotheby or Isted Families），约1795年（剑桥大学：费茨威廉博物馆）

亨利·雷伯恩爵士
（Sir Henry Raeburn）

- 1756—1823年
- 英国
- 油画

雷伯恩是苏格兰有史以来最优秀的肖像画家。他是个理智的人，喜欢打高尔夫球和投资地产生意（但他破产了），是第一位被授予爵位的苏格兰画家。注意他具有晨间剧主角风格的肖像画——以戏剧化的天空和风景背景为衬托，表现英雄般

△ 沃尔特·斯科特爵士肖像画（Portrait of Sir Walter Scott）
亨利·雷伯恩爵士，1822年，75.5cm×59cm，布面油画，苏格兰国家肖像画廊。斯科特的小说《威弗利》使他成为当时最重要和最有影响力的苏格兰小说家。

的气势，以柔和的聚焦展现独立但自信的姿态。他的作品最擅长表现英俊、有着强壮的下巴的男性人物，人物看起来似乎不修边幅，一副严肃而出神的样子。他不擅长描绘那些通常看起来枯燥且普通的女性模特，但却精通于创作孩童形象。他画中的人物沐浴在光线中，那些人物面部和服装上的惊艳的、有创意的、经过戏剧化处理的光线给人物增添了活力。他的画作也表现粉色的脸庞和丰富的色彩。雷伯恩的画技强劲、自信，他运用宽阔的方形笔触直接在粗糙的画布上落笔，而不事先准备底稿——他直接根据生活进行创作，色调和阴影部分都经过仔细的观察。他那些最好的作品都没有经过修改或重新创作——当他被迫给作品做出改动时，他就会陷入混乱和笨拙。雷伯恩务实自信的画风与他在模特身上看到（或是强加的）的气质是一致的。他作品中人物鼻子上那一抹明亮的高光也十分引人注意。

重要作品：《埃莉诺·厄克特小姐》（Miss Eleanor Urquhart），约1793年（华盛顿特区：国家艺术馆）；《威廉·格兰道温》（William Glendonwyn），约1795年（剑桥大学：费茨威廉博物馆）；《伊莎贝拉·麦克劳德，詹姆斯·格雷戈里夫人》（Isabella McLeod, Mrs James Gregory），约1798年（阿伯丁郡：费威堡）；《斯科特·蒙克利夫夫人》（Mrs Scott Moncrieff），约1814年（爱丁堡：苏格兰国家画廊）

英国风景画传统（The English Landscape Tradition）

18世纪

早在1750年，一种独特的风景画传统就在英国悄然兴起，它在一定程度上反映了18世纪的英国风景园艺——画作应贵族赞助人的意愿，将自然景观进行了微妙的重组，并且模仿了17世纪如克劳德·洛兰这样的画家的古典风景画。在一系列杰出的画家手中，这种绘画模式不断发展，最终成为对英国自然风景画独特表现手法的高度赞美。

英国风景画的成就在约瑟夫·玛罗德·威廉·特纳（Joseph Mallord William Turner）和约翰·康斯太勃尔（John Constable）的手中达到了顶峰。英国风景画家的灵感来源是多元化的。他们在通过不断探讨田园风景与古雅雄伟的风景之间的不同品质，研究荷兰和意大利的艺术大师的作品，以及亲身体验罗马平原风景的相对优势后，内心对英国乡村田园生活和季节微妙变化的兴趣更加浓厚了。

小幅精致含蓄的水彩画艺术是被业余爱好者和专业艺术家反复践行的一项特殊的英国绘画成就。风景画最开始本质上是对地形的描绘，是绘画的装饰部分。水彩风景画凭借自己的力量逐渐发展成为一种艺术形式。它所使用的透明的具有流动感的颜料非常适合捕捉光线透过云层时的微妙质感，以及水面或雪地上的倒影。

切尔西的白屋（*The White House At Chelsea*）
托马斯·吉尔丁（Thomas Girtin），1800年，纸面水彩画，私人收藏。特纳对吉尔丁卓越的水彩画技法推崇备至，他后来说"如果吉尔丁还活着，我就要饿死了"。

>> 毁掉尼奥贝的孩子（The Destruction of Niobe's Children）
理查德·威尔森，约1760年，布面油画，私人收藏。威尔森将威尔士的乡村转变成了古典的阿卡迪亚。

理查德·威尔森（Richard Wilson）

- 约1713—1782年　　　英国　　　油画

威尔森是第一位主要的英国风景画画家，他创作了迷人的、直观的地形视图和素描，其画风受到荷兰大师的影响。他尤以创作成功的固定模式的作品而被人们所熟知，在这些作品中，他将理想的古典模式和现实场景完美地结合在了一起。他的作品表现出对光线极强的敏感，特别是在他于1750—1757年前往意大利游历之后，但这种对光线的运用有时可能会显得过于随意，重复乏味。

重要作品：《卡那封城堡》（Caernarvon Castle），约1760年（卡迪夫：威尔士国家博物馆）；《迪谷》（The Valley of the Dee），约1761年（伦敦：国家美术馆）；《阿尔巴诺湖》（Lak Albano），1762年（华盛顿特区：国家艺术馆）

亚历山大·科曾斯（Alexander Cozens）

- 1717—1786年　　　俄国/英国　　　素描

科曾斯出生在俄国，在罗马接受了教育，他是英国风景画画家，以水彩风景画和蚀刻版画而著名。他对系统性的作画方式非常着迷，其中一种作画方式令他声名卓著。这种方式运用在纸上不经意留下的墨迹作为视觉灵感，并从中发展出如风景画一类的作品。

重要作品：《罗纳河谷》（The Valley of the Rhone），1746年（伦敦：泰特美术馆）；《墨迹：风景作品》（A Blot: Landscape Composition），1770—1780年（伦敦：泰特美术馆）

约翰·罗伯特·科曾斯（John Robert Cozens）

- 1752—1797年　　　英国　　　水彩画；素描

约翰·罗伯特·科曾斯是亚历山大·科曾斯的儿子，是一位性格忧郁的风景画画家。他游历（阿尔卑斯山和意大利）广泛。其早期的水彩画颇为精彩。在他的作品中，他向人们展示了当以想象力和创新技法创作风景画时，风景是如何成为情感和情绪的载体的。科曾斯创作出充满了大气、空间和光线的明亮天空。1793年，他精神失常了。

重要作品：《撒旦召唤他的军团》（Satan Summoning his Legions），约1776年（伦敦：泰特美术馆）；《坎帕尼亚大区墓地遗迹》（Sepulchral Remains in the Campagna），约1783年（英国牛津大学：阿什莫尔博物馆）

托马斯·格尔丁（Thomas Girtin）

- 1775—1802年　　　英国　　　水彩画；油画

格尔丁是特纳的潜在竞争对手，死于肺结核，年仅27岁。他的水彩画十分出色，将对风景的诠释和水彩画的技法推向新的境界。格尔丁的色彩感很好，对壮美的自然风景也有敏锐的感知力。

重要作品：《德文郡河口的村庄》（Village Along a River Estuary in Devon），1797—1798年（华盛顿特区：国家艺术馆）；《林地斯法恩》（Lindisfarne），约1798年（剑桥大学：费茨威廉博物馆）

威廉·马洛（William Marlow）

- 1740—1813年
- 英国
- 水彩画；油画；素描

马洛是一位成功的风景画画家，擅长水彩画和油画。他在英国、法国和意大利广泛游历，并且成功地创作了大旅行纪念风景画、海景画、河景画，以及乡间住宅画。他的绘画构图均衡且令人满意，能够捕捉到英国的冷色调光线和错落有致的风景，以及意大利强烈的光线和更壮观的风景。

重要作品：《皇家大桥》（*The Pont Royal*），约1765—1768年（剑桥大学：费茨威廉博物馆）；《台伯河和里佩塔及远处的圣彼得教堂之景》（*View of the Tiber and the Ripetta with St Peter's in the Distance*），约1768年（英国，北安普敦郡：鲍顿收藏馆）；《佛罗伦萨附近的邮局》（*A Post-House near Florence*），约1770年（伦敦：泰特美术馆）

▽ **尼姆嘉德水道桥**（*The Pont du Gard, Nîmes*）
威廉·马洛，约1767年，38cm×56cm，布面油画，伦敦：查尔斯·扬美术绘画作品馆。马洛于1765—1766年游历于法国和意大利，创作了大旅行纪念风景画。

雅克·菲利普·德·卢泰尔堡（Jacques Philippe de Loutherbourg）

- 1740—1812
- 法国/英国
- 油画；素描

卢泰尔堡是一位来自斯特拉斯堡的画家和舞台设计师，他于1771年定居英国。他创作了具有舞台风格的风景画和海景画。他是古老的阿卡迪亚经典风景传统风格和特纳及康斯太勃尔提倡的新现实主义和浪漫主义之间的重要纽带。他也以生机勃勃的风格描绘战争场景和圣经题材。卢泰尔堡是最早赞美英国美丽景色的画家之一。

重要作品：《风景中的牛》（*Landscape with Cattle*），约1767年（伦敦：达利奇美术馆）；《位于沙夫豪森的莱茵河瀑布》（*The Falls of the Rhine at Schaffhausen*），1788年（伦敦：维多利亚和阿尔伯特博物馆）

▽ 狮心王理查一世（1157—1199年）和撒拉丁（1137—1193年）在巴勒斯坦的战役（*Battle Between Richard I Lionheart (1157—1199) and Saladin (1137—1193) in Palestine*）
雅克·菲利普·德·卢泰尔堡，约1790年，布面油画，莱斯特：新沃克博物馆。

约瑟夫·莱特 (Joseph Wright)

- 1734—1797年　　英国　　油画

莱特又称为"德比的莱特",是一位极具天赋、多才多艺的画家,但他的创作却脱离了主流。他开发了新式的原创性绘画主题:夜景、科学实验,以及早期工业锻造。他的画作中常常出现非同寻常的光线效果和对理性时代及萌芽中的工业革命的令人神往的洞察力。莱特创作的肖像画差强人意,但偶尔也会出现伟大的作品。

重要作品:《一位哲学家讲解太阳系仪》(A Philosopher Lecturing on the Orrery),1766年(英国:德比博物馆及艺术画廊);《气泵里的鸟试验》(An Experiment on a Bird in the Air Pump),1768年(伦敦:国家美术馆);《约翰·阿什顿夫人》(Mrs John Ashton),约1769年(剑桥大学:费茨威廉博物馆)

大卫·艾伦 (David Allan)

- 1744—1796年　　英国　　油画;素描

艾伦被称为苏格兰的荷加斯(William Hogarth),他深受罗马游历的影响。他希望能作为一名历史画家被人们记住(这在当时是迎合社会风尚的,但却不是他的专长)。然而,艾伦是一位成功的肖像画家,他以描述逸事展现了苏格兰的生活和历史,开创了苏格兰风俗画的传统。

重要作品:《约翰、阿瑟尔公爵四世和他的家人》(John, the 4th Duke of Atholl and His Family),约1773年(私人收藏);《鉴赏家》(The Connoisseurs),1783年(爱丁堡:苏格兰国家画廊);《那不勒斯音乐会》(A Neapolitan Music Party),约1775年(私人收藏)

乔治·斯塔布斯 (George Stubbs)

- 1724—1806年　　英国　　油画

斯塔布斯是有史以来最伟大的描绘骏马、狩猎、赛马和育马的画家,同时也创作乡村风景画。他是一位成功的画家,拥有一群实力雄厚的赞助者,但他却总是独来独往。他的《马的解剖学》(Anatomy of the Horse)(1766年出版)一书是艺术和科学领域最杰出的出版物之一。斯塔布斯对马的解剖和性格有着深刻的个人迷恋。这种迷恋触及了更广泛和更深刻的东西:人与自然的关系(在机械动力发明之前,人完全依赖于马),以及18世纪中期人们相信理性研究是理解自然和美好的一种途径。他创作的精彩的、有韵律感的、朴实无华的绘画恰到好处地体现了"美即真,真即美"的内涵。

他的绘画是理性美的典范:微妙、细致,水平线和垂直线所构成的半隐藏的几何结构,在画作中有韵律地舞出优美的曲线(正如莫扎特的曲调),同时也体现了对空间、解剖学和人与动物之间不言而喻的关系的兴致勃勃的观察。他是一位令人叹服的画家。他画作中那精致、和谐、柔和的色彩,常常由于非专业的清洁和修复,遭到悲剧性的破坏。

重要作品:《大橡树下的母马和马驹》(Mares and Foals beneath Large Oak Trees),约1764—1768年(私人收藏);《猎豹、雄鹿与两个印第安人》(Cheetah and Stag with Two Indians),约1765年(曼彻斯特:城市艺术画廊)

◀ **受到狮子惊吓的马**(A Horse Frightened by a Lion)
乔治·斯塔布斯,1770年,94cm×125cm,布面油画,利物浦:沃克美术馆。斯塔布斯的创作灵感并非源于现实,而是源于1754年他在罗马看到的一尊古代雕塑。

法式咖啡馆（*A French Coffee House*）
托马斯·罗兰森，18世纪90年代，23cm×33cm，使用钢笔、墨水和水彩作于纸面，剑桥大学：费茨威廉博物馆。大革命时期的法国是英国讽刺画家的热门题材。

托马斯·罗兰森
（Thomas Rowlandson）

- 1756—1827年　　英国　　素描；版画

作为一位多产的绘图师和版画家，罗兰森堪称记录18世纪社会生活和道德风尚的编年史画家。他画技高超，对生活饱含热情，以独到的眼光观察事物细节和人物特征，表现风格简约而令人赞叹。罗兰森以娴熟的技艺在观察到的实际情况和漫画式的夸张之间小心翼翼地保持着平衡。

重要作品：《在包厢通道闲逛的人》（*Box-Lobby Loungers*），1785年（洛杉矶：保罗·盖蒂博物馆）；《晚餐》（*The Dinner*），1787年（圣彼得堡：赫米蒂奇博物馆）

雅克-洛朗·阿加斯
（Jacques-Laurent Agasse）

- 1767—1849年　　瑞士　　油画

阿加斯出生于瑞士，在巴黎接受艺术教育，师从雅克-路易·大卫（J. L. David），同时他也是一名兽医，在英国工作。他以忠实的观察，细致入微地描绘动物及其主人或看护者的形象而著称。虽然他是一位真正伟大的画家，但他的作品很少，去世时非常贫穷且并不知名；在当时，动物并不被认为是一个严肃的艺术主题（至今依然如此）。

重要作品：《酣睡中的狐狸》（*Sleeping Fox*），1794年（私人收藏）；《努比亚长颈鹿》（*The Nubian Giraffe*），1827年（英国温莎城堡：皇家收藏）

身骑灰马的卡萨诺瓦小姐（*Miss Casenove on a Grey Hunter*）
雅克-洛朗·阿加斯，约1800年，30.5cm×25.5cm，布面油画，私人收藏。这位艺术家在绘画主题和技法上都深受乔治·斯塔布斯的影响。

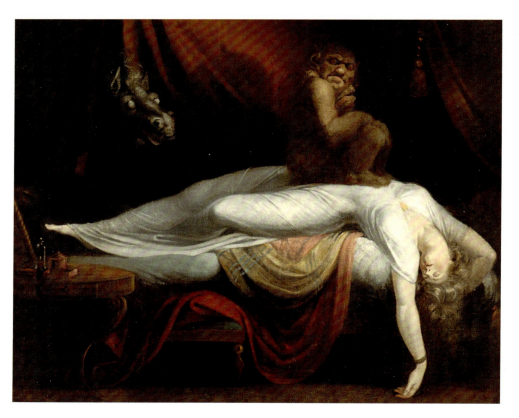

梦魇（*The Nightmare*）
亨利·富塞利，1781年，101cm×127cm，布面油画，密歇根州：底特律艺术学院。画中的女子象征着亨利·富塞利失去的爱人，安娜·兰多尔特。

亨利·富塞利（Henry Fuseli）

● 1741—1825年　　🏴 瑞士/英国　　🎨 油画；素描

富塞利也以约翰·海因里希·富塞利这个名字被大众所熟知，是一位出生于瑞士的怪才。受到米开朗琪罗、莎士比亚和弥尔顿的启发，他以强烈的面部表情和表现过度的身体语言对文学作品进行了高度戏剧化的阐释。他带有缺陷的画技，毁掉了他很多油画。

富塞利的绘画是精彩的，他也以独特的手法表现对女性的残忍以及被束缚的男性。他对女性的头发很着迷。

重要作品：《梦游中的麦克白夫人》（*Lady Macbeth Sleepwalking*），约1784年（巴黎：卢浮宫）；《俄狄浦斯诅咒他的儿子波吕涅克斯》（*Oedipus Cursing His Son Polynices*），1786年（华盛顿特区：国家艺术馆）

威廉·布莱克（William Blake）

● 1757—1827年　　🏴 英国　　🎨 版画；水彩画；素描

布莱克是一位真正的梦想家，他被内心的声音和景象所鼓舞和驱动，但在其有生之年却未受到关注。他的早期作品体现了当时盛行的新古典主义风格。后来，他改变了新古典主义以优雅的、具有象征意义的动物为主题的创作风格，开始转向更富于想象力的创作。布莱克在意象、技法和象征主义上都具有原创性，他的作品几乎都是小幅纸面——水彩画和素描——并且将这些作品与版画技法相融合。布莱克的意象和象征主义是高度个人化的，但本质上是希望表达对所有形式的压迫的厌恶。他倡导创新而非理性、仁爱而非压抑、个性而非国家意义上的整齐划一，并且相信人类精神的解放力量。

请注意他作品中具有精神表现力的理想人物，对火和毛发的迷恋，这些已经成为他的艺术风格。他的作品通常以《圣经》为创作源泉，特别是《圣经旧约全书》。

重要作品：《牛顿》（*Newton*），1795年（伦敦：泰特美术馆）；《约伯和他的女儿们》（*Job and his Daughters*），1799—1800年（华盛顿特区：国家艺术馆）

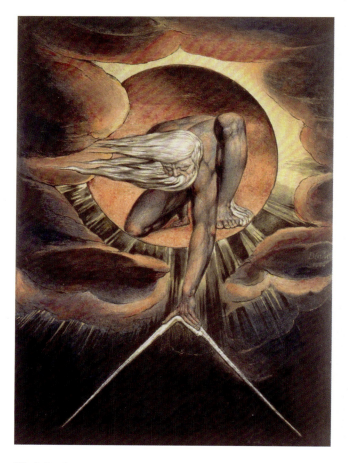

古代（*The Ancient of Days*）
威廉·布莱克，1824年，23cm×17cm，用水彩、钢笔和墨水在纸上创作的蚀刻版画，曼彻斯特：惠特沃斯艺术馆。布莱克画中的神是一位将想象力囚禁起来、充满压制感的立法者。

安东·拉斐尔·门斯 (Anton Raphael Mengs)

- 1728—1779年
- 德国
- 油画；湿壁

门斯被称为"德国的拉斐尔"，是新古典主义的创始人之一，也是当时最重要的艺术家之一。他先后在德国、意大利和西班牙工作过，是一位敬业的老师，并且拥有一个活跃的工作室，著有一本很有影响力的理论专著。

门斯本身的经历为艺术界证明了一件事，那就是即使你拥有所有必需的资质，受到过优质的教育，遵循当前所有正确的审美原则，也无法保证你能拥有长久的声望。他的宗教画、神话故事画及肖像画有意识地包含了拉斐尔（表情）、柯勒乔（优雅）和提香（色彩）绘画中的精髓。从某种程度上讲，这种博采众长是奏效的，但即使其画技超群，他的作品看起来仍然毫无生气且矫揉造作。

观者会注意到其作品的着色面看起来像抛光的漆面。作品的构图和人物姿态被计算得非常精确，以至于近乎做作：注意，在肖像中，人物的头常常偏向一侧，而手和身体则转向另一侧，画中人物的肌肉和面庞看起来有种不可思议的健康感。他的作品质地丰富，色彩绚丽（特别是采用了天鹅绒般的宝蓝色、浓重的深绿色和暗粉色）。现今，门斯的肖像画被认为更胜于他的历史题材画。

重要作品：《不要碰我》(*Noli me Tangere*)，1771年（伦敦：国家美术馆）；《圣母无原罪受胎》(*The Immaculate Conception*)，1770—1779年（巴黎：卢浮宫）

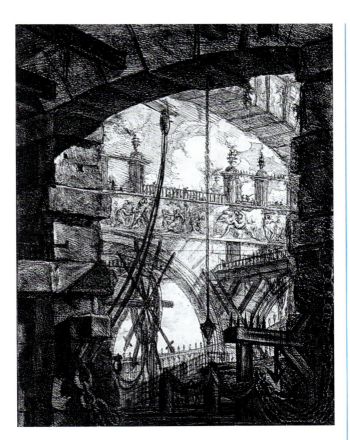

⬆ 卡西里·德·英芬辛内（监狱）第四块模板 [*Carceri d'Invenzione (Prisons) Plate IV*]
乔瓦尼·巴蒂斯塔·皮拉内西，1760年，54.5cm×41.5cm，蚀刻版画，汉堡：艺术馆。皮拉内西也是一位成功的罗马艺术品和手工艺品的修复者和交易商。

乔瓦尼·巴蒂斯塔·皮拉内西 (Giovanni Battista Piranesi)

- 1720—1778年
- 意大利
- 版画

皮拉内西是一名建筑师、考古学家及版画家（蚀刻版画），出生在威尼斯，1740年定居罗马，他以表现古代及现代罗马的流行版画而著名。皮拉内西运用了创造性的意象，这些意象始于考古学的精确，终于戏剧化的、无与伦比的浪漫宏伟，他通过精湛的技艺和对透视、光影技法的娴熟掌握，赋予了整个画面更强的震撼力。他最具原创性的作品表现了不可思议的监狱意象，这是超现实主义的前身。他的儿子弗朗西斯科继承了他的蚀刻版画创作风格。

重要作品：《圆塔》(*Round Tower*)，约1749年（圣彼得堡：赫米蒂奇博物馆）；《哥特式拱顶》(*The Gothic Arch*)，约1749年（华盛顿特区：国家艺术馆）；《井》(*The Well*)，1750—1758年（华盛顿特区：国家艺术馆）

弗朗茨·克萨韦尔·梅塞施密特 (Franz Xaver Messerschmidt)

- 1736—1783年
- 奥地利
- 雕塑

梅塞施密特是一位雕塑家，师从其叔父，他的巴洛克风格的半身像在早期赢得了奥地利宫廷的赞誉。在游历罗马之后，梅塞施密特受到著名的罗马共和国头像雕塑的影响，其风格更趋向于新古典主义。他以雕塑《人物头像》(*Character Heads*)而著名，即系列半身像和许多自画像，表现了他患有妄想症和偏执症以后面部出现的扭曲与狰狞怪相。梅塞施密特认为这样的作品有助于治愈他的精神疾患，并且能保护他免遭邪灵的侵扰。

重要作品：《人物头像：温和、安静的睡眠者；上吊者；好色之徒；弓形邪灵》(*Character Heads: The Gentle, Quiet Sleep; The Hanged; The Lecher; The Arched Evil*)，1770—1783年（维也纳：奥地利美术馆）

新古典主义 (Neoclassicism)

1770—1830年

新古典主义是对洛可可风格以奢华装饰为追求的刻意反抗。这是一种自觉的回归,回归到人们心目中古代世界的绝对的、严肃的艺术标准。总的来说,它产生了大量的、枯燥的、"改进"历史的绘画主题,然而它最杰出的倡导者——画家雅克-路易·大卫彻底将当代政治话题和新的艺术语言融为一体。

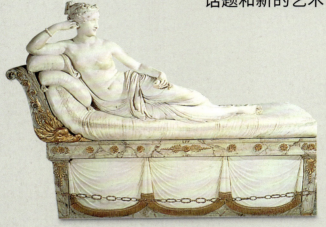

▲ 扮成维纳斯的波利娜·博尔盖塞(Pauline Borghese as Venus)

安东尼奥·卡诺瓦(Antonio Canova),1808年,大理石,罗马:波各赛美术馆。卡诺瓦于1779年后定居罗马,是当时最有影响力的新古典主义雕塑家。他将完美卓越的技艺带入了希腊纯净的理想境界中。

德国理论家、艺术史学家约翰·温克尔曼极力倡导古代艺术,特别是希腊艺术中"高贵的单纯和静穆的伟大",这对新古典主义产生了决定性的影响。通常,新古典主义作品体现出克制、庄严和自觉的高贵性。虽然有辉煌的高光且着色流畅、精确而连贯,但配色常常是暗淡的。光均匀地落下,帷帐简洁而不加修饰,人物的姿态总是表现出庄严的英雄主义色彩。

毫无疑问,来自古典文学和历史的主题是最受欢迎的。自从大多数古典艺术被认为是异教的,宗教题材与新古典主义的结合总是令人感到不安。希腊和罗马共和国(而非罗马帝国)提供了其中大部分的主题。舍己为人和克己忘我的英雄主义是艺术中反复出现的主题,它强调了古代艺术所谓的道德的价值和优越性才是艺术的真谛。

探寻

《荷拉斯兄弟之誓》(The Oath of the Horatii)是新古典主义艺术中具有里程碑意义的画作,是对罗马共和国艺术、生活及严肃的道德价值的蓄意颂扬。这幅画构图严谨,体现出权威性和英雄主义色彩,是道德和政治理想的宣言。三兄弟(荷拉斯)宣誓效忠于罗马共和国,但也被处于交战敌方的联姻家族——库拉蒂家族的情感所束缚。他们最终为了效忠国家而选择放弃了个人情感。

历史大事	
公元1738年	开始对赫库兰尼姆古城进行考古挖掘,庞贝古城于1748年开始挖掘
公元1755年	约翰·温克尔曼的著作《关于模仿希腊艺术品的一些想法》出版
公元1775年	法国大革命开始,象征着古代政权的巴士底狱被摧毁
公元1806年	雕塑家克劳德·米歇尔·克洛迪翁(Claude Michel Clodion)开始为凯旋门创作雕塑
公元1815年	法国波旁王朝复辟,滑铁卢之战最终推翻了拿破仑政权

▲ 凯德尔斯顿庄园,德比郡(Kedleston Hall, Derbyshire)

约1760年。由罗伯特·亚当(Robert Adam)设计大理石厅的内室,廊柱和粉饰灰泥工作由约瑟夫·罗斯完成。在1754年游历罗马后,罗伯特·亚当就试图在一系列奢华辉煌的英国建筑中模仿古代建筑的宏伟,例如肯伍德别墅、汉普斯特德庄园,以及斯通别墅、白金汉宫。

从洛可可到新古典主义 | 187

沙宾娜（右）是库拉蒂人，但是她嫁给了荷拉斯人。卡米拉（左）是荷拉斯人，她与一位库拉蒂人订了婚，她将会因为哀悼自己爱人的死亡而被自己的兄长杀死。

画中有三个多利克拱门（Doric arch），每一个拱门都对应着一组人物，而每组人物又都跨越了两个拱门，这表明他们之间既互相孤立又彼此相连

男性群像的主要颜色是鲜艳的红色，是激情和革命的颜色

荷拉斯兄弟之誓（*The Oath of the Horatii*）

雅克-路易·大卫，1784年，330cm×425cm，布面油画，巴黎：卢浮宫。这幅画成为法国大革命期间如同战斗口号般的激励性作品。但是具有讽刺意义的是，这幅作品是受法国国王路易十六的委托而创作的。

头盔，宝剑和宽外袍复制了著名的罗马样式

死亡的阴影被这三个男人投射在孩子们和他们的祖母身上

技法

尽管画幅巨大，但《荷拉斯兄弟之誓》是运用小幅荷兰静物画中常见的细腻、精美的技法创作的。

▶ 拿破仑于1800年5月20日越过阿尔卑斯山（*Napoleon Crossing the Alps on 20th May 1800*）

雅克-路易·大卫，1803年，267cm×223cm，布面油画，法国凡尔赛宫。这幅画作现存四个不同的版本，其区别仅在于拿破仑身上披风的颜色。

让-安托万·乌东
（Jean-Antoine Houdon）

- 1741—1828年
- 法国
- 雕塑

乌东是18世纪法国最重要的雕塑家之一，他生于法国，逝于法国；1761年赢得罗马奖学金后在罗马学习。乌东在法国大革命中幸存下来，他的艺术造诣在其有生之年享誉整个欧洲和美洲。他的大部分作品都是半身肖像。他以受委托为乔治·华盛顿雕塑肖像而闻名，并因此前往北美洲。在成为新古典主义雕塑家之前，他受到巴洛克艺术的影响，其作品模仿了古代希腊和罗马的半身雕塑像。

重要作品：《圣布鲁诺》（*St Bruno*），1767年（罗马：圣玛利亚教堂）；《乔治·华盛顿成为现代的辛辛那图斯》（*George Washington as the Modern Cincinnatus*），1788年（里士满：弗吉尼亚州议会大厦）

雅克-路易·大卫
（Jacques-Louis David）

- 1748—1825年
- 法国
- 油画；素描；粉笔画

大卫深陷法国大革命和拿破仑帝国的政治局势中，被流放至布鲁塞尔，并在那里去世。他是法国新古典主义绘画的创始人，也是艺术管理者和创意天才。他能将微型画画家所采用的精湛画技应用到规模巨大的作品中。他有严格的道德和艺术准则：在画作的戏剧性和叙事性背后是一种艺术对意识形态的承诺，即艺术要为国家服务的公共和政治声明。他作品中的人物所呈现的肢体语言和面部表情具有戏剧色彩，意义也很明确。

大卫在创作上注重细节，特别是对人物的手、足、服饰上的流苏、盔甲和石头都给予了精细的刻画。人物的肌肉如瓷器般光滑，一丝汗毛都看不到。他创作的肖像画中的法国大革命的胜利者都有着坦率的、审视的眼神，甚至连阴影和光线看起来都是经过严格处理的，他对古董和考古学精确性（罗马式的鼻子无处不在）的热爱是显而易见的。你必须到现场亲身体验一下那些描绘在固定场景上的作品的真实规模，才能真正感受到它们的宏大和庄重。

重要作品：《荷拉斯兄弟之誓》（*The Oath of the Horatii*），1784—1785年（巴黎：卢浮宫）；《苏格拉底之死》（*The Death of Socrates*），1787年（纽约：大都会艺术博物馆）；《马拉之死》（*Death of Marat*），1793年（布鲁塞尔：现代艺术博物馆）；《雷卡米耶夫人像》（*Madame Récamier*），约1800年（巴黎：卢浮宫）

克劳德-约瑟夫·韦尔内
（Claude-Joseph Vernet）

- 1714—1789年　　法国　　油画

韦尔内为意大利风格的风景、海岸线，尤其是沉船建立了一个成功的创作模式。这种模式非常舞台化，且引人遐想，深受18世纪收藏家的喜爱。韦尔内的主要作品（受法国国王路易十五的委托）是16幅法国主要海港的景色图（1753—1765年）。

重要作品：《那不勒斯风光》(View of Naples)，1748年（巴黎：卢浮宫）；《土伦镇及其海港》(The Town and Harbour of Toulon)，1756年（巴黎：卢浮宫）

伊丽莎白·维吉-勒布伦
（Elisabeth Vigée-Lebrun）

- 1755—1842年　　法国　　油画

维吉-勒布伦是旧政权后期一位成功的肖像画家，同时也是法国皇家美术学院的成员。她最擅长绘画情感丰富、色彩丰富的时尚女性肖像（据说，她为法国王后玛丽·安托瓦内特创作画像25次）。1789年，维吉-勒布伦离开法国去欧洲旅行，之后她写了一本精彩的自传。

重要作品：《艺术家休伯特·罗伯特》(Hubert Robert, Artist)，1788年（巴黎：卢浮宫）；《佩蕾格夫人》(Madame Perregaux)，1789年（伦敦：华莱士收藏馆）

一个年轻女子的肖像（Portrait of a Young Woman）
伊丽莎白·维吉－勒布伦，约1797年，82.2 cm x 70.5 cm，布面油画，波士顿：美术博物馆。艺术家组织了许多著名的聚会，客人们都穿着希腊服装。

安东尼奥·卡诺瓦
（Antonio Canova）

- 1757—1822年　　意大利　　雕塑

卡诺瓦是主要的新古典主义雕塑家，毫无疑问也是最著名的艺术家。他在欧洲享誉盛名，由于致力于振兴雕塑中"失去的艺术"而被广泛赞赏，人们经常将他与古代的雕塑大师相提并论。他将惊人的高超技艺——他最好的作品都有着很高的质量——和人物创作上的罕见天赋相融合。这种天赋特别集中地体现在以各种迷人、优雅的姿态展现女性之美上。许多群体雕像要从不同的角度去欣赏才能感受到它们的魅力，因此它们不再依附于建筑背景。值得注意的是，他后期的许多作品都是为博物馆而非赞助者创作的，这就凸显了艺术家社会地位的转变。

卡诺瓦出生于意大利特雷维索，之后移居威尼斯，1774年他在威尼斯开办了工作室。后来，他对新古典主义的兴趣渐浓，于是前往罗马和那不勒斯游历。1781年，卡诺瓦永久定居罗马。他为教皇克莱门特十四世（Clement XIV）(1782—1787年)和克莱门特十三世（Clement XIII）(1787—1792年)创作的纪念碑使他获得了早期的成功。1797年，法国的入侵迫使他流亡维也纳。然而游历巴黎后，他于1802年接受了拿破仑的创作委托。卡诺瓦最著名的作品是1808年为拿破仑的妹妹波利娜·博尔盖塞创作的作品。1815年后，他再次游历巴黎，同时监管被抢掠的意大利艺术品的归还，其间他顺道去了伦敦。1817年，一位心存感激的教皇授予他伊斯基亚侯爵的头衔。

重要作品：《代达罗斯和伊卡洛斯》(Daedalus and Icarus)，1779年（威尼斯：科雷尔博物馆）；《忒修斯战胜人马兽》(Theseus Slaying a Centaur)，18世纪80年代（维也纳：艺术史博物馆）；《忏悔的抹大拉》(The Penitent Magdalene)，1796年（热那亚：白宫）；《扮成维纳斯的波利娜·博尔盖塞》(Pauline Borghese as Venus)，1808年（见186页）

丘比特和普赛克（Cupid and Psyche）
安东尼奥·卡诺瓦，1796—1797年，高150cm，大理石，巴黎：卢浮宫。卡诺瓦对雕塑的手和手指非常迷恋。

巴特尔·托瓦尔森（Bertel Thorvaldsen）

- 约1770—1844年
- 丹麦
- 雕塑；油画

托瓦尔森是丹麦最重要的新古典主义艺术家，尽管他的作品缺乏意大利式的感性画面，但他仍然与卡诺瓦齐名。他的艺术生涯以一尊名为《伊阿宋和金羊毛》（Jason with the Golden Fleece）的雕像而获得了成功。哥本哈根为他建造了一座博物馆（1839—1848年），以示纪念。

重要作品：《赫柏》（Hebe），1806年（哥本哈根：托瓦尔森博物馆）；《亚历山大大帝的胜利》（The Triumph of Alexander the Great），19世纪10年代（英国普雷斯顿：哈里斯博物馆和艺术画廊）

本杰明·韦斯特（Benjamin West）

- 1738—1820年
- 美国
- 油画

韦斯特出生在宾夕法尼亚州，是第一位赢得国际声誉的美国艺术家。1760年以后，他在欧洲游学并以欧洲为艺术基地，成为继约书亚·雷诺兹（Joshua Reynolds）之后第二任伦敦皇家艺术学院院长，他还是乔治三世（他在位期间，丢掉了在美洲的殖民地）的御用画家。韦斯特的作品符合现代审美品位。

韦斯特的绘画风格是"二手的"，也就是说，即使不是完全照搬，也是从别人那里衍生出来的。但他有一种令人羡慕的预测时尚的能力，因此他总是很成功，也总能受到公众的关注。他早期的大型作品常常描绘一些晦涩的文学主题。从1770年起，韦斯特以现代历史替代古代历史作为创作背景，来表达相同的英雄主义理念，巧妙地融入新古典主义的风格中。后来，他通过强烈的光影对照手法在作品中引入了关于死亡和毁灭的戏剧性主题，由此预测了浪漫主义艺术风格。同时，韦斯特也是一位颇受欢迎的肖像画家。

重要作品：《维纳斯哀悼阿多尼斯之死》（Venus Lamenting the Death of Adonis），1768年（匹兹堡：卡内基艺术博物馆）；《盖伊·约翰逊上校》（Colonel Guy Johnson），约1775年（华盛顿特区：国家艺术馆）；《加莱义民》（The Burghers of Calais），1789年（英国温莎城堡：皇家收藏）

沃尔夫将军之死（The Death of General Wolfe）
本杰明·韦斯特，1770年，152.6cm×214.5cm，布面油画，加拿大国家艺术馆。画面描绘的是1759年占领魁北克的一幕，沃尔夫将军在胜利之际去世。

约翰·辛格顿·科普利
（John Singleton Copley）

- 1738—1815年　　美国　　油画

科普利是殖民时期最伟大的美国画家。他自学成才，为人迟钝、认真而犹豫不决，但作为画家，他却是自信的，具有开创精神。

他的艺术事业和风格分为两个时期。1774年之前，他在波士顿成了一名主要的肖像画家。他果断、冷静的画风表现出自己及模特对经验现实主义的赞赏。在科普利的作品中，观者会欣赏到精确的线条、清晰的细节和对实物的罗列，以及强烈的明暗对照。1774年，他因为害怕被冠以和平主义者和托利党奉迎者之名而离开波士顿。

请注意他在前往意大利游学之后，是如何适应肖像绘画的宏大风格（更有装饰性、更浮夸以及更加空洞）的。这对他的肖像画创作没有任何益处，但他却通过创作大规模的现代历史题材绘画在伦敦获得了巨大的成功（真实的英雄事迹被表现得似乎是古代历史中的道德故事）。他的艺术风格渐渐不再流行，晚年过得十分忧郁。

重要作品：《保罗·里维尔》（Paul Revere），约1768—1770年（波士顿：美术博物馆）；《科普利一家》（The Copley Family），1776—1777年（华盛顿特区：国家艺术馆）；《沃森和鲨鱼》（Watson and the Shark），1778年（华盛顿特区：国家艺术馆）；《乔治三世最小的三个女儿》（The Three Youngest Daughters of George III），1785年（英国温莎城堡：皇家收藏）

拉尔夫·厄尔（Ralph Earl）

- 1751—1801年　　美国　　油画

厄尔是出自工匠和艺术家家族中的出类拔萃的一员；同时也是效忠派（托利党）成员，1778年前往英国，1785年返回美国。他因为康涅狄格州的赞助者创作肖像画而著名——通常，在他们熟悉的背景中有一种明显的相似性。他创作的莱克星顿和康科德战役的速写被印制成流行的印刷品。他是重婚者、狂饮喧闹者，同时也是个失败的生意人。

重要作品：《罢工者姐妹》（The Striker Sisters），1787年（俄亥俄州：巴特勒美国艺术学院）；《大卫·罗杰斯医生》（Dr. David Rogers），1788年（华盛顿特区：国家艺术馆）；《诺亚·史密斯太太和她的孩子们》（Mrs Noah Smith and her Children），1798年（纽约：大都会艺术博物馆）

》 美国画派的兴起

从18世纪中期起，殖民时期的美国出现了一些画家。这也许是衡量美国日益繁荣的一个指标，然而，这些画家都是在欧洲接受的艺术教育，并且受到新古典主义的影响，以上事实实际上是向人们强调了殖民地的文化危机。其中最著名的美国画家本杰明·韦斯特，也是在英国永久定居。甚至已经到了1784年，当弗吉尼亚州需要委托一位艺术家来建造乔治·华盛顿的雕像时，这个委托仍然落在了法国人让-安托万·乌东的身上。典型的美国画派直到19世纪才出现。

吉尔伯特·斯图亚特
（Gilbert Stuart）

- 1755—1828年　　美国　　油画

斯图亚特出生在罗德岛的烟草商之家，他的童年非常清贫，未受过正规教育。成年后的斯图亚特酗酒严重、债台高筑、脾气暴戾且沉溺鼻烟。然而，他也是非常成功的肖像画家，并且是美国第一位崇尚宏大风格的艺术大师。

斯图亚特作为本杰明·韦斯特的助理，在爱丁堡（1772年）和伦敦（1775年）接受艺术培训。他为独立、自信的模特创作了充满浪漫气息和高贵气质的肖像画。这些画作在朴素的背景中呈现出柔和的造型和轮廓。斯图亚特几乎为所有与他同时代的名人画过肖像画，特别是华盛顿，更是多次成为他的画中人。在他为华盛顿创作的114幅肖像中，只有3幅来自真实生活，其余的都是复制品。

他的艺术特征和风格表现在以下几个方面：粉绿色调的调色板；人物闪亮的鼻头上的白点；人物额头上的光；不提前准备初稿且绘制迅速。

重要作品：《溜冰者》（The Skater），1782年（华盛顿特区：国家艺术馆）；《雅典娜神庙肖像》（The Athenaeum Portraits），1796年（华盛顿特区：国家肖像画廊）；《乔治·华盛顿和玛莎·华盛顿》（George Washington and Martha Washington），1796年（波士顿：美术博物馆）

浪漫主义与学院派艺术
约1800—1900年

浪漫主义与学院派艺术

19 世纪的艺术史复杂且多面。激进的新艺术风格的诞生取悦了一部分人，同时也让另一些人深恶痛绝。旧艺术风格正在以令人意想不到的方式复兴、融合，一些艺术家受金钱驱动迎合市场需求，而另一些艺术家则更加渴望探寻艺术的纯粹。

在那个瞬息万变的时代，有些人开始尝试重新定义艺术和人本身在世界中的地位，也开始倡导浪漫主义；而另一些人则极力抵制时代变化，拥护当时的文化及社会现状，支持学院派艺术。在那个时代出现的这两种对待艺术的截然不同的态度，也反映了19世纪复杂的政治局面。

拿破仑时代

欧洲19世纪初期，一件具有决定性意义的事件不容忽视——在拿破仑具有震撼力的影响下，法国开始振兴。1789年的法国大革命起初是人民为了自由而发起的战役，结果演变成一场军事征服战争。1812年，拿破仑在军事上的成就达到鼎盛，法国几乎统治了西欧全境，只剩下英国、葡萄牙和斯堪的纳维亚半岛未被法国占领。

△ **拿破仑在奥斯特里茨战役之前发号施令**（*Napoleon Giving Orders before Austerlitz*）
安东尼－查尔斯·霍勒斯·韦尔内特（Antoine-Charles Horace Vernet），1808 年，布面油画，380cm×645cm，凡尔赛宫，纪念拿破仑在整个 19 世纪对法国政治的影响。

民族主义和革命

1815年，拿破仑的战败使欧洲又回到了革命前的状态。然而，自由的思想一旦播种，便会产生顽强的生命力。

19世纪末期，受压迫的少数民族要求自治的呼声日益高涨，促使比利时、希腊、塞尔维亚和罗马尼亚成为独立国家。盛行的民族主义也推动了意大利（1859年后）和德国（1866年后）的统一。

民族国家自治受到了保守政权的强烈反对，尤其是多民族国家奥匈帝国的保守派。1848年，由于思想上的冲突，波兰人、捷克人和匈牙利人先后揭竿而起，向统治他们的奥地利政权发起了反抗，继而使民族革命的火焰燃遍了整个中欧和东欧地

◁ **土耳其浴**（细部）（*The Turkish Bath*）(*detail*)
让－奥古斯特－多米尼克·安格尔（Jean-Auguste-Dominique Ingres），1863 年，直径198cm，布面油画，巴黎：卢浮宫。安格尔的绘画体现了 19 世纪古典学院派的风格品位，同时也融合了东方的异国情调。

区。1830年，法国前任国王刚刚退位不久，欧洲这场风起云涌的民族自治运动便席卷而来，迫使刚上任的国王随即退位，并开启共和国的新纪元。1852年，法国新成立的共和国被拿破仑的侄子，即拿破仑三世所执政的法兰西第二帝国所替代。

在1870—1871年普法战争中，法国的惨败最终推动了德意志帝国的统一。其后，由普鲁士王国统治的德意志帝国不断壮大，德国南部各州纷纷效忠投靠。继拿破仑三世衰败之后，法国又建立起法兰西第三共和国。

资本主义工业化

在欧洲各国纷争不断之际，英国致力于管理辽阔的疆土以及适应工业化进程，逐渐远离欧洲事务。19世纪50年代以后，英国一马当先，继而是欧洲各国，纷纷迅速地从农业社会转变成工业社会。规模宏大的新工业城市逐渐崛起，随之而来的铁路、蒸汽船和电报等掀起了一场史无前例的通信革命。在南北战争后，美国建立了一个新兴的政体，并且继续向西扩张，为美利坚合众国开疆扩土，随即也成为一个工业强国。

》摄影

1839年，法国人路易斯·达盖尔（Louis-Jacques-Mandé Daguerre）首次将摄影技术进行了推广。以前，摄影主要是作为富人手绘肖像画的低成本模仿品，在工作室里进行人物肖像拍摄。后来，摄影作为最直接记录视觉影像的方式取代了绘画。在19世纪70年代，定居美国的英裔摄影师埃德沃德·迈布里奇（Eadweard J. Muybridge）使用多个相机拍摄运动中的马和人，使人们首次看到了马在奔跑时的瞬间动作图像。

△ 迈布里奇拍摄的奔跑的马（Muybridge photographs of a jumping horse）

◁ 早期的达盖尔摄像机（Early Daguerre camera）诞生于19世纪40年代。

时间轴 1800—1900年

- 1804年 拿破仑宣布成为法兰西第一帝国皇帝
- 1805年 西班牙—法国舰队在特拉法尔加海战中战败
- 1812年 拿破仑在俄法战争中战败
- 1815年 拿破仑在滑铁卢战役中战败，维也纳会议恢复了拿破仑战争时期被推翻的各国旧王朝及欧洲封建秩序
- 1825年 首辆蒸汽式客运火车诞生（英国）
- 1830年 法国国王查理十世退位，领导更为自由政权的路易-菲利普继任
- 1837年 维多利亚女王登基
- 1838年 发明了电报（英国）
- 1839年 路易斯·达盖尔的摄影作品在法国巴黎展出
- 1848年 欧洲中部的民族主义运动遭到镇压，法国最后一位国王被废黜
- 1852年 拿破仑三世登基
- 1859年 达尔文的《物种起源》（Origin of Species）出版

1800年　　1820年　　1840年

▲ 海德公园里的水晶宫，伦敦（*The Crystal Palace in Hyde Park, London*）
这座水晶宫是为1851年伟大的世界展览会所修建的，钢铁与玻璃混合结构长563m。来自世界各地的工业创新和产品在这里展示。

欧洲与世界

与此同时，欧洲对于海外殖民地的态度也发生了重大改变。起初，欧洲在海外的目标是进行贸易，而非掠夺领土。大约19世纪70年代之后，欧洲各国扩张帝国疆土的欲望开始膨胀。于是，他们开始了一场疯狂的扩张竞赛，以图在全球范围内掠取更多领土。

这种剧变对于英国和美国艺术的影响不太明显，但对于欧洲大陆特别是法国艺术的影响极为深远。自1870年以后，统治西方400多年的规则开始瓦解，现代社会正在形成。

- 1861年 意大利统一，俄国的农奴制度被废黜
- 1863年 巴黎沙龙拒绝了马奈的《草地上的午餐》；第一届落选者沙龙成功举办
- 1867年 奥地利—匈牙利二元君主政体建立
- 1870—1871年 普法战争使德意志帝国统一
- 1876年 贝尔获得电话专利（英国）
- 1884年 柏林会议提出瓜分非洲
- 1885年 首辆机动车产生（德国）
- 1894年 发明无线电报（马可尼，Marconi）

弗朗西斯科·戈雅（Francisco Goya）

- 1746—1828年
- 西班牙
- 油画；版画；素描

戈雅生性孤独，在艺术天赋繁盛的时代，他是最杰出的艺术家之一。他创作了一系列非凡且震撼人心的艺术作品，是所有时代中最伟大的肖像画家之一。

» 着衣的玛哈（The Clothed Maja）
约1800年，95cm×190cm，布面油画，马德里：普拉多美术馆。受首相戈多伊的委托，戈雅创作了裸体的玛哈和着衣的玛哈两幅画作。

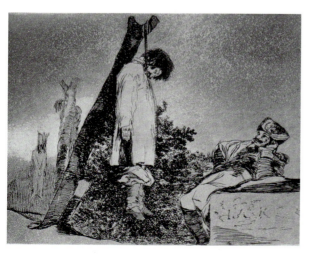

▽ 战争的灾难之36，这里面目全非（Here Neither, Plate 36, The Disasters of War）
1810—1814年，1863年出版，15.8cm×20.8cm，蚀刻版画，私人收藏。戈雅创作了82幅系列版画，以此表现战争的残酷。

戈雅出生于西班牙的萨拉戈萨市，是一位镀金工匠之子，他在马德里皇家艺术学院学习，之前曾是教堂的实习装饰师。戈雅并非是一名出色的学生，但在早年得到了弗朗西斯科·拜埃（Francisco Bayeu, 1734—1795年）的帮助，后来娶了拜埃的妹妹为妻。他曾于西班牙皇室拜见过提香、鲁本斯和委拉斯凯兹的作品，并深受他们的影响。由于机敏勤奋，他成为西班牙国王的首席御用画师，但是他的思想始终自由而独立，在法国大革命时期，他欣然接受了革命的新思想。戈雅一生遭受了许多苦难，特别是后来完全失聪，晚年在法国波尔多去世。

探寻

戈雅执着于描绘人物的外貌和行为举止。他理解人的青春和衰老、希望和绝望、理智和情感、天真和冷酷，以及人与人之间毫无人性的最为残忍的一面。他的艺术不仅关注西班牙以及当时他所迷恋的生活，还涵盖了一切时代的主题。他的作品总是令人印象深刻，从不对画作的对象做任何评判，只是如实地再现人物的行为，他善于应用颜料着色，创作素描和版画方面的技巧十分高超，因此即使绘画的主题阴森恐怖，他的画卷也总是美不胜收、引人入胜。

肖像画

在欣赏绘画时，通常是由观者提出与肖像画相关的问题，然而在观看戈雅的画作时，画中的人物似乎在注视着你，并且好像在揣测你对他的看法。

重要作品：《泰蕾兹·路易丝肖像》（Therese Louise de Sureda），约1803—1804年（马德里：普拉多美术馆）；《威灵顿公爵》（The Duke of Wellington），1812—1814年（伦敦：国家美术馆）；《1808年5月3日》（The Third of May 1808），1814年（马德里：普拉多美术馆）

安东尼-让·格罗
(Antoine-Jean Gros)

- 1771—1835年　　法国　　油画

格罗是大卫最得意的弟子,并且是拿破仑时代早期最成功的画家。虽然他具有新古典主义的背景,但也是浪漫主义最重要的先驱者。格罗最著名的作品《拿破仑视察贾法的黑死病人》(*Napoleon in the Plague House at Jaffa*, 1804年)描绘的是拿破仑像耶稣一般被行将就木的法国士兵围绕的场景,该画作具有强烈的光影对比,展现了格罗不受束缚的卓越画功,以及对东方异国情调的喜爱之情。但是格罗后期的作品逐渐变得枯燥乏味,他最终也因此而自杀。

重要作品:《萨福在勒卡特》(*Sappho at Leucate*),1801年(巴约:杰拉德男爵博物馆);《在埃劳战场上的拿破仑》(*Napoleon on the Battlefield at Eylau*),1808年(巴黎:卢浮宫)

安-路易·杰罗德特·特里奥松
(Anne-Louis Girodet-Trioson)

- 1767—1824年　　法国　　油画;钢笔画

杰罗德特·特里奥松又名安-路易·杰罗德特·德·鲁西,是一名为贵族创作肖像画的画家,和拿破仑一世宫廷有密切往来。如果一个人的面庞不能在他的内心激起波澜,他便会拒绝为其画像。他是一位才华横溢的画家,但在其40多岁时继承了一大笔遗产,之后便放弃了绘画,转而从事写作。

重要作品:《睡着的恩底弥翁》(*The Sleep of Endymion*),1792年(巴黎:卢浮宫);《拿破仑·波拿巴在美泉宫接受维也纳之匙,1805年11月13日》(*Napoleon Bonaprte Receiving the Keys of Vienna at the Schloss Schönbrunn,13th November 1805*),1808年(凡尔赛宫)

让-奥古斯特·多米尼克·安格尔
(Jean-Auguste Dominique Ingres)

- 1780—1867年　　法国　　油画;素描

安格尔是法国艺术界杰出的代表人物之一,并且是夸张的学术幻想主义大师。他对拉斐尔及意大利文艺复兴时期的艺术无比崇敬。他性格直率,却一生饱受磨难。

他的作品主题明确,传达了一种完全的确定性,受到权贵的认可,包括人物肖像、裸体和神话故事,所有的画作都以学院派的高标准完成。他创作了艺术史上一部分最为精细的画作,画中的一切人和物体都被描绘得细致入微(人物的头发、手、姿势、衣服、背景、脸庞、笑容、情态,甚至是光线等),还有其他一些精美绝伦的作品,均表现出了他作为画家完美的线条技法和细致的洞察力。

安格尔通常可以巧妙地在绘画中处理人为设定的理想主义题材,并以变幻的手法与现实主义相互融合——丰满的手臂、逐渐纤细的手指(形似鳍状肢)、怪异的脖颈和倾斜的肩膀形态,这种创作方式呈现出鲜活、引人入胜的画面,而非呆板、毫无生气的学院派风格。安格尔对镜子有着浓厚的兴趣,常常描绘人物在镜中的形象。或许他的(或他所处社会的)整个世界呈现出的即为镜像现实,甚至是镜中的虚幻影像?

重要作品:《大宫女》(*La Grande Odalisque*),1814年(巴黎:卢浮宫);《荷马的荣耀》(*The Apotheosis of Homer*),1827年(巴黎:卢浮宫)

瓦平松的浴女(*The Val-pincon Bather*)
让-奥古斯特·多米尼克·安格尔,1808年,146cm×98cm,布面油画,巴黎:卢浮宫。从解剖学的角度看,该画作中人物的脖颈过长。画家为了营造出艺术的和谐,人物的身体被刻意扭曲了。

浪漫主义 (Romanticism)

18、19世纪

启蒙运动(Enlightenment)唤醒了理性主义(rationalism)，理性主义进而融入了法国大革命的流血冲突之中。艺术家们努力让自己理解并接纳这个早已不再安稳平静，而是变得混乱不堪的世界，未来将何去何从无人知晓。个人英雄主义是浪漫主义的核心，同时，浪漫主义也意味着与陈规旧俗彻底决裂。

霞慕尼的博诺姆修道院（*Couvent du Bonhomme, Chamonix*）
约瑟夫·玛洛德·威廉·特纳（J.M.W. Turner），约1836—1842 年，24.2cm×30.2cm，水彩，剑桥：菲茨威廉博物馆。一改18世纪晚期风景画的平静安详一成不变，特纳自由地运用色彩和笔触，使其作品极具表现力。

毋庸置疑，浪漫主义拒绝标准化分类，因此很难为其下一个简单的定义。用现代人的眼光看，艺术家要具备洞见人类灵魂的独特能力，而且他们肩负着这种使命，而他们的自我表达也不可避免地导致了纷繁复杂的艺术风格。他们渴望呈现出超脱于生命之上的事物和情感，经常采用大胆的色调和劲道的笔触来描绘爱情、死亡、英雄主义、自然奇观等主题。这样的表达深受北欧艺术家们的喜爱，并在德国、英国、法国等地蓬勃发展。

自由表达的热情盛行一时，艺术家摒弃逻辑和理性，尽情展现着原始的、被压抑的情感。那些具有动感、色彩以及故事性的创作均得到积极的支持，异国情调也深受青睐。这是一个由巨大的自然力量构成的世界，这些力量往往具有极强的破坏性，人们几乎无法控制。艺术家们在该时期创作出的风景画在尺寸上变得更大，意境也更加令人深思，让人油然地产生敬畏之心，潜意识史无前例地成了人类活动的主要内驱力，与18世纪的乐观主义形成鲜明的对比，此时人们的内心已然屈服于自然，变得渺小而又脆弱。

探寻

浪漫主义者信奉个人自由，他们不屑于折中与让步，不成功便成仁。籍里柯的代表作《梅杜莎之筏》充分体现了这一理念，并从此将艺术带入了政治抗议的领域。该作品戏剧化地重现了一个真实的事件：一艘法国船只失事，船长置乘客与船员于不顾独自逃生。画面表现的是幸存者终于看到有救援船只驶来时的情景。这幅作品及其描绘的故事当时震惊了整个法国。大卫的作品（见第188页）激励人们为国家而斗争，而籍里柯却常常因国家置人民于不顾而对其进行谴责。

历史大事	
公元1789年	法国大革命
公元1793年	路易十六被处死，新的自由法国政治秩序获胜，恐怖时代随之而来
公元1798年	华兹华斯（Wordsworth）、柯勒律治（Coleridge）发表《抒情诗集》（*Lyrical Ballads*），这是一本抒发浪漫主义情感的重要诗集；施莱格尔（Schlegel）创造"浪漫主义诗歌"（romantic poetry）一词
公元1799年	拿破仑政变：1804年波拿巴成为第一执政官，拿破仑称帝
公元1814年	康斯特布尔（Constable）创作了《斯陶尔山谷和迪德汉村》（*Stour Valley and Dedham Church*），戈雅（Goya）创作了具有强烈反战思想的《1808年5月3日》（*The Third of May*）

海边的修道士（*Monk by the Sea*）
卡斯帕·大卫·弗里德里希（Caspar David Friedrich），1809 年，110cm×172cm，布面油画，柏林国立博物院。弗里德里希擅长描绘一种不可调和的自然景象，在广袤的天空下，人物不可避免地变得渺小。

浪漫主义与学院派艺术

一道光刺破乌云，象征着希望

父亲在死去的儿子身边悲痛欲绝，救援人员的来临无法给他丝毫慰藉

一个人的轮廓映射在戏剧性的天空中，这是籍里柯很多作品中都有的一个特征

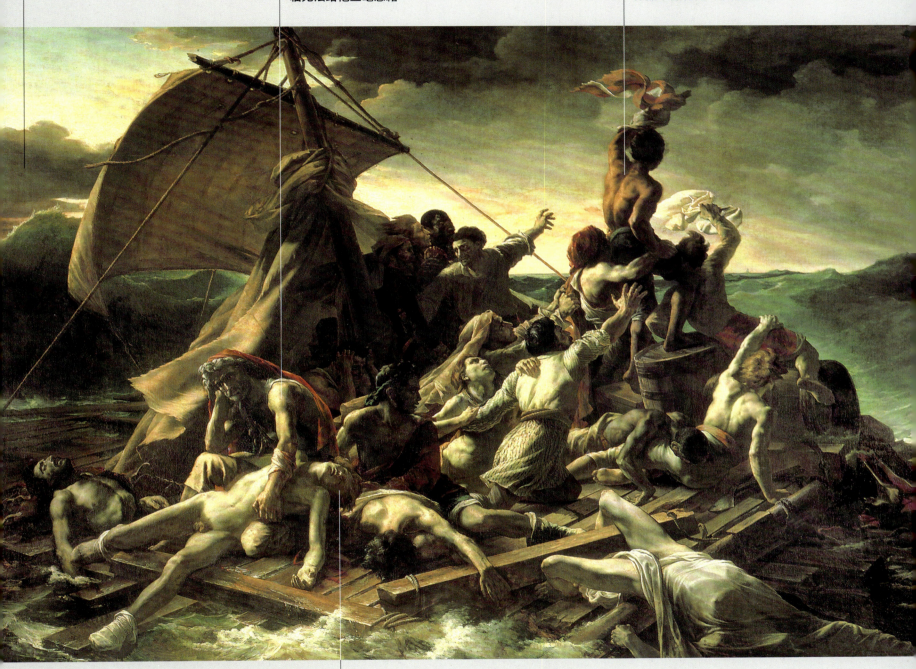

🔺 **梅杜莎之筏**（*The Raft of the Medusa*）

西奥多·籍里柯（Théodore Géricault），1819年，491cm×716cm，布面油画，巴黎：卢浮宫。籍里柯的这幅鸿篇巨制对新复辟的君主制以及自以为是的资产阶级提出了质疑。

籍里柯去当地的医院细致观察了病人和濒死之人，以求创作出逼真的作品

▶▶ 技法

作品阴暗的色调和压抑的气氛并非全是画家刻意为之。籍里柯使用了以焦油为基料的沥青作为颜料，为其配色方案增加光泽，但是这种颜料干燥后会变质。迄今为止，这幅画的颜色还在不断加深，而且有剥落、破裂的危险。

欧仁·德拉克洛瓦(Eugéne Delacroix)

- 1798—1863年
- 法国
- 油画；素描；彩色粉笔画

德拉克洛瓦是法国最重要的浪漫主义画家。他生性孤傲，内心却激情澎湃，很受当时社会的欢迎。据称，他的父亲并非生父，他是由其母亲和政治家塔列朗(Talleyrand)所生，塔列朗不仅偷走了他母亲的心，还窃取了本该属于他父亲的官职。

德拉克洛瓦接受的是非常传统的教育，但他对极端情绪的瞬间爆发非常着迷，如性欲、打斗、死亡等。他与波德莱尔(Baudelaire)以及维克多·雨果(Victor Hugo)均为好友，并深受但丁(Dante)与拜伦(Byron)的启发。他的灵感还来自各种政治活动和历史事件，以及野生动物和北非风情。20世纪30年代之后，他不再参加任何社会活动，而是专注于完成官方的创作任务，但是这些任务最终摧毁了德拉克洛瓦原本就虚弱的身体，他最终在巴黎孤独地死去。

德拉克洛瓦对色彩理论有很好的掌握，用其作为主要创作手段。他喜欢用厚重的油彩、丰富的纹理、华丽的红色，以及强烈的铜绿进行创作，经常使人目不暇接。他的创作手法较为复杂，通常需要画很多草图，作为创作前期的准备工作。

在《自由引导人民》一画中，德拉克洛瓦有意使用了暗沉的色调以凸显旗帜的光辉。他对此画寄予厚望，并期待得到认可。他用非常醒目的红笔将签名写在了画作上年轻爱国者的右侧。然而，因该画的无产阶级意味太浓，在当时社会可能会带来危险，直到1855年才又与公众见面。

重要作品：《墓地孤女》(Orphan Girl at the Cemetery)，1824年（巴黎：卢浮宫）；《萨尔丹那帕勒斯之死》(The Death of Sardanapalus)，1827年（巴黎：卢浮宫）；《宫女》(Odalisque)，1825年（剑桥：菲茨威廉博物馆）；《但丁之舟》(The Barque of Dante)，1822年（巴黎：卢浮宫）

希奥岛的屠杀(Scenes from the Massacre of Chios) 1824年，419cm×354cm，布面油画，巴黎：卢浮宫。此画的创作灵感来源于土耳其侵略军在希奥岛大肆屠杀希腊平民一事。

自由引导人民(Liberty Leading the People) 1830年，260cm×254cm，巴黎：卢浮宫。此画旨在纪念1830年7月的巴黎政治暴动，暴动中巴黎人民冲上街头，推翻了查理五世的政权。

各个政治阶层都加入革命队伍中，这一点从画作中起义者戴的帽子可以体现出来：有高顶大圆礼帽、贝雷帽以及布帽子

一位受重伤的巴黎市民用尽最后一丝力气抬头看向自由女神。濒死的爱国者的衣服颜色与旗帜的颜色相互呼应

死者的尸体以及濒死者的身体都格外明亮。德拉克洛瓦的一个哥哥曾经与拿破仑一起并肩作战，在弗里斯兰战役中牺牲

浪漫主义与学院派艺术 201

自由女神头戴一顶象征自由的弗里吉亚帽,高举象征1789年法国革命的三色旗

自由女神左侧的年轻爱国者名叫阿尔科莱,他是一名在战斗中牺牲、被人们广为传颂的英雄

在战火硝烟中若隐若现的是巴黎圣母院的高塔,德拉克洛瓦也参加了这场革命

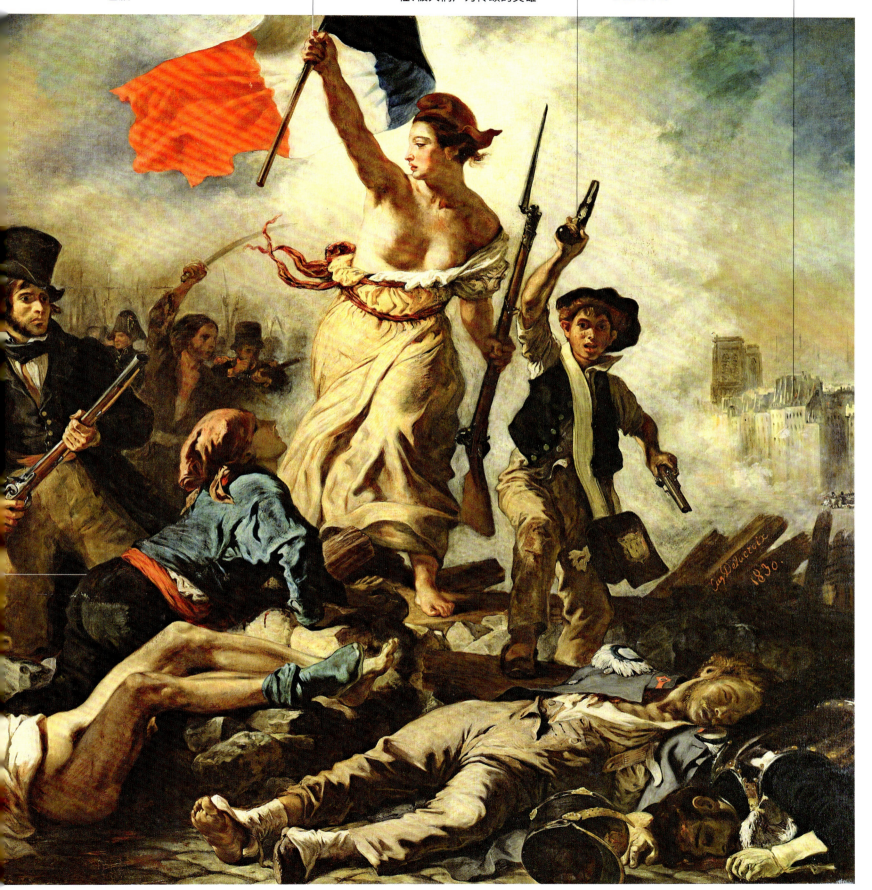

西奥多·籍里柯
(Théodore Géricault)

- 1791—1824年　　法国　　油画；素描

籍里柯是一位地地道道的浪漫主义画家,他特立独行,对马、女人、艺术充满激情,生性喜怒无常、抑郁寡欢,富有男子气概,并且很会鼓舞人心,后来不慎从马上摔下,英年早逝。籍里柯家境富裕,只在自己有欲望时才会进行创作,他的作品对德拉克洛瓦产生了巨大的影响。

籍里柯有两个最主要的创作主题:马和危机(他经常将两者进行结合)。他的早期作品一方面受鲁本斯(Rubens)的影响,使用丰富的色彩,营造各种动感;同时,也深受米开朗琪罗(Michelangelo)的影响,具有肌肉感,以及纪念碑式的恢宏气场。他的作品《梅杜莎之筏》改变了当时的艺术规则,第一次以一种可以载入史册的方式描绘当代政治主题(见199页),震惊了法国的艺术和政治界。他才华横溢,还创作了令人叹为观止、独具一格的石版画。

籍里柯的构图十分简单,他经常把人的轮廓映射在戏剧性的天空之中,使人们的视线聚焦于画作顶部。他笔下的人物和马均活灵活现(马的眼神与人的眼神是一样的),注意看他特意将人物的脸朝向一个方向,而马的脸朝向另一个方向。他强烈的色彩感和生动的绘画处理有时却因使用了沥青和质量低劣的画具而功亏一篑(他在这方面是个懒惰的学生,真应该好好补补课)。

重要作品:《被闪电吓着的马》(*A Horse Frightened by Lightning*),1813—1814年(伦敦:国家博物馆);《轻骑兵军官》(*Officer of the Hussars*),1814年(巴黎:卢浮宫)

赌徒妇女肖像(*Portrait of Woman Addicted to Gambling*)
西奥多·籍里柯,约1822年,77cm×65cm,布面油画,巴黎:卢浮宫。一位精神病医生鼓励籍里柯为这个已陷入疯癫状态的赌徒画张像。

理查德·帕克斯·波宁顿
(Richard Parkes Bonington)

- 1802—1828年　　英国　　油画；水彩

波宁顿被称为"英国的德拉克洛瓦",与德拉克洛瓦是亲密的工作伙伴。波宁顿以小幅画面来描绘美丽、清新、亮丽的美景,包括诺曼底、威尼斯、巴黎等地,他还精心创作了历史题材的作品。他的创作技巧娴熟稳练、举重若轻。然而天妒英才,他在26岁时染上肺痨而病逝,令人不免为其英年早逝而唏嘘。

重要作品:《威尼斯钟楼》(*Venetian Campanili*),约1826年(梅德斯通博物馆和艺术画廊);《科沙圣人的阿纳斯塔西娅、维罗纳以及马菲特王子宫殿》(*The Corsa Saint' Anastasia, Verona, with the Palace of Prince Maffet*),1826年(伦敦:维多利亚和阿尔伯特博物馆)

崖下(*The Undercliff*)
理查德·帕克斯·伯宁顿,1828年,13cm×21.6cm,纸质水彩,诺丁汉:城市博物馆和美术馆。波宁顿夏天启程去旅行,一路上创作出水彩素描,冬天的时候在画室里继续进行创作。

卡斯帕·大卫·弗里德里希
(Caspar David Freidrich)

- 1774—1840年　德国　油画；素描；水彩

虽然弗里德里希现在是德国最知名的浪漫主义风景画家，但在当时却不被人赏识。他成名很晚，对19世纪晚期的象征主义艺术家有较大的影响。

弗里德里希生于波罗的海沿岸的格赖夫斯瓦尔德，后来终身定居于德累斯顿。他的画风细致谨慎，虽然画作尺寸不大，但立意高远。他对大自然的热爱充满了炙热的浪漫主义和强烈的象征基督教的色彩。同时，他的作品还充满了渴望：渴望超越死亡的精神生活，渴望成为伟大的人，渴望刺激的体验。他对自然观察入微，但他并不在自然中写生，所有的作品全都是凭借想象或融合进行创作的。

让我们一起到弗里德里希的画作中去探寻他的象征主义：橡树以及哥特式教堂象征着基督教，枯树象征着死亡与绝望，船只象征着生命的摆渡，站在窗口或地平线眺望远方的人像，流转的时光中自然场景的变幻——从日出到日落，从寒冬到暖春，这些都体现了画家精神上的变化以及对重生的期盼。

重要作品：《台岑祭坛画》（又称《山中十字架》）(The Cross in the Mountains)，1808年（柏林：国立博物院）；《雾海之上的流浪者》(Wanderer above the Sea of Fog)，1817—1818年（汉堡：艺术馆）；《极地海洋》(The Polar Sea)，1824年（汉堡：艺术馆）

生命的阶段 (The Stages of Life)

卡斯帕·大卫·弗里德利希，约1835年，72.5cm×94cm，布面油画，莱比锡：造型艺术博物馆。五艘船对应岸上的五个人，每个人都处于人生的不同阶段。

菲利普·奥托·龙格
(Philipp Otto Runge)

- 1777—1810年　德国　水彩；彩色粉笔画；钢笔画

龙格出生于德国，并在德国度过了短暂的一生，33岁便英年早逝。他在哥本哈根艺术学院(Copenhagen Art Academ)学习过两年，也是一名音乐家和词作者。龙格认识弗里德里希，并且也曾邂逅歌德(Goethe)。在有生之年，他的作品并未给他带来太多的名气，但死后却因其犀利却又天真的风格，以及生动的用色而名声大振。龙格对颜色的属性兴趣浓厚，著有《色球》(The Color Sphere)，这是一部极具影响力的专著，至今仍为色彩研究与教学领域的重要书籍。

龙格致力于表达宇宙中的和谐，他的作品既包括宗教、神秘题材，也包括肖像画，画面色彩强烈，通常带有象征意味，在创作宗教和风俗画时常以德国的山水风景作为背景。

自画像 (Self-Portrait)

菲利普·奥托·龙格，1802年，37cm×31.5cm，布面油画，汉堡：艺术馆。龙格希望创造一种全新的艺术，以填补法国大革命以及稳定的社会秩序崩塌之后造成的人内心的空虚。

重要作品：《哈尔森伯克家的孩子》(The Hülsenbeck Children)，1805—1806年（汉堡：艺术馆）；《草地上的孩子》(The Child in the Meadow)，1809年（汉堡：艺术馆）；《伟大的早晨》(The Great Morning)，1809—1810年（汉堡：艺术馆）

> **拿撒勒画派**(THE NAZARENES)，1809—约1930年

1809年，艺术学生弗里德里希·奥韦尔贝克(Friedrich Overbeck)和弗朗茨·普弗尔(Franz Pforr)将一群信奉罗马天主教的德国和奥地利画家聚集在维也纳，成立了圣路加兄弟会。他们希望能够像佩鲁基诺(Perugino)、丢勒(Dürer)，以及年轻时的拉斐尔(Raphael)一样复兴德国宗教艺术。从1810年起，他们开始在罗马的一座修道院里居住和工作，同时欢迎像他们一样以强烈的超脱现实的主题作为创作主题，并且相信宗教之光的画家加入。他们被称为"拿撒勒画派"，而且衣着也与修道士无异。拿撒勒运动对包括早期的前拉斐尔派(Pre-Raphaelites)在内的整个欧洲均产生了重大影响。

彼得·冯·科内利乌斯
(Peter von Cornelius)

- 1783—1867年　　德国　　油画；壁画

19世纪，科内利乌斯将壁画重新带回了人们的视野。他早期的风格为新古典主义，但后期作品明显受到了德国哥特式的影响。科内利乌斯在罗马小住过几年(从1811年起)，并加入了拿撒勒画派。他受巴伐利亚州路易一世国王的委托，为慕尼黑雕塑美术馆(Glyptothek，1816—1834年建造)绘制壁画，这是一座由利奥·冯·克伦泽(Leo von Klenze)设计的古代艺术博物馆。1841年，科内利乌斯到访英国，为新建的英国国会大厦中的壁画出谋划策。科内利乌斯还是位颇有造诣的书籍插画家，最著名的作品是歌德的《浮士德》(*Goethe's Faust*)中的插画。

重要作品：《拉本施泰因之幻象》(*The Vision of the Rabenstein*)，1811年(法兰克福：施塔德尔艺术馆)；《约瑟夫解释法老的梦》(*Joseph Interpreting Pharaoh's Dream*)，1816—1817年(柏林：国家美术馆)；《兄弟们承认约瑟夫》(*The Recognition of Joseph by his Brothers*)，1816—1817年(柏林：国家美术馆)

约翰·特朗布尔 (John Trumbull)

- 1756—1843年　　美国　　油画

特朗布尔野心勃勃、自命不凡，但运气出奇糟糕，最终抱憾终生。他是美国第一位大学(哈佛)毕业后成为职业画家的人，尽管他的父母认为艺术是个轻浮且毫无价值的职业。

特朗布尔毕生致力于历史题材的绘画，但这却有悖于时代潮流。他将当时美国殖民地独立斗争的胜利作为创作题材，设计了一项总计有13幅画作的系列，并且完成了其中的8幅。美国议会也曾经请他为华盛顿国会大厦中的圆形大厅创作了4幅作品，但完成之后并没有得到议会的器重。他刻苦努力、四处奔波，渴望成功，但最终为了生计，他只好从事他所不喜欢的事情——为人画像。

特朗布尔的作品构图就像是舞台布景，对光的运用也给人一种在戏剧舞台上的感觉，人物面庞细腻、真实，而且全都来自生活。他曾经在华盛顿的军队服役，之后来到伦敦。为了报复美国人吊死了一个英国特工，特朗布尔在伦敦被捕，并差一点就被处以死刑。从监狱出来之后，他回到美国，后于1808年再次回到了伦敦。不幸的是，1812年战争爆发，特朗布尔所有的希望均化为泡影。他最后的作品是于1841年出版的自传。

重要作品：《直布罗陀驻军出击》(*The Sortie Made by the Garrison of Gibraltar*)，1789年(纽约：大都会艺术博物馆)；《威廉·平克尼夫人》(*Mrs William Pinkney Ann Maria Rodgers*)，约1800年(旧金山：美术博物馆)；《独立宣言》(*Declaration of Independence*)，1817年(华盛顿：美国国会大厦圆形大厅)

△ **亚历山大·汉密尔顿肖像**（*Portrait of Alexander Hamilton*）
约翰·特朗布尔，1806年，77cm×61cm，布面油画，华盛顿：白宫。亚历山大·汉密尔顿是美国第一银行的创始人。

伊曼纽尔·戈特利布·洛伊策 (Emanuel Gottlieb Leutze)

- 1816—1868年　　　　美国/德国　　　　油画；素描

洛伊策出生于德国，在美国费城长大。1841年他回到德国的杜塞尔多夫，学习历史画的创作，并一直定居于此（也使此地成为美国艺术家的心之所向）。他的作品以美国历史上的爱国场景为题材，气势恢宏、摄人心魄、简单明了，如为首都华盛顿创作的《向西哟》(Westward Ho)。

重要作品：《在女王面前的哥伦布》(Columbus before the Queen)，1843年（纽约：布鲁克林艺术博物馆）；《帝国的历程一路向西》(Westward the Course of Empire Takes Its Ways)，1861—1862年（华盛顿：国会大厦藏品）

> 1776年12月25日华盛顿横渡特拉华河 (Washington Crossing the Delaware River, 25th December 1776)
> 伊曼纽尔·戈特利布·洛伊策，1815年（1848年创作的原画的复制品），378.5cm×647cm，布面油画，纽约：大都会艺术博物馆。1851年在纽约展出，当时售价1万美元。

爱德华·希克斯 (Edward Hicks)

- 1780—1894年　　　　美国　　　　油画

希克斯从小受基督教贵格会(Quaker)的影响，最初只是学习如何创作马车的装饰画。作为一名没有受过专业训练的画家，他的画风原始古朴，最著名的画作是取材于《圣经》"以赛亚书"第十一章第六至第九节，倡导和平共存的《和谐王国》(Peaceable Kingdom)。贵格会不喜艺术，但可以接受这种类似于"以赛亚书"插图式的作品。

在1816—1849年，希克斯创作了至少60幅不同版本的《和谐王国》。画面远景中，威廉·佩恩(William Penn)正在与印第安人签订和平条约，而画中动物的神情由紧张、恐惧，转变为悲伤、顺从，影射了当时贵格会内部各个政治派别之间的分歧。希克斯晚年还创作了以《独立宣言》和华盛顿横渡特拉华河事件为题材的作品。

重要作品：《尼亚加拉瀑布》(The Falls of Niagara)，约1825年（纽约：大都会艺术博物馆）；《诺亚方舟》(Noah's Ark)，1846年（费城：艺术博物馆）；《康奈尔农场》(The Cornell Farm)，1848年（华盛顿特区：国家美术馆）

约翰·康斯特布尔 (John Constable)

● 1776—1837年　　 ▶ 英国　　 ⌂ 油画

康斯特布尔是一位伟大的风景画家，他引领了一种新型的创作方式——外光画法，即在户外根据对自然的直接观察进行创作。康斯特布尔相信大自然清新明净，阳光、树木、阴影、溪流，一切都充满了道德和精神层面的美好。

重要作品：《从朗豪坊看戴德姆》(*Dedham from Langham*)，约1813年（伦敦：维多利亚和阿尔伯特博物馆）；《韦茅斯海湾》(*Weymouth Bay*)，1816年（伦敦：国家美术馆）；《汉浦斯戴特的荒地》(*Hampstead Heath*)，1821年（曼彻斯特：城市美术馆）；《干草车》(*The Hay Wain*)，1821年（伦敦：国家美术馆）；《从草地看萨利斯伯里教堂》(*Salisbury Cathedral from the Meadows*)，1831年（伦敦：国家美术馆）

康斯特布尔创作题材的范围很窄，只画他非常熟悉的场所。他几乎对那里的每一寸土地和人们每天所有的日常活动都了如指掌。注意观察在他的作品中，空中的光与洒落在景物之中的光是直接交融的（在荷兰风景画中并非如此）。他的速写（未公开展出过）直抒胸臆、表达内心，与那些他所精心创作，并希望借此成名的成品画作（尤其是那些近两米长的巨幅作品）不尽相同。

他是怎么体现出那种露水般清透的感觉的呢？看，他将不同的绿色重叠在一起，并混合少量红色来使画面更活跃；也要注意他利用云的分层来创造视觉空间的变化；画中的人物有时几乎完全隐藏在风景中……康斯特布尔的后期作品更加情绪化，更加黑暗，画质也更加厚重。

对许多人来说，《干草车》是代表英国乡村怀旧形象、人与自然和谐相处的作品，实际上，康斯特布尔是在为绘画开拓一种新的题材。在画这幅画的时候，正值农业经济萧条，暴动四起，农场也被烧毁。康斯特布尔为创作这幅画倾注了全部心血，但当其首次展出时却未能卖出。后来，他的作品也不断被拒绝，这让他深受打击。

》斯图河上的弗拉特福德旧磨坊小屋（*Flatford Old Mill Cottage on the Stour*）
约1811年，钢笔淡彩画，伦敦：维多利亚和阿尔伯特博物馆。康斯特布尔将其对自然细致、客观的观察，与童年时对自然景物的深厚情感结合起来。

细致观察可以发现翻滚的云，这是英格兰东部特有的现象，由斯图河口附近的水汽上升所致

左侧的小屋现在仍被称作威利·洛特小屋。威利·洛特是个耳聋、古怪的农夫，在这里住了80多年。此画创作时他应该就是住在这间小屋里

小屋外，一名妇女正在洗衣服。这个细节表现出康斯特布尔对大地色的喜爱，以及他使用厚厚的白色营造高亮效果的技巧

作品的油彩之下有很多小幅素描，这些都是多年来在户外写生时所画。最终的作品在伦敦康斯特布尔的画室完成

干草车 (*The Hay Wain*)

1821年，130cm×185cm，布面油画，伦敦：国家美术馆。这幅画中和谐自然的场景来自康斯特布尔的童年记忆。他的父亲是位富裕的磨坊主，因此康斯特布尔对乡村生活非常熟悉。

技法

如果仔细观察，你会发现所有绿色的区域都交织着很多不同的阴影，其中还有红色的笔触，例如钓鱼者身上的红色。红色与绿色为互补色，这样的着色能够加强画面效果。同样，康斯特布尔在处理水面时也使用了晕染开的棕色和橙色。

大地上方光与影的变幻，与空中光与云的变幻模式相一致

这只小狗是构图中的重要部分。小狗正在注视着干草车，此举将观画者的目光也聚焦于干草车

干草车正在驶往浅滩，割草人正在那里等待。马走在溪水中，清凉无比

在画面很远的地方，可以看到田野上割草的农民挥舞着大镰刀，并将成捆的干草装到车上

> **诺威奇画派**（THE NORWICH SCHOOL），从1803年至19世纪80年代

诺威奇画派由约翰·克罗姆创办，是英国重要的艺术家学派，从诺威奇美术家协会（Norwich Society of Artistis,1803年创办）发展而来。该画派创作主题为诺威奇以及诺福克附近的风景和海景等，崇尚户外写生，而非画室创作。他们既使用油彩——克罗姆就钟爱油彩，也使用水彩——约翰·塞尔·柯特曼（John Sell Cotman）擅用水彩。克罗姆去世后，柯特曼成为该画派的掌门人。1805—1833年，该画派每年都在诺威奇举办画展（1826年、1827年未举办）。19世纪英国画家试图效仿意大利画家建立地区性美术画派，但只有诺威奇画派取得了成功。该画派是地道的地区性画派，由当地的富裕家庭进行资助。当地富人购买他们的画作，并聘请他们做绘画教师。诺威奇画派在19世纪30年代一直都比较活跃。

诺威奇荒野景色（View of Mousehold Heath, near Norwich）
约翰·克罗姆，约 1812 年，54.5cm×81.2cm，布面油画，伦敦：维多利亚和阿尔伯特博物馆。"老克罗姆"自学绘画，并且绘画只是他的副业。

泥灰岩坑（The Marl Pit）
约翰·塞尔·柯特曼，约 1809—1810 年，30cm×26cm，纸质水彩，诺威奇：城堡博物馆和艺术画廊。柯特曼早期的水彩画简洁、清透。

约翰·瓦利（John Varley）

- 1778—1842年
- 英国
- 水彩

瓦利是一位卓越的浪漫主义水彩画家，他的风景画当时与特纳齐名，并且与特纳一样，瓦利也是从绘制地形转而进行水彩画创作的。他对其学生（林内尔、考克斯、霍尔曼·亨特等）有很大的影响。

重要作品：《赫里福德郡布洛金顿与莫尔文的风景》（View of Bodenhan and the Malvern Hills, Herefordshire），1801年（伦敦：泰特美术馆）；《半木质结构的房子》（A Half-Timbered House），1820年（波士顿：美术博物馆）

大卫·考克斯（David Cox）

- 1783—1859年
- 英国
- 水彩；油画

大卫·考克斯游历过许多地方：法国、佛兰德斯、威尔士等，他在赫里福郡、伦敦、伯明翰均有过居住史。他的作品尺幅不大但灵气十足，油彩和水彩使用自如，非常善于捕捉户外写生时转瞬即逝的光线和微风。考克斯是少有的、能够使人感受到画面上的风和雨的画家之一（法国印象派画家基本没人尝试此技巧）。

重要作品：《荒野之路》（Moorland Road），1815年（伦敦：泰特美术馆）；《里尔沙滩》（Rhyl Sands），约1854年（伦敦：泰特美术馆）

詹姆斯·沃德（James Ward）

- 1769—1859年
- 英国
- 油画；雕刻

沃德最为人所知的是其巨幅的动物作品，以及富有浪漫主义情怀的风景画。如巨幅的《戈代利峡谷》（Gordale Scar，收藏于泰特美术馆），该作品中有怒目圆睁、威风凛凛的牛，陡峭险峻的悬崖，以及乌云滚滚的天空。然而，尽管籍里柯都从他那里得到过诸多灵感，但沃德一生却并未得到赏识，死时也一贫如洗。

重要作品：《斗牛》（Bulls Fighting），约1804年（伦敦：维多利亚和阿尔伯特博物馆）；《戈代利峡谷》（Gordale Scar），1811—1815年（伦敦：泰特美术馆）

▲ 切尔西退休军官阅读滑铁卢战讯（*The Chelsea Pensioners Reading the Waterloo Dispatch*）
大卫·威尔基爵士，1822年，97cm×158cm，木版油画，伦敦：惠灵顿博物馆。此画为惠灵顿公爵定制。

大卫·威尔基爵士 (Sir David Wilkie)

- 1785—1841年　　🏴 英国　　🎨 油画

威尔基是苏格兰人，他为人直率、做事脚踏实地，且志向远大。他将日常生活纳入创作主题，并以真实的笔触将细节描绘出来，他这种独到的绘画风格当时在欧洲影响很大。1825—1828年，他来到欧洲大陆后，画风变得不再自然直接，而是开始走浪漫主义路线。当时的摄政王（乔治四世）非常欣赏他，购买了他的很多作品，却对特纳和康斯特布尔的作品置若罔闻。

重要作品：《介绍信》(*The Letter of Introduction*)，1813年（爱丁堡：苏格兰国家美术馆）；《自画像》(*Self-Portrait*)，1813年（波城：美术博物馆）

约翰·林内尔 (John Linnell)

- 1792—1882年　　🏴 英国　　🎨 水彩；油画

林内尔是英国浪漫主义风景画家，而且靠绘画过上了富裕的生活。林内尔的艺术风格影响了布莱克（Blake）和帕尔默（Palmer）两位画家，他也一直在经济上资助他们。作为一个古怪、好争辩、激进、不墨守成规的人，林内尔以乡村风景画而著称，作品多以工作或休息中的劳动人民为素材。他相信风景画应该传递宗教教义，因此他的作品中总会具有一种强烈的幻想风格。

重要作品：《领导驳船》(*Leading a Barge*)，约1806年（伦敦：泰特美术馆）；《肯辛顿砾石坑》(*Kensington Gravel Pits*)，1811—1812年（伦敦：泰特美术馆）；《午间休息》(*Mid-day Rest*)，1863年（曼彻斯特：城市美术馆）

塞缪尔·帕尔默 (Samuel Palmer)

- 1805—1881年　　🏴 英国　　🎨 水彩；雕刻

帕尔默的故乡是有着"英格兰花园"之称的肯特郡，他从小天赋极高，对田园生活和基督教有着强烈的向往，对大自然的视觉感知天赋好似打开了他通往天堂之路的大门。在19世纪20年代期间，他创作出了精美、神奇、细节描绘十分细腻的作品。1837年结婚后，他的画风变得不再那么强烈，而是更加具有古典和田园风格。

重要作品：《自画像》(*Self-Portrait*)，约1825年（牛津：阿什莫尔博物馆）；《清晨》(*Early Morning*)，1825年（牛津：阿什莫尔博物馆）；《在肖勒姆花园里》(*In a Shoreham Garden*)，约1829年（伦敦：维多利亚和阿尔伯特博物馆）

1877年,《泰晤士报》记者抨击特纳有失精准,例如绳索画得不对、太阳在东边落下、汽船的桅杆错误地出现在烟囱的后方等

特纳将其早期对于水彩画的认识,与油画涂料纹理的变化相结合,形成使用厚涂料创作细节时极具流动性的绘画风格,以此营造出不同的涂层表面

战舰无畏号(*The Fighting Téméraire*)

1839年,90.7cm×121.6cm,布面油画,伦敦:国家美术馆。特纳生活在革命年代,他见证了蒸汽时代的来临,目睹了法国大革命的爆发以及拿破仑帝国的兴衰。在其晚期作品中,特纳对这些主题做了深入的思考,同时也对自然之美进行了浪漫主义的诠释。特纳选择永远不出售这幅画。1856年,此画作为特纳的遗赠品赠予国家美术馆。

通过与柔和的新月做鲜明的对比,特纳将落日及其象征意义发挥得淋漓尽致,从烟囱中涌出的浓烟燃烧着,不断冒出炽热的光芒

"无畏号"是该航线上的一艘战舰,配有98门大炮,得名于1759年在拉各斯湾被俘的一艘法国战舰

一弯新月的银光倒映在水面上,照亮了战舰,也使其好似蒙上了一层幽灵般的面纱

这艘战舰为世界上第一艘明轮汽船,1783年建成下水,1815年第一次参加作战

约瑟夫·马洛德·威廉·特纳 (J.M.W.Turner)

- 1775—1851年
- 英国
- 油画；水彩；雕塑

特纳是浪漫主义风景画和海景画的翘楚，是迄今为止英国最伟大的画家。他在受到历史、时间、命运和自然等相关主题的启发后，个人的艺术状态也达到了最高境界。

特纳使用了当时刚刚出现的合成颜料，如铬黄色，以此增强颜色的饱和度

特纳对光和油彩的处理影响了莫奈。1870年，莫奈在伦敦专门研习了特纳的作品

特纳能够描绘大自然的喜怒哀乐，无论是最富诗情画意的和风细雨，还是极具破坏力的狂风暴雨，他都能自如地将其呈现。他对自然的感情深厚、见解独到，从中获得了丰富的灵感。在水彩画以及较晚期的作品中，特纳运用了一系列引人注目的绘画方法，在技术和风格上的创新也引人入胜。他对光线的呈现一直兴趣不减，并对前辈大师们怀有深深的敬意。

让我们一起来看看特纳作品中的太阳，注意观察太阳的位置、状态、物理属性，以及其象征意味（升落、渐暖、若隐若现、令人生畏等）。特纳早期的"传统大师"风格在其1819年游历意大利之后完全转变了，他开始使用更鲜明的色彩，发挥更自由的想象和风格，你可以注意其水彩作品中的细节，以及复杂而个性化的象征。特纳留存有素描本，记录了他是如何进行创作的。

1838年9月6日，特纳在乘坐某客轮时，亲眼看见了退役的"无畏号"战舰被拖去解体，沿泰晤士河逆流而上的一幕。特纳经常在口袋里装着速写本，他快速地记录下了这一历史性时刻，随后创作出了这幅传世名作——《战舰无畏号》。

重要作品：《摩特雷克露台》(Mortlake Terrace)，约1826年（华盛顿特区：国家美术馆）；《诺勒姆城堡日出》(Norham Castle, Sunrise)，1835—1842年（伦敦：泰特美术馆）；《暴风雪：汽船驶离港口》(Snowstorm: Steam-Boat off a Harbor's Mouth)，1835—1840年（伦敦：泰特美术馆）；《接近威尼斯》(Approach to Venice)，约1843年（华盛顿特区：国家美术馆）

≫ 雨、蒸汽和速度——西部大铁路 (Rain, Steam, and Speed – The Great Western Railway)
约1840年，90.8cm×121.9cm，布面油画，伦敦：国家美术馆。此画的灵感来源于一次特纳独自乘坐蒸汽火车旅行的经历。

学院派（The Academies）

1562年—19世纪晚期

"学院"是由君主或国家资助的官方机构，负责组织、宣传画展，实行艺术教育，制定规则和标准等。1562年，第一座学院在意大利佛罗伦萨成立，并在17世纪中期至19世纪晚期产生了极强的影响力。

△ 征服的荣耀（*Gloria Victis*）
马吕斯·让·安东尼·梅西耶（Marius Jean Antonin Mercie）1874年，140cm高，青铜，巴黎市博物馆。典型的学院派雕塑。

当时最优秀的学院是1648年由路易十四建立的法国皇家学院（French Royal Academy），院长是夏尔·勒布伦（Charles Le Brun）。该学院垄断了举办画展、为人体写生课聘请模特、颁发奖学金，以及在法国各省及罗马建立分支机构等一切事务。法国皇家学院对艺术实行的这种中央集权的官僚体制成为典型代表，并被许多国家效仿。例如，1696年在柏林、1692年在维也纳、1757年在圣彼得堡、1735年在斯德哥尔摩、1752年在马德里，以及在德国的很多省市，还有瑞士、意大利、荷兰等地，均有类似的学院诞生。唯一的例外是英国，位于伦敦的英国皇家学院从始至终都保持着私有和独立的性质。

19世纪

19世纪中后期，学院派变得沉闷乏味、保守不前，特别是法国每年由拿破仑三世及欧仁尼皇后资助的学院沙龙。在很大程度上，学院派最大的成就是激发了年轻艺术家们奋起反抗的精神，例如法国的库尔贝（Gourbet）和马奈（Manet），以及中欧各国的分离运动（见第262页）。

▽ 拿破仑三世皇后和众宫女 [*Empress Eugénie（1826–1920）Surrounded by her Ladies-in-Waiting*]
弗朗兹·克萨韦尔·温特哈尔特，1855年，300cm×402cm，布面油画，贡比涅：王宫国家博物馆。

亚历山大·卡巴内尔
（Alexandre Cabanel）

- 1823—1889年　　法国　　油画

卡巴内尔是法国19世纪晚期学院派画家的中流砥柱，他传统守旧，但在当时极受追捧，其作品包括裸体画、寓言画、肖像画等。

重要作品：《维纳斯的诞生》(*The Birth of Venus*)，1862年（巴黎：奥赛博物馆）；《弗朗西斯和保罗之死》(*Death of Francesca da Rimini and Paolo Malatesta*)，1870年（巴黎：奥赛博物馆）；《圣路易斯的生活》(*The Life of St Louis*)，19世纪70年代（巴黎：先贤祠）

▲ **克利奥帕特拉在死刑犯上测试毒药**（*Cleopatra Testing Poisons on those Condemned to Death*）
亚历山大·卡巴内尔，1887年，87.6cm×148cm，布面油画，私人收藏。

威廉-阿道夫·布格罗
（William-Adolphe Bouguereau）

- 1825—1905年　　法国　　油画

布格罗是典型的保守派画家，也是法国学院派末期的重要代表人物，他一直拒绝摒弃当时已然堕落的传统语言和礼仪。

布格罗用大幅的主题作品，以及令人眼花缭乱的技巧取悦大众。然而，他的作品在如今看来却极度呆板僵硬，毫无真情实感，是艺术史上的"恐龙"——一个顽固、老旧、保守的庞然大物。布格罗的创作主题大多无比崇高（例如裸体维纳斯），引导我们暂时忘却对现实的疑惑，然而他的画风却像是模仿摄影照片，又将人拉回到现实的泥淖。布格罗作品的特征是平滑、没有汗毛的肌肤，紧实的肉体，以及红润的乳头等，这些特征会让人联想到《二战》或《花花公子》杂志上那些经过喷枪处理的少女海报（抑或由此受到启发）。布格罗关于描绘农民日常生活的作品则显得朴实无华，没有令人难以置信的悬念，因而较其宏幅巨制来说更有信服力。伟大的艺术必定是主题和风格浑然一体，和谐统一的。

重要作品：《一个年轻的女孩在抵抗爱洛斯》(*Young Girl Defending Herself against Eros*)，约1880年（洛杉矶：保罗·盖蒂博物馆）；《小牧羊女》(*A Little Shepherdess*)，1891年（伦敦：佳士得图片）；《丘比特》(*Cupidon*)，1891年（伦敦：罗伊·迈尔斯美术馆）

◀ **维纳斯的诞生**（*The Birth of Venus*）
威廉-阿道夫·布格罗，1879年，300cm×218cm，布面油画，巴黎：奥赛博物馆。人们争相收藏布格罗的画，他的画售价高昂。

弗朗兹·克萨韦尔·温特哈尔特
（Franz Xaver Winterlalter）

- 1805—1873年　　德国　　油画

温特哈尔特是一位温文尔雅的肖像画家，因其为君主们绘制肖像而闻名。19世纪是欧洲君主制的黄金时代，君主们对他们既是君王、又是资产阶级的双重身份极其迷恋，温特哈尔特正是捕捉到了他们的这一心理，他的作品结合了礼仪、亲切和幽默，因此广受欢迎。温特哈尔特的绘画速度极快，经常直接在画布上创作，如有神助。

重要作品：《列昂妮拉公主的肖像》(*Princess Leonilla*)，1844年（洛杉矶：保罗·盖蒂博物馆）；《五月一日》(*The First of May*)，1851年（英国温莎城堡：皇家收藏品）

阿瑟·韦尔斯利的画像
[Portrait of Arthur Wellesley (1769—1852) 1st Duke of Wellington]
托马斯·劳伦斯爵士，1814年，布面油画，伦敦：惠灵顿博物馆。劳伦斯为欧洲所有战胜过拿破仑的人都画过像。

托马斯·劳伦斯爵士
（Sir Thomas Lawrence）

- 1769—1830年　　英国　　油画

劳伦斯是一家旅馆老板的儿子，他很小就显露出绘画天赋，后来成为当时肖像画家中的佼佼者。但是由于过量的创作，他的作品质量参差不齐。劳伦斯的作品别具一格、高雅脱俗，展现出一种桀骜不驯的风格。当时自诩为世界上最富有、最强大的英国的统治者将他选为御用肖像画师，他也不失所望地将英国的富有与强大展现在了画作之中。同时，他也精准地把握住了皇家贵族们对审美体验的渴望，因此他的作品中总会给人一种强烈的审美刺激。

欣赏劳伦斯的作品，你能观察到其中人物别出心裁的、戏剧性的，以及略显扭捏的姿势；飘逸的裙摆和长发相得益彰；四肢的形状精细、肩膀微倾；作品的画面色彩丰富、线条流畅，使人的感官得到了满足。他最传神的笔触还要属对眼睛的描绘——漆黑的眸子里闪耀着洁白的亮光，好似一潭深不见底的水池。

重要作品：《伊丽莎白·法伦》（Elizabeth Farren），1790年（纽约：大都会艺术博物馆）；《艾萨克·卡斯伯特夫人》（Mrs Isaac Cuthbert），约1817年（巴黎：卢浮宫）；《塞缪尔·伍德伯恩》（Samuel Woodburn），约1820年（剑桥：菲茨威廉博物馆）；《约翰·朱利叶斯·安格斯坦爵士》（Sir John Julius Angerstein），约1823—1828年（伦敦：国家美术馆）

埃德温·鲁琴斯爵士
（Sir Edwin Landseer）

- 1802—1873年　　英国　　油画；雕塑；雕刻

鲁琴斯功成名就，且深受维多利亚女王的器重。他创作了大量情感丰富的肖像画，以及以动物和体育为题材的作品（他对高地牛、牡鹿、狮子、北极熊等动物情有独钟）。他与其所处的时代步调合拍，他笔下的动物体现了维多利亚时代的主要美德——高贵、勇敢、骄傲、成功、征服、男性统治和女性屈从。鲁琴斯的户外写生小作甚至可以媲美康斯特布尔以及和他同时代的所有法国画家的作品。

重要作品：《老牧人的哀悼者》（The Old Shepherd's Mourner），1837年（伦敦：维多利亚和阿尔伯特博物馆）；《尊严和无耻》（Dignity and Impudence），1839年（伦敦：泰特美术馆）

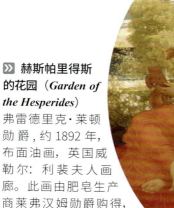

赫斯帕里得斯的花园（Garden of the Hesperides）
弗雷德里克·莱顿勋爵，约1892年，布面油画，英国威勒尔：利裴夫人画廊。此画由肥皂生产商莱弗汉姆勋爵购得，这位勋爵是维多利亚时期成功商人的典型代表。

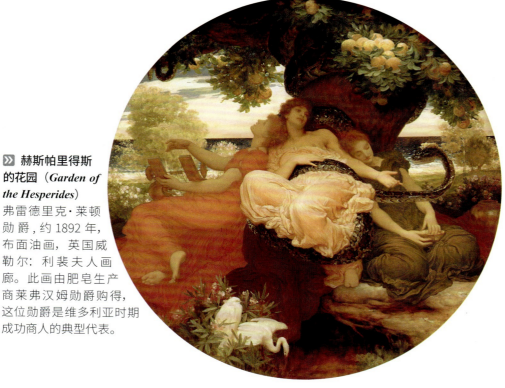

弗雷德里克·莱顿勋爵
（Lord Frederic Leighton）

- 1830—1896年　　英国　　油画；雕塑

莱顿是在欧洲接受的教育，后来成为首位被英国女王授予爵位的英国画家。他立志成为那个时代的米开朗琪罗，并且成功地赢得了这一称号。他擅长艺术政治和外交，一路功成名就，就连维多利亚女王也成了他的买家之一。

莱顿的作品无论从哪个角度看都完美无瑕，展现了画家娴熟的技巧。他作品的主题也符合主流学术（多围绕肖像、《圣经》及神话人物）。在对光、色彩及构图的处理上，均显示出了其高超复杂且具有创造性的绘画手法。但是，为什么他的作品总是给人一种冰冷、漠然、空洞的感觉呢？因为，追名逐利的成功必定短暂，只有真正具有创新的艺术才能够流芳百世。

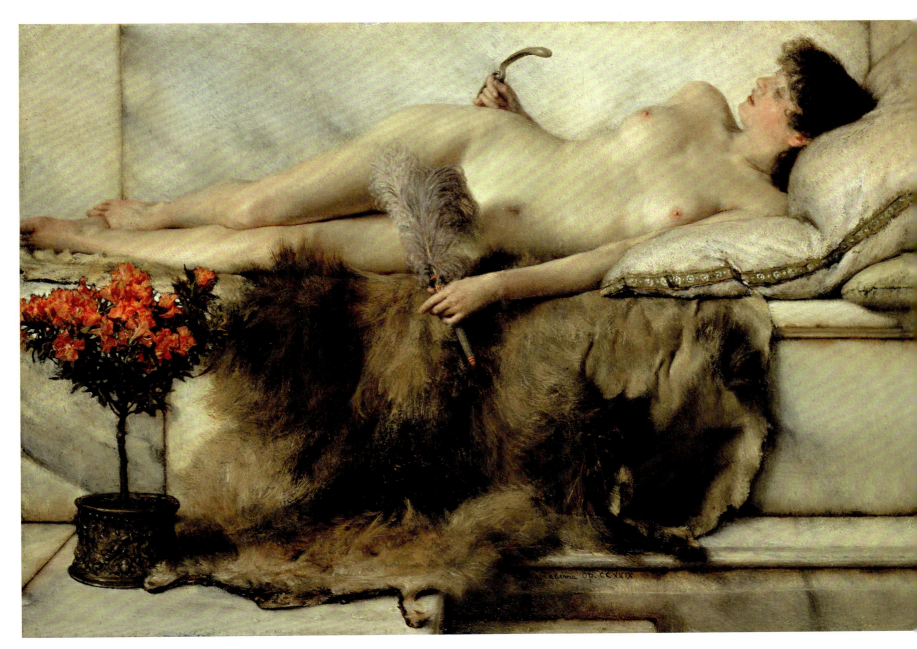

莱顿的作品中多有借鉴米开朗琪罗以及其他意大利和法国大师（如提香、安格尔）之处，同时也有自由发挥的创作。莱顿追寻自我，而非扮演一个自负的、神一般的、所谓的伟大艺术家。他的素描作品取材于自然，油画略显古灵精怪，他享受在白色画布上涂抹色彩的快乐，正因如此，他的作品中开始逐渐展露出温度与活力，这些也正是他为权贵所创作的"官方"作品中所没有的。

重要作品：《佛罗伦萨街道上的游行队伍抬着契马布埃著名的圣母玛利亚画像》（Cimabue's Madonna Carried in Procession through the Streets of Florence），1853—1855年（伦敦：国家美术馆）；《尼罗河上》（On the Nile），1868年（剑桥：菲茨威廉博物馆）；《与蟒蛇搏斗的运动员》（Athlete Struggling with a Python），1874—1877年（伦敦：泰特美术馆）；《一个努比亚青年研究》（Study of a Nubian Young Man），19世纪80年代（伦敦：宝龙拍卖行）

劳伦斯·阿尔玛-塔德玛爵士
(Sir Lawrence Alma-Tadema)

● 1836—1912年　　🏳 英国　　🎨 油画

阿尔玛-塔德玛出生于荷兰，但国籍是英国。他成功地赢得了维多利亚时期商人阶层的认可，为希腊和罗马富裕阶层创作了精巧时尚、略带情色却不露骨的梦中之作，通常是私下里裸体的女性。阿尔玛-塔德玛还是一位敬业的考古学家，通常使用照片或手绘图纸进行考古记录。

重要作品：《菲狄亚斯和帕特农神庙》（Phidias and the Parthenon），1868年（英国伯明翰：博物馆和艺术画廊）；《雕塑家的模特》（The Sculptor's Model），1877年（私人收藏）

▲ **温水浴室**（The Tepidarium）
劳伦斯·阿尔玛-塔德玛爵士，1881年，24cm×33cm，画板油画，英国威勒尔：利裴夫人画廊。19世纪80年代，阿尔玛-塔德玛的油画经常比其他优秀前辈大师的作品卖价还高。

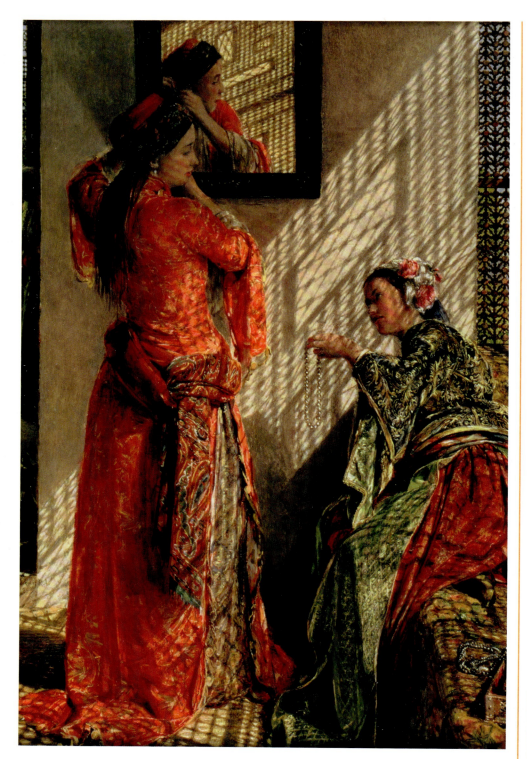

▲ 室内八卦，开罗（Indoor Gossip, Cairo）

约翰·弗雷德里克·刘易斯，1873年，30.4cm×20.2cm，画板油画，曼彻斯特：惠氏艺术画廊。相较于开罗喧嚣的社交生活，刘易斯本人更喜欢埃及沙漠的孤独感。

约翰·弗雷德里克·刘易斯（John Frederick Lewis）

- 1805—1876年　　🏴 英国　　🎨 水彩；油画；雕刻

在那个天才辈出的艺术王朝中，刘易斯是最著名的成员之一。他复杂的水彩画法（巧妙运用水粉）以及精致的细节，使其创作出的埃及贸易市场、集市、女眷闺房等场景，给人留下了深刻的印象，他也因此而闻名。他还创作了一些油画，但没有他的水彩画那么优秀。刘易斯的早期作品多以运动、野生动植物、地质地形学等为题材。

重要作品：《一个叙利亚的酋长，埃及》（*A Syrian Sheik, Egypt*），1856年（剑桥：菲茨威廉博物馆）；《搬运咖啡的人》（*The Coffee Bearer*），1857年（曼彻斯特：城市美术馆）；《开罗一家咖啡馆的门》（*The Door of a Café in Cairo*），1865年（伦敦：皇家艺术学院）

克里森·科布克（Christen Købke）

- 1810—1848年　　🏴 丹麦　　🎨 油画

科布克才华横溢，但却英年早逝（死于肺炎）。他捕捉到了在当时中产阶级之中盛行的比德迈耶风格（Biedermeier）（谨小慎微、稳当安闲、对现实心满意足），因此为他们创作的肖像和居所的画作广受欢迎。科布克最活泼生动的作品当属他的自然风景素描，这些素描画也为他后来成功举办画展奠定了基础。

他的作品在宁静之中蕴藏着一种沉着的民族自豪感和强烈的道德主义精神，这两种美德都是比德迈耶风格最重要的特质。科布克注重细节，对画面的整洁度和秩序感精益求精。

重要作品：《弗雷德里克·索丁的画像》（*Portrait of Frederik Sødring*），1832年（哥本哈根：赫希施普龙收藏）；《哥本哈根的一条街道》（*A View of a Street in Copenhagen*），1836年（哥本哈根：昆斯特国家博物馆）；《哥本哈根的北部吊桥》（*The Northern Drawbridge to the Citadel in Copenhagen*），1837年（伦敦：国家美术馆）

▲ 爱米拉克德河岸（*River Bank at Emilliekilde*）

克里森·科布克，约1836年，19cm×31cm，布面油画，巴黎：卢浮宫。科布克创作了大量的户外素描，他在画室创作完成的很多著名湖景油画均来源于这些素描。

理查德·达德 (Richard Dadd)

- 1817—1886年
- 英国
- 油画

达德被称为"疯子达德"。1843年,他因弑父而锒铛入狱,后来他的医生鼓励他继续作画。达德创作了许多细致入微的仙女和精灵主题的作品,在19世纪50年代闻名遐迩。

重要作品:《出逃埃及》(*The Flight out of Egypt*),1849—1850年(伦敦:泰特美术馆);《怜悯:大卫饶扫罗一命》(*Mercy: David Spareth Saul's Life*),1854年(洛杉矶:保罗·盖蒂博物馆);《精灵费勒的绝活》(*The Fairy Feller's Master-Stroke*),1855—1864年(伦敦:泰特美术馆)

托马斯·科尔 (Thomas Cole)

- 1801—1848年
- 美国
- 油画

科尔生于英国兰开夏郡博尔顿,1818年与家人一起移民到美国。他是哈德逊河画派的创始人,并奠定了美国风景画的传统,成为美国艺术史上一个重要的人物。科尔浪漫、守旧、忧郁,他的观点常常与瞬息万变的物质主义世界格格不入。他早期创作哈德逊河风景画(19世纪20年代),借鉴欧洲传统风景画古朴壮丽的风格,描绘了美国的乡村景色。科尔后期的作品尺幅越来越大,并融入了他在文学和道德方面的思想,这些思想在其诗歌与日记中也有体现。科尔将风景画与《圣经》及历史主题相结合,在现在来看,这些主题远远超越了如今那些低劣的歌剧和糟糕的好莱坞大片。

科尔早期作品的创作动机完全是有感于美国纯净的自然风光,那时还没有过多的游客和过度的开发,也没有被艺术家过度的解读所玷污(欧洲则完全不同);后期,他对自我和物质世界之间的冲突十分焦虑,担心自己的本性会被貌似能够吞噬一切的物质文化所淹没,这也成为他后期作品的创作动机。科尔"帝国历程"系列五幅作品,以及"生命之旅"系列四幅作品,预测了日后美国文化的兴衰。

重要作品:《尼亚加拉瀑布的远景》(*Distant View of Niagara Falls*),1830年(芝加哥艺术学院);《帝国历程:野蛮国家》(*The Course of Empire: The Savage State*),1836年(纽约:历史学会);《卡茨基尔景色——初秋》(*View on the Catskill — Early Autumn*),1837年(纽约:大都会艺术博物馆);《阿迪朗达克山脉斯克伦山》(*Schroon Mountain, Adirondacks*),1838年(俄亥俄州:克利夫兰艺术博物馆);《白色山脉的缺口》(*The Notch of the White Mountains*),1839年(华盛顿特区:国家美术馆)

哈德逊河画派 (THE HUDSON RIVER SCHOOL)

哈德逊河画派是一群组织松散的美国画家,其创始人托马斯·科尔在19世纪20年代绘制了纽约上州哈德逊河谷如画般的风景,从而开创了美国风景画的新传统。这一画派的画家大都遍览美国山水风景,之后在纽约进行创作。哈德逊河是他们创作的主要内容,也穿插一些其他来自全国各地的风景。美国内战(1861—1865年)之后,哈德逊河画派不再像之前那么活跃,但对随之而来的外光画派(Luminist School)产生了巨大影响。

最后的莫希干人场景(*Scene from "The Last of the Mohicans"*)
托马斯·科尔,1827年,布面油画,纽约:费尼莫尔艺术博物馆。科尔受詹姆斯·费尼莫尔·库柏(James Fenimore Cooper)小说的启发,创作了四幅作品,此为其中之一。

科多帕希火山（*Cotopaxi*）
弗雷德里克·埃德温·丘奇，1862年，122cm×216cm，布面油画，密歇根州：底特律艺术学院。丘奇跟随德国探险家亚历山大·冯·洪堡（Alexander von Humboldt）的步伐，曾两次游览南美洲。1857年，他创作了厄瓜多尔科多帕希火山的素描。

弗雷德里克·埃德温·丘奇
（Frederic Edwin Church）

| 1826—1900年 | 美国 | 油画 |

丘奇是美国最伟大的风景画家之一，他既对自然观察细致入微，又兼具如纳特等浪漫主义画家的英雄色彩与崇高的眼界。丘奇敬畏上帝，并且十分爱国，这在他的作品中均有所体现。

他从北美洲和南美洲的风光中取材，创作了许多大幅且令人赞叹的远景和全景画，包括自然景观（尼亚加拉瀑布）、山脉、带有意境的光影（血红色的落日）等。他在作品中使用了高位视点的画法，给人一种如飞鸟般翱翔于美景之中的宏大体验；同时，他还对准科学的微观细节精益求精，并将两者相结合。这兼顾宏观和微观的精神，反映了他对自然和上帝深深的信仰。

重要作品：《安第斯山脉之心》（*Hearts of the Andes*），1859年（纽约：大都会艺术博物馆）；《北极光》（*Aurora Borealis*），1865年（华盛顿特区：国家美术馆）；《尼亚加拉大瀑布》（*Niagara Falls*），1867年（爱丁堡：苏格兰国家美术馆）

马丁·约翰逊·赫德
（Martin Johnson Heade）

| 1819—1904年 | 美国 | 油画 |

赫德是一位重要的外光派肖像画家，在其漫长的生涯中一直未遇伯乐，直到1859年与丘奇见面之后，才开始"有所突破"。他最著名的作品是那些令人难以忘怀的低地平线平地风景画。赫德的作品构图简洁清晰，画面空间开阔，每个元素都被摆放在精确的位置上，他尤其擅长表现暴风雨前压抑而神秘的光。赫德游览过巴西，并以蜂鸟和兰花为题材，创作了一系列令人过目难忘的作品，也因此而被人铭记。

重要作品：《暴风雨来临》（*Approaching Thunderstorm*），1859年（纽约：大都会艺术博物馆）；《海景：日落》（*Seascape：Sunset*），1861年（底特律艺术学院）

菲茨·休·莱恩（Fitz Hugh Lane）

- 1804—1865年
- 美国
- 油画

莱恩是外光画派的代表人物、静物大师。他将金色的光弥漫于整幅画中，营造出一种怪异的、无人存在其中的寂静场景。他还创作了有关船只和海岸线的作品。他的绘画在视觉上等同于文学中的超验主义（transcendentalism）——寻求超越表象的现实本质。

重要作品：《进入纽约港的黄金州号》（*The Golden State Entering New York Harbour*），1854年（纽约：大都会艺术博物馆）；《离开沙漠山岛》（*Off Mount Desert Island*），1856年（纽约：布鲁克林艺术博物馆）

托马斯·莫兰（Thomas Moran）

- 1837—1926年
- 美国
- 油画

莫兰幼时移民后在美国费城长大，会说爱尔兰语和英语，在绘画方面自学成才。1871年，莫兰开创性地游览了尚属人迹罕至的黄石公园（Yellowstone），并以特纳式的浪漫主义风格，将那里自然的壮观之美描绘出来，并因此声名鹊起。他受特纳的影响，在画水彩画时会先用铅笔打稿。他还画过威尼斯、长岛和加利福尼亚等地的美景。

重要作品：《营地附近，晚上在科罗拉多河上游》（*Nearing Camp, Evening on the Upper Colorado River*），1882年（英国博尔顿：博物馆、美术馆和水族馆）；《响亮的海》（*The Much Resounding Sea*），1884年（华盛顿特区：国家美术馆）；《斯古吉尔河》（*The River Schuylkill*），19世纪90年代（私人收藏）

阿尔伯特·比尔施塔特（Albert Bierstadt）

- 1830—1902年
- 德国/美国
- 油画

比尔施塔特生于德国，在美国马萨诸塞州长大。时逢早期美国铁路时代，比尔施塔特描绘了许多美国西部风光的大幅风景画。他的作品视点较低，构图合理而巧妙，给人以想象空间，细节像讲故事一样精彩有趣，对光与影的明暗处理也很清晰准确。可以说，比尔施塔特之于美国，就像卡纳莱托之于威尼斯。他还在瑞士和百慕大群岛进行过创作。他的油画草图也很精彩。

重要作品：《落基山脉的一场风暴》（*A Storm in the Rocky Mountains*），1866年（纽约：布鲁克林艺术博物馆）；《在加州内华达山脉》（*Among the Sierra Nevada Mountains, California*），1868年（华盛顿特区：国家艺术馆）

乔治·克勒伯·宾厄姆（George Caleb Bingham）

- 1811—1879年
- 美国
- 油画

宾厄姆生于美国弗吉尼亚州，长于密苏里州，是美国第一位来自中西部地区的重要画家。1845—1855年是他辉煌的十年，在此期间，他创作了许多美国边境的风景画，以及"快乐的平底船船夫"。宾厄姆的作品构图简约，画面布满了金色的光芒。

重要作品：《打牌的渡船夫》（*Ferrymen Playing Cards*），1847年（密苏里州：圣路易斯艺术博物馆）；《乡村政治家》（*Country Politician*），1849年（旧金山：美术博物馆）

◀ 黄石公园大峡谷（*The Grand Canyon of the Yellowstone*）

托马斯·莫兰，1872年，245.1cm×427.8cm，布面油画，华盛顿：史密森尼艺术博物馆。此画灵感源自莫兰参加的黄石地区官方探险活动。

▲ 毯子信号兵（The Blanket Signal）

弗雷德里克·雷明顿，约1896年，布面油画，休斯敦：波士顿美术馆。19世纪90年代，美军雇用了印第安人作为非正规军，这一举措深受雷明顿拥护。

弗雷德里克·雷明顿
（Frederic Remington）

- 1861—1909年 美国 油画；雕塑

雷明顿是描绘西部牛仔最著名的画家和雕塑家。他一直相信自己是一个大自然纯粹的记录者，而非"严格意义上的"艺术家。他在晚期作品中尝试了印象派（Impressionism）以及其他艺术理念的画法，但都没有成功。雷明顿支持美国骑兵的西进运动，对印第安土著毫无同情心，与前美国总统西奥多·罗斯福交好。

雷明顿有着传奇的一生，他喜欢到处炫耀他曾经作为牛仔和美国骑兵军官的过往。他毕业于耶鲁大学，一生中大多数时间都住在纽约。他有着一种"优秀的"白人形象，致力于保卫"他们的"领土不被野蛮的印第安人"外族"侵略，好莱坞的牛仔电影导演在拍摄时有意地采用了这一形象。雷明顿在《哈珀周刊》（Harper's Weekly）以及其他流行刊物上刊登的插画使其在美国家喻户晓。

重要作品：《墨西哥陆军少校》（The Mexican Major），1889年（芝加哥艺术学院）；《帮助同伴》（Aiding a Comrade），约1890年（休斯敦：美术博物馆）；《先头部队，或者军事牺牲》（The Advance-Guard, or the Military Sacrifice），1890年（芝加哥艺术学院）

▼ 八击钟（Eight Bells）

温斯洛·霍默，1886年，64.5cm×77.2cm，布面油画，美国安多弗：艾迪生美国艺术画廊。霍默在美国缅因州大西洋沿岸居住过多年。

温斯洛·霍默（Winslow Homer）

- 1836—1910年 美国 油画；水彩

霍默是19世纪最伟大的画家之一，他的风景画反映了美国的开拓精神。他遍览美国、英格兰、巴哈马群岛，是位自学成才的画家。

霍默的作品充满了阳刚之气，极富感染力，其中包括大西洋海岸风光、摩登女郎、健康的儿童、现实生活中脚踏实地的人物形象（特别是他们面对逆境时的样子）等。他对光线和色彩的处理进行了真实的探索，因而作品给人一种强劲有力、设计巧妙、创作大胆的感觉。霍默还绘有精美、清新、灵动的水彩画。他的作品具有高度的叙事性（他最初是一位杂志插画家），但是他在其中微妙模糊地融入了一层真诚而含蓄的道德含义，从而使自己的作品得到了升华，免落俗套。

霍默的作品十分严谨，题材、时间、地点等要素彼此协调，他能够化繁为简，善于运用强烈的光影对比手法。我们可以注意到在他创作英雄主义题材作品时，表现出的一种坚定、果断的绘画风格以及对轮廓形象的偏爱。他用儿童的形象来比喻美国的未来。随着年龄和经验的增长，他的创作风格和主题也变得更宏伟、强健、自信和自由。

重要作品：《抽鞭子》（Snap the Whip），1872年（俄亥俄州：巴特勒美国艺术学院）；《放牧羊群，霍顿农场》（Tending Sheep, Houghton Farm），约1878年（私人收藏）；《捕鲱之网》（The Herring Net），1885年（芝加哥艺术学院）；《神枪手》（The Sharpshooters），约1900年（伦敦：佳士得图像）

托马斯·伊肯斯 (Thomas Eakins)

● 1844—1916年　　📍 美国　　🎨 油画

伊肯斯出生于美国费城,在巴黎和西班牙学习绘画,后在宾夕法尼亚学院任教。有些人称其为美国最伟大的画家,但他生前却未被世人认可。他做事务实,不屈不挠,但个性倔强,很难相处。伊肯斯还对划船非常精通。

伊肯斯创作的肖像画坦诚、率真,人物原型均来自他狭小的社交圈。较之于人的性格,他对人在社会中的身份、成就、地位更感兴趣,更喜欢为成功者作画。从1869年开始,他的作品基本都是成功人士的画像。他后期的作品更具梦幻色彩。他对科学、医学以及事物的运作方式充满兴趣,并在画中运用了人体解剖学、动力学,以及透视等方面的知识进行创作。

他探索富有想象力的人物姿态和动作,如劳动人民的手;找寻深邃而丰富的色彩协调性,如19世纪富有情调的室内装饰等。他通过使用外部的物品或事件来讲述肖像背后的故事,用光影使画面更加生动。他虽喜欢丰富的色彩和情感,但更偏爱阴影,你可以留意他是如何利用阴影来创造空间的,难道还有其他画家能够像他一样对阴影观察得如此精准吗?

重要作品:《竞赛中的比格林兄弟》(*The Biglin Brothers Racing*),1872年(华盛顿特区:国家美术馆);《格劳斯诊所》(*The Gross Clinic*),1875年(费城:托马斯杰斐逊大学);《威廉拉什雕刻他的斯库基尔河寓言人物》(*William Rush carving his Allegorical Figure of the Schuylkill River*),1877年(费城艺术博物馆);《游泳洞》(*The Swimming Hole*),1884—1885年(德克萨斯:沃斯堡现代艺术博物馆)

🔽 《马克斯·施密德在单人赛艇中》(*Max Schmidtt in a Single Scull*)
托马斯·伊肯斯,1871年,83cm×118cm,布面油画,纽约:大都会艺术博物馆。

🔼 路边的会议 (*Roadside Meeting*)
艾伯特·平克汉·莱德,1901年,38.1cm×30.5cm,布面油画,俄亥俄州:巴特勒美国艺术学院。同许多象征主义画家一样,莱德也特别崇拜埃德加·爱伦·坡。

艾伯特·平克汉·莱德 (Albert Pinkham Ryder)

● 1847—1917年　　📍 美国　　🎨 油画

莱德性格古怪多变、放荡不羁,作品多描绘了沉静、浪漫的场景。莱德喜欢使用类似于珠宝的色彩,并在画布上涂抹厚重的颜料,但他的画技不高。他还使用过沥青,因此有的画已经损坏得无法修复。有人认为莱德是最会表达诗情画意的画家,并被哈特利(Hartley)和波洛克(Pollock)等画家誉为大师级的人物。

重要作品:《齐格弗里德和莱茵水仙子》(*Siegfried and the Rhinemaidens*),1888—1891年(华盛顿特区:国家美术馆);《阿尔丁森林》(*The Forest of Arden*),1888—1897年(纽约:大都会艺术博物馆);《赛道》(*The Race Track*)[又名《白马上的死神》(*Death on a Pale Horse*)],1896—1908年(俄亥俄州:克利夫兰艺术博物馆)

>> 劳作（Work）

福特·马多克斯·布朗，1852—1865年，137cm×197.3cm，布面油画，曼彻斯特美术馆。布朗的画旨在告诉人们，体力劳动者也可以与知识分子和贵族一样，作为创作的主题。

约翰·拉斯金（John Ruskin）

- 1819—1900年　　英国　　水彩

拉斯金的首要身份是位重要的评论家和作家。作为画家，他不盲目地模仿自然，而是坚信真理高于自然，不过在1858年之后，他放弃了这一信念。拉斯金创作的水彩画观察入微、描绘细腻、充满激情，反映了他在自然、地理、建筑学方面的造诣。

重要作品：《J.M.W.特纳》（*J.M.W. Turner*），约1840年（伦敦：皇家艺术学院）；《博洛尼亚的风景》（*View of Bologna*），约1845—1846年（伦敦：泰特美术馆）

福特·马多克斯·布朗（Ford Madox Brown）

- 1821—1893年　　英国　　油画；水彩；素描

布朗学艺于法国，是前拉斐尔派的追随者。他创作了高度细节化的作品，包括户外风景画，和对当代社会具有评论性的具象作品。不过他性格过于另类，在当时很难获得世人认可。

重要作品：《英国诗歌的种子和果实》（*The Seeds and Fruits of English Poetry*），1845—1851年（牛津：阿什莫尔博物馆）；《英伦末日》（*The Last of England*），1855年（剑桥：菲茨威廉博物馆）

丹蒂·加百利·罗塞蒂（Dante Gabriel Rossetti）

- 1828—1882年　　英国　　油画；水彩；素描

罗塞蒂是一位画家、诗人，也是前拉斐尔派的领军人物。他私生活复杂，最终死于酗酒和吸毒。他早期前拉斐尔派的作品有时略显笨拙呆板。他喜爱创作浪漫的中世纪主题，但最著名的却是于19世纪60年代之后创作的那些情色美女的形象——她们有着甜美的嘴唇、柔软的双手和浓密而富有光泽的头发。他是一位才华横溢的画家，但绘画技巧令人生疑。他追寻亮度高且画工精细的水彩画，这也是当时民间艺术人士的理想作品状态。

重要作品：《贝娅塔·贝娅特丽丝》（*Beata Beatrix*），1864年（伦敦：泰特美术馆）；《普罗塞耳皮娜》（*Proserpina*），1874年（伦敦：泰特美术馆）

前拉斐尔派 (The Pre-Raphaelites)

19世纪

前拉斐尔派兄弟会[The Pre-Raphaelite Brotherhood (PRB)]于1848年在伦敦建立,由七位具有雄心壮志的年轻学者和艺术家组成。他们反对皇家艺术学院(Royal Academy)的创作态度,认为该学院的作品毫无想象力。他们受到14、15世纪期间意大利艺术的启发(即拉斐尔时代之前),寻求建立一种新风格来弘扬真诚的道德观念。前拉斐尔派兄弟会仅仅成立了五年,但它的影响却极其广泛、深远。

前拉斐尔派艺术家们的创作灵感多来自文学,特别是《圣经》、莎士比亚、浪漫主义作家,以及布朗宁(Browning)、丁尼生(Tennyson)等当代诗人的作品。同时,他们也受到了中世纪主义(Medievalism)的启发,特别是马洛礼(Malory)的《亚瑟王之死》(Morte d'Arthur)。他们开发了自己独特的颜料,并提出一种在"潮湿的白色"背景上创作的新技法,可以使色彩更加透亮、夺目。女性在他们的作品中占据重要地位。

探寻

该画派的艺术家通常用色生动,有时精致细腻,有时艳丽花哨,可以注意到画面中流露出的骑士精神、深沉的情感、非常明显的文学借鉴(通常是其他画家创作过的场景),以及丰富、明显的象征意味。他们经常互当模特,因此日常风俗画中的肖像画和自画像有些看起来很面熟。在他们的早期作品上能够找到"PRB"的字样。

▲ 伊莎贝拉和罗勒盆(*Isabella and the Pot of Basil*)
威廉·霍尔曼·亨特,1867年,60.7cm×38.7cm,布面油画,美国威尔明顿:特拉华州艺术博物馆。这幅作品的灵感来源于济慈(Keats)的诗,模特为霍尔曼·亨特怀孕的妻子。

▲ 救援(*The Rescue*)
约翰·埃弗里特·米莱斯爵士,1855年,121.5cm×83.6cm,布面油画,墨尔本:维多利亚国家美术馆。米莱斯曾目睹一位消防员在救援时牺牲的场景。

历史大事

公元1848年	前拉斐尔派兄弟会于伦敦高尔街7号召开第一次会议
公元1850年	"PRB"的意思无意中被一位记者发现
公元1855年	前拉斐尔派画家的作品在巴黎展览(Paris Exhibiton)中展出
公元1857年	罗塞蒂与前拉斐尔派新生代画家威廉·莫里斯以及伯恩-琼斯会面

威廉·霍尔曼·亨特
(William Holman Hunt)

- 1827—1910年　　英国　　油画；水彩

亨特是前拉斐尔派兄弟会的创始人之一，也是该组织最坚定的拥护者。他虔诚、执着、倔强，坚持创作有关道德说教的主题。亨特是维多利亚时代的典型代表，他具有伟人的气质，但囿于对细节和色彩的痴迷，他的作品有时甚至会给人一种不舒服的感觉。

重要作品：《英国海岸》（Our English Coasts），1852年（伦敦：泰特美术馆）；《替罪羊》（The Scapegoat），1854年（英国威勒尔：利裴夫人画廊）

约翰·埃弗里特·米莱斯爵士
(Sir John Everett Millais)

- 1829—1896年　　英国　　油画；素描

米莱斯是个神童，他富有、时尚，深受人们的欢迎。他是前拉斐尔派兄弟会的创始人之一，同时也是皇家艺术学院的顶梁柱，并于1896年担任院长。

19世纪50年代，他早期的作品属于地道的前拉斐尔派风格——一丝不苟，对自然观察严格缜密，主题为道德说教；他后期的作品风格较自由，多以感性的场面、历史上的浪漫故事以及肖像画为主，主题明显偏于追逐时尚，有一种待价而沽的意味（他需要钱养活8个孩子并维持奢侈的生活方式）。

米莱斯画技精湛，注重自然和历史的细节，创作时得心应手。他的素描欢快、幽默，还被印刷批量出售，就像如今的摇滚乐队唱片一样。

重要作品：《奥菲莉娅》（Ophelia），1851—1852年（伦敦：泰特美术馆）；《盲女》（The Blind Girl），约1856年（英国伯明翰：博物馆和艺术画廊）；《赎金》（The Ransom），1860—1862年（洛杉矶：保罗·盖蒂博物馆）

约翰·布雷特 (John Brett)

- 1831—1902年　　英国　　油画

布雷特是拉斯金（Ruskin）的崇拜者，也是霍尔曼·亨特（Holman Hunt）的模仿者，他较早地创作了描绘细致、用色鲜艳的风景画，彰显了他细致入微的观察力和高超的画技。之后他前往意大利和阿尔卑斯山，描绘那里美丽的风景，并得到了拉斯金的赞赏。他后期的作品，特别是关于描绘海洋的全景画，虽然卖价不菲，但较其之前的作品相比，反而变得更加浮夸了。

重要作品：《罗森劳伊冰川》（Glacier of Rosenlaui），1856年，（伦敦：泰特美术馆）；《从贝洛斯瓜尔多看佛罗伦萨》（Florence from Bellosquardo），1863年（伦敦：泰特美术馆）

乔治·费德里科·沃茨
(George Frederick Watts)

- 1817—1904年　　英国　　油画；雕塑

沃茨志在效仿提香和米开朗琪罗，想要成就一番伟业，在世时曾被人尊称为"英国的米开朗琪罗"。他的作品包括肖像画、寓言画以及风景画等，其中肖像画是他最好的作品。在沃茨的画中可以体现出上述两位榜样对他的影响，但在今天看来，这些画却略显浮夸和狂妄。

重要作品：《选择》（Choosing），1864年（私人收藏）；《加拉哈德爵士》（Sir Galahad），19世纪80年代（利物浦：沃克艺术画廊）

爱德华·考雷·伯恩-琼斯爵士
(Sir Edward Coley Burne-Jones)

- 1833—1898年　　英国　　油画；水彩

伯恩-琼斯是一位喜爱安静、略带精明且超凡脱俗的隐士。1877年之后，他一举成名并获得了成功。他的作品受自己的性格和时代特点的影响，早期多为中世纪和神话主题，充满了神秘主义和象征主义，他通过这些题材回顾了那个曾经的"黄金"时代，以此满足人们想要逃离现实工业城市生活的愿望。但是他创作的作品尺幅很大，创作风格追求极致精确，创作重点多在于对材料和现

◀ 圣乔治和龙（St George and the Dragon）

爱德华·考雷·伯恩-琼斯爵士，1868年，纸质水粉画，伦敦：威廉·莫里斯画廊。1855—1859年，伯恩-琼斯与威廉·莫里斯在创作上交往甚密。这幅画是在1862年他和拉斯金共同访问意大利之后绘制的。

实的细节的要求，因而他的画显得相当世俗，彰显了他的两面性——个人性格以及典型的维多利亚时代特征。

伯恩-琼斯不但设计感超强（这要感谢他与威廉·莫里斯交往甚密，后者鼓励他放弃教会职位而从事艺术），他的绘画技法也十分细腻（这要感谢他与拉斯金交往甚密），同时，他也受到了早期文艺复兴艺术（例如波提切利的作品）的影响。伯恩-琼斯设计的挂毯和彩色玻璃也非常漂亮，他还为中世纪和古典的传说故事画插图，也一样大受欢迎。

重要作品：《梅林大厦》(The Building of Merlin)，1872—1877年（英国利物浦：利裴夫人画廊）；《科菲多亚王和女乞丐》(King Cophetua and the Beggar Maid)，1880年（伦敦：泰特美术馆）

现实主义（Realism）

1855—1900年

现实主义形成于19世纪中叶，是一场以法国为主的艺术和文学的进步运动。1855年，居斯塔夫·库尔贝（Gustave Courbet）最重要的作品《画家的画室》（The Painter's Studio）被巴黎世界博览会（Universal Exhibition）拒展，于是他在附近搭建了一座木棚屋，并在木棚屋里举办了自己的画展。在展览期间他发表了一份宣言，题目即为《现实主义》（Le Réalisme）。

现实主义聚焦于社会现实，更倾向于实事的表达，而非理想或者美学。现实主义者排斥学院派，认为其太过虚伪；拒绝浪漫主义，认为其过多关注想象。他们想要破除社会和艺术中的虚伪。因此，现实主义运动推动了一场社会的变革，并且有着坚定的政治诉求。现实主义受到新兴的、带有民主色彩的思维方式影响，以反政府为己责，呼吁个人的权利，对当时的艺术界产生了深远的影响，并传播到了德国、俄罗斯、荷兰，以及美国等地。

现实主义的创作题材多种多样，如肖像画、群像画、风景画、风俗画等。现实主义者拒绝回到历史上那种田园牧歌式的创作风格中，而是乐于直面生活中诸如人性堕落、贫穷等惨淡的现实，同时更加关注自然景观的描绘和人类情感的呈现。传统的艺术家们曾将穷人和他们的生存方式浪漫化，而现实主义者则倾向于描绘出真实情况。总之，现实主义画家描绘的是日常生活中的所见所闻，从自然的矛盾和冲突中感受欣喜和快乐。现实主义运动追随者甚多，其他传统画派的艺术家们也经常借鉴现实主义的观念和表达方式。

探寻

库尔贝的代表作《画家的画室》尽管是他职业生涯早期的作品，但却是现实主义的宣言，他在其中阐述了自己的核心信念和观点。库贝尔以他的画室为背景，通过描绘三组不同的人物，展现了一种意味深远的社会哲理。库尔贝将自己的形象置于正中央，右边描绘了他的同道、朋友，以及那些热爱世界和艺术、在生活中茁壮成长的人；左边则影射了日常生活中忧愁、贫困、被剥削和压迫的人民，还有那些迫害人民的富人和恶势力（特别是国家首脑拿破仑三世），并将他们形容为"生活在死亡边缘的人们"。

▶▶ **拾穗者**（The Gleaners）
让·弗朗索瓦·米勒，1857年，83cm×111cm，布面油画，巴黎：奥赛博物馆。1857年，米勒被当时的一位评论家喻为"一位伟大的画家，未来的米开朗琪罗"。

历史大事

公元1848年	法国大革命；拿破仑三世上台
公元1850年	库尔贝创作了《石工》（Stonebreakers），该作品具有强烈的社会现实主义色彩，在沙龙展上展出
公元1855年	巴黎世界博览会开展，库尔贝举办了与之对抗的画展，展出的作品包括《画家的画室》
公元1863年	马奈的《草地上的午餐》（Le déjeuner sur l'herbe）被沙龙展拒绝
公元1867年	埃米尔·左拉（Émile Zola）发表第一部主要的现实主义小说《泰蕾丝·拉甘》（Thérèse Raquin）

浪漫主义与学院派艺术 227

画家的画室（*The Painter's Studio*）
居斯塔夫·库尔贝，1855年，361cm×598cm，布面油画，巴黎：奥赛博物馆。库尔贝在创作该画期间详细地记录了所有细节，因此我们才能够对这幅作品了如指掌。

◁ 颅骨是代表死亡的原型符号，位于画中一张报纸的上方。在19世纪，人们的思想常常被当时的评论家们任意摆布，库尔贝借此阐明了他对于这些评论家的态度。

画中所绘的受压迫者包括一个中国人、一个犹太人、一个爱尔兰人、一个偷猎者、一个老兵，以及一个苦力劳动者

一个被钉在十字架上的圣徒的形象，象征着被库尔贝摈弃的学院派艺术

该处的中心人物是作家尚弗勒里(Champfleury)，现实主义文学的创始人

光从右侧窗户照进屋内，代表着生命的曙光。除此之外，天窗的光也为画面增加了亮度

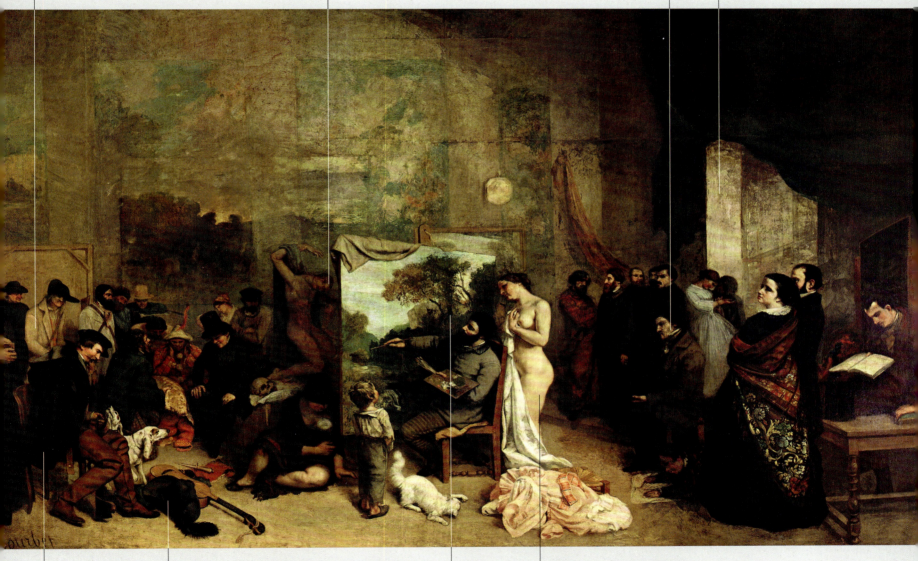

身着猎人服饰的是法兰西第二帝国皇帝——拿破仑三世

一顶装饰有羽毛的大檐帽、一件斗篷、一把短刀、一把吉他，这些都是典型的浪漫主义画家的饰品

画架上是一张巨幅山水画，描绘的是画家的故乡。画面光线充足，将其身后的模特笼罩在了暗影之中

裸体女子代表着指引库尔贝艺术创作的、朴实无华的真理

居斯塔夫·库尔贝
（Gustave Courbet）

- 1819—1877年　　法国　　油画

库尔贝坚定地唱衰腐朽的法兰西第二帝国，以及法兰西学院各种沉闷老旧传统，是19世纪现实主义的重要代表人物。

他的作品题材宏大（诸如生命、死亡、命运、海洋、森林等），而且通常画幅也很大。他大胆地使用了厚重的颜料，技法精彩绝伦，作品多描绘了现实主义中的坚强品质——现实中的人们努力担负起单调且平凡的生活。库尔贝对日常生活中的各种活动、人物、场合均了然于心，相较于时下流行的巴黎式格调，他更热爱真实的乡下生活。库尔贝的作品中既有充满灵感、绘制精美的杰作，也有三心二意、平庸老套的劣品。请注意他作品中，特别是风景画中所使用的丰富的绿色，这并非是艺术的表现，而是因为在他热爱的家乡（法国贝桑松附近的奥尔南镇），泥土中富含矿物质铜，使得那里的植物格外葱郁。如今奥尔南镇也是一个值得一游的地方，那里不仅风景秀丽，而且我们还能看到赋予库尔贝灵感的万物，理解他的"现实主义"是多么现实。你可能已经看到了那抹红色的、很显眼的签名——可真是个自负的家伙！

重要作品：《奥尔南的葬礼》（*A burial at Orhans*），1849—1850年（巴黎：奥赛博物馆）；《爱的源头》（*The Source of the Loue*），1864年（华盛顿特区：国家美术馆）；《风暴之后的埃特勒塔悬崖》（*The Cliff at Etretat after the Storm*），1869年（巴黎：奥赛博物馆）

亨利·方丹-拉图尔
（Henri Fantin-Latour）

- 1836—1904年　　法国　　油画；版画

拉图尔是一位受音乐启发的寓言画家（特别是瓦格纳的音乐），也喜欢描绘静物和人像，但是他的模特们常常看起来十分不适、一脸厌倦，因此他的肖像画也常常显得呆板、笨拙。他在静物画中对花朵和水果精描细画，但最终看起来却很不真实。

重要作品：《鲜花和水果》（*Flowers and Fruit*），1865年（巴黎：奥赛博物馆）；《爱杜尔·马奈画像》（*Portrait of Edouard Manet*），1867年（芝加哥艺术学院）

詹姆斯·迪索（James Tissot）

- 1836—1902年　　法国　　油画；版画；素描

法国籍的迪索在1871—1882年一直居住在伦敦，游走于时尚界，为英国上流社会人物（尤其是细腰女人）创作了许多小幅精雕的作品，并因此而声名鹊起。迪索的画技超群，这弥补了他作品中缺乏深度以及洞察力的缺点。后来，他挚爱的情人离世，迪索皈依了宗教，并绘制了大量《圣经》的插画。

重要作品：《伦敦来访的客人》（*London Visitors*），1874年（俄亥俄州：托莱多艺术博物馆）；《加尔各答皇家海军的走廊》（*The Gallery of HMA Calcutta*），约1876年（伦敦：泰特美术馆）

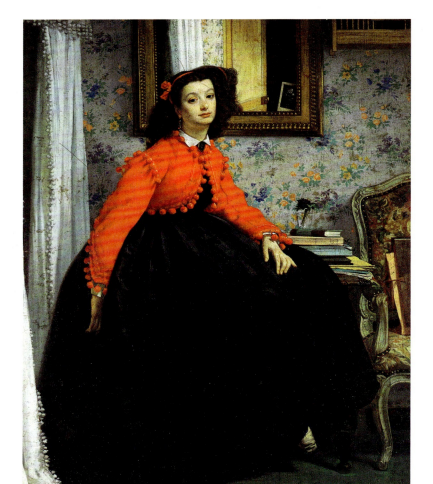

◀ 米莱的画像（*Portrait of Mile. L. L.*）
詹姆斯·迪索，1864年，124cm×100cm，布面油画，巴黎：奥赛博物馆。由于迪索对于上流社会的追捧，在当时受到奥斯卡·王尔德（Oscar Wilde）、亨利·詹姆斯（Henry James），以及约翰·拉斯金（John Ruskin）等的批评。

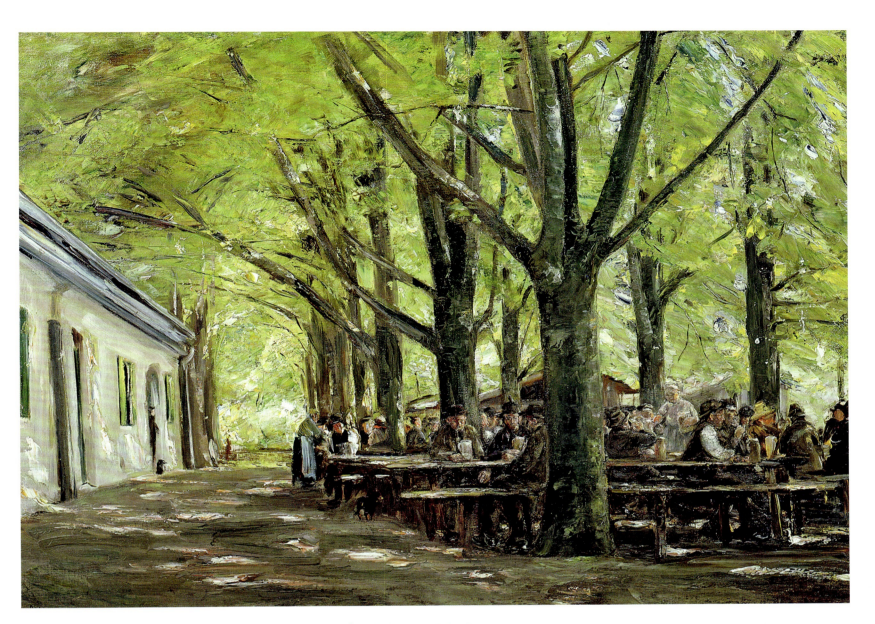

⬈ 一个国家的餐馆，布兰嫩堡，巴伐利亚（*A Country Brasserie, Brannenburg, Bavaria*）

马克斯·利伯曼，1894年，70cm×100cm，布面油画，巴黎：奥赛博物馆。德国皇帝视利伯曼为文化敌人，因为利伯曼推崇现代外国艺术（如法国巴比松画派和印象主义画派），拒绝德国传统画派及学院画派。

马克斯·利伯曼 (Max Leibermann)

● 1847—1935年　　🏳 德国　　🖌 油画；版画

利伯曼以描绘中产阶级的日常生活和场所大获成功，是17世纪荷兰画派以及彼得迈艺术的最新再现。他的创作比较自由，难度不高，能够满足客户的要求，同时又迎合了当时的怀旧之风。他在创作中采用的多是早期绘画大师钟爱的大地色系，而非法国印象派画家倾向的彩虹色系。

重要作品：《有猫的老妇人》（*An Old Woman with Cat*），1878年（洛杉矶：保罗·盖蒂博物馆）；《亚麻纺纱工》（*The Flax Spinners*），1887年（柏林国家美术馆）；《克森的凯撒·弗里德里希纪念仪式》（*Memorial Service for Kaiser Friedrich at Kösen*），1888—1889年（伦敦：国家美术馆）；《伊丹的制绳路》（*The Ropewalk in Edam*），1904年（纽约：大都会艺术博物馆）

卡尔·拉森 (Carl Larsson)

● 1853—1919年　　🏳 瑞典　　🖌 水彩；油画；版画

拉森是瑞典最重要的艺术家之一，他为自己的乡间小屋创作了许多梦幻的插画，如质朴的家具、擦洗完的地板、简单的装饰等，营造出一派北欧风情，在国际上具有影响力。他还画过大型的装饰画、讽喻性的壁画，以及肖像画和自画像等。但是在1906年之后，他患上了狂躁抑郁症。

重要作品：《白桦树下的早餐》（*Breakfast under the Big Birch*），1896年（斯德哥尔摩：国家博物馆）；《给植物浇水，客厅：第二道风景》（*Watering the Plants, Sitting Room – View Two*），1899年（私人收藏）；《仲冬的牺牲》（*The Midwinter Sacrifice*），1914—1915年（斯德哥尔摩：国家博物馆）；《小阳春》（*Indian Summer*），约1915年（私人收藏）

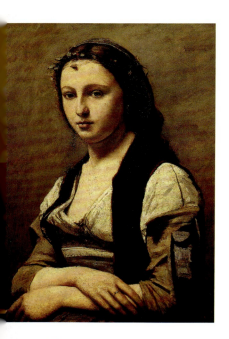

佩戴珍珠的女子（Woman with a Pearl）
让-巴蒂斯-卡米耶·柯洛，1868—1870年，70cm×55cm，布面油画，巴黎：卢浮宫。柯洛将画中女子的姿态设定为达·芬奇代表作《蒙娜丽莎》的模样——画中女子双手交叉，头转向观看者。

让-巴蒂斯-卡米耶·柯洛
（Jean-Baptiste-Camille Corot）

- 1796—1875年
- 法国
- 油画

柯洛作为19世纪重要的风景画画家，像桥梁一样衔接了英国风景画画派与法国印象主义画派。作为一名艺术家，柯洛不以自我为中心，而是待人友善、温文尔雅。

他早期创作了一些刻意雕琢、毫无新意的风景画（多为学院派，有些显得滑稽可笑），晚期（1860年之后）则基于他记忆中的情感（他称为"纪念品"）和户外速写创作出了一系列佳作——那些银绿色的柔焦、抒情诗般的风景画，他同时还创作妩媚的人物肖像画。柯洛的画曾被很多人模仿，市面上有很多赝品，据说在美国，赝品的数量比他所有的真迹加起来还要多。

重要作品：《从法尔内塞花园看到的广场》（The Forum Seen from the Farnese Gardens），1826年（巴黎：卢浮宫）；《维拉达福瑞》（Ville d'Avray），约1867—1870年（纽约：布鲁克林艺术博物馆）

三等车厢（The Third-Class Carriage）
奥诺雷·杜米埃，1864年，20.3cm x 29.5cm，水彩、水墨和炭笔画，巴尔迪摩：沃尔特斯艺术博物馆。铁路把生活在乡村的穷人带去巴黎寻求新的工作和生活。

奥诺雷·杜米埃（Honoré Daumier）

- 1808—1879年
- 法国
- 版画；素描；油画；雕塑

杜米埃被誉为"19世纪最伟大的讽刺画大师"，但他的成就远不止于此，更重要的是，他揭示了社会的黑暗，以及有关人类生存境况的普遍真理。当时的法兰西第二帝国腐败又贪婪，杜米埃在作品中描绘了当时生活在此种官僚体制下的各色男女，包括丈夫、妻子、律师、政客、画家、演员等，描绘了这些群体的痴迷和荒谬，主题虽受时局所限，但画中表达的思想却是永恒且令人印象深刻的。杜米埃的作品曾遭遇官方审查，但他并未因此而对官方进行批判，或变得刻薄。

杜米埃是个高产的画家，特别是画过许多版画（他是石版画的先驱）、水彩、素描，以及1860年之后创作了一部分油画作品。但是他对于画幅尺寸以及绘画技法的追求从未满足，其实他最好的作品是一些尺幅较小，或中等规模的作品。杜米埃对于光、影、氛围的运用可以媲美伦勃朗，他的作品线条锐利生动，有探索性。他还使用黏土制作了惟妙惟肖的政客漫画雕塑。他不追求名利，但他画笔下所描绘的平凡世界，却更显崇高、动人。

重要作品：《洗衣女工》（The Laundress），19世纪60年代（巴黎：奥赛博物馆）；《印刷物收集者》（The Print Collector），约1860年（格拉斯哥博物馆）；《给年轻艺术家的忠告》（Advice to Young Artist），1860年之后（华盛顿特区：国家美术馆）；《画室》（The Studio），约1870年（洛杉矶：保罗·盖蒂博物馆）

西奥多·卢梭（Théodore Rousseau）

- 1812—1867年
- 法国
- 油画

卢梭是户外写生的主要先驱，同时也是法国巴比松画派的主要代表人物，因此成为康斯特布尔和莫奈之间的桥梁画家。他的作品讲求呈现自然本色，摈弃了曾经为了使画面显得生动或有寓意，而在风景画中插入人像的传统技法。可以说，卢梭选择了一条介于浪漫主义与现实主义之间的艰辛之路，而且这条路并未引领他走向成功。

卢梭对森林和树木十分着迷，并试图同时表达出自然的精神（浪漫主义）及外观（现实主义特点）。你可以观察到他在户外写生时创作的小幅素描作品，与他在画室创作的细节丰富的大幅作品之间的差别。他创作的天空充满了无限的魅力，就像秋日傍晚的景象。但是随着时间的推移，他的一些作品已经褪色了。

重要作品：《奥弗涅的日落》（Sunset in the Auvergne），1830年（伦敦：国家美术馆）；《全景式景观》（Paysage Panoramique），1830—1840年（剑桥：菲茨威廉博物馆）

让-弗朗索瓦·米勒
(Jean-François Millet)

- 1814—1875年
- 法国
- 油画；雕刻

米勒出生于法国诺曼底，是农民的儿子。他描绘了因法国工业化而逐渐消失的乡村世界和生活方式的最后场景。

米勒的作品尺幅不大，描绘的是谦卑的人们在田间辛勤耕耘，过着自给自足的生活。有人认为他是在赞美劳动人民的尊严，有人则认为他只是在表达农民生活的艰苦。他的作品中没有过度的戏剧性和象征主义，而是流露出奇妙的沉静与祥和，一切都和谐共生。

请注意他采用的低视点画法，能使观者有一种与画中人物并肩站立的感觉；画面的光线清新而饱满，营造出一种拥抱大地的感觉。米勒会直接在画布上进行创作，所以我们能够看到他作品中的修改之处，知晓他的作画方式，以及他仔细构思过的线条。米勒的这种创作风格，真是像极了他画中农民伯伯们耕田种地的方式啊！

重要作品：《筛谷者》(The Winnower)，1847—1848年（伦敦：国家美术馆）；《播种者》(The Sower)，1850年（波士顿：美术博物馆）；《背木柴的农家姑娘》(Peasant Girls with Brush-wood)，1852年（圣彼得堡：艾尔米塔什博物馆）

晚钟（The Angelus）
让-弗朗索瓦·米勒，1857—1859年，55.5cm×66cm，布面油画，巴黎：奥赛博物馆。这幅画是1867年巴黎世界博览会上的明星展品，众人争相购买这幅画的复制品。

欧仁·布丹 (Eugéne Boudin)

- 1824—1898年
- 法国
- 油画；水彩

布丹最著名的作品描绘的是诺曼底海岸（特卢维尔市）迷人的海滩场景，该画尺幅不大，画中云朵漫漫、清风和煦，游客们头戴软帽，裙摆飘逸。他热爱户外写生，倡导清新的自然，是印象主义的先驱（莫奈年轻时曾深受他的影响）。他还画过威尼斯、荷兰和法国的风景。风是布丹的标志，如果你看画时感受不到那徐徐的清风，那这幅画一定不是布丹所绘。

重要作品：《暴风雨即将来临》(Approaching Storm)，1864年（芝加哥艺术学院）；《维拉达福瑞》(Ville d'Avray)，约1867—1870年（纽约：布鲁克林艺术博物馆）

对景写生和巴比松画派 (PLEIN-AIR PAINTING AND THE BARBIZON SCHOOL)，约1840—1870年

巴比松画派由19世纪中期一群倡导进步的画家发起，他们在法国巴黎附近位于枫丹白露的森林里的巴比松村及其周边地区工作，领袖是西奥多·卢梭。这一画派的画家使风景画获得了与肖像画和风俗画相同的地位，为后来的印象主义铺平了道路。

巴比松画派的画家强化了"对景写生"这一概念——绘画应始于户外，终于户外，而非在画室里闭门造车，即便是在画室里进行创作，也应在画布上有意识地对户外创作的特质和感觉进行捕捉。

爱杜尔·马奈 (Edouard Manet)

○ 1832—1883年　　　🏳 法国　　　✎ 油画；版画；雕刻

马奈志在成为古代绘画大师的真正现代继承者，并希望得到官方的认可。他出生于巴黎一个良好的家庭，长相俊美、谈吐迷人、身体强壮、精于世故，并且极有天赋，可以说就是为了艺术的传承而生的。

马奈痴迷于现代化的城市和繁华的生活，喜欢沉浸在咖啡馆里，以及去各地旅行，与当时的先锋派艺术家和作家都保持着亲密的友谊。艺术评论家和学院派都承认马奈的天赋，但却认为他作品中的纸醉金迷、混乱暧昧的现代都市生活主题，以及他"玩世不恭"的风格，都是对他们所尊崇的传统的拙劣模仿，是不可接受的。由于作品不断被拒，1871年马奈精神崩溃，最终于51岁时死于梅毒。

马奈的作品中经常出现非常平整的大面积色块，这一直观、个性、概略式的绘画技巧在当时独一无二。马奈的作品常常既有显得亲密近人的部分，又有显得疏远高傲的另一部分，在他描绘较为私密的情感时，通常会有一个关键人物来充当超然冷漠的旁观者。

重要作品：《草地上的午餐》(Déjeuner sur L'Herbe)，1862—1863年（巴黎：奥赛博物馆）；《阳台》(The Balcony)，1868—1869年（巴黎：奥赛博物馆）；《圣拉扎尔车站》(Gare Saint-Lazare)，1873年（华盛顿特区：国家美术馆）

▽ **女神游乐厅的吧台**（The Bar at the Folies-Bergère）
1881—1882 年，97cm×130cm，布面油画，伦敦：考陶尔德艺术学院。像马奈这样的上流社会的花花公子们，与工人、妓女在游乐厅摩肩接踵，从啤酒到香槟等各类酒瓶，象征了各个阶层的大融合。

▷ **奥林匹亚**（Olympia）
1863 年，130cm×190cm，布面油画，巴黎：奥赛博物馆。马奈创作此画是想向乔尔乔纳（Giorgione）的《沉睡的维纳斯》（见86页）致敬，但却招来了风暴般愤怒的抗议。

奥林匹亚的眼神好像在直视着观画者，画面底部右侧的猫也是一样，好像是因为我们的到来而被吵醒了

马奈创作的人物并不是女神维纳斯，而是一个很有辨识度的年轻女子。她全身一丝不挂，脖子上和耳朵上佩戴着珍珠饰品，头发上插了一枝兰花

人们认为《奥林匹亚》并不是对于一个令人尊敬的主题的现代式诠释，而是对于传统艺术粗制滥造的模仿。每个人心里都明白，这个斜躺着的女子是个妓女

浪漫主义与学院派艺术

> **技巧**

直截了当的风格是马奈最擅长的,他构图大胆,人物线条清晰有力,画面中找不到阴影或柔光区,也没有精美的细节,但是色彩的协调性却非常微妙。一些批评家认为这种风格与安格尔(Ingres)(见197页)相比,只能算是画功欠佳的作品,甚至可以说是粗制滥造。

仆人把花拿进房间——这是之前一位崇拜者送的礼物,但是奥林匹亚并没有关注仆人的存在,她已经准备好接待下一位客人了——就是看着这幅画的人

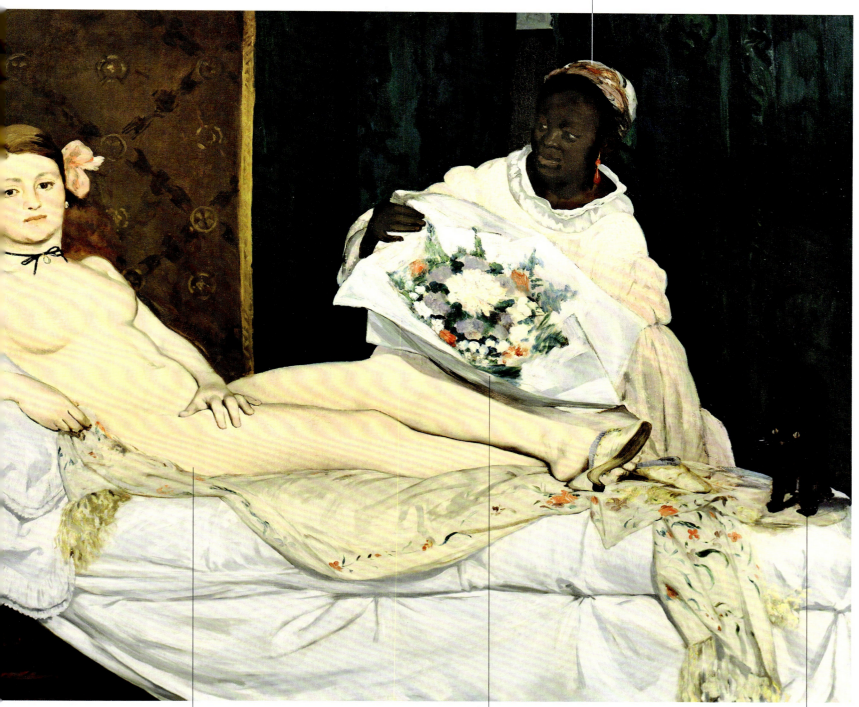

这位模特是30岁的维多利安·莫涵——一位职业模特,她自己后来也成为画家,但却因酗酒而身亡

花束象征着奥林匹亚带给客人的欢愉。马奈是位静物大师,他经常自娱自乐地进行静物写生

马奈使用黑色的背景为画面增加丰富的色调和雅致的情调。对于画家来讲,黑色是最不容易驾驭的颜色,因为黑色很容易将其他颜色的画面掩盖掉

印象主义 (Impressionism)

19世纪60—80年代

印象主义标志着现代绘画的诞生，它从未有意识地想要引发一场革命，只是想忠实地描绘出转瞬即逝的世界。然而出于偶然，印象主义却造就了一种全新的绘画语言，并且逐步推翻了文艺复兴时期的自然主义传统。

▲ 印象：日出（Impression: Sunrise）
克劳德·莫奈，1872年，48cm×63cm，布面油画，巴黎：玛摩丹美术馆。画中的风景是勒阿弗尔港口，作品名称中的"印象"一词成为这一艺术运动的名称。

印象主义作品十分柔美，笔触如马赛克般朦胧，色彩明亮，意在捕捉自然界转瞬即逝的美好，但却又不止于此。印象派的艺术家们指出了一种全新的观察方式——通过用纯色的点状画法取代色调的渐变。但是，尽管当时几乎每一位前卫的法国画家都受到了印象主义的影响，但只有毕沙罗（Pissarro）、西斯莱（Sisley）和莫奈（Monet）这三位印象主义巨人自始至终地坚守着印象主义。

主题

"此时此地"是印象主义的主题，其创作的重点始终围绕着画家周遭的世界，例如野餐、划船等活动，或者静物、车站、城市风光和充满活力的风景等，总之现代世界变得十分重要。同时，在画室中创作的传统也被摒弃，取而代之的是在现场直接于画布上作画。对景写生（字面意为"露天作画"）（见231页）不仅要求画家即时的临场发挥，还要求绘画的速度要快，这也使印象主义这一视觉语言显得有些碎片化，但却又闪耀迷人，也正因如此，印象主义十分重视风景画和户外写生。可以说，印象主义是艺术家们对沉闷的官方学院派的坚定拒绝。

◀ 十四岁的小舞女（Little Dancer, aged 14）
埃德加·德加，1880—1881年，高97.8cm，彩色青铜与棉布，装饰有缎带和木质基座，私人收藏。尺寸为真人尺寸的2/3，青铜人像穿着丝绸和薄纱的练功服。

探寻

几乎所有人都嘲笑印象主义是"没有完成的"作品。批评家们对印象主义的评价是主题琐碎，制作粗糙，他们显然是在故意炫耀公认的学院派准则。雷诺阿（Renoir）创作的《划船聚会》（Boating Party）浓缩了印象主义那不受束缚的生活乐趣，画中的人们肆意地庆祝着青春和夏日的快乐。雷诺阿用他颤抖的、羽毛般的笔触，将印象派的视觉要求与欧洲肖像画的传统相结合，这成为他最永恒的成就。不过，他那些看上去像是即时完成的作品，实际上都耗费了巨大的时间和精力。

历史大事

公元1869年	莫奈和雷诺阿奠定了印象主义的主要特点，他们当时在塞纳河上的布吉瓦尔进行创作
公元1870年	莫奈和毕沙罗为躲避普法战争来到伦敦，不久西斯莱也加入了他们（1871年）
公元1874年	在首次展出时，批评家用嘲笑的口吻造出了"印象主义"一词
公元1881年	游历了罗马之后，雷诺阿很快放弃了印象主义
公元1886年	印象主义最后一次举行画展
公元1890年	莫奈开始了史诗般的循环创作，在不同的条件下重复画相同的主题

浪漫主义与学院派艺术 | 235

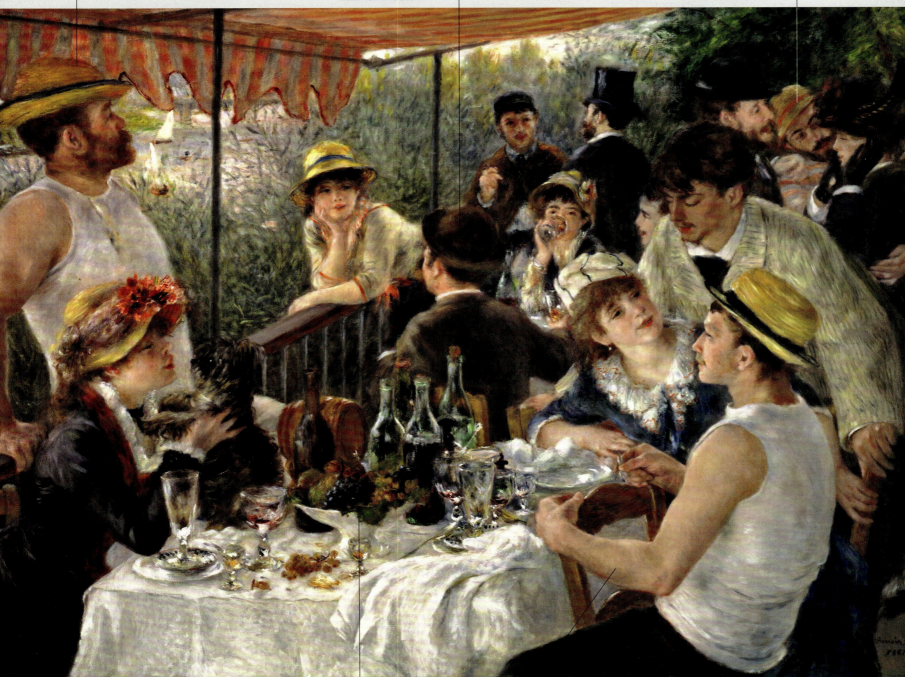

- M.弗尔及兹是这家餐馆的主人
- 拉乌尔·巴比尔男爵,雷诺阿的密友,正在与店主的女儿聊天
- 保罗·利霍,戴着夹鼻眼镜,与女演员珍妮·萨马里打情骂俏。他是个众人皆知的花花公子

划船聚会（The Boating Party）
皮埃尔－奥古斯特·雷诺阿,1881年,129.5cm×173cm,布面油画,华盛顿：菲利普斯收藏。画中人物均为雷诺阿的朋友,他们被细心地安排成几个和谐的小团体。

- 残羹剩饭是亮点——易逝性只是个幌子,因为雷诺阿一直在不停地修改这幅画
- 正在与人深谈的这位戴着草帽的男子是古斯塔夫·卡耶博特(Gustave Caillebotte),他也是一位艺术家(见237页)

≫ 技巧

雷诺阿使用的是彩虹色系,白色背景,以及短而破碎的笔触,其中的阴影部分不是黑色,而是蓝色。

克劳德·莫奈（Claude Monet）

- 1840—1926年
- 法国
- 油画

莫奈是印象派画家真正的领袖，他一生都在探索"如何用心观察周围的事物，以及如何用画笔将所见所闻记录下来"。

莫奈喜欢观察和描绘光——一种最不容易捕捉的物质，特别是在他著名的"系列"画作中，他在不同的光线条件下，就同一个场景创作了几十幅作品（包括鲁昂大教堂、干草堆、伦敦街景等场景）。莫奈从零开始，花了40多年的时间（他的后半生），在吉维尼小镇一手打造了自己的花园，在那里，除了光线，他可以控制花园中的每一个细节以配合其创作。他经常坐在花丛中描绘身边的美景。

我们也可以靠近莫奈的作品，仔细观察其中的复杂感、画面的质感，以及颜料叠加的色彩感。尤其当光照射到所绘物体边缘时，这种交织会随着光线复杂的变化而变得愈发厚重。

重要作品：《亚嘉杜的塞纳河风光》(The Petit Bras of the Seine at Argenteuil)，1872年（伦敦：国家美术馆）；《印象：日出》(Impression: Sunrise)，1872年（见第234页）；《干草垛，或夏末，在吉维尼》(The Haystacks, or The End of Summer, at Giverny)，1891年（巴黎：奥赛博物馆）；《国会大厦，伦敦》(The House of Parliament, London)，1904年（巴黎：奥赛博物馆）；《睡莲》(Waterlilies)，1920—1926年（巴黎：橘园美术馆）

△ 睡莲池塘（Waterlily Pond）

克劳德·莫奈，1899年，88.3cm×93.1cm，布面油画，伦敦：国家美术馆。以花园中一座日本式小桥为题材，莫奈创作了一系列作品，共18幅，这是其中之一。

≫ 吉维尼的日本桥（The Japanese Bridge at Gierny）

克劳德·莫奈，1918—1924年，89cm×100cm，布面油画，巴黎：玛摩丹美术馆。莫奈创作晚期由于患有白内障，视力每况愈下，他只能靠感觉以及记忆进行创作。

皮埃尔-奥古斯特·雷诺阿
（Pierre-Auguste Renoir）

- 1841—1919年
- 法国
- 油画

雷诺阿是最早的印象派画家之一，但他很快便形成了自己独特的、非印象派的风格。他一生创作了大量作品，并以抒情类作品而闻名，描绘肤色娇嫩、体形丰满的女子。

雷诺阿描绘斑驳日光的技巧高超，是古往今来的第一人。这种光在他所有的作品中都有所体现，使画面显得无比诱人、性感、柔和。雷诺阿早期的作品很有感染力，并且体现了他对世界细致入微的观察，但他晚期的作品却变得单调重复。

重要作品：《阵风》(The Gust of Wind)，约1872年（剑桥：菲茨威廉博物馆）；《巴黎女子》(The Parisienne)，1874年（加的夫：威尔士国家博物馆）；《划船聚会》(The Boating Party)，1881年（见235页）；《梳理头发的女孩》(Girl Combing her Hair)，1907—1908年（巴黎：奥赛博物馆）

▶▶ 整理头发的浴女 (Bather Arranging her Hair)
皮埃尔－奥古斯特·雷诺阿，1893年，92cm×74cm，布面油画，华盛顿特区：国家美术馆。雷诺阿受德拉克洛瓦和安格尔的影响很深。他不爱社交，曾经将自己认为不满意的作品尽数毁掉。

古斯塔夫·卡耶博特
（Gustave Caillebotte）

- 1848—1894年
- 法国
- 油画

卡耶博特虽然是一位二流画家，但他知道何为天赋（他是第一批伟大印象派画作的收藏者之一），并在自己的作品中偶尔也显露过绘画天赋。

卡耶博特的创作主题和技法属于典型的印象派，与莫奈和马奈十分相似，以当时巴黎的日常景象为创作主题，特别是纵深夸张的街景。他的作品尽管十分生动有趣，但从本质上来说其实是一种衍生品，并且因其过于具有轶事风格而受到了局限——他作品中的叙事性让人觉得他的灵感来自19世纪某部小说中的只言片语，他的画就像是这部作品中的插图。

重要作品：《梳妆台旁的女人》(Woman at a Dressing Table)，约1873年（私人收藏）；《地板上的脱衣舞女》(The Floor Strippers)，1875年（巴黎：奥赛博物馆）；《巴黎街道，潮湿的天气》(Rue de Paris, Wet Weather)，1877年（芝加哥艺术学院）；《屋顶风景（雪）》[View of Rooftops (Snow)]，1878年（巴黎：奥赛博物馆）；《鲁昂的咖啡馆》(At the Café, Rouen)，1880年（鲁昂：美术博物馆）

贝尔特·莫里索（Berthe Morisot）

- 1841—1895年　　法国　　油画；水彩画

莫里索是一位印象派画家，也是一位爱交际的女主人，经常作为中间人设宴招待当时的作家、诗人和画家等朋友。她深受马奈的影响，画风美丽迷人、无拘无束、精巧玲珑，她后来嫁给了马奈的弟弟尤金，她的作品就像日记一样记录着她的日常生活。

重要作品：《洛里昂的港口》（*The Harbour at Lorient*），1869年（华盛顿特区：国家美术馆）；《画家母亲和妹妹的画像》（*Portrait of the Artist's Mother and Sister*），1869—1870年（伦敦：国家美术馆）

卡米耶·毕沙罗（Camille Pissarro）

- 1830—1903年　　法国　　油画；水彩画；素描

毕沙罗深居简出，性格乖戾，风格多变，尽管如此，他仍然是印象派和后印象派的主要画家之一。他一直是个无政府主义者，而且一生穷困潦倒。

毕沙罗的作品主题宽泛，包括自然风景（塞纳河流域）、现代都市（巴黎、鲁昂——从作品中的烟囱可知）、静物、肖像，以及农民劳作的场景（特别是洗衣女工）等。他早期的作品多为色调深沉的风景画，之后走上印象主义之路，并尝试了新印象主义（点彩派）的画法，最后又重归印象派。他后期的作品相对成熟，但却从来没有真正形成挥洒自如的专属风格。

毕沙罗经常选择从较高视角进行创作，例如从窗户的角度来描绘都市街景，作品色彩比较单调，绿色和蓝色较多，画作的表面油彩总是十分厚重，给人一种很粗糙的感觉，看上去就像待处理的草稿，也许这一点暴露了他优柔寡断的性格。如果细心留意，你会注意到他作品的内容常常互为对比——乡村与工业、自然与人造、新与旧、温暖与凉爽、瞬时与永恒等。

重要作品：《鲁弗申的风景》（*View from Louveciennes*），1869—1870年（伦敦：国家美术馆）；《秋天》（*Autumn*），1870年（洛杉矶：保罗盖蒂博物馆）；《攀登之路，蓬图瓦兹隐修处》（*The Climbing Path, L'Hermitage Pontoise*），1875年（纽约：布鲁克林艺术博物馆）

莫雷特大桥（*The Bridge at Moret*）

阿尔弗莱德·西斯莱，1893年，73.5cm×92.5cm，布面油画，巴黎：奥塞博物馆。1870年西斯莱家族丝绸企业倒闭，他不得不靠绘画来维持生计。

阿尔弗莱德·西斯莱（Alfred Sisley）

- 1839—1899年　　英国/法国　　油画

西斯莱出生于巴黎，父母是英国人，从始至终，他的成就一直被人低估，常被称为"被遗忘的印象派画家"。西斯莱与康斯特布尔一样，也喜欢创作自己熟悉的题材，特别是塞纳河和泰晤士河沿岸的风景。他作品的构图结构严谨，通过观察其中垂直、水平和对角的结构，你就能有所体会。他能很巧妙地利用结构上的细节，例如道路和桥梁，有效地将画面的各个部分连接起来，使人观看时可以体会到一种全景效果。他画中的色彩搭配也十分有趣，尤其是粉色和绿色、蓝色和紫色的碰撞，使画面增添了些许动人的光彩。

重要作品：《去往树林的女人》（*Women Going to the Woods*），1866年（东京：石桥美术馆）；《道路》（*The Walk*），1890年（尼斯：艺术和历史博物馆）

埃德加·德加 (Edgar Degas)

- 1834—1917年
- 法国
- 油画；彩色蜡笔画；版画；雕塑

德加生性腼腆、傲慢、保守，一生独身，是最伟大的画家之一，他成功地将前辈大师们的传统手法与现代绘画的特点进行了结合。

他的每一张画作呈现的都是一个专注而自足的世界，在他的肖像画中，即使画中的人物彼此四目相对，他们的目光也没有任何交流。德加通过芭蕾舞和赛马的题材，来探索复杂空间和运动的方式。他精湛的画技、杰出的天赋以及对细节的把控同样也是他自我专注的一种体现，这种能够将主题和表达手法完美结合的能力十分难能可贵。

德加痴迷于所有细致、新颖的绘画技巧，他尝试过多种绘画手段，如彩色蜡笔、版画、雕塑等。他对摄影也很感兴趣，并且出色地借鉴并使用了剪裁的效果。他会就同一个主题或题材反复进行创作，以使自己获得更深刻的理解，并进行更完美的呈现。注意观察，他在作品中频繁地使用弱化的对角线构图作为整个画面的枢纽。德加对于色彩的敏感度令人惊叹，即使当他年事已高，已经几乎全盲时，这种敏感也超乎常人。

重要作品：《舞蹈课》(*The Dancing Class*)，1873—1876年（巴黎：奥赛博物馆）；《喝苦艾酒的人》(*The Absinthe Drinker*)，1876年（巴黎：奥赛博物馆）；《雷内·德加斯夫人》(*Madame René de Gas*)，1872—1873年（华盛顿特区：国家美术馆）

◁ **擦干身体的女人** (*Woman Drying Herself*)

埃德加·德加，约1888—1892年，103.8cm×98.4cm，彩色蜡笔画，伦敦：国家博物馆。德加的视力日渐衰弱，他越来越多地使用蜡笔，靠着触摸和感觉作画。

▷ **舞台上的明星，或舞女** (*The Star, or Dancer on the Stage*)

埃德加·德加，约1876—1877年，60cm×44cm，纸质彩色蜡笔画，巴黎：奥赛博物馆。德加的画技宛如古典芭蕾，精准而有平衡感。

> "任何人25岁时都可以拥有自己的才能，难的是50岁时仍旧拥有才能。"
>
> ——埃德加·德加

柴尔德·哈萨姆(Childe Hassam)

- 1859—1935年　　　美国　　　油画；版画

哈萨姆是美国最著名的印象派画家,他创作了4000余幅油画和水彩画,最为著名的是他在1917年之后创作的"国旗画",画中色彩鲜艳的旗帜在战时的游行队伍中飘扬着,象征着浓烈的爱国主义。他早期作品的特点大多强调逆光效果。

就印象主义的发展规模以及作品的品质而言,美国是继法国之后的第二个印象派大国,但是在时间上比法国晚了20年,直到19世纪90年代后期才发展起来,因为美国画家们在19世纪80年代之前大多习惯去德国学习艺术,而非巴黎。

重要作品:《大奖赛的一天》(Grand Prix Day),1887年(波士顿:美术博物馆);《纽约的晚上》(Evening in New York),约1890年(休斯敦:美术博物馆);《同盟国的大道,大不列颠》(Avenue of the Allies, Great Britain),1918年(纽约:大都会艺术博物馆)

玛丽·卡萨特(Mary Cassatt)

- 1844—1926年　　　美国　　　油画；版画

卡萨特是一个富裕人家的女儿,定居在巴黎。她与先锋派艺术家相处甚好,同时也帮助美国收藏家们物色收藏品。作为德加的好友,卡萨特为印象派画家提供了很多帮助。她自己的作品也有着十足的设计感,她用色大胆,画面剪裁独到,有角度地对富人们私密且意义非凡的时刻进行捕捉。她深受德加、日本版画以及安格尔作品的影响。

重要作品:《音乐舞会》(Musical Party),1874年(巴黎:小皇宫博物馆);《妈妈准备给瞌睡的孩子洗澡》(Mother about to Wash her Sleepy Child),1880年(洛杉矶艺术博物馆);《在花园里做针线活的年轻女子》(Young Woman Sewing in the Garden),1880—1882年(巴黎:奥赛博物馆);《整理头发的女孩》(Girl Arranging her Hair),1886年(华盛顿特区:国家美术馆)

威廉·梅里特·蔡斯(William Merritt Chase)

- 1849—1916年　　　美国　　　油画

蔡斯是位多产而又多才多艺的画家。他家境殷实、事业成功、善于交际、聪明机智,并且喜欢穿着华丽的服装。他是惠斯勒的朋友,因此颇有欧洲人的派头。他塑造了两种不同的画风,但都直截了当,偏重自然。他早期的作品多为深沉厚重、人物优雅有风度的肖像画,这是他在慕尼黑习得的风格。19世纪90年代之后,他以长岛辛纳科克山为主题进行创作,作品中融入了很多光线的效果,是地道的法式印象派风格。

重要作品:《摩西·斯瓦姆的肖像》(Portrait of Moses Swaim),1867年(印第安纳波利斯:艺术博物馆);《在海边》(At the Seaside),约1892年(纽约:大都会艺术博物馆);《铜碗》(The Brass Bowl),1899年(印第安纳波利斯:艺术博物馆)

◀◀ **黑衣女子的肖像**(Portrait of a Lady in Black)
威廉·梅里特·蔡斯,约1895年,182.9cm×91.4cm,布面油画,底特律艺术学院。蔡斯以其生动的肖像画和静物画而著名。

朱利安·奥尔登·威尔(Julian Alden Weir)

- 1852—1919年　　　美国　　　油画；水彩；素描

威尔是学术造诣上最为成功的美国印象派画家,他曾在巴黎学画,在技巧与画风上都较保守。他早期作品受马奈影响较大,晚期作品则更贴近于莫奈,他最成功的作品均为小幅尺寸,特别是水彩和银尖笔作品。他曾担任过国家设计学院的院长。

重要作品:《联合广场》(Union Square),约1879年(纽约:布鲁克林艺术博物馆);《威利曼蒂克纺线厂》(Willimantic Thread Factory),1893年(纽约:布鲁克林艺术博物馆);《红桥》(The Red Bridge),1895年(纽约:大都会艺术博物馆)

西奥多·罗宾逊
(Theodore Robinson)

- 1852—1896年
- 美国
- 油画

罗宾逊是美国印象派的领军人物。1876—1892年间，他曾多次到访法国，并于1887年在吉维尼结识了莫奈，日后与其成为密友。他的作品题材包括风景画、乡村故事以及农村生活等。他发现美国东海岸的光线与法国的光线相比过于明亮，很难在画中描绘出来。罗宾逊晚年备受病痛和贫困之苦，很早就去世了。

在美国，罗宾逊是印象派的先驱，但用法国人的标准来看，他的印象派风格过于小心谨慎——构图过于静态，笔法过于深思熟虑。有时他会使用照片来进行创作，他的画布上有时还能看到网格线的痕迹。

重要作品：《自画像》(Self-Portrait)，约1884—1887年（华盛顿特区：国家美术馆）；《看牛》(Watching the Cows)，1892年（俄亥俄州扬斯敦：巴特勒美国艺术学院）；《低潮，河滨游艇俱乐部》(Low Tide, Riverside Yacht Club)，1894年（华盛顿特区：国家美术馆）

钢琴旁（At the Piano）
西奥多·罗宾逊，1887年，41.8cm×64.2cm，布面油画，华盛顿：史密森研究所。我们只知道画中的主人公名为玛丽，她是罗宾逊的神秘模特，出现在罗宾逊大量的作品中。

奥古斯特·罗丹 (Auguste Rodin)

● 1840—1917年　　▣ 法国　　⌂ 雕塑

雕塑传统始于多那太罗 (Donatello),至罗丹达到巅峰。人们常常将罗丹与米开朗琪罗相提并论,这并非没有道理,尽管二人的雕塑方法完全不同——米开朗琪罗是用雕刻的方式,而罗丹是用塑模的方式。

罗丹出身贫寒,天性害羞,身材魁梧,举止有些邋遢,但是他十分热爱工作,结交了众多诗人朋友。后来,罗丹成为举世闻名的艺术家,他有着十足的魅力,吸引了众多关注。

罗丹在他的艺术过程中,以及在智力与艺术创想的关系中,进行了一场非凡而丰富的探索。他举世闻名的布景作品,如《地狱之门》(The Gates of Hell),历时多年才得以创作完成。他同时也创作过肖像、裸体、小型模型等雕塑作品,展示出了他不断发展的创作理念。请注意观察,他巧妙地利用了黏土和石膏的流动性创作了各色人物、各种情感,以及大自然中的未知力量(即使用青铜铸造时也是如此)。另外还

▽ 加莱义民 (The Burghers of Calais)
1884—1889年,高201.7cm,青铜,华盛顿特区:赫希霍恩博物馆。罗丹所创作的众多原始雕塑之一,受加莱市长委托所建,用以纪念六位14世纪的市民英雄。

浪漫主义与学院派艺术 | **243**

值得一提的是，他对生物生生不息的繁育能力也十分着迷。

注意看，他对于手、拥抱、亲吻以及全身的姿态都进行了绝美的再现（通常尺寸比较大），以此来表达人类的性欲和生命（罗丹的创作灵感通常来自生活，有时也会借鉴古代以及经典作品）。雕塑的底座对于整个雕塑作品来说举足轻重，他还常常会在光线充足的地方清洗他的雕像，以便在自然光下查看作品。罗丹希望自己的作品能更广泛地传播，于是他雇用了画室助手或商业公司将其原始作品进行大量复制，因此你所观赏到的罗丹雕塑作品很可能并非他本人亲手创作。

1917年在巴黎的默冬，77岁高龄的罗丹迎娶了他一生的伴侣——罗斯·伯雷，两周后罗斯就去世了，九个月后，罗丹也随爱而去。在默冬罗丹的墓前，《思考者》(The Thinker)雕像久久地俯瞰着他的坟墓。

《吻》(The Kiss)是罗丹的代表作之一，最初是其大型作品《地狱之门》的一部分，但因其兼具色情与纯洁幸福的表达与《地狱之门》的堕落主题不符，最终成为一件独立的作品。

重要作品：《思考者》(The Thinker)，1880—1881年（私人收藏）；《地狱之门》(The Gate of Hell)，1880—1917年（巴黎：奥赛博物馆）；《安德洛墨达》(Andromeda)，约1885年（私人收藏）；《罪人》(Sinner)，约1885年（圣彼得堡：埃尔米塔日博物馆）

男子俯身向下，但是如果你改变观赏的角度，就会发现两人中的任何一个都有可能是采取主动的一方

吻（The Kiss）
1888—1889年，高182cm，大理石，巴黎：罗丹博物馆，伦敦：泰特美术馆（复制品）。这是有史以来最伟大的雕塑作品之一，作品完美地展示了罗丹如何通过实物雕塑表达强烈的情感。同时，这件作品也是性爱题材作品中的佼佼者。

罗丹在解剖学方面具有丰富的知识，这使他可以将人体雕塑适当地进行夸张或变形的表达，通过肌肉的运动达到渲染内心情感的目的

《吻》有三个不同的大理石版本，但是它们均表面光滑且没有署名，因此判定它们并非罗丹亲手所作。图中这个版本是由一位住在英格兰的波士顿富人委托创作的

二人的身体好像预先在石头中就已经形成了。罗丹相信性和爱可以将男女合二为一

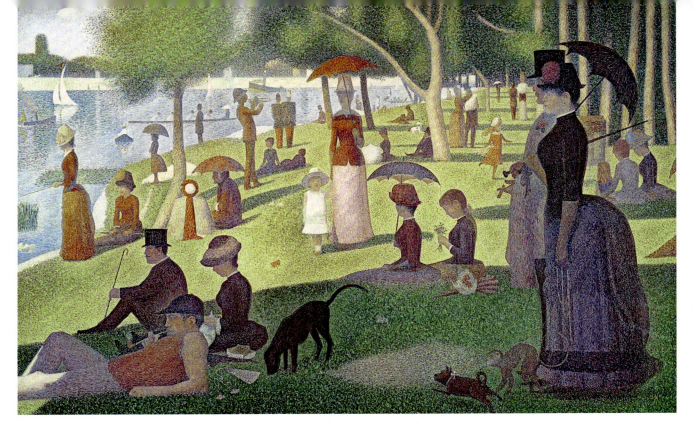

> 大碗岛星期天的下午（*A Sunday Afternoon on the Island of La Grande Jatte*）
> 乔治·修拉，1884—1886年，207.5cm×308cm，布面油画，芝加哥艺术学院。修拉花了大量时间和精力来创作这件作品，一遍遍地在原稿上修改，并绘制了大量的初稿和油画草图。

乔治·修拉（Georges Seurat）

● 1859—1891年　　 ▯ 法国　　 ◭ 油画；素描

修拉是点彩派（Pointillism）和分光法（Divisionism）的开创者，创作过十分伟大的作品。他天性腼腆，喜欢一个人独处，31岁时死于脑膜炎。

修拉的作品多取材于现代生活中的场景，但是他习惯根据绘画固有的理论，而非所见所闻来进行创作，因而他的作品会令人感觉过于严肃拘谨。他在创作时运用了最新的色彩光学混合理念，在画布上画出单独的纯色色点（点彩），这些色点在人们的眼中重新混合并造成不同的冲击，从而营造出一种与真实光线一样的感觉。修拉在表达情感时会使用一种线条公式：向上的斜线＝快乐，向下的斜线＝悲伤，水平线＝平静。

这些有关于色彩的理论其实在现实中是行不通的，因为颜料会逐渐失去亮度，而且色彩在人眼中混合后得到的往往只是一团灰乎乎的东西。在作品中的色块之间，他会用边界色来进行过渡。同时，在他精心安排的作品中，较隐晦地透露着象征主义的标识，以此向前辈大师们致敬。

重要作品：《阿尼埃尔的浴场》（*Bathers at Asnières*），1884年（伦敦：国家美术馆）；《马戏团》（*The Circus*），1891年（巴黎：奥赛博物馆）

保罗·西涅克（Paul Signac）

● 1863—1935年　　 ▯ 法国　　 ◭ 油画

西涅克和修拉同为法国人，并且是修拉的弟子以及点彩派忠实的追随者。他在绘画中对分光法进行了实践，并且通过撰写文章来宣传分光法理论。西涅克的作品内容从早期在室外观察到的场景，逐渐转变为画室中预设的主题，在笔触技法上也从小色点发展为大色块，绘有相当不错的水彩画作品。西涅克本人的作品有些过于工整和理论化，但他却对其他一些画家（如马蒂斯Matisse）产生了不小的影响。

重要作品：《克里希的油轮》（*Gas Tanks at Clichy*），1886年（墨尔本：维多利亚国家美术馆）；《格鲁瓦的灯塔》（*Lighthouse at Groix*），1925年（纽约：大都会艺术博物馆）

> ### 分光法（DIVISIONISM）
>
> 分光法不在调色盘中混合颜料，而是讲究通过光学变化来获得预期的色彩效果——在画布上并排铺设纯色的小点，离远看时，由于光的作用，眼睛将无法区分这些色块，而是会将它们混合起来，形成另外一种颜色的体验，这就叫作"光学混合"。但是这种方法仅仅在理论上站得住脚，实际上并不实用。修拉是分光法的创始人，但他英年早逝，后来西涅克成为该画法的倡导者。点彩派（Pointillism）是修拉运用分光法创设的画法，即以小色点来进行绘画创作。

詹姆斯·艾伯特·麦克尼尔·惠斯勒(James Abbott McNeill Whistler)

- 1834—1903年
- 美国
- 油画;雕刻

惠斯勒身材矮小但自视甚高,他头脑机智,打扮时髦,一副花花公子派头,十分爱与人争论。他生于马萨诸塞州,后来定居于欧洲的法国和英格兰。作为唯美主义文艺思潮的领导者,惠斯勒开创了一种全新的绘画风格,并发展出了新型的艺术家角色,他可以说的上是当时的奥斯卡·王尔德。

他将绘画当作一种审美对象和审美体验——与色彩和画面所带来的视觉愉悦相比,绘画的主题则显得没那么重要了。注意看他画面上柔和的色彩、精心设计的形状,以及极力把控的细节,均营造出一种微妙的和谐。惠斯勒往往会选择相对简单的主题进行创作,以便更好地对内在的情绪做出表达,但他在创作肖像画时,却几乎对模特本身的性格毫不关注。他为什么总显得忧心忡忡、踌躇不决呢?绘画时他从来就没有放松过吗?有人认为他最优秀的作品是他的版画,因为在其中丝毫看不出他缺乏自信的表现。

惠斯勒作品表面的颜料很薄,但是实际上他在创作时会一遍又一遍地修改,并刮掉之前涂抹的颜料,直到达到自己认为完美的效果为止。1870年之后,惠斯勒开始使用他著名的"蝴蝶"签名。惠斯勒曾受到日本艺术的影响,并开始对东方艺术和装饰产生兴趣,委拉斯凯兹(Velásquez)和马奈对他的影响也很大。惠斯勒在向英国艺术界传播现代艺术理念方面发挥了十分重要的作用。

重要作品:《白人女孩》(The White Girl),1862年(伦敦:泰特美术馆);《夜景:蓝色和金色》(Nocturne: Blue and Gold),1872—1877年(伦敦:泰特美术馆);《灰色和黑色的排列:画家母亲的肖像》(Arrangement in Grey and Black: Portrait of the Painter's Mother),1871年(巴黎:奥赛博物馆);《黑色和金色的夜景:降落的烟火》(Nocturne in Black and Gold: The Falling Rocket)(见247页);《正面看威尼斯》(Upright Venice),1879—1880年(私人收藏)

沙发上的母亲和孩子
(Mother and Child on a Couch)

詹姆斯·艾伯特·麦克尼尔·惠斯勒,19世纪70年代,水彩,伦敦:维多利亚和艾尔伯特博物馆。惠斯勒希望他的艺术能够看起来毫不费力,但是背后的现实却截然不同。

象征主义和唯美主义(Symbolism and Aestheticism)

19世纪晚期

从19世纪中期开始,一股病态的文学崇拜在法国发展起来,它试图探索神秘的精神世界,并最终在象征主义的视觉艺术中找到了一个出口——用画家奥迪隆·雷东(Odilon Redon)的话来说就是一个"不确定的模糊世界"。而在英吉利海峡对岸的英国则出现了唯美主义,与法国的象征主义遥相呼应。

诗人泰奥菲尔·戈蒂耶(Théophile Gautier)曾主张摈弃传统道德,将"纯粹的感官"至于首位。在他的推动下,法国一系列诗人和画家越来越多地开始对一个允许想象力自由驰骋的世界进行阐述。对居斯塔夫·莫罗(Gustave Moreau)以及在某种程度上更具古典主义思想的皮维·德·夏凡纳(Puvis de Chavannes)来说,这是一种为学院派绘画注入隐喻性和丰富想象力的全新绘画语言。奥迪隆·雷东(Odilon Redon)更进一步,他后期的作品完全是根据他做的梦创作出来的。似人非人的形象出现在梦幻般的风景中,笔法最终接近抽象,使画面变得更加神秘。

19世纪末,一种对待艺术的观点达到了顶峰——艺术本身即目的,除了追求纯粹的"艺术感觉"之外,无须其他更高的道德、精神或政治目的追求。

◁ 独眼巨人(*The Cyclops*)

奥迪隆·雷东,约1914年,布面油画,荷兰奥特洛:克勒勒－米勒博物馆。雷东这种极度个性化的视角,令其后来成为超现实主义画家(Surrealists)中的佼佼者。

在英国,这一理念以唯美主义运动为代表。奥斯卡·王尔德(Oscar Wilde)是该运动在文学领域最著名的倡导者,生于美国的惠斯勒(Whistler)则是该运动在视觉艺术领域的主要捍卫者(也是最声名狼藉的)。他还曾为了给唯美主义运动正名而上诉法庭,这被称为是一场"为美宣告的圣战",是一种"诗意的激情",是对精致的崇尚,是与功利主义的彻底决裂。

探寻

自德拉克洛瓦时代以来,人们便普遍认为:无须考虑艺术的主题,色彩与形状本身即具有足够的表现力。但是惠斯勒则更进一步,他将名义上的主题完全消融掉,成为一种完全由色彩和形状相互作用而组成的复杂画面,看似毫无意义,却又微妙至极,画中呈现出来的图案令人如痴如醉,难以忘怀。

》》 日本艺术

19世纪后半期,欧洲视觉艺术开始逐步转型,日本版画在其中起到了至关重要的作用。日本版画多以日常事务为题材,但其看待事物的角度却非比寻常——倾斜的透视、大胆而单一的用色,以及强劲的轮廓,使日本版画成为一种与当时西方迥然不同的绘画语言。

◁ 日本幽灵(*Japanese Ghost*)

葛饰北斋,19世纪30年代,木板印刷,伦敦:维多利亚和阿尔伯特博物馆。作品为《一百个故事》(*One Hundred Stories*)系列作品之中的一个故事,描绘的是一位已经死去的女子正在转化成一盏灯,其中灵魂转化这一主题被象征主义极力推崇。

浪漫主义与学院派艺术 | **247**

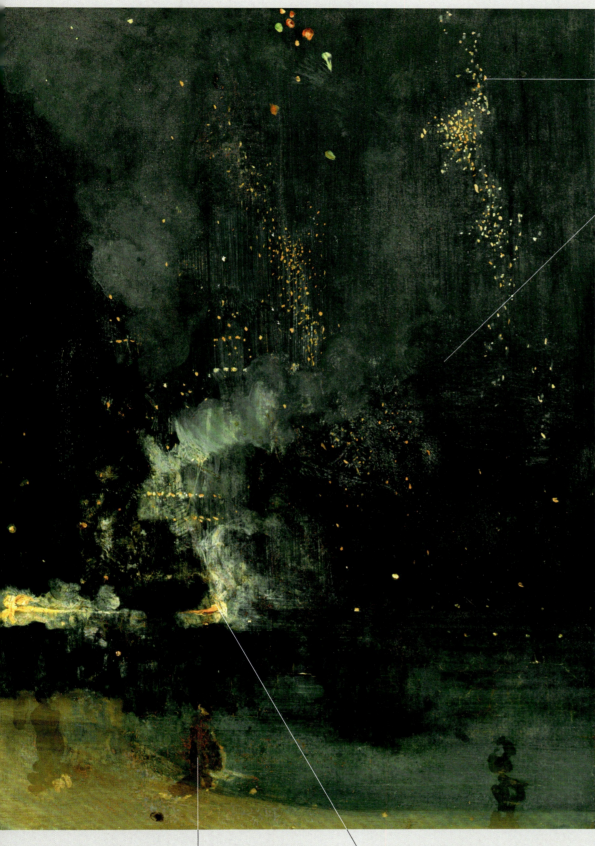

作品捕捉到了烟火爆炸后夜空中火星四溅的一瞬间,绚烂而激动人心

惠斯勒受日本版画影响很大,特别是其对于空间的非自然处理,以及对于平面图案表现性的重视

>> **技巧**

如有画错的地方,惠斯勒并不直接在上面堆叠厚重的油彩,而是将画错的部分抹去,只留下薄到近乎透明的一小层。他稀疏、轻柔的笔触,以及柔和的色彩,均受委拉斯凯兹的影响。

🔼 黑色和金色的夜景:降落的烟火(*Nocturne in Black and Gold: The Falling Rocket*)
詹姆斯·艾伯特·麦克尼尔·惠斯勒,约 1875 年,60cm×47cm,画板油画,底特律艺术学院。

在前景处,惠斯勒为观画者营造出一种将视野和焦点放在画中场景上的效果

与印象派画家们一样,惠斯勒也始终致力于探究如何描绘光的瞬时性以及不断变化的本质

🔼 惠斯勒独特的签名
惠斯勒的签名与中国艺术作品上的收藏者印章很相似,他也是最早收藏东方青花瓷的人之一。

居斯塔夫·莫罗（Gustave Moreau）

- 1826—1898年
- 法国
- 油画；水彩；素描

莫罗是一个成功的艺术家，他情感丰富，才华横溢，勤于创作，作品众多。他一直致力于复兴当时已经日渐式微的历史题材绘画传统，并且还会与以往的绘画大师们一较高下。

莫罗的作品选题多样，富于想象，饱含文学性，并带有神话色彩。他另类的创作风格介于博什（Bosch）新奇、虚幻的世界，以及马克斯·恩斯特（Max Ernst）超现实主义的梦幻世界之间。莫罗的作品时而深沉神秘，时而明亮炫目，但都弥漫着负面的、充满了浪漫的颓废思想和象征主义色彩。他精心地描绘画作的表面和纹理，通过颇有独创性的厚涂法、釉彩和颜色，来释放自己的想象力。

莫罗曾创作了大量的水彩和素描，但是这些要么是他为了完成油画作品画的初稿，要么是为了完成最终的设计和细节而进行的试验。莫罗与印象派画家同属一个时期，但却与他们无一相似，他晚期的水彩作品和一些未完成的油画就像现代抽象派一样自由而随性。同时，莫罗还是一位很有天赋的老师，他影响了许多与他的风格相去甚远的人（比如马蒂斯）。1857—1859年，莫罗到意大利游览，此行也给他带来了不可磨灭的影响。

重要作品：《狄俄墨得斯被马吞食》（*Diomedes Devoured by Horses*），1851年（洛杉矶：保罗·盖蒂博物馆）；《俄耳甫斯》（*Orpheus*），1865年（巴黎：奥赛博物馆）；《莎乐美》（*Salomé*），1876年（巴黎：居斯塔夫·莫罗博物馆）；《幻影》（*The Apparition*），1876年（剑桥：福格艺术博物馆）

赫西俄德与缪斯
（*Hesiod and the Muse*）
居斯塔夫·莫罗，1891年，59cm×34.5cm，布面油画，巴黎：奥赛博物馆

皮埃尔·皮维·德·夏凡纳（Pierre Puvis de Chavannes）

- 1824—1898年
- 法国
- 油画

夏凡纳是创作巨型壁画的领军人物，并且在他的时代受到了国际上的追捧。这些壁画多用于装饰公共建筑，他通常会先在画布上创作，然后粘贴到墙壁上。夏凡纳的小型作品也受到了如修拉、高更、蒙克等先锋派画家的赞赏。

夏凡纳的风景作品中那些雕像般的图形完全传承了古典绘画的传统。他的一种使画面干燥的手法十分易于辨认，即用一种垩白色画笔在画布上反复涂抹，使之看起来像壁画一般。他曾试图将古典主义和学院派的传统融合进现代世界中，这是一次勇敢的尝试，但最终没有成功；他还曾试图在作品中表达出更加复杂的情绪，如希望和绝望等，却也没有达到效果，这些作品往好里说有一定的装饰性，往坏里说则是死气沉沉。

夏凡纳想要用古典而质朴的风格，对形状和色彩进行"现代"的简化，并试图追求人物脱离文学意境而永垂不朽的美感，这些愿望直到他的下一代（马蒂斯）才得以实现。

重要作品：《施洗者圣约翰被斩首》（*The Beheading of St John the Baptist*），约1869年（伦敦：国家美术馆）；《浪子回头》（*The Prodigal Son*），约1879年（华盛顿特区：国家美术馆）；《海边的年轻女子》（*Young Girls by the Edge of the Sea*），1879年（巴黎：奥赛博物馆）；《贫穷的渔夫》（*The Poor Fisherman*），1881年（巴黎：奥赛博物馆）；《海边的女人》（*Woman on the Beach*），1887年（圣彼得堡：埃尔米塔日博物馆）

阿诺德·勃克林 (Arnold Böcklin)

- 1827—1901年
- 瑞士
- 油画

勃克林是德国著名的象征主义画家,他出生于瑞士,在德国杜塞尔多夫学画,但却受意大利艺术家,特别是拉斐尔的影响很大。他是一位细致入微的绘画工匠,经常将古典的神话人物置于极度忧郁的风景中,令人产生梦幻般的遐想。在现在看来,他的作品完全是一种慵懒的世纪末日风,过于做作,令人难有喜爱之情。

重要作品:《自画像与拉小提琴的死神》(*Self-Portrait with Death as a Fiddler*),约1871—1874年(柏林国立博物院);《死岛》(*The Isle of the Dead*),1883年(柏林国立博物院)

奥迪隆·雷东 (Odilon Redon)

- 1840—1916年
- 法国
- 油画;彩色粉笔画;版画;素描

雷东是19世纪末象征主义画家的领军人物,同时也是早期的超现实主义画家。他的作品可以分为两类:1894年前的作品和1894年后的作品。他早期那些小尺幅、黑白色调的素描及版画作品的主题,均反映出雷东敏感多思的性格(他的童年是典型的弗洛伊德式的悲惨童年)。1894年之后,他克服了自己的神经质,艺术作品的色彩也开始变得明朗绚丽,主题也更加令人愉悦。

雷东那些充满诗情画意、发人深省的作品并无特定的意义,早期耐人寻味的创作主题预示着超现实主义的到来——漂浮的头颅、陌生的生物、奇怪的联想……这些全部来自雷东头脑深处的想象,以及像坡(Poe)和波德莱尔(Baudelaire)这样的象征主义作家给予雷东的灵感。请仔细观察雷东作品中无比细腻的线条和版画技巧,以及对于色调的优美处理。后期,他开发了一种精致的彩色蜡笔技法,能够创作出丰富而强烈的色彩,饱和度极高,令人产生一种置身于虚幻中的错觉。

重要作品:《树》(*The Trees*),19世纪90年代(休斯敦:美术博物馆);《花丛中的奥菲利娅》(*Ophelia Among the Flowers*),约1905—1908年(伦敦:国家美术馆);《贝壳》(*The Shell*),1912年(巴黎:奥赛博物馆);《蓝色花瓶里的银莲花和紫丁香》(*Anemones and Lilacs in a Blue Vase*),1914年(巴黎:小皇宫博物馆)

▲ 树下的队列(*Procession under Trees*)
莫里斯·丹尼斯,1892年,56cm×81cm,布面油画,私人收藏。

莫里斯·丹尼斯 (Maurice Denis)

- 1870—1943年
- 法国
- 油画;壁画

丹尼斯是象征主义画派的领军人物,他领导了反印象主义的运动,是纳比画派(the Nabris)的创始成员之一。

他的作品中没有写实,主题也不宏伟,他认为在画架上绘制的小幅画作才是精品。丹尼斯刻意令自己的这些作品看起来表面光滑、装饰性强、个性鲜明,追求新艺术派别(Art Nouveau)的风格,结果却只显得用色怪异,主题琐碎。他同时还有很多优秀的舞台设计、服装设计以及书籍插图。丹尼斯是虔诚的天主教徒,他曾为教堂创作了许多艺术性的装饰。

重要作品:《高卢人的牧群和羊群女神》(*Gaulish Goddess of Herds and Flocks*),1906年(慕尼黑:新绘画陈列馆);《俄耳甫斯与欧律狄刻》(*Orpheus and Eurydice*),1910年(明尼苏达:明尼阿波利斯艺术学院)

奥伯利·比亚兹莱 (Aubrey Beardsley)

- 1872—1898年
- 英国
- 素描;版画

比亚兹莱自学成才,勤于创作,特别擅长描绘那些身材曼妙、性感迷人(有时带有色情意味)的黑白素描及版画。他才华横溢,但也颇受争议,是奥斯卡·王尔德的朋友。比亚兹莱极具天赋和独创性,能够捕捉到世纪末期颓废的本质。他的个人生活相当乏味,情色只存在于大脑之中。比亚兹莱英年早逝,年仅25岁便殒命于巴黎。

重要作品:《莎乐美》(*Salome*),1892年(新泽西:普林斯顿大学图书馆);《亚瑟王如何看见寻水兽》(*How King Arthur Saw the Questing Beast*),1893年(伦敦:维多利亚和阿尔伯特博物馆);《夜景》(*A Nightpiece*),1894年(剑桥:菲茨威廉博物馆)

托马斯·威尔默·戴因
（Thomas Wilmer Dewing）

- 1851—1938年　　美国　　油画

戴因的作品描绘的多是优雅、庄严、高冷的女人，她们或身处装饰雅致的室内，或漫步于郁郁葱葱、充满梦幻色彩的室外风景之中。他的作品通常尺幅较大，看起来像日本风格的屏风，他喜欢使用精美的定制画框，同时还对蜡笔和银点画法有所研究。戴因的作品很好地诠释了唯美主义——一种集前拉斐尔派、惠斯勒和日本艺术为一体的混合风格。

重要作品：《信》（The Letter），1895—1900年（纽约：大都会艺术博物馆）；《持琉特琴的女士》（Lady with a Lute），1886年（华盛顿特区：国家美术馆）；《流言》（The Gossip），约1907年（明尼苏达：明尼阿波利斯艺术学院）

约翰·辛格·萨金特
（John Singer Sargent）

- 1856—1925年　　美国　　油画；素描

萨金特是最后一位成功的肖像画家，他出生于佛罗伦萨，大部分时间生活在欧洲。天赋异禀的萨金特捕捉到了在第一次世界大战中逝去的黄金时代精神，也因此名利双收。

在19世纪80年代和90年代，萨金特为英国、美国、法国的新贵们创作大型的肖像画，并大获成功。画中的人物神采飞扬，姿态优美而放松，描绘出了他们正值人生巅峰的最佳状态。1900年之后，他开始为英国贵族画像，这些画像让他们给人一种更加庄重和清高的感觉。然而，他逐渐对肖像画的面孔，以及被宠坏的客户感到了厌倦，于是他开始探寻自己喜欢的小型室外风景素描，描绘亲人和朋友之间那亲密的眼神交汇，以及使用他感兴趣的炭笔进行素描创作等。1890—1921年，他还为波士顿的公共建筑创作了壁画，但是了无新意，耗时费力。

萨金特的油画技巧堪称精湛。他在挥洒颜料时自信十足，创造出一种流动的画面；他大胆的构图与画中人物那自信的面孔、华丽而合体的衣着非常般配。他真正的兴趣点在于光线（他很喜欢印象主义画家，特别是莫奈）和色调的准确性。在巴黎接受美术训练时，萨金特学会了"一次成型"技法——一笔到位不重画，但他的水彩作品则略为逊色。受委拉斯凯兹（Velásquez）的影响，萨金特的作品很好地填补了古典主义与印象主义画派之间的空隙。

重要作品：《爱德华·达利·博伊特的女儿们》（Daughters of Edward Darley Boit），1882年（波士顿：美术博物馆）；《X夫人》（皮埃尔·芙琳夫人）[Madame X（Madame Pierre Gautreau）]，1883—1884年（纽约：大都会艺术博物馆）；《艾德里安·艾斯林太太》（Mrs Adrian Iselin），1888年（华盛顿特区：国家美术馆）；《叹息桥》（The Bridge of Sighs），约1905年（纽约：布鲁克林艺术博物馆）

爱德华·达利·博伊特的女儿们
（*Daughters of Edward Darley Boit*）
约翰·辛格·萨金特，1882年，221cm×221cm，布面油画，波士顿：美术博物馆。亨利·詹姆斯在1883年积极地评论了这幅画。

华特·席格 (Walter Sickert)

- 1860—1942年
- 英国
- 油画；版画

席格是英国印象主义以及后印象主义的主要画家，他与德加（Degas）等法国画家交往甚密，因此他的绘画风格就像是操着一口浓重的英语口音讲述法国方言一样。

席格创作不为取悦时尚，他喜欢用浑浊的色彩和厚重的颜料去描绘那些很接地气的题材，如街景、音乐厅、妓女等。**他喜欢并经常使用亲近且低调的方式进行观察**，创作出具有照片质感的作品。席格晚期的很多作品中的形象都是在报纸上摘取下来的，导致原先的那种亲近感荡然无存。席格是一位优秀的画匠，他的作品构图严谨，视角有时相当具有独特性，这些都说明席格前期花费了大量的时间和精力进行了相关的准备工作，以及绘制草图。在他的作品中，你可以注意到那被细致入微、精心涂抹的油彩，以及不同寻常的色彩组合和有趣的光影效果。在他后期的作品中，可以看到画面底层用来放大照片的栅格。另外，他的蚀刻版画作品也相当不错。

重要作品：《威尼斯圣马可的内部》（*Interior of St Mark's, Venice*），1896年（伦敦：泰特美术馆）；《荷兰人》（*La Hollandaise*），1906年（伦敦：泰特美术馆）；《开膛手杰克的卧室》（*Jack the Ripper's Bedroom*），约1906年（曼彻斯特：城市美术馆）

华金·索罗拉亚·巴斯蒂达 (Joaquin Sorolla y Bastida)

- 1863—1923年
- 西班牙
- 油画；版画

巴斯蒂达是一位国际著名的画家，他在西班牙的巴伦西亚出生并成长，画风自如流畅，作品众多，是介于古典大师和现代大师（如萨金特、佐恩等）之间的桥梁人物。他画过的主题包括海景、风景、肖像，以及风俗画等，他在处理光影效果方面的才能令人折服，并且他能以很快的速度直接在画布上创作。巴斯蒂达的作品很好地平衡了社会现实主义与理想主义之间的冲突。

重要作品：《废墟》（*The Relic*），约1893年（毕尔巴鄂：艺术博物馆）；《受伤的脚》（*Wounded Foot*），1909年（洛杉矶：保罗·盖蒂博物馆）；《跳舞场》（*Court of Dances*），1910年（洛杉矶：保罗·盖蒂博物馆）

◀ **达尔娜的女孩们在洗澡**（*Girls from Dalarna Having a Bath*）
安德斯·佐恩，1908年，86cm×53cm，布面油画，斯德哥尔摩：国家博物馆。

安德斯·佐恩 (Anders Zorn)

- 1860—1920年
- 瑞典
- 水彩；油画；版画

佐恩才华横溢，是一位多产且成功的画家，擅长通过流畅的线条描绘日常场景下的艳俗裸体，他同时也为富人和名人画优雅的肖像画。与马奈相似，佐恩的油画技巧也堪称行家里手，丝毫不逊色于古典大师（如提香）和现代名家们（如印象派画家）。他也有着自己的独创性，却未能成功。佐恩的水彩画、蚀刻版画，以及略显古怪的雕塑作品，同样也十分出色。

重要作品：《沃尔特·拉斯伯恩·培根夫人》（*Mrs Walter Rathbone Bacon*），1879年（纽约：大都会艺术博物馆）；《约翰·克罗斯比·布朗夫人》（*Mrs John Crosby Brown*），约1900年（纽约：大都会艺术博物馆）；《雨果·赖辛格》（*Hugo Reisinger*），1907年（华盛顿特区：国家美术馆）；《达格玛》（*Dagmar*），1911年（私人收藏）

后印象主义（Post-Impressionism）

19世纪晚期/20世纪早期

尽管印象主义解放了艺术，但仅仅关注画作表象及瞬间的理念必然会限制其情感表达的范围。大约从19世纪80年代开始，很多画家开始尝试在印象主义提倡的视觉自由的基础上，更多地强调形式和内容的融合，于是形成了后印象主义。后印象主义时代的四巨头分别是：塞尚、高更、修拉和梵高。

▲ 阿凡桥景色（Landscape at Pont Aven）

保罗·高更，1888年，布面油画，私人收藏。高更在布列塔尼的阿凡桥住过一段时间，并形成了自己非自然主义的风格。

现代社会赋予了后印象主义无穷的创作题材。修拉开创了一座新的里程碑，他用精确的颜色点绘出大型的多人画像，这种技术被称为分光法。塞尚同样追求类似的肃静平和的风格，但采取了完全不同的方法。他煞费苦心地反复修改画稿，以使画作底层的视觉结构能够显现出来。高更和梵高二人则苦苦探寻能够表达内心中困惑的、梦境般情感的方式，高更使用的是较单一的色彩以及扭曲的视角，梵高则喜欢使用明亮的着色和强劲的轮廓。

探寻

"后印象主义"一词涵盖了多种多样的风格，这也反映出那个时代一个关键的特征——在文艺复兴时期确立的统治西方艺术的绝对标准已不再适用，并首次提出了"艺术由艺术家定义"这一全新理念，并且一经提出，便长盛不衰；同时，艺术中的"真理"也不一定必须符合自然主义，即不必一定要试图表现世界的本来面目。于是，艺术开始呈现出百花齐放、风格多样的局面。因此，"后印象主义"一词仅仅只能用于这个时期，而非某种特定的风格。例如，塞尚的作品中细致入微的观察发人深思，而梵高的作品则完全是在高度表达画家内心中的折磨。

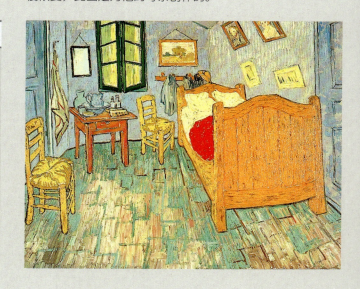

▼ 梵高在阿尔的卧室（Van Gogh's Bedroom at Arles）

文森特·梵高，1889年，布面油画，芝加哥艺术学院。这是梵高所画的第三个版本。当时梵高正在从一次精神崩溃中慢慢恢复，此画是为他的母亲创作的。

历史大事

公元1886年	梵高前往巴黎与其兄弟会合。塞尚到普罗旺斯居住。"新印象主义"（New-Impressionism）一词出现
公元1888年	梵高到阿尔居住，在精神病发作过几次之后，于1890年开枪自杀
公元1889年	挪威画家爱德华·蒙克前往巴黎。1893年创作的《呐喊》（The Scream）结合了北欧的沉静与象征主义的想象力
公元1891年	高更前往大溪地，1893年返回巴黎，1895年又重回太平洋
公元1895年	塞尚举办第一次重要的画展

保罗·高更（Paul Gauguin）

● 1848—1903年　　🏳 法国　　🎨 油画；雕塑；版画

高更曾经是一名相当成功的股票经纪人。35岁时他放弃了事业和家庭，转而成为一名画家。这个崇尚简单生活的人，却因患染梅毒在南太平洋悄然离世。高更对其后的艺术家，包括马蒂斯和毕加索，均产生了深远的影响。

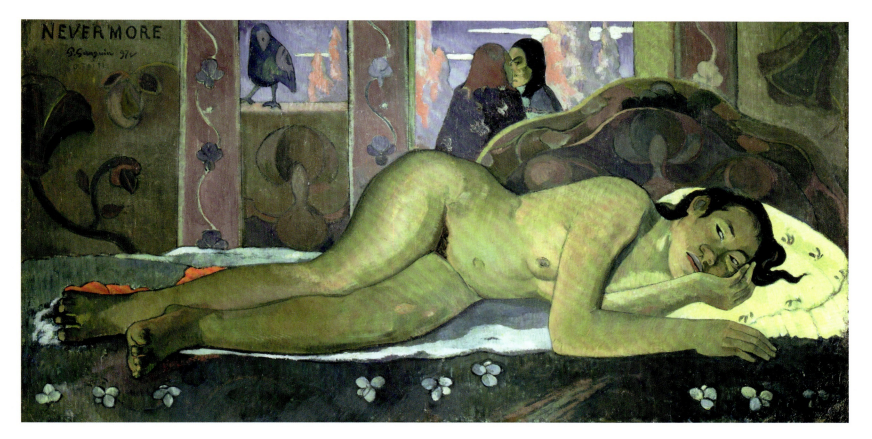

▽ **永远不再**（Nevermore）
1897年，60.5cm×116cm，布面油画，伦敦：考陶尔德艺术学院。高更有着诗情画意的一面，能够唤醒人们模糊不清、充满忧郁的情绪，并且萦绕心头挥之不去。

高更最好的作品创作于他在布列塔尼阿凡桥旅行期间（特别是1888年那一次），以及在19世纪90年代造访大溪地之时，他作品中大胆、扁平、简化的形状，以及浓烈、饱和的色彩，显示出强烈的设计感，并诠释了庞大的主题。他一直在寻求肉体和精神上的满足，被大溪地的女子所吸引，他的许多作品中也都充满了对性和精神的渴望。高更也创作木刻、陶器、雕塑等艺术品。

尽管对自然有着敏锐的观察，但高更却认为灵感应来自内心，而非外部世界，这也引发了他与梵高之间激烈的争吵。因此，在观赏高更的作品时，请注意其中具有象征意味的、而非自然的用色，以及复杂的、时而取材于《圣经》的意象。他创作的灵感源于很多方面，如南美洲艺术、埃及艺术、地中海艺术、柬埔寨雕塑、日本版画，以及马奈的艺术等。

重要作品：《布道后的景象》(The Vision After the Sermon)，1888年（爱丁堡：苏格兰国家美术馆）；《黄色的基督》(The Yellow Christ)，1889年（纽约水牛城：奥尔布莱特·诺克斯艺术馆）；《我们从何而来》(Where Do We Come From)，1897年（波士顿：美术博物馆）；《原始的故事》(Primitive Tales)，1902年（埃森：福克望博物馆）；《海滩上的骑手》(Riders on the Beach)，1902年（埃森：福克望博物馆）

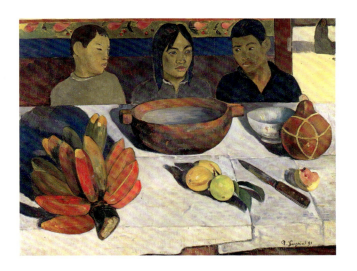

◁ **餐食**（The Meal）
1891年，73cm×92cm，布面油画，巴黎：奥赛博物馆。这三个大溪地儿童的肖像，以丰富的用色及扭曲的视角营造出半真实、半神秘的意境。

文森特·梵高 (Vincent van Gogh)

- 1853—1890年
- 荷兰
- 油画；素描；雕刻

孩童时期的梵高曾经无忧无虑，成人后，他的生活却贫困潦倒，性格也变得冷酷忧郁，不懂得爱，还有自杀倾向。但是，他的作品如今被列为全世界最出名、最受喜爱、最昂贵的作品之一。

梵高27岁开始画画，他用自传式的画作记录着生命中的点点滴滴和喜怒哀乐，希望通过艺术给充满压力和紧张的现实生活带来些许安慰。尽管在世人眼中，梵高是个备受折磨的天才，但其实他也受过良好的教育的人。从表面看，他的创作节奏很快，但其实他的艺术作品都是经过了深思熟虑和精心规划之后才创作出来的。

生平和作品

梵高的艺术生涯起步较晚，他经历了多年的失意、失恋、贫穷和精神危机。曾经作为一名非神职牧师，梵高在向人们传道讲授基督施舍穷人钱财的圣经故事时，由于过于照本宣科而被免去了职务，但他随即在艺术方面找到了新的使命。梵高早期作品的描绘对象多为荷兰的农民和工人，他努力想把这群人勤勤恳恳的劳作情形记录下来，但是这种道德的基调在他晚期的作品中逐渐消失。那时他前往巴黎，受到印象主义和日本木刻的影响，其艺术开始发展成一种富有表现力的旋转风格。在法国南部城市阿尔勒，梵高曾试图与高更共创一种画家合作模式，却以失败告终，导致梵高精神崩溃（在某次情绪激动时，梵高割掉了一部分左耳；1889年他还曾在精神病院待过一小段时间）。尽管这个时期是他艺术作品的高产期，但是他的抑郁和痛苦还是令他选择了结束自己的生命。梵高死时几乎不为艺术界所知，但他却留下了800幅油画和850幅素描作品，并且仅仅在他生命的最后15个月内，就完成了200幅油画。

风格

梵高创作时多出于一种本能，他自学成才，画画速度飞快，给人一种匆忙的感觉，他的风格非常容易辨认。他会从颜料管中直接挤出油彩，厚厚地涂抹在面布上，看起来就像一道道深深的犁沟；他的视角奇特，边线坚实清晰，好像孩子们画的画一样；对于色彩的运用也着实激动人心，好像颜色也有了生命。为了表达自己内心的感情，梵高扭曲了画作中的形状和色彩，通过视觉画面的表象呈现，将象征意义和自我表达合为一体。

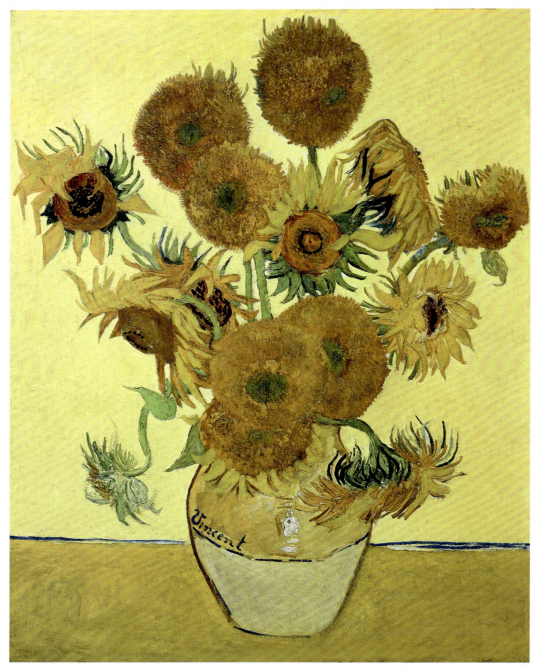

向日葵（*Sunflowers*）
1888年，92.1cm×73cm，布面油画，伦敦：国家美术馆。这是梵高十二幅向日葵画作中的一幅，大部分是他在阿尔勒时完成的。

梵高旋涡式的笔法令油彩充满了力量和情感,能够赋予无生命物体以人类的个性梵高对第一视角的观察怀有强烈的信念,相信其带来的振奋而激动的感觉对创作十分重要。同时,他也会利用颜色来表达象征,并且尤其偏爱黄色。梵高与塞尚、高更一起被并称为最伟大的后印象派艺术三巨头。

重要作品:《梵高的画像》(*Portrait of Theo van Gogh*),1887年(阿姆斯特丹:梵高博物馆);《梵高的椅子》(*Van Gogh's chair*),1888年(伦敦:国家美术馆);《阿尔夜间的露天咖啡座》(*The Café Terrace on the Place du Forum, Arles, at Night*),1888年(荷兰奥特洛:克勒勒-米勒博物馆);《阿尔的卧室》(*The Bedroom at Arles*),1889年(巴黎:奥赛博物馆);《鸢尾花》(*Irises*),1889年(洛杉矶:盖蒂艺术中心);《奥维尔教堂》(*The Church at Auvers-sur-Oise*),1890年(巴黎:奥赛博物馆)

◀ 自画像(*Self-Portrait*)
1889年,65cm×54.5cm,布面油画,巴黎:奥赛博物馆。1889年,梵高在阿尔勒精神崩溃,4个月后,他在圣雷米精神病院创作了此画。

▼ 星空(*Starry Night*)
1889年,73cm×92cm,布面油画,纽约:现代艺术博物馆。准备创作此画时,梵高正在读美国作家沃尔特·惠特曼(Walt Whitman)的诗集,其中一首诗的意境与此画很相似。

埃米尔·伯纳德(Emile Bernard)

◯ 1868—1941年　🏳 法国　🎨 油画

伯纳德与高更、梵高以及塞尚均为密友,对高更的风格演绎得可圈可点——轮廓清晰,色彩坚实且平滑。伯纳德虽然颇有才华,他也确实对纳比画派产生了一定影响,但他的天赋事实上并没有他自己想象的那么得天独厚。伯纳德如今的重要性在于他的文字,特别是他对塞尚的采访,以及他担任梵高信件编辑时流传下来的资料。在20世纪20年代,伯纳德放弃了绘画,退隐威尼斯专门从事写作事业。

重要作品:《荞麦丰收》(*Buckwheat Harvest*),1888年(纽约:约瑟夫维兹收藏);《布列塔尼女性的研究》(*Study of Breton Women*),约1888—1890年(法国坎佩尔:美术博物馆)

>> 橄榄球运动员(*The Rugby Players*)
亨利·卢梭,1908年,100.05cm×80.3cm,布面油画,纽约:古根海姆博物馆。

亨利·卢梭(Henri Rousseau)

◯ 1844—1910年　🏳 法国　🎨 油画;木刻;雕塑

卢梭原是海关的一名小官员,退休后为了贴补养老而开始画画。他的作品中充满了孩童般的活力,因此受到了先锋派的追捧。

卢梭的作品有一种真实却无意识的纯真,他像孩子一样作画,只不过尺幅要大得多。"艺术是我最喜欢的学科"——他具备了孩童所有的品质,包括创作的热情、不稳定的作画角度、笑脸、大大的签名、取悦他人的欲望,以及对细节的痴迷(有时可能是树上的一片叶子,有时可能是一棵小草)。通常,他会围绕一个简单的主题,或以某个单一的物品为中心进行创作。卢梭做了大多数孩子长大后不会做的事,或者被教育不要做的事。他也提醒了我们,也许始终保持自我,而非总是努力成为一个本不属于自己的样子,我们可能会发展得最好,并获得意想不到的认可。

重要作品:《卢梭的自画像,从圣路易斯岛上》(*Self-Portrait of Rousseau, from L'Ile Saint-Louis*),1890年(布拉格:国家美术馆);《热带风暴中的老虎》(*Tiger in a Tropical Storm*),1891年(伦敦:国家美术馆);《沉睡的吉卜赛人》(*The Sleeping Gypsy*),1897年(纽约:现代艺术博物馆)

保罗·塞律西埃(Paul Sérusier)

◯ 1864—1927年　🏳 法国　🎨 油画

坚实的轮廓、明亮而平坦的用色、简易的构图,塞律西埃僵硬、装饰性的风格很大程度上受到了高更的影响,并且少量地借鉴了埃及和中世纪艺术,他最偏爱的主题是劳作中的布列塔尼妇女。作为高更的弟子,塞律西埃积极宣传自己的艺术思想,并成为纳比画派的创始人之一。他穿着考究,在艺术家同行中很受欢迎,但是在艺术上过于执着于生硬的理论,而忽视了张弛有度的重要性。

重要作品:《勒普尔迪的农舍》(*Farmhouse at Le Pouldu*),1890年(华盛顿特区:国家美术馆);《布列塔尼的景观》(*Breton Landscape*),1895年(波士顿:美术博物馆)

▽ 魔符(*The Talisman*)
保罗·塞律西埃,1888年,27cm×21cm,画板油画,巴黎:奥赛博物馆。塞律西埃这幅风景画之所以被命名为《魔符》,是因其对象征主义有着巨大的影响。

菲利克斯·瓦洛东（Félix Vallotton）

- 1865—1925年　瑞士　油画；木刻；雕塑

瓦洛东不喜欢直线，而是喜欢曲线、圆形桌面等形状。他以自己原始而简化的形式来描绘日常景物，曾经短暂地站在了新思想的前沿（1890—1901）。瓦洛东受日本版画以及法国象征主义画派的影响，创作了一些优秀的、常带有讽刺意味的印刷品，但是也有一些平淡无奇的、传统的、现实主义的作品。

重要作品：《坐着的女性裸体》（Seated Female Nude），1897年（格勒诺布尔博物馆）；《内部》（Interior），1903—1904年（圣彼得堡：埃尔米塔日博物馆）；《戴黑帽的女人》（Woman in a Black Hat），1908年（圣彼得堡：埃尔米塔日博物馆）

亨利·德·图卢兹·罗特列克（Henri de Toulouse-Lautrec）

- 1864—1901年　法国　油画；版画

图卢兹·罗特列克是波西米亚艺术家的缩影——一个残障的贵族，经常出没于巴黎的咖啡馆和妓院，用自己出色的画技将这些场所的人们记录下来。

源于罗特列克对作品主题以及绘画技巧的把握，他的作品中有一种惊人的即时性和紧迫感。他笔下的妓女和醉汉虽然有时更像是漫画人物，但丝毫不会让人感觉到对他们歧视或者批评——他爱这些人，也理解他们。罗特列克那辉煌、刚毅的绘画技巧和稀薄的油彩似乎暗示着画中人物命运不定的紧张感，以及他们所生活的阴暗的世界。你会感到画家也是这生活的一部分，而并非一个置身局外的旁观者。

罗特列克作画的笔触简洁，材料也十分简单，一如其作品主题直接而平实。他用松节油稀释油彩，使落笔时的线条更加清晰且利落。他还使用没上底漆的硬纸板，并且丝毫不遮掩，而是利用了它天然的状态和颜色，以及其吸收稀释过的油彩的效果。

重要作品：《沐浴》（La Toilette），1889年（巴黎：奥赛博物馆）；《在红磨坊》（At the Moulin Rouge），1892年（芝加哥艺术学院）；《简·艾薇儿跳舞》（Jane Avril Dancing），1892年（巴黎：奥赛博物馆）

沙发上的日本人（Le Divan Japonais）

亨利·德·图卢兹·罗特列克，1892年，76.2cm×59.7cm，平版印刷，巴黎：国家图书馆。图卢兹·罗特列克为平版印刷而着迷，他创作了很多招贴画来宣传蒙马特的夜生活。

保罗·塞尚 (Paul Cézanne)

- 1839—1906年
- 法国
- 油画；水彩；素描

塞尚被认为是现代艺术之父。他是一个特立独行的人，不善交际，在艺术方面他勤于创作，有着开拓进取的精神，但是他却认为自己的生活和事业均一败涂地。

▲ 自画像（*Self-Portrait*）
约 1873—1876 年，64cm×53cm，布面油画，巴黎：奥赛博物馆。毕加索极度崇拜塞尚，认为塞尚是"我唯一的师傅，我们所有人的老师"。

塞尚的父亲是一名来自普罗旺斯艾克斯的生意人，塞尚很怕这位野心勃勃的父亲，并下定决心要从对艺术的感知中寻求解脱之道。父亲最终同意了塞尚去巴黎学画的请求，并给了他一小笔钱，后来还留下了可观的遗产。塞尚从来不用为了谋生而卖画，这在画家里真是少之又少的。1870年，他与欧丹丝·费凯结婚，并育有一子，名为保罗。

塞尚早期学画与其社交一样笨拙，巴黎美术学院曾称其作品"不合格"而将其拒之门外。之后的一生，塞尚都在努力寻求一种具有关联性的绘画方式，也因而创作出了非凡的作品，对现代艺术产生了重要影响。1895年，他举办了第一场个人画展，在马蒂斯、毕加索等年轻艺术家中引起了巨大的轰动。

塞尚晚年孤独多病，身患糖尿病的他在一次户外写生时淋了大雨，导致肺炎，之后去世。

风格

塞尚绘画的核心是延续以普桑（Poussin）为

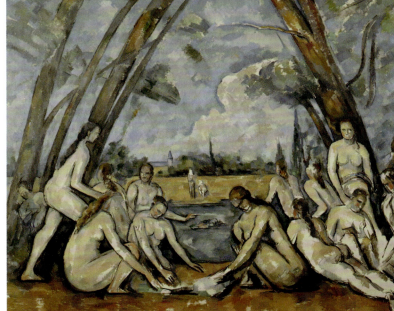

▲ 众多的沐浴者（*The Large Bathers*）
约 1900—1905 年，208cm×249cm，布面油画，费城：艺术博物馆。塞尚从来不使用裸体的模特，而是利用照片拼出他的裸女作品的构图。

▶ 有篮子的静物（*Still Life with Basket*）
1888—1890 年，65cm×81cm，布面油画，巴黎：奥赛博物馆。塞尚画得特别慢，后来水果都烂了，只好用石膏复制品来代替。

代表的、崇尚高度自律的法国古典传统，但他认为应该以贴近自然的户外写生来实现对古典的继承。在塞尚所有的作品中，他均忠实于自己所见，并与自我内心深刻的情感相结合。他用色通常局限于朴实的绿色、赭色，以及各种蓝色，并且画中好像本能地构建了类似网格的潜在结构，从而区分画面不同的区域，将构图结合在一起。

塞尚没有新创的题材，他的独创性在于他的观察力和绘画的方式，比如他创作风景画时，通常要花几个星期，甚至几个月才能完成。对塞尚来说，创作时的难点在于作品中的细节总在随着光线变化，甚至随着画家所处位置的不同也会发生变化。也就是说，他从来没有在哪一时刻感觉自己的作品已经完成了，这也是他始终伴随有失败感的原因之一，也因此他很少在自己的作品上署名。

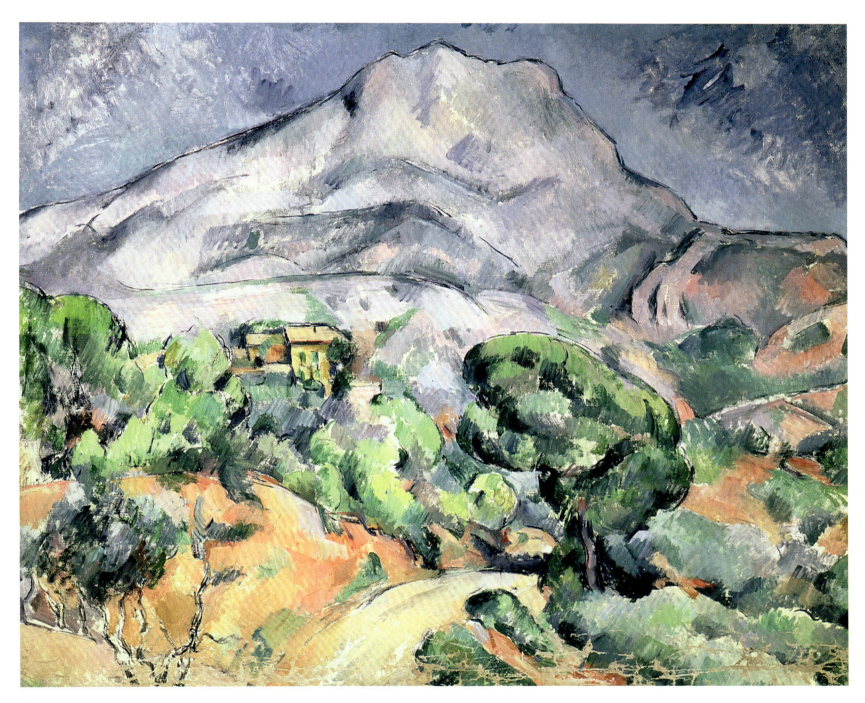

探寻

塞尚的作品中往往具有多重意义,但中心始终未变,他反复对那些传统的题材进行描绘,以便不断地准确记录下他的所见所闻所感,并最终创造出在美学上令人赏心悦目的作品——这并非易事,因为画家所要描绘的对象一刻不停地在变化着,而且互相之间还经常产生冲突,尽管很难,但是塞尚在他1885—1901年的作品中成功地做到了。塞尚的作品中有一种非凡的魔力,能够让你不知不觉好似置身画中,就像在用他的眼睛观察世界一样。

注意观察他短小、精准又优美的笔触,而且每一笔都有其存在的理由,因为只有在他心有所感时才会落笔。同时,他将每一次落笔连成一体,创造出一种色彩和设计上的和谐,他在见闻中体会到的强烈而浓郁的感受迸发出来的创作灵感,使他的每一幅画观看起来都令人深受震动。

重要作品:《画家的父亲》(*The Artist's Father*),1866年(华盛顿特区:国家美术馆);《诱拐》(*The Abduction*),约1867年(剑桥:菲茨威廉博物馆);《圣安东尼的诱惑》(*The Temptation of St. Anthony*),1869—1870年(苏黎世:布尔勒藏品展览馆);《玩纸牌者》(*The Card Players*),1892—1895年(伦敦:考陶德艺术学院);《有苹果和橘子的静物》(*Still Life with Apples and Oranges*),约1895—1900年(巴黎:奥赛博物馆);《黑色城堡》(*Le château noir*),1900—1904年(华盛顿特区:国家美术馆)

△ **有树和房子的圣维克多山**(*Montagne Sainte-Victoire with Trees and a House*)1896—1898年,78cm×99cm,布面油画,莫斯科:西方现代艺术博物馆。圣维克多山是普罗旺斯艾克斯附近的一座著名地标,经常出现在塞尚的作品中。

▶▶ **盛开的杏树**（*The Almond Tree in Blossom*）

皮埃尔·博纳尔，1947年，55cm×37.5cm，布面油画，巴黎：国家现代艺术博物馆。这是博纳尔创作的最后一张画，他临终前在床上还在修改这幅画。

皮埃尔·博纳尔（Pierre Bonnard）

● 1867—1947年　　🏳 法国　　🎨 油画；素描

博纳尔是一位色彩大师。虽然没有马蒂斯聪明，但他的艺术见解亦是广为人知——博纳尔认为艺术是生活中的庆典，也是视觉快乐的源泉。

他绘画的题材往往是他熟悉的场所、房间和人，特别是他那有点神经质的、总爱洗澡的妻子玛尔特。他的早期作品较为新潮，晚期作品则很有个性，置身于主流艺术之外。他的素描观察到位，让人感觉美好而自在。博纳尔作画大多在画室里进行，根据他的记忆或是黑白的素描草图来完成。

我们可以尝试站得离画远一些，以便欣赏博纳尔营造出的令人激动的空间——丰富而有质感的前景，以及朦朦胧胧的远景画面；然后走近些，你会立刻感受到画中绚烂而和谐的色彩、忽隐忽现的笔触，以及微妙交织着的色彩，这些细节着实令人目不暇接。随着年龄的增长，他的作品变得越发明亮起来。

重要作品:《信》（*The Letter*），约1906年（华盛顿特区：国家美术馆）；《花园里的桌子》（*Table Set in a Garden*），约1908年（华盛顿特区：国家美术馆）；《洗澡的女人，从后面看》（*Bathing Woman, Seen from the Back*），约1919年（伦敦：泰特美术馆）

爱德华·维亚尔（Edouard Vuillard）

● 1868—1940年　　🏳 法国　　🎨 油画；版画

维亚尔是位害羞但很有天赋的油画家及版画家。在20世纪以前，他都始终居于新艺术思潮的最前沿，后来他逐渐地退回到了自己舒适而熟悉的世界中。

他最令人熟知的作品描绘的是中产阶级的生活——大多是他们家里凌乱的模样。他的创作风格略微有些神经质，看起来繁杂的画面在光线下闪烁，有时还会画出像马赛克一般的图像。他还痴迷于重复的图案，如织物或墙纸。在色彩方面，维亚尔喜欢使用丰富而朴实的色系，认为色彩能给人带来一种温暖的感觉。

维亚尔开创了简约的设计、浓重的色彩，以及充满活力的笔触。同时，他还热衷于摄影，他的照片有一种快照的质感。

重要作品:《景观:俯瞰树林的窗户》（*Landscape: Window Overlooking the Woods*），1899年（芝加哥艺术学院）；《西奥多·迪雷的画像》（*Portrait of Théodore Duret*），1912年（华盛顿特区：国家美术馆）

▼ **母与子**（*Mother and Child*）

爱德华·维亚尔，1900年，51.4cm×50.2cm，布面油画，私人收藏。维亚尔终生未婚，但是对其寡居的母亲特别忠诚。维亚尔的母亲是位裁缝。

威廉·尼科尔森爵士
（Sir William Nicholson）

- 1872—1949年　　英国　　油画；版画

尼科尔森在风景、肖像、静物画等领域均有非凡的艺术成就。他风格自如、流畅、温馨，在观察与构图，用色与用光方面均精彩绝伦，并且懂得如何去繁存简。同时，尼科尔森还会设计海报和戏剧，以及制作木刻版画。尼科尔森功成名就，后来获封爵位，他也是本·尼科尔森的父亲。

重要作品：《比尔博姆》(Beerbohm)，1905年（伦敦：国家肖像画廊）；《洛斯托夫特瓷碗》(The Lowestoft Bowl)，1911年（伦敦：泰特美术馆）

费迪南德·霍德勒
（Ferdinand Hodler）

- 1853—1918年　　瑞士　　油画

霍德勒以创作人物油画、肖像画，以及风景画等而著称，他以自信的绘画风格以及强劲的轮廓，描绘了许多现代的故事和寓言。他用色强劲分明，阴影晕染的笔触以及不连续的色彩赋予了画面视觉上的活力。但他有时也会掉进过于宏伟且严肃的陷阱里。霍德勒喜欢创作轮廓分明的人物画，或是天空映衬下的山脉。

重要作品：《厌倦生活》(Tired of Life)，1892年（慕尼黑：新绘画博物馆）；《夜之宁静》(Silence of the Evening)，约1904年（瑞士温特图尔：艺术博物馆）

洛维斯·科林特（Lovis Corinth）

- 1858—1925年　　德国　　油画；水彩；版画

科林特是个普鲁士人，志向高远、颇有天赋，致力于用现代语言来重塑古典大师们的传统。但是除了在德国，很少能见到科林特的作品。

科林特通常用传统的技法描绘既定的主题（肖像、静物、神话等），他喜欢使用大地色系，并且受古典大师的影响颇深，特别是伦勃朗和哈尔斯。而在他的现代风格中，对主题的诠释往往坦白而直接。注意观察他在处理油彩时那些富有表现力的手法——他将绘画当作了一种个人情感的释放。1911年科林斯患上了中风，他的作品开始逐渐变得松散，反映了他身体上的疾病，死亡与孤独的意识，以及对于1918年日耳曼帝国战败的忧伤。

科林特的多才多艺令人印象深刻，他晚期创作了令人赞叹的小型水彩画和版画。在中风之后，他觉得小型的作品更容易把握，并且成功地将画技进行创新，表现出了他内心炽热的情感。科林斯的户外风景画（特别是那些他在家乡巴伐利亚州瓦尔兴湖的风景画）兼具印象主义和表现主义的风格，在柏林大受欢迎。有趣的是，科林特晚期作品的构图常常奇怪地向左倾斜。1887年之后，科林斯每年在生日那一天都会创作自己的自画像系列。

重要作品：《裸女》(Nude Girl)，1886年（明尼苏达：明尼阿波利斯艺术学院）；《半人马的拥抱》(Centaurs Embracing)，1911年（伦敦：考陶德艺术学院）；《参孙失明》(Samson Blinded)，1912年（柏林国立博物院）；《头发上戴着珍珠的妓女》(Magdalen with Pearls in her Hair)，1919年（伦敦：泰特美术馆）；《戴草帽的自画像》(Self-Portrait with Straw Hat)，1923年（瑞士巴塞尔：艺术博物馆）

卡尔·米勒斯（Carl Milles）

- 1875—1955年　　瑞典　　雕塑

米勒斯是瑞典最伟大的雕塑家，也是自罗丹以来最著名的雕塑家之一(罗丹对他的早期影响很大)。米勒斯最为有名的作品是他的大型喷泉，显示出了他对建筑的把握。

米勒斯将旅行中的经历兼收并蓄，形成一种非常个性化的风格。他雕刻的人像总是充满了活力，而整座喷泉雕塑则往往从建筑的整体出发，确保人像可以在天空与泉水的映衬之下进行观赏。

重要作品：《福克·菲尔白特（骑士的传说）》[Folke Filbyter（Le cavalier de la légende）]，20世纪20年代（瑞典利丁厄：米勒斯花园）；《神马和柏勒罗丰》(Pegasus and Bellerophon)，20世纪40年代（爱荷华：得梅因艺术中心）

分离运动和新艺术运动 (Secession and Art Nouveau)

19世纪晚期—20世纪早期

19世纪90年代，维也纳、慕尼黑、柏林等地的一些画家团体试图摆脱官方画院，从而更大程度地推广新的理念和风格。他们为自己取名为"分离派"（Sezession），并举办了风格前卫的画展，在当时引起了相关人员极其强烈的不满，以及各种各样的流言蜚语。最终，这些团体因内部的政治矛盾而导致了进一步的分裂。

▶ 维也纳分离大厦立面图
（*Façade of Secession Building, Vienna*）
分离大厦是一座新的艺术之家，于1898年竣工，仅6个月就完成了设计和建造，完全有别于奥匈帝国传统的建筑风格。

历史大事

公元1892年	柏林艺术家协会拒绝了蒙（Munch）的早期作品，德国艺术家开始了慕尼黑分离运动
公元1897年	克里姆特与奥地利美术学院，以及其赞助方"艺术之家"（Künstlerhaus）分道扬镳，独自举办画展，取得了巨大成功（5.7万人次参观），并创办了杂志《圣春》（*Ver Sarum*）
公元1898年	德国印象派领军人物马克斯·利伯曼（Max Liebermann）开始德国分离运动
公元1900年	赫克多·热尔曼·吉玛德（Hector Germain Guimard）举办首次新艺术设计展，是为巴黎地铁所创作

维也纳分离派运动
(Vienna Secession)

该运动由古斯塔夫·克里姆特（Gustav Klimt）发起，旨在通过追寻新颖前卫的理念将维也纳推上艺术的国际舞台，并与欧洲其他进步的艺术家们建立联系。更重要的一点，克里姆特希望借此将绘画、雕塑、建筑等美术文化与设计、装饰等应用艺术结合起来。

新艺术 (Art Nouveau)

法语词"Art Nouveau"意为"新艺术"。新艺术在19世纪90年代处于时尚的前沿，指的是一种高度装饰化的风格，最常出现在建筑和应用艺术中，旨在摒弃历史影响，创造出一种集所有艺术之大成的风格。法国的新艺术派作品自然而流畅，各个因素有机地结合在一起；德国和苏格兰的新艺术派作品则充满了各种各样的几何形状。

▷ 莎拉·伯恩哈特（*Sarah Bernhardt*）
阿尔丰斯·穆夏，1896年，彩色平版印刷，布拉格：穆夏基金会。穆夏是一位捷克的画家和设计师，定居于巴黎，其作品在法国新艺术运动中极为重要。

◀ 吻（The Kiss）
古斯塔夫·克里姆特，1907—1908 年，180cm×180cm，布面油画，维也纳：奥地利美景宫美术馆。画中的一对恋人被金铂雨组成的云所包围，象征着爱的力量。

古斯塔夫·克里姆特(Gustav Klimt)

● 1862—1918年　　🏳 奥地利　　✎ 油画；混合媒介；素描

克里姆特身材壮硕如熊，有着贪婪和不知疲倦的性欲和视觉欲望。他终身未娶，但有很多情人，还有4个孩子。

紧张而内向的绘画主题反映了克里姆特本人的性格(他是个性欲过剩的工作狂)，以及世纪末期维也纳的社会情态(神经质、懒惰、通奸、爱八卦、非常保守，但同时也涌现出了一批才华横溢，见解新颖的艺术家，如弗洛伊德、理查德·施特劳斯、马勒等)；同时，克里姆特在其作品中也表达了他对于探索现代情感，打破陈旧禁忌的愿望。与此同时，他也希望能够打破社会对于"艺术家"和"工匠"之间的势利区分。

克里姆特才华横溢，而且技巧极富创造力，这得益于他在装饰艺术学校(School for Decorative Arts)所受的训练，他在那里学习了各种工艺；除此之外，还因为他特别痴迷于埃及艺术(平面和装饰性的)和拜占庭艺术(金色和马赛克手法)。注意观察他作品中细腻的手部、隐藏的面庞，以及个性化的象征——他常常会通过暗示，而非外在的直接描述，来触及人们的内心情感。

重要作品：《朱迪思》(Judith)，1901年（维也纳：奥地利美景宫美术馆）；《艾米丽·佛罗吉》(Emilie Floege)，1902年（维也纳：维也纳历史博物馆）；《达娜厄》(Danae)，1907—1908年（私人收藏）；《希望II》(Hope II)，1907—1918年（纽约：现代艺术博物馆）；《婴儿(摇篮)》[Baby(Cradle)]，1917—1918年（华盛顿特区：国家美术馆）

现代主义
约1900—1970年

西欧各国年轻的艺术家和作家们正怀着无比激动的心情迎接 20 世纪的到来，他们希望并坚信 20 世纪是一个崭新的纪元，一个以技术进步与民主理想为驱动，并最终为大众带来经济效益与社会进步的纪元。

20世纪，社会上的各项产业突飞猛进，并逐渐成为有别于以往任何时期的现代化世界，届时，艺术家、建筑师以及工程师们将会成为创造这一崭新世界的主力军。大体来说，艺术家们的希望在很多方面均得以实现——层出不穷的新式风格以及技术革新的快速演变，从根本上彻底改变了艺术和创作环境，造就了思想与表达上的自由。但是这种自由的广度和多元化有时却令人有些眼花缭乱。

冲突

然而，理想主义者们没有预见到，那可以摧毁，甚至消灭上述自由的力量是多么强大，他们没有预见到政治冲突的激烈程度，也没有预见到随之而来的，对人类生命和物质环境的可怕破坏。

世界大战

政治斗争最主要的表现形式是两次世界大战（1914—1918年，1939—1945年）。到1919年，西线战事已经持续了4年之久，各国均苦不堪言，只有英国与法国尚有胜者之风。一方面，尽管美国已经展露出其经济与政治的野心，但是英、法作为世界头号殖民大国，还始终维护着自己的统治地位。另一方面，作为战败国，德国的政治经济均已混乱不堪；奥匈帝国被摧毁，不复存在；俄罗斯则开始了翻天覆地、影响深远的共产主义革命。1929年之后，包括美国在内的西方经济持续走低，并且始终萎靡不振。

1939年，战争开始后不久，法国被迫投降，只有英国还在孤军奋战。最终，依托美国的装备和苏联的战斗力组成的联盟战胜了纳粹德国，拯救了世界。

1945年之后，欧洲不得不承认西方世界已经被美国所主导的现实，英、法两国均未能遏制住战前法西斯主义在欧洲的扩张。

《 **年轻的女士和她的追求者们**（*Young lady and Her Suite*）
亚历山大·考尔德，1970年，涂漆钢，高10m，密歇根州底特律。首批现代艺术家和建筑师的梦想之一是创造一座理想化的城市。

▲ 表现英勇的苏联工人的雕塑,莫斯科。

复苏

英、法两国战后已无力挽回昔日的帝国风采,欧洲进入了一个潦倒而自省的阶段。自20世纪40年代末起,美国与苏联之间可能爆发的冲突成为国际关系的焦点,1949年之后又多了一个新的影响世界局势平衡的决定性因素——核战争,这一威胁可能会使人类走向万劫不复的自我毁灭之路。

到了1970年,世界形势变得全然不同。1945年的德国曾一片废墟,被敌对国家占领,而1970年的联邦德国已傲然成了欧洲第一大经济体。这一时期,基于20世纪五六十年代美国经济的蓬勃发展,几乎所有西方国家都实现了前所未有的经济高速增长。1947年,根据《马歇尔计划》,美国向西欧国家提供了经济援助,从而使饱受战争蹂躏的西欧经济逐渐开始复苏。之后美国活力无限,并打造出一个消费性社会的诱人愿景,以此驱动了全世界的发展。1957年,欧洲经济共同体承载着众人的美好理想而创立,但很

时间轴:1900—1970年

1900年 弗洛伊德《梦的解析》于维也纳出版	1914—1918年 第一次世界大战	1929年 华尔街股灾引发全球经济衰退	1938年 希特勒吞并了奥地利和捷克斯洛伐克的边境地区	1939年 德国入侵波兰,第二次世界大战爆发	
1900年	**1910年**	**1920年**	**1930年**		
	1907年 毕加索创作《亚维农的少女》	1917年 俄国革命	1919年 《凡尔赛和约》使德国丧失了部分领土,奥匈帝国解体	1933年 希特勒当选德国总理	1936年 西班牙内战开始(至1939年结束)

快便抛却了初衷,转而成了一个追求舒适生活以及优厚福利的组织。

先锋派

先锋派艺术有其强烈的意识形态和道德纲领,当人们迫切希望改变现存的专制或不稳定的社会状况时,以及在将激进的政治行为当作执政传统的地方,先锋派艺术发展得最为繁荣。法国、俄罗斯、德国、荷兰是先锋派最先发展起来的国家,意大利和西班牙紧随其后。在英国和美国,由于言论自由与政治稳定已经司空见惯,现代艺术最初并没有引起人们的注意。然而20世纪三四十年代,从欧洲到美国的难民将他们前卫的思想带到了美国,并受到了美国人的热烈欢迎。不过,后来人们对经济大萧条以及苦难战争的记忆渐渐模糊,消费性社会所带来的自由、轻松的生活方式让艺术家们无比向往,并激发了他们的创造力,原本具有创新性质的艺术很快沦为商业逐利行为的牺牲品。

◣ 纽约克莱斯勒大厦
这座像是装饰艺术品的摩天大厦地标,设计于经济繁荣的时代,却在即将完工的前半年,华尔街爆发了股灾。

◢ 苏联"二战"时期明信片。

1945年 德国投降,欧洲战事结束;广岛遭投原子弹,日本投降	1955年《华沙公约》签署	1956年 匈牙利的反苏起义被镇压	1962年 安迪·沃霍尔的《25个彩色的玛丽莲》问世,纽约	1969年 美国人成功登陆月球
1940年	**1950年**	**1960年**		**1970年**
1941年 德国入侵苏联	1947年 纽约取代巴黎,成为艺术先锋派的中心	1957年《罗马条约》:欧洲经济共同体成立	1962年 古巴导弹危机	1967年 "权力归花儿"之年,反越战运动愈演愈烈

亨利·马蒂斯(Henry Matisse)

1869—1954年　　法国　　油画；雕塑；拼贴画；素描

马蒂斯善于运用色彩来表达他对生活的热爱。他是现代主义运动的领袖人物，做事从容不迫，有条不紊，做人既有学者风范，又善于社交，但从不流连于声色犬马之中。

自画像（*Self-Portrait*）
1918年，65cm×54cm，布面油画，勒卡托康布雷西：马蒂斯博物馆。马蒂斯时年49岁，他比同时代的另一位巨匠毕加索大12岁。

马蒂斯最初在巴黎学习法律，当过法律助理。后来，他进入了颇具影响力的朱利安学院开始学习美术，后又进入巴黎美术学院，师从古斯塔夫·莫罗，并结识了多名后来的野兽派画家。马蒂斯接触艺术比较晚，而且很偶然——在他21岁时做了一场阑尾炎手术，在恢复期间有人送给他一盒油彩，从此他便迷恋上了绘画，一发而不可收拾。

19世纪90年代末期，马蒂斯开始尝试分光派的画法，并掌握了扎实的色彩理论知识。1899年，他转而学习塞尚的绘画技法，尽管当时身无分文，马蒂斯还是从画商安布鲁瓦兹·沃拉尔(Ambroise Vollard)那里买回了一幅塞尚的小型作品——《沐浴者》(*Bathers*)。马蒂斯将这幅作品珍藏了一生，并且每当他的艺术生涯遭遇低谷或到达关键期时，他都会以这幅画来激励自己。1904年夏天，他离开了寒冷的北欧，来到了法国和西班牙交界的边境小镇科利乌尔，并在那里第一次体验到了地中海的阳光所带来的明媚和温暖，这一感受令他整个人焕然一新。

1905—1907年，作为野兽派最重要的画家，马蒂斯始终拥护先锋派艺术，并为年轻艺术家们开设了一所学校。他的《画家的札记》(*Notes of a Painter*，发表于1908年)是现代艺术理论最重要的著作之一。同一时期，他还到访过摩洛哥，领略了伊斯兰艺术和波斯艺术中巧妙的图案构思以及大胆的色彩运用技法，并深受影响。20世纪20年代，马蒂斯大部分时间都居住在尼斯，他的艺术不断蓬勃发展着，而且越来越丰富。他对光影与色彩的运用十分迷恋，即便已经久卧病榻，马蒂斯也依然坚持创作。从很多方面来看，马蒂斯晚期的作品多产而富有创意，包括那些纸质的剪贴画和拼贴画、《爵士》(*Jazz*)与《马戏团》(*La Cirque*)系列插画，以及为旺斯教堂(位于尼斯附近)设计的彩色玻璃窗和法衣。

主题与风格

马蒂斯将作品的主题(通常是开着的窗户、静物，以及女性裸体)用缤纷的色彩表现出来，营造出欢乐的氛围。他笔下的颜色仿佛被赋予了生命，在画面中自由流淌，并不对自然刻意模仿。马蒂斯研究用色时会将他所描绘的对象独立出来，并将其描绘成一种令人想要触摸和感知的物体。正因如此，马蒂斯热衷于探索带有异国情调的艺术品，特别是具有强烈装饰感和鲜艳色彩的东

豪华、宁静、欢乐（*Luxe, calme, et volupté*）
1904年，98cm×118cm，布面油画，巴黎：奥赛博物馆。此画为马蒂斯标志性的作品之一，作品创作深受塞尚《沐浴者》的影响。

▲ 大幅斜倚着的裸体（*Large Reclining Nude*）
1935年，66cm×92.7cm，布面油画，马里兰：巴尔的摩艺术博物馆。马蒂斯前后共对这件作品修改了22次，调整背景以及模特的比例，直到自己满意为止。

方面料和瓷器。1920—1925年，马蒂斯在《宫女》（*Odalisque*）系列作品中将此种表现手法发挥到了极致。马蒂斯晚年开始剪纸的创作，以探索色彩的雕刻感。同时，他还是一位才华横溢、富有创新精神的版画家，那些表面上看似简单的作品却十分具有欺骗性，这都是马蒂斯经过深思熟虑、反复修改而得到的成果。

探寻

马蒂斯通过将油彩进行拥挤、并列、加深、松弛、净化、加热和冷却等方法，使其作品在色彩探索方面达到了极致。我们能够看到，马蒂斯的作品中那些明亮的色彩周围有一部分留白，正是这些留白使得色彩能够"呼吸"，并使观赏者发挥出全部的视觉潜能。画作中开放式的笔触是画家有意而为之的，旨在赋予色彩以动感和生命力，同时也记录着画家本人的存在。马蒂斯曾表示，他梦想着一种"兼具平衡、纯洁与宁静的艺术，没有令人不安或沮丧的主题，就像一把舒适的扶手椅，能够带给人一种抚慰和平静的感受……"马蒂斯这种明显不存在的理想，或者说是有待商榷的理念令毕加索对其感到困惑。如果说马蒂斯与毕加索二人曾在早年间为谁是先锋艺术领袖而明争暗斗的话，那么晚年时期两人则是保持了一种彼此尊重的距离，实时了解对方的动态，甚至彼此学习，互相取长补短。

重要作品：《生活的欢乐》（*The Joy of Living*），1905—1906年（宾夕法尼亚州：巴恩斯基金会）；《东方地毯上的小雕像和花瓶》（*Statuette and Vases on an Oriental Carpet*），1908年（莫斯科：普希金博物馆）；《黑人 I~IV》（*The Black I-IV*），1909—约1929年（伦敦：泰特美术馆）；《斜倚着的裸背》（*Reclining Nude Back*），1927年（私人收藏）；《蜗牛》（*The Snail*），1953年（伦敦：泰特美术馆）

野兽派 (LES FAUVES), 1900—1907年

该名称最早出现在1905年的巴黎秋季沙龙展览上。当时,《吉尔·布拉斯》(Gil Blas) 杂志的艺术评论家路易·沃塞尔 (Louis Vauxcelles) 嘲笑那些色彩亮丽的绘画为"野兽的作品"。后来,这些艺术家们欣然接受了这一称呼,并在世纪交叠之际成立了野兽派,将彼此自由地联系了起来。

1898年,马蒂斯和德朗 (Derain) 一起学习研究绘画。两年后,德朗的朋友弗拉曼克 (Vlaminck) 也加入进来。他们深受梵高、塞尚,以及点彩派修拉的影响,尽管点彩派最终让步于由醒目的纯色勾勒出的宽大、起伏的笔触,但他们的主旋律都是追求色彩的和谐,让色彩可以在画布上自由地流淌。这体现了德朗"只为色彩而用色"的理想,也就是说任何物体都可以散发它自己独特的光芒。野兽派的主要成员有马蒂斯、杜飞 (Dufy)、德朗、弗拉曼克,以及布拉克 (Braque),他们在法国南部的科利乌尔镇获得了很多灵感。不过到1907年,这一团体中的大多数画家已经开始探索新的个人理想了。

查林十字桥(*Charing Cross Bridge*)
安德烈·德朗,1906年,81.2cm×100.3cm,布面油画,华盛顿特区:国家美术馆。莫奈关于泰晤士河的作品对德朗的影响颇深。

夏都岛的托船(*Tugboat at Chatou*)
莫里斯·德·弗拉曼克,1906年,50cm×65cm,布面油画,私人收藏。弗拉曼克与德朗被称为"夏都岛一对",在这之前他们还在巴黎的郊区一起画过画。

莫里斯·德·弗拉曼克
(Maurice de Vlaminck)

- 1876—1958年　　🏴 法国　　🎨 油画;素描

弗拉曼克是一个性格反复无常,且喜欢自吹自擂的人。1905—1906年,他作为前卫的野兽派艺术家之一在法国引起了短暂的轰动。年轻时,他曾以赛车和在管弦乐队里拉小提琴为生。1899年,弗拉曼克在火车上遇到了德朗,这成为他命运的转折点。

弗拉曼克早期的风景画色彩丰富,颜料厚重,线条流畅有力,设计简洁,这些都体现了当时进步的法国年轻艺术家们追求冒险、敢于探索的精神。然而,他后期的风景画却不进反退,成为乏味的公式化作品,表面看上去是现代主义,实际上并非如此。

弗拉曼克的作品主题往往比较传统,而创作方式却通常带有新意。我们可以将二者分开来看,同时思考他不断追求新与旧、传统与创新之间平衡的原因。弗拉曼克的调色并不精细,他喜欢使用红、蓝、黄、绿这四种颜色,并将它们融合在一起,形成一种强烈的视觉冲击。

重要作品:《蓝房子》(*The Blue House*),1906年 (明尼苏达:明尼阿波利斯艺术学院);《夏都岛塞纳河上的拖船》(*Tugboat on the Seine, Chatou*),1906年 (华盛顿特区:国家美术馆);《塞纳河风景》(*View of the Seine*),约1906年 (圣彼得堡:埃尔米塔日博物馆);《静物》(*Still Life*),约1910年 (巴黎:奥赛博物馆);《河》(*The River*),约1910年 (华盛顿特区:国家美术馆)

巴黎的塞纳河（*The Seine at Paris*）
阿尔贝·马尔克，约1907年，65cm×81cm，布面油画，私人收藏。阿尔贝·马尔克擅长用全景式的视角来描绘塞纳河，以及以码头、起重机、托船、抛锚的船只为特点的法国港口。

阿尔贝·马尔克（Albert Marquet）

- 1875—1947年　法国　油画；水彩；素描

马尔克与马蒂斯一道师从莫罗，其绘画风格引人入胜，且充满了诗情画意——强劲而简洁的设计，清晰、和谐的用色，对不必要的细节尽数摒弃（马蒂斯对其赞誉有加，将他比作日本画家葛饰北斋）。马尔克创作了很多小型的油画和水彩作品，他创作的关于巴黎、塞纳河，以及法国港口的风景画均属佳作，且备受欢迎。

重要作品：《安德烈·鲁韦尔》（*André Rouveyre*），1904年（巴黎：奥赛博物馆）；《新桥》（*Le Pont-Neuf*），1906年（华盛顿特区：国家美术馆）；《冬天的塞纳河上》（*Winter on the Seine*），约1910年（奥斯陆：国家美术馆）

安德烈·德朗（André Derain）

- 1880—1954年　法国　油画；雕塑；素描

德朗作为马蒂斯最主要的合作伙伴而为人所熟知。20世纪初，他们曾一起在法国南部创作野兽派风格的作品。同时，德朗也是最早对非洲雕塑产生兴趣的艺术家。

德朗早期的作品对现代艺术中的色彩运用产生过极大的影响。他创作的主题以传统景观为主，其中于1906年创作的伦敦景观（泰晤士河）系列作品意义非凡。后来，他不明智地放弃了对色彩的追求，转而对画面的结构形式更加关注。他晚期的作品平淡无奇，如今也有被高估的嫌疑。德朗早期作品以引人入胜的色彩、开放式的笔触，以及强劲大胆的构图而著称。他用色巧妙，利用色彩的调和与对比将半色调与全色调相结合。德朗将颜色进行了固定的区分，在他的笔下，天空总是湛蓝的，叶子总是嫩绿的（而马蒂斯笔下的天空可能是黄色、绿色，或者其他任何的颜色）。

重要作品：《马蒂斯的画像》（*Portrait of Matisse*），1905年（伦敦：泰特美术馆）；《查林十字桥》（*Charing Cross Bridge*）（见270页）；《伦敦池》（*The Pool of London*），1906年（伦敦：泰特美术馆）；《法国南部》（*Southern France*），1927年（私人收藏）

表现主义和抽象主义 (Expressionism and Abstraction)

20世纪初

表现主义和抽象主义是现代艺术发展早期的主要流派,其影响持续至今,并产生了多种多样的个性化风格。早期,该流派的艺术家们致力于将美术变成像音乐一样,能够通过细微的迹象、高度的感觉和自由的联想来传递情感和意义,而非仅仅通过形式和对外观的描绘。

汉堡风暴潮(*Storm Tide in Hamburg*)
奥斯卡·科柯施卡,1962年,90cm×118cm,布面油画,汉堡:艺术馆。此画创作于他在伦敦泰特美术馆的第一次回顾展期间。

怪兽(*Fabeltier*)
弗兰茨·马克,1912年,14.3cm×21.4cm,木刻版画,汉堡:艺术馆。1911年,马克开始创作一系列动物主题的作品,这些作品铸就了他的盛名。

表现主义是指艺术家们通过将色彩、画面、空间、比例、形式或鲜明的主题,或者其中某几项的组合以扭曲的形态表现出来,以此来传达他们超凡的感受能力。这种风格在德国艺术界尤为盛行,人们需要以此来对抗第一次世界大战后德国面临的精神和社会危机。

一件好的抽象艺术作品会在思维或者情感上具备隐含的意义(或二者兼有),而不是对任何可见的物体或人物的再现或模仿。创作优秀的抽象艺术绝非易事,可能还需要浏览大量的作品(例如在画家的个展上),这样才能逐渐发现并全面了解某位艺术家所要表达的东西,而为之付出的努力一定会有所回报。坦白地说,在混合型画展上看一件抽象艺术作品通常是毫无意义的,因为你所能见到的只是作品吸引人眼球,或是一些肤浅片面的特征。

探寻

瓦西里·康定斯基(Wassily Kandinsky)最初是一名具象画家,他是最早创作出真正抽象艺术的人之一,在这种艺术中,色彩和形式具有自己的表现力和生命力。康定斯基认为,抽象艺术能够成为像伟大的文艺复兴时期的具象绘画一样博大精深的艺术风格。由于对俄国革命的结果感到失望,他放弃了在俄的学术职位,并再次前往德国定居。在德定居期间,康定斯基的创作达到了高峰。1921年,他完成了《黑色框架》(*Black Frame*),其中囊括了他关于使用形状、线条和色彩来表达画作情感属性的全部理论。

历史大事	
公元1910年	康定斯基创作了最初的抽象作品
公元1911年	康定斯基完成抽象艺术重要论述《论艺术的精神》(*On the Spiritual in Art*),并创办了"青骑士派"(Der Blaue Reiter)
公元1914年	第一次世界大战爆发,多名艺术家死于战场,包括弗兰茨·马克(Franz Marc)和奥古斯特·麦克(August Macke)
公元1919年	魏玛共和国统治德国;文化与艺术多样化时期;埃贡·席勒(Egon Schiele)死于流感
公元1934年	表现主义被纳粹定罪为"堕落退化的艺术"

现代主义 | **273**

◀ **黑色框架**（*Black Frame*）

瓦西里·康定斯基，1922年，布面油画，巴黎：国家现代艺术博物馆。此画创作于康定斯基刚开始在包豪斯建筑学院（the Bauhaus）执教期间。这幅作品不能以理智的角度去分析，而是要像欣赏音乐一样，令其唤起大脑中对韵律的感受。

画家使"成熟的"曲线与"年轻的"折线形成对照

对于康定斯基来说，水平线条"冰冷而平坦"，垂直线条"温暖而有高度"；锐角"温暖、尖利、活跃"，直角"冰冷而克制"

康定斯基认为红色能够让人感觉到"一声猛烈的鼓声"，而绿色则是"小提琴纤细的声音"

根据康定斯基的理论，黄色能够达到"眼睛和精神均无法承受的高度"

》 **技巧**

类似的作品均经过了康定斯基无比精细的规划和落实才得以面世。色彩、角度、空间在线条与平面重叠的地方必须要绝对精准。

爱德华·蒙克(Edvard Munch)

 1863—1944年　　挪威　　油画；版画；木刻

蒙克是北欧最著名的画家，也是表现主义的先驱。他早年间疾病缠身、精神错乱、作品被拒、感情不幸，并且时常陷入深深的自责，可以说是在死亡的边缘游走，简直就是弗洛伊德教科书式的案例。

我们能够在蒙克的作品中观察到他是如何克服自己所患的精神疾病的。在1908年精神崩溃之前，蒙克的创作达到了巅峰。这些作品往往描绘一些老生常谈的题材，其中充满了易于辨认的孤立、厌世、性欲、死亡的形象。但是蒙克却有一种罕见的天赋，能够将以上的个人情感以一种普遍的方式表达出来，并美化焦虑，让我们得以意识到自己内心的恐惧并且勇于面对它，甚至与之坦然相处。

蒙克的作品线条粗犷，形成了一种未完成的风格——通过用笔杆刮擦绘制出树丛般的油彩，加上简单而平衡的构图，显露了画家内心中的不确定性，以及他对于平静与稳定的追求。在他的作品中还可以看到强烈的色彩组合、怪异的肤色、画家对于眼睛和眼眶的迷恋，以及象征男性生殖器的符号等。蒙克的木刻作品充分地利用了木材的纹理，位于其造诣最高的作品之列。

蒙克受梵高的影响很大。同梵高一样，蒙克也创造了一种令人震惊的视觉语言，用来表达困扰其终生的精神病症——绝望、厌世和孤独。《呐喊》(*The Scream*)这一作品，蒙克创作了两个版本，均以令人震惊的直接方式表达了画家那种深刻的疏离感和梦魇般的内心世界。

重要作品：《病孩》(*The Sick Child*)，1885—1886年（奥斯陆：国家美术馆）；《星空》(*Starry Night*)，1893年（洛杉矶：保罗·盖蒂博物馆）

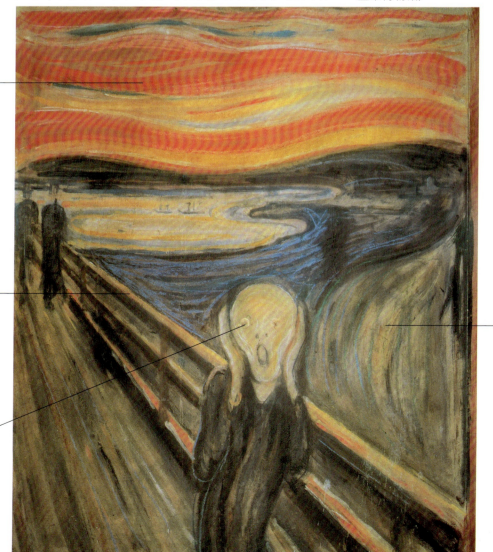

呐喊（*The Scream*）
1893年，91cm×73cm，画板油画，以及纸板蜡笔画，奥斯陆：国家美术馆。此画是世界上最为人熟知的作品之一，是蒙克作品《生命的饰带》(*The Frieze of Life*)的一部分，这是"一首关于生命、爱情以及死亡的诗歌"。这幅作品占用了蒙克大半生的时间，他竭力想要寻求一种绘画方式来表现自己内心的动荡和不安。

- 天空中充斥着耀眼的红色、绿色和黄色，这种不真实暗喻了人物内心的绝望
- 桥和栏杆组成的僵直且令人不安的斜角线，与对面水的倾斜角度形成了对比。地平线相对较高，着重地进行了突出。人物被固定于画面中央
- 空洞的眼睛瞪视前方，长在像骷髅一样的脸上，蒙克经常用这一形象来表达人物内心的煎熬
- 已经几乎不成形的风景暗示着一个陷入混乱的世界。就像那生动的天空，这些图案也预示着抽象绘画的到来

现代主义 | 275

⬆ 自画像裸体（*Self-Portrait Nude*）
埃贡·席勒，1910年，110cm×35.5cm，布面油画，维也纳：艾伯特美术馆。席勒经常请模特独自站在简单的背景中，就好像是解剖台上的一个标本。

埃贡·席勒（Egon Schiele）

● 1890—1918年　▣ 奥地利　△ 油画；水彩；素描

席勒是一个有着强烈情感的天才，却遭遇了短暂且悲惨的一生。他的艺术显露出了他自我毁灭的性格，以及在西格蒙德·弗洛伊德（Sigmund Freud）笔下所描写的维也纳幽闭恐惧症式的内省。1918年，他和他怀孕的妻子均在一场大流感中不幸丧生。

席勒的艺术聚焦于性意识强烈的主题，包括肖像画、自画像，以及在他生命晚期创作的宗教题材的作品。他画中的人物往往孤立无助、形单影只，并且通常以轮廓的形态表现出来，或者是处于高度紧张关系之中的夫妇或群体，他们姿态扭曲，面部呈现出内心思虑的憔悴，伴随着新艺术风格的城市风光背景。作为一个早熟而有天赋的画家，席勒也画了很多素描和水彩画。他的作品探索着一种能够令人紧张不安、心跳加速的轮廓画法，能够快速地填满色彩，从而营造出一种强烈的即时性和紧迫感。

一百年前，席勒的作品给当时的人们带来了相当巨大的震撼，时至今日，也依然能够令人感到十分震惊。当时，席勒的作品引起了保守派的强烈反对，其本人也以伤风败俗的罪名被逮捕入狱，但是他在进步人士团体中却得到了认可并大获成功。席勒认为人的形态和精神均属于动物的一种，而非道德的存在。他始终都在追求在个性创造以及完全自主两个方面的绝对自由。

重要作品：《悲哀的女人》（*Mourning Woman*），1912年（纽约：现代艺术博物馆）；《河上的房子（老城）》[*Houses on the River (The Old Town)*]，1914年（马德里：提森-博内米撒艺术博物馆）

埃米尔·诺尔德（Emil Nolde）

● 1867—1956年　▣ 德国　△ 油画；水彩；版画；雕刻

诺尔德是表现主义的先锋，也是桥社（Die Brücke）的成员之一，他的作品中隐藏着一种特有的激进—倒退的复杂性。他对欧洲之外的"原始"艺术非常感兴趣，但是却相信种族纯洁以及优等种族等理论。

诺尔德天生就是一个表现主义艺术家，他充分展现了表现主义的优势（自发性、激情、视觉的挑战）和劣势（太尖锐，很快就失去了动力）。他创作的风景、海景（他最好的作品），以及肖像作品，使用了明亮、冲突的色彩，以及厚重的颜料，有意识地营造出了一种简洁和原始的感觉。诺尔德对色彩有着某种直觉，当你站在远处观看他的画作时就会深有体会。1941—1945年，他还创作了大量的水彩画。

诺尔德早期作品十分大胆前卫，曾处于时尚艺术的前沿，但是后来却止步不前，1910—1940年的作品如出一辙（不过也只有贝克曼能够在40岁后仍旧保持表现主义那种最初的创造力和活力）。作为一名不折不扣的纳粹分子，诺尔德一直不明白为什么纳粹政府要拒绝他的作品——也许他是一个在艺术和政治上发展均受阻碍的奇怪案例？

重要作品：《年轻的黑马》（*Young Black Horse*），1916年（多特蒙德：东墙博物馆）；《兰花》（*Orchids*），1925年（私人收藏）

◻ 跳舞的人（*The Dancers*）
埃米尔·诺尔德，1920年，布面油画，斯图加特：国立美术馆。诺尔德受1913年的新几内亚之行影响颇深，他说："任何原始和基础的东西都能令我产生无限的遐想。"

桥社(DIE BRÜCKE)，1910—1913年

桥社是一个重要的表现主义先锋团体，总部位于德国德累斯顿，由基西纳（Kirchner）、施密特-罗特卢夫（Schmidt-Rottluff）、赫克尔（Heckel）和福里茨·布莱依尔（Fritz Bleyl）创立。他们通过描绘现代都市、风景及人物，来表达激进的政治理念和社会观点。后来，诺尔德（Nolde）、佩希斯坦（Pechstein）和凡·东根（Van Dongen）也加入了进来。桥社画家们受到当时最先进的巴黎思潮和欧洲外原始艺术的影响，作品色彩亮丽，轮廓粗犷，故意使用较为质朴的技法（大多数成员均未受过正规训练）。他们还使木刻工艺再次成为一种表达的媒介。

柏林街景（Berlin Street Scene）

恩斯特·路德维希·基西纳，1913年，121cm×95cm，布面油画，柏林：桥社博物馆。1911年基西纳搬到柏林居住，对柏林快节奏的街头生活极其着迷。

奥托·穆勒(Otto Müller)

● 1874—1930年　　德国　　版画；油画

在1910—1913年，穆勒很短暂地成为桥社的一员，但是对德国的先锋派艺术来说，他算得上是一位举足轻重的人物。他从马蒂斯(Matisse)和立体派(Cubiist)那里获得了"原始"的灵感，应用粗糙的纹理、大胆的轮廓和明艳的色彩，创作出了令人震撼的风景画中的裸体形象。1920年之后，他还创作了一系列吉卜赛主题的作品。

重要作品：《两名入浴者》(Two Bathers)，约1920年（华盛顿特区：国家美术馆）；《亚当和夏娃》(Adam and Eve)，1920—1922年（旧金山：美术博物馆）

恩斯特·路德维希·基西纳(Ernst Ludwig Kirchner)

● 1880—1938年　　德国　　版画；油画；雕塑

基西纳是桥社的主要成员之一，他性格敏感，经历战争后精神变得极易崩溃，身体也弱不禁风，最终自杀身亡。基西纳以一种全然的、强烈的表现主义手法，表达着那个时期人们类似于精神分裂的心理境况。基西纳善于运用粗线条，以及光亮、强烈的色彩来作画。

重要作品：《炮兵》(Artillerymen)，1915年（纽约：古根海姆博物馆）；《从军自画像》(Self-Portrait as a Soldier)，1915年（奥伯林，俄亥俄：艾伦纪念美术馆）

马克斯·佩希斯坦(Max Pechstein)

● 1881—1955年　　德国　　版画；油画；雕刻

佩希斯坦是桥社的领导人，除油画和雕刻之外，他的领域还包括了装饰工程和彩色玻璃设计。佩希斯坦被称为"当今时代的乔托"，他的作品呈现出一种独特的扁平化风格，喜欢使用未混合的纯色描绘抒情的主题以及风景中的人像、裸体、动物等。马蒂斯以及海洋艺术对佩希斯坦的影响颇深。但是，他在商业上的成功却使他与先锋派的艺术家同行们越发疏远了。

重要作品：《内莉》(Nelly)，1910年（旧金山：现代艺术博物馆）；《坐着的裸女》(Seated Nude)，1910年（柏林：国立博物院）

埃里希·赫克尔（Erich Heckel）

● 1883—1970年　　▣ 德国　　△ 版画；雕刻

赫克尔是德国表现主义画家中的领军人物，同时也是桥社成员之一。他没有接受过专业训练，但他用明艳的色彩，以及强烈的、棱角分明的风格，绘制出了一系列有力却悲观的画面，包括裸体、肖像、疾病和痛苦的感觉等。他所创作的风景画则更具有装饰性。

重要作品：《村里的池塘》(The Village Pond)，1910年（汉诺威：史普林格博物馆）；《饭桌上的二人》(Two Men at Table)，1912年（汉堡：艺术馆）

卡尔·施密特-罗特卢夫（Karl Schmidt-Rottluff）

● 1884—1976年　　▣ 德国　　△ 油画；版画；木刻；雕塑

施密特-罗特卢夫是德国表现主义的领军人物，也是桥社的成员之一。他的风格浑然天成、强劲有力、棱角分明、独一无二，他有意识地使用了粗糙的色彩和极简的风格。其晚期（1945年之后）的作品相对柔和了一些，也更加流畅，但仍然充满了浓厚的色彩。他还创作了极具感染力的木刻和平版印刷作品。他也曾遭遇过纳粹的诽谤和谩骂。

重要作品：《堤坝的裂缝》(Gap in the Dyke)，1910年（柏林：桥社博物馆）；《公园里的红塔》(Red Tower in the Park)，1910年（法兰克福：施泰德博物馆）

瓦西里·康定斯基（Wassily Kandinsky）

● 1866—1944年　　▣ 俄罗斯　　w 油画；版画

康定斯基是现代主义运动的先驱，据说是他创作了第一幅抽象派画作。他曾分别于1896—1914年和1921—1933年两次定居德国，并于20世纪20年代在包豪斯建筑学院任教。

康定斯基最开始将具象作品简化，然后逐渐过渡到素描抽象画，后又缓慢地转变成了具有清晰线条的硬边抽象艺术。康定斯基有着复杂且多面的性格，通过研究大量的理论著述，他发展出了一条不依靠本能的学术型艺术之路。但同时他对色彩也有着极度敏感的掌控力——他不仅能够看到色彩，还能"听"到色彩（一种被称为通感，即跨越感官的感知现象）。

让我们站得离画近一些，让画中的世界充满你的视野，然后放松你的眼睛和大脑，像聆听音乐一样去感知画中的色彩与形状——不要试图做任何的学术分析，让你的自我飘入画中，犹如身临其境般，达到忘我的境地。如果你以前从来没有用这种方式去看过一幅画，那么这对你来说一定会是一种奇妙的、令人振奋的精神体验，当然，这也需要时间进行反复的练习。

重要作品：《圣·乔治一世》(St George I)，1911年（圣彼得堡：埃尔米塔日博物馆）；《即兴创作31号（海战）》[Improvisation 31 (Sea Battle)]，1913年（华盛顿特区：国家美术馆）；《数个圆圈》(Several Circles)，1926年（纽约：古根海姆博物馆）

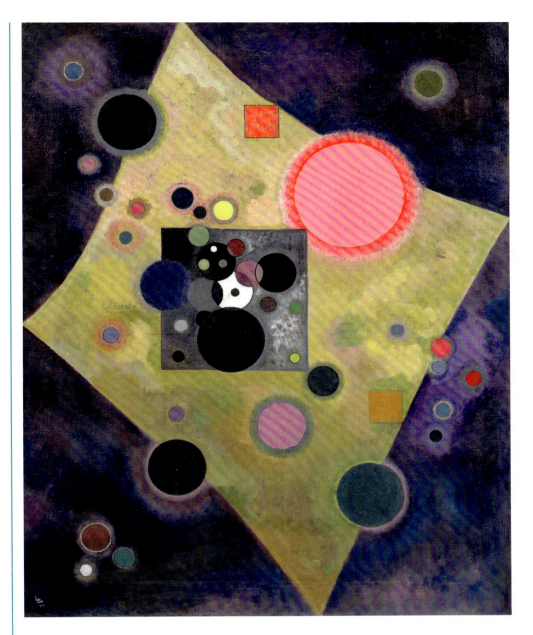

△ **粉红色中的腔调**（Accent in Pink）

瓦西里·康定斯基，1926年，100cm×80cm，布面油画，巴黎：国家现代艺术博物馆。此画创作的时间与包豪斯建筑学院为其出版重要论著《点、线、面》(Point and Line to Plane) 同属一年。

青骑士 (DER BLAUE REITER), 1911—1914年

"青骑士"是德国表现主义的重要团体,由先锋派艺术家们自由组成,成立于慕尼黑,康定斯基和马克都是其中的主要成员,其他成员还包括克利(Klee)、麦克,以及穆特(Münter)等。该名称意为"青色的骑士",取自于《青骑士年鉴》封面的一幅康定斯基的作品之名。青骑士派画家希望通过抽象和简化的手法,以及色彩的力量,将精神价值内置于艺术之中。

1912年青骑士年鉴 (The Almanac of 1912)

包括由青骑士画派画家以及作曲家阿诺尔德·勋伯格(Arnold Schoenberg)创作的12篇文章和插图,甚至还有一部康定斯基创作的剧本。

加布里埃尔·穆特 (Gabriele Münter)

- 1877—1962年
- 德国
- 油画

穆特受野兽派影响颇深,是"青骑士"的领袖人物,1903—1914年,她与康定斯基既为伙伴,又是情人。同时,她还创作出了大胆且极富表现力的静物和风景画,她的作品不但色彩艳丽,而且风格也十分独特。1917年,她与康定斯基分道扬镳,并从此不再作画。

重要作品:《内部》(Interior),1908年(纽约:现代艺术博物馆);《未来》(在斯德哥尔摩的女人)[Future (Woman in Stockholm)],1917年(美国俄亥俄州:克利夫兰艺术博物馆)

弗兰茨·马克 (Franz Marc)

- 1880—1916年
- 德国
- 油画

马克是"青骑士"的重要成员,他的父亲也是一位画家。马克的作品来源丰富、个性鲜明,深入探索了动物以及自然界中万物和谐共存的景象,并将进步的法国立体主义结构、马蒂斯式富有表现力的色彩,以及传统的德国浪漫主义对于自然的观点进行了融合。到1914年,马克的作品变得更加抽象。最终,他死于凡尔登战役。

重要作品:《老虎》(The Tiger),1912年(慕尼黑:市立伦巴赫美术馆);《动物》(Animals),1913年(莫斯科:普希金博物馆);《山魈》(The Mandrill),1913年(慕尼黑:现代艺术展馆)

奥古斯特·麦克 (August Macke)

- 1887—1914年
- 德国
- 油画;水彩

麦克是德国表现主义画派"青骑士"的领军人物,不过他无论是在世界观还是在艺术表现上,都非常具有法国风格。他的创作整体来说更加欢快,而非痛苦。他善于运用清晰明快的色彩描绘具象的主题来抒情达意。但是,他的艺术天赋并没有得到充分的发挥,年仅27岁便死于一战时期德国的第一次保卫战。

重要作品:《图恩湖花园》(Garden on Lake Thun),1913年(慕尼黑:市立伦巴赫美术馆);《穿着绿色夹克的女人》(Woman in a Green Jacket),1913年(科隆:路德维希博物馆)

詹姆斯·恩索尔 (James Ensor)

- 1860—1949年
- 比利时
- 油画;雕刻

恩索尔颇有艺术天赋,但是他性格孤僻,作品也古怪离奇,画面中过于亮丽的色彩充满了可怕的意象(如骷髅、骨架、自画像、受难的耶稣等),常常令人感到紧张和焦虑。这些意象大多来源于他幼年时期父母经营的纪念品商店,那里的货品给他留下了深刻的记忆。他最好的作品创作于1885—1891年,之后的创作多为重复的内容。后来,他的那些优秀的素描、雕刻,以及油画作品也最终得到了人们迟来的认可。

重要作品:《有光束的静物》(Still Life with Ray),1892年(布鲁塞尔:比利时皇家美术博物馆);《有贝壳的静物》(Still Life with Sea Shells),1923年(波士顿:美术博物馆)

基督胜利进入布鲁塞尔 (Christ's Triumphant Entry into Brussels)

詹姆斯·恩索尔,1888年,258cm×431cm,布面油画,洛杉矶:保罗·盖蒂博物馆。这是恩索尔早期的代表作之一,他坚信最终的胜利必然属于社会主义而非基督教,这也是他创作该幅作品的灵感来源。

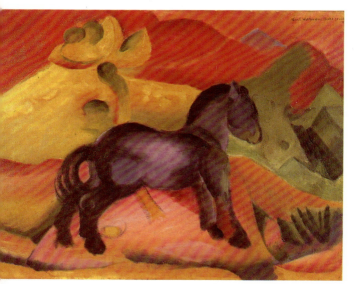

小蓝马 (Little Blue Horse)
弗兰茨·马克,1912年,58cm×73cm,布面油画,德国萨尔布吕肯:萨尔州博物馆。马克认为动物有其天生的纯真,这令它们可以超越人类,通晓更伟大的真理。同时,动物的命运与人类的命运又极为相似,可以为人类的命运提供启示。

凯绥·珂勒惠支（Käthe Kollwitz）

- 1867—1945年
- 德国
- 版画；雕塑；木刻；水彩；雕刻

珂勒惠支是一位伟大的版画家，尤其擅长黑白木版画，同时也是一位雕刻家。她非常关注人体以及情感，并将之视为不朽的力量，在创作中对富于表现力的手部和脸部十分重视。

她的创作主题比较个人化，例如母亲和孩子，她的儿子死于一战中的故事，以及她的自画像等。珂勒惠支的政治理想十分坚定，提倡社会改革（但从不赞成大革命），受到了人们的赞誉（纳粹党除外）。

▲ 幸存者；反战之战；1924年9月21日反战日（The Survivors; War against War; Anti-War Day 21 September 1924）凯绥·珂勒惠支，1924年，版画，佛罗里达：大屠杀纪念馆。这幅招贴画由位于阿姆斯特丹的国际工会联合会发行。

重要作品：《纺织工人的反抗系列》（Weavers' Revolt Series），1895—1898年（柏林：凯绥·珂勒惠支博物馆）；《农民战争系列》（Peasants' War Series），1902—1908年（柏林：凯绥·珂勒惠支博物馆）；《我这个寡妇、母亲，以及志愿者》（The Widow I, the Mothers, and the Volunteers），1922—1924年（纽约：现代艺术博物馆）

奥斯卡·科柯施卡（Oskar Kokoschka）

- 1867—1945年
- 德国
- 油画；版画；水彩

科柯施卡与西格蒙德·弗洛伊德是同一时期的人物，都来自维也纳。科柯施卡以创作具有感染力的表现主义肖像和自画像而著名，也创作自然风景和城市景物，对名人坚强的面庞和风景名胜最为擅长，其风格自由不羁，颜色丰富多彩。科柯施卡同时是一位思想深刻，情感丰富的人文主义者。

重要作品：《风之新娘》（Bride of the Wind），1914年（瑞士巴塞尔：艺术博物馆）；《耶路撒冷》（Jerusalem），1929—1930年（底特律艺术学院）

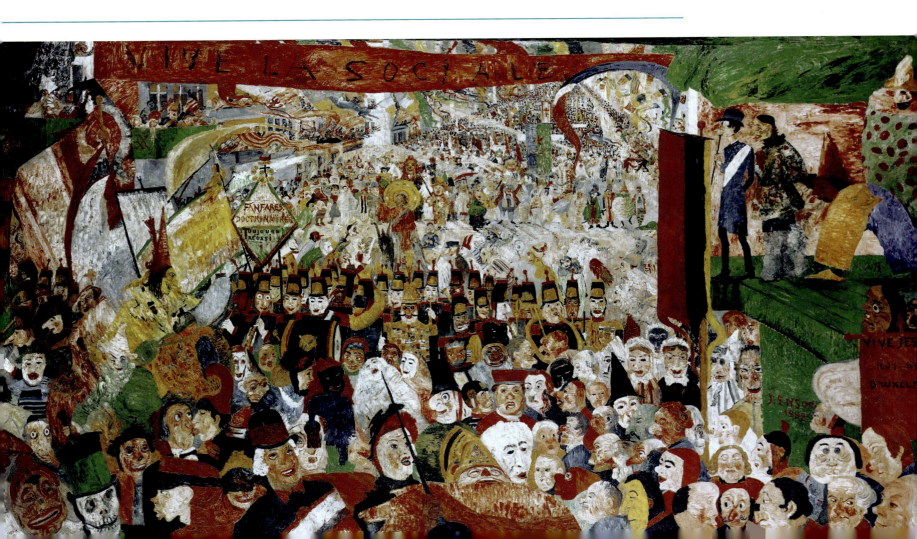

巴勃罗·毕加索 (Pablo Picasso)

1881—1973年　　西班牙　　油画；雕塑

毕加索是一位无可争议的艺术大师和现代主义运动的主要革新者，可以说只有在米开朗琪罗的时代才能找到与他同等天赋或地位的人。他积极乐观、精力充沛，但是个人生活却过得紧张动荡，常常不太愉快（许多有关于他的绯闻已经成了传奇）。毕加索极其高产，在绘画、雕塑、版画、瓷器、剧院设计等方面，他都具有丰富的创造力。

自画像（*Self-Portrait*）
1901年，81cm×60cm，布面油画，巴黎：国家毕加索博物馆。画中的毕加索面黄肌瘦，看起来一直都在忍饥挨饿。该画创作于巴黎，画家时年20岁，处于他创作中的"蓝色时期"。

毕加索出生于巴塞罗纳一个艺术世家，很早就展露出了非凡的艺术天分。1909年，他第一次到访巴黎。在法国和西班牙度过了自己的早年时光，并以死亡和贫穷为主要题材进行创作，形成了他的"蓝色时期"（Blue Period）。后来，他于1904年永久定居法国，创作了许多马戏团和小丑的形象，并逐渐演变成了他的"粉红色时期"（Rose Period）。到1907年，毕加索已经成为先锋派和立体主义的先驱（见282页）。尽管他十分热爱西班牙，热爱那里的艺术和人民，但实际上他更愿过着一种流浪式生活。巴黎是毕加索的大本营，在那里他成为新兴的巴黎学派（School of Paris）的焦点；之后，他又迁往法国南部居住。毕加索极其反对佛朗哥在西班牙建立的民族主义政治体制。这位独裁者晚毕加索32个月离世。

哭泣的女人（*Weeping Woman*）
1937年，55cm×46cm，布面油画，墨尔本：维多利亚国家美术馆。这幅描绘了悲伤之情的画是典型的立体主义变形，据说画中的模特是毕加索的情妇多拉·玛尔（Dora Maar）。此画是毕加索为创作《格尔尼卡》（1937年）所做的研究，而画作《格尔尼卡》则是毕加索对1937年遭受德国轰炸的西班牙城市格尔尼卡的纪念。

绘画

毕加索的绘画展现出一系列令人应接不暇的技法和在风格上的创意，他不但是古典主义、象征主义，以及表现主义的大师，还是立体主义的创始人，并且预见了超现实主义的产生。毕加索对纯粹的抽象主义从未产生过兴趣，他艺术的核心在于对人类的身心和生存条件进行一种广泛的、后弗洛伊德式的回应——频繁、密切地创作与性和死亡有关的主题，时而幸福，时而悲伤。从某些方面来看，毕加索所有的作品都极其以自我为中心，但他却有一种罕见的能力，能够将他个人的思想转变为让大众普遍认同的真理。

在众多对毕加索的研究中，有两个主题尤其令人想要探索：其一是他的生平，毕加索从一个饥寒交迫、野心勃勃、充满希望的青年，到娶妻成家、变成玩弄女性的浪荡子，再到成为性无能的糟老头，他一生中的每一天都充满了传奇色彩；其二是他的艺术，毕加索能够随时轻松地转换创作的风格、图像和技巧，并且意识到哪一种方式能够与其题材和想表达的情绪最相匹配。

雕塑

在评价毕加索时，人们总是倾向于用他的绘画来做出判断，但其实他真正擅长的是三维作品。随着年龄的增长，毕加索的三维作品越来越多，尽管1939年之后的作品质量有所下滑，但还是越发引起了人们的关注。在这一领域，他依旧是集传统技法与令人眼花缭乱的创新技巧于一身的大师，并创造出了无与伦比的烧焊、建筑，以及瓷器作品。

重要作品：《手捧鸽子的孩子》（*Child with a Dove*），1901年（伦敦：国家美术馆）；《卖艺人家》（*Family of Saltimbanques*），1905年（华盛顿特区：国家美术馆）；《恋人》（*The Lovers*），1923年（华盛顿特区：国家美术馆）；《格尔尼卡》（*Guernica*），1937年（马德里：索菲亚王后国家艺术中心博物馆）

现代主义 | **281**

》技巧

1906年秋天，在观看了塞尚的作品之后，毕加索开始了空间的试验，他利用光的明暗和平面图形的拼接来创造立体的空间感和形式感。

◨ **亚维农少女**（*Les Demoiselles d'Avignon*）
1907年，244cm×233cm，布面油画，纽约：现代艺术博物馆。这幅名画如今被誉为艺术史上最重要的作品之一。然而在长达30年的时间里，此画一直只有毕加索的几个朋友知晓，几乎没有公开展出过，直到1938年被纽约现代艺术博物馆购得，才得以面世。

1907年3月，毕加索得到了两件伊比利亚人创造的古老的西班牙雕塑，并影响了他对画中人物面部的创作

1907年，毕加索在巴黎人种博物馆参观非洲雕塑后受到启发，把画中的脸部都重新画了一遍

通过这些人物的绘画技法，我们能看到毕加索在经过探索之后成为立体主义的一个特征——同一个人身上却有着不同的视角和侧脸

毕加索相信艺术有一种救赎的力量，此画是在救赎卖淫者和性疾病患者

毕加索后来把这种静物意象变成了色彩明亮的小型雕塑

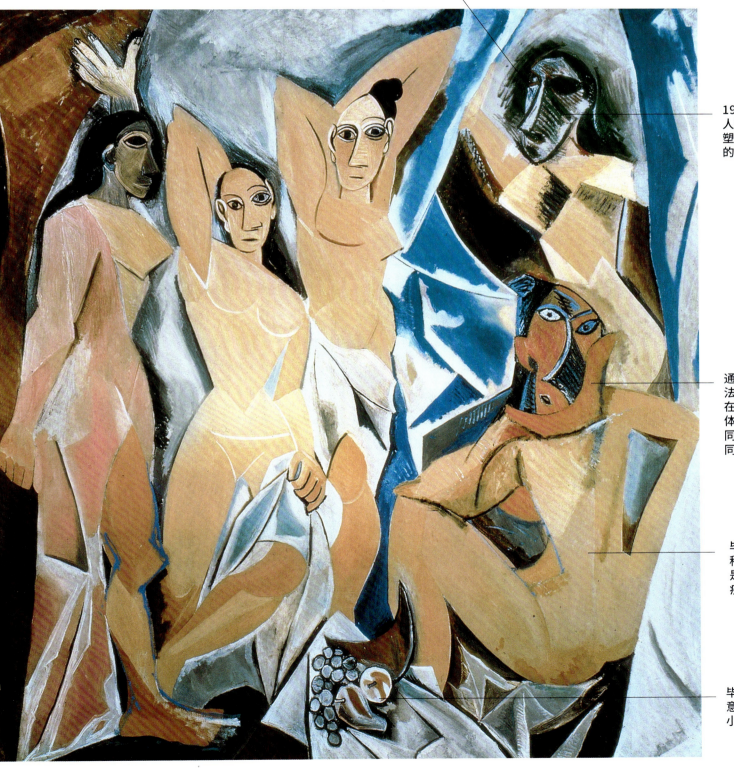

立体主义 (Cubism)

1907—1918年

立体主义是20世纪最重要的艺术和设计创新,对后世的影响堪比内燃机、人类飞行器,以及无线通信等发明(所有这些几乎都是在同一时期发展起来的)。立体主义的原则在1907—1914年逐渐形成。

立体主义运动的创始人是毕加索和布拉克(Braque),两人早期的立体主义作品均尺幅不大,主题也是常见的静物、风景、人体等。立体主义伟大的革新在于其使用了碎片化的被切割的形状,营造出一种拼图拼错了的效果。1910—1911年,他们使用单色油彩在画布上进行创作,被称为"分析立体主义"(Analytical Cubism);1912年之后,艺术家们对事物的形态重新重视起来,这种发展被称为"综合立体主义"(Synthetic Cubism)。

历史大事

公元1907年	毕加索的《亚维农少女》(见第281页)介绍了扭曲形状和人物变形的原则
公元1909年	布拉克与毕加索密切合作,创作出最初的"分析立体主义"作品
公元1911年	毕加索的《吉他》(Guitar)是第一个通过各部分搭建,而非整块削刻的方式创作的雕塑作品
公元1913年	随着"综合立体主义"的发展,抽象拼贴画以及立体粘贴画问世
公元1918年	立体主义的影响促进了意大利与俄罗斯的未来主义/俄耳甫斯主义的发展

原则

立体主义重新对绘画和雕塑的原则与前景进行了定义:绘画不再是"一扇窗",而是成为一种像论坛一样能够让人们畅所欲言的方式;雕塑应该呈现开放和透明的状态,而不只是一团实心的物体;任何一种材料,无论多么简陋或日常,都可以用来进行艺术创作。在立体主义者看来,艺术意味着不断积累的经验,而非纯粹对事物的观察。

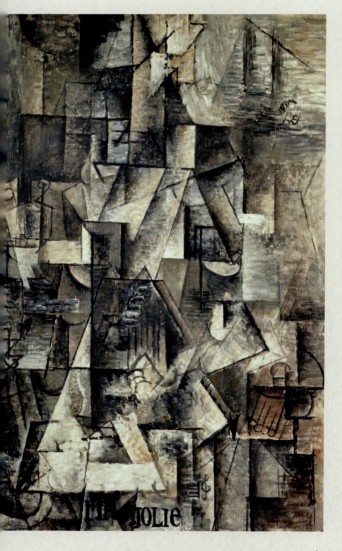

△ 抱吉他的女人(我的小美人)[Woman with a Giltar (Ma Jolie)]
巴勃罗·毕加索,1911年,100cm×65cm,布面油画,纽约:现代艺术博物馆。画中的女子是毕加索的情妇艾娃·维谷(Eva Gouel),她于1915年去世,年仅30岁。

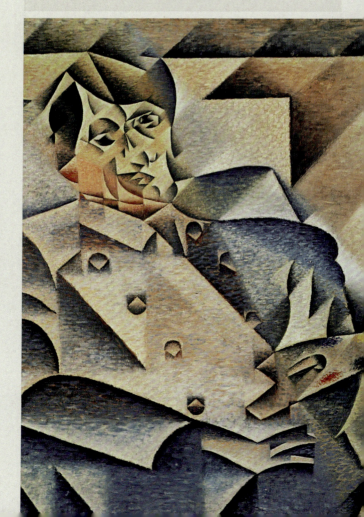

▷▷ 毕加索的画像(Portrait of Pablo Picasso)
胡安·格里斯,1912年,93cm×74cm,布面油画,芝加哥艺术学院。格里斯希望公众能够认可毕加索作为新艺术时代之父的地位。

乔治·布拉克（Georges Braque）

- 1882—1963年
- 法国
- 油画；混合媒介

布拉克是20世纪最具创新精神以及最伟大的画家之一，他继承发扬了塞尚的风格，并且以18世纪的艺术家们为榜样，将装饰性绘画（特别是静物）提升到了一个新的高度。

布拉克是先锋派艺术早期的关键人物，他创作了重要的野兽派作品，之后又与毕加索一起开创了立体主义。他晚期的作品多为静物、人体、画室内部等主题。通过他的作品，我们可以尽情领略他发展立体主义视觉语言的方式，并欣赏他对色彩、纹理和颜料的精准直觉。正如浪漫的音乐能够愉悦我们的耳朵，布拉克的画作可以说是令人赏心悦目，触及心灵，能够让人忘却烦恼。

立体主义的创新包括使用字母、拼贴纸、沙子与油彩的混合物以及仿真木纹来进行创作。布拉克使用了丰富的大地色将图像层层堆叠，他自如地处理着图层的细节，营造出一种色彩、线条和形状之间和谐而抒情的效果，使作品呈现出一种可控的自由感。他热爱音乐，你可以感觉到他画画时，图案就像是音乐一样从他的大脑中流淌出来。布拉克晚期以鸟类形象的作品而著名，他将鸟类当作是人类向往精神世界的简单象征。

重要作品：《安特卫普附近的风景》（*Landscape near Antwerp*），1906年（纽约：古根海姆博物馆）；《咖啡厅酒吧》（*Café-Bar*），1919年（瑞士巴塞尔：艺术博物馆）；《桌子》（*Le Guéridon*），1921—1922年（纽约：大都会艺术博物馆）；《静物：这一天》（*Still Life: Le Jour*），1929年（华盛顿特区：国家美术馆）

画室V（*Studio V*）
乔治·布拉克，1949年，145cm×175cm，布面油画，私人收藏。布拉克晚年不再将自己私密的画室当作创作题材，而是将日常物品，如吉他、桌面、装水果的碗等改造为色彩与形态的杰作。

胡安·格里斯（Juan Gris）

- 1887—1927年
- 西班牙
- 油画；雕塑；拼贴画

格里斯在立体主义画家中排名仅次于毕加索和布拉克，他主要专注的主题是静物画。

1906年，格里斯从西班牙搬到了巴黎。实际上，他在创作初期曾是一位讽刺漫画家。1911年，他开始转向先锋派绘画，并将其作为自己对艺术的追求。

格里斯别出心裁地再现了传统静物。远观他的作品时，你会欣赏到精心绘制的时髦有型、装饰性极强的画面，像极了昂贵的珠宝被置于精美的画框中，或是名贵的胸针被放置在底座上进行展出（事实也是如此，而且反响不错）；近看时则像是在玩一个立体主义的游戏，你需要在碎片化的图像中找到线索，不断尝试拼接，直到拼凑出最终的图像。

格里斯经常使用深色系来营造出一个非常优质的画面效果，尤其是黑色和蓝色。他的作品中有着复杂的几何设计和网格分布，图像穿梭于不同的平面之间，还在其中俏皮地插入了一些字母和斑点的图案。他极富才华和创造性的纸拼贴画作品（papiers collés）随着时间的流逝，颜色变得更偏棕色，显得更加古色古香。这些作品会令人们回忆起法国18世纪时期那些精雕细琢的镶嵌家具及其精湛的工艺吗？

重要作品：《朗姆酒和报纸》（*Bottle of Rum and Newspaper*），1914年（纽约：古根海姆博物馆）；《静物》（*Still Life*），1917年（明尼苏达：明尼阿波利斯艺术学院）

手持花盆的两个女人
(Two Women holding a Pot of Flowers)
费尔南德·莱热，约20世纪20年代，布面油画，私人收藏。莱热经常将两个女人画在一起，用来探索她们的形态，并且用花来当作生育能力的象征。

费尔南德·莱热 (Fernand Léger)

◯ 1881—1955年　🏴 法国　🎨 油画

莱热是现代主义运动的领袖之一，他坚信艺术与建筑兼具道德和社会的功能。他天性乐观，性格外向，令人耳目一新。

莱热志在创造出一种全新的民主艺术，他通过强烈而直白的意象和风格，以及高超的绘画技巧描绘出现代蓝领工人及其家人工作或休闲时的样子，他们的周围是各种机器制造出来的物品。可以说莱热实现了自己的志向。他在一个理想化的世界里将工作和娱乐完美融合，展示了人类在身体和心理方面能够达到的一种双重愉悦（如果孩子们可以，为什么成年人不能呢）。

莱热质朴但绝不简单。他与时俱进的道德理念有着浪漫和理想主义的色彩，同时又对现代观念发起了挑战——他再次重申了"人是衡量万物之本"的观点。莱热作品中的形象和设计看似简单，其实均蕴含着复杂的空间和色彩关系。他还创作了精美而富有感染力的素描、舞台布景、挂毯、壁画、胶片、书籍，以及招贴画等艺术品，他相信艺术应该触及并且反映日常生活的方方面面，他还曾将手部描绘成机器。莱热早期的立体主义作品具有极强的开拓性。

重要作品：《吸烟者》(The Smokers)，1911—1912年（纽约：古根海姆博物馆）；《婚礼》(The Wedding)，1912年（巴黎：国家现代艺术博物馆）；《机械师》(The Mechanic)，1920年（渥太华：加拿大国家美术馆）；《两姐妹》(The Two Sisters)，1935年（柏林：国立博物院）；《大游行》(The Grand Parade)，1954年（纽约：古根海姆博物馆）

朱利奥·冈萨雷斯 (Julio González)

◯ 1876—1942年　🏴 西班牙　🎨 雕塑；素描；油画

冈萨雷斯是第一批用铁制作雕塑的艺术家之一。他的父亲既是位金匠，又是位雕塑家，冈萨雷斯从父亲那里学会了如何使用金属材料。但是在其创作早期，他的作品还是以绘画居多。

之后，冈萨雷斯在巴塞罗纳遇到了毕加索，并随其搬到巴黎居住。他在巴黎结识了很多同胞密友，并与他们建立了终生的友谊。直到20世纪20年代，冈萨雷斯一直都忙碌于珠宝和金属制品的制作和加工。在他50岁那年，他决定全身心投入到雕塑中去，并尤其用心地将烧焊金属变成了一种创作材料。冈萨雷斯创作的大型半抽象风格的作品，展现出了毕加索式的冷幽默。

重要作品：《头发梳成发髻的女人》(Woman with Hair in a Bun)，1929—1934年（芝加哥艺术学院）；《头叫作"兔子"》(Head Called "The Rabbit")，1930年（马德里：雷纳·索菲娅国家博物馆）；《达芙妮》(Daphné)，1937年（马德里：雷纳·索菲娅国家博物馆）

雅克·利普希茨(Jacques Lipchitz)

- 1891—1973年
- 立陶宛
- 雕塑

利普希茨出生于立陶宛,是一位才华横溢的雕塑家。利普希茨的艺术嗅觉灵敏,创作风格富有个性,在20世纪20年代,他是较早的一位将立体主义用传统材料(石膏、石料、赤陶土、青铜等)诠释出来的艺术家,这也导致他形成了一种更加具象,且偏向于阿拉伯式的风格。再后来,他的创作中又加入了一些超现实主义题材,最终形成了复杂的象征主义风格。

重要作品:《坐着的人像》(Seated Figure),1917年(渥太华:加拿大国家美术馆);《母与子》(Mother and Child),1949年(阿拉巴马:伯明翰艺术博物馆)

弗兰克·库普卡(Frank Kupka)

- 1871—1957年
- 法国/捷克
- 油画;素描

库普卡天生就是一个无政府主义者,他24岁时定居巴黎,之后再也没有离开过。他是创作出最早期的抽象艺术的人之一,当时的抽象艺术以实心的几何色块为特征。库普卡有成为抽象主义先驱和大师的潜力,但他被太多的想法分散了注意力,缺乏内心中潜在的哲学动力,以及践行过程中坚忍不拔的毅力和奉献精神。

重要作品:《垂直面和斜切面》(Vertical and Diagnal Planes),约1913—1914年(纽约:大都会艺术博物馆);《彩色的那一个》(The Coloured One),约1919—1920年(纽约:古根海姆博物馆)

劳尔·杜飞(Raoul Dufy)

- 1877—1953年
- 法国
- 油画;水彩;素描

杜飞是位有天赋的画家。早年间,他曾经有机会像布拉克和马蒂斯一样创造一个时代,可惜他缺乏二者的勇气。杜飞以造诣高超、色彩丰富的装饰性作品闻名遐迩。可以看到他作品中的线条自由而舒展,色彩清晰而流动,主题令人轻松愉悦。

重要作品:《圣让内小镇》(The Baou de Saint-Jeannet),1923年(伦敦:泰特美术馆);《母与子》(Mother and Child),1949年(阿拉巴马:伯明翰艺术博物馆)

◀ 考斯帆船周(The Regatta at Cowes)

劳尔·杜飞,1934年,82cm×100cm,纸质水彩,私人收藏。杜飞对艺术理论不感兴趣,也不愿细究生命的意义。他那些活泼而有生气的作品,包括书籍和舞台设计,在20世纪30年代到50年代极度受人喜爱。

莫里斯·郁特里罗 (Maurice Utrillo)

- 1883—1955年　　法国　　油画

郁特里罗是一位颇受欢迎的画家，他因描绘蒙马特街景而著称，虽说毫无新意，但其画风硬朗，有着尖锐的视角，常常能够将空无一人的街道描绘出独有的特点。郁特里罗的佳作大致创作于1908—1916年，他曾有过精神病史，但其晚期的作品不再阴郁。他还创作了一些小幅的人物画。

重要作品：《圣丹尼斯运河》(Saint-Denis Canal)，1906—1908年（东京：石桥美术馆）；《马里济-圣热讷维耶沃》(Marizy-Sainte-Geneviève)，约1910年（华盛顿特区：国家美术馆）

乔治·鲁奥 (Georges Rouault)

- 1871—1958年　　法国　　油画；素描

鲁奥是法国一位举足轻重的画家，有着十分独特的个人风格。他性格孤僻，在艺术的追求上也故意游离于现代艺术的主流之外。

鲁奥将失败者和被剥削者作为创作的对象，以此表达他对生活悲观的态度，以及表现人类为自我生存而互相残害的行为和惯常做法。他是20世纪为数不多的虔诚基督徒艺术家之一。

鲁奥利用作品中人物的面部来传达表情，喜欢使用深色系来衬托他忧郁的主题。黑色的轮廓以及他选择的色彩使他的作品看起来像是彩色玻璃，而且他笔下的人物也都与圣像十分相似。

重要作品：《举起手臂的裸体》(Nude with Raised Arm)，1906年（圣彼得堡：埃尔米塔日博物馆）；《郊外的基督》(Christ in the Outskirts)，1920年（东京：石桥美术馆）

凯斯·凡·东根 (Kees van Dongen)

- 1877—1968年　　法国　　油画

凡·东根出生于荷兰，于1897年定居于巴黎，被认为是一个荣誉法国人。1905—1913年创作的作品最为人熟知，这些作品极具独创性，大胆无畏、色彩饱满，充满了活力。凡·东根的上述成就令其成为野兽派的一名领军人物，而且几乎与马蒂斯齐名。他的晚期作品也很生动活泼，但却基本上都是在重复之前的创作，缺乏想象力。

重要作品：《红色舞蹈》(The Red Dance)，1907年（圣彼得堡：埃尔米塔日博物馆）；《戴黑帽的女人》(Woman in a Black Hat)，1908年（圣彼得堡：埃尔米塔日博物馆）

罗伯特·德劳内 (Robert Delaunary)

- 1885—1941年　　法国　　油画

德劳内是现代艺术的先锋人物，他寻求新型的创作题材，是较早在抽象绘画上有所突破的艺术家。德劳内得到了他的妻子索尼娅(Sonia)的大力支持。

德劳内早期作品的主题多为现代题材，如城市、埃菲尔铁塔、载人飞行器、足球等。他对色彩的应用自如流畅、极富创意。最著名的是他的"圆盘"系列画作，抽象、抒情，充满了光线与欢乐，完全就是在庆祝纯色彩所带来的激动和欢欣。

重要作品：《同时打开的窗口》(Simultaneous Open Window)，1912年（伦敦：泰特美术馆）；《致敬布莱里奥》(Homage to Blériot)，1914年（瑞士巴塞尔：艺术博物馆）

马克·夏加尔 (Marc Chagall)

- 1887—1985年　　俄国/法国　　油画

夏加尔是一位出生于俄国的哈西德派犹太人，早年间的文化根源为其提供了创作灵感。他创作的主题十分独特，个人风格古怪离奇，令其作品始终保持着一种童心未泯的好奇感。夏加尔的作品众多，有绘画、版画、瓷器、彩色玻璃、壁画等，不过质量却参差不齐。夏加尔最好的绘画作品均为其早期所做，他晚期的作品质量较糟——甜腻、过于感性、毫无深意（但这些作品受欢迎的程度从未消减）。1950年之后，夏加尔专注于大型的彩色玻璃创作。

重要作品：《小提琴手》(The Fiddler)，1912—1913年（华盛顿特区：国家美术馆）；《窗外的巴黎》(Paris through the Window)，1913年（纽约：古根海姆博物馆）；《公鸡》(The Rooster)，1929年（马德里：提森-博内米撒艺术博物馆）；《战争，1917》(War, 1917)，1964—1966年（苏黎世：美术馆）

现代主义 | 287

◀ 杂耍者（*The Juggler*）
马克·夏加尔，1943 年，132cm×100cm，布面油画，私人收藏。1914 年，夏加尔定居于巴黎。他的作品结合了俄罗斯民间艺术、立体主义的碎片化，以及表现主义的色彩。

△ 小舞蹈家（*The Little Dancer*）

罗伯特·亨利，约1916—1918年，102.8cm×82.5cm，布面油画，俄亥俄州扬斯敦：美国艺术巴特勒研究所。亨利创作了大量关于舞蹈家的作品——有一些是名不见经传的舞蹈家，就像此幅作品中的人物，其他的则是诸如艾莎道拉·邓肯（Isadora Duncan）一类的大明星。

重要作品：《爱尔兰女孩》（*The Irish Girls*），约1910年（亚利桑那凤凰城：亚利桑那州立大学）；《他自己》（*Himself*），1913年（芝加哥艺术学院）

罗伯特·亨利（Robert Henri）

- 1865—1929年　　美国　　油画；素描

亨利是一个虽酗酒成性，却魅力超凡，具有十足反抗精神的无政府主义者，同时他也是一位伟大的老师，对年轻人充满了信心。他的作品主题很接地气，例如他创作的"我的人民"系列作品——爱尔兰农民、中国苦力、美洲印第安人，使用了暗色调的对比和有限的色彩，线条流畅，风格直接真实。

1908年，亨利创立了"八人画派"（The Eight，又称"垃圾箱画派"），并举办了第一次由美国艺术家独立策划的艺术展。他受伊肯（亨利曾在宾夕法尼亚学院学习过）及马奈（1888—1890年亨利在巴黎）的影响，并且将这些影响延续给了他的学生们。

乔治·卢克斯（George Luks）

- 1867—1933年　　美国　　油画；水彩；素描

卢克斯是一位杂耍喜剧演员，好与人争斗、自吹自擂、酗酒成性。他是垃圾箱画派的一员，作品中描绘的均为纽约底层社会人民的生活场景，但却没有顾及现实中的贫困与拥挤，而是喜欢展现平凡生活中丰富多样的人性、男权至上，以及遍布着冒险的浪漫。他的笔法精湛，还曾以家乡宾夕法尼亚州的矿区为题材，创作了一些著名的水彩画。

重要作品：《艾伦街》（*Allen Street*），约1905年（田纳西查塔努加：美国亨特艺术博物馆）；《弗朗西斯咖啡馆》（*The Café Francis*），约1906年（俄亥俄州扬斯敦：美国巴特勒艺术研究所）；《贝尔萨格里团》（*The Bersaglieri*），1918年（华盛顿特区：国家美术馆）

威廉·詹姆斯·格拉肯斯 (William James Glackens)

- 1870—1938年　　美国　　素描；油画

格拉肯斯出生于美国费城，在巴黎求学，是罗伯特·亨利的得意门生。最初他是一名报纸插画师，他笔下的纽约日常生活情景（室内和室外）生动形象，引人入胜，很明显受到了马奈和垃圾箱画派的影响。格拉肯斯的作品属于流行的画像或插图，他努力想要使其达到可以称为"艺术"的水平。

重要作品：《东河公园》（*East River Park*），约1902年（纽约：布鲁克林艺术博物馆）；《五一，中央公园》（*May Day, Central Park*），约1905年（旧金山：美术博物馆）；《意大利裔美国人庆典，华盛顿广场》（*Italo-American Celebration, Washington Square*），约1912年（波士顿：美术博物馆）

垃圾箱画派（ASHCAN SCHOOL），约1891—1919年

这是一个由美国绘画家和插画家组成的进步群体，成员有斯隆（Sloan）、贝洛斯（Bellows）、格拉肯斯（Glackens）、卢克斯（Luks），以及亨利（Henri）。他们认为艺术应该描绘日常中时有发生的残酷现实，特别是在纽约这座城市里的生活。他们不接受官方认可的艺术，认为那是"被带有流苏的绳子束缚的、被铜钱压制的"受限表达，他们通常自发地以一种未经打磨的风格来描绘那些穷困粗糙的城市景象。

约翰·斯隆（John Sloan）

- 1871—1951年
- 美国
- 油画；素描

斯隆是垃圾箱画派的成员之一。他最初是一名对社会主义具有同情心的插画家、漫画家，但是他反对将艺术作为宣传工具。斯隆善于捕捉转瞬即逝的瞬间，他描绘了纽约工人阶层的日常，但是却用一种透露着正直、舒适、暧昧的都市理想幸福来修饰严酷的现实。1914年之后，他在圣达菲进行艺术创作，但1928年之后便少有佳作。他还创作了一些出色的蚀刻画。

重要作品：《轮渡航迹》（*Wake of the Ferry*），1907年（华盛顿：菲利浦斯收藏）；《奥地利裔爱尔兰女孩》（*Austrian-Irish Girl*），约1920年（华盛顿：赫希洪博物馆）

> 麦克索利酒吧（*McSorley's Bar*）
> 约翰·斯隆，1912年，66cm×81.2cm，布面油画，底特律艺术学院。这家爱尔兰小酒馆位于纽约，基本上只有劳动阶层的男人出入，斯隆当时是这家酒馆的常客。时至今日，他的一些草图仍然挂在酒馆的墙上。

乔治·韦斯利·贝洛斯（George Wesley Bellows）

- 1882—1925年
- 美国
- 油画；版画；素描

贝洛斯是垃圾箱画派的主要成员，他最佳创作时期是在1913年之前，那时候他选择的是一些坚韧的主题和比较难处理的风格，包括建筑物（宾州车站）、棚户区居民、拳击比赛等，描绘出了具有原始能量的画面。他后期的作品太过于强调自我意识，并且受对称理论和黄金分割理论的影响较深。

重要作品：《悬崖居民》（*Cliff Dwellers*），1913年（洛杉矶艺术博物馆）；《穿着奶油丝绸的T夫人，二号作品》（*Mrs T in Cream Silk, No. 2*），1920年（明尼苏达：明尼阿波利斯艺术学院）

> 夏基的一头雄鹿（*A Stag at Sharkey's*）
> 乔治·韦斯利·贝洛斯，原画作于1909年，47cm×60.4cm，由乔治·米勒平版印刷（1917年），休斯敦：美术博物馆。贝洛斯再现了一场非法的拳击比赛，在当时被誉为现实主义的里程碑。

> 绘画，第48号（*Painting, No. 48*）
> 马斯登·哈特利，1913年，119.8cm×119.8cm，纽约：布鲁克林艺术博物馆。这一重要作品体现了德劳内和康定斯基在几何布局和色彩关系上对哈特利的影响。

马斯登·哈特利（Marsden Hartley）

● 1877—1943年　▶ 美国　✎ 油画；版画；素描

马斯登·哈特利是20世纪前叶美国最伟大的艺术家，他处世神秘，作品具有十足的原创性。

哈特利早期的作品属于印象主义，他后来结识了一些德国表现主义画家（大约在1913年，他在柏林和慕尼黑分别遇到了康定斯基和约尔恩斯基），受其影响开始尝试性地使用抽象技法，他创作的《德国军官画像》（*Portrait of a German Officer*）系列作品（实际上是在纪念他的男性恋人）是早期美国现代主义的里程碑。哈特利的笔触遒劲有力，使用的色彩对比强烈，例如铁锈色和酸性绿等。后来，他在法国普罗旺斯、新墨西哥州，以及缅因州等地均创作了重要的系列画作。

重要作品：《航空》（*The Aero*），1914年（华盛顿特区：国家美术馆）；《缅因州卡塔丁山》（*Mount Katahdin, Maine*），1942年（华盛顿特区：国家美术馆）

马克斯·韦伯（Max Weber）

● 1881—1961年　▶ 俄国/美国　✎ 木刻；油画；粉笔画

韦伯出生于俄国，是一位颇有天赋的艺术家。1905—1908年，他在巴黎与马蒂斯一同学画，创作了重要的立体主义作品。韦伯是最早使用现代主义元素的美国画家之一。后来，他还创作了

表现主义作品《苏丁》(à la Soutine)，这是他根据一些俄国人的回忆创作的有关犹太人的作品。韦伯能够自如地使用各种风格创作出令人赏心悦目的作品，但是在创新方面略有缺乏。

重要作品：《第四维度的内部》(Interior of the Fourth Dimension)，1913年（华盛顿特区：国家美术馆）；《高峰时间》(Rush Hour)，1915年（华盛顿特区：国家美术馆）

帕特里克·亨利·布鲁斯
(Patrick Henry Bruce)

- 1881—1937年　　美国　　油画；素描

布鲁斯出身于古老的弗吉尼亚家族，是美国早期现代主义艺术家。他于1904年到访巴黎，并受到马蒂斯、斯坦和德劳内的影响，用简洁的几何图形、原色系、亮粉色和像蛋糕糖霜一样厚的颜料创作出了很不错的半抽象静物画。但是布鲁斯并没有得到时代的认可，当时他的作品无人问津，于是他只好放弃绘画，并毁掉了自己的作品，靠卖古董为生，最终选择了自杀。

重要作品：《绘画》(Painting)，1922—1923年（纽约：惠特尼美国艺术博物馆）；《静物：横向梁》(Still Life: Transverse Beams)，1928—1932年（华盛顿：赫希洪博物馆）

斯坦顿·麦克唐纳-莱特
(Stanton Macdonald-Wright)

- 1890—1973年　　美国　　油画

麦克唐纳-莱特是一位美国的先锋派画家，他曾在洛杉矶学习绘画，1913年移居巴黎。他发展出了一种名为"同步性"(Synchronism)的画法——即将旋转的、碎片化的彩虹色，进行抽象的、万花筒式的整合。这一技巧起源于德劳内等法国艺术家。之后他又返回了美国，从此再无佳作。

重要作品：《龙迹》(Dragon Trail)，1930年（华盛顿：赫希洪博物馆）；《圣塔莫尼卡图书馆的壁画》(Mural for the Santa Monica Library)，1934—1935年（华盛顿：史密森艺术博物馆）

阿瑟·加菲尔德·达夫
(Arthur Garfield Dove)

- 1880—1946年　　美国　　素描；油画；混合媒介

达夫是一位性格羞涩，常年隐居的农民，也是一名敏锐的水手。他是美国最早创作抽象画的艺术家(1907—1909年)，他创作的小型抒情作品中充满了自然的形状、韵律、精髓，其灵感来自他对土地和大海的热爱。达夫还创作了诙谐的拼贴画和组合画，但是他生前并未得到认可。

重要作品：《警告号角》(Foghorns)，1929年（科罗拉多斯普林斯：美术中心）；《倒影》(Reflections)，1935年（印第安纳波利斯：艺术博物馆）

伯戈因·迪勒 (Burgoyne Diller)

- 1906—1965年　　美国　　油画；雕塑

迪勒是美国最重要的抽象艺术家之一，他创作了三维抽象浮雕和几何画。他善于使用简单的形状、白色或黑色的原色，以及轻描淡写的笔触。他的创作风格受蒙德里安(Mondrian)和荷兰"风格派"(De Stijl)的影响颇深（见310页），并且同他们一样，渴望对社会局面和人类的精神世界进行改革。

重要作品：《无题》（三个在城市街道上戴帽子的男人）[Untitled(Three Men with Hats in City Street)]，1932年（美国俄亥俄州：克利夫兰艺术博物馆）；《第二个主题》(Second Theme)，1949年（纽约：大都会艺术博物馆）

斯图尔特·戴维斯 (Stuart Davis)

- 1894—1964年　　美国　　油画

戴维斯是美国立体主义的领军人物，他最初与罗伯特·亨利(见288页)一起学习广告设计方面的内容（这成为他后期艺术创作的优势）。从1924年起，他开始创作令人叹为观止、个性化极强的抽象绘画和拼贴画，以明亮的色彩和画面中释放出的奔放的节奏而著称。他从流行文化中选取主题，被称为波普艺术(Pop Art)的鼻祖，对城市景观和广告海报均十分着迷。

重要作品：《房子和街道》(House and Street)，1931年（纽约：惠特尼美国艺术博物馆）；《色彩柔和的垫子》(The Mellow Pad)，1945—1951年（私人收藏）

康斯坦丁·布朗库西（Constantin Brancusi）

● 1876—1957年　　▶ 罗马尼亚/法国　　✍ 雕塑

在20世纪，布朗库西是艺术界中一位举足轻重的人物，对雕塑和设计均有着深远的影响。他出生于一个罗马尼亚的农民家庭，1904年定居巴黎。他师从罗丹，专注艺术，对荣誉和名声不甚关心。

布朗库西的作品表现出了一种对精致和纯粹孜孜不倦的追求，他总是不停地对选定的主题进行调整——孩童、人物头部、鸟类，以及雕塑模块等。布朗库西对诸如原始而简单的形状等抽象观念很感兴趣，但他从来都不是一位抽象派艺术家——在他的作品中总能找到自然界中的参照物。布朗库西非常重视材料内在的品质，他的雕塑作品总能够触及人们心中最柔软的东西——就像海浪的声音一样令人宽慰。

仔细观察布朗库西作品中纯粹的线条、简单的造型（如鸡蛋形状）、表面反射的光线、不加修饰和不掺杂质的材料，还有作品中不可分割的底座，都能给观赏者带来无尽的乐趣。他将自己的雕塑作品组合陈列在工作室中，使其中充满了光线的对比和反射，因此他的工作室本身也成为一件艺术品。

重要作品：《吻》（*The Kiss*），1909年（巴黎：蒙帕纳斯公墓）；《波加尼小姐》（*Mademoiselle Pogani*），1920年（巴黎：国家现代艺术博物馆）；《X公主》（*Princess X*），1916年（巴黎：国家现代艺术博物馆）；《无尽立柱之模型》（*Maquettes for the Endless Column*），1937年（巴黎：国家现代艺术博物馆）

> "简单并非艺术的目的，但是我们总是会不由自主地回归简单。"
>
> ——康斯坦丁·布朗库西

无论你从哪个角度欣赏这件作品，都能够看到它优美而细长的曲线，既不对称，也不呈几何形状，而是展示出一种腾空飞翔的形态

该作品像阳光一样从抛光的青铜表面辐射出波光粼粼的光线

▶ **空间中的鸟**（*Bird in Space*）
1923年，青铜，144cm，巴黎：国家现代艺术博物馆。1926年，当时的纽约海关官员不认为布朗库西的这件作品是艺术品，要求对方按照金属工业制品缴纳40%关税。

> **巴黎画派**（THE SCHOOL OF PARIS）

在1900—1950年，巴黎始终是艺术发展的中心，吸引着来自世界各地的艺术家、收藏家、交易商、鉴赏家等各行各业的人。从立体主义到超现实主义，所有重大的创新都兴起于巴黎的艺术工作室，并且都能第一时间在巴黎的先锋派画展中与大众见面。这些众多的风格和艺术家，以及艺术活动的整体，被笼统地称为"巴黎画派"[Ecole de Paris（School of Paris）]。

柴姆·苏丁（Chaïm Soutine）

- 1893—1943年　　法国　　油画

苏丁是出生于立陶宛的犹太人，后在巴黎进行艺术创作，其风格深受伦勃朗的影响。他的性格放荡不羁，在生活中充满了悲观抑郁的情绪，终生默默无闻。

苏丁的作品包括人物肖像、风景画，以及兽体解剖图等。他情感多样复杂——从天使般的唱诗班男孩到尸体，都能成为他所喜爱的题材。

重要作品：《自画像》（Self-Portrait），1916年（圣彼得堡：埃尔米塔日博物馆）；《克里特岛景观》（Landscape at Ceret），约1920年（伦敦：泰特美术馆）；《一扇牛肉》（Side of Beef），1925年（水牛城：阿尔明诺克斯美术馆）

阿美迪欧·莫蒂里安尼
（Amedeo Modigliani）

- 1884—1920年　　意大利　　油画；雕塑

莫蒂里安尼是一个娇生惯养，有些神经质的人，他患有结核病，吸毒成瘾，殴打妇女，一生穷困潦倒。但在艺术领域他却是位才华横溢的先驱，他能够恰到好处地将传统艺术大师和现代艺术大师的精华彼此融合。

莫蒂里安尼创作的肖像画很容易辨认，主要是他在艺术圈的朋友、情妇的肖像，以及引人注目的裸体画，这些作品全都带有画家鲜明的风格——画面简约，具有绘画感、诗意和装饰性，表达的感情往往偏向情绪化。请注意他画作中人物狭长的面部、歪着的头、修长的脖颈、细长的鼻子、杏仁形状的眼睛，这些灵感均来自他创作的那些富有新意的石雕，以及他对于非洲和海洋艺术的研究。

莫蒂里安尼巧妙地综合了多种流派与风格，包括非洲艺术、新艺术、马蒂斯的简约、塞尚及立体主义的空间碎片化、毕加索的热烈，以及漫画手法等。莫蒂里安尼英年早逝，使其艺术成就定格在了个人最辉煌的时期。

重要作品：《头》（Head），约1911—1912年（伦敦：泰特美术馆）；《保罗·吉约姆》（Paul Guillaume），1916年（米兰：现代艺术博物馆）；《柴姆·苏丁》（Chaïm Soutine），1917年（华盛顿特区：国家美术馆）；《蓝色垫子上的裸体》（Nude on a Blue Cushion），1917年（华盛顿特区：国家美术馆）

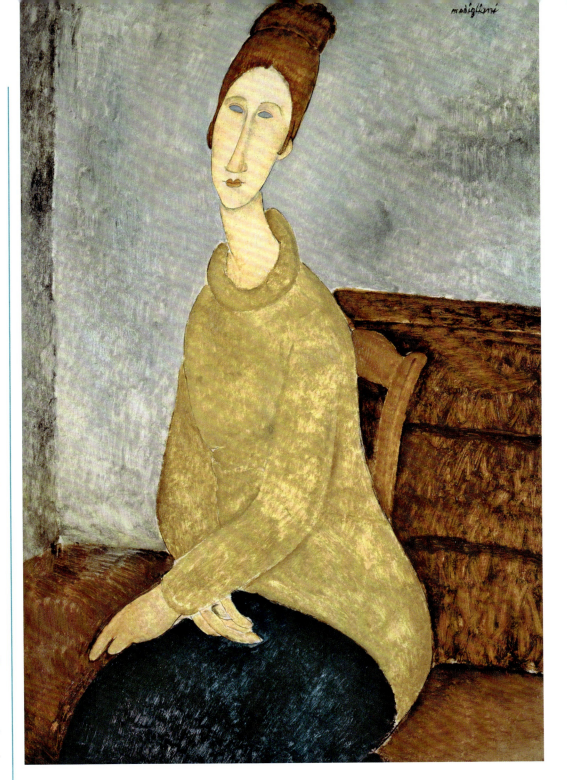

△ **穿着黄色上衣的珍妮·赫布特尼**（*Jeanne Hébuterne in a Yellow Jumper*）

阿美迪欧·莫蒂里安尼，1918—1919年，100cm×65cm，布面油画，纽约：古根海姆博物馆。珍妮·赫布特尼是画家的原配妻子，也是他经常创作的主题。

戴着链子的狗撒欢（*Dynamism of a Dog on a Lead*）

贾科莫·巴拉，1912年，89cm×109cm，布面油画，纽约：奥尔布赖特-诺克斯美术馆。通过在不同图层中叠加多个图像，巴拉在此画中营造出了速度感带给人的幻象。

贾科莫·巴拉（Giacomo Balla）

- 1871—1958年　　意大利　　油画；雕塑；混合媒介

巴拉是意大利未来主义的领军人物。在1912—1916年间，他经历了一个短暂却重要的作品创新关键期。他对人类的感知觉十分关注，喜欢通过碎片化的形式和多样的色彩来描绘与速度、飞行、移动，以及光线等有关的场景，风格从分裂主义到立体主义，再到清晰的抽象主义不断变化着。1916年之后，他的作品质量开始下滑，逐渐沦落为装饰画。他同时还为剧院做过设计，也创作过诗歌。

重要作品：《阳台上奔跑的女孩》（*Girl Running on a Balcony*），1912年（米兰：市立现代艺术博物馆）；《水星在太阳前面经过》（*Mercury Passing in Front of the Sun*），1914年（私人收藏）

未来主义（FUTURISM），1909—1915年

未来主义起源于意大利（其他国家也有追随者），是最重要的早期先锋派艺术运动之一，也是唯一在巴黎之外兴起的艺术流派，主要代表人物有博乔尼（Broccioni）、巴拉（Balla）、卡拉（Carrà）、塞维里尼（Severini）、温德汉姆·刘易斯（Wyndham Lewis）、约瑟夫·斯特拉（Joseph Stella）。当时流传着一系列要与过去决裂的宣言，未来主义也在这些宣言中逐步确立了目标，并产生了广泛的影响。未来主义运用了立体主义等当时最时尚的先锋派艺术风格，宣扬其对于机械、速度、现代化和革命性变化的崇拜。

翁贝特·波丘尼（Umberto Boccioni）

- 1882—1916年　　意大利　　油画；雕塑

波丘尼是未来主义画家和雕塑家的领军人物，他热切地拥抱激情四射的现代生活并享受其中的冲突。他在第一次世界大战中参加了自行车旅，34岁时坠马而亡。

波丘尼的作品在题材和风格上都是开创性的。他对快节奏的现代主题十分感兴趣，如集体性的活动（人群或者暴徒等）、运动和速度、一段持续时间内人的记忆和精神状态、透过时间和空间的情感和体验等。波丘尼创新性地采纳了法国立体主义中环环相扣的平面和碎片化的技法，然后在其中加入色彩，作为一种展现他宏大主题的方式。

他的作品通常尺幅不大，有的也不是很成功——波丘尼总是野心勃勃，但是却没有得以与之相匹配的技术能力和创作手法。他的雕塑作品也是如此，目前只剩四件存世。好比是布莱里奥（Blériot）发明的飞行器之于后来的喷气式飞机一样，波丘尼对于他之后的艺术家的影响十分深远。

重要作品：《街上的噪音穿房而入》（*Street Noises Invade the House*），1911年（汉诺威：下萨克森州博物馆）；《自行车骑手的活力》（*Dynamism of a Cyclist*），1913年（詹尼·马蒂奥利收藏）；《人脑袋的活力》（*Dynamism of a Man's Head*），1914年（米兰：城市当代艺术博物馆）；《长矛的冲锋》（*The Charge of the Lancers*），1915年（米兰：里卡多·容克收藏）

空间连续性的独特形式（*Unique Forms of Continuity in Space*）

翁贝托·博乔尼，1913年，高111cm，青铜，纽约：现代艺术博物馆。此尊雕塑最初在1913年以石膏材质于巴黎展出，之后浇铸为青铜。

卡洛·卡拉 (Carlo Carrà)

● 1881—1966年　🏳 意大利　🎨 油画

卡拉是一位杰出的未来主义画家,后来成为形而上运动(Metaphysical movement)的领军人物。他的早期作品结合了未来主义的活力以及立体主义的结构感。在基里科(Chirico)的影响下,他转向形而上画派,但后来又拒绝先锋派,倡导回归更加自然的艺术类型。卡拉同时还是一位很有影响力的艺术评论家和作家。

重要作品:《天启骑士》(*Horsemen of the Apocalypse*),1908年(芝加哥艺术学院);《无政府主义者加利的葬礼》(*The Funeral of the Anarchist Galli*),1911年(纽约:现代艺术博物馆)

》 **干涉主义者的示范** (*Interventionist Demonstration*)
卡洛·卡拉,1914年,38.5cm×30cm,壁画,威尼斯:佩姬·古根海姆美术馆。这幅螺旋式的拼贴画灵感来源于一架向米兰主教座堂广场上抛撒传单的飞机。

吉诺·塞维里尼 (Gino Severini)

● 1883—1966年　🏳 意大利　🎨 油画;水粉画;素描

塞维里尼是未来主义画派的创始人之一,同时也是一位画家、舞台设计师、作家。他博学多才,在艺术创作上顺应时势,并且十分长寿。

塞维里尼早期的作品平淡无奇,直到1906年他在巴黎发现了印象主义,因立体主义的碎片化手法和强烈的色彩而使作品灵动了起来,获得了生命。他最重要的作品是未来主义的绘画,于1911—1916年完成,包括动感的主题,例如火车、公共汽车、城市街道、舞者,以及战争机器等。1916年之后,他作品中的活力逐渐消弭,更加中规中矩和形式化,严格遵守几何规则。20世纪20年代,他创作了壁画装饰,特别是教堂中的马赛克图案;20世纪30年代,他还创作了巨大的法西斯纪念碑。

塞维里尼的作品质量参差不齐,他的立体主义画作有的堪称绝佳,而有的则相当刻板俗套。其晚期作品在意大利之外鲜有人知,就像其他早期昙花一现的先锋派艺术家(如德兰)一样,塞维里尼真正意义上的艺术生涯也是转瞬即逝的。如果想要获得长久的艺术声誉,较长的寿命和大量的作品会比天赋更加重要吗?在法西斯时期,意大利创造了一些非常出色的建筑和公共艺术品(德国和俄国就没有相关成就)。为什么意大利能够这样呢?邪恶的政治庇护不是会不可挽回地玷污艺术吗?

重要作品:《公共汽车上人头部的动态节奏》(*Dynamic Rhythm of a Head in a Bus*),1912年(华盛顿:赫希洪博物馆);《红十字火车经过村庄》(*Red Cross Train Passing a Village*),1915年(纽约:古根海姆博物馆);《市郊列车到达巴黎》(*Suburban Train Arriving in Paris*),1915年(伦敦:泰特美术馆);《有鱼的静物》(*Still life with Fish*),1958年(旧金山:美术博物馆)

珀西·温德汉姆·刘易斯
（Percy Wyndham Lewis）

● 1882—1957年　　🏴 英国　　🎨 油画；素描；混合媒介

刘易斯是一位画家、作家兼记者，这个愤青与他的旋涡主义画家朋友一起将现代艺术带到了英国，后来成为一名右翼分子和法西斯主义崇拜者。

刘易斯画如其人，画面总是棱角分明、略显笨拙，他的早期作品位于欧洲最早的抽象艺术之列。同时，他还是一名官方战地艺术家，记录下了第一次世界大战的战场实况。他后来的肖像画也十分有趣。

注意看他精湛的技巧、尖锐的笔触，以及在应用立体主义与未来主义风格和理念时，他所具有的创新性以及个性化。他开创性地使用了多面空间和图形来探索人与机器的概念。不过比起图像，他更喜欢用文字表达。

重要作品：《普莱克茜泰拉》（*Praxitella*），约1921年（利兹：城市艺术画廊）；《泥浆诊所》（*The Mud Clinic*），1937年（加拿大新布朗维克：比佛布鲁克美术馆）

▼ 被炮弹击中的发电厂
（*A Battery Shelled*）

珀西·温德汉姆·刘易斯，1919年，182.8cm×317.8cm，布面油画，伦敦：帝国战争博物馆。刘易斯是为数不多的几个被政府正式聘用的年轻专业画家，他们的任务是记录自己在战场前线的经历。

≫ 旋涡主义画派（VORTICISM）1913—1915年

作为一场英国先锋派艺术运动，旋涡主义虽存在时间不长，但意义重大——它是英国抽象主义第一次有组织的运动。旋涡主义画派吸取了立体主义和未来主义的理念，旨在撼动裹足不前的英国艺术界。该画派的主要人物是珀西·温德汉姆·刘易斯，他也是旋涡主义评论杂志《爆炸》（*Blast*）的编辑。旋涡主义画派的另外一位巨匠是克里斯托弗·理查德·魏恩·内文森（Christopher Richard Wynne Nevinson），他曾短暂地领导过英国先锋派艺术运动，并曾经作为一名官方战地艺术家，在第一次世界大战期间创作出了他最好的作品。1915年，旋涡主义画派在唯一的一次展出之后宣告终结，但它却为英国现代主义发展留下了宝贵的财富。

▷ 爆炸（战争专刊封面），（*Front cover of the Blast War Hlumber*）

温德汉姆·刘易斯的木刻作品。本期杂志收录了埃兹拉·庞德（Ezra Pound，正是庞德给旋涡主义起的名字），以及T.S.艾略特（T.S. Eliot）的文章。

爱德华·沃兹沃斯 (Edward Wadsworth)

- 1889—1949年
- 英国
- 蛋彩画

瓦兹沃斯是位成功的先锋派艺术家，他将自己那个时期流行的风格全部尝试了一遍。他以模仿的方式创作出了一些相当不错的作品。沃兹沃斯掌握了立体主义碎片化的技巧，这让他在第一次世界大战中成功地设计出了不易被发现的战舰。

重要作品：《抽象构图》(Abstract Composition)，1915年（伦敦：泰特美术馆）；《行星群》(Satellitium)，1932年（诺威奇：城堡博物馆）；《懒惰的角度》(The Perspective of Idleness)，1940年（英国伯明翰：博物馆和艺术画廊）

大卫·邦伯格 (David Bomberg)

- 1890—1957年
- 英国
- 油画；素描；版画

邦伯格的父辈是波兰裔犹太移民。1914年，他在英国倡导立体派和旋涡派，曾一度走在先锋派艺术的最前沿。之后他改变了风格，创作了一些小型的、带有阴郁色彩的表现主义风格作品。

重要作品：《正在举行》(In the Hold)，1913—1914年（伦敦：泰特美术馆）；《泥浴》(The Mud Bath)，1914年（伦敦：泰特美术馆）

威廉·罗伯茨 (William Roberts)

- 1895—1980年
- 英国
- 油画；素描；水彩

罗伯茨是一位现代主义画家，他对莱热（Léger）所开创的工人、城市生活、机器时代的意象和风格进行了有趣而又奇特的描绘。早期做广告海报设计师的经验对他的艺术创作影响很明显（可以说影响程度非常高）。罗伯茨的缺点是因他创立的一套绘画公式，导致其作品大多极度相似。1914年，他也曾是旋涡主义画派成员之一。

重要作品：《尤利西斯归来》(The Return of Ulysses)，1913年（伦敦：泰特美术馆）；《正在玩耍的人们》(People at Play)，约1920年（伦敦：佳士得图像公司）

◁ 圣米迦勒战胜魔鬼 (St Michael Vanquishing the Devil)

雅各布·爱泼斯坦，1958年，高600cm，青铜，考文垂大教堂（英国）。爱泼斯坦创作了很多大型的《圣经》主题作品，希望能够鼓舞人们，燃起他们"对于未来的新希望"。

雅各布·爱泼斯坦爵士 (Sir Jacob Epstein)

- 1880—1959年
- 美国/英国
- 雕塑；油画；素描

爱泼斯坦是位大胆且富有创意的雕塑家，经常被保守派批评人士抨击为不雅。1902—1905年，他在巴黎学画时，对古代和原始雕塑产生了持久的兴趣，这也是他之后作品的主要灵感来源。1905年，他定居英国，受人委托开始创作一系列颇有争议的作品，甚至被批评为淫秽。爱泼斯坦在奥斯卡·王尔德的陵墓工作期间，曾受到毕加索、莫迪里阿尼，以及布朗库西的影响，后又与刘易斯和旋涡主义画派产生了联系。在最后的几年中，爱泼斯坦专注于为杰出人物创作半身青铜像，在当时极受欢迎。

重要作品：《岩石钻》(The Rock Drill)，1913—1914年（伦敦：泰特美术馆）；《里马》(Rima)，1922年（伦敦：海德公园）；《奥斯卡·王尔德之墓》(The Tomb of Oscar Wilde)，1912年（巴黎：拉雪兹神父公墓）

奥古斯都·约翰(Augustus John)

● 1878—1961年　　🏳 英国　　🎨 油画；素描；彩色粉笔画

约翰极有天赋，是古往今来最会画画的人之一。浪漫的波西米亚气质反而使他显得与周围的人越来越格格不入——比起20世纪，他真的更适合活在19世纪上半叶。约翰早期的作品展现了他伟大的创造力和天赋。1918年之后，他的创造力和天赋逐渐退化，创作的作品平凡普通，只能勉强算说得过去，不过这些作品还是很容易被人认出是出自约翰之手。

约翰最好的作品是他早期的素描，以及他敏锐、简洁、色彩对比强烈的风景画——这是他对于后印象主义的个人阐述。他创作的社会人物肖像格调高雅、神气活现。实际上，他的才华和成就被低估了，他理应得到更公正的评价。

重要作品：《威廉·巴特勒·叶芝》(*William Butler Yeats*)，1907年(曼彻斯特：城市美术馆)；《微笑的女人》(*The Smiling Woman*)，约1908年(伦敦：泰特美术馆)

◀ **风景中的朵丽雅** (*Dorelia in a Landscape*)
奥古斯都·约翰，约1916年，62cm×41cm，布面油画，私人收藏。吉卜赛人的生活令约翰着迷。朵丽雅(Dorothy McNeil)是他的情妇，后来，约翰妻子故去之后，朵丽雅成为他的终身伴侣。

格温·约翰(Gwen John)

● 1876—1939年　　🏳 英国　　🎨 油画

格温·约翰是奥古斯都·约翰的妹妹，罗丹的情妇。她创作的肖像画和室内装饰细致入微，十分紧凑，不过色彩单调，会令人感到过度的紧张(或者说是神经质)。她敏感而有天赋，但创作范围有限，与她哥哥相比，当时被过于高估了。

重要作品：《拿玫瑰花的女孩》(*Girl Holding a Rose*)，约1910—1920年(纽黑文：耶鲁大学英国艺术中心)；《室内》[*Interior (Rue Terre Neuve)*]，约20世纪20年代(曼彻斯特：城市美术馆)

罗伯特·波希尔·比万
(Robert Polhill Bevan)

- 1865—1925年　　英国　　油画；素描

比万十分风趣，是一位才华和成就被世人低估的画家。19世纪90年代，他曾在巴黎学画，之后在布列塔尼的阿凡桥碰到了高更。他以一种成功的现代主义风格——硬朗、棱角分明、简洁、色彩明亮，描绘了许多传统题材。比万比同时期的布鲁姆斯伯里团体（Bloomsbury）的成员，如贝尔（Bell）、弗赖伊（Fry）等优秀很多。

重要作品：《霍克里奇》(Hawkridge)，1900年（私人收藏）；《拉出租马车的马》(The Cab Horse)，约1910年（伦敦：泰特美术馆）；《奥尔德里奇的游行》(Parade at Aldridge's)，1914年（波士顿：美术博物馆）

阿尔弗雷德·芒宁斯爵士
(Sir Alfred Munnings)

- 1878—1959年　　英国　　油画；素描

芒宁斯是位才华横溢、事业有成的画家，他认为任何"现代"的东西都是可怕的错误。尽管一只眼失明了，但他却有着绝佳的视力。在社会上，他也是只关注那些他想关注的人和事物。芒宁斯曾担任过英国皇家艺术学院的院长。

芒宁斯主要以打猎和赛马的主题而著名，描绘过很多人和马的形象。他没有灵感的时候，作品通常一成不变——半空的地平线、人的上半身和头部，加上马头和马耳的轮廓，映衬着高耸入云的天空。尽管这些作品在社交场合很受欢迎，但从艺术角度来说，这类画作却是芒宁斯最不喜欢的作品。他创作的作品经常只是一幅"好画"，正如一些作家经常写的也只是一个"好故事"而已。

芒宁斯那些非官方、有创意的作品是他的巅峰之作——马市、当地的赛马、风景、吉卜赛人等。我们在这些画中能够发觉出他有一种捕捉特定光效的天分（有时在肖像画中也有）。你看，光在他描绘的风景中或马的侧腹上发散、律动，营造出一种出人意料的视角以及自然的生活片段。看得出来，芒宁斯从未对自己的天分和价值观产生过怀疑。

重要作品：《放在白色威尔士小马上的虾》(Shrimp on a White Welsh Pony)，1911年（英国戴德姆：城堡别墅）；《黑白花奶牛》(The Friesian Bull)，1920年（英国威勒尔：利裴夫人画廊）

马克·格特勒 (Mark Gertler)

- 1891—1939年　　英国　　油画

格特勒是一位很有天分的艺术家，出身于贫穷的犹太移民家庭，后来居住在了精英云集的布鲁姆斯伯里的郊外。格特勒与这些精英一样，对现代法国艺术非常感兴趣，而且画得作品比他们还要好。他的作品包括人像研究（裸背）和静物。他在设计和绘画方面都有独到的天赋，最终却由于抑郁症而自杀。

重要作品：《画家母亲的头部》(Head of the Artist's Mother)，1910年（伦敦：维多利亚和阿尔伯特博物馆）；《旋转木马》(Merry-Go-Round)，1916年（伦敦：泰特美术馆）

》布鲁姆斯伯里团体 (20世纪20—30年代)

这是一个由伦敦的作家、艺术家、诗人和设计师组成的自由团体，该名称来源于这些人所在的地区。这是一个敢于反抗维多利亚时代桎梏的知识分子精英团体，他们为自己的性自由而感到自豪，但经常也被指责为爱慕虚荣。在艺术方面，他们实践并推广了法国现代艺术。凡妮莎·贝尔（Vanessa Bell）、邓肯·格兰特（Duncan Grant）和罗杰·弗莱（Roger Fry）是该团体的领军人物，他们的作品虽不尽相同，但他们的自信都是不可动摇的。

》布鲁姆斯伯里团体
位于英国萨塞克斯郡的凡妮莎·贝尔的花园。格兰特是右起第三位，弗莱则用胳膊搂着半身雕塑。

达达主义(DADA), 1915—1922年

达达主义是现代第一个反艺术的运动,起源于第一次世界大战期间,分布在欧洲和纽约。达达主义的代表人物有阿普(Arp)、杜尚(Duchamp)、恩斯特(Ernst)、曼·雷(Man Ray)、弗朗西斯·毕卡比亚(Picabia)等,他们故意使用荒谬、平庸、庸俗,以及有冒犯性的作品来冲击和挑战所有关于艺术、生活和社会的现有观念。"达达"(法语意思为"玩意儿")这一名称很可能是在字典中随机获取的。

▲ 泉(小便器)[Fountain (Urinal)](复制品,原件丢失)
马塞尔·杜尚,1917年(1964年重制),高度61cm,瓷器,伦敦:泰特美术馆。这件作品原本是准备在美国的一场展览中展出的。画家于1915年逃亡至美国。

弗朗西斯·毕卡比亚
(Francis Picabia)

● 1879—1953年　　法国　　油画;混合媒介

毕卡比亚是一个唐吉坷德式的不切实际的人,崇尚无政府主义,是达达画派的代表人物。他戏谑地游离于立体主义、表现主义和超现实主义之间,最好的作品是在他"机器风格"阶段(1913年—20世纪20年代)利用从工程制图中得来的灵感,创作出的生动的图像,旨在对人与机器的关系进行嘲讽,通常还带有一种情欲的色彩。

重要作品:《我在记忆中再次看到我亲爱的欧尼》(I See Again in Memory My Dear Udnie),1914年(纽约:现代艺术博物馆);《地球上非常罕见的景象》(Very Rare Picture on Earth),1915年(纽约:古根海姆博物馆)

马塞尔·杜尚(Marcel Duchamp)

● 1887—1968年　　法国　　油画;雕塑;混合媒介

杜尚是概念艺术之父,被誉为现代艺术的领袖和英雄,但其作品在众多现代艺术作品中却是最不受待见的(其实他完全可以做得很好,做到实至名归)。

杜尚那为数不多的作品主题杂乱无章,如今却成了现代艺术运动的标志,特别是左图那个小便器。他的作品中没有一件本身看起来很有趣的,但他是第一个提出"一件艺术作品给人带来的兴趣和刺激可以完全取决于概念或知识内容"——它看起来是什么样子并不重要,重要的是你能接收到其中想要传达的信息。

如果要说杜尚的坏话,必定会遭受现代艺术机构的愤怒和嘲讽。然而,尽管他在当时声名显赫,其作品却质量平平,现在看起来也相当令人感到乏味。虽然杜尚的作品不像皇帝的新装那样一无是处,但也是时候指出他的那一套其实已经完全是老旧过时的了。总之,杜尚可以说是一个才华横溢,魅力四射,但傲慢自大的知识分子暴徒,在他死后,他的作品仍在蛊惑、恐吓着艺术界。

重要作品:《下楼的裸女,二号作品》(Nude Descending Staircase, No.2),1912年(费城:艺术博物馆);《新娘,甚至被光棍们剥光了衣服》(The Bride Stripped Bare by her Bachelors, Even),1915—1923年(费城:艺术博物馆)

库尔特·施威特斯(Kurt Schwitters)

● 1887—1948年　德国　拼贴画;混合媒介;油画;雕塑

施威特斯是一位满怀诗情浪漫的孤独先驱者,他根据一些微不足道的细节描绘出他眼中那个在政治、文化和社会上均已陷入癫狂状态的世界——1914—1945年的德国。他的影响力在20世纪60年代至70年代期间尤其重大。

施威特斯创作了大量名为"梅尔兹比尔德"(Merzbilder)的小型拼贴画,构图、内容、布局均极其用心,使用的材料是他在家乡的汉诺威大街上捡的各种东西。1922—1930年,他的作品更加具有独创性和个人意识。施威特斯还故意创作了一些

质量上乘的传统绘画和雕塑作品，用来与他的先锋派行为进行对照。

施威特斯早期风格属于达达主义，但是他却从来不涉及政治或战争，也从不讥讽，他的作品只是用来表达自我——一个作为被牺牲的受害者或精神领袖的艺术家。他的大型（近乎疯狂的）作品名为"梅尔兹堡"（Merzbau），是一整栋装满了他个人捡来的物品的建筑，可以说完全是一件疯狂的拼贴作品，该作品于1943年毁于盟军轰炸，施威特斯努力在德国文化的废墟上重建艺术之美，这是他做的一次深刻的尝试。

重要作品：《梅尔兹比尔德5B》（图片红心教堂）[Merzbild 5B（Picture-Red-Heart-Church）]，1919年（纽约：古根海姆博物馆）；《梅尔兹163，出汗的女人》（Merz 163, with Woman Sweating），1920年（纽约：古根海姆博物馆）；《梅尔兹图片32A》（樱桃图片）[Merz Picture 32A（The Cherry Picture）]，1921年（纽约：现代艺术博物馆）

⬆ **基督教青年会旗帜，感谢你，安布尔赛德**（YMCA Flag, Thank You, Ambleside）

库尔特·施威特斯，1947年，混合媒介，英国坎布里亚郡肯德尔镇：艺术画廊。作品的标题指的是英格兰的湖区，1945年画家居住于此。

让·(汉斯)·阿尔普
[Jean (Hans) Arp]

● 1886—1966年　🏴 法国　🎨 拼贴画；雕塑；油画

阿尔普是一位诗人、画家兼雕塑家，同时还热衷于做各种实验。他最著名的作品有木浮雕、纸板剪贴画、撕纸拼贴画，以及1931年之后的石雕，他早期的作品在尺幅和表现上都属中等。阿尔普喜欢用简约的风格描绘自然界中生物多样的形态，感受其中的偶然性所带来的美感，并试图加以完善，为其赋予内在精神。阿尔普是达达主义和超现实主义的创立者之一。

重要作品：《根据偶然法则排列的正方形拼贴画》（Collage with Squares Arranged According to the Laws of Chance），1916—1917年（纽约：现代艺术博物馆）；《水族馆里的鸟》（Birds in an Aquarium），约1920年（纽约：现代艺术博物馆）

▶▶ **头**（Head）

让·(汉斯)·阿尔普，1929年，67cm×56.5cm，浮雕，私人收藏。阿尔普使用从植物、动物和人那里所获得的轻松的灵感，将形状简化后来象征自然中的生长和形状。

约翰·哈特菲尔德（John Heartfield）

● 1891—1968年　🏴 德国　🎨 蒙太奇照片

哈特菲尔德是一位艺术家兼记者，1910年在柏林参与了达达主义的创立。他最为人熟知的是20世纪20年代和30年代拍摄的政治蒙太奇照片。1938—1950年，他在英国避难，之后定居在东德。

哈特菲尔德有着强烈的社会和政治责任感（他是左翼分子，反对纳粹），他将自己的名字英语化，以抗议德意志民族主义。他是最初尝试对媒体形象和文字言论进行操控的人，曾创作出了毒辣且令人过目不忘的讽刺作品，高度形象地表达了那个时代的情形。

注意，他使用的手段是极其经济的。哈特菲尔德很清楚他所要表达的内容，然后用一个极其简单但令人过目难忘的形象直击社会的痛处——有时，少即是多。

重要作品：《阿道夫超人：吞下黄金吐出垃圾》（Adolf the Superman: Swallows Gold and Spouts Junk），1920年（柏林：艺术学院）；《一只手有五个手指》（Five Fingers has the Hand），1928年（纽约：史密森尼·库珀-休伊特国家设计博物馆）

女人头像（Head of a Woman）
阿列克谢·冯·亚夫伦斯基，1911年，52cm×50cm，放在胶合板上的纸板油画，爱丁堡：国家现代艺术美术馆。35岁时，这位画家放弃了军旅生涯，投身于艺术。

阿列克谢·冯·亚夫伦斯基
（Alexei von Jawlensky）

- 1866—1941年　　俄国　　油画；素描

亚夫伦斯基在现代主义艺术大师中是比较小众的，他受康定斯基和马蒂斯的影响较大，用简化的形式、纯净的颜色和大面积的蓝色轮廓创造了敏感、神秘、小型的作品。请注意他的出生日期——比你想的要早，他与马蒂斯和康定斯基同龄。

重要作品：《有红色屋顶的风景画》（Landscape with a Red Roof），约1911年（圣彼得堡：埃尔米塔日博物馆）；《亚历山大·萨哈罗夫的画像》（Portrait of Alexander Sacharoff），1913年（威斯巴登：市立博物馆）；《头：红光》（Head:Red Light），1926年（旧金山：现代艺术博物馆）

米哈伊尔·拉里奥诺夫
（Mikhail Larionov）

- 1881—1964年　　俄国　　水彩；油画；素描

拉里奥诺夫最广为人知的身份是辐射主义（Rayonism）的创始人。辐射主义曾在1914年之前短暂地盛行过，是立体主义的一个分支流派，其作品展示的是被棱镜折射后，物品被"分割"的样子。除此之外，拉里奥诺夫的其他作品都鲜为人知。晚年他贫病交加，过着困苦的生活。

重要作品：《骑马的战士》（Soldier on a Horse），约1911年（伦敦：泰特美术馆）；《辐射主义构图》（Rayonist Composition），约1912—1913年（纽约：现代艺术博物馆）

娜塔莉亚·冈察洛娃
（Natalia Goncharova）

- 1881—1962年　　俄国　　油画；水彩；素描；版画

冈察洛娃出身名门，社交广泛（她与普希金家族有联系），是俄国先锋派艺术家。她曾周游欧洲，从不掩饰自己激进的生活方式。1915年，冈察洛娃与终身的伴侣和合作者拉里奥诺夫定居于巴黎。她精通早期的立体主义、野兽派，以及未来主义等，使用了一种渐进的视觉语言，有意识地加入了一部分明显的标志性元素，如俄国农民的形象，以及一些具有宗教代表性的意味。她的画作色彩大胆热烈，多为大地色系，十分偏向男性化。

重要作品：《待洗衣物》（The Laundry），1912年（伦敦：泰特美术馆）；《辐射主义，蓝绿色森林》（Rayonism, Blue-Green Forest），1913年，作品署日期为1911年（纽约：现代艺术博物馆）；《戴帽子的女士》（Lady with a Hat），1913年（巴黎：国家现代艺术博物馆）

亚历山德拉·艾克斯特
（Alexandra Exter）

- 1882—1949年　　俄国　　版画；雕塑；素描

艾克斯特是俄国先锋派艺术的领军人物。她出生于基辅，但常年旅居各地，是俄国与西方先锋派艺术运动交流往来的有影响力的使者，于1924年离开俄国。艾克斯特的作品相当精巧复杂，有强烈的法国—意大利风格的外观和敏感度，能够看出画者的见多识广。她同时还设计了书籍插画、戏剧、电影、陶瓷和纺织品等。

重要作品：《建筑》（Construction），1922—1923年（纽约：现代艺术博物馆）；《美国警察》（American Policeman），1926年（华盛顿：赫希洪博物馆）

卡西米尔·马列维奇
（Kasimir Malevich）

- 1878—1935年　　俄国　　油画；拼贴画

马列维奇被认为是俄国现代主义运动中最重要的先锋派画家。从1913年到20世纪20年代末，他发展出了一种新式的抽象艺术，以及新式的至上主义（Suprematism）美学及社会哲学。全新的艺术理念反映了人们对于一个新的乌托邦的追寻，在这个理想国里，所有陈旧的、为人熟知的价值观都将被全新的社会组织和信仰所替代。新的苏维埃世界将由工程师们设计出来并为他们服务（这里的工程师不仅指机械工程师，还指负责社会发展的社会工程师）。

不要试图以阅读文字或材料的方式来理解马列维奇创作的那些简单而抽象的形状，要将它们看作是在空间中飘浮的、呈失重状态的物体，随时可以重组、扭曲、翻转，或是陷入永恒。如果你能做到这一点，就能体会到彼时革命时期的人们在勇敢地面对未知的未来时，对于所有不确定性而产生的兴奋和乐观的心态。

重要作品：《磨刀器》（*The Knife Grinder*），1912年（纽黑文：耶鲁大学美术馆）；《至上主义组合》（*Suprematist Composition*），1915年（阿姆斯特丹：市立博物馆）；《动态至上主义》（*Dynamic Suprematism*），1916年（科隆：路德维希博物馆）；《黑色广场》（*Black Square*），约1929年（圣彼得堡：俄罗斯国家博物馆）

至上主义组合第56号
（*Suprematist Composition No. 56*）
卡西米尔·马列维奇，1911年，80cm×71cm，布面油画，圣彼得堡：俄罗斯国家博物馆。马列维奇想要通过这些飘浮在纯白色空间的几何图形，非客观地暗示出人类纯粹的情感是至高无上的这一理念。

一号空间的线性解释
(*Linear Construction in Space No. 1*)

纳姆·嘉宝，1944—1945年，高度30cm，塑料与尼龙绳，剑桥大学：茶壶院美术馆。嘉宝一般是通过描述空间而非质量，来创造形状的。

宇宙的诞生 (*Birth of the Universe*)

安托万·佩夫斯纳，1933年，75cm×105cm，布面油画，巴黎：国家现代艺术博物馆。佩夫斯纳后期的作品以螺旋上升的三维形状为特征。

纳姆·加博 (Naum Gabo)

○ 1890—1977年　　📍 俄国　　✍ 雕塑

纳姆·加博又名纳姆·尼米亚·佩夫斯纳（Naum Neemia Pevsner），他四处游历、自学成才，是俄国建成主义的先驱。他曾先后在俄国、德国、巴黎、伦敦，以及美国居住，与兄长安托万·佩夫斯纳（Antoine Pevsner）亲密无间，共同创作。他的三维作品主要使用现代材料（例如树脂玻璃），强调了其中的空间、光线，以及动感。加博表达了复杂的审美价值观和社会理想——一种超越秩序的愿景。

重要作品：《头，2号》（*Head No.2*），1916年（伦敦：泰特美术馆）；《用水晶中心建造的空间》（*Construction in Space with a Crystalline Center*），1938—1940年（伦敦博物馆）

构成主义（CONSTRUCTIVISM），1917—1921年

构成主义是俄国重要的先锋派艺术运动。弗拉基米尔·塔特林（Vladimir Tatlin），后来与罗德琴科（Rodchenko），以及安托万·佩夫斯纳、纳姆·加博二兄弟共同发展出用来反映现代社会的"构成式"建筑艺术。他们关注的是抽象、空间、新材料、3D形状，以及社会变革等因素。苏联政府对构成主义持反对态度，使得其成员散居欧洲各地，从而影响了欧洲的建筑和装饰领域，同时也影响了包豪斯建筑学派（the Bauhaus）以及风格派（De Stijl）。

第三国际纪念碑的模型
(*Model of the Monument to the Third International*)

塔特林这一未实现的工程，本来是一个钢铁与玻璃做成的革命纪念碑，比埃菲尔铁塔还要高，耸立在彼得格勒，指向北极星，欲将地球上的世界与宇宙连接在一起。

安托万·佩夫斯纳 (Antoine Pevsner)

○ 1886—1962年　📍 俄国/法国　✍ 油画；混合媒介；雕塑

佩夫斯纳是俄国先锋派艺术和非客观艺术的代表人物，也是二维和三维作品的创造者。他对现代技术和工程学十分着迷，经常刻意使用有机玻璃、普通玻璃、金属铁等现代材料进行创作。请注意，他对于球形表面动力学十分精通，喜欢在空间中使用投影，以一种诗意来表现技术，特别是飞行的手法。1921年，佩夫斯纳和他的弟弟纳姆·嘉加博一起离开俄国，并于1923年定居巴黎。直到去世，他都始终是一位受人尊敬的艺术家。

重要作品：《空间中的建筑》（*Construction in Space*），1929年（瑞士巴塞尔：艺术博物馆）；《锚定十字架》（*Anchored Cross*），1933年（纽约：古根海姆博物馆）

依尔·李斯特斯基(El Lissitsky)

- 1890—1941年　俄国　版画;雕塑;混合媒介

李斯特斯基是现代主义建筑及艺术的领军人物。他是构成主义抽象概念的创立者之一,这种概念有效地将艺术、设计和建筑联结在了一起,并将艺术当作是一种物质与精神的体验。

重要作品:《无题》(*Untitled*),约1919—1920年(纽约:古根海姆博物馆);《普朗恩》(*Proun*),约1923年(纽约:古根海姆博物馆)

亚历山大·罗德琴科(Aleksandr Rodchenko)

- 1891—1956年　俄国　摄影;油画;版画;雕塑

罗德琴科是一名积极的布尔什维克,他信念坚定,相信艺术一定要为革命服务,以便创造出一个有序的技术型的社会,他还经常要求观画者也要积极地参与其中。后来,他被斯大林拒绝了。

重要作品:《线和指南针素描》(*Line and Compass Drawing*),1915年(纽约:现代艺术博物馆);《构成》(*Composition*),1916年(私人收藏)

弗拉基米尔·塔特林(Vladimir Tatlin)

- 1885—1953年　俄国　混合媒介;雕塑;油画

塔特林缔造了俄国构成主义,是位传奇般的英雄人物。1913年他居住在巴黎,受毕加索和未来主义影响很深。塔特林以其浮雕建筑而著名,特别是角落浮雕,以及他未能成功建造的塔(《第三国际纪念碑》)。20世纪20年代,他从事舞台和工业设计,并且相信艺术应该服务于革命。他是马列维奇的死敌,最终默默无闻地去世了。

重要作品:《鱼贩》(*The Fishmonger*),1911年(莫斯科:特列季亚科夫画廊);《母与子》(*Mother and Child*),约1912—1913年(私人收藏)

◁ 水手(自画像)[(*The Sailor*(*Self-Portrait*))]
弗拉基米尔·塔特林,1911—1912年,71.5cm×71.5cm,布面蛋彩画,圣彼得堡:俄罗斯国家博物馆

马克斯·贝克曼(Max Beckmann)

● 1884—1950年　　▣ 德国　　✎ 油画;木刻;素描

贝克曼是20世纪最伟大的画家之一。因为他并非任何现代主义"流派"的成员,所以他的才华在当时被忽视掉了。时至今日,艺术界都很难界定他的作品究竟应该属于哪个派别。能够将表现主义的特征和质量发挥得如此淋漓尽致,着实是一项难能可贵、独一无二的成就。

贝克曼的油画作品色彩丰富,线条强劲,画面优美动人,很有表现力,传递出忧郁的情绪。他创作了大量的肖像画、自画像,以及充满象征意义的寓言画。他的作品时代感很强,但却不属于任何一个"流派"或"主义",其主题基本上都是描绘人类的境况,以及画家对于人类精神胜利的关注。

黑色在绘画中是最难使用的颜色之一,而贝克曼对于黑色的驾驭却堪比莫奈,令人惊叹;他还十分关注人类的生存境况,堪比伦勃朗。他用一系列的作品描绘了20世纪欧洲精神痛苦发展的中心脉络。贝克曼出生于19世纪80年代,那是一个天才辈出,安居乐业的年代;后来,他经历了恐怖的第一次世界大战,目睹了20世纪二三十年代德国文明价值观的崩塌。1937年,他被纳粹列为"堕落者",自愿选择到阿姆斯特丹自我流放。1947年,他移民到美国,随后在美国开展了教学和创作等工作。

重要作品:《梦》(The Dream) 1921年(密苏里州:圣路易斯艺术博物馆);《离开》(Departure),1932—1933年(纽约:现代艺术博物馆);《鱼身上之旅》(Journey on the Fish),1934年(斯图加特:国立美术馆)

▲ **橄榄色和棕色的自画像**(Self-Portrait in Olive and Brown)
马克斯·贝克曼,1945年,60.3cm×49.8cm,布面油画,底特律艺术学院。贝克曼创作这幅画时正在写自传。

纳粹和颓废艺术 (THE NAZIS AND DEGENERATE ART),20世纪30年代

纳粹理论家认为,艺术应该符合资产阶级理想,精心描绘理想化的英雄主义,以及日常生活中的舒适与安逸,否则即是人类堕落和变态思想的产物。德语词"堕落的艺术"(Entartete Kunst)是希特勒和该党首席理论发言人阿尔弗雷德·罗森博格(Alfred Rosenberg)杜撰出来的。当时,"堕落的"现代艺术家们不能展览,甚至不能进行艺术创作,很多被没收的作品也都被烧毁。1937年,纳粹为了展示"堕落"艺术有多么邪恶和污秽,批准了一次现代艺术和抽象艺术的巡展,其中包括贝克曼、迪克斯、格罗兹、康定斯基、蒙德里安、毕加索等人的作品。不过,这一计划最终适得其反,反而使更多的人更加了解了现代艺术。

◀ **阿道夫·希特勒与赫尔曼·戈林**
可能摄于1937年画展。希特勒在掌权之前也曾以画画为生,并且终生都没有停止。

奥托·迪克斯 (Otto Dix)

- 1891—1969年
- 德国
- 版画；素描；混合媒介

20世纪二三十年代，德国饱受第一次世界大战的摧残，社会的道德和价值观已经土崩瓦解，迪克斯以嘲讽的态度和苦涩的心情观察并记录下了当时的德国社会。他反对纳粹，喜欢揭露丑陋的事物——注意看，他使用强劲的线条和酸性染料描绘出入微的细节，将现实中观察到的事物进行了强力的扭曲。他为朋友们创作的肖像画极有表现力，雕刻作品也十分出色。直到1955年之后，他才被大众所认可。

重要作品：《玩扑克牌的战争跛子》(*Card-Playing War Cripples*)，1920年 (私人收藏)；《画家的父母亲》(*The Artist's Parents*)，1921年 (瑞士巴塞尔：艺术博物馆)。

乔治·格罗兹 (George Grosz)

- 1893—1959年
- 德国
- 版画；素描；油画

格罗兹最让人印象深刻的是，他真实而一针见血地记录了1918年至希特勒崛起期间，德国那段悲伤而又腐败的历史。

他的小幅作品，特别是版画和素描，有意识地磨灭了其中的艺术感，因此形成一种棱角分明的现代主义风格。画面引起的不适透露着格罗兹挑衅世事的意味，以及他个人无政府主义的信仰，同时揭露了看似体面的资产阶级背后那令人不齿的真相。格罗兹对街头巷尾的生活情景十分着迷，尽管他对此有着诸多批评的论调，但是最终他却似乎发自内心地爱上了他所记录的那些生活中丑陋和腐败的真实。

请注意其作品中反复出现的某些特定元素和面部特征，以及画面中像毒药一样的色调，还有那没有艺术感的风格，这一切都是为了营造一种不稳定感，使画面笼罩上一层危险的气氛。格罗兹也是较早使用蒙太奇手法进行创作的画家。

重要作品：《自杀》(*Suicide*)，1916年 (伦敦：泰特美术馆)；《灰色的一天》(*Grey Day*)，1921年 (柏林：国家美术馆)；《社会栋梁》(*Pillars of Society*)，1926年 (柏林国立博物院)。

克里斯汀·夏德 (Christian Schad)

- 1894—1982年
- 德国
- 油画；版画；拼贴画

夏德是位油画家，同时也创作拼贴画和木刻版画，还拍摄过曼·雷 (Man Ray, 见316页) 风格的摄影作品。他以"新客观主义" (Neue Sachlichkeit) 作品而闻名——这些作品对20世纪20年代的德国资产阶级社会进行了冷酷而坚定的批判性描绘，例如表情冰冷的肖像画等。作品中夸张而突出的细节突出了人物的空虚，疏远的空间则表明了事物与人已不再相互关联。

重要作品：《阿戈斯塔，一个鸡胸男子，与拉莎，一只黑色的鸽子》(*Agosta, the Pigeon-Chested Man, and Rasha, the Black Dove*)，1929年 (伦敦：泰特美术馆)；《手术》(*Operation*)，1929年 (慕尼黑：市立美术馆)。

与模特在一起的自画像 (*Self-Portrait with Model*)

克里斯汀·夏德，1927年，76cm×62cm，布面油画，伦敦：泰特美术馆。"新客观主义"描绘了德国艺术继1925年之后，开始远离表现主义的趋势。纳粹执政时期，夏德放弃了绘画。

保罗·克利(Paul Klee)

- 1879—1940年
- 瑞士
- 混合媒介;素描

克利的作品种类丰富,包括素描、水彩、蚀刻版画等,他曾是包豪斯学院一位非常敬业的老师,同时还是才华横溢的诗人和音乐家。他为人脾气有些古怪,是现代主义运动中最有独创性的先锋人物之一。

他是现代艺术"音乐图像"的首创者——那些制作精良、尺幅不大的作品通过不同的形状进行表达,在某种程度上让人想起了中世纪手稿上的彩绘(也许他就是在借鉴这一传统)。注意看画中那些古灵精怪的个性化意象,以及柔和、朴实的抽象事物,无论在视觉上还是精神上,克利的作品总是显得非常感性,并且古怪得充满诗意,令人愉快。同时,他对色彩也十分敏锐,作品完成后,画面总是既工整又细致。

不要试图去理解克利,或者用理智去分析他——尽情地欣赏他的作品吧!让你的眼睛跟随他的画,让想象力带你尽情遨游(他的一篇著名的文章题目就是"寻一根线去散步");更重要的是,让他带你回到孩童时期那充满好奇心、想象力,快乐而幽默的王国。当你再次回到成人的现实世界时,你则会感到神清气爽、内心充实、充满活力。

重要作品:《古音》(*Ancient Sound*),1925年(瑞士巴塞尔:艺术博物馆);《阿德帕那松山》(*Ad Parnassum*),1932年(汉堡:艺术馆);《秋风中的戴安娜》(*Diana in the Autumn Wind*),1934年(瑞士伯尔尼:艺术博物馆);《死与火》(*Death and Fire*),1940年(瑞士伯尔尼:艺术博物馆)

金鱼(*The Golden Fish*)

保罗·克利,1925—1926年,50cm×69cm,纸与画板油画及水彩画,汉堡:艺术馆。1925年,克利在包豪斯学院任教,出版了《教学笔记》(*Pedagogical Sketchbook*)一书,并且在巴黎一场超现实主义画展中展出了自己的作品。

包豪斯学院(THE BAUHAUS), 1919—1933年

作为曾经最著名的现代艺术学院,包豪斯在建筑和设计领域具有很大的影响力,是很多其他学院的建院蓝本。曾在该院任教的教师有亚伯斯、费宁格、克利、康定斯基、莫霍利-纳吉、施莱默等。1919年于德国创立的包豪斯学院,却在1933年被纳粹关闭;1937年,莫霍利·纳吉在芝加哥创立了新包豪斯学院。包豪斯致力于传播简洁的设计优点、抽象化的表达方法、大规模的制作、精心设计的环境所带来的道德和经济利益、民主和工人阶级参与的重要性。

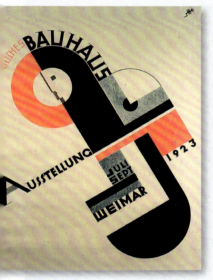

乔斯特·史密特(Joost Schmidt)

为1923年7—9月在魏玛举办的包豪斯学院展所设计的海报。包豪斯学院的艺术家们很早就意识到了平面设计的重要性,并以此作为表达自己学院身份的方式。

利奥尼·费宁格(Lyonel Feininger)

- 1871—1956年　美国/德国　木刻;素描;水彩

费宁格是一位音乐会小提琴家的儿子,他出生于纽约,但一生中大部分时间(1887—1937年)都在德国度过。他的作品风格宁静,就像在打碎的玻璃中映衬出的高楼和海景,融合了立体主义的形式碎片化(他在巴黎学习)以及浪漫主义的朦胧光线和梦幻感(他的德国血统)。费宁格是包豪斯学院的创立者之一,并一直在该学院任教,直至1933年学院被迫关闭。他是位很有天赋的版画家(蚀刻版画),还对早期电影的场景设计也产生过影响,如马克斯·林哈得(Max Reinhardt)出演的《卡里加里博士的小屋(The Cabinet of Doctor Caligari)》等。

重要作品:《自行车比赛》(The Bicycle Race),1912年(华盛顿特区:国家美术馆);《帆船》(Sailing Boats),1929年(底特律艺术学院);《晚上的市场教堂》(Market Church at Evening),1930年(慕尼黑:老绘画陈列馆)

拉兹洛·莫霍利-纳吉
(László Moholy-Nagy)

- 1895—1946年　匈牙利/德国
- 拼贴画;蒙太奇照片;素描;版画

莫霍利-纳吉是一名律师出身的几何抽象艺术家和理论作家,是包豪斯学院的领导成员兼教师,也是"新摄影师"运动(New Photographer)的奠基人。他试图使用一系列方式,如设计、抽象、建筑、排版、摄影等,创作出艺术中的秩序与清晰易懂的脉络。1937年,他定居于芝加哥。

重要作品:《传真电报》(Photogram),1923年(洛杉矶:保罗·盖蒂博物馆);《A二号》(A II),1924年(纽约:古根海姆博物馆);《铬杆双形》(Dual Form with Chromium Rods),1946年(纽约:古根海姆博物馆)

茶歇(At Coffee)

拉兹洛·莫霍利-纳吉,约1926年,28.3cm×20.6cm,老式明胶银质照片,休斯敦:美术博物馆。莫霍利-纳吉试图通过实验的手法以及创新的构图来扩大摄影的范围。作为一名善于启发学生的教师,他在艺术和设计教学方面产生了深远的影响。

约瑟夫·亚伯斯 (Josef Albers)

- 1888—1976年
- 德国/美国
- 版画；水彩；油画

亚伯斯是现代运动中最伟大的艺术家和教育家之一，也是包豪斯学院的骨干成员（1923—1933），于1933年移民美国。

他的作品极具原创性，以一种简洁之美体现了他过人的洞察力，其中最著名的是《正方形的礼赞》（Homage to the Squre）系列作品，这些作品中，亚伯斯尝试用方块形状的层叠组合来探索光的价值，以及色彩的对比度和色温。他选择正方形，是因为正方形是最静态的几何形状，从而可以用来强调色彩之间的关系。同时，他也是一位杰出的摄影家和彩色玻璃设计师。

《正方形的礼赞》这部作品的名字看似不引人注意，但是视觉上却极具吸引力。亚伯斯明白，人永远无法科学地预料到颜色会如何变化，无法知晓它是如何在不知不觉之中俘获人心，使人心情愉悦的，他用《正方形的礼赞》系列作品对此做出了最终的证明。但是，你必须要让自己参与其中，愿意加入实验中去（比如半闭眼睛观看），才能真正欣赏和享受到这个过程。

重要作品：《玻璃、颜色和光线》(Glass, Color, and Light)，1921年（纽约：大都会艺术博物馆）；《正方形温和气息的礼赞研究》(Study for Homage to the Square Mild Scent)，1965年（汉堡：艺术馆）

奥斯卡·施莱默 (Oskar Schlemmer)

- 1888—1943年
- 德国
- 油画；版画；雕塑

施莱默是包豪斯学院的领导人之一，同时也是一位画家和雕塑家，最擅长为芭蕾演出和剧院设计壁画装饰。他崇尚简洁的风格，喜欢通过形状与形式的相互作用，以及内在精神状态的反映和表达，来创造戏剧性的效果。施莱默喜欢安安静静地进行艺术的探索和实验。

重要作品：《侧面头部，用黑色轮廓线》(Head in Profile, with Black Contour)，1920—1921年（旧金山：美术博物馆）；《假想建筑中的14个人物》(Group of Fourteen Figures in Imaginary Architecture)，1930年（科隆：瓦尔拉夫·里夏茨博物馆）；《包豪斯学院楼梯》(Bauhaus Stairway)，1934年（纽约：现代艺术博物馆）

风格派 (DE STIJL)，1917—1931年

风格派（"De Stijl"一词来源于荷兰语，意为"风格"）是一个荷兰画家团体的名称，同时也是该团体所发行期刊——一本20世纪20年代最有影响力的先锋派艺术杂志的名字。风格派的成员和其杂志文章的作者包括皮特·蒙德里安、特奥·凡·杜斯伯格，以及建筑师、设计师赫里特·里特维尔德等。他们提倡抽象艺术的几何化，主张简练创作，关注社会发展和意识形态，努力寻求生活和艺术中的和谐。

> **红蓝椅**（Red Blue Chair）
> 赫里特·里特维尔德于1918年设计。坚硬的外表以及强烈的色彩意味着对彼此依恋、情感至上这种理念的摒弃，而更加向往变化的运动和理性的思考。

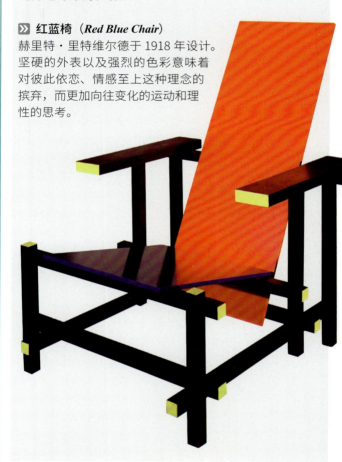

皮特·蒙德里安 (Piet Mondrian)

- 1872—1944年
- 荷兰
- 油画；混合媒介

蒙德里安是纯抽象绘画的先驱者之一，他崇尚简朴，向往隐居生活，讨厌自然界不修边幅的绿色。

蒙德里安最为人熟知的是创作于20世纪20年代和30年代的抽象作品，这些作品中的元素十分简单：黑色、白色、原色，以及水平和垂直的线。他希望通过所创作的图形寻觅并描绘出一种精神上普遍存在的完美，但是最终却沦为了20世纪商业设计的惯用图案。他晚期在纽约创作的作品热烈奔放、色彩丰富，充满爵士乐一样的激情，同样值

得一看。蒙德里安从象征主义走向立体主义,再到抽象主义,这是一个漫长而艰苦的过程,值得我们耐心研究。

想要看懂蒙德里安,必须要亲自看到他的真迹。商业化的复制品制作简单,作品表面也洁净无瑕,已经使那些抽象的图案变得枯燥乏味、机械呆板、毫无个性。实际上,从他落笔的痕迹、修改的痕迹、思量再三的痕迹中,你可以看出画家拼命想要达到绘画的平衡和纯粹,但他最终却发现难以达到。

重要作品:《灰色的树》(*The Grey Tree*),1912年(荷兰海牙:市政博物馆);《码头和海洋》(*Pier and Ocean*),1915年(荷兰欧特罗:库勒-姆勒博物馆);《四号画面,有红、蓝、黄、黑色》(*Tableau No. IV with Red, Blue, Yellow, and Black*),1924—1925年(华盛顿特区:国家美术馆);《红蓝合成》(*Composition in Red and Blue*),1939—1941年(私人收藏)

百老汇布吉伍吉爵士乐（*Broadway Boogie Woogie*）
皮特·蒙德里安,1942—1943年,127cm×127cm,布面油画,纽约:现代艺术博物馆。©2005,由美国弗吉尼亚州沃伦顿国际邮寄公司寄给蒙德里安/霍尔兹曼信托基金。

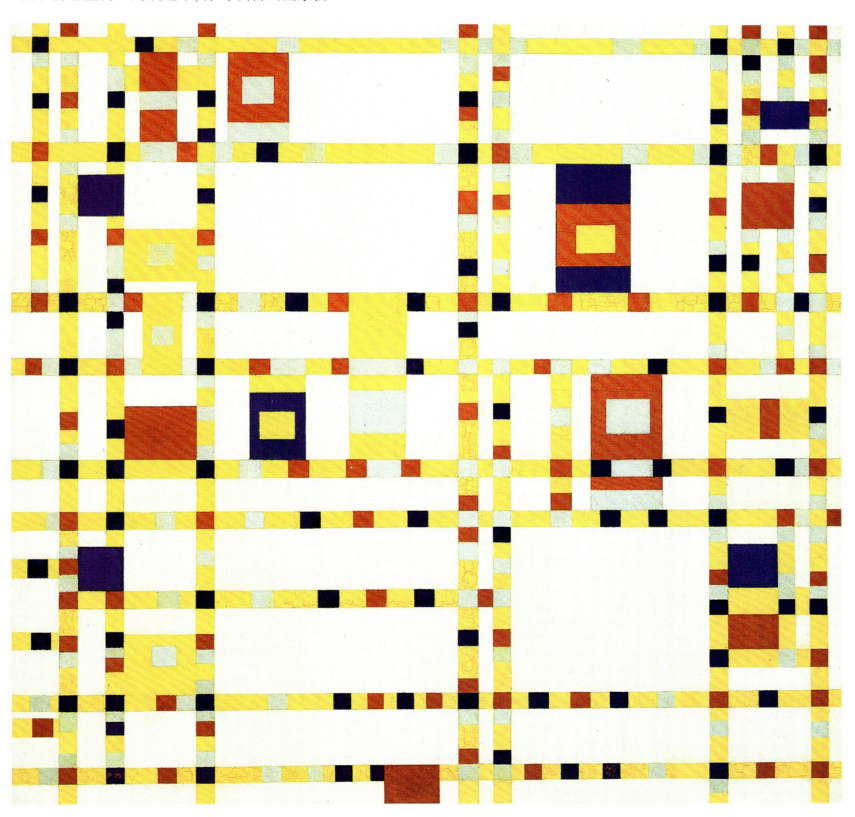

超现实主义 (Surrealism)

20世纪20—30年代

超现实主义是两次世界大战之间最有影响力的先锋派运动,其创始人兼领导人安德烈·布勒东(André Breton)宣称,超现实主义致力于融无意识与有意识于一体,创造一种新的"超级现实",其中立体主义、达达主义,以及弗洛伊德是该运动的起点。超现实主义的影响持久而深远,在如今的广告和前卫的幽默中仍有其清晰的影子。

该剧照来自1929年萨尔瓦多·达利(Salvador Dalí)以及路易斯·布努埃尔(Luis Buñuel)执导的影片《一条安达鲁狗》(Un Chien Andalou)。

该电影是超现实主义的理想体现。布努埃尔与达利经过密切的合作,完成了这部故作高深莫测、令人紧张不安的名作。

超现实主义运动主要起源于文学,且崇尚无政府主义,因此,该运动能够在视觉艺术领域几乎立即发展出各种各样、令人眼花缭乱的风格便也不足为奇了——可以是一件很完整的作品,旨在体现出一种高度的现实主义(如达利);也可以是一件另一极端的完全抽象的作品(如米罗)。无论采用何种风格,超现实主义的总体目标都是为了出人意料,让人时常感到震惊,经常性地受到扰乱,不断营造一种梦幻般的气氛,有时具体可见,有时却又模糊含蓄。

主题

人在潜意识中的本性必然会抵触被分类,因此超现实主义作品的题材毫无限定。恩斯特(Ernst)尝试将写作中的意识流手法运用在视觉艺术中,即"擦印画法"——在摩擦后的表面上获取拓片,以创造偶然的图案;马格里特(Magritte)的那些无表情作品,实际上是为了探索事物并置的神秘感(通常是性方面的);阿普(Arp),一位画家兼雕塑家,喜欢简单、模糊的生物形态,他的作品看起来则像是随意的组合,用色大胆、单调。

探寻

恩斯特是最全面的超现实主义画家,因为他尝试了所有的超现实主义画法——具象、抽象、拼贴等。在其具有开创性的作品《俄狄浦斯王》(Oedipus Rex)中,恩斯特探索了创造图像的方法,特别是将自己的经历和欲望与对弗洛伊德思想的研究和理解相互融合,尤其是关于两极的并列,如理性—非理性、建设—毁灭、死亡—生活等,而这些方法后来都成了超现实主义绘画的通用技法。"俄狄浦斯"一词意为"肿胀的脚",在希腊神话中,俄狄浦斯不知不觉地杀死了自己的父亲,娶了自己的母亲,并在得知真相后剜掉了自己的双眼。弗洛伊德的"俄狄浦斯情结"(Oedipus Complex)指的是没有能力打破对父母的依赖,变得完全成熟起来的人。

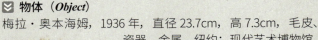

物体 (Object)

梅拉·奥本海姆,1936年,直径23.7cm,高7.3cm,毛皮、瓷器、金属,纽约:现代艺术博物馆。

奥本海姆创作的这件缠满皮毛的茶杯、托盘和勺子的作品中浓缩着超现实主义颠覆千篇一律的世界的决心。

历史大事

公元1919年	安德烈·布勒东(André Breton)与菲利普·苏波(Philippe Soupault)合著《磁场》(Les Champs Magnétiques)
公元1924年	第一次《超现实主义宣言》在巴黎发表,基本全部由布勒东完成
公元1930年	布勒东正式将超现实主义与无产阶级革命结盟
公元1936年	"伦敦超现实主义画展"举办
公元1938年	列夫·托洛茨基(Leo Trotsky)与布勒东合著《独立革命艺术宣言》(Manifesto for an Independent Revolutionary Art)
公元1939年	第二次世界大战爆发,超现实主义画家逃往纽约

现代主义 | 313

敲击坚果的手指寓意着性交,长钉和箭头代表疼痛,失真的比例代表着性关系中的挣扎

刺穿手指的机械装置是用来在鸟足上打洞的,用来标示鸟的年龄,代表着疼痛、穿透、性交

根据弗洛伊德的分析法则,气球和鸟均代表了对于逃离和自由的向往

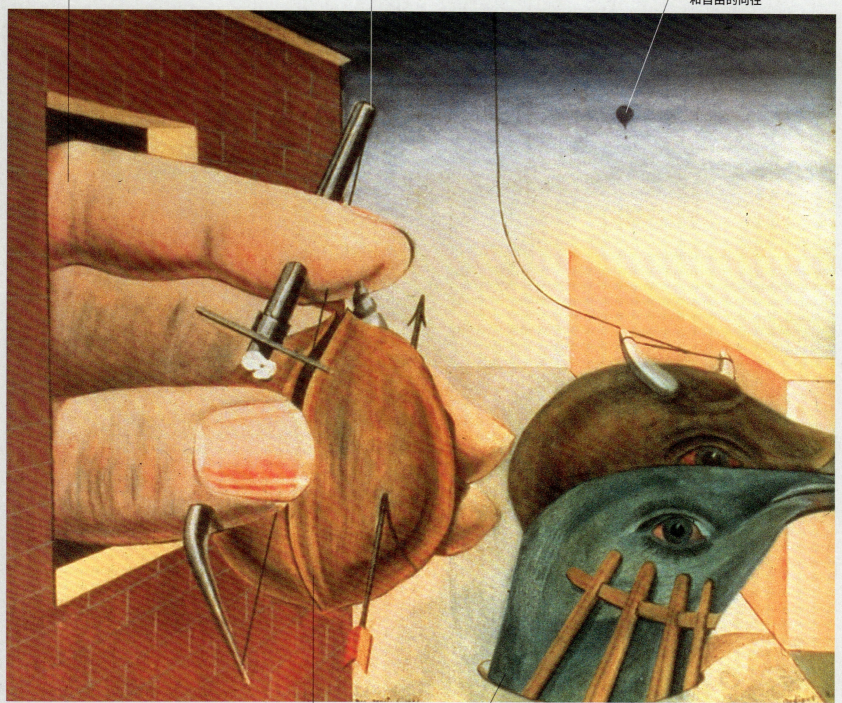

🔼 **俄狄浦斯王**（*Oedipus Rex*）

马克斯·恩斯特，1922年，93cm×102cm，布面油画，私人收藏。恩斯特知道他必须要逃离父亲对他的控制。恩斯特的父亲是一位学院派画家，同时也是虔诚的天主教徒。

按照性心理做出的解释是：坚果代表了女性，裂缝代表了外阴

妹妹出生那天，恩斯特的宠物凤头鹦鹉死了。从那时起，他便对鸟类、死亡、性等主题极度着迷。作品中的鸟眼如人眼一样，但是眼睛上下倒置了

》》技巧

油彩以一种精确且不易觉察的方式涂敷。作品中的图像是从杂志和各种印刷品中复制来的。恩斯特是位自学成才的画家兼拼贴画家。

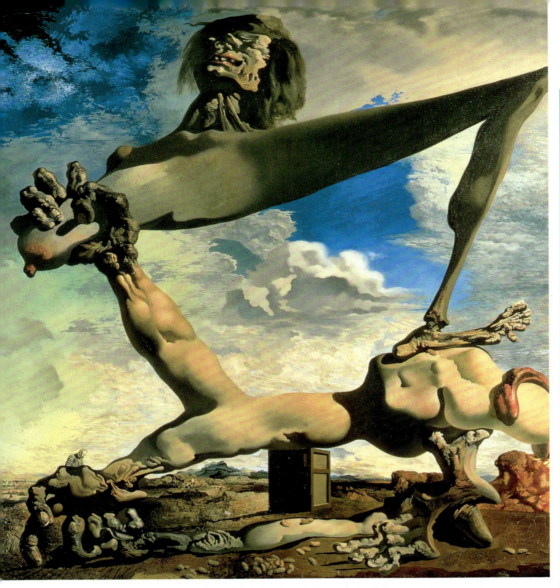

内战的预感：熟扁豆软体建筑（Soft Construction with Boiled Beans: Premonition of Civil War）

萨尔瓦多·达利（Salvador Dalí）1936年，110cm×83cm，布面油画，费城：艺术博物馆。这幅画标题的后半部分是在西班牙内战爆发时加上的。

萨尔瓦多·达利（Salvador Dalí）

○ 1904—1989年　 西班牙　 混合媒介；油画；雕塑

达利很善于进行华丽的自我推销，是20世纪最受欢迎的画家之一。他投身于超现实主义的时间虽然短暂，但贡献巨大。

从他早期的创作中就能看出他那成熟且精湛的画工，着实出乎人的意料。达利可以得心应手地创作出任何风格的作品，最终他以17世纪荷兰大师们的风格为基调，选择了一种细致的"写实"风格。随后，这种风格瞬间流行了起来，并被公认为"技艺高超"，其作品在视觉上产生的幻象着实令人惊叹。

例外的是他在1928—1933年创作的作品，可以说是相当伟大而深刻。总而言之，作为真正的超现实主义先驱，达利有一套"偏执批评理论"，并创作出了一系列作品进行探索。他利用弗洛伊德关于梦境与精神的理论，创作出了那些令人过目难忘的形象——栩栩如生的现实突然间天翻地覆，变成复杂的、令人不安的图像。这些作品无论在技术还是想象力方面，都是无与伦比的。

重要作品：《从后面看坐着的女孩》（Seated Girl Seen from the Rear），1925年（马德里：雷纳·索菲娅国家博物馆）；《超现实主义构图与看不见的人物》（Surrealist Composition with Invisible Figures），约1936年（私人收藏）；《十字架上圣约翰的基督》（Christ of St John of the Cross），1951年（格拉斯哥凯文葛罗夫：艺术画廊和博物馆）

马克斯·恩斯特（Max Ernst）

○ 1891—1976年　 德国　 版画；拼贴画；雕塑；油画

恩斯特是超现实主义的领袖人物之一，1921年之后定居于巴黎（除了1941—1953年居于美国）。从第一次世界大战服役后，他与让·（汉斯）·阿尔普（Jean（Hans）Arp）一道领导了科隆达达运动，二人也因此成为莫逆之交。

恩斯特机智而创新地将主题与技巧进行了实验性的结合，产生了巨大的影响。超现实主义向往探索潜意识，试图创造出一种令人不安的远离尘世的现实感。他实验性的技法不仅是激活、解放其自身想象力的途径，更广泛地说，也可以解放每个人的想象力。不要试图严肃地分析，或是以老套的方式来看待他的作品，放松身心，走进他所设定的充满想象力的游戏中去吧。

整座城市（The Entire City）

马克斯·恩斯特，1935年，60cm×81cm，布面油画，苏黎世：美术馆。画家创作了一系列描绘城市风光的作品，并且尝试使用不同的材料，包括油彩和擦印。

在恩斯特的作品中，我们可以找到关于他童年时的记忆，比如森林，以及那只叫"扑通"的小鸟。通过恩斯特的作品，你可以好好欣赏他非比寻常的画技——对拼贴画巧妙灵活的操作（他是最先使用这种方法的人之一）、擦印（摩擦后得到的图案）、贴花转印（液体涂料绘画）等。对于恩斯特来说，创作中的意外是在释放潜意识中的灵感，他早期那些奇怪而又具象的图案看起来像是对梦境的描绘。他的作品总是充满了想象力，晚期作品更是十分的抽象和抒情，磨灭了棱角。恩斯特的小幅作品质量最佳。

重要作品：《屠杀无辜者》(Massacre of the Innocents)，1921年（私人收藏）；《大象西里伯斯岛》(The Elephant Celebes)，1921年（伦敦：泰特美术馆）；《厕所的新娘》(La Toilette de la Mariée)，1940年（威尼斯：佩姬·古根海姆美术馆）

安德烈·马松 (André Masson)

● 1896—1987年　法国　混合媒介；素描；雕刻；雕塑

马松是一位画家，他个人的名声和影响力比作品更加深远。第一次世界大战的惨痛经历深深地影响了他，使他成为超现实主义的领军人物，他用画面感强烈、描绘细致的绘画作品对非理性、潜意识进行探索。他不喜欢循规蹈矩，而是喜欢尝试新鲜事物，喜欢随心随意的生活。1940年之后，他移居美国，对抽象表现主义画家产生了比较深远的影响。

重要作品：《画室里的台座》(Pedestal Table in the Studio)，1922年（伦敦：泰特美术馆）；《纸牌的窍门》(Card Trick)，1923年（纽约：现代艺术博物馆）

伊夫·唐吉 (Yves Tanguy)

● 1900—1955年　法国　油画

唐吉是一位自学成才的超现实主义画家，从大约1927年起，他创立了一种"想象风景"的风格（或"海床"风格），他的画作中充满了古怪奇异的半植物、半动物形态，十分引人注目，但是这种风格未能够取得进一步的发展。

重要作品：《琥珀的外观》(The Look of Amber)，1929年（华盛顿特区：国家美术馆）；《海角宫》(Promontory Palace)，1931年（纽约：古根海姆博物馆）

胡安·米罗 (Joan Miró)

● 1893—1983年　西班牙　混合媒介；瓷器；雕塑；版画

米罗是一位领袖级别的超现实主义画家和雕塑家，他敢于尝试新事物，不因循守旧，很有影响力。他致力于寻找一种新的视觉语言，摒弃艺术中陈腐的意义，让作品充满感官上的刺激。

米罗最为人熟知的是他那些抽象以及半抽象的作品，在这些作品中，简单的形状飘浮于大片的色彩之中，结构性很强，充满了诗情画意和梦幻的色彩——就让这些图案随意地自我表达吧！无论是生物、性，还是原始的事物，尽情享受你的那些或调皮，或愚蠢的想法，享受它们带给你的色彩、美丽、光和温暖吧。

米罗将有限的图案反复描画，并按一定的节奏来组合布局。他的创作依赖于潜意识中关于自然和风景的记忆库，这也暗示出了自然界自身的强大生命力。他曾经尝试过"魔幻现实主义"(magic realism)风格，后又在1924年间开创出了一种新的风格。

重要作品：《勒波尔》(Le Port)，1945年（私人收藏）；《红太阳在蜘蛛上啃咬》(The Red Sun Gnaws at the Spider)，1948年（私人收藏）；《月光下的女人和鸟儿》(Woman and Bird in the Moonlight)，1949年（伦敦：泰特美术馆）

▽ 小丑的狂欢节 (Harlequin's Carnival)
胡安·米罗，1924年，66cm×93cm，布面油画，纽约水牛城：阿尔明诺克斯美术馆。米罗声称此画中的形象可能是极度饥饿引起的幻象。

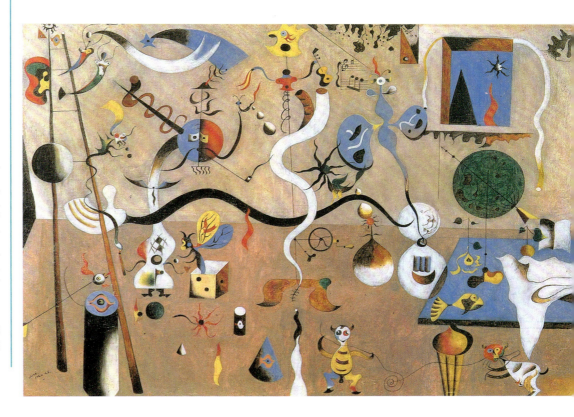

年迈的巴伊亚（The Aged Emak Bakia）

曼·雷，1970年，原件创作于1924年，高46cm，银质，私人收藏。该雕塑是以1927年曼·雷拍摄的一部名为 Emak Bakia 的超现实主义电影命名的，"Emak Bakia"在巴斯克语中意为"别烦我"。

曼·雷（Man Ray）

- 1890—1976年
- 美国
- 摄影；版画；混合媒介

曼·雷创造了许多令人过目难忘的先锋派超现实主义图像，其中多为摄影作品。他诙谐睿智，崇尚无政府主义，给人营造了一种无忧无虑的形象，在想象力和技术方面善于发明创造。他的座右铭是：应以最少的努力来获取最大的成就。他还为达达主义和超现实主义的英雄们创作了写实肖像画。

重要作品：《侧影》(*Silhouette*)，1916年（纽约：古根海姆博物馆）；《杜尚与水磨》(*Duchamp with Mill*)，1917年（洛杉矶：保罗·盖蒂博物馆）

梅拉·奥本海姆（Meret Oppenheim）

- 1913—1985年
- 德国
- 雕塑；混合媒介

一个超现实主义的毛绒茶杯（见312页）让人们记住了奥本海姆。她的作品主题丰富，创作方式多样，风格不定，往往迷人、精致，又异想天开。每个单件作品貌似微不足道，但从整体看来则表达了她不愿被归类和束缚的态度。奥本海姆自由洒脱，不喜欢被人预设角色，特别是女性的人设。女巫、蛇等图案在她的作品中曾反复出现。

重要作品：《物体》[*Object* (*Le Déjeuner en Fourrure*)]，1931年（休斯敦：美术博物馆）；《交叉手指的坐姿》(*Sitzende Figur mit verschränkten Fingern*)，1933年（瑞士伯尔尼：艺术博物馆）；《红色的头，蓝色的身体》(*Red Head, Blue Body*)，1936年（纽约：现代艺术博物馆）

罗兰·彭罗斯爵士（Sir Roland Penrose）

- 1900—1984年
- 比利时
- 油画

彭罗斯家境富有，性格古怪，身兼多种角色：画家、作家、鉴赏家、收藏家等，是英国独特的"天才业余爱好者"的典型代表。他是毕加索和恩斯特的朋友，也是超现实主义的拥护者，创作过优秀的超现实主义作品。

重要作品：《夜与昼》(*Night and Day*)，1937年（私人收藏）；《库克船长最后的航行》(*The Last Voyage of Captain Cook*)，1936—1967年（伦敦：泰特美术馆）

保罗·德尔沃（Paul Delvaux）

- 1897—1994年
- 比利时
- 油画

德尔沃性格孤僻，作品不多且多有重复，但细节精美、略存风情，有象征性的夜晚或梦中的场景，主题多为裸女、传统建筑，以及半荒废的火车站或其他场景。他被超现实主义艺术家们所崇拜，但却从未与之合作过。德尔沃深受马格里特以及1926年德·基里科的画展的影响。

重要作品：《月光下的海妖》(*A Siren in Full Moonlight*)，1940年（纽黑文：耶鲁大学英国艺术中心）；《红色城市》(*The Red City*)，1941年（私人收藏）

雷尼·马格利特（René Magritte）

- 1898—1967年
- 比利时
- 油画；水粉画；版画

马格利特是一位杰出的超现实主义画家，他经常头戴圆顶礼帽、身着廉价西装，透露出一丝乡土气息。他以一种不动声色的风格描绘日常物品，营造出一种令人轻微不安的场景，暗示着错位的梦境世界。

他的油画作品尺幅不大，故意使用平庸的画法削弱画面的审美价值——马格利特认为意象才是一切。他通过对物体进行古怪的并置组合，改变它们的比例和材质，并且使用出乎意料的绘画手法，将人们原本熟悉的事物变成完全陌生的新形象。其作品的题目（有时是他的朋友们取的）往

往晦涩难懂,故意要让人感到困惑。马格利特最好的作品产生于20世纪20年代和30年代。1943年之后,他改变了风格;1924—1967年,他成为一名自由广告艺术家。

马格利特13岁时目睹了母亲自杀。他在艺术创作中融入了弗洛伊德的典型象征和参照——死亡和衰退(棺材、夜晚等)、性(裸女、女性阴部等)、男性阳具象征(枪、香肠、蜡烛等),他的主题是对幽闭的恐惧(紧闭的房间、密闭空间是否意味着性压抑?)以及对自由的渴望(蓝天、清新的风景等)。他后期的作品有些乏味,但是由于在其中融入了无限的想象和某种荒谬感而使其免落俗套。

重要作品:《被吓住了的刺客》(The Menaced Assassin), 1926年(纽约:现代艺术博物馆);《禁止复制》(Reproduction Prohibited), 1937年(鹿特丹:博曼斯博物馆);《爱情之歌》(The Song of Love), 1948年(私人收藏);《戈尔康德》(Golconde), 1953年(休斯敦:梅尼尔收藏博物馆)

▶▶ 人之境况 (The Human Condition)
雷尼·马格利特, 1933年, 100cm×81cm, 布面油画, 华盛顿:国家美术馆。德国哲学家康德认为,人类可以理性分析,但不能真正理解何为"事物本身"。马格利特深受其影响。

马塔 (Matta)

● 1911—2002年　🏳 智利　🎨 油画;版画;素描

马塔,又名罗伯托·塞巴斯蒂安·埃乔伦(Roberto Sebastián Echaurren),出生于圣地亚哥,1933年定居法国,是一位具有革命精神的超现实主义画家。像其他画家一样,第二次世界大战爆发后马塔也到达了美国,但1954年又定居巴黎。他的作品令人难以捉摸,就像梦境一般,充满了复杂的空间和图腾般的人物。他探索的主题充满了诗意——宇宙、人类性欲,以及人类、心灵、空间三者之间的关联。马塔希望自己的作品能够传播自由,并帮助人类战胜压迫。

重要作品:《心理形态》(Psychological Morphology), 1939年(多伦多:安大略艺术画廊);《玫瑰花》(La Rosa), 1943年(俄亥俄州:克利夫兰艺术博物馆)

斯坦利·斯宾塞爵士
(Sir Stanley Spencer)

- 1891—1959年　　国 英国　　油画；素描

斯宾塞爱与人争吵，很难相处，但是他观点独到、才华横溢、人品卓越。他宣传、实践并向大众讲解性解放相关的知识，而在那个年代，这样的事情还从来没有人做过。

▲ 担架和伤员一起到达马其顿斯莫里的一个急救站（Travoys Arriving with the Wounded at a Dressing Station, Smol, Macedonia）斯坦利·斯宾塞爵士，1916年，183cm×218.5cm，布面油画，伦敦：帝国战争博物馆。斯宾塞在军队中担任过卫生员和步兵。

斯宾塞的作品将英国人的古怪表现得淋漓尽致，令人十分信服。他摒弃了人们在社会、道德以及艺术方面普遍认可的惯例，形成了自己独特的个性化内容，并且对自己的眼光和能力有着不可动摇的信念。他的生活重心和主要工作都集中在那个被他视作"人间天堂"的家乡——库克汉姆村，在那里工作和生活也使得斯宾塞更加坚信：基督终会为了众生而回归众生。

请仔细观察斯宾塞的作品中那充满人性和幽默，又略带刻薄的智慧。他绘画时会使用较干的油彩，落笔小心谨慎，并且故意采用已经过时的技法，灵感多来源于早期的意大利画家、拉斐尔前派、荷兰画家以及佛兰德画家等。斯宾塞的绘画才能堪称大师级别，他的作品富有灵感，其中最好的当属宗教和"一战"主题的作品。他创作的风景画虽显"粗制滥造"，但是却给他带来了不菲的收益。就像所有的能预知未来的怪人一样，他试图将自己与他所处的时代分离开来，但又完全融入其中。

重要作品：《百夫长的仆人》(The Centurion's Servant)，1914年（伦敦：泰特美术馆）；《基督复活：库克姆》(The Resurrection: Cookham)，1924—1926年（伦敦：泰特美术馆）；《自画像与帕特丽夏·普里斯》(Self-Portrait with Patricia Preece)，1936年（剑桥：菲茨威廉博物馆）；《天堂里的村庄》(A Village in Heaven)，1937年（曼彻斯特：城市美术馆）

保罗·纳什 (Paul Nash)

- 1889—1946年　　国 英国　　油画；混合媒介；摄影

纳什是20世纪50年代以前英国最好的画家之一，他非常成功地将英式的田园生活场景与欧洲现代艺术思潮结合了起来——"我首先且最重要的是一个英国人，我虽未身处欧洲，但是我属于欧洲。"

纳什那些小尺幅的油画、彩色蜡笔画和水彩作品展示了他对于风景、海景、太阳、月亮，以及自然界事物的第一反应和独到的见解。他在各个方面都一丝不苟，具有十分典型的英国人特征：自持、严肃、温和、浪漫、有礼貌、自信而又独立，但眼界狭隘，不太追求进步。他的作品风格统一、画面简约，多采用英式的大地色调。在两次世界大战中，他都是战地画家。"一战"中，他专注于被摧毁的战壕景观；"二战"中，他关注的是飞行活动以及战时的飞机。他能将意想不到的事物并置，并通过联想将一个物体转换成另一个物体，这让人不禁将他与超现实主义画家联系起来。请注意他是如何将自然中的事物抽象化，然后将自己的想法和感觉在作品中合理地表达，以捕捉某地区最本质的特征——也就是所谓的"地方风气"（genius loci）的。

重要作品：《矿物》(Mineral Objects)，1935年（纽黑文：耶鲁大学英国艺术中心）；《巨石圈》(Circle of Monoliths)，1937—1938年（利兹：城市艺术画廊）；《怪物战场》(Monster Field)，1939年（南非：德班艺术画廊）；《死海》[Totes Meer (Dead Sea)]，1940—1941年（伦敦：泰特美术馆）

艾文·希金斯（Ivon Hitchens）

- 1893—1979年　　英国　　油画；绘画

希金斯是一位性格敏感的画家，他从具象到抽象的艺术过程发展得十分缓慢，但却有条不紊。他的作品主要以风景为主题，通常是水平的长幅画卷，其中的色彩和形状则越来越抽象，直到变成极简的元素。他是英国最早延续了后立体主义绘画的人之一，同时还创作静物画和裸体画像。

重要作品：《剑桥的阳台》（Balcony Cambridge），1929年（伦敦：泰特美术馆）；《冬季》（Winter Stage），1936年（伦敦：泰特美术馆）

亨利·摩尔（Henry Moore）

- 1898—1986年　　英国　　雕塑；绘画

摩尔是英国约克郡人，他性格坚韧不拔、有远大的抱负，是英国最著名的现代艺术大师之一。他的作品是国际雕塑纪念碑的热门选择，但比起放置于画廊或城市广场上，这些作品被放置于自然风景之中显得更为合适。

摩尔对自然以及人体浪漫的见解使其能够将二者很好地融合，因此他创作的图案既可以看作是有机的自然物体（岩石、峭壁、树木等），也可以看作是在描绘人类形象。他清醒地拒绝了文艺复兴时期的"理想之美"，但也深深地受到墨西哥、埃及以及中世纪英国雕塑的影响。摩尔早期均直接在真实的材料上进行雕刻，这也是他对于工作的要求，但是后来他更加渴望纪念碑式的作品，因此这一要求也逐渐被取代。

让我们围着他的作品转一圈，你会发现他作品中各个部分之间的关系在不停地变化。摩尔对那些斜倚着的裸体，以及母与子的形象特别着迷，他不仅通过绘画探索并实践自己的想法，他也是一位非常出色的雕塑家。20世纪30年代，他的风格倾向于超现实主义；20世纪40年代，他则创作了重要的战争题材作品。后期，他雇用了一些助理来完成公共纪念碑，作品质量也因此开始衰落。

重要作品：《母与子》（Mother and Child），1936—1937年（利兹：城市艺术画廊）；《联合国教科文组织斜倚的人像》（UNESCO Reclinging Figure），1957年（巴黎联合国教科文组织总部前庭）；《镜子刀口》（Mirror Knife Edge），1976—1977年（华盛顿特区：国家美术馆）

斜倚的人像（Reclining Figure）

亨利·摩尔，1936年，高64cm，榆木，西约克郡：韦克菲尔德艺术画廊。这一作品是在摩尔坚持"材料真实性"的原则时创作的。

本·尼科尔森(Ben Nicholson)

1894—1982年　　英国　　油画；雕塑

尼科尔森是圣艾夫斯学派(St Ives School)的元老,英国抽象艺术的先驱,也是英国最早的现代艺术家之一。他是威廉·尼科尔森爵士之子,1934年与芭芭拉·赫普沃斯(Barbara Hepworth)结婚。

尼科尔森能够自如地在简约的具象与纯粹的抽象之间游走,巧妙地利用各种材料,以及材料上的刮痕纹理进行创作。他身材消瘦,体格健壮,习惯性地深思熟虑,性格中带有爱竞争的天性,喜欢玩各种球类和心理游戏。从他的作品中可以看出他对现代欧洲艺术(立体主义、蒙德里安、布拉克等)的感激之情,他大多选取传统题材(风景、静物等)作为自己油画、浮雕、素描的主题。

请注意他是如何将英国人礼貌、谦逊的美德融入难以驾驭的欧洲先锋派艺术中的——他的作品合体、挺括,如萨维尔街剪裁的西装;端庄、文雅,如绅士间的板球比赛,既表达了激情,又保持了矜持。无论在任何背景下欣赏他的作品(现代或传统、乡村或城市、英国或欧洲),都毫无违和感,这说明了其作品乏味无趣,还是说尼科尔森掌握了可以受到国际欢迎的精髓?

重要作品:《圣艾夫斯海湾:有船只的海》(*St Ives Bay: Sea with Boats*),1931年(曼彻斯特:城市美术馆);《白色浮雕》(*White Relif*),1935年(伦敦:泰特美术馆);《1956年2月》(史前巨石柱)[*February 1956*(*Menhir*)],1956年(纽约:古根海姆博物馆)

圣艾夫斯团体(ST.IVES GROUP),20世纪40—60年代

1939年,雕塑家芭芭拉·赫普沃斯与其当时的丈夫本·尼科尔森来到英国康沃尔郡的圣艾夫斯,之后,那里便成了英国艺术家们的创作天堂。两人之前也曾来过,结识了一位退休的渔民画家——阿尔佛雷德·沃利斯(Alfred Wallis)。沃利斯画风天真纯朴,影响了这一团体中的很多人,包括画家特里·弗罗斯特(Terry Frost)、帕特里克·赫伦(Patrick Heron),以及雕塑家亨利·摩尔(Henry Moore)等。

1963年9月,本·尼科尔森,纤维织物上的油画和拼贴画,私人收藏。20世纪30年代,尼科尔森通过浮雕的形式来探索抽象。在20世纪50年代,他又重新回到了这个主题,通过切割、组合绘制的木板来进行创作。

芭芭拉·赫普沃斯女爵士
（Dame Barbara Hepworth）

- 1903—1975年　　英国　　雕塑

赫普沃斯是英国首批现代艺术大师中的领军人物，她首次通过雕塑的手法将英国浪漫主义风景画的传统表现了出来。无论是生前还是身后，她都极受尊敬和景仰。

赫普沃斯会从自然景物中寻找强烈的情感反馈和自身认同感，她的灵感均来自光线、季节、天然材料，以及自然中的诸多神秘事物。她寻找并发现了其中最重要的本质和要素，并将之提炼、抽象，例如那些像马蒂斯的作品一样被简化的形状和纯色作品（她与这位法国先锋派画家邂逅于1932年），只不过赫普沃斯的出发点是自然，而非人像。20世纪30年代，赫普沃斯创作了一些几何雕刻作品，还有一些优美的画作。

赫普沃斯一生都忠实于材料的真实性，她尽情展现石头、木材、青铜等材料的独特品质（她于1950年之后才开始使用青铜材质进行创作），将最终的艺术成果与材料自身的独特性相适应。赫普沃斯发展出了镂空的创作形式，以此探究材料的本质，并唤醒自然界的神秘和有机生长的属性，她还会使用线绳来表达情绪上的变化和紧张。1953年她到访希腊后添加了希腊的头衔，这也表明了她对于古典艺术的尊敬。

重要作品：《鸽子》（Doves），1928年（曼彻斯特：城市美术馆）；《米诺斯人的头》（Minoan Head），1972年（剑桥：菲茨威廉博物馆）

渐伸线一（Involute 1）
芭芭拉·赫普沃斯女爵士，1946年，高度45.7cm，白色石头，私人收藏。镂空的抽象形状成为赫普沃斯的一个鲜明的特征，使其得以探究原材料的物理属性和内在的诗意。她的第一件类似的作品完成于1931—1932年。

约翰·派博（John Piper）

- 1903—1992年　　英国　　油画；版画

派博是一位严肃但备受尊重的画家兼版画家，以极具个性化风格和浪漫气息的风景和建筑绘画而闻名，特别是那些教堂和庄园等场景中的作品。他的身份还包括：书籍插画家、剧院设计师、彩色玻璃窗设计师。派博的作品曾经被当作是可接受的现代缩影，它们一度看上去可能略显过时，但现在又重新开始流行了起来。

重要作品：《有海星的海滩》（Beach with Starfish），1933—1934年（伦敦：泰特美术馆）；《斯托海德的秋天》（Autumn at Stourhead），1939年（曼彻斯特：城市美术馆）

格雷厄姆·萨瑟兰
（Graham Sutherland）

- 1903—1980年　　英国　　雕刻；油画

萨瑟兰的作品很好地将英国传统与现代风格相互衔接起来，令人着迷。他的风景画显示出了他对于有机物的生长的热爱，而他的肖像作品（也许是他最好的作品）则显示出了他对隐藏着内在性格的面部形态（就像岩石中隐藏的化石）的热爱。他的才华至今仍然被低估了。

重要作品：《萨姆塞特·毛姆》（Somerset Maugham），1949年（伦敦：泰特美术馆）；《荣耀中的基督》（Christ in Glory），1962年（英国考文垂大教堂）

何塞·克莱门特·奥罗斯科
(José Clemente Orozco)

- 1883—1949年
- 墨西哥
- 油画；水彩

奥罗斯科是墨西哥的壁画三杰之一[另外两位分别是迭戈·里维拉(Diego Rivera)和大卫·阿尔法罗·西凯罗斯(David Alfaro Siqueiros)]。奥罗斯科创作于公共建筑物上的壁画，风格冷酷而简洁，灵感来源于他在墨西哥革命以及内战的经历，表现了人民的斗争和牺牲，以及所遭受的不必要的痛苦。

重要作品：《壁画系列》(Fresco series)，1926年(墨西哥城：科尔多瓦砖楼)；《羽蛇神的到来与回归》(The Coming and the Return of Quetzalcoatl)，1932—1934年(新罕布什尔州：达特茅斯学院)

迭戈·里维拉 (Diego Rivera)

- 1886—1957年
- 墨西哥
- 油画；壁画

里维拉身材魁梧，身高超过1.8米，体重达到130多公斤。他具有极强的个人魅力，在政治方面支持革命，在生活方面拥有轰轰烈烈的爱情。他的作品尺幅宽大，数量也同样惊人。作为一名马克思主义者，里维拉受到了美国超级资本家的喜爱和资助，社会现实主义在他身上得到了很有说服力的诠释。20世纪二三十年代，他为公共空间设计的大型壁画表达了一种乌托邦式的社会观——这是艺术服务于社会的政治声明。他希望将墨西哥本国的历史与机械时代的未来相结合，从而使过去、现在、未来，自然、科学、人文，男性与女性，以及所有的人种和文化等均能和谐共处，他通过理论和实践复兴了真实而不朽的壁画艺术。

里维拉将自己的想象化为巨大而繁多的图案的手法令人称奇。他将各方面的知识融会贯通，包括哥伦布发现新大陆之前的艺术、现代主义(立体主义的空间概念)、现实主义，以及文艺复兴早期的湿壁画(由乔托、马萨乔、皮耶罗等创作的纪念碑式的简化形状)，巧妙地控制布局，将各部分组成一个装饰华丽的场面，而且他可以很清楚地记住各个细节，就像一位擅长讲故事的人。里维拉还创作了一些迷人的小幅架上绘画和素描，题材包括肖像、人物、叙事场景和静物等。

重要作品：《静物》(Still Life)，1913年(圣彼得堡：埃尔米塔日博物馆)；《咖啡馆的露台上的桌子》(Table on a Café Terrace)，1915年(纽约：大都会艺术博物馆)；《阿兹特克的世界》(The Aztec World)，1929年(墨西哥城：国家宫)

大卫·阿尔法罗·西盖罗斯
(David Alfaro Siqueiros)

- 1896—1974年
- 墨西哥
- 油画；丙烯画

西盖罗斯是一位多产的画家兼作家，他在20世纪20年代和30年代积极投身于墨西哥政治进步运动，被誉为墨西哥最伟大的画家。

西盖罗斯的作品庄重严肃(甚至有点阴郁)，且带有强烈的政治义务——为人民革命服务。我们可以看到他所创作的雕刻般的农民形象或人物面部就像一座座纪念碑，主题直白、朴素且接地气。他画技卓越，一直在默默地尝试革新，很早就开始使用工业颜料，以及滴灌技术等，并且始终如一地坚守着自己的风格和信仰。

西盖罗斯最辉煌的成就是墨西哥的巨型原位(in situ)画壁，这些画壁本身既是革命宣言，也是他受电影的启发后，对艺术新视角的大胆探索。

重要作品：《萨帕塔小胡子》(Zapata)，1931年(纽约：大都会艺术博物馆)；《坐着的裸女》(Seated Nude)，1931年(旧金山：美术博物馆)

《 拉丁美洲的人性之行 (The March of Humanity in Latin America)

大卫·阿尔法罗·西盖罗斯，1964年，面积4645m²，壁画，墨西哥城：西盖罗斯坛。西盖罗斯将其称为自己最伟大的成就、自己所有探索之集合。

弗里达·卡洛（Frida Kahlo）

- 1907—1954年
- 墨西哥
- 油画

卡洛是一位著名的墨西哥画家，她创作了强劲有力、生动形象的作品，这些作品结合了她身体上（18岁时因车祸致跛）和情感上（与迭戈·里维拉轰轰烈烈的婚姻）所遭受的双重痛苦，以及她对于墨西哥政治与身份相关主题的探索。从本质上看，她的艺术是否过于狭隘？还是触及了更深层次的情感？

重要作品：《与猴子的自画像》（*Self-Portrait with Monkey*），1938年（纽约水牛城：阿尔明诺克斯美术馆）；《两个弗里达》（*The Two Fridas*），1939年（墨西哥城：现代艺术博物馆）；《短发自画像》（*Self-Portrait with Cropped Hair*），1940年（墨西哥城：现代艺术博物馆）

≫ 多萝西·黑尔的自杀（*Suicide of Dorothy Hale*）

弗里达·卡洛，1939年，59.7cm×49.5cm，漆框油画，亚利桑那州：凤凰城艺术博物馆。多罗西·黑尔是位美丽的社交达人，在失去丈夫、失去经济保障之后，她从位于纽约的公寓中跳窗自杀身亡。

乔治·莫兰迪（Giorgio Morandi）

- 1890—1964年
- 意大利
- 油画；雕刻

莫兰迪深居简出，独树一帜，极具天赋。他最著名的作品是20世纪20年代后的纯朴静物，如瓶子等，这些静物精致诱人，充满诗意。他的作品尺幅不大，色调灰暗，几乎都是单色的抽象作品，适合安静地欣赏。他1920年前创作的那些极其抽象且深奥的作品也不错，同时他还创作了漂亮的蚀刻版画。

重要作品：《静物》（*Still Life*），1948年（帕尔马：马格纳尼·洛卡基金会）；《静物》（*Still Life*），1957年（汉堡：艺术馆）

乔治·德·基里科（Giorgio de Chirico）

- 1888—1978年
- 意大利
- 油画；雕塑

德·基里科是形而上学的绘画鼻祖。他性格忧郁，脾气暴躁，在1910—1920年曾有过短暂却伟大的成就。他的作品令人过目难忘——空寂无人的意大利广场、夸张的视角、不合常理的阴影、火车、钟表、尺寸过大的物体，以及一种潜在的威胁感和难以理解的意义。他受尼采（Nietzsche）的影响很深，但是晚期的创作力有所衰退。

重要作品：《诗人的不确定性》（*The Uncertainty of the Poet*），1913年（伦敦：泰特美术馆）；《画家一家》（*The Painter's Family*），1926年（伦敦：泰特美术馆）

≪ 街道的神秘与忧郁（*The Mystery and Melancholy of a Street*）

乔治·德·基里科，1914年，88cm×72cm，布面油画，私人收藏。德·基里科对于无法预知的事物进行了诗意的暗示，这为超现实主义画派提供了启发。

汉斯·霍夫曼 (Hans Hofmann)

- 1880—1966年　德国/美国　油画；素描

霍夫曼是一位艺术界的先锋，但也仅仅在抽象画领域比较成功。其实他的风格一直没有定论，大体上就是用厚重的颜料和鲜艳的颜色修饰的大面积方格图案。他天赋异禀，是一位很有号召力的老师，也是将欧洲艺术巨匠（如毕加索等）的资讯带给美国年轻一代的关键人物，而这一代也是即将成长为美国抽象表现主义画家的一代。

重要作品：《黄玫瑰》(Autumn Gold)，1957年（华盛顿特区：国家美术馆）；《城市地平线》(City Horizon)，1959年（旧金山：现代艺术博物馆）

埃利·纳德尔曼 (Elie Nadelman)

- 1882—1946年　波兰/美国　雕塑

纳德尔曼是一位天赋异禀，极具个人魅力的波兰雕塑家。1904年，他移居巴黎，在巴黎期间的创作将古希腊的传统兼收并蓄；大约1914年，他移居伦敦，并于第一次世界大战爆发前夕又移民纽约。在纽约，他使化妆品女王赫莲娜·鲁宾斯坦（Helena Rubinstein）成为他的主顾，并受其委托，为她的美容沙龙设计了一套大理石头像。1919年，他迎娶了一位女继承人，并成为一名民间艺术品收藏家。同时，他自己也创作了充满灵感的民间艺术木雕，略带一点希腊风格，十分迷人。然而他只享受了十年的富裕生活，在1929年华尔街股灾后的经济大萧条中变得一贫如洗。

在纳德尔曼的雕塑中经常会出现修拉作品中常有的人物轮廓。他的作品生动有趣，是古代与现代艺术风格的成功结合，

探戈舞（Tango）
埃利·纳德尔曼，1918—1924年，高度大约88cm，樱桃木与石膏，休斯敦：美术博物馆。画家对美国流行文化印象深刻，同时还借鉴民间艺术来观察和记录上层社会。

两者共同的特点是都在不断追求形状和材料的纯粹。

重要作品：《有头饰的古典头部》(Classical Head with Headdress)，1908—1909年（威斯康星州：密尔沃基艺术博物馆）；《站立的裸女》(Standing Female Nude)，约1909年（华盛顿特区：赫什霍恩博物馆）

巴尔蒂斯 (Balthus)

- 1908—2001年　法国　油画

巴尔蒂斯的全名是巴尔萨泽·克罗索乌斯基·德·罗拉·巴尔蒂斯(Balthasar Klossowski de Rola Balthus)，年幼时自学成才，很早就展露出了天赋。他深居简出，身体力行地反对现代风格，并在思想上反对抽象艺术，他致力于确立手工艺品的重要性。

他的作品包括风景画和肖像画，探索了纯真与邪恶、现实与理想之间的领域。请注意他作品中有条不紊、细致精巧的画功——精准的技法、细腻的油彩、对生活的观察、对于美的主观创造、柔和的色调、雅致的颜色、光线和人类形象至上等，这些无疑都是对艺术的古老美德的肯定和赞赏。

重要作品：《起居室》(The Living Room)，1941—1943年（明尼苏达：明尼阿波利斯艺术学院）；《沉睡的女孩》(Sleeping Girl)，1943年（伦敦：泰特美术馆）

路易斯·内维尔森 (Louise Nevelson)

- 1899—1988年　俄国/美国　雕塑；混合媒介；油画

内维尔森出生于基辅的路易斯·柏辽斯基家族（1905年全家移民美国），从小便与木头朝夕相伴（他们的家族产业是伐木），而且始终坚守着成为一名雕塑家的梦想，甚至到了抛夫弃子的地步。直到20世纪50年代，她才确立了自己的风格——将侧边开放的箱子做成浮雕，每个箱子里都用木块做出各种形状，并涂成单色（通常是黑色）。

内维尔森的大型雕塑作品会给人留下特别深刻的印象，这些作品气度不凡，蕴含着随着年龄增长而积累起来的经验，以及神秘的庄严气质。我们必须慢慢地欣赏、理解她的作品，就像在与

智慧的先者交谈一样。内维尔森的经历告诉我们——没有人会仅仅因为衰老而失去创造力,她最好的作品都是在她七八十岁时才完成的。

重要作品:《白色的垂直的水》(White Vertical Water),1941—1943年(明尼苏达:明尼阿波利斯艺术学院);《天空大教堂》(Sky Cathedral),1958年(纽约水牛城:阿尔明诺克斯美术馆)

◁ **镜像一**(Mirror Image I)
路易斯·内维尔森,1969年,高534cm,上漆木质,休斯敦:美术博物馆。内维尔森将她之前用的箱子作为基座,里面放满雕刻过的各种形状的木头。她借助这一灵感创作出了墙面大小的组合作品。

约瑟夫·康奈尔(Joseph Cornell)

● 1903—1972年　　▥ 美国　　✎ 雕塑;混合媒介;油画

康奈尔的作品是一些小尺寸的、奇奇怪怪,且富有想象力的箱子。这些作品经常被归类为超现实主义,但它们实际上是充满诗意的遐想,而非弗洛伊德式的梦幻世界。康奈尔与母亲和瘸腿的哥哥一起住在纽约的法拉盛,过着孤独、隐居的生活。他每天在旧货商店里翻找七零八碎的东西,再把它们一丝不苟地整理好。

康奈尔的很多作品都来自他的幻想,这些幻想大多都是关于他从未出发的旅行(比如巴黎的地图和图片),或者他从未见过的电影明星。他通常会花好几年的时间对每个箱子的图像和内容进行修改。箱子前面的那块玻璃象征性地将真实世界与幻想中的世界隔离开来。

重要作品:《提莉·劳什》(Tilly Losch),1935年(私人收藏);《无题》(酒店的伊甸园)[Untitled(The Hotel Eden)],1945年(渥太华:加拿大国家美术馆)

格兰特·伍德(Grant Wood)

● 1892—1942年　　▥ 法国　　✎ 油画;蛋彩画

伍德的作品包括像儿童画般充满幻想的风景画,以及肖像画、壁画、彩色玻璃等。他的这些光怪陆离的作品反映了传统美德的庄重严肃,就像严厉的父母和性道德的教育。他的艺术风格有种艰苦、拘谨、老式的感觉,他还经常创作蛋彩画。

《美国哥特式》(American Gothic)在美国艺术界的名望与《蒙娜丽莎》(Mona Lisa)在意大利的名望如出一辙,而且同样神秘莫测。伍德究竟是在戏谑《蒙娜丽莎》所宣扬的纯洁和清醒的美德,还是在欣赏它?他的作品从未就此给出过任何答案,而且伍德也从未向任何人坦白过他的真实想法。

重要作品:《美国哥特式》(American Gothic),1930年(芝加哥艺术学院);《保罗·瑞维尔的午夜之旅》(The Midnight Ride of Paul Revere),1931年(纽约:大都会艺术博物馆);《革命之女》(Daughters of the Revolution),1932年(美国俄亥俄州:辛辛那提艺术博物馆)

查尔斯·希勒(Charles Sheeler)

● 1883—1965年　　▥ 美国　　✎ 油画;摄影

希勒性格严厉,是一位充满浪漫色彩的画家兼摄影家。他将工业化景观变成了艺术品,其中的精细计算程度、准确性,以及不带人为加工痕迹的技术,均可与机器大规模生产的作品相媲美。

他曾为亨利·福特(Henry Ford)工作,并且同他一样认为工厂是人们应该膜拜的圣殿,他以城市景观的崇高代替了自然的崇高。1959年,他患上中风,不得不放弃了绘画和摄影。

重要作品:《赋格曲》(Fugue),1940年(波士顿:美术博物馆);《空中波动》(Aerial Gyrations),1953年(旧金山:现代艺术博物馆);《庆祝物品》(Stacks in Celebration),1954年(纽约:贝瑞·希尔

▷ **汽轮机**(Steam Turbine)
查尔斯·希勒,1939年,56cm×45.7cm,布面油画,美国俄亥俄州:巴特勒美国艺术研究所。这是由《财富》(Fortune)杂志定制的六幅"力量"系列绘画作品中的第五幅。

查尔斯·德穆斯（Charles Demuth）

- 1883—1935年　　美国　　油画；水彩

德穆斯是20世纪二三十年代精确主义（Precisionist）的领军人物。他的作品均尺幅较小，精致地描绘了工业化建筑的景观（工厂、水塔、竖井等），从正面取景，多使用简化的几何图形。你可以注意到，他对光影的明暗观察敏锐，其画面的色调灵巧含蓄，并且通常没有人物出现。

重要作品：《我的埃及》（*My Egypt*），1927年（纽约：惠特尼美国艺术博物馆）；《我看见金色的数字5》（*Saw the Figure Five in Gold*），1928年（纽约：现代艺术博物馆）

爱德华·霍普（Edward Hopper）

- 1882—1967年　　美国　　油画；雕刻；水彩

霍普是一个沉默寡言，惜字如金的纽约人，他在一个小镇上接受了清教徒式的教育，后来成为一位成功而典型的美国画家。

霍普的创作多以美国、科德角和缅因州的城市景观以及居民日常为主题。他观察与记录光（特别是刺眼的电灯光）的能力无与伦比，创作技巧简洁、精炼、坚韧（就像其作品的主题），色彩感敏锐，能够创造出令人紧张的密闭空间。作为一名狂热的电影爱好者，霍普深受电影和摄影的影响；在1906—1907年和1909—1910年两次到访巴黎后，又受到了印象主义的影响。

霍普是如何将平凡普通的事物变得如此晦涩、别有意味、令人难忘的呢？是因为他处理光线的绝妙方式？还是他简化、总结的超凡能力？——也就是说他能够表达一种普遍的情绪，而非单纯的轶闻趣事？他的作品中有着一些微妙的空间变形，给人一种什么事情不对头，或是有错误要发生的感觉。这种才能在一些伟大的黑白电影制片人（如希区柯克）身上也能见到——霍普的很多作品均取材于电影。

重要作品：《星期天的清晨》（*Early Sunday Morning*），1930年（纽约：惠特尼美国艺术博物馆）；《科德角之夜》（*Cape Cod Evening*），1939年（华盛顿特区：国家美术馆）；《夜鹰》（*Nighthawks*），1942年（芝加哥艺术学院）

▶ **炒杂烩菜**（*Chop Suey*）
爱德华·霍普，1929年，81cm×96.5cm，布面油画，巴尼·A.埃布斯沃思（Barney A. Ebsworth）夫妇私人收藏。即使成名之后，霍普还是更喜欢平价饭馆，二手汽车，以及旧衣服等。

摩西奶奶 (Grandma Moses)

- 1860—1961年　　美国　　油画

摩西奶奶出生时名为安娜·玛丽·罗伯森（Anna Mary Robertson），她的家乡在佛蒙特州的弗吉尼亚州，后来嫁给了一个农民。20世纪30年代，已经年逾七十的她意外成名。摩西奶奶自学成才，其作品天真纯朴，充满了对田园牧歌式乡村生活的怀念，有着大量的女人和孩童的形象。在细节的处理上，她临摹了当时流行的版画作品。现如今，摩西奶奶的作品被印在贺卡上、墙纸上、织物上等，不断地被复制、流传着。

重要作品：《山我的家》（*My Hills of Home*），1941年（纽约：罗切斯特大学）；《黑马》（*Black Horses*），1942年（私人收藏）；《做苹果黄油》（*Making Apple Butter*），1958年（芝加哥艺术学院）

△ 在冬天的农场里 (*Down on the Farm in Winter*)
摩西奶奶，1945年，49.5cm×60cm，梅森奈特纤维板油画，东京：富士博物馆。摩西奶奶一生都在农场度过，先是做帮手，后来又成为农场主妻子，她的很多作品描绘的都是关于农场的记忆。

乔治娅·奥·基夫 (Georgia O'Keefee)

- 1887—1986年　　美国　　油画

奥·基夫是一位独立于现代艺术主流之外的很有影响力的艺术家。相较于一些当时热门的、受到盛赞的20世纪艺术家来说，她的作品很可能会被人们一直铭记，并越来越珍被视。

奥·基夫作品中强烈而奇异的图案处于具象与抽象之间，十分迷人。她对自然和建筑进行了有力的描绘，具有强烈的20世纪20至40年代的年代感。她简化了画面中的色彩，强调运动和图案的重要性，与最优秀的迪士尼动画片，特别是经典影片《幻想曲》（*Fantasia*）有异曲同工之处，这让奥·基夫的作品更加现代。

奥·基夫作品那种富于变化、美妙绝伦的特点，令人想起云卷云舒的天空，她使用了非比寻常的强烈色彩组合，以及大胆而简洁的图案。

重要作品：《黑色鸢尾花》（*Black Iris*），1926年（纽约：大都会艺术博物馆）；《牧场教堂》（*Ranchos Church*），1929年（华盛顿：菲利普斯学院）；《黄花菖蒲作品第四号》（*Jack-in-the-Pulpit No.IV*），1930年（华盛顿：国家美术馆）；《有白色贝壳的红色小山》（*Red Hills with White Shell*），1938年（休斯敦：美术博物馆）；《白色鸢尾花作品第七号》（*White Iris No. 7*），1957年（马德里：提森-博内米撒艺术博物馆）

托马斯·哈特·本顿 (Thomas Hart Benton)

- 1889—1975年　　美国　　油画

本顿来自一个有着民族意识的政治家庭，被认为是美国地方主义的代表人物。他脾气暴躁、憎恶同性恋群体、反对现代化，精力旺盛地处处推销自己。他在创作中始终以美国中西部乡村生活中的真实美德为题材——在起伏、旋转的空间中整日劳碌的人物形象，他们身材臃肿，不知疲倦。本顿喜欢故意使用粗调的、平庸的颜色。他特别受欢迎，其作品还对杰克逊·波洛克（Jackson Pollock）产生了影响。

重要作品：《玛莎的葡萄园》（*Marths's Vineyard*），约1925年（华盛顿：科科伦艺术画廊）；《装载牛，西得克萨斯》（*Cattle Loading, West Texas*），1930年（美国安多弗：艾迪生美国艺术画廊）；《烤玉米》（*Roasting Ears*），1930年（纽约：大都会艺术博物馆）

雅各布·劳伦斯(Jacob Lawrence)

- 1917—2000年
- 美国
- 油画

作为一个非洲裔美国人,劳伦斯是首位为自己民族的传统艺术发声的人。他生于亚特兰大,住在哈莱姆黑人区。他的"迁徙"系列作品尤为出名——60张尺幅不大,但充满力量的油画作品,画面空旷,图像精简,风格现代,色彩强烈。这些作品保持了一种低调,其中没有表达任何的仇恨之情,反而因此获得了更深沉的力量。

重要作品:《大量移民到来》(The Migrants Arrived in Great Numbers),1940—1941年(纽约:现代艺术博物馆);《婚礼》(The Wedding),1948年(芝加哥艺术学院);《朝向蒙特利海湾研究所的街道》(Street to Mbari),1964年(华盛顿特区:国家美术馆)

马克·托比(Mark Tobey)

- 1890—1976年
- 美国
- 油画

托比是一位性格敏感的画家,他从一些细腻的类似书法的线条中发展出了一种非常个性化的抽象风格,宁静而明亮。20世纪40年代中期,托比年过半百(他同时代的人是毕加索而不是波洛克),才得以形成自己的风格。他受自己的精神信仰(巴哈教)、东亚书法、美国艺术,以及日本木刻的影响颇深。

重要作品:《时空之碎片》(Fragments in Time and Space),1956年(华盛顿:赫希洪博物馆);《历史的进步》(Advance of History),1964年(纽约:古根海姆博物馆);《构图》(Composition),1967年(旧金山:美术博物馆)

大卫·史密斯(David Smith)

- 1906—1965年
- 美国
- 雕塑

史密斯那些优美、富有想象力以及诗情画意的作品,都是他用铁、钢,以及其他找到的材料,经过焊接、组合、调整等过程,创作出的极具独创性的构造。他为人谦逊平和,信仰真诚,情感深厚,因此其作品也让人深刻地感觉到世上最本质、最普遍的力量,以及人类存在的价值。史密斯是他那个时代最富影响力、最有创新性的现代雕塑家之一。

重要作品:《哈得孙河景观》(Hudson River Landscape),1951年(纽约:惠特尼美国艺术博物馆);《书和苹果》(Books and Apple),1957年(哈佛大学:福格艺术博物馆);《立方作品二十七号》(Cubi XXVII),1965年(纽约:古根海姆博物馆)。

杰克逊·波洛克(Jackson Pollock)

- 1912—1956年
- 美国
- 油画;珐琅;混合媒介

波洛克是纽约画派抽象画的先驱,绰号"滴洒手杰克"(Jack the Dripper)。他是个饱受煎熬的酒鬼,有时敏感脆弱,有时又大男子主义;有时兴高采烈,有时又悲观绝望。

他那些大幅尺寸(如4m×7m)的作品质量最佳,因为只有较大的面积才能够完全彰显其充满激

情、英勇无畏、坚韧不朽的特点(稚嫩的孩童是无法构思或创建这么大尺寸的作品的)。波洛克将画布平铺在地板上,自己站在中央,手里拿着一罐油彩——他有意地让自己身处作品"之中",成为其中实际的一部分。

你可以试着在他绘制的线条中寻找节奏和流动感(可能是凭直觉滴洒出的,但绝不是随意或粗心的结果)。你能看到多少层油彩?根据油彩的层次,我们基本上就能够重现他移动的路线,间接地使自己也可以身处波洛克作品"之中"。不过为什么他的作品中没有留下脚印的痕迹呢?

重要作品:《蓝色柱子》(第十一号,1952年)[*Blue Poles*(*Number 11, 1952*)],1952年(堪培拉:澳大利亚国家美术馆);《第一号,1950年》(薰衣草之雾)[*Number 1, 1950* (*Lavender Mist*)],1950年(华盛顿特区:国家美术馆);《深沉》(*The Deep*),1953年(巴黎:国家现代艺术博物馆)

△ 月亮女人剪断了环(*The Moon-Woman Cuts the Circle*)

杰克逊·波洛克,1943年,109.5cm×104cm,布面油画,巴黎:国家现代艺术博物馆。此画的灵感来源于北美印第安人关于月亮与女性的一个传说。

◁ 第六号(*Number 6*)

杰克逊·波洛克,1948年,57cm×78cm,布面铺纸油画,私人收藏。1948年,波洛克在纽约贝蒂牧师画廊(Betty Parson Gallery)首次展出了他的滴洒画作。

抽象表现主义（Abstract Expressionism）

20世纪40年代末—50年代

抽象表现主义是首个起源于美国的艺术运动，从大萧条和第二次世界大战的人类悲剧中发展出来，并在冷战初期达到成熟。面对言论自由被剥夺、人类种群被灭绝的可能性，艺术家们感到了维护人类个体性的责任和使命。

△ 巴兰坦（Ballantine）

弗朗茨·克莱因，1958—1960年，洛杉矶艺术博物馆。克莱因早期作品均为黑白色，之后才开始使用彩色。他作品中无意识的感觉其实是假的，其中每个"姿态"都是缓慢而刻意绘制出来的。

抽象表现主义发源于超现实主义，但并非与其一脉相承，也没有任何发展规划。抽象表现主义的画家风格各异、充满个人色彩。如今，纽约已经取代巴黎，成为新晋的艺术创意之都。抽象表现主义的一位领袖人物是杰克逊·波洛克（Jackson Pollock），他常常在巨幅的画布上滴洒油彩作画，一方面想让偶然来决定油彩落下的方式，另一方面又想自己控制最后的结果；另一位领袖是马克·罗斯科（Mark Rothko），他的作品中涂满了精心绘制的巨大色块，能准确激发大脑中的相关区域，引人深思。

有的艺术家用充满活力的形式（例如波洛克），近距离地记录了艺术家们在直面画布时努力创作的感受；有的艺术家则试图通过扭曲的、具有比喻意义的图像，或是刻意调制的纯色或对比色，来表达人类最深沉、最普遍的情感和焦虑。然而就像音乐一样，所有的抽象表现主义作品都只能依靠直觉来感知，并不能被完全理解。

探寻

艺术家们英雄主义的使命感主导着抽象表现主义，令其时而大胆武断，时而沉思质疑。抽象表现主义的影响力很大程度上来自其规模——也就是那压倒一切、令人目眩的巨幅画布，我们可以称为"便携式壁画"，作品似乎可以将观画者拉入另一个平行时空。作品的质感也很重要，无论是波洛克如小溪般流淌的油彩，还是克利福德·斯蒂尔（Clyfford Still）那厚得像浮雕一样的色块，抑或是罗斯科（Rothko）一层层稀薄的颜料，均体现出了高级的质感。罗斯科有一句话可以代表所有抽象表现主义画家："如果你只是被色彩的关系所打动，那你就会错过重点……我只对探索人类的基本活动感兴趣。"

▽ 在沙丘上的男人（Man on the Dunes）

威廉·德·库宁，1971年，油画，私人收藏。这是画家20世纪70年代充满激情的作品之一，当时他的绘画被报纸讥笑为"极端狂热地乱涂乱抹"。

历史大事

公元1943年	罗斯科、斯蒂尔、阿道夫·戈特利布（Adolph Gottlieb）在写给《纽约时报》的一封信中阐述了他们艺术的基本目标
公元1946年	《纽约客》艺术评论家罗伯特·科茨创造了"抽象表现主义"这一名称
公元1947年	受超现实主义影响，波洛克发明了新的"无意识"绘画方式，即将油彩滴落到铺在地面的巨大画布上
公元1956年	波洛克在一场车祸中丧生
公元1970年	由于患有重度抑郁症，罗斯科在自己的画室里自杀

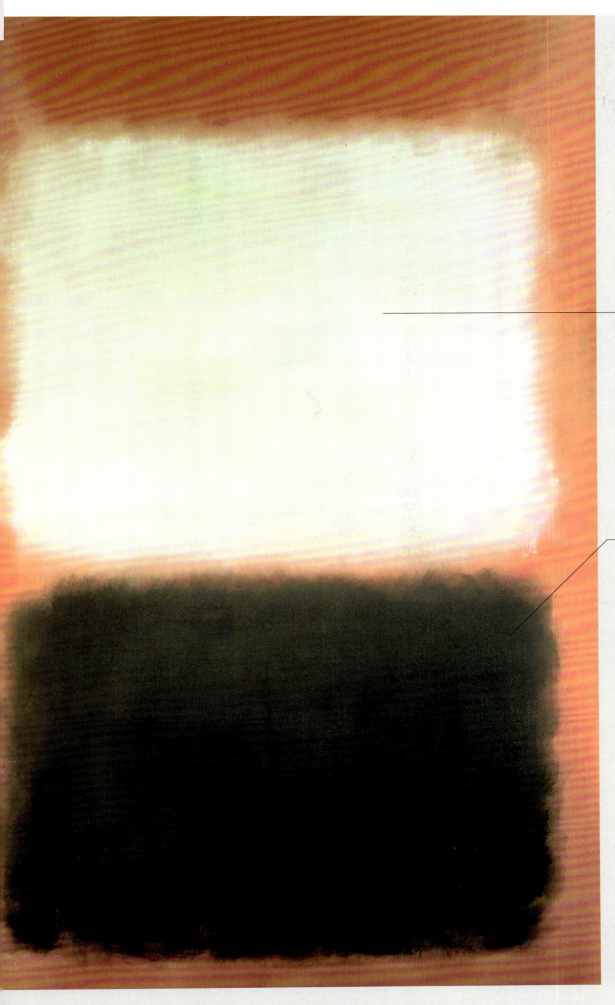

◀ **黑与白**(*The Black and the White*)

马克·罗斯科,1956年,238cm×136cm,布面油画,哈佛大学:福格艺术博物馆。抽象表现主义画家的作品均无框展出,使观者能够感受到艺术的"存在",而非有形的物品。

在有限的范围里,罗斯科的色彩能够变得出奇地丰富,看起来就像是无限个微妙的层次叠加在一起

黑色在罗斯科的手中获得了温和的光度,"无限的虚空"因此能够被感知

》**技巧**

在一个典型的主题作品中,罗斯科往往会画出两个色彩朦胧、边缘柔和的色块,其中上面的色块像是失重一般,轻飘飘地摞在下面的色块上,两个色块看起来都像是悬浮在一个精致的红色底座上。作品想要刻意达成极致的效果,甚至令人有种半宗教式的体验。

马克·罗斯科(Mark Rothko)

- 1903—1970年　　美国　　油画

罗斯科10岁时从俄罗斯移居美国,是纽约画派的领军人物,色域(Colour Field)抽象绘画的先驱。他性格忧郁,最后自杀身亡。

罗斯科的抽象绘画作品看似简单,但实际上那些构图朴素、边缘柔和的形状,以及明亮发光的色彩都是精心创作出来的。他的作品适合在宽阔的空间中展示,可以完全占据泰特现代美术馆的罗斯科展厅,以及圣托马斯大学礼拜堂等空间。我们可以从罗斯科的早期作品中观察到,他是如此缓慢而仔细地完成了极具个性化的表达。

在观赏作品时请带着尊重与关爱,它们被创作出来后,随着时间的河流终于抵达你的面前。绕着作品转一圈,用心去理解其中的含义;然后靠近一些,放轻松,耐心等待,让色彩完全填满你的视线,透过双眼渗入你的心绪和感受中。罗斯科说,他的绘画是关于"悲剧、狂喜,以及劫数"——即最基本的(也是最浪漫的)情感与激情。

重要作品:《多个形状》(Multiform),1948年(堪培拉:澳大利亚国家美术馆);《无题》(在白色和红色上的紫色、黑色、橙色、黄色)[Untitled(Violet, Black, Orange, Yellow on White and Red)],1949年(纽约:古根海姆博物馆);《绿色和栗色》(Green and Maroon),1953年(华盛顿:菲利浦斯学院)

威廉·德·库宁 (Willem de Kooning)

- 1904—1997年　　荷兰/美国　　油画;雕塑

德·库宁出生于鹿特丹,是一名画家兼室内设计师,1926年前往纽约。他的风格始终如一,是寿命最长的抽象表现主义画家之一。

他最好的作品创作于1950—1963年,是为数不多能够真正融合具象与抽象的画家之一。他作品中的具体形象(通常是女子),与姿态的抽象表达共存,并作为同等重要的组成部分互相影响。1963年之后,德·库宁陷入了失控的状态,迷失了方向,创作出的作品中带有随意的姿态、松弛的颜色,以及有污渍的装饰。令人遗憾的是,由于晚年患上了阿尔茨海默症,他最后的作品均显得苍白无力。

德·库宁的色彩感极好,使用的色彩搭配非比寻常,令人叹为观止,颜料的复杂质地和油彩间的相互交织也令人赏心悦目。他在无拘无束的自由和有意识的控制之间创造了一种真正令人兴奋的平衡感和紧张感,自如地游走在侵略与美丽之间,在抽象与具象之间……他那娴熟、果敢、惊人的技法,堪比高空走钢丝的大冒险。在德·库宁复杂的画法和意象之中,隐藏着多重难以言表的意味,谁能够解释清楚那受难的女人表达了什么呢?

重要作品:《女人和自行车》(Woman and Bicycle),1952—1953年(纽约:惠特尼美国艺术博物馆);《玛丽莲·梦露》(Marilyn Monroe),1954年(私人收藏)

弗朗茨·克莱因(Franz Kline)

- 1910—1962年　　美国　　油画

克莱因是一位杰出的抽象表现主义画家,他童年在美国宾夕法尼亚州工业采煤区长大,学生时代在波士顿和伦敦学习绘画,后一个人独居于纽约,最终英年早逝。

他最初创作于20世纪五六十年代的黑白抽象绘画看上去就像被放大的汉字书法,具有典型的时代特点——形态表意、充满个性、自然而然、时刻变化,充满了存在主义的焦虑。但是,当你进一步了解这个人就会发现,他的作品表达的内容实际上与前面所说的完全相反。

克莱因根本不是靠本能进行创作的,他所有的构图、笔触的位置,都要经过事先反复推敲。他的作品平静安宁,有着惊人的理智和感官的和谐,所有参观克莱因画展的观众,都会深深地被他的画作所吸引。

重要作品:《巴兰坦》(Ballantine),1948—1960年(洛杉矶艺术博物馆);《首领》(Chief),1950年(纽约:现代艺术博物馆)

现代主义 | **333**

罗伯特·马瑟韦尔（Robert Motherwell）

- 1915—1991年　　美国　　油画；拼贴画

马瑟韦尔温文尔雅、博学多才、口才流利，是一位影响力颇深的画家、作家兼哲学家，也是抽象表现主义的领军人物，他的妻子是海伦·佛兰肯瑟勒（Helen Frankenthaler）。

他的抽象画、素描和拼贴画总是精致典雅，作品有温馨的小幅拼贴画，也有宏伟的大幅油画。他热爱绘画，喜欢创作中出人意料的部分，也喜欢通过精心设计而得到的简化形态，使用颜色时节制有度。

马瑟韦尔的主要成就是《西班牙共和国挽歌》（*Elegies to the Spanish Republic*）系列画作，终其一生，他为此系列创作了150多幅作品。连年的西班牙内战使马瑟韦尔意识到文明也可以倒退，这些作品正是他对此的深情叹惋与清醒认识。他用酒标、卷烟纸以及乐谱制作的拼贴画是一系列互有关联的日记，而并非他的自传。

重要作品：《要人》（自画像）[*Personage (Autoportrait)*]，1943年（纽约：古根海姆博物馆）；《白色上的黑色》（*Balck on White*），1961年（休斯敦：美术博物馆）

巴尼特·纽曼（Barnett Newman）

- 1905—1970年　　美国　　油画；雕塑

纽曼是抽象表现主义的领军人物，他发展出了一种极富个性的绘画风格，即大尺幅的色域绘画，用来传递文字无法表达的情感和愿望。

在他的作品中，你可能什么都看得到，也可能什么都看不到。如果你只能看到那些强烈的色域和简单的垂直条纹，你可能并没有看出太多的内容；如果你看出了红色背景画在一侧，表示一个向无限的蓝色空间扩张的开口（蓝色条纹），或是黄色的条纹实际上是宇宙中一道闪电，那么可以说你看出了纽曼作品中所有的东西。

重要作品：《重要时刻》（*Moment*），1946年（伦敦：泰特美术馆）；《狄俄尼索斯》（*Dionysius*），1949年（华盛顿特区：国家美术馆）

崇高而英勇的人（*Vir Heroicus Sublimis*）
巴尼特·纽曼，1950—1951年，242.2cm×513.6cm，布面油画，纽约：现代艺术博物馆。该画的标题是一场对于卓越的探索。

阿道尔夫·戈特利布（Adolph Gottlieb）

● 1903—1974年　　📍 美国　　🎨 油画

戈特利布是一位著名的抽象表现主义画家，但因其作品过于类似示意图，因此称不上是伟大的画家。1941—1951年他主要有两种创作风格，一种是象形文字，另一种是在松散的区域划分中创作各种示意图和抽象符号（他对弗洛伊德以及超现实主义很感兴趣）；20世纪50年代之后，他开始创作极富想象力的半抽象风景画，通常画面上是一个简单的圆形天体，飘浮在松散的地球上，好似地球还处在混沌之中。

重要作品：《罗马式的外观》(Romanesque Façade)，1949年（伊利诺伊州香槟市：克兰纳特艺术博物馆）；《上升》(Ascent)，1958年（纽约：阿道尔夫和埃丝特·戈特利布基金会）

克莱福德·斯蒂尔（Clyfford Still）

● 1904—1980年　　📍 美国　　🎨 油画

斯蒂尔在地广人稀的加拿大艾伯塔省及华盛顿地区长大，是抽象表现主义的领军人物。他认真严肃、一本正经，是个比较难相处的人。他很有画家范儿，充满了英雄主义和浪漫主义情怀，外表看似粗犷坚韧，实则内心敏感睿智。

他早期的具象作品探索了人与风景之间的关系，之后他使用厚重的油彩创作出表面粗糙的抽象画，对当时来说不但尺幅超大，而且费时费力。斯蒂尔喜欢使用强烈的色彩以及简单的"意象"，包括在单一色域中创作火焰或闪烁的颜色，并且使画面和"图像"均垂直排列。他的作品展现了一种刻意为之的粗糙、不协调、令人略感不适的笨拙，这不仅是画家自我的性格，也是其他抽象表现主义画家共同的创作风格。

斯蒂尔继承了19世纪浪漫主义风景画的传统，欣赏他的画要花些时间，还要做好在半路与画家"相遇"的准备。斯蒂尔始终将艺术视为顺从时代中的道德力量，将生命视为一种对抗自然——尤其是大地和天空的力量。

重要作品：《从未》(Jamais)，1944年（纽约：古根海姆博物馆）；《一九五三》(1953)，（伦敦：泰特美术馆）

山姆·弗朗西斯（Sam Francis）

● 1923—1994年　　📍 美国　　🎨 丙烯；水彩；版画；雕塑

弗朗西斯在第二次世界大战中是一名战斗机飞行员，他在战斗中脊柱受伤，为了疗愈伤痛，他开始了艺术之旅。他创作了巨幅的抽象画——泼洒、滴落的纯净半透明色彩轻轻地飘浮在白色的背景之上，营造出一种魔幻、开放的，充满光线的空间。

重要作品：《红色和粉色》(Red and Pink)，1951年（旧金山：现代艺术博物馆）；《军装周围》(Around the Blues)，1956—1957年（伦敦：泰特美术馆）

🔼 **在可爱的蓝色中**（*In Lovely Blueness*）
山姆·弗朗西斯，1955—1957年，300cm×700cm，布面丙烯，巴黎：国家现代艺术博物馆。弗朗西斯创作此画的灵感来源于对各种光的图案的记忆：有他因伤住院时，在医院天花板上观察到的光亮，也有他飞行时在太平洋上空看到的光芒。

阿希尔·戈尔基 (Arshile Gorky)

◉ 1904—1948年　　🏳 亚美尼亚/美国　　🎨 油画

戈尔基于1920年从土耳其移民至美国,他的画风新颖、热情、温柔,充满了诗情画意,属于抽象绘画,从风景以及自然中汲取灵感。他受到米罗和超现实主义影响,喜欢使用天然的颜色以及生物本身的形态进行创作。像很多抽象表现主义画家一样,他也是年纪轻轻便离开了人间,是艺术界的一个悲剧。他在身患癌症、遭遇车祸,以及一场可怕的画室火灾后,选择了自杀。

重要作品:《画家和他的母亲》(The Artist and his Mother),1926—1929年(纽约:惠特尼美国艺术博物馆);《拥抱/古德霍普二号路》(Hugging/Good Hope Road II),1945年(马德里:提森·博内米撒艺术博物馆)

理查德·迪本科恩 (Richard Diebenkorn)

◉ 1922—1993年　　🏳 美国　　🎨 油画

迪本科恩被誉为"美国西海岸的马蒂斯"(他非常喜欢马蒂斯)。他才华横溢、影响力广泛,且高瞻远瞩,但缺乏真正的艺术大师所具有的视野和坚定的意志力。他创作于1948—1956年的早期抽象作品多取材于自然景物,是画家对特定场景的感知,包括其中的色彩、地形、光线等。值得注意的是,1956年之后他创作的那些具象作品充满了力量,轮廓突出,设计简洁,颜色明亮,油彩灵动。迪本科恩在1966年之后创作的《海洋公园》(Ocean Park)系列作品宣告了他又重新回归于抽象主义。这些作品尺幅巨大、晶莹剔透、轮廓清晰,宛如雕像一般,是他对于绘画的进一步探究。欣赏他的作品时一定要在自然光下观看,过强或者人造的光源均会抹杀画中的精妙所在。别急,就让眼睛晒着太阳,开启一场妙趣横生的体验吧。

迪本科恩最成熟的作品当属其具象绘画,他的抽象作品总是像一些古怪的试验品一样——尽管也被认为其中具有敏锐的洞察,能够拨人心弦,但不知何故,他无论如何也无法达到马蒂斯特有的那种整体感觉上的最终升华。迪本科恩早期的抽象作品多是重复的主题,且结构松散,色彩也被埋没其中。但是,他却出人意料地展现出了对光线的把控能力(就像霍珀一样好),而且他创作的小尺幅作品也很受人喜爱(如1976—1979年创作的雪茄盒盖子)。他的后期作品尺幅也不大,因为他患上了心脏病,无法创作大型作品。

无题(Untitled)
阿希尔·戈尔基,1946年,53.3cm×73.6cm,混合媒介,私人收藏。20世纪40年代,戈尔基每年都会在弗吉尼亚州待些时间,他妻子的娘家在那里有一个农场。戈尔基在野外画画时,研究了他所观察到的不同状态的形状和颜色。

重要作品:《坐着的裸女,黑色背景》(Seated Nude, Black Background),1966年(私人收藏);《戴着帽子坐着的人像》(Seated Figure with Hat),1967年(华盛顿特区:国家美术馆)

让·丁格利(Jean Tinguely)

- 1925—1991年
- 瑞士
- 雕塑;混合媒介

丁格利使用废品创造了许多稀奇古怪、出人意料、叮当作响的机器,这些机器会飕飕地四下移动,有时让人感觉它们就要散架了。他的作品十分独特,而且幽默诙谐。他认为"变化"是生活中唯一不变的东西,始终想要表达一种无政府式的自由(是用来反对整洁、有序的瑞士吗)。他与妮基·桑法勒(Niki de Saint-Phalle)结婚,并与其共同完成了著名的作品——《波堡喷泉》(Beaubourg Fountain)。

重要作品:《女术士》(The Sorceress),1961年(华盛顿:赫希洪博物馆);《包装屑拼贴画》(Débricollage),1970年(伦敦:泰特美术馆);《波堡喷泉》(Beaubourg Fountain),1980年(巴黎:蓬皮杜艺术中心)

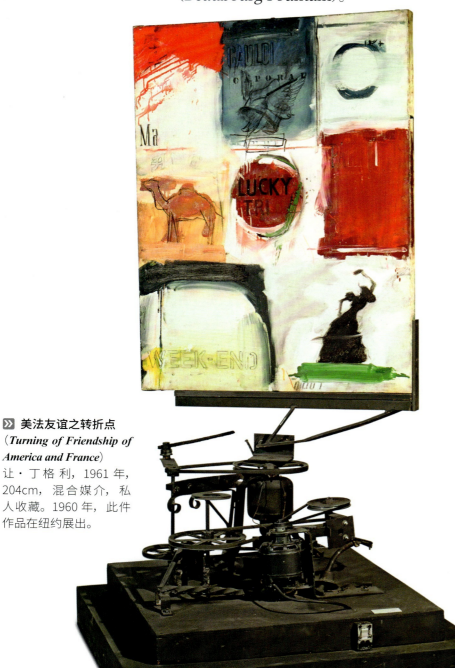

美法友谊之转折点(Turning of Friendship of America and France)让·丁格利,1961年,204cm,混合媒介,私人收藏。1960年,此件作品在纽约展出。

哥布阿社团(CoBrA),1948—1951年

哥布阿社团(也称"眼镜蛇社团")最初是由比利时诗人兼散文家克里斯汀·多托蒙特(Christian Dotrement)在巴黎创建的,成员包括卡雷尔·阿佩尔(Karel Appel)、阿斯葛·约恩(Asger Jorn),以及皮埃尔·阿连欣斯基(Pierre Alechinksy)。该社团主要受马克思主义信仰的启发,他们的艺术具有实验性,与表现主义和超现实主义有相似之处,但却与民间艺术、儿童艺术,以及与保罗·克利和胡安·米罗的风格更为相像。"哥布阿"(CoBrA)一词来自社团三位主要成员所在国家的首都名称,即Co代表哥本哈根(Copenhagen),Br代表布鲁塞尔(Brusseels),A代表阿姆斯特丹(Amsterdam)。

阿斯葛·约恩(Asger Jorn)

- 1914—1973年
- 丹麦
- 油画;素描

约恩是哥布阿社团的创始人之一,他的作品大胆奔放、色彩强烈、重在表意,表达的方式有时抽象,有时具象。直到20世纪60年代中期波普艺术(Pop Art)开始流行起来之前,他始终都处于欧洲艺术的最前沿。

重要作品:《我的西班牙城堡》(My Spanish Castle),1953年(波士顿:美术博物馆);《三圣人》(The Three Sages),1955年(布鲁塞尔:比利时皇家美术博物馆);《与子书》(Letter to My Son),1956—1957年(伦敦:泰特美术馆)

卡雷尔·阿佩尔(Karel Appel)

- 1921—2006年
- 荷兰
- 油画;雕塑;素描;版画;陶瓷

阿佩尔是一位重要的战后艺术家,也是哥布阿社团的创始人之一。他以油彩厚重、颜色明亮的表现主义绘画而闻名。他试图捕捉儿童绘画时所具有的自发性,同时又得益于作为成人所具有的成熟、组织能力、对于美的敏感,以及大规模创作的能力。阿佩尔还曾经为一部芭蕾舞剧设计了舞台布景。

重要作品:《烧伤的脸》(Burned Face),1961年(私人收藏);《嗨,嗨,万岁》(Hip Hip Hooray),1949年(伦敦:泰特美术馆);《人们,鸟和太阳》(People, Birds, and Sun),1954年(伦敦:泰特美术馆)

皮埃尔·阿列钦斯基
（Pierre Alechinsky）

- 1927— ／ 法国 ／ 油画；丙烯画；版画

阿列钦斯基是一位画家兼版画制作家，他的作品多为欢快的抽象画，装饰性强、赏心悦目，以其自发性的创作、轻柔的触感，以及半透明的颜色而广为人知。他经常使用同一个创作模式——中央画面的四周边界处布满了作为补充的小型书法图案。他的作品带给人快乐，无须在欣赏作品的同时进行深刻的反思。

重要作品：《杰夫马德》（Hors de Jeu），1962年（罗马：阿基米德艺术画廊）；《对红热化的一天来说，太热了》（To Day Red Hot, Too Hot），1964年（旧金山：德·扬博物馆）

八个一组（Octave）
皮埃尔·阿列钦斯基，1983年，版画，私人收藏。阿列钦斯基曾经是哥布阿社团成员，1951年定居巴黎，对日本书法很感兴趣，并到访过东亚。

尼古拉斯·德·斯塔埃尔
（Nicolas de Staël）

- 1914—1955年 ／ 法国 ／ 油画

德·斯塔埃尔是一个流亡的俄国贵族孤儿，于1948年加入法国国籍。他的艺术创作始于对古典大师的崇拜，而非现代主义。他使用厚重且有触感的油彩、丰富的颜色，以及暗示风景或静物的简单形状，逐渐形成了一种相当成功的风格，并弥合了具象与抽象之间的鸿沟。后来他在法国南部的昂蒂布自杀。他的作品被严重忽视了。

重要作品：《构图》（Composition），1950年（伦敦：泰特美术馆）；《苏镇公园》（Le Parc des Sceaux），1952年（华盛顿：菲利浦斯学院）；《地中海景观》（Mediterranes Landscape），1953年（马德里：提森-博内米撒艺术博物馆）

让·杜布菲（Jean Dubuffet）

- 1901—1985年 ／ 法国 ／ 油画；雕塑；版画

杜布菲有着多重身份——画家、雕塑家、版画家、收藏家、作家等，他的父亲是一位酒商。最初，他帮忙打理家族产业，还经历了参军、离婚等事件，只是粗浅地涉猎过艺术。从1942年起，他开始全职进行艺术创作。杜布菲逐渐发展出了一种具有挑战性的风格，有意识地反对审美学和艺术机构，但最终却成为艺术机构最喜欢的激进时髦的代表。

他的艺术经历了一连串的循环。每一次，他都有一套深思熟虑的模式，并且使用各种材料进行试验性的创作，然后通过展览进行宣传，如1942—1950年的肖像画和涂鸦艺术、20世纪50年代早期的肥胖裸体油画、20世纪50年代晚期的"地球"主题作品以及砂砾纹理贴图、20世纪60年代的黑色轮廓"拼图"作品和聚苯乙烯雕塑等。他追求的是创作的强度而非艺术的美感。杜布菲将原生艺术（Art Brut）发扬光大，并且对未受教育熏染的儿童和精神病患者的创造力也进行了挖掘。

杜布菲将纯真定义为最高级别的复杂，他十分清楚这正是艺术这种"游戏"里最难能可贵的部分。大多数假冒天真的艺术作品都有一个问题，就是我们无法辨别（除非被提前告知）这些作品究竟是出自未经训练的纯真的眼睛，还是出自某位行家里手——试图让我们惊叹于他老练的技术，看看他究竟能够做到何等程度的"简单"。

重要作品：《旋转》（Spinning Round），1961年（伦敦：泰特美术馆）；《胜利者》（The Triumpher），1973年（巴黎：杜布菲基金会）

构图（Composition）

艾尔弗雷德·奥托·沃尔夫冈·舒尔茨·沃尔斯，约1950年，24.8cm×15.9cm，通草纸本水粉画，私人收藏。作品创作于其塔希派（Tachist）时期，这是一个通过泼溅"斑点"（taches），或者使用各种颜色制造污渍来进行创作的时期。

重要作品：《绘画》（Painting），1944—1945年（纽约：现代艺术博物馆）；《平底驳船》（Bateau），1951年（波士顿：美术博物馆）

艾尔弗雷德·奥托·沃尔夫冈·舒尔茨·沃尔斯
(Alfred Otto Wolfgang Schulze Wols)

- 1913—1951年　　德国/法国　　油画；水彩；素描

沃尔斯出生于德国，居住在法国。在那个年代的中欧，政治低迷，社会动荡，有许多受害者流离失所，一贫如洗，沃尔斯就是这群人的典型代表。他在艺术创作和酗酒中寻求安慰，逐渐迷失了自我。

他的作品包括小型的油画和水彩画等，其中油画的创作方法通常包括强制性倾倒、涂抹、喷洒和刮擦；水彩作品则更迷恋于细节。沃尔斯与其他不入流的"涂抹派"画家相比，其不同之处在于他的作品数量较多，质量相对一致，内容也比较完整。尽管当时未被大众赏识，但他仍然继续坚持艺术创作，并发展出了一种全新的表现主义抽象绘画风格。

沃尔斯以注重细节而著称，他作品中的每一处都有存在的意义，也是他追求完整性的标志。试着将他的组别作品放在一起欣赏，你会发现不论是单幅画作还是整组作品，均以一种不同凡响的方式记录了某个用艺术超越了苦难的人，而那些苦难，在肉体或者精神上已经杀死了很多人。这些作品放在一起时会产生奇异的美感，快动身前往，让自己身置其中吧。

皮埃尔·苏拉吉 (Pierre Soulages)

- 1919—　　法国　　油画；版画

苏拉吉的作品尺幅偏大，纹路清晰，注重表意，具有绘画性的抽象，画面以黑色为主，以便使作品达到更强烈的视觉效果，而非仅仅是情感上的影响。对他来说，黑色可以更加突显画中的光线和色彩，使其变得鲜活。

重要作品：《绘画，1953年5月23日》(Painting, 23 May 1953)，1953年（伦敦：泰特美术馆）；《绘画，195cm×130cm，1956年8月6日》(Painting, 195cm×130cm, 6 August 1956)，1956年（堪培拉：澳大利亚国家美术馆）

凯撒 (César)

[凯撒·巴尔达奇尼 (César Baldaccini)]

- 1921—1998年　　法国　　雕塑；混合媒介

凯撒因其通过构造或压缩金属的方法进行创作而闻名，通常他还会使用其他不常用的材料，如汽车配件等。他的作品极具视觉效果，充满人情味，妙趣横生，活灵活现。他喜欢用动物的骨架和类似蝙蝠翅膀一样的形状进行创作，用纸和塑料创作的作品则缺乏强度和张力，而且显得廉价粗俗，好像这两种材料已经让他厌烦了。他的自画像会让人产生一种不安的感觉。

重要作品：《意大利国旗》(Italian Flags)，20世纪60年代（私人收藏）；《拇指》(Thumb)，1965年（马蒂尼，瑞士：皮埃尔·加纳达基金会）

伊夫·克莱因（Yves Kein）

- 1928—1962年
- 法国
- 混合媒介；雕塑

克莱因除了学习过柔道之外，没有受过其他的训练，也没有接受过教育，是个妄自尊大的梦想家，曾经短暂却高调地对时代产生过影响。

他关于"意外事件"的绘画、记录以及实物创作等，都散发着独特而强烈的光芒，特别是那些遍布着国际克莱因蓝IKB（International Klein Blue）的作品。克莱因及其支持者们赋予了这种蓝色很广泛的意义：蓝色是天堂之无限与无形，蓝色使物体与观者之间的空间充满了精神能量，蓝色引领人们通向禅宗的升华，等等。如果我们有克莱因一样飞跃的想象力，那么就有可能实现上述的体验。不过，在克莱因短暂的职业生涯中，他也因为某些丑闻陋习而声名狼藉。

他创作的物品，其魅力是在于所要呈现的美学和精神体验？还是因为它们与古驰或香奈尔一样，一直是人们一眼就能认出的时髦之物？（这些物品貌似可以自诩其所有者的国际鉴赏力）又或者是因为这是艺术作为高级时尚配饰的首例？如果是的话，他们算是一流的吗？

重要作品：《国际克莱因蓝》（IKB 79），1959年（伦敦：泰特美术馆）；《未命名蓝色单色画》[Untitled Blue Monochrome (IKB 82)]，1959年（纽约：古根海姆博物馆）；《蓝色安魂曲》（Requiem Blue），1960年（休斯顿：梅尼尔博物馆）

阿尔芒·费尔南德斯·阿曼（Armand Fernandez Arman）

- 1928—2005年
- 法国
- 雕塑；概念艺术

阿曼是一个能工巧匠，他的作品更注重观感而非理念。从童年开始，他便热衷于收集，他的父亲是一名家具和小饰品的经销商，祖母则痴迷于囤积废品。

他对人造物品十分着迷，例如钥匙、汽车零件、机器、玩偶娃娃、颜料管等。他将这些物品聚积、燃烧、切割，使其发生变化。在没有相关背景的情况下，这些物品被不断聚集，并被以一种奢华或怪异的方式（如有机玻璃盒、树脂床、壁挂架等）展示，从而令其有了一种诗意。那些被切割的乐器或是烧焦的家具也会令你感到震惊，让你重新思考这些物品真正的功能。

重要作品：《切片茶壶堆积物》（Accumulation of Sliced Teapots），1964年（明尼阿波利斯：沃克艺术中心）；《黛安娜》（不要碰我）[Diana (Noli me tangere)]，1986年（多伦多：米里亚姆·席奥画廊）；《自画像机器人》（Self-Portrait-Robot），1992年（佛罗伦萨：乌菲兹美术馆）

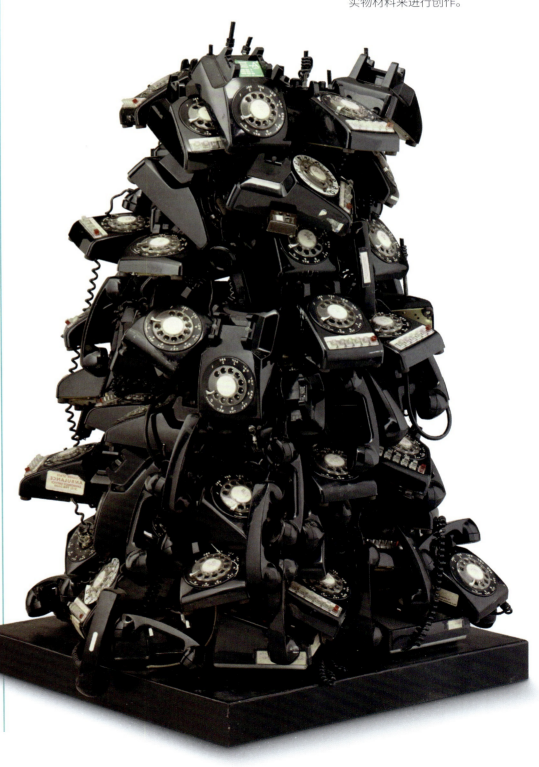

办公室恋物癖（Office Fetish）
阿尔芒·费尔南德斯·阿曼，1984年，76.2cm×76.2cm，旋转式电话与金属杆，底特律艺术学院。与伊夫·克莱因、让·丁格利一样，阿曼也是新现实主义（Nouveaux Réalistes）的成员之一，他们都拒绝绘画，使用真正的实物材料来进行创作。

亨利·米修(Henri Michaux)

- 1899—1984年　比利时　油画;素描;雕刻;雕塑

米修的作品极具原创性,有实验意义,也十分含蓄。他把艺术当作逃离物质世界的手段,创作迅速,没有先入为主的观念。他用稀释和水洗的油彩创作水彩画,因为这样的油墨不可进行修改或二次创作。1956年之后,他有时是在致幻药物酶斯卡灵的作用下进行创作的。

重要作品:《梅朵桑》(Meidosems),1948年(波士顿:美术博物馆);《金马刺之战》(La bataille des éperons d'or),1960年(布鲁塞尔:比利时皇家美术博物馆)

▽ 安第斯山脉(The Andes Cordillera)
亨利·米修,1958年,40cm×30cm,通草纸水粉画,私人收藏。米修一直认为绘画是一种心灵即兴创作的艺术。

汉斯·哈同(Hans Hartung)

- 1904—1989年　德国/法国　油画;丙烯;版画

哈同被认为是最早的表意抽象派的画家之一。他的风格自然而率性,整洁而灵动,画纸上铅笔勾勒的线条纤细流畅,像一根根的金属丝,笔触有着汉字书法的特点,但决不会显得失控或随意。他强烈而复杂的构图和色彩感更像是欧洲画家,而非美国画家的风格。哈同的目的是创作出能够表达其内心世界的意象。他的作品表面上看上去信手拈来,但事实并非如此:他的作品可能是在小型的素描随笔基础上放大的结果,他将其中的笔迹,或是偶然勾勒的痕迹他复制下来了(这种做法是否会削弱最终作品的艺术效果)。

重要作品:《T-1954-20》(T-1954-20),1954年(堪培拉:澳大利亚国家美术馆);《直线和曲线》(Lines and Curves),1956年(旧金山:美术博物馆)

马塞尔·布达埃尔(Marcel Broodthaers)

- 1924—1976年　比利时　雕塑;摄影;装置;影像

布达埃尔本是位不得志的诗人,后来成了一名未经过任何专业训练的艺术家(1964年)。他创作了古怪的物品和装置,举办了真正具有艺术性的物品展。他的目标是探索艺术的意义、艺术的定义、艺术机构及其权力结构、艺术市场及美学等,以向既有的理念发起挑战。他的作品微妙含蓄、幽默诙谐,很有影响力,而且非常成功。

重要作品:《燃煤柜》(Armoire charbonnée, Armoire à charbon),1966年(布鲁塞尔:比利时皇家美术博物馆);《黑色的旗帜。无限生长》(Le drapeau noir. Tirage illimité),1968年(布鲁塞尔:比利时皇家美术博物馆)

帕纳马朗科(Panamarenko)
[亨利·范·赫尔维根(Henri van Herwegen)]

- 1940—　比利时　雕塑;装置

帕纳马朗科是位古怪反常的梦想家,设计了奇奇怪怪、十分漂亮的列奥纳多式机器装置。这些机器装置不能在真实世界中使用,但却是想象力的奇迹。他的作品提出了通过跳跃、飞行、对抗重力、重塑时间和空间等方法,将人类从物理世界的限制中解放出来。

重要作品:《菲尔卓》(Feltra),1966年(根特:国立当代艺术博物馆);《飞机》(Aeroplane),1967年(沃尔夫斯堡:艺术博物馆);《模型飞机制作者》(The Aeromodeller),1969—1971年(纽约:迪亚艺术基金会:切尔西)

佛登斯列·汉德瓦萨
（Friedensreich Hundertwasser）

- 1928—2000年　　 奥地利　　 油画；混合媒介

汉德瓦萨创作的小型抽象作品细致精美、色彩丰富、装饰性强，像珠宝一般，通常都有一个螺旋上升的图案，像迷宫一般有机地组合在一起（画家刻意为之，用来比喻生命自我再生的过程）。他以混合材料作为媒介来进行艺术创作，如金银、包装纸，以及黄麻纤维等。他的作品极其浪漫，富有诗情画意，令人耳目一新。

重要作品：《460向抽象画法致敬》（*460 Hommage au Tachisme*），1961年（维也纳：维也纳艺术馆）；《224大路》（*224 The Big Way*），1955年（维也纳：奥地利美景宫美术馆）

昆特·约克（Günther Uecker）

- 1930—　　 德国　　 雕塑

约克的典型作品（1955年之后）是把钉子钉进木板，其排列模式让人联想到电磁场。作品中的单调和重复是约克刻意而为的设计，也是其作品的特点。受禅宗以及纯洁与安静的理念启发，约克认为他应该建立一种人与自然间的和谐。

重要作品：《触觉旋转结构》（*Tactile Rotating Structure*），1961年（威尼斯：佩吉·古根海姆美术馆）；《电视1963》（*TV 1963*），1963年（马尔：格拉斯卡腾雕塑博物馆）

》》激浪派（FLUXUS），1962年—20世纪70年代

激浪派起源于德国，字面意思为"激流"，这一派别倡导艺术价值应从美学取向转向伦理道德，与达达主义相似，提倡艺术探索和社会政治行动主义。激浪派画家无视艺术理论，经常随意地用现成的材料混合进行创作，发展出了被称为"行动"（Aktions）或"偶发事件"（Happenings）的行为艺术运动，将艺术创作的重点转移到了艺术家的行动、见解和情感中来。

》》文学香肠（*Literature Sausage*）
迪特尔·罗斯，1967年，长63cm，混合材料，汉堡：汉堡艺术馆。这件作品由阿尔弗雷德·安德施（Alfred Andersch）的一部小说组成，这部小说的书页被磨碎后填充进香肠衣中。

△ 686 早上好城市（*686 Good Morning City*）
佛登斯列·汉德瓦萨，1969—1970年，85cm×55.5cm，丝网印刷。1972年，画家为慕尼黑奥运会设计的海报，之后他在世界各地参加城市规划项目。

雷纳托·古图索 (Renato Guttuso)

- 1912—1987年
- 意大利
- 油画；水彩

古图索最受人称赞的时期是20世纪50年代，当时他被很多左翼评论家誉为站在先锋派最前沿之人，他的社会现实主义作品也被认为是美国行动抽象艺术的一剂解毒药，可见，古图索确实捕捉到了战后欧洲艺术及政治方面的一些痛点。他还是反法西斯组织"科轮蒂"(Corrente)的创立人之一。20世纪50年代之后，古图索开始模仿他人，其作品的原创性一落千丈（他从毕加索和戈雅处借鉴了太多）。

重要作品：《十字架受罚》(*Crucifixion*)，1941年（罗马：国家现代美术馆）；《硫黄矿工》(*Sulphur Miners*)，1949年（伦敦：泰特美术馆）

英雄之死（Death of a Hero）

雷纳托·古图索，1953年，88cm×103cm，布面油画，伦敦：埃斯特瑞克展览。古图索是一位坚定的反法西斯斗士。战后，他成为一名信仰共产主义的政治家。

阿尔贝托·布里 (Alberto Burri)

- 1915—1995年
- 意大利
- 拼贴画

布里是一名医生出身的艺术家，在20世纪50年代小有成就。他用麻袋布以及其他非艺术材料创作出了一些看似严肃的拼贴画，颇具原创性。布里的这一创作手法与医生给病人包扎的动作如出一辙——他还会使红色的颜料飞溅来模拟血液，这难道是他对欧洲战后的状况所做的评论吗？

重要作品：《棕色粗麻布抽象作品》(麻布袋)[(*Abstraction with Brown Burlap*) (*Sack*)]，1953年（都灵：奇维卡现代艺术画廊）；《构图》(*Composition*)，1953年（纽约：古根海姆博物馆）

卢齐欧·封塔纳 (Lucio Fontana)

- 1899—1968年
- 阿根廷/意大利
- 油画；雕塑；陶瓷；装置

封塔纳一直是个默默无闻的人，直到中年才在战后的欧洲艺术界一鸣惊人。他找到了一种相当成功的创作"公式"，尽管有局限性，但却与时代气息十分契合。

他最著名的作品是在单色画布上进行的单刀或多刀的精确切割、穿透或撕裂的创作，你可以说他确实做得很好，也可以说他很无趣！不过最好一次性多看几件他的作品，因为如果你单看某一件的话，可能真的会觉得作品太肤浅可笑了。

20世纪60年代，封塔纳的这些切割、穿孔的做法对探索艺术的存在和作用具有一定的意义（但现在已经过时了）。如今看来，这些作品或许可以被视为是20世纪五六十年代最吸引人的创作，带有天真的创意视角，展现出了一种追求自由的姿态（他开始创作这些作品时已年逾半百）。封塔纳早期的陶瓷作品也在寻找表达自由的方式，但他还需要用另外的媒介来进行更完整的自我表达。

重要作品：《空间概念》(*Spatial Concept*)，1958年（伦敦：泰特美术馆）；《空间概念：预期》(*Spatial Concept: Expectations*)，1959年（纽约：古根海姆博物馆）；《自然》(*Nature*)，1959—1960年（伦敦：泰特美术馆）

安东尼·塔皮埃斯（Antoni Tàpies）

- 1923—2012年
- 西班牙
- 混合媒介；油画；版画

塔皮埃斯是位颇有天赋、自学成才的画家，他最好的作品创作于20世纪五六十年代，使用粗糙的材料创作出阴暗的布面纹理作品，用来表达冷战时期欧洲既迷茫又焦虑的情绪。他后期的作品因不太符合时代的脉搏，未能使大众信服。从塔皮埃斯的作品中，我们已经隐约可以看到20世纪七八十年代即将出现的那些令世人瞩目、被称为前卫艺术的作品的影子。

重要作品：《伟大的椭圆形或绘画》(*Great Oval or Painting*)，约1955年（毕尔巴鄂：美术博物馆）；《你的帽子》(*Le Chapeau Renversé*)，1967年（巴黎：国家现代艺术博物馆）

△ **构图 64**（*Composition LXIV*）

安东尼·塔皮埃斯，1957年，97cm×162cm，布面混合材料，汉堡：艺术馆。塔皮埃斯是西班牙 Dau al Set（意为骰子的第七面）团体核心成员之一，该团体是受达达主义和超现实主义的启发而创立的艺术联盟，旨在改变战后西班牙文化发展停滞不前的困境。塔皮埃斯对绘画的材料属性尤其关注。

胡安·穆尼奥斯（Juan Muñoz）

- 1953—2001年
- 西班牙
- 雕塑；装置

穆尼奥斯出生于马德里，曾在伦敦和纽约求学。他创造的大型装置能够将整个画廊填满，例如视角偏差极大的镶嵌地板、比例扭曲的建筑元素(例如铁质阳台)，以及相互间的关系难以言表的成群人像雕塑，制造出了一种失衡、危险和荒谬的感觉。

如果那些新的现当代艺术馆不再是使个人、精神和审美提升的地方，也不再是展示真正令人大开眼界的艺术以及挑战政治的地方，而是成为以收门票、做预算、卖产品、筹捐款、拉赞助等为管理目标的成人冒险游乐场(不过为什么不可以呢？)，每个人和每件事不都要与时俱进吗？)，那么穆尼奥斯的作品，以及其他很多相似的作品，对展馆来说则可以称得上是上乘佳作。

重要作品：《最后一个话题》(*Last Conversation Piece*)，1984—1985年（华盛顿：赫希洪博物馆）；《拿着盒子的矮人》(*Dwarf with a Box*)，1988年（伦敦：泰特美术馆）；《双重束缚》(*Double Bind*)，2001年（伦敦：泰特美术馆）

艾德瓦尔多·奇立达（Eduardo Chillida）

- 1924—2002年
- 西班牙
- 雕塑

奇立达是一位巴斯克的艺术家，以锻造或焊接铁艺为主创作出了许多抽象结构，也因此闻名遐迩。奇立达的创作结合了多种西班牙元素，例如属于现代的毕加索风格，属于传统的旧农具元素等。他的作品有的十分宏伟壮观，但从不缺少雅致——这些雕塑通常没有底座，因此落地时可以像舞者一样轻盈灵动，其中的很多作品的主题都是环环相扣的。

重要作品：《闪电》[*Tximista (Lightning)*]，1957年（华盛顿：赫希洪博物馆）；《空间调整》(*Modulation of Space*)，1963年（伦敦：泰特美术馆）；《沉默的音乐之二》(*Silent Music II*)，1983年（纽约：大都会艺术博物馆）

▽ **柏林**（*Berlin*）

艾德瓦尔多·奇立达，2000年，铁艺雕塑，柏林：联邦总理府。奇立达这件雕塑作品位于柏林联邦政府名誉法院门前，安装那天刚好也是以他名字命名的博物馆——奇利达博物馆的开馆日，该博物馆位于他的家乡埃尔纳尼。

劳伦斯·史蒂芬·罗瑞（Laurence Stephen Lowry）

- 1887—1976年
- 英国
- 油画

罗瑞性格古怪，他画的那些荒凉冷寂的英格兰北部场景辨识度很高，让人一眼就能认出来——那些工业化的景观里居住着日夜忙碌的"火柴"人，这也使其在评论界和商业上都取得了成功。他那种"自发的天真"吸引了评论家和圈内人士，那一贯的直率更是迎合了大众的口味。

重要作品：《街头手风琴师》（An Organ Grinder），1934年（曼彻斯特：城市美术馆）；《发烧货车》（The Fever Van），1935年，（利物浦：沃克艺术画廊）

维克多·帕斯莫尔（Victor Pasmore）

- 1908—1998年
- 英国
- 油画；雕塑

帕斯莫尔是一位风趣幽默的英国抽象主义先驱。他最初只是位业余画家（1927—1937年），后来才成为了专职的具象画家，并于1948年转向抽象画创作（这对他来说是个艰难的决定）。他对线条和形状都非常敏感（过于敏感和做作），其作品简洁，色调偏冷，总是经过精心的设计，人工痕迹明显，现在看来已经过时了。

重要作品：《巴黎的咖啡馆》（Parisian Café），1936—1937年（曼彻斯特：城市美术馆）；《奇西克河段》（Chiswick Reach），1943年（渥太华：加拿大国家美术馆）

特里·弗罗斯特爵士（Sir Terry Frost）

- 1915—2003年
- 英国
- 油画

弗罗斯特是"圣艾夫斯团体"（St Ives Group）的主要画家，他的早期作品敏感细腻，对自然界的基本形状和温和的颜色进行抽象化创作，常给人一种移动、飞翔或摇摆的感觉，他后来的作品则更偏向于纯粹的抽象。弗罗斯特从大自然中汲取灵感，并努力将他在自然中感受到的神奇与诗意表达出来。

你可以试着在弗罗斯特的画展上寻找现代艺术的影子和色彩理论的实践证明。但若仅仅为此追求，你将浪费掉一个多么宝贵的机会呀！如果你在他的展览上能够寻找那些阳光、水、叶子，还有树林等自然景物，并仔细体会内心深处对自然的记忆和感觉，以及你的视线、情绪等与自然产生的互动，那么你将会感到欢欣鼓舞，仿佛是在乡村度过了美妙的一天。

重要作品：《棕色和黄色》（Brown and Yellow），1951—1952年（伦敦：泰特美术馆）；《绿色，黑色和白色运动》（Green, Black, and White Movement），1951年（伦敦：泰特美术馆）；《蓝月亮》（Blue Moon），1952年（伦敦：泰特美术馆）

» 红与蓝（Red and Blue）
特里·弗罗斯特爵士，1959年，127cm×76cm，布面油画，莱斯特：新沃克博物馆。1943年德国入侵克里特岛，弗罗斯特被俘，之后开始画画。

罗杰·希尔顿(Roger Hilton)

● 1911—1975年　　🏴 英国　　🎨 油画；水粉画

希尔顿的作品相当大胆，有时是完全抽象的，有时是女性人体的轮廓或其抽象形状。他喜欢色彩、颜料，以及女性的身体形状，这也造成了他冒犯女性的名声。而且，他在面对相当多的个人问题时，表现出的幽默感总是显得十分粗鲁。

重要作品：《一月》(January)，1957年(伦敦：泰特美术馆)；《嘿哟哟》(Oi Yoi Yoi)，1963年(伦敦：泰特美术馆)

西德尼·诺兰爵士 (Sir Sidney Nolan)

● 1917—1992年　　🏴 澳大利亚　　🎨 油画

诺兰游历四方，广受赞扬，是为数不多的为叙事性和神话绘画奠定基础的当代艺术家之一，特别是"内德·凯利"（Ned Kelly，浪漫的澳大利亚绿林好汉）系列作品。他画风独特，将抽象与具象相结合，传达出澳大利亚广袤大地上强烈的炎热感和空洞感。诺兰倡导笔触及色彩都应具有表现力。

重要作品：《审判》(The Trial)，1947年（堪培拉：澳大利亚国家美术馆）；《凯利在春天》(Kelly in Spring)，1956年（伦敦：海沃德画廊）；《残骸》(Carcass)，1953年（私人收藏）

帕特里克·赫伦(Patrick Heron)

● 1920—1999年　　🏴 英国　　🎨 油画；版画

赫伦是一位非常受人尊敬的画家，被誉为是英国战后创作大规模抽象艺术的先驱之一。他不善与人交往、争强好胜，晚年疾病缠身、历经悲剧。

赫伦从个人的所见所感中得到启发，创作了很多色彩丰富、视觉冲击强烈，且令人印象深刻的作品，是为数不多的寻求在欧洲的审美感性和美国的直接质朴之间架起桥梁的艺术家之一。记得要在白天欣赏他的画——最好是在日光之下，这样才能看清每种颜色，以及颜色之间的对比和映衬所呈现出的地中海式的浓烈画面。

赫伦最好的作品创作于20世纪60年代末和70年代初——那些由强烈、简单、棱角分明的彩色形状组成的宏幅巨制能使人感受到强烈的色彩感和跳跃的空间感。站得近些，让作品全部的力量在你的眼中呈现。赫伦早期作品的灵感来源于风景、海景，以及康沃尔郡的光；晚期的作品则毫无风格可言。但不管怎样，他所创作的每一件作品在技术上都非常出色，并且不着痕迹。

重要作品：《夜晚的船》(Boats at Night)，1947年(伦敦：泰特美术馆)；《垂直：一月》(Vertical: January)，1956年(伦敦：泰特美术馆)；《红色和黄色图片》(Red and Yellow Image)，1958年(伦敦：泰特美术馆)

艾伦·戴维(Alan Davie)

● 1920—2014年　　🏴 英国　　🎨 油画；版画

戴维是一位不同寻常，但深受好评的画家，他以一种极其个性化的方式进行艺术创作。他是天资卓越的运动员、爵士音乐家，也是作品众多的艺术家。他的作品主题均为那些难以言表的、触及人类的原始和神秘的力量(这也是嬉皮士一代所追求的体验)。如果你不能接受神秘主义的可能性，或者不愿意随他同行感受神秘的话，那么他的作品对你来说毫无意义，充其量只是个有关于印度神秘主义的笔记本封面设计图而已。

戴维需要大尺寸的画布来充分表达其为了宏伟的事业所做出的努力。他早期作品为油彩厚重的抽象表现主义风格，从20世纪60年代开始，他转向具象风格，作品中有很多极具印度艺术和装饰特点的符号和象征。

重要作品：《大鸟的想法》(Thoughts for a Giant Bird)，20世纪40年代(伦敦：宝龙拍卖行)；《天堂之门》(Entrance to Paradise)，1949年(伦敦：泰特美术馆)；《佩吉的猜谜盒子》(Peggy's Guessing Box)，1950年(威尼斯：佩吉·古根海姆美术馆)

莱昂·科索夫 (Leon Kossoff)

- 1926—2019年
- 英国
- 油画

科索夫受犹太文化遗产影响颇深，一直处于默默无闻、被人忽视的境况。人物形象一直是他作品的中心主题，画面油彩厚重，技法原始，质量上乘，具有强烈的表现主义风格。后来，他的画风逐渐变得灰暗忧郁，尽管其室内游泳池系列作品仍充满了活力。

重要作品：《父亲的画像》(Portrait of Father)，1978年（爱丁堡：国家现代艺术美术馆）；《两个坐着的人，作品二号》(Two Seated Figures, No. 2)，1980年（伦敦：泰特美术馆）

弗兰克·奥尔巴赫 (Frank Auerbach)

- 1931—
- 英国
- 油画

奥尔巴赫出生在德国，被一家英国人收养。他的作品大多为小尺幅的油画，由于反复地修改叠加，画面的油彩越来越厚，就像面包皮一样。他创作的图像通常都是伦敦市中心场景，也有裸体女郎。他的作品就像是在向世人发出挑战和宣言：尽管绘画这一艺术可能会被认为已经过时了，但它永远都不会消亡。

重要作品：《起居室》(The Sitting Room)，1964年（伦敦：泰特美术馆）；《朱丽叶·亚德利·米尔斯一号》(Jym I)，1981年（南安普顿：城市艺术画廊）

R. B. 奇塔伊 (R. B. Kitaj)

- 1932—2007年
- 美国/英国
- 油画；彩色粉笔画

奇塔伊出生于美国，后于20世纪60年代定居英国。他认为，欧洲绘画最庄重的核心应该是面向生活的绘画，带有文学性的主题，以及通过艺术对人类、知识和道德问题进行的阐述。他始终坚持着对艺术的定义，并将其不断向前推进。

奇塔伊画风极富个性化，作品如同大型的"展览"，其中有很多个人的、带有自传意味的表达，有时还会将这类元素隐藏在作品中。他的作品中有很多文学和哲学内容的交叉引用，有时则引用具体的段落。他画功卓越，是一位天生的色彩家，对犹太人大流散的主题十分关注。奇塔伊是一个可以独立于眼睛和心灵之外的人，很难将他归类定性（这也是他很值得称赞的地方）。他拒绝妥协，让人觉得很自大狂妄，这也是1994年他之所以被英国艺术评论家轮番"轰炸"的原因（但是在美国没有这样）。最后，他回到了自己的世界，回到了洛杉矶。

重要作品：《罗莎·卢森堡谋杀案》(The Murder of Rosa Luxembourg)，1960年（伦敦：泰特美术馆）；《俄亥俄帮派》(The Ohio Gang)，1964年（纽约：现代艺术博物馆）；《西班牙（尼萨激流）》[The Hispanist (Nissa Torrents)]，1977—1978年（毕尔巴鄂：美术博物馆）

◁ **价值、价格，和利润，或废物产品**（Value, Price, and Profit, or Production of Waste）
R. B. 奇塔伊，1963年，152.4cm×152.4cm，布面油画，私人收藏。奇塔伊心目中自己的形象是一个朝圣者，整日穿梭于冰冷、丑陋、剥削的世界里，只有人类的创造力和知识才能帮他保留住那所剩无几的优雅与体面。

弗朗西斯·培根 (Francis Bacon)

- 1909—1992年
- 英国
- 水彩；油画；素描

培根是战后最重要的具象画家之一。他基本上属于自学成才，在性格与艺术创作上均独来独往。他作品长期的重要性还有待评估，这取决于他是否被持续关注。培根大器晚成，直到快40岁才创作出一些有长期价值的作品，但是在随后的20年里其作品非常有影响力。1971年，时年61岁的培根痛失爱人乔治·戴尔，在那之后，他的艺术创作也陷入了一种程式化的重复。

培根在他的意象、创作方式和绘画手法上都表现出了真实的独创性。他作品的中心形象通常是一个孤独的人物，大多为男性、裸体、好像背负着重重压力，身处空荡荡的明亮背景或彩色空间之中——这些是培根亲口所说的（其他人也这样说），以表明战后欧洲和现代人类的孤立状态。他的作品作画精美，绘画和勾线均控制得当，色彩浓烈且充满了激情，在他的创作过程中会偶然地出现一些意外元素，这往往与他原本要进行的创作摩擦出创造性的火花。

像许多当代艺术家一样，培根也曾遭受过无益的赞扬，但实际上，无论他的作品如何变化，他始终都是在重复着同一个形象和同一种情感。

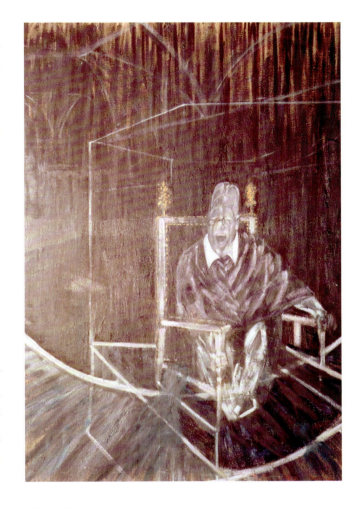

重要作品：《以受难为题的三张习作》(*Three Studies for Figures at the Base of a Crucifixion*)，1964年（伦敦：泰特美术馆）；《维拉斯奎兹之后的研究》(*Study after Velasquez*)，1950年（纽约：托尼·沙弗拉兹画廊）；《房间里的三个人》(*Three Figures in a Room*)，1965年（巴黎：国家现代艺术博物馆）；《卢西恩·弗洛伊德研究》(*Study for Head of Lucian Freud*)，1967年（私人收藏）

教皇作品一号——维拉斯奎兹做英诺森八世教皇研究（*Pope I – Study after Pope Innocent X by Velásquez*）
弗朗西斯·培根，1951年，197.8cm×137.4cm，布面油画，阿伯丁：美术馆和博物馆。这是一个存在主义式的抗议，旨在反对独裁的政治权力。

三个肖像研究（包括自画像）[*Three Studies for Portraits (including Self-Portrait)*]
弗朗西斯·培根，1969年，每幅均为35.5cm×30.5cm，布面油画，私人收藏。培根只为朋友画肖像，而且画的时候得用照片辅助记忆。

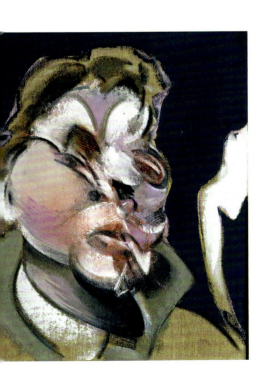
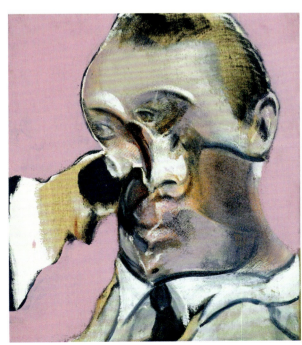
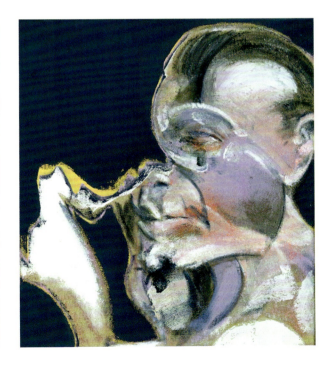

卢西恩·弗洛伊德(Lucian Freud)

- 1922—2011　英国　油画

卢西恩·弗洛伊德出生于德国，于1979年加入英国国籍，是精神分析学创始人西格蒙德·弗洛伊德的孙子。

他作品的主题大多数是人，通常是裸体人像，他会让模特事先在画室里摆好姿势。有时，他会画窗外的景色，但是他认为除人像之外，其他任何事物都是"无聊"的。他与所有的模特都很熟识，因此他的作品中有一种亲密的、彼此深切了解的感觉（甚至是爱意），而非超然物外。其肖像作品震撼力十足，体现了"专注"给人带来的非凡力量，这是与"强度"带来的力量所不同的。

请注意观察弗洛伊德画中被描绘得细致入微的眼睛，即使闭着，好像也能参透人物的内心世界。他对我们身上的瑕疵、隆起、肿块、私密部位是何等的了解啊！他还对自己画室的每一个角落，以及模特所处的每一个区域都熟记于心，他深知，绘画应当有所为，亦有所不为。

重要作品：《筒仓之内》(In the Silo Tower)，1940—1941年（私人收藏）；《有玫瑰花的女孩》(Girl with Roses)，1947—1948年（伦敦：英国文化协会）；《裸女》(Naked Woman)，1988年（密苏里州：圣路易斯艺术博物馆）

安东尼·卡罗爵士 (Sir Anthony Caro)

- 1924—2013年　英国　雕塑

卡罗被誉为英国当代雕塑领域的领军人物。他在剑桥大学学习工程学（这一点在其作品中有所体现），并且曾与亨利·摩尔(Henry Moore)共事。

卡罗的雕塑作品由沉重的金属制作而成，通常用焊接的方式，将工程和建筑材料（板、梁、螺旋桨等）进行循环再利用。他重视作品中的结构和空间造型，水平和垂直方向及贴近地面或桌面的构造，使废品看上去组织良好，通过工业化的材料展现真理。卡罗的早期作品色彩鲜活，创作于20世纪60年代；后来的作品除了一些经过细致处理的铁锈之外，未加任何修饰。在卡罗时髦的装束之下，藏着深沉而传统的灵魂——扎实、诚实、质朴、接地气、创作最本真的作品、强调最基本的价值（空间、建筑、材料）。

重要作品：《雕塑作品3号》(Sculpture 3)，1961年（威尼斯：佩吉·古根海姆美术馆）；《一天清晨》(Early One Monring)，1962年（伦敦：泰特美术馆）

▶ 画家的母亲（The Painter's Mother）
卢西恩·弗洛伊德，1982—1984年，105.5cm×127.5cm，布面油画，私人收藏。弗洛伊德曾经说过："我画人物，不完全是因为他们的模样，而是因为他们是如何成为这个模样。"

迈克·安德鲁斯(Michael Andrews)

- 1928—1995年　　英国　　丙烯；油画

安德鲁斯的作品反映出了他内在个性中的敏感。他把自己熟悉的地方和深爱的人画成了大尺幅的画，画技细腻且不张扬，主要是用丙烯喷漆进行创作。安德鲁斯是个害羞的人，喜欢独来独往，他完成一幅画需要很长时间，这也是他的作品很少的原因。不过，慢工出细活，他创作时会全然沉浸在作品的主题和绘画之中，专注力极强。同时，他还有着英国人对于光和自然的敏感。

重要作品：《殖民地房间》(*The Colony Room*)，1962年（伦敦：泰特美术馆）；《鹿苑》(*The Deer Park*)，1962年（伦敦：泰特美术馆）

布丽奇特·赖利(Bridget Riley)

- 1931—　　英国　　油画；水彩；版画

赖利是一位杰出的抽象画家，享誉世界。她曾经游历四方，终生都在探寻色彩的视觉以及情感属性。

她的抽象作品有强烈的视觉效果，其外观和形式（如大尺幅、条纹、色块等）不是任何理论或模式的产物，而是她用色彩和形状营造出的一种光与空间的联动。

不同的颜色在边缘处交相辉映，好像产生了新的颜色，让人感受到颜色跳跃的幻觉，有的跳出来，有的又跳回去。深颜色条纹（通常是黑色）在画面上营造出一种有节奏的律动感，不乏深切情感与强烈视觉的双重碰撞。

重要作品：《冬宫》(*Winter Palace*)，1981年（利兹：博物馆和美术馆）；《坠落》(*Fall*)，1963年（伦敦：泰特美术馆）；《孤独挽歌》(*Orphan Elegy*)，1978年（伦敦：英国文化协会）

织女星（*Bi-Vega*）

维克托·瓦萨雷里，1974年，114cm×79cm，丝网印刷，伦敦：海沃德画廊。瓦萨雷里认为艺术家是创造原型的工匠，供其他人复制。

维克托·瓦萨雷里(Victor Vasarely)

- 1908—1997年　　匈牙利/法国　　油画；版画

瓦萨雷里是20世纪50年代欧普艺术(Op art)的核心开创者之一。他生于匈牙利，1959年取得法国国籍。他创作了硬边抽象画，旨在营造一种强有力的光学效果和幻觉——你可以通过围绕他的画作来回走动来激活并探索这种效果。

重要作品：《内维斯二世》(*Neves II*)，1949—1958年（伦敦：泰特美术馆）；《类星体》(*Quasar*)，1966年（旧金山：美术博物馆）

莫里斯·路易斯(Morris Louis)

- 1012—1962年　　美国　　油画；丙烯

路易斯创作了大型的抒情类作品，作品主题是色彩，以一种极具创造力的方式流淌在空荡的画布上。如果你打消内心的疑虑，展开想象的翅膀，眼前的颜色就会变得如同滚滚的江河、飞溅的瀑布，或者是清新纯净的水雾等一样（如果你可以欣赏自然风景，那么为什么不能这样欣赏画作呢？）他的作品简单随和，令人备感惬意。

重要作品：《四面体》(*Tet*)，1958年（纽约：惠特尼美国艺术博物馆）；《伽玛·艾普斯龙》(*Gamma Epsilon*)，1960年（私人收藏）

罗伯特·劳森伯格
（Robert Rauschenberg）

- 1925—2008年
- 美国
- 版画；混合媒介

劳森伯格是战后画家中的先锋人物，他作品众多，很有创造力和影响力。劳森伯格是一个典型的纽约人，长期致力于与社会改革以及人权问题有关的全球合作。

他的作品风格统一、极富个性和视觉效果，探索了如何将各种材料（丝网印刷、油彩、能找到的各种物品、纸、纤维、金属等）与影像（来自新闻、文本、废弃的城市生活用品等）很好地结合起来。如果把他的所有作品集合起来，不仅是他个人全部经历的写照，也是他所代表的文化和时代的编年史。像卡纳莱托（Canaletto）一样，他的作品也指向了某一个特定的团体，对其进行反映、扭曲或者美化，团体的成员们也把他的作品当作纪念品来追捧。

他带着一种潜在的天真(并非无知)，充满激情，沉迷于创作，而且十分喜欢收集材料并把它们毫无规则地摆在一起，不带任何的自我意识。他的作品看上去都很美，技术上耐人寻味，层次分明，令人眼花缭乱、难以忘怀。

重要作品：《床》（Bed），1955年（纽约：里奥·卡斯特里画廊）；《侍婢》（Odalisk），1955—1958年（科隆：路德维希博物馆）；《苏联/美国排列二号》（Soviet/American Array II），1988年（底特律艺术学院）

◀ 贝里尼（Bellini）
罗伯特·劳森伯格，1986年，143.5cm×88.9cm，彩纸凹版印刷，底特律艺术学院。这是劳森伯格的晚期作品，将高级的艺术意象与低级的艺术意象整合在了一起。

拉里·里弗斯（Larry Rivers）

- 1923—2002年
- 美国
- 油画；雕塑；混合媒介；拼贴画

里弗斯是个不拘于传统的多面手，兼任画家、诗人、爵士乐手等多个职业，出身于一个俄裔犹太移民家庭。他是位很有影响力的大师级人物，创作了非常多面的作品，很难对他的作品进行概括——在同一幅作品中，他既可以在具象和抽象之间流转，也可以在尖锐的细节和丰富的笔触之间切换。里弗斯是波普艺术的创始人之一，也是最早利用大众传媒影像的人之一，他还加工修改过一些陈旧的名画。

重要作品：《华盛顿横渡特拉华河》（Washington Crossing the Delaware），1953年（纽约：现代艺术博物馆）；《骆驼》（Camels），约1962年（剑桥：菲茨威廉博物馆）；《法国钱》（French Money），1962年（私人收藏）；《活在电影中》（Living at the Movies），1974年（美国俄亥俄州：坎通艺术博物馆）

亚历山大·考尔德(Alexander Calder)

- 1898—1976年　　美国　　雕塑；水粉

考尔德将动态雕塑(the mobile)带给了这个世界,从而彻底改变了雕塑的历史。他出生于艺术世家,父亲是雕塑家,母亲是画家,而他则接受过专业的训练,精通工程、制图、绘画等领域。

尽情享受他的动态雕塑(20世纪30年代以后)——那些著名的,用涂了原色或黑色的电线和光盘做成的、有着微妙的平衡感的构造——为我们带来的动感体验和生活乐趣吧。不论规模大小,这些作品都是从繁多的艺术种类中产生出来的奇迹。他创作的"静态雕塑"(stabiles)为矗立在地面的钢质构造,十分牢固。这些雕塑不会动,但是它们那俯冲的形状却给人以"动"的感觉。他的早期作品中有一些由电线制作的人物,还有一些可以活动的微缩人物。

唤醒你内心的童真,忘掉世俗烦忧,赋予动态雕塑生命(通常吹一小口气就足够了);围着那些大型的静态雕塑转一圈,或在它们中间穿行,去发掘它们的生命力。考尔德的作品总是能够振奋人心,看似简单的结构,却充满了迷惑性。他还创作了令人惊叹、充满力量的水粉画。

重要作品:《龙虾陷阱与鱼尾》(Lobster Trap and Fish Tail), 1939年(纽约:现代艺术博物馆);《蜘蛛》(The Spider), 1940年(私人收藏)

蓝色羽毛(Blue Feather)
亚历山大·考尔德,约1948年,106.6cm×139.7cm×45.7cm,漆板金属线,私人收藏。这件作品结合了考尔德的两个发明:静态雕塑(静态基座)和动态雕塑移动部件。

斯沃兹·凯利(Ellsworth Kelly)

- 1923—2015年　　美国　　油画；版画；素描

凯利是一位当代艺术大师,他延续了马蒂斯对于色彩的探索。他的作品中,完美的画技、视觉的愉悦、精神的提升等绘画的传统价值都保留了下来。

他的作品画面简单、尺幅较大,纯色在其中彼此交织。让你的眼睛和心理充分地放松,将这些色彩、形状,以及如刀刃般锋利的边缘尽收眼底,欣赏它们原本的样子,让它们在你的想象中变得活灵活现,让眼睛看得更远,让一切在心中展开。我们还可以欣赏一下作品的表面——描绘得多么精细!(他总是使用油彩,这样色彩会更为丰富。)

他的作品有时令人感觉可以在墙上飘浮,有时又仿佛可以穿透墙体,延伸出蓝色(是天空或者海洋吗)或红色(是土地还是火焰)的空间。他亲力亲为地进行颜料混合,描绘自己曾在世上见过的东西(特别是建筑),最终达到了一种艺术的终极升华。他的作品正如夏日里的一杯冰镇香槟,使人神清气爽,精神振奋。创作时,凯利要求画布必须全新,他认为再小的瑕疵或脏污都能摧毁作品的纯净和观者的体验。

重要作品:《回弹》(Rebound), 1959年(伦敦:安东尼·德奥菲画廊);《红色曲线》(Red Curve), 20世纪60年代(私人收藏);《蓝绿黄橙红》(Blue Green Yellow Orange Red), 1966年(纽约:古根海姆博物馆)

菲利普·佩尔斯坦(Philip Pearlstein)

- 1924—　　美国　　油画；版画；素描

佩尔斯坦是具象画家中的领军人物,他的风格浑然天成、客观实际,描绘人体原本的样子时尽量不带任何画家的主观见解。

请注意,其作品中有一些隐藏在现实中的人为因素:精致完美的作品表面(而非只是将感知的纹理模仿出来)、藏匿或抹去的面庞,以及奇怪的视角。这些人为的因素令观者不禁想问"为什么会这样",这样一来,人们就会去思考,去寻找答案。佩尔斯坦声称,他将艺术的尊严从表现主义和立体主义的扭曲变形,以及被色情剥削的不利之中拯救了出来,并将其重新还给了画中的人物。他早期的作品,即20世纪60年代之前的作品,均为抽象表现主义作品。

重要作品:《裸体躯干》(Nude Torso), 1963年(纽约:国家设计学院);《男性和女性裸体以及红紫色帘子》(Male and Female Nudes with Red and Purple Drape), 1968年(华盛顿:赫希洪博物馆);《着绿色和服的模特》(Model in Green Kimono), 1974年(旧金山:美术博物馆)

克里斯蒂娜的世界
（*Christina's World*）
安德鲁·怀斯，1948年，82cm×121cm，石膏面板蛋彩画，纽约：现代艺术博物馆。此画的灵感来自一个邻居家的女孩，她身患小儿麻痹症导致身体部分瘫痪，此刻她正在爬行着，想穿过这片田野。

安德鲁·怀斯（Andrew Wyeth）

● 约1917—2009年　🏴 美国　✍ 蛋彩画；水彩

怀斯的父亲是一位有名的图书插画家。20世纪30年代末，他因在缅因州画的水彩画而声名鹊起。怀斯有着超凡入圣的现实主义画技，曾广受欢迎，作品也被争相收藏，但很多当代文艺批评家和画廊馆长都曾不公正地嘲笑过他。

怀斯作品的主题均精挑细选，而且全部都带有深刻的个人意义。这些作品第一眼看上去很普通，但是怀斯的魔力之一就在于，他可以让普通的事物变得让人难以忘怀。他不关注时尚，也不在乎自己是否紧跟潮流。他的大型作品均为蛋彩画（而非油画），这是一种费时费力的工作，使他可以满足自己对于完美与细节的追求，更加关注绘画质量，而非单纯的技巧。

请注意他是如何通过使用强烈的设计和不寻常的人工合成手法来提高现实主义表现力的；还要注意他将精妙的细节与大面积的抽象图案相对比的方式。他的水彩和干画笔绘画都是在狂热的状态下创作出来的，这些作品经常就那样被乱扔到地上，因此上面可能会有污迹、破洞和裂缝，或者沾上的植物碎片。

重要作品：《冬》（*Winter*），1946年（北卡罗来纳艺术博物馆）；《从海边来的岁风》（*Wind from the Sea*），1947年（华盛顿特区：国家美术馆）；《小雪》（*Snow Flurries*），1953年（华盛顿特区：国家美术馆）

克莱斯·奥登伯格（Claes Oldenburg）

● 1929—　🏴 瑞典/美国　✍ 雕塑；混合媒介

奥登伯格出生于欧洲，但在美国长大（其父亲1936年被任命为芝加哥的瑞典领事）。他是波普艺术最早以及最具独创性的天才画家之一。

他在工作上具有高度的创新性，出人意料的转变总是层出不穷。他从消费社会中的常见物品（如汉堡或打字机等）入手，通过改变其大小、结构或背景，使物品变得滑稽可笑。同时，他还提出了一系列问题：是什么构成了一幅画？一件雕塑作品？一件艺术品？或是一件消费品？

他喜欢尝试悖论与矛盾的事物，时常嘲笑消费社会里对于个人利益的专注（但这种嘲笑是一种开玩笑和幽默的方式，而非带有敌意）。他是一个有强迫症的画家，甚至在孩提时代就整天想象着各种物品的换位——例如，女士用的口红，可以变成一枚携带有导弹弹头的火箭，在公共场合又会变成一座雕塑纪念碑。

重要作品：《两个有所有东西的吉士汉堡（双层汉堡）》[*Two Cheeseburgers with Everything（Dual Hamburgers）*]，1962年（纽约：现代艺术博物馆）；《伦敦皮卡迪利广场上的口红》（*Lipsticks in Piccadilly Circus, London*），1966年（伦敦：泰特美术馆）

吉姆·戴恩（Jim Dine）

● 1935—　🏴 美国　✍ 油画；丙烯；混合媒介；版画；装置

戴恩是波普艺术的先锋人物之一。他的作品带有强烈的自传色彩，包括使用的工具（他儿时关于爷爷开的五金商店的记忆）、颜料、调色板（画家本人的画室）、家居用品等，均在其中占据着重要地位。他在作品中对物品、颜色、标签等的排列方式充满了睿智和简约的诗意。

重要作品：《弹簧床垫》（*Bedspring*），1960年（纽约：古根海姆博物馆）；《珍珠》（*Pearls*），1961年（纽约：古根海姆博物馆）

现代主义 | 353

波普艺术（Pop Art）

20世纪50—60年代

20世纪50年代中期，波普艺术在纽约和伦敦横空出世，到20世纪60年代末，一直都占据着先锋派艺术运动的主导地位。该艺术运动最初在美国出现时，是为了反对抽象表现主义一切以自我利益为中心，并且认为应该让艺术重新融入现实世界的论调。在美国，波普艺术迎接了新型的消费社会；而在英国，波普艺术则一直翻滚着思乡怀旧的浪潮。

历史大事	
公元1952年	"独立团体"（Independent Group, IG）在伦敦成立，积极寻求赞美"通俗意象"的方式
公元1955年	罗伯特·劳森伯格创作了《床》（The Bed），为波普艺术作品的关键原型
公元1958年	英国评论家劳伦斯·阿洛威（Lawrence Alloway）发明了"波普艺术"（Pop Art）一词；贾斯珀·琼斯（Jasper Johns）在纽约举办了第一场个人画展
公元1962年	波普艺术在纽约西德尼·詹尼斯画廊举办第一个大型宣传画展。利希滕斯坦（Lichtenstein）、沃霍尔（Warhol）、奥登伯格（Oldenburg）均有出席

探寻

如同流行音乐一样，波普艺术也在寻找年轻人所特有的能量，而大众广告的形式则要比晦涩难懂的抽象艺术更加让人兴奋。波普艺术从设计之初就志要与众不同、无礼不恭，易于人们理解和记忆。对于有趣又不贵的自由，无论多么平庸和廉价，人们都会认为比思考人生更有意思。

在波普艺术中，占据主导地位的是普通和日常的物品：那些为人熟知的可口可乐瓶子、汉堡、漫画、家居用品、报纸图片、广告——简而言之，几乎涵盖了所有西方消费社会的产物。从某种程度上来说，波普艺术认为艺术的职责就是将现代化的世界当作创作主题。引申开来，在一个大规模量产化的时代，风格的设定则倾向于毫无个性。

△ 是什么使今天的家庭如此不同，如此吸引人（Just what is it that Makes Today's Homes so Different, so Appealing）
理查德·汉密尔顿，1956 年，26cm×24.8cm，拼贴画，德国图宾根：美术馆。妙趣横生、嘲讽逗乐、挑战一切：波普艺术诞生了。

▷▷ 金宝汤罐头（Campbell's Soup Can）
安迪·沃霍尔，1962 年，90.8cm×60.9cm，丝网印刷，纽约：里奥·卡斯特里画廊。醒目、简单、没有任何装饰，简而言之，波普艺术的典型代表：日常造就经典。

伟恩·第伯（Wayne Thiebaud）

- 1920—　　美国　　油画

第伯的作品包括肖像、风景、静物等，作品的油彩均厚重如黄油，色彩则清澈明亮。他对在超市、咖啡馆、熟食店遇到的陌生人或事物特别感兴趣（但并非浪漫的爱意）。他简约的风格来自早年当广告画家以及漫画家的经历，在他的笔下，清澈的光线和浓厚的蓝色阴影流转而出，让人觉得触手可及。

重要作品：《展示蛋糕》（Display Cakes），1963年（旧金山：现代艺术博物馆）；《高速公路曲线》（Freeway Curve），1979年（旧金山：现代艺术博物馆）

罗伊·利希滕斯坦（Roy Lichtenstein）

- 1923—1997年　　美国　　丙烯；油画；雕塑

利希滕斯坦是美国波普艺术的领军人物，其风格辨识度较高，乍一看完全就是被大规模放大了的漫画形象。

他有一项过硬的本领，可以用一种机智优雅的方式颠覆人们的固有印象——在利希滕斯坦的画中，没有什么东西是表面看上去的样子。在人们传统的观念里，漫画形象往往被认为是不入流的下等之作，而利希滕斯坦却将其转变成了优雅的大型油画作品，与严肃的艺术画廊传统一脉相承。他的成功得益于技术的娴熟，以及他对于作品主题的探索（卡拉瓦乔和马奈当年也有类似的经历）。

请注意他是如何将漫画中的客观形象变得相当个性化的。他借用早期绘画大师的技巧和知识，将这些形象进行重组、定义、夸大等处理。他的技术相当细致——可以自如地控制黑色轮廓，使用本戴胶版法中的小圆点（Ben Day dot），以及强烈的色彩。他对生活、爱情、死亡（传统上的高雅艺术主题），以及现代美国社会，都有着浓厚的兴趣。他还曾模仿过其他艺术家，像马奈一样"玩弄"艺术史。

重要作品：《溺水女孩》（Drowning Girl），1963年（纽约：现代艺术博物馆）；《嘭！》（Whaam!），1963年（伦敦：泰特美术馆）；《当我开火的时候》（As I Opened Fire），1964年（阿姆斯特丹：市立博物馆）；《可一可能（一个女孩的图片）》[M-Maybe（A Girl's Picture）]，1965年（科隆：路德维希博物馆）

焦虑的女孩（Anxious Girl）
罗伊·利希滕斯坦，1964年，布面油画，私人收藏。1962年利希滕斯坦与伟大的里奥·卡斯特里（Leo Castelli）合作，在纽约首次展出这件作品。卡斯特里的画廊是美国第一家展出波普艺术的画廊。

🔼 **黄昏**（Dusk）
亚历克斯·卡茨，1986年，137.2cm×183cm，布面油画，私人收藏。画家平滑的风格和精致的画技使人想起他之前设计过的舞台布景和服装。

爱德华·鲁沙（Edward Ruscha）

- 1937—
- 美国
- 油画；丙烯；版画

鲁沙出生于美国俄克拉荷马州，1956年在洛杉矶一举成名。他的早期作品属于波普艺术——加油站里或广告牌上那些完美图案，以及主题相似的小宣传册等。他的近期作品玩起了图像和文字的游戏，例如在关于"水"的作品中，可能会将"水"（water）这个词，通过错视画法在溢出的水中拼写出来。他所用的创作媒介也很另类，比如他可能会用果汁，而不是水彩进行创作。

重要作品：《口齿不清》（Lisp），1968年（华盛顿特区：国家美术馆）；《可折叠的W/凡士林污渍》（Accordion Fold W/Vaseline Stains），1973年（纽约：瑞银艺术品收藏）

亚历克斯·卡茨（Alex Katz）

- 1927—
- 美国
- 油画；素描

卡茨是一位非常注重视觉效果的美国具象画家，他用当代美国风格再现了传统的主题和技巧。

他凭借着自己真正的创新能力，再现了法国印象主义画家以及后印象主义画家（特别是马奈、莫奈、修拉）所热爱的主题与理念——云雾缭绕的风景、游玩中的中产阶级，以及对于记录光效的痴迷等。他善于使用直截了当的湿画法（wet-in-wet），色彩时而协调、时而碰撞，开放式的笔触会在不经意间一下子从远处跳跃到某个被聚焦的图像上。你可以在他的作品中寻找到那些曾在马奈的作品中体现过的特点——自我陶醉的面孔、手势和有趣的心理等。

卡茨之于法国艺术，正如加州赤霞珠葡萄酒之于法国波尔多葡萄酒——卡茨不一定更好，也不一定更不好，但却非常与众不同：他的作品尺幅更大、更直接，也更简单。好好享受藏在他作品中的本质吧，那是一种明显的艺术传承，有着令人耳目一新的趣味。尽量在日光下观看他的作品，注意他来源于生活的草图，他之后会在画室将这些草图进行放大和再创作。

重要作品：《艾达和亚历克斯》（Ada and Alex），1980年（缅因州沃特维尔：科尔比大学艺术博物馆）；《鲁迪》（Rudy），1980年（缅因州沃特维尔：科尔比大学艺术博物馆）；《7点半特蕾西在木筏上》（Tracy on the Raft at 7:30），1982年（缅因州沃特维尔：科尔比大学艺术博物馆）；《瓦里克》（Varick），1988年（伦敦：萨奇收藏）

安迪·沃霍尔 (Andy Warhol)

◯ 1928—1987年　▶ 美国　✎ 油画；丙烯；版画；雕塑；影像

沃霍尔是艺术史上一个关键性的人物，他的作品代表了艺术的一个转折点，改变了艺术家的角色，以及艺术家看待及处理事物的方式，就像16世纪的列奥纳多·达·芬奇，以及19世纪的库尔贝一样。沃霍尔比较神经质，同时还是一个十足的偷窥狂，他的周围还有很多瘾君子。

他的作品才华横溢，令人一眼就能认出来，其中的形象来自好莱坞、电影、电视、魅力艺人、大众传媒，以及广告等（如玛丽莲·梦露、可口可乐汽水瓶、金宝汤等）。他通过使用视觉语言——鲜艳的颜色、丝网印刷、重复、商业性的简化，以及引人注目的（有时是令人震惊的）形象等，有意识地唤醒并充分利用消费社会的价值取向。同时，他还是一位时装设计师和电影制片人，但是作品平平无奇。

沃霍尔为艺术家树立了一个全新的榜样（当今的年轻明星们都渴望如他一般）——艺术家不再只是表达自己内心强烈情感的孤独天才（像毕加索、波洛克那样），也可以成为商人，与好莱坞电影明星或导演，以及麦德逊大道上的广告经理没什么两样。沃霍尔是斯洛伐克移民的后裔，他演绎出了一种实现美国梦的循环——为追求名与利所驱动，就像他作品中的人物一样，最终却毁灭了自己。

重要作品：《金宝汤罐头》(Campbell's Soup Can)（见353页）；《绿色灾难十遍》(Green Disaster Ten Times)，1963年（法兰克福：现代艺术博物馆）；《自杀》(Suicide)，1963年（纽约：里奥·卡斯特里画廊）；《杰奎琳·肯尼迪作品三号》(Jacqueline Kennedy No. 3)，1965年（伦敦：海沃德画廊）

◁ **二十个玛丽莲**（Twenty Marilyns）
1962年，197cm×116cm，丝网印刷，私人收藏。大约就是在创作这件著名作品的同时，沃霍尔指挥着他的助手以及跟班们建立了一个的组织，称为"工厂"（The Factory）。

贾斯珀·琼斯（Jasper Johns）

- 1930—
- 美国
- 油画；蜡画颜料；雕塑；版画

琼斯是战后美国艺术的关键人物，也是波普艺术的创立者之一。他备受尊敬，无论现在或者将来，他的地位之于20世纪的美国艺术界，就像普桑（Poussin）之于17世纪的法国艺术界一样，很有影响力。

他的艺术既知性哲学，又较为封闭，往往以自身为参照。他热爱两极对立——那些既理性又感性、既轻松又严肃、既简单又复杂、既华美又平庸、既现实又幻想的作品，更能引起他的兴趣。

琼斯早期关于美国国旗的绘画被誉为经典，这些作品令人浮想联翩，因为没有人能够了解它们到底是绘画还是实物、是抽象艺术还是国旗的复制品、是平庸之作还是藏有深意——他享受着人们对其作品界定的猜测。他的作品有时很小（如在啤酒罐上），有时又很大（通过画布将物体与物体相连）。他早期还使用了蜡画技术进行创作。

重要作品：《石膏模型靶子》(*Target with Plaster Casts*)，1955年（纽约：里奥·卡斯特里画廊）；《白旗》(*Whit Flag*)，1955年（纽约：里奥·卡斯特里画廊）；《0到9》(*0 through 9*)，1961年（伦敦：泰特美术馆）

△ 三面旗帜（*Three Flags*）
1958年，784cm×115.6cm，布面蜡画，纽约：惠特尼美国艺术博物馆。这是对真实与幻觉的戏耍。

使用青铜以及坚实的底座极大地提升了人们对传统雕塑的期望

使两个罐子并列的做法是为了达到特定的艺术效果和雕塑效果。实际上，这种东西在日常生活中会被随手扔掉

大大的椭圆形标签被描绘得非常仔细，这不禁让人发问："这是一幅画吧？不太像雕塑。"

◁ 啤酒罐（*Ale Cans*）
约1964年，14cm×20.3cm×12cm，彩绘青铜，私人收藏。这件雕塑以青铜铸制，又精心地上了色。它不仅在波普艺术的发展史上极其重要，而且在整个现代艺术发展史上都占据了至关重要的地位。它看似轻松，实则复杂，表达了对人们应该如何看待艺术作品的思考。

菲利普·加斯顿(Philip Guston)

- 1913—1980年　　🏳 美国　　🎨 油画

加斯顿是一位广受好评的画家,且极具影响力,他的作品可以划分成几个截然不同的阶段。

他早期的作品为具象画。在大约20世纪50年代,他转而成为抽象表现主义画家,以紧凑的画法创作了闪闪发光、阳春白雪式的抽象作品。大约20世纪70年代,他又回归具象作品,用粗糙又充满诗意的卡通般的形象,想象出一个由日常垃圾残留物构成的奇异世界。

很难解释加斯顿在艺术方向上的这些变化,只能说是受他个人经历的影响。他很可能是将自己童年时的不幸遭遇和创伤(父亲自杀、兄弟死亡,以及对于3K党的记忆),以艺术的手法表现了出来。

重要作品:《还乡》(*The Native's Return*),1957年(伦敦:菲利普斯收藏);《画家的桌子》(*The Painter's Table*),1973年(华盛顿特区:国家美术馆)

▽ **传奇**(*Legend*)
菲利普·加斯顿,1977年,175cm×200cm,布面油画,休斯敦:美术博物馆。加斯顿这样谈论自己该时期的作品:"你知道,我看着自己的这些画,思考着这些画,这些画也让我迷惑不解。这就是我画画的目的。"

🔼 **F-111**(细部)(*F-111*)(*detail*)
詹姆斯·罗森奎斯特,1964—1965年,3.05m×26.21m,布面和铝油画,纽约:现代艺术博物馆。这是一件巨幅作品的细部,该作品旨在反对越南战争以及美国国防支出。

詹姆斯·罗森奎斯特(James Rosenquist)

- 1933—2017年　　🏳 美国　　🎨 油画;版画

罗森奎斯特是波普艺术的领军人物,他受过良好的培训,后来成为一名非常成功的纽约广告牌画家和设计师。他把一层又一层描绘细致的普通图像拼在一起,使其在比例上产生跳跃感。由于它们看上去彼此毫无关联,因此难以给出合理的解释,这反而越发让人想要深入探寻。在20世纪60年代,他创作的大型作品堪称时代的记录。

重要作品:《研究玛丽莲》(*Study for Marilyn*),1962年(伦敦:市长画廊);《当选总统》(*President Elect*),1961—1964年(巴黎:蓬皮杜艺术中心)

罗伯特(约翰·克拉克)·印第安纳[Robert (John Clark) Indiana]

- 1928—2018年　　🏳 美国　　🎨 油画;版画

印第安纳曾经很短暂地被世人铭记过,他将简单的单词和数字用炽烈的色彩画成巨大的尺寸,创造出新的图像。他的作品看上去单调、尖锐,同时

也产生了轰炸眼球的视觉效果。他经常使用单音节的动词——吃(Eat)、爱(Love)、死(Die)等。印第安纳受广告牌的影响很深，作品相当具有波普艺术的特点，十分符合20世纪60年代人们的口味，现在看来已经过时了。

重要作品：《美国梦1》(*The American Dream 1*)，1961年(纽约：现代艺术博物馆)；《爱》(*Love*)，1967年(纽约：现代艺术博物馆)；《美国梦》(*American Dream*)，1971年(波士顿：美术博物馆)

理查德·汉密尔顿(Richard Hamilton)

- 1922—2011年　　英国　　油画；版画；蒙太奇照片

汉密尔顿早先是英国波普艺术的智慧大师，他的作品风格简朴而不失自我意识，给人的印象却始终是冷漠和傲慢的。他似乎需要把自己的作品传达给艺术界里崇拜他的高级神职人员，而不是广大公众(这是一个奇怪的态度，因为他自诩为一个真正的"波普"艺术家，也就是流行艺术家)。

重要作品：《彩色的螺旋》(*Chromatic Spiral*)，1950年(伦敦：泰特美术馆)；《是什么使今天的家庭如此不同，如此吸引人》(*Just what is it that Makes Today's Homes so Different, so Appealing*) (见353页)

爱德华多·包洛奇爵士
(Sir Eduardo Paolozzi)

- 1924—2005年　　英国　　雕塑；版画；拼贴画

包洛奇出生于爱丁堡的一个意大利移民家庭，后来全家定居于苏格兰。他热情坚定，慷慨大方，是波普艺术的创始人之一，也是20世纪后半叶最伟大的(尽管被低估了)艺术家之一。

他的雕塑、建筑和版画(平版印刷)像是一个万花筒，反映了各种各样的形象和思想，其核心均是关于人类在现代社会中状况的对话。作品的碎片化处理以及图像出乎意料的排列方式都不是随意为之的，而是深思熟虑的策略，像是对如下问题的评论：我们怎样才能融入碎片化的现代社会？我们在面临生与死的时候怎样使用自身的力量？技术是否也可以充满诗情画意？

这是一种能够快速激发无限想象力的艺术，而想象力随着年龄的增长会变得更加敏锐。为了建立和这种艺术的联系，要充分发挥自由的想象力，准备好去观察以及颠覆所有你熟悉的确定性。你可以尝试从以下几方面着手：充满神话色彩的好莱坞般的生活和爱情(我们仍然需要神话)；参考其他富有创造力的人(如伯尔·艾夫斯，他将民谣和古典乐相结合)；去充满想象力的地方(例如博物馆)等。

主要作品：《我是富人的玩物》(*I was a Rich Man's Plaything*)，1947年，(伦敦：泰特美术馆)；《真金》(*Real Gold*)，1949年(伦敦：泰特美术馆)；《马赛克》(*Mosaics*)，1983—1985年(伦敦地铁：托特纳姆法院路站)

彼得·布莱克爵士(Sir Peter Blake)

- 1932—　　英国　　油画；版画；混合媒介

布莱克是20世纪60年代英国波普艺术的创始人之一。他的作品描绘细致、古怪机灵，不太像现代社会的产物，而更加像是一份对旧世界的怀念和渴望，一个布满男孩梦想之物的世界——漫画、徽章、流行歌手、影星、女孩子、摔跤手、街边小店等。布莱克有点像彼得·潘这一类人。

重要作品：《戴徽章的自画像》(*Self-Portrait with Badegs*)，1961年(伦敦：泰特美术馆)；《佩珀中士的孤独之心俱乐部乐队密纹唱片封面》(*LP cover for Sgt. Pepper's Lonely Hearts Club Band*)，1967年(伦敦：维多利亚和阿尔伯特博物馆)

帕特里克·考菲尔德
(Patrick Caulfield)

- 1936—2005年　　英国　　油画；版画

考菲尔德是波普艺术家中的先锋人物，他的作品在曾经备受追捧的20世纪60年代风格中极易辨认。他常常使用大众媒体中的形象，简洁的形状，明亮平滑的色彩，以及有力的黑色轮廓。

重要作品：《黑白花》(*Black and White Flower Piece*)，1963年(伦敦：泰特美术馆)；《有匕首的静物》(*Still Life with Dagger*)，1963年(伦敦：泰特美术馆)

艾伦·琼斯 (Allen Jones)

- 1937— 　　英国　　油画；版画；雕塑

琼斯是波普艺术的创始人之一，他通常描绘简单且具体的形象，有时还带有色情元素（他喜欢恋物的象征物品——高跟鞋、紧身衣等），并结合明亮、大胆、"现代"的抽象色彩进行创作。他是20世纪60年代"摇摆伦敦"文化浪潮的产物，而他也丝毫不因自己延续了这样的主题而感到可耻。

重要作品：《湿式密封》(Wet Seal)，1966年（伦敦：泰特美术馆）；《你是什么意思？我是什么意思？》(What do you Mean, What do I Mean?)，1968年（私人收藏）

大卫·霍克尼 (David Hockney)

- 1937— 　　英国　　丙烯；油画；版画；摄影

霍克尼是一位天资卓越的艺术家，他眼光独到、想象力丰富，曾经是英国艺术圈中的不良少年，如今已经成长为一位受人尊敬的元老级政治家。

他是真正伟大的画家（与德加同属一个级别）——专注、精准、敏锐、自由，有着去粗取精的卓越能力。他使用铅笔、钢笔、蜡笔的技巧令人叹为观止，用色也几近完美，他还能够让普通的事物变得令人难忘、感人至深。霍克尼总是选择自传式的主题，毕加索是他创作的灵感源泉。

他非常善于观察，对光线、空间、肖像人物等的再现也精彩绝伦，不过从20世纪80年代开始，当他想要摆脱其他身份，完全依靠想象创作，或者是纯粹成为一个画家时，他的作品尽管仍然非常有趣，却不再那么令人信服了。他对于戏剧、歌剧、芭蕾等的舞台设计也很有灵感。他近期的大型作品使用了引人注目的泼彩技法，舞台背景的设计也更加简化，不过相比较来说，他最好的创作当属那些小型的温馨之作。

霍克尼总是喜欢尝试新事物，乐此不疲。20世纪80年代，他开始探索摄影的新用途，目前又开始研究iPad带来的各种可能性。霍克尼在艺术界刮起了一股清正之风，他丝毫不受金钱、名利，或是政治上站队的诱惑，而是欣然地对他的草根出身以及谦卑的爱国主义而感到自豪。他提醒人们，艺术最重要的目的之一，是赞美人类生存的喜悦，以及无拘无束的观赏和创作所带来的乐趣。

重要作品：《彼得C》(Peter C)，1961年（曼彻斯特：城市美术馆）；《加利福利亚银行》(California Bank)，1964年（伦敦：市长画廊）；《肆虐》(Rampant)，1991年（伦敦：泰特美术馆）；《冬天的木材》(Winter Timber)，2009年（私人收藏）；《东约克郡沃德盖特春天的到来（2011年）》[The Arrival of Spring on Woldgate, East Yorkshire in 2011 (twenty eleven)]（纽约：佩斯画廊）

日光浴者 (Sunbather)
大卫·霍克尼，1966年，183cm×193cm，布面丙烯，科隆：路德维希博物馆。1966年是披头士（the Beatles）、滚石（Rolling Stones）、海滩男孩（the Beach Boys）的年代。

◁ 要做什么？（What's to be Done?）
马里奥·梅尔茨，1969 年，在 1991 年的一次展览中展出，混合媒介，波尔多：当代视觉艺术中心。这是梅尔茨创作的圆顶建筑之一，是一件由绘画和雕塑合成的大型装置作品的一部分。

马里奥·梅尔茨（Mario Merz）

● 1925—2003年　 意大利　 装置；雕塑；概念艺术

梅尔茨是贫穷艺术（Arte Povera）的领军人物，他在20世纪六七十年代创作了关于地理和环境问题的作品——特别是覆盖着黏土、蜡质枝条、碎玻璃等装饰，用金属框架搭建而成的"圆顶建筑"。他创作了许多临时作品，这些作品转瞬即逝，揭示了艺术是一个变化过程的本质（正如大自然一样），而艺术家更像是四处游荡的牧民。他作品的设计引入斐波纳契（Fibonacci）数列（一种无限的数列，其中每一个数字均等于之前两个数字之和）。

重要作品：《夜里的鳄鱼》（Crocodile in the Night），1979年（多伦多：安大略艺术画廊）；《圆顶建筑》（Igloo），1983年（伦敦：考陶德艺术学院）；《不真实的城市，1989》（Unreal City, Nineteen Hundred Eighty-Nine），1989年（纽约：古根海姆博物馆）

▷ 贫穷艺术（ARTE POVERA），20世纪60—70年代

这一措辞来自意大利语，意为"贫穷的艺术"或"穷困的艺术"，是由一位意大利艺术评论家创造出来的，用来指那些20世纪六七十年代常见的艺术作品，这些作品在当时（现在也一样）是现代艺术中常见的一种。"贫穷艺术"的作品均由简单、廉价、寒酸的材料制成，带有强烈的政治目的，通过将卑微的材料上升为艺术，来暗示贫穷的社会阶级不断上升的愿望。"贫穷艺术"还希望能坚决抵制被商业化利用的任何可能性。

米开朗琪罗·皮斯特莱托
（Michelangelo Pistoletto）

● 1933—　 意大利
 概念艺术；雕塑；表演；影像

皮斯特莱托是一位概念艺术家，以其镜子作品而闻名——他让观众站在排列好的镜子前不停地观看自己。他在抛光的钢板上面覆盖上真实尺寸的人像照片，于是观看者便与镜中人像建立了一种关系。他的作品卓尔不群、令人不解、引人发笑，但却不像人们认为的那样深奥。

重要作品：《镜子建筑》（Architecture of the Mirror），1990年（都灵：里沃利城堡当代艺术博物馆）；《起初》（In the First Place），1997年（都灵：里沃利城堡当代艺术博物馆）

雅尼斯·库奈里斯(Jannis Kounellis)

● 1936—2017年　　🏳 希腊/意大利　　✍ 雕塑

库奈里斯是"贫穷艺术"的领军人物,他用诸如毯子、垫子、麻袋、血液等材料来创作一些奇怪的物体和构造。他还喜欢展现火焰和烟雾留下的痕迹。他创作的目的是引发人们对20世纪的黑暗面,特别是社会贫困和精神饥饿的思考。

重要作品:《煤》(*Carboniera*), 1967年(伦敦:考陶德艺术学院);《无题》(*Untitled*), 1987年(纽约:古根海姆博物馆)

皮耶罗·曼佐尼(Piero Manzoni)

● 1933—1963年　　🏳 意大利　　✍ 概念艺术;雕塑;混合媒介

曼佐尼是一位英年早逝(患肝硬化)的艺术家,他依据传统的理念、手段和形式不断尝试创作,曾始终位列艺术的最前沿。虽然他的作品和理念在现在看来只是普通的官方艺术,但在当时(20世纪50年代后期以及60年代)却是真正的时代前沿——没有特定意义的、用高岭土或石膏蘸料制成的奇怪的白色物品;留住转瞬即逝的物品(如画家的呼吸);将艺术思想作为可交易的商品;将公众以及周围环境也纳入作品之中等。他的作品颇具挑衅性质,但好在制作精美、充满幽默感。

重要作品:《画家的气息》(*Artist's Breath*), 1960年(伦敦:泰特美术馆);《真实性声明025号》(*Declaration of Authenticity No.025*), 1961年(波士顿:美术博物馆)

卢西亚诺·法布罗(Luciano Fabro)

● 1936—2007年　　🏳 意大利　　✍ 雕塑

法布罗使用大理石等传统材料制造了优雅精致的雕刻作品。他热衷于表现材料的视觉和物理特性,关注技艺和美学的因素——他是在对古希腊时期的传统艺术进行当代的解读。他的作品需要在阳光下欣赏才能获得生命。

享受法布罗作品的本身,让它通过你的眼睛在你的想象中自由驰骋。不要去看画展目录以及馆长编出的冗长解读,他们一般都把时间花在了文字

游戏上,而非亲眼去欣赏作品。法布罗作品中华美精致的品质堪比高级时装,通过它们,你的双眼和想象力便可以享受一次私人定制的精神大餐了。

重要作品:《意大利路线图》(*Road Map of Italy*),1969年(都灵:私人收藏);《金色的意大利》[*Italia d'Oro*(*Golden Italy*)],1971年(洛杉矶:当代艺术博物馆);《肖像》(*Iconografia*),1975年(私人收藏)

阿里杰罗·波堤(Alighiero Boetti)

● 1940—1994年　🏳 意大利　🎨 雕塑;概念艺术;混合媒介

作为"贫穷艺术"的主要成员,波堤专注于彩色木头的创作。他创作的东西很零碎,例如组合物体、刺绣、素描等,他破整为零的目的是想要表达一个"碎片化但是包罗万象的世界"。他使用朴素的材料进行的创作自成一体,观者需要自行揣摩。他的作品相当时尚,但最终无法登入大雅之堂,从这一点也能看得出来他没有接受过专业的训练。

波堤提醒我们,20世纪90年代的年轻人所崇尚的前沿艺术的外观、理念、话题等,已经存在了40多年之久。

重要作品:《世界上最长的河流》(*The Thousand Longest Rivers in the World*),1977—1985年(纽约:现代艺术博物馆);《飞机》(*Aerei*),1984年(纽约:高古轩画廊);《地图》(*Map*),1993—1994年(私人收藏)

米莫·帕拉迪诺(Mimmo Paladino)

● 1948—　🏳 意大利　🎨 油画;版画;雕塑

帕拉迪诺的作品多为大型具象作品,用错位的动物肢体、躯干以及死亡面具等元素创作而成。他有意识地创建了自己的风格,其作品往往色彩艳丽、引人注目,具有丰富的表现力。他还同桑德罗·基亚(Sandro Chia)、弗朗西斯科·克莱门特(Francesco Clemente)一样,是意大利"超前卫"(Transavanguardia)运动的领军人物。

重要作品:《战士歌唱》(*Canto Guerriero*),1981年(印第安纳州:波尔州立大学艺术博物馆);《无题》(*Untitled*),1985年(纽约:大都会艺术博物馆);《七》(*Sette*),1991年(纽约州水牛城:阿尔明诺克斯美术馆)

《 **将世界带入世界**(*Bringing the World into the World*)

阿里杰罗·波堤,1973—1979年,135cm×178cm,132cm×201cm,亚麻布上的纸质圆珠笔画,私人收藏。这些逗号以水平排列的方式,标示出作品最初的意大利语标题。

近五十年的艺术发展
1970年至今

我们不能用评价前期艺术的方式来评价当代艺术。那些被人们所铭记的重要的历史事件和艺术作品，都经历了时间长河的淘洗。通常，一些在当代某个时期看似非常重要的艺术创作，放在一段更长的历史时期中来看，其结果只是昙花一现，甚至最后消失无踪。

艺术和艺术家

每个时代都有自己的大众审美趣味。一个天赋有限，但是乐意迎合这种大众审美的艺术家，和一个才华横溢，但并不关注大众审美的艺术家相比，前者会获得更多的好评和曝光。只有那些真正伟大的艺术家，才能为他们所处的时代和未来进行有意义的发声。而未来，必定是无法预知的。与其努力去预测谁会在未来的若干年后被人们记住，不如将当下艺术中的流行元素记录下来，这样更有实际意义。当今的艺术界在许多方面都与半个世纪前截然不同。例如：今天展出最多的艺术品往往都是大规模的，它们主要强调那些引人注目的社会问题，或对艺术家生平的披露。一些被认为拓展了艺术边界的艺术形式，被认为是非常时尚的，而真正注重观察和审美体验的艺术作品，得到的展出机会并不多。与之相比，被更频繁地展出的作品，要么表现令人震惊的、极度逼真的现实主义，要么表现各种各样的冲突，要么玩弄概念和文字。成为名人，获得更广泛的关注，当然，还有最重要的——赚钱，都已经上升为艺术追求的目标。谦逊、自省、对人性中的高尚或荒谬做出无声的评论，或者为人类创造更好世界的愿望，都不能提供一条通向名利的康庄大道。半个世纪前，人们追随的先知是毕加索和他的门徒，而今天，人们追随的先知是马塞尔·杜尚和他的追随者。冷漠与讥讽成为广受赞誉的美德；花言巧语可以代替艺术家灵巧的双手；粗制滥造总被认为是返璞归真。很多时候，艺术家抢了"经理"的名号，操控、指挥他人制作出预设好的最终产品。到底是艺术源于生活，还是生活源于艺术？有些时候，视觉艺术在引领社会前进中发挥了重要的作用：在意大利文艺复兴时期，和20世纪前半叶，艺术家们相信，艺术在改善社会方面起着关键的推动作用。而有些时候，艺术则被视为一种消遣或娱乐。人们更看重它愉悦大众的功能和创造财富的可能性，而非其精神价值。

布里克巷的光谱（*The Spectrum of Brick Lane*）
大卫·巴彻勒，2003年，混合媒介。后现代主义经常利用技术以及装置来向观众展示自己的作品。对这些观众来说，展示过程本身要比内容重要得多。

赞助者和收藏家

目前，主流收藏与博物馆赞助被一群国际精英所主导。他们追求炫耀性消费而不以为耻，不顾艺术品的内在价值如何，一味地将其价格推高，使艺术品空前昂贵。历史先例表明，那些将自尊主要建立在自身收入上的人，更愿意收集那些反映他们自身优势的东西。这样的东西能够向他们提供快餐式的满足感，它们无一例外，都很昂贵，价格高得让收藏者们感到十分安心。对于这样的赞助者和收藏家来说，主流当代艺术满足了他们大部分的需求，而且完美地印证了安迪·沃霍尔的预言，即审美欣赏体验与购物体验将会变得难以区分。那些作为炫耀性资产的艺术作品，出自相对封闭的国际艺术家圈层之手，有着辨识度极高的"品牌"，而这些国际艺术家，也因此而名利双收，这些都已经成了司空见惯的事情。同样，跨国公司现在也经常在现代化的办公楼中加入一点艺术元素，使之更有趣味。不仅如此，艺术还成为一种公关手段，用于为员工和客户营造更好的环境和企业形象。

持久的价值

对于文艺复兴时期的艺术家、主教、君王以及富商来说，大部分的当代艺术活动及其结果都是似曾相识和值得赞赏的。当今社会物质丰富，企业价值观多元化，如果文艺复兴时期的人们生活在这样一个世界中，那么，艺术家们要如何创作出能够持续深刻探讨人类精神的艺术品呢？最终，它可能归结于信仰和志向。任何一种只关注自身目的与方式的人类活动，无论多么成功，最终都

▽ 蓬皮杜中心（博堡）
[The Pompidou Centre (Beaubourg)]
位于巴黎，于1978年竣工，这座艺术中心先锋意味十足，首次将现代和当代艺术呈现给大众。

时间轴：1970—

- 1973年 美国从越南撤军，斋月战争在中东爆发
- 1974年 尼克松总统因水门事件被迫辞职
- 1976年 毛主席逝世
- 1979年 伊朗爆发伊斯兰革命，苏联入侵阿富汗
- 1980—1988年 伊朗—伊拉克战争
- 1987年 巴勒斯坦起义（因提法达）爆发
- 1988年 戈尔巴乔夫在苏联开始改革
- 1989—1991年 东欧剧变，苏联解体

收藏家和投资者已经将艺术品的价格推至前所未有的高度。2017年，莱昂纳多·达·芬奇（Leonardo da Vinci）遗失已久的、描绘耶稣基督的画作《救世主》，以创纪录的价格，即3.42亿英镑（4.5亿美元）在拍卖会上成交。

是空洞的。只有当这一活动，努力成为展示超我境界的媒介，或者成为到达超我境界的手段时，它才有希望拥有持久的生命和意义。这种生命和意义能够超越它所处时代的背景和一切存在。

艺术与技术

新技术在当代艺术中的地位还不明确。我们或许正在见证一场与文艺复兴同等重要的突破，当下，计算机的作用类似于过去的古腾堡活字印刷术。不过也有可能，当今被人们称颂的深刻艺术创新阶段，最终只是一场矫揉造作的、昙花一现的奢华而已，类似于文艺复兴盛期之后的情况。我们能够确定的是，当代艺术目前作为一种娱乐和消费活动，遍布大街小巷。这是自19世纪下半叶学院派艺术达到全盛以来不曾有过的。

英国艺术家大卫·霍克尼开始利用新的科技产品来充当他的速写本和调色板。

1990年 伊拉克入侵科威特：第一次海湾战争

1993年 《奥斯陆协议》：有限的巴勒斯坦自治

1998年 印度和巴基斯坦试验核武器

1999年 北约轰炸南联盟

2001年 基地组织发动恐怖袭击之后，美国宣布展开"反恐战争"；美国推翻了阿富汗的塔利班政权

2003年 第二次海湾战争：美国入侵伊拉克，推翻萨达姆·侯赛因的统治

2011年 叙利亚的示威活动和武装起义演变为内战

路易丝·布尔乔亚
（Louise Bourgeois）

- 1911—2010年　　法国/美国　　雕塑；油画；版画

布尔乔亚是当代杰出的女权主义者，她直到60多岁才为人所知。作为一位来自情感失调家庭的女性，她用艺术来疗愈自己因家庭而产生的创伤。她的作品兼收并蓄，使用多种材料和形式——雕塑、建筑、装置；来自各种身体体验的图像，如怀孕、分娩、哺乳；房子的图像。她利用欲望、吸引、厌恶以及两性关系等概念进行创作。作品中曾涉及她母亲所从事的缝纫和纺织活动。她并不是在试图描摹任何东西，而是要重塑自己对某些东西的感觉，比如：焦虑、孤独、无助、脆弱、敌意、性和死亡。

布尔乔亚的父亲风流成性，与住在家中的家庭女教师保持着情人关系。布尔乔亚的母亲对这个女教师憎恨不已。布尔乔亚深陷其中，心灵饱受摧残。像梵高以后的许多人一样，她开始用艺术活动来减轻自己的痛苦，并重新寻找自己在世界中的位置。她是那种能够与有着完全不同经历的人交流的人吗？还是那种非常固执且行为模式非常固定，最终无法传达任何情感和信息的人？

重要作品：《匕首孩童》（*Dagger Child*），1947—1949年（纽约：古根海姆博物馆）；《有翼的人物》（*Winged Figure*），1948年（华盛顿特区：国家艺术馆）；《榫卯》（*Mortise*），1950年（华盛顿特区：国家艺术馆）；《眼睛》（*Eyes*），1982年（纽约：大都会艺术博物馆）

◀ **夸兰塔尼亚**（*Quarantania*）
路易丝·布尔乔亚，1947—1953 年，1984 年 铸 成，200cm×68.5cm×74.2cm，青铜，休斯敦：美术博物馆。这件早期作品使人联想到人群和男性勃起的阴茎。

艾格尼丝·马丁（Agnes Martin）

- 1912—2004年　　美国/加拿大　　丙烯；油画

马丁是一位备受推崇的画家，她创作的抽象作品温婉而抒情，反映了她对精神纯净的追求，以及对物质束缚的摒弃。她在新墨西哥过着简单的生活。

她使用相当大的方形画布进行创作，画布呈现出浅淡的纯色，设计简单。她用这样的作品来反映她内心所珍视的品质。这些作品非常美丽，有一种挥之不去的光辉。观赏她的作品时不仅需要仔细观察，还要用心体会。放飞你的思绪吧，仿佛此时你正凝视着大海。她的作品有一种舒缓的精致，观者可以注意到构成这种精致的诸多元素：以轻柔笔触涂抹的颜料，精确的铅笔痕迹描绘出似乎出自自然的痕迹，各种各样的网，自然中常见的蜂窝结构；微妙的颜色渐变，像是清早洒在晨雾或白雪上的阳光；暗示着景观空间的水平线。

重要作品：《白花》（*White Flower*），1960年（纽约：古根海姆博物馆）；《妹妹》（*Little Sister*），1962年（纽约：古根海姆博物馆）；《风中的叶子》（*Leaf in the Wind*），1963年（帕萨迪纳市：诺顿·西蒙博物馆）；《背对世界》（*With My Back to the World*），1997年（纽约：现代艺术博物馆）

托尼·史密斯（Tony Smith）

- 1912—1980年　　美国　　雕塑；油画

史密斯是一位建筑师（直到20世纪50年代）、雕塑家（从20世纪60年代开始），也是一位画家。他创造了简单的、令人满意的、精心设计的结构（他设计并制作模型，之后由其他人制作最终的成品）。他的作品大小不一，但都含有人类的情感——是浪漫的而非纯粹的极简。光滑的黑色表面使作品具有了时髦、精致的特点。在他的作品中，空间与形式同样重要。

重要作品：《月亮狗》（*Moondog*），1964年制作模型，1998—1999年装配（华盛顿特区：国家艺术馆）；《流浪的岩石》（*Wandering Rocks*），1967年（华盛顿特区：国家艺术馆）

◀ 泥土电话（*Earth Telephone*）
约瑟夫·博伊于斯，1968年，220cm×47cm×76cm，电话、泥土、草和接线电缆置于木板底托之上，汉堡：艺术馆。博伊于斯认为自己既是巫医，又是魔术师。

约瑟夫·博伊于斯（Joseph Beuys）

● 1921—1986年　　🏳 德国　　△ 雕塑；行为艺术

博伊于斯是20世纪80年代艺术界的一颗明星，他得到了知识分子的高度评价，并被野心勃勃的艺术类展馆负责人和艺术品交易商视为大人物。他是一个严肃、温和、神秘，同时又充满魅力的人。他试图对自己所处的时代发表看法，但同时他也（矛盾地）成了这个时代的牺牲品。

如果想要理解他的作品，你必须先要理解整个博伊于斯现象——博伊于斯本人、他的外貌、他的生活方式、他的生平，以及他的信仰。你在博物馆陈列柜里看到的那一块块油脂、毛皮、毛毡，就像是一件完整作品的碎片；或者，像野生动物为了证明自己的存在，或圈画其领地范围而留下的痕迹。

只有当你接受了博伊于斯现象后，你才能开始"看到"他作品所指向的世界大同的理想、人与自然和谐相处、现代德国面临的困境、博伊于斯童年时的经历等主题。如果你不愿意或不能这样做，也不要紧——这些也可能不过是一些自我欺骗罢了。博伊于斯现象，是艺术家的自我，与博物馆和商业利益的意外结合。双方不仅想要一鸣惊人，而且想要名垂千古。

重要作品：《如何向一只死兔子解释绘画》（*How to Explain Pictures to a Dead Hare*），1965年（行为艺术）；《毛毡套装》（*Felt Suit*），1970年（伦敦：泰特美术馆）；《四块黑板》（*Four Blackboards*），1972年（伦敦：泰特美术馆）；《我喜欢美国，美国也喜欢我》（*I Like America and America Likes Me*），1974年（行为艺术）；《与博伊于斯相遇》（*Encounter with Beuys*），1974—1984年（纽约：古根海姆博物馆）

朱尔斯·奥利茨基（Jules Olitski）

● 1922—2007年　　🏳 苏联/美国　　△ 丙烯；雕塑

奥利茨基出生于俄国，学习的是早期绘画大师的绘画技巧。他是大型装饰性抽象画的创造者，并使用染色技术和喷枪来进行创作。染色技术和喷枪能够创造出一片气化的色彩，看上去像是画作表面正在被溶解一样。作品的某个边或是某个角落，通常会有一条色素极其饱满的色带。他的作品是感性的，算得上珍贵，而且充满了自我意识。

重要作品：《窒息的快感》（*Ino Delight*），1962年（加拿大萨斯喀彻温省：麦肯齐美术馆）；《帕图茨基王子的命令》（*Prince Patutsky's Command*），1966年（堪培拉：澳大利亚国家美术馆）

肯尼思·诺兰（Kenneth Noland）

● 1924—2010年　　🏳 美国　　△ 丙烯；雕塑

诺兰创作了简单、直接的作品。这些作品所产生的影响纯粹是视觉上的，且仅来源于画布上的色彩——画作中没有所谓的"意义"，绘制的线条，或者空间深度。他在作品中摆弄着色彩的变化，和简单且富有动感的形状（如靶心或V形），以及它们与画布的形状或边缘的关系。他也使用形状不规则的画布进行创作。他的作品充满了美式风情，品质颇佳。

重要作品：《歌曲》（*Song*），1958年（纽约：惠特尼美国艺术博物馆）；《一半》（*Half*），1959年（休斯敦：美术博物馆）；《偃角》（*Hade*），1973年（私人收藏）

乔治·西格尔（George Segal）

- 1924—2000年　　美国　　雕塑

西格尔是环境的创造者。他所创造的环境由日常生活中的真实物品组成，看起来十分平常，但环境中的人物被白色石膏像所取代。他借助真人来铸造模型，用石膏浸透的纱布将他们包扎得像木乃伊一样。这些作品唤起了日常生活中人们所感受到的孤独和疏离，充满力量且触动人心。他的作品极具特色，且有很强的独创性。

重要作品:《电影院》(*Cinema*)，1963年（纽约州布法罗：奥尔布赖特·诺克斯美术馆）；《加油站》(*The Gas Station*)，1963年（渥太华：加拿大国家美术馆）

杜安·汉森（Duane Hanson）

- 1925—1996年　　美国　　丙烯；油画

汉森创作了超现实主义雕塑（自1967年以来）——这些雕塑是维多利亚时期中产阶级喜爱的"日常生活"现实主义的现代版。他的早期作品具有很强的政治色彩。

他创作的人物雕塑均为真人尺寸，且栩栩如生，与展馆中驻足观看的观众几乎无法区分，其超高的真实度令人感到不安。他创作的题材来源于生活，人物形象包括游客、购物者、建筑工人和儿童——工作或娱乐中的美国中产阶级。他从真人模特身上取模，随后用聚酯树脂或青铜铸造，接着上色。他还会给雕塑加上真实的配饰，例如鞋子和衣服。汉森所追求的艺术目标是将庸常的人和事转化为艺术，从而使平凡变得高贵。

汉森是一个创作速度很慢的人——有时一个人物要一年才能完成。注意作品中肌理的真实感：瘀伤青肿、静脉曲张，以及前臂和腿上的汗毛。他创作的人物通常是动态的，但经常呈现出专注于自身和正在自我反思的神情（即使处于群像中也是如此）。有时人物也会处于睡眠中。汉森作品的影响一部分来自他令人惊叹的艺术技能，一部分来自他的当代性。这种效果一方面出于其令人惊叹的技术，另一方面是因为他反映的是与自己处于同时代的人物。随着时光的流逝，这些作品终将成为历史，不再具有当代性，到那时，它们的影响力还能剩下多少呢？

重要作品:《旅游者》(*Tourist*)，1970年（爱丁堡：国家现代艺术美术馆）；《推销员》(*Salesman*)，1992年（密苏里州：肯珀当代艺术博物馆）

◀ **无家可归者**（*Homeless Person*）
杜安·汉森，1991年，高168cm，混合媒介，汉堡：艺术馆。汉森经常引用亨利·大卫·梭罗的话："……人类在过着静静的绝望的生活……"

约翰·张伯伦（John Chamberlain）

- 1927—2011年　　美国　　雕塑

张伯伦以雕塑（独立的雕塑和墙壁浮雕）而著名，这些雕塑是用焊接在一起的汽车部件制成的，在他的早期作品中可以看到大卫·史密斯的影响。张伯伦作品中的汽车部件并不是随意组合的，它们经过精心设计，并被喷绘上色以达到美学效果（请注意那些含有镀铬零件的部分）。他的许多作品都被设计成挂在墙上的，而不是放在地上。不要在他的作品中寻找关于"痴迷于汽车的消费社会"的评论——他后期的作品使用了非汽车材料，比如铝箔、聚氨酯泡沫和纸袋。

重要作品：《埃塞克斯》(*Essex*)，1960年（纽约：现代艺术博物馆）；《多洛雷斯·詹姆斯》(*Dolores James*)，1962年（纽约：古根海姆博物馆）；《青海湖 II》(*Koko-Nor II*)，1967年（伦敦：泰特美术馆）

▶▶ **无题**（*Untitled*）

约翰·张伯伦，约20世纪60年代，金属薄片，罗马：国家现代美术馆。张伯伦曾在北卡罗来纳州著名的黑山学院执教，在那里，视觉艺术是文科教育的核心。

唐纳德（唐）·贾德
[Donald (Don) Judd]

- 1928—1994年　　美国　　雕塑；装置；油画

贾德通过指导工业生产，得到模块化（通常较大）的盒子状物体来创作雕塑。这些盒子状物体是由抛光金属和有机玻璃制成的，在作品中通常被堆叠起来或者延伸悬挂。这些盒状物体极其简单，有着基于数学级数的比例和空间，并且在形状、颜色和外观上浑然一体。贾德的作品超然而冷酷，没有任何与人有关的因素牵涉其中。

重要作品：《无题》(*Untitled*)，1969年（纽约：古根海姆博物馆）；《无题》(*Untitled*)，1970年（纽约：古根海姆博物馆）；《无题（六个盒子）》[*Untitled (Six Boxes)*]，1974年（堪培拉：澳大利亚国家美术馆）

索尔·勒维特（Sol Lewitt）

- 1928—2007年　　美国　　雕塑；概念艺术；版画

勒维特是极简主义（Minimalist）的先驱人物，也是极简主义运动的"元老"之一。乍一看，他创作的结构和墙画，好像只是在机械地运用既有的数学体系，但实际上并非如此。

他创造了一种纯粹的美，这种美来自秩序。这种秩序合乎逻辑，但既不死板也不可预测。他会从一个随机选取的系统、比率或公式开始，然后雇用助手仿照这个系统、比率或公式，制作出模块化的结构或墙画。他的作品有大有小：但规模越大、越复杂的作品，最终呈现出的效果也越好；它们完全是自圆其说、自成体系的。

你可以理智地看待这些作品，试着破解这个系统，或者你也可以从视觉的角度去欣赏它们，享受它们出人意料的平和之美，它们生成光线和空间的方式，以及由此而产生的情感上的率真和纯粹。他的墙画在每个新展出地点创作完成后，都会被粉刷抹去。勒维特的早期作品均为单色或白色，后来才逐渐引入了色彩，而他的后期作品色彩十分丰富，因此也没有那么纯净和激动人了。

重要作品：《黑色楼层结构》(*Floor Structure Black*)，1965年（华盛顿特区：国家艺术馆）；《一堵墙被垂直地分成15个相等的部分，每一部分都有不同的线条方向和颜色，然后全部组合在一起》(*A Wall Divided Vertically into Fifteen Equal Parts, Each with a Different Line Direction and Colour, and All Combinations*)，1970年（伦敦：泰特美术馆）；《钢结构》（原名《无题》）[(*Steel Structure*) (*formerly Untitled*)]，1975—1976年（旧金山：现代艺术博物馆）；《波浪笔触》(*Wavy Brushstrokes*)，1996年（华盛顿特区：国家艺术馆）

▽ **3种不同立方体的49组三部分变体**（*49 Three-Part Variations of the Three Different Kinds of Cubes*）

索尔·勒维特，1967—1971年，作品由49个单元组成，每个单元尺寸均为60cm×20cm×20cm，由钢坯搪瓷制成，汉堡：艺术馆。勒维特是极简主义的主要倡导者，极简主义旨在反对抽象表现主义和波普艺术。

↑《无题》（维纳斯+阿多尼斯）[Untitled（Venus+Adonis）]
赛·托姆布雷，1978年，70cm×100cm，系用油画颜料、粉笔和铅笔在画板上创作而成，私人收藏。1957年，托姆布雷在意大利永久定居，并开始创作受古典神话影响的作品。

赛·托姆布雷（Cy Twombly）

- 1928—2011年
- 美国
- 油画；素描

托姆布雷因其极具个性的抽象风格而广受赞誉。他的作品由一些涂鸦和标记组成，这些涂鸦和标记显然是随机的。有时候，他的作品也会加入一些小片的文字和图表。如果你期望看到秩序、清晰、结构以及具体的含义的话，那么你就会厌恶他的作品；如果你喜欢即兴创作、暗示、耳语以及戏弄挑逗的话，那么你就会爱上他的作品。

重要作品：《阿喀琉斯的复仇》(Vengeance of Achilles)，1962年（苏黎世：美术馆）；《分成四个部分的一幅画》[Quattro Stagioni (a painting in four parts)]，1993—1994年（伦敦：泰特美术馆）

罗伯特·赖曼（Robert Ryman）

- 1930—2019年
- 美国
- 油画；混合媒介

赖曼来自田纳西州的纳什维尔，他是一位自学成才的抽象画家。他的作品主题并不丰富，但视觉效果强烈。他还是一位音乐爱好者（喜欢查利·帕克以及塞隆尼斯·孟克的音乐）。他的作品应该在日光下观赏。

他的画与以下几方面有关：画是由什么制成的，颜料能做什么，以及它们看上去是什么样子。因此，不要去寻找什么主题、概念和精神意义，而是要去看他使用颜料的方式（厚涂、薄涂、制造光泽感或者平滑的表面）；他对有纹理的画布、纸张和金属表面的使用等；以及他将这些作品固定在墙上的方式。这听起来乏善可陈，但实际上，如果你不期望太多的话，它们看起来很美。这种创作是一条死胡同，还是一个新的起点呢？

赖曼希望他的作品能在日光下展出，这样的话，当光线发生变化时，他作品中有纹理的表面也会随之变化，并且看起来十分有趣。看看他对刷痕和表面的不同选择，以及它们在同一个作品中的变化方式；还要注意他对画布的处理方式（如画布经过拉伸或者未经拉伸）。此外，我们还应注意作品的边缘，以及他将签名融入作品中的方式。他对画框的选择，或者有意不使用画框，都是他创作的特征。

重要作品：《经典IV》(Classico IV)，1968年（纽约：古根海姆博物馆）；《表层面纱》(Surface Veil)，1970—1971年（旧金山：现代艺术博物馆）；《监视器》(Monitor)，1978年（阿姆斯特丹：市立博物馆）

罗伯特·莫里斯（Robert Morris）

- 1931—2018年
- 美国
- 雕塑；概念艺术；大地艺术；行为艺术

莫里斯创作形式简单的大规模作品，既有几何形状的硬边作品，也有曲线形状的柔边作品（如成堆的悬挂起来的毛毡）。他创作草图，之后由其他人完成成品。他希望观众在观赏他的作品时，专注于分析自己的感知活动，或者分析他实现作品最终形式的决策过程，也可以是同时进行——这正是极简主义的精髓所在，而莫里斯是积极践行上述过程的先驱人物。

重要作品：《无题（弯角）》[Untitled（Corner Piece）]，1964年（纽约：古根海姆博物馆）；《维蒂的房子I》(House of Vetti I)，1983年（汉堡：堤坝之门美术馆）

↓ 无题（混乱的毛毡）[Untitled（Felt Tangle）]
罗伯特·莫里斯，1967年，190cm×400cm×220cm，毛毡与金属综眼，汉堡：艺术馆。1967年，莫里斯迁至位于科罗拉多州的工作室后，开始了毛毡艺术品的制作。该工作室原址为一家古老的毛毡厂，毛毡边角料至今仍然散落在地上，触手可及。

理查德·埃斯蒂斯
(Richard Estes)
- 1932— 　　美国　　油画；版画

埃斯蒂斯是照相现实主义(photorealism)之王,他使用了许多与卡纳莱托相同的技巧,但他的画作反映的并不是特定的地点,而可以是任何一座现代化城市的影像。

他的作品精美、细致,描绘的是现代城市的街景。乍一看,这些作品好像只是放大了的照片——其实并不是。他创作时从多张照片中取材,以创造一种高度复杂的复合图景,以一种单张照片无法做到的方式增强了画面的现实感。但这确实造成了一种某一瞬间被凝固在画面中的错觉,在这一点上,他的画作与照片没什么两样。

他创作了经过精心组织的作品,将场景划分为不同的区域——例如,他可以创作双联画(diptych)。埃斯蒂斯利用多点透视或视点,以及能够映出影像的玻璃,来展现画面之外正在发生的事情,这些事情就发生在观者身后。

重要作品:《停车场》(Parking Lot),日期不详(纽约:国家设计学院);《内迪克斯》(Nedicks),1970年(马德里:提森·博内米萨博物馆);《餐馆》(Diner),1971年(华盛顿特区:赫什霍恩博物馆)

◁ **多诺霍家**(Donohue's)
理查德·埃斯蒂斯,1967—1968年,234.5cm×134cm,梅森耐特纤维板油画,私人收藏。埃斯蒂斯最初受德加、霍珀、伊肯斯影响颇深,曾就职于广告业。

费尔南多·博特罗 (Fernando Botero)
- 1932— 　　哥伦比亚　　油画；版画

博特罗的油画和雕塑作品极易辨认,它们完全脱离了"严肃的"当代艺术主流。他作品中的人物身材矮胖,总是一副兴高采烈的样子,并且过度膨胀(既是字面意思,也包含了隐喻),颜色明亮且经过精心绘制。博特罗借由这些人物讽刺生活、艺术和官场中的浮夸。他的作品令人耳目一新。

重要作品:《法蒂玛圣母》(Our Lady Fatima),1963年(波哥大:现代艺术博物馆);《在哥伦比亚跳舞》(Dancing in Colombia),1980年(纽约:大都会艺术博物馆)

白南准 (Nam June Paik)
- 1921—2006年 　　法国　　雕塑；装置；行为艺术

白南准年少时,曾是个"坏男孩",经常在公开场合做一些惊世骇俗之举,但他最终却获得了"元老"的地位。他最初的兴趣是音乐(约翰·凯奇的音乐)。从20世纪60年代起,他开始想把电视从一种拥有大量被动受众的媒介,变成一种个性化的动态媒介,就像绘画一样。他将电视屏幕当作拼贴画来使用,创作了由成排的屏幕组成的大型装置艺术。他的作品具有开拓性,且令人印象深刻。

重要作品:《全球常规》(Global Groove),1973年(匹兹堡:卡内基艺术博物馆);《视频旗帜》(Video Flag),1985—1996年(华盛顿特区:赫什霍恩博物馆)

▲ S. 与孩子（*S. with Child*）
格哈德·里希特，约 1995 年，布面油画，汉堡：艺术馆。里希特创作了一组由八幅画作组成的系列作品，画中的人物是他的妻子和他们刚出生的孩子。上图便是其中一幅。它展示了里希特标志性的模糊照相现实主义技巧。作品重温了"圣母子"这个宗教主题。

重要作品：《通道》(*Passage*)，1968 年（纽约：古根海姆博物馆）；《科恩》(*Korn*)，1982 年（纽约：古根海姆博物馆）；《圣约翰》(*St John*)，1988 年（伦敦：泰特美术馆）；《抽象画(726)》[*Abstract Painting (726)*]，1990 年（伦敦：泰特美术馆）

格哈德·里希特 (Gerhard Richter)

● 1932—　　▶ 德国　　✎ 油画；版画

里希特经常被人们归类为前沿艺术家，与他同属一类的艺术家们才不过三四十岁，而他已经老到可以当这些艺术家的父亲了。

他创作了三种不同类型的作品：严谨的极简主义抽象画；鲜明醒目但十分凌乱的抽象画；但最典型的是，精心绘制的、软焦点照相现实主义绘画。毋庸置疑的是，他的绘画技巧十分高超，得到了评论家们的高度评价。而我们不太清楚的是，他作品中表达的意思（他似乎拒绝在作品中附加任何意义）。支持者宣称那种客观冷静的模糊展现了他的"辩证张力"(dialectical tension)和良性矛盾心理。而诋毁者则会发问：为什么如此"重要的"作品看起来会这么无聊呢？

乔治·迪姆 (George Deem)

● 1932—2008 年　　▶ 美国　　✎ 油画

迪姆是纽约人，他以绘画"学校"而闻名。他从维米尔等著名画家的名作中提取元素，再将这些元素安排在一幅以教室为背景的画作中——而这个教室背景本身就是他从温斯洛·霍默的一幅画中借鉴来的。迪姆在创作中表现得机智风趣、观察敏锐、独出心裁，他使用精妙的笔触，重现了早期绘画大师的技术。他会令你站在他的作品前不断打量、再三思考。

重要作品：《探访》(*Visitation*)，1978 年（私人收藏）；《维米尔的椅子》(*Vermeer's Chair*)，1994 年（纽约：南希·霍夫曼画廊）

丹·弗莱文 (Dan Flavin)

● 1933—1996 年　　▶ 美国　　✎ 装置

弗莱文以使用荧光管和霓虹灯创作装置艺术品而闻名，这些作品通常被放置在空房间的黑暗角落里。他宣称自己是在利用房屋的空间进行创作，要照亮那些沉闷阴暗的角落，还要表现关于光的神秘概念。他的早期作品怀旧地借鉴了俄罗斯建构主义(Russian Constructivism)。

重要作品：《名义上的三（致奥卡姆的威廉）》[*The Nominal Three (to William of Ockham)*]，1963 年（纽约：古根海姆博物馆）；《绿光交叉》(致皮特·蒙德里安，他缺乏绿色)[*Greens Crossing Greens (to Piet Mondrian, Who Lacked Green)*]，1966 年（纽约：古根海姆博物馆）

卡尔·安德烈 (Carl André)

● 1935—　　▶ 美国　　✎ 雕塑

安德烈是最早的极简主义倡导者之一，他的作品反映了他在马萨诸塞州一个造船小镇的童年，以及后来在宾夕法尼亚州铁路上所从事的工作——金属板、桁架、轨道线、工厂车间和采石场在他的作品中随处可见。

安德烈因其以"一堆砖"创作的艺术品而臭名远扬。这些作品成了 20 世纪 70 年代的头条新闻（泰特美术馆和安德烈遭到了大众媒体的奚落）。他最成功的作品是典型的以工业制造部件（如砖或金属板）为元素的作品，作品中的元素被以数学秩序排列。除此之外，还有那些用事先切割好的

被包裹的树（*Wrapped Trees*）
克里斯托和珍妮 - 克劳德，1997—1998年，瑞士巴塞尔，贝耶勒基金会博物馆与贝洛尔公园。为了完成这件作品，178棵树被5.5万平方米的聚酯织物和绳索包裹起来。

克里斯托和珍妮·克劳德
（Christo & Jeanne Claude）

- 1935—2020年和1935—2009年
- 美国
- 雕塑；环境艺术

克里斯托·克劳德和珍妮·克劳德是夫妻，同时也是艺术创作中的合作伙伴。他们以纽约为中心，足迹遍布世界各地，创作了高度原创的、令人难忘的作品。

简单来说，他们的艺术创作就是包裹物体。最早是在1958年，他们开始包裹小件物品，之后，在1961年，他们开始向大家伙进军，这其中包括了巴黎的新桥和柏林的国会大厦。他们使用织物和绳索来包裹物体，这既显露出被包裹物体的轮廓，又掩盖了它们的真面目。他们也创作景观作品，比如一条长达40公里的长长的帘子（真的是帘子）穿过开阔的乡村。他们有意将这些大型作品设置成临时的，好让观众看到它们的机会变得有限。

重要作品：《包裹海岸》（*Wrapped Coast*），1968—1969年（澳大利亚新南威尔士州：小海湾）；《环绕群岛》（*Surrounded Islands*），1983年（佛罗里达：比斯坎湾）

产金者的坟墓（*Tomb of the Golden Engenderers*）
卡尔·安德烈，约1976年，91.4cm×274.3cm×91.4cm，西部红杉木，私人收藏。安德烈是极简主义的领军人物，他同时也从事传统的具象诗写作。

组件创作的木质结构作品，这些作品粗矮结实、切割粗糙。20世纪70年代，他真诚地向艺术爱好者们发问：什么是艺术？什么样的东西才该被称为艺术？1985年，他被指控谋杀了他的妻子（他的妻子从窗口跌落），后来被宣告无罪。

重要作品：《等量8号》（*Equivalent VIII*），1966年（伦敦：泰特美术馆）；《金星锻造厂》（*Venus Forge*），1980年（伦敦：泰特美术馆）；《班多林》（*Bandolin*），2003年（纽约：宝拉·库珀画廊）；《采炭场》（*Carbon Quarry*），2004年（杜塞尔多夫：康拉德·费舍尔画廊）

▲ 拉奥孔 (Laocoon)
伊娃·海塞, 1966年, 330cm×59cm×59cm, 塑料管、绳子、电线、制型纸、布、漆, 俄亥俄州奥伯林学院: 艾伦纪念艺术博物馆。虽然作品参考了著名的希腊雕塑 (见11页), 但其灵感却源于艺术家画室中的一个梯子和管道。

伊娃·海塞 (Eva Hesse)

● 1936—1970年　▥ 德国/美国　△ 雕塑;概念艺术;油画

海塞是一位生命短暂、非常敏感的艺术家,作品深受其复杂身世的影响。她出生于德国,1938年随家人一起移民纽约,以逃避纳粹的迫害。在她10岁时,母亲自杀身亡。海塞死于脑瘤,享年34岁。她去世前的10年,是她艺术创作展现出惊人产量和独创性的一段时期。

在她短暂的职业生涯中,海塞是最早质疑极简主义高度精确性的艺术家之一。她在这种精确性中保留了更多移动、改变和变化的余地。她原本被培训为一名画家,但在1965年,她成了一名雕塑家,并开始探索雕刻、制模和青铜铸造等标准模式之外的艺术创作方法。她一直致力于手工制作雕塑,并采用了像绳子、乳胶、玻璃纤维和薄纱棉布一类的雕塑材料。她将这些材料围成环状,不断地缠绕、打结;或者将它们松松垮垮地悬挂起来,看上去就像是松弛的羊皮纸。

海塞成熟的作品中充满了矛盾。她解释说,她创作的目标就是描绘生活本质上的荒谬性。请注意,这一点是如何通过对材料的使用来传达的——老旧不堪、颜色褪去、松弛下垂。

重要作品:《悬挂》(Hang Up), 1966年(芝加哥艺术学院);《重复十九III》(Repetition Nineteen III), 1968年(纽约:现代艺术博物馆);《分遣队》(Contingent), 1969年(堪培拉:澳大利亚国家美术馆)

弗兰克·斯特拉 (Frank Stella)

● 1936—　▥ 德国/美国　△ 油画;丙烯;混合媒介

作为当今主要的抽象画家之一,斯特拉十分多产且风格多变——但他作品中有一个不变的主题,即研究什么是绘画,以及绘画可以或应该是什么样的。

他的早期作品从各个方面削减绘画中不必要的元素,只留下最纯粹、最基本、最不可或缺的一些属性:这些作品简单,扁平,有最基本的形状,通常使用单色。随后,他将纯净、明亮的颜色引入作品中,并借鉴了硬边绘画的某些创作方式,作品趋于复杂化。20世纪70年代初以后,他使用各种形状和颜色,将它们集合成丰富且互相关联的簇,以此创作艺术品。他通过这样的创作方式,来研究一幅画究竟可以不纯粹到什么地步,而人们仍会认为它是一幅画。他在创作中使用了各种各样的材料。斯特拉喜欢创作大型作品,从雕塑和建筑领域借用相关的理念和技术,但创作的永远是"画"。

重要作品:《海底六英里》(Six Mile Bottom), 1960年(伦敦:泰特美术馆);《阿格巴塔纳II》(Agbatana II), 1968年(圣埃蒂安:艺术与工业博物馆);《哈兰II》(Harran II), 1967年(纽约:古根海姆博物馆)

乔治·巴塞利兹 (Georg Baselitz)

● 1938—　▥ 德国　△ 油画;雕塑;混合媒介

巴塞利兹的作品规模较大,活泼,色彩丰富且充满活力,但它们(不论是在技术上还是在主题上)原创性不强,描绘的人物常常是大头朝下的。他的作品在官方艺术界广受好评。他还创作雕刻粗糙的大型木质雕塑。

巴塞利兹声称,他的作品并没有什么特别的意义,然而,这也阻止不了艺术机构赋予它们深刻的意义,并且欢天喜地斥巨资购买它们。注意颜料滴落的方向——至少这证明了画中的人物在绘制的过程中就是大头朝下的,艺术家并不是在完成作品之后简单地把画布倒过来。

重要作品:《反抗》(Rebel), 1965年(伦敦:泰特美术馆);《三条腿的裸体》(Three-legged Nude), 1977年(汉堡:艺术馆)

▽ 图片-11 (Picture-Eleven)
乔治·巴塞利兹, 1992年, 289cm×461cm, 布面油画, 汉堡: 艺术馆。

> 断裂的圆环（Broken Circle）
> 罗伯特·史密森，1971年，直径42.7m，绿色的水、白色和黄色的沙坪，埃兰（荷兰）。史密森对有史学意义的人造环境很感兴趣，如陵墓和金字塔。

罗伯特·史密森（Robert Smithson）

● 1938—1973年　🏴 美国　🎨 大地艺术；概念艺术；雕塑

史密森是一位大地艺术的先锋人物，他在30多岁时不幸遇难。他对世界的看法很悲观：他预见世界最终将迎来一个新的冰河时代，而不是一个黄金时代。城市面貌日趋雷同，人们对环境漠不关心，整个世界最终将成为自我毁灭的陈腐之物。他通过在大地上创作（并用文件记录创作过程）艺术品，来反对这一趋势。

重要作品：《镜子在尤卡坦的旅行(1-9)》[*Yucatan Mirror Displacements (1-9)*]，1969年（纽约：古根海姆博物馆）；《螺旋形防波堤》(*Spiral Jetty*)，1970年（位于犹他州的大盐湖）

布赖斯·马登（Brice Marden）

● 1938—　🏴 美国　🎨 油画

马登是美国一位重要的抽象画家，他不容易被归类，也不像他同时代的艺术家那样一成不变。

他的早期作品都很特别，要么是单纯地挥洒撩人的色彩，要么是在四边形画布上画上四边形（嵌板）组合，再涂上天鹅绒般的、有纹理的颜料（以及蜜蜡和釉彩）。其作品的名称经常与艺术史有关。

马登近期的作品有了新方向。第一眼看上去，它们与其他被过分赞扬、实际上却画得很凌乱的抽象画没什么区别。但是你再多看几眼，这些画作就会以其本身的模样呈现在你的面前：线条就像清澈而深邃的湖面上那随风摇摆的涟漪，颜色则如秋叶般绚烂多彩。他是在追忆美丽的风景。

重要作品：《金发女郎》(*Blonde*)，1970年（波士顿：美术博物馆）；《绿色（地球）》[*Green (Earth)*]，1983—1984年（纽约：玛丽·布恩画廊）；《语料库》(*Corpus*)，1991—1993年（纽约：马修·马克斯画廊）

朱迪·芝加哥（Judy Chicago）

● 1939—　🏴 美国　🎨 装置；概念艺术

芝加哥以合作作品《晚宴》(*Dinner Party*，1973—1979年)而闻名于世。该作品与一个房间一样大小，以一个三角桌作为装置的主体，三角桌上有39个摆放了名牌和餐具的位置，名牌上的名字来自历史上具有神秘色彩的女性。虽然芝加哥的做法是在为姐妹情深而喝彩，但公众反而比女权主义者更喜欢她的作品。

重要作品：《晚宴》(*Dinner Party*)，1973—1979年（纽约：布鲁克林艺术博物馆）；《拒绝四重奏》(*The Rejection Quartet*)，1974年（旧金山：现代艺术博物馆）

A．R．彭克（A.R.Penck）

- 1939—2017年　　德国　　油画；版画

彭克本名拉尔夫·温克勒（Ralf Winckler），出生于东德（他最早的记忆是1945年他的家乡德累斯顿的那场轰炸）。彭克的作品极具个性，他有意使作品呈现出原始、粗糙的样子。他的标志性特征是：程式化的、细长的、轮廓分明的人物形象；古老的符号；碎片化的文字。他有自己的政治抱负，这种抱负并非总是容易理解的。

重要作品：《世界观，精神电子战略艺术》（View of the World, Psychotronic-Strategic-Art），1966—1971年（法兰克福：城市博物馆）；《标准·图片报》（Standart-Bild），1971年（瑞士巴塞尔：艺术博物馆）

理查德·塞拉（Richard Serra）

- 1939—　　美国　　雕塑

塞拉是美国最重要的，为公共空间创作雕塑的艺术家。他的作品规模巨大，气势巍然，仅凭重力拼在一起。

自画像（Self-Portrait）
查克·克洛斯，1997年，259.1cm×213.4cm，布面油画，纽约：现代艺术博物馆。克洛斯1988年瘫痪了，但他把画笔用带子绑在手腕上，继续创作。

查克·克洛斯（Chuck Close）

- 1940—2021年　　美国　　油画；丙烯；版画

克洛斯创作巨大的肖像画，画中的人物是他自己和他的朋友们，肖像画描绘的通常是颈部以上。他依据照片进行创作，最终的图像则由一个又一个的小方块组成，组成规则是依据一个复杂而耗时的机械流程，最后的成品令人叹服。1971年之后他开始使用色彩。

重要作品：《弗兰克》（Frank），1969年（明尼苏达：明尼阿波利斯艺术学院）；《大自画像》（Big Self-Portrait），1977—1979年（明尼苏达：明尼阿波利斯艺术学院）；《乔治娅》（Georgia），1984年（俄亥俄州扬斯敦：巴特勒美国艺术学院）

请看那些规模巨大、风格极简、纪念碑式的金属板，它们通常展览于开放的城市区域。这些作品你一眼就能看到，想躲也躲不掉——而且经常看起来很不稳当，那些组合部件好像马上就要掉下来一样。让我们一起来欣赏一下他对巨大重量的兴趣，看看他展现重物的重量感和庞大外观的方式：支撑、平衡、旋转、移动、将要移动、添加、减去、高耸、拥抱地面。他特别喜欢将重量的强度和方向作为创作的灵感。

T形、W形和U形（T.W.U.）
理查德·塞拉，1979—1980年，风化钢，德国汉堡：堤坝之门美术馆。每一片钢板重达72吨。1980—1981年，这件作品曾在纽约特里贝克地区的一个街角展出。

塞拉对重量的心理学意义也很感兴趣，这体现在两个方面：①观察这些巨大的、明显不稳定的，甚至是有些危险的物品对观众产生的影响——对观众自身空间的影响，以及观众身体和心理上对这些物品的反应。②作为对社会现状的一种隐喻，这些社会现状包括政府统治带来的压力，以及个人悲惨的境遇。曾有人采取法律行动移除了部分他的作品。

重要作品：《罢工：致罗伯塔和鲁迪》（Strike:To Roberta and Rudy），1969—1971年（纽约：古根海姆博物馆）；《五个盘子，两根柱子》（Five Plates, Two Poles），1971年（华盛顿特区：国家艺术馆）；《平衡》（Balance），1972年（华盛顿特区：赫什霍恩博物馆）

简·迪贝茨 (Jan Dibbets)

● 1941—　　🏴 荷兰　　🎨 摄影；装置

迪贝茨是一位摄影家（黑白及彩色摄影），同时也是一位装置制作者。

迪贝茨的摄影作品因其严谨细致的品质——正式且枯燥——以及在视角和空间方面有限的尝试而受到赏识。他还创作装置作品，这些装置作品要么与社会问题针锋相对，要么对政治问题观察得入木三分，充满了对资本主义的批判。

他在摄影方面的探索，据传是源自荷兰艺术家格外关注透视法及秩序的传统，这一传统可以回溯到萨恩雷丹和蒙德里安。可能是这样吧，但是迪贝茨不像他们那样能够让人感觉到空间及光所传达的诗意。

重要作品：《斯波莱托地板》(*Spoleto Floor*)，1981年（都灵：里沃利城堡当代艺术博物馆）；《四扇窗》(*Four Windows*)，1991年（荷兰蒂尔堡：德邦当代艺术基金会）

布鲁斯·瑙曼 (Bruce Nauman)

● 1941—　　🏴 美国
🎨 装置；行为艺术；雕塑；概念艺术；影像

瑙曼被认为是官方艺术圈子中的大师级人物，他致力于将观看者卷入毫无意义的活动、羞辱、压力以及挫折之中，并检测、记录他们的反应。

他使用多种媒介进行创作——影像、行为表演、雕塑、霓虹灯——几乎包括所有你能想到的所有媒介。他声称是在传达他对人性的观察，并审视我们对人性的看法，但他关注的却是毫无意义的、反复发生的、刻意选取的不适宜的行为。这样做能产生什么有意义的结果吗？抑或只是琐碎平庸的无聊之举？如果说琐碎平庸恰恰是他所追求的，那么这难道不就是反常行为吗？

要回答以上问题，必须相信你自己的判断；不要管博物馆的那些标签，以及他们对展品意义执着的坚持（他们的行为实际上是在说：我们投入了大量的资金，赌上了自己的专业信誉，如果这些展品不被认为是深刻的，我们在别人眼里就会成为彻底的白痴）。因为这是公开展览的艺术，所以更好的做法是，研究其他观众对这些艺术品的反应。他们是否对这些作品感兴趣并且参与其中？还是说他们对这些作品不屑一顾？这些观众将告诉你，这到底是不是有意义的艺术。

重要作品：《沉入墙体的架子及其下空间的彩绘铜饰》(*Shelf Sinking into the Wall with Copper-Painted Plaster Casts of the Spaces Underneath*)，1966年（伦敦：泰特美术馆）；《真正的艺术家透过揭露神秘真理来帮助世界（窗户或墙上的标志）》[*True Artist Helps the World by Revealing Mystic Truths (Window or Wall Sign)*]，1967年（堪培拉：澳大利亚国家美术馆）

西格马·波尔克 (Sigmar Polke)

● 1941—2010年　　🏴 德国　　🎨 摄影；油画；混合媒介

1953年，波尔克一家从东德移民到了西德。他创作了大规模的作品，这些作品往往看起来就像是对消费社会图景的混乱挪用，它们被画在非传统的表面（如羊毛毯子、动物毛皮）上。他声称自己是在攻击当前社会中充满陈词滥调的平庸行为，并渴望触及更高层次的精神意识。

重要作品：《帕格尼尼》(*Paganini*)，1982年（伦敦：萨奇收藏）；《土星》(*Saturn*)，1990年（旧金山：美术博物馆）

⬇ 飞行，黑色、红色和金色 (*Flight, Black, Red, and Gold*)

西格马·波尔克，1997年，300cm×400cm，混合媒介，聚酯纤维织物，私人收藏，汉堡：艺术馆。波尔克最近的作品，反映出他对探索抽象艺术与具象艺术之间关系的兴趣。

街道（Street）

吉尔伯特和乔治，约 1983 年，121cm×100cm，混合媒介，私人收藏。吉尔伯特和乔治属于最早搬到伦敦东区的艺术家，因为那里生活成本较低，而且民风淳朴。该地区如今已经成为一个时尚的艺术圣地，是经销商和收藏家的橱窗。

吉尔伯特和乔治
(Gilbert and George)

- 1943— 和 1942—　　　　英国
- 行为艺术；集锦照相；影像；混合媒介

吉尔伯特·普勒施和乔治·帕斯莫尔是一对相当成功且非常自恋的搭档，他们经常在自己的作品中出现，形象是穿着地摊货的"书呆子"。他们最初创作的是现实生活中的"活雕塑"，并以此为开端，在国际上拥有了大量的追随者。

他们创作的大型"摄影作品"（自1974年开始创作）是以一种无人知晓的加工过程制作而成的，技术上来说令人印象深刻。他们的题材来自市中心的衰落，经常故意不留情面地冒犯各方：他们冒犯自由主义者（种族主义色彩、崇拜撒切尔主义、纳粹党所用的十字记号、粗鲁的小英格兰民族主义），同时也没放过老派保守党（年轻男子之间的公然同性恋、狗屎、对宗教以及君主制的嘲讽）。

他们的作品无疑反映了英国社会以及英国艺术界（20世纪70—90年代）某些重要的方面，但反映的是什么呢？他们是在批判社会上那些物质、道德、社会和教育方面的退步吗（时值英国成了"与沃尔沃斯超市一样的国家"）？他们是在赞美这一切吗？他们打算利用这一切吗？还是说，他们是在迎合那些喋喋不休的窥探者？他们的作品可能很快就会过时。他们是荷加斯的继承者吗？他们是真的要表达什么信息，还是，他们自己也搞不清楚自己要表达什么，这本身就是对英国社会现状的一个绝佳注释？

重要作品：《舞会：前一天晚上和第二天早上——饮酒雕塑》（Balls:the Evening Before the Morning After—Drinking Sculpture），1972年（伦敦：泰特美术馆）；《梦》（Dream），1984年（纽约：古根海姆博物馆）；《这里》（Here），1987年（纽约：大都会艺术博物馆）

布林奇·巴勒莫 (Blinky Palermo)

- 1943—1977年　　德国　　雕塑；油画；混合媒介

巴勒莫的真名是彼得·海斯特坎普（Peter Heisterkamp）。他的生命非常短暂。1954年，他到达杜塞尔多夫，成为博伊于斯的弟子。他的个性充满了魅力。他给自己取了个笔名（巴勒莫），这个名字来自一个臭名昭著的拳击手兼黑手党成员。他的作品包括物体、织物作品，以及抽象绘画。他乌托邦式的梦想，是将艺术作为一种现代救赎的方式。这可能是又一个野心远大于成就的例子。

重要作品：《楼梯》（Staircase），1970年（伦敦：泰特美术馆）；《无题（织物绘画）》[Untitled（Fabric Painting）]，1970年（法兰克福：城市博物馆）；《致纽约人》（To the People of New York City），1976—1977年（纽约：迪亚艺术基金会：灯塔）

詹姆斯·特瑞尔（James Turrell）

● 1943— 📍 美国 🎨 装置；大地艺术

特瑞尔创作的画廊装置以及大地艺术作品均为充满光的各种空间。他想要捕捉光（自然光和人造光）的物理现实（而非其照明效果）。你作为观众，要四处走动，融入周围的一切，专注于欣赏，从而可以体验到一种不同层次的意识（精神意识或宇宙意识）。

重要作品：《弦月窗》（*Lunette*），1974年（纽约：古根海姆博物馆）；《夜路》（*Night Passage*），1987年（纽约：古根海姆博物馆）

丽贝卡·霍恩（Rebecca Horn）

● 1944— 📍 德国 🎨 装置；影像

霍恩是高度原创装置的创造者。这些装置艺术往往内置机器，机器可以移动，发出咔嗒声和呼呼声，也可以甩出颜料或扇动翅膀。其成品通常令人惊叹且出人意料。她的作品令人难以抗拒，既有趣又令人不安，能够让人产生古怪的，甚至是令人警觉的或颠覆性的想法（这正是她所追求的）。但她使用的机器需要改进——故障太多了。

重要作品：《九头蛇森林表演奥斯卡王尔德》（*The Hydra-Forest Performing Oscar Wilde*），1988年（旧金山：现代艺术博物馆）；《无政府状态音乐会》（*Concert for Anarchy*），1990年（伦敦：泰特美术馆）

克里斯蒂安·波尔坦斯基（Christian Boltanski）

● 1944—2021年 📍 法国 🎨 雕塑；装置；摄影

波尔坦斯基是一位法国艺术家。他创作的装置艺术品风格阴郁、光线昏暗，构造有如迷宫一般，并且十分幽闭恐怖，令人感到不安。他收集照片、旧衣服以及个人遗物等物品，并用这些物品来表达他创作的中心主题：逝去的童年、死亡、庸常的生活以及大屠杀。波尔坦斯基试图为所有无辜的受害者创作一支视觉上的安魂曲。他使用熟悉的战争题材，并在其中增加了新的变化。

重要作品：《瑞士亡灵的保留区域》（*The Reserve of Dead Swiss*），1990年（伦敦：泰特美术馆）；《蔡司中学》（*Gymnasium Chases*），1991年（旧金山：德扬博物馆）

▽ **纪念碑：第戎的孩子**（*Monuments: The Children of Dijon*）

克里斯蒂安·波尔坦斯基，1986年，700cm×400cm，装置，汉堡：艺术馆。波尔坦斯基展示了不知姓名的法国儿童的照片，他将此作品描述为童年荣耀的纪念碑。

肖恩·斯库利(Sean Scully)

- 1945—
- 爱尔兰/美国
- 油画;色粉画

斯库利以具有高度思想性的抽象艺术而闻名(他相信纯粹的绘画是高雅艺术)。他喜欢的形状是大而简单的,通常是水平和竖直的条纹。他运用自己的绘画技巧,通过土灰色的使用和二维、三维之间微妙的相互作用来凸显颜料的特质。他的作品有时是用不同的面板创作而成的。这是"为艺术而艺术"的精雕细琢。

重要作品:《保罗》(*Paul*),1984年(伦敦:泰特美术馆);《微暗的火》(*Pale Fire*),1988年(德克萨斯州:沃斯堡现代艺术博物馆)

安塞尔姆·基弗(Anselm Kiefer)

- 1945—
- 德国
- 油画;丙烯;混合媒介;雕塑;摄影

基弗是一个头脑聪明、魅力非凡、才华横溢、专横跋扈的狂热分子,他以圣经启示录的高度来构思作品。基弗对于创作大型的艺术项目有一种狂热。他的作品非常时尚,吸引了许多人。这些人认为任何对他的批评都是无礼的,并且普通的赞扬是远远不够的。他声称自己关注我们这个时代所有的重大问题,尤其是德国在历史上的地位。

重要作品:《帕西发尔 I》(*Parsifal I*),1973年(伦敦:泰特美术馆);《玛格丽特》(*Margarethe*),1981年(纽约:马里恩·古德曼画廊);《奥西里斯和伊西斯》(*Osiris and Isis*),1985—1987年(旧金山:现代艺术博物馆);《室内》(*Interior*),1981年(阿姆斯特丹:市立博物馆)

苏珊·罗森伯格(Susan Rothenberg)

- 1945—
- 美国
- 油画;丙烯;版画;素描

罗森伯格曾是一名舞蹈家,她在20世纪70年代中期成为一名杰出的画家,现在,她的作品被大量展出。她的大幅作品中通常有一个人或动物的形状,从一个朦胧的背景中浮现出来,即将变异成其他东西。她的作品风格怪诞,令人隐隐地感到不安,是美国人热衷于焦虑自我分析的表现。

重要作品:《骨头人》(*Bone Man*),1986年(纽约:现代艺术博物馆);《垂直旋转》(*Vertical Spin*),1986—1987年(伦敦:泰特美术馆)

>> **红旗**(*Red Banner*)
苏珊·罗森伯格,1979年,228.6cm×314.6cm,布面丙烯,休斯敦:美术博物馆。20世纪70年代,罗森伯格探索了与马有关的主题,并将这种创作活动和探索过程视为绘制自画像。

◁ 工作世界（*World of Work*）
约尔格·伊门多夫，1984年，284cm×330cm，布面油画，汉堡：艺术馆。伊门多夫从不羞于公开露面，1984年，他在汉堡的红灯区开了一间酒吧。

约尔格·伊门多夫（Jörg Immendorff）

● 1945—2007年　　📍 德国　　🎨 油画；雕塑

伊门多夫创作了笔墨浓重的表现主义作品，这些作品本质上是非常传统的，具有衍生性（衍生自贝克曼和20世纪20年代的德国表现主义）。他在作品中阐述了如分裂的德国、环境等政治问题；使用的典型意象是，一群陌生人聚集在一间咖啡馆里，以及瞭望塔、制服、带刺的铁丝网和鹰等象征性元素。

重要作品：《浪子的历程》（*The Rake's Progress*），1992年（新泽西州：世界之家画廊）；《无题》（*Untitled*），1993年（纽约：菲利普群岛收藏）

理查德·朗（Richard Long）

● 1945—　　📍 英国
🎨 大地艺术；概念艺术；雕塑；摄影

朗是英国重要的大地艺术家，很早就取得了成功。他在30多岁时就频频获奖，并在国际上获得了认可，但是从50岁开始，他忽然变得默默无闻起来。

他是一位有着严肃创作意图的艺术家。他在大地上进行创作，将大地上的碎片（岩石、树枝、泥土）组合在具有美学意味的布局（通常是，将石头组合成巨大的圆圈、线条或者墙壁，并在上面用泥巴"作画"）中。他的早期作品以摄影的形式呈现，记录了他在走过的风景中留下的痕迹。他是像某些人所说的那样，发展了康斯特布尔·华兹华斯传统（人与自然的和谐）吗？还是恰恰相反？他可能代表了现代城市居民对自然的不理解和困惑——人们试图用城市的发展覆盖自然，把自然的某些部分改造成市政公园（无论建造的过程有多慎重），然后把自然中的东西成片或者成桶地带回城市美术馆？

重要作品：《方形地块》（*A Square of Ground*），1966年（伦敦：泰特美术馆）；《走出来的线》（*A Line Made by Walking*），1967年（伦敦：泰特美术馆）；《红板岩圈》（*Red Slate Circle*），1980年（纽约：古根海姆博物馆）；《威塞克斯火石线》（*Wessex Flint Line*），1987年（南安普顿：城市艺术画廊）

△ 共有布料（*Duvor Cloth*）
艾尔·安纳祖，2007年，铝和铜线，296.2cm×518.2cm，美国印第安纳波利斯艺术博物馆。

艾尔·安纳祖(El Anatsui)

● 1944—　　　🏳 非洲　　　✍ 雕塑；混合媒介

安纳祖出生于加纳，在非洲从事艺术创作。他以创作大型作品而闻名，这些作品由数千块折叠起皱的金属片组成——取材于当地的废品回收站——用铜线连接在一起。这些具有高度原创性的作品，灵活柔软，闪闪发光，每次安装时都采用不同的形式，它们是由当地工人组成的团队协助完成创作的。

重要作品：《新世界强国的旗帜》（*Flag for a New World Power*），2005年（艺术家本人收藏）；《庄重与优美》（*Gravity and Grace*），2010年（纽约：杰克·谢恩曼画廊）

杰夫·沃尔(Jeff Wall)

● 1946—　　　🏳 加拿大　　　✍ 摄影；概念艺术

沃尔使用西巴克罗姆工艺创作画质纯净无瑕的摄影作品，配以钢质外框，并且在作品背面用荧光管照亮。这些注重细节的照相现实主义作品创造出一种预期，即它们"来自生活"。事实上，它们都是经过精心挑选和布设的人工舞台造型，可能还会请演员来扮演角色。他的作品很好地诠释了什么是现实、什么是艺术。

重要作品：《狂风骤起（此为效仿葛饰北斋之作）》[（*A Sudden Gust of Wind*）(*After Hokusai*)]，1993年（伦敦：泰特美术馆）；《公民》（*Citizen*），1996年（瑞士巴塞尔：艺术博物馆）

安东尼·葛姆雷（Anthony Gormley）

- 1950—
- 英国
- 雕塑；装置

葛姆雷是一位声誉日隆的艺术家，他从不畏惧与时尚潮流背道而驰。

他典型的（但不是唯一的）作品是真人大小的人像：没有什么特别之处，用金属制成，有明显的焊接痕迹，以静止的姿态组合在一起。这些人像是艺术家自己身体的铸造模型。他先用保鲜膜将自己包裹严实，然后再包一层布，之后涂上湿石膏，等待石膏变干。模型制成后，他会从切割开的模型中出来，模型则被重新组装，并注入铅或其他金属，或经敲打成型，最后再将各部分焊接在一起。

葛姆雷在印度学习过佛教。毫无疑问，作为一名艺术家，他的创作目标是表达些什么（在这一点上，他可能成功了，也可能没成功），而不是迎合市场。他那件高达20米的作品《北方天使》（Angel of the North），就在通往泰恩赛德的A1公路主路途中，十分引人注目。

重要作品：《三种方法：模具、孔和通道》（Three Ways: Mould, Hole, and Passage），1981年（伦敦：泰特美术馆）；《利兹砖人设计模型》（Maquette for Leeds Brick Man），1986年（利兹：城市艺术画廊）

比尔·维奥拉（Bill Viola）

- 1951—
- 美国
- 影像；装置；摄影

维奥拉属于利用影像创造创意效果的小众艺术家之一。他用经验和理解处理古老的主题，如出生、死亡和人际关系，并以类似于绘画过程的方式建立意象。他还利用技术，让观众参与到创造最终图像的过程中来。他的作品感人至深，意义深远。他如此成功且令人信服的原因之一，是他没有将影像媒介和技术本身当作艺术创作的结果或者艺术现象。他将影像技术作为表达的工具，将自己对于人类现状想说的话传达出去。正如所有的顶尖艺术家一样，他能够十分自如地使用自己选择的媒介，并将其作用发挥到极致。

重要作品：《南特三联画》（Nantes Triptych），1992年（伦敦：泰特美术馆）；《穿越》（The Crossing），1996年（纽约：古根海姆博物馆）

北方天使（Angel of the North）
安东尼·葛姆雷，1997—1998年，高20m，钢质雕塑，英国盖茨黑德。这件富有诗意的作品，对该地区不复存在的煤矿业具有纪念意义。

头像（Head）
弗朗西斯科·克莱特，1984年，238.1cm×135.9cm，水彩画，伦敦：维多利亚和阿尔伯特博物馆。克莱门特曾说："我画的肖像一半是实际观察所得，一半是想象的产物。"

弗朗西斯科·克莱门特
(Francesco Clemente)

- 1952— 　意大利/美国　蛋彩画；水彩；油画

克莱门特出生于那不勒斯，现在住在纽约。他是当今艺术界最受尊敬的人物之一。他作品多，风格多，艺术活动涉及的国家多——什么都多。他的作品是主流当代艺术包容度的缩影。克莱门特既创作大型作品，也创作小型作品。他致力于探索双重主题，如过去与现在的关系、人与动物的关系、欧洲和美国的关系、男人和女人的关系、东方和西方的关系。他使用的素材多种多样，无可挑剔。克莱门特技术精湛，立意高深，作品中有许多象征意义需要阐释。

他的构思、技术、主题是如此正确、自信、可控，很难找到错误。但为什么那些面庞、眼睛和意象总是那么悲伤和孤独呢？任何一种呈现出如此颓废面貌的艺术，都有变得毫无激情的风险。为什么对生殖器如此着迷呢？这似乎是一种无趣的自恋：主题通常是关于性的，但是并不色情。不管怎样，这正是公共机构想要的艺术类型。

重要作品：《圆形浮雕》(Tondo)，1981年（纽约：现代艺术博物馆）；《火》(Fire)，1982年（苏黎世：托马斯·阿曼美术馆）

马丁·基彭伯格
（Martin Kippenberger）

- 1953—1997年　德国
- 油画；装置；行为艺术；版画

基彭伯格的作品包括素描、绘画、装置，以及行为艺术。他以挑衅、质疑、反权威的姿态，试图将琐碎平凡的东西和"亚文化"提升到高等艺术的地位（自1900年之后艺术家的主流行为）。他的最后一件作品，《地铁网》（MetroNet），描绘了一个虚构的地下铁路世界。

重要作品：《字母表末尾（ZYX）》[Das Ende des Alphabets (ZYX)]，1990年（根特：市立当代艺术博物馆）；《梅杜莎之筏》(The Raft of the Medusa)，1996年（旧金山：现代艺术博物馆）

辛迪·谢尔曼 （Cindy Sherman）

- 1954—　美国　摄影

谢尔曼是一位著名的纽约艺术家，深受艺术评论家的喜爱。她解构并评论女性在男性主导的消费社会中的地位，其气魄之强大，令评论家们神魂颠倒。

她的摄影作品尺寸相当大，通常使用高调的色彩，并以系列的形式出现。她饰演其中的角色，为作品布景，然后亲自拍摄。整个过程不需要其他人（也没有男性）参与。在早期的系列作品中，她将自己描绘为媒体刻板印象——普通女孩和妇女的样子。从1985年开始，她制作了一系列怪诞的图像——在一堆呕吐物或黏液中的泰迪熊、洋娃娃或其他玩具；不具人性的医疗假人；以及对早期绘画大师肖像画的滑稽再创作。她声称自己几乎是意外地发现了这种创作风格。她那些奇异的形象据说是在抨击消费主义社会中人们总是疯狂购入物品，又迅速将它们抛弃的行为。试着去辨认一下谢尔曼描绘的典型形象——职业女性、离家出走的青少年、安格尔的肖像等。

重要作品：《无题A-D》（Untitled A-D），1975年（伦敦：泰特美术馆）；《无题电影剧照》（系列）[Untitled Film Stills (series)]，1977—1980年（纽约：现代艺术博物馆）

无题电影剧照 53 号（金发女郎：灯光下的特写） [Untitled Film Still #53 (Blonde: Close-up with Lamp)]

辛迪·谢尔曼，1980年，66cm×96.5cm，明胶银盐感光照片，美国俄亥俄州奥柏林学院艾伦纪念艺术博物馆。这是一张单曝光照片，故意模仿了电影中的陈词滥调。

>> 拉格啤酒（贮藏）
[*Lager*（*Store*）]
托马斯·舒特，1978年，150块，木头和清漆；私人收藏。

重要作品：《好像是为了庆祝，我发现了一座盛开着红花的山》（*As if to Celebrate, I Discovered a Mountain Blooming with Red Flowers*），1981年（伦敦：泰特美术馆）；《无题》（*Untitled*），1983年（伦敦：泰特美术馆）；《虚无宝石》（*Void Stone*），1990年（利兹：城市艺术画廊）

托马斯·舒特 (Thomas Schütte)

○ 1954— ▯ 德国 △ 雕塑；混合媒介；素描

舒特在作品中运用了多个学科领域的技巧和理念。其作品除了雕塑以外，还有绘画和木制的建筑模型。他的作品中人物的身材、比例和所处的地点总是让人一目了然。他的作品鼓励人们对人类的现状和生存体验提出质疑，这种质疑是开放的、充满想象的，并且是不带有攻击性的。

重要作品：《哭泣的女人》（*Weinende Frau*），1989年（根特：市立当代艺术博物馆）；《比利时蓝调》（*Belgian Blues*），1990年（根特：市立当代艺术博物馆）

安尼施·卡普尔 (Anish Kapoor)

○ 1954— ▯ 英国/印度 △ 雕塑

卡普尔出生于孟买，定居在英国。他利用颜色、空间，以及可见与不可见之间的相互作用，进行三维物体的创作——充其量，是些供成人玩的高质量玩具。

他那些奇奇怪怪的物体，是使用钢、玻璃纤维或者石头等材料制作而成的，表面进行高度抛光或以强烈的色彩着色，规模通常很大。准备好暂停你的怀疑——不要把它们视为人造物体，让它们自由地作用于你的感知和想象。就这样，跟它们一起玩耍。

如果你能彻底放松，让你的思绪和目光随着它们自己的方向行进——就像你童年时，观察天空和云朵时所做的那样——你会发现这些作品中有很多东西值得欣赏。享受你跌落其中的那些令人兴奋的奇异空间，以及供你探索的那些五彩缤纷的"神奇王国"，那种事物由熟悉变得陌生的感觉，乃至那一大堆简单、无害、其实"不属于这个世界"的经历。他的作品以一种新的视角鼓舞人心地肯定了艺术的作用——艺术颂扬并创造了生活乐趣。

奇奇·史密斯 (Kiki Smith)

○ 1954— ▯ 美国
△ 雕塑；丝网印刷；人体艺术；素描

奇奇·史密斯是雕塑家托尼·史密斯的女儿，她曾短暂地接受过成为医疗技术人员的训练。她对如血液和唾液等的各种体液，以及人的身体部位十分着迷。她要么是将这些东西放在罐子里展示，要么用剪纸来表现皮肤，要么将蜡像制作成正在滴落的分泌物的样子。这些令人生厌的东西背后隐含了什么样的主题，无人知晓。

重要作品：《肋骨》（*Ribs*），1987年（纽约：古根海姆博物馆）；《无题》（*Untitled*），1992年（洛杉矶：当代艺术博物馆）

罗伯特·戈伯 (Robert Gober)

- 1954— 美国 雕塑；装置；油画；混合媒介

戈伯制作各种物体和装置。他的作品广受好评，经常在全球范围内展出。

他探索各种流行的理念，如对传统和社会规范的颠覆（幸福的家庭是压迫性的，而非有益的），同性恋政治，以及绿色环保问题。他的有些物体看起来像是从什么地方捡回来的，但实际上是戈伯制作的；其他的则是一些明显无法使用的日常物品（比如一个没有连接水管的水槽）。有时，他的作品会不会一不小心就变得太没幽默感，太拐弯抹角，太模糊晦涩，且说教色彩太重了呢？有时，他的作品是不是好像在说："今天，我的学生们，我们将要探讨当今社会中的正常和异常，以及我们应该用什么样的策略，通过创作颠覆正常预期的物体来讨论这一问题？"他对什么更感兴趣呢？是他的策略，还是那些人类问题呢？有些他选择的社会问题是不是太狭隘了呢？

重要作品：《潜意识的水槽》（*The Subconscious Sink*），1985年（明尼苏达州明尼阿波利斯：沃克艺术中心）；《监狱窗口》（*Prison Window*），1992年（旧金山：现代艺术博物馆）

杰夫·昆斯 (Jeff Koons)

- 1955— 美国 雕塑；概念艺术；油画；摄影

昆斯帅气聪明、机智幽默、口才好、受欢迎，他善于自我宣传，并且非常成功。他曾经是推销员和华尔街的商品经纪人，如今却成为当代艺术界的宠儿之一。他娶了拉·西西奥利娜（La Cicciolina，一位著名的意大利色情明星兼政治家）为妻。

他将平淡无奇的消费品进行美化和神化，使之成为艺术品。例如，他将崭新的真空吸尘器放在密封且有荧光灯照射的展柜中展示，这些展柜通常是用来存放贵重物品的；他将充气的玩具兔子浇铸成抛光的雕塑作品，如同布朗库斯的作品一般；他创作了一件真人大小的迈克尔·杰克逊模型，这件作品非常俗气，就像一个大号的迈森瓷雕；他还拍摄了自己与妻子做爱的过程，背景是经过消毒的类似于迪士尼的场所。他对新奇的东西十分着迷。

他的作品刻意表达了多层巧妙的象征意义：崭新的真空吸尘器＝类似阴茎的形状（男性）＋吸（女性）＋清洁（纯洁或善良）＋崭新（童贞和不朽）。他诠释了消费社会对成功和奢侈生活方式的不懈推崇，以及在商品可以转变为高等艺术，艺术也可以转变为商品的前提下，艺术市场的运行方式。

重要作品：《救生艇》（*Lifeboat*），1985年（汉堡：艺术馆）；《三球平衡罐》（*Three Balls Total Equilibrium Tank*），1985年（伦敦：泰特美术馆）；《粉红豹》（*Pink Panther*），1988年（纽约：索纳班画廊）；《蓝色柱子》（*Blue Poles*），2000年（纽约：古根海姆博物馆）

迈克尔·杰克逊和泡泡（*Michael Jackson and Bubbles*）杰夫·昆斯，1988年，瓷器，106.7cm×179.1cm×82.5cm。这尊雕塑是在这位歌手职业生涯的巅峰时期制作的，"泡泡"是他的家养宠物。

古德伍德的拱形结构
(*Arch at Goodwood*)
安迪·高兹沃斯,2002年,砂岩,古德伍德:卡斯雕塑基金会。开采出来的粉色石板与古老的灰色燧石墙形成鲜明对照,后者是法国囚犯在拿破仑战争时期建造的。

安迪·高兹沃斯(Andy Goldsworthy)

- 1956— 🏴 英国 🎨 雕塑;混合媒介;摄影

高兹沃斯主要在户外进行艺术创作,他利用天然材料在特定地点进行创作,作品与所选用的材料和地点相呼应。他用到的材料包括树叶、冰、树木或石头。他对自然、地点和季节高度敏感的反应,来源于英国浪漫主义风景画传统(如康斯特布尔或者帕尔默),但他给出了新的形式和理解。他灵活地运用手中的材料,其匠心之精妙,成果之绝美,可以与大自然的杰作一较高下。他的大部分作品都是为户外创作的,或者被留在户外,之后,正如他所设计的那样,这些作品最终会融化、坍塌,或者碎裂瓦解。他以摄影的方式记录这些户外作品。这些作品的照片,有的被作为独立的艺术品展出,有的被作为精美的插图放在书籍中。

重要作品:《海螺壳叶饰细雕》(*Conch Shell Leafwork*),1988年(利兹:城市艺术画廊);《邓弗里斯郡斯科尔河红潭》(*Red Pool, Scaur River, Dumfriesshire*),1994—1995年(弗吉尼亚州:斯威特布莱尔学院美术馆)

安德烈亚斯·古尔斯基
(Andreas Gursky)

- 1955— 🏴 德国 🎨 摄影

古尔斯基捕捉住了高科技、快节奏的现代社会,在商业上相当成功,也深受评论家的欢迎。他创作色彩鲜艳的大型摄影作品,捕捉晚期资本主义社会的各个方面。自20世纪80年代末以来,他创作作品的范围在规模和题材上都有所扩大(他的目光不再仅仅停留在自己的祖国德国,而是开始放眼全球)。他对资本主义社会的各种交换机制特别感兴趣。他为北美和东亚股票交易所拍摄了高度程式化的照片,照片中人群的颜色非常协调,看起来就像是抽象表现主义风格的作品。

古尔斯基可以被称为历史绘画的现代继承者,记录着我们的文化神话。但不要期望这是一种全景式的记录,他的兴趣在集体以及共性,而非个体或个人特点上。

重要作品:《史基浦》(*Schiphol*),1994年(纽约:大都会艺术博物馆);《新加坡证券交易所》(*Singapore Stock Exchange*),1997年(纽约:古根海姆博物馆);《99美分》(*99 Cent*),1999年(纽约:大都会艺术博物馆)

菲利克斯·冈萨雷斯·托雷斯
(Felix Gonzalez-Torres)

- 1957—1996年 🏴 古巴/美国
🎨 概念艺术;装置;混合媒介

冈萨雷斯·托雷斯是"态度公正"的典范:古巴人、男同、住在大城市,年纪轻轻就撒手人寰,而且死得很悲惨(死于艾滋病)。他创作概念艺术,以成堆的糖果或纸张、照片、灯泡等为特色。据称,他所探讨的主题是疾病、死亡、爱、失落——生命的悲凉与无常——这些主题在他的作品中充满了诗意一般的气息。

也许他的作品并没有达到其所宣称的目的,除非我们去看博物馆发放的宣传手册和目录册,或相关的学术文章。那么是谁在创作艺术品呢?是艺术家还是博物馆馆长?这到底是不是一个艺术品被用心完成后却收效甚微的实例呢?

重要作品:《无题(死于枪下)》[*Untitled (Death by Gun)*],1990年开始创作(仍在创作之中)(纽约:现代艺术博物馆);《无题(公众舆论)》[*Untitled (Public Opinion)*],1991年(纽约:古根海姆博物馆)

弗朗西斯·埃利斯 (Francis Alÿs)

- 1959—
- 比利时
- 概念艺术；油画；行为艺术；混合媒介

埃利斯是一位画家，同时也是一位概念艺术家和行为艺术家。他主要活跃于墨西哥城，并在那里开展了一些艺术项目，这些项目经过精心设计，据称是为了记录（平庸的或超现实的）城市体验的。他的一些作品还有其他人，例如广告画家的参与。有一次，埃利斯拖着一只磁铁做的狗穿过城市，一边走一边吸附金属碎屑。

重要作品：《最后的小丑》(*The Last Clown*)，1995—2000年（伦敦：利森画廊）；《60中的61》(*61 out of 60*)，1999年（伦敦：利森画廊）

让-米歇尔·巴斯奎特 (Jean-Michel Basquiat)

- 1960—1988年
- 美国
- 丙烯；混合媒介；拼贴画

巴斯奎特是一位年轻的中产阶级黑人，也是一个纽约客，在28岁时死于药物过量。他是一位自学成才的艺术家，狂热且多产，其作品有力地反映了他所在城市和所处时代的困扰和冲突。巴斯奎特的大型作品，在外观、内容和粗糙程度上都与建筑物上的涂鸦（他的艺术生涯开始于秘密地非法在公共建筑物上绘画）相似。它们纯粹的能量、规模、数量和一致性，象征着一种寻求释放或大声呼救的诉求。它们令人震惊、引人争论，也许还很丑陋，甚至是嗜毒的产物——但它们却不是枯燥乏味、可有可无的作品。

他作品中的文字、图像和拼贴材料，反映了街头生活的样子。街头是他成长和生活过的地方。以下元素在他的作品中尤其重要：种族主义，金钱（艺术市场抬高了他的身价，他的作品售价很高），剥削，第三世界文化，漫画，电视和电影，说唱音乐，霹雳舞，垃圾食品，黑人英雄，城市贫民窟，以及性。

重要作品：《无题（颅骨）》[*Untitled*(*Skull*)]，1981年（圣塔莫尼卡：布罗德艺术基金会）；《圣徒》(*Saint*)，1982年（苏黎世：布鲁诺·比朔夫贝格尔画廊）

利润 I (*Profit I*)
让-米歇尔·巴斯奎特，1982年，229.5cm×134cm，布面丙烯和喷漆。作品在2002年以550万美元的价格售出，卖家是重金属乐队"金属乐队"(Metallica)的鼓手拉尔斯·乌尔里希(Lars Ulrich)。

支持比尔·T.琼斯的五位艺术家的作品/阿尼·赞恩和公司(*Portfolio of 5 Artists in Support of Bill T. Jones/Arnie Zane and Company*)

基思·哈林,1986年,229.5cm×134cm。这是一组版画,系哈林受灵感启发而创作,直接印在了舞蹈编导比尔·T.琼斯的身上。

基思·哈林(Keith Haring)

- 1958—1990年　美国
- 素描;油画;混合媒介;雕塑

哈林曾接受过正规的美术训练,并作为一名涂鸦艺术家,在纽约地铁上留下了最初的艺术印记。在此后的艺术生涯中,他将兴趣主要放在以T恤、徽章等形式,推销自己易于辨识的艺术形象(有着粗黑的线条轮廓,结构简单,做着各种无厘头的事情,像别针一样的人物形象)上。他是将艺术和艺术家作为品牌形象的典型人物。他于1990年死于艾滋病。

重要作品:《地铁上的画》(*Subway Drawing*),1980—1981年(纽约:海德收藏艺术博物馆);《自画像》(*Self-Portrait*),1989年(佛罗伦萨:乌菲兹美术馆)

格雷森·佩里(Grayson Perry)

- 1960—　英国
- 混合媒介;陶瓷;织物;金属制品;素描

佩里是至今还在创作的艺术家中最聪明的。他意识到,建立一种媒体感兴趣的个人形象很有必要,于是便以异装癖的形象出现在公众面前。在满足了媒体的期望之后,他开始将媒体的注意力转移到他的诉求上。佩里对与自己境遇相似的人群极为关注,会以最微妙的方式来探求他们的行为动机。尽管佩里以陶瓷作品而闻名,但陶瓷作品却不是他的强项(佩里对这一媒介没有真正的感觉)。他真正能发挥创造力的领域是金属制品、织物和缝纫。

重要作品:《战争之母》(*Mother of All Battles*),1996年(金泽:二十一世纪当代艺术博物馆);《舒适的挂毯》(*Comfort Blanket*),2014年(伦敦:维多利亚米罗)

翠西·艾敏(Tracey Emin)

- 1963—　英国　装置;概念艺术;雕塑;影像

艾敏是艺术界最伟大的战士之一。她以一种深刻且令人敬佩的忠诚对待周遭的一切,无论是对朋友、同事,她所教的学生,皇家艺术学院,还是对许多有价值的慈善事业都是如此。但是她的艺术呢?只有艺术才能决定她是被人们铭记,还是被人们遗忘。在她的标志性作品《我的床》(*My Bed*)中,她将自己悲惨的青春完完全全地呈现了出来(13岁遭强奸;无休止的滥交;大量短暂的恋情,堕胎)。这种公开披露是勇敢的,但她的作品更多的是在以一种近乎策展的方式,记录着她的存在。创作那些我们称为艺术品的事物、装置,并以此作为自我解释和自我辩白,是一种需要。这种需要现在已经成为艺术的重要组成部分。名人或艺术家本身就可以成为艺术作品这种主张,究竟有多大的效力呢?

重要作品:《爱我就好》(*Just Love Me*),1998年(挪威卑尔根:美术馆);《仇恨和权力可能是一件可怕的事情》(*Hate and Power Can Be a Terrible Thing*),2004年(伦敦:泰特美术馆)

我的床(*My Bed*)
翠西·艾敏,1998年,床垫、床单、枕头、物品,79cm×211cm×234cm,1999年特纳奖(Turner Prize)入围作品,2014年以220万美元的价格售出。

雷切尔·怀特瑞德
(Rachel Whiteread)

- 1963—
- 英国
- 雕塑;素描;版画

怀特瑞德曾经是最时尚的英国年轻艺术家之一,他一度引起了国际上的关注,并在媒体上频频亮相。

她的作品真诚、严谨、质朴。她用混凝土、树脂、橡胶之类的材料,来浇筑日常物品和空间的实物模型。例如浴缸的内部空间模型、椅子下方的空间模型,以及她最为出名的作品,一座维多利亚式房屋(该房屋随后被地方当局拆除)里所有房间的内部空间模型。她创作的基本原理,是将我们居住的普通庸常的空间变得实在而具体,并在其中留下我们存在的印记。

她最重要的作品是位于维也纳犹太广场的大屠杀纪念碑(Judenplatz Holocaust Memorial),该纪念碑于2000年完工——怀特瑞德的设计方案在国际竞标中全票通过。这件作品看起来就像是一个形状奇特的混凝土掩体,外立面是相同书籍的书口铸模,书名隐匿无从知晓。主立面的中心是没有把手的双扇门,由内而外铸造,无法打开。在这座城市优雅精致的历史建筑中,这是一种有意识的残酷存在,其有力的象征意义是直接而明确的。

重要作品:《无题(独立的床)》[*Untitled*(*Freestanding Bed*)],1991年(南安普顿:城市艺术画廊);《无题(气垫床II)》[*Untitled*(*Air Bed II*)],1992年(伦敦:泰特美术馆);《无题(地板/天花板)》[*Untitled*(*Floor/Ceiling*)],1993年(伦敦:泰特美术馆);纪念碑(柱基上的树脂雕塑)[*Monument*(*resin sculpture on a plinth*)],2001年(伦敦:特拉法加广场)

无题(逃生梯)[*Untitled*(*Fire Escape*)]
雷切尔·怀特瑞德,2002年,736cm×547.1cm×600.4cm,石膏、玻璃纤维树脂、木头,美国德克萨斯州,休斯敦:美术博物馆。在这部作品中,艺术家将外围空间而不是封闭空间浇筑成型,并将各部分重新配置,创造出平衡的抽象形态。

森万里子(Mariko Mori)

- 1967—
- 日本/美国
- 影像;摄影

森万里子使用西巴克罗姆工艺以及影像进行艺术创作。其作品风格奇幻丰富,作品的中心是她自己盛装打扮的形象。她说自己是在塑造一个乌托邦的形象,并强调相信乌托邦和乐观主义的必要性。

但事实上,森万里子描绘的并不是真正的乌托邦愿景。乌托邦旨在改革重要的道德、社会、政治和环境问题,而森万里子描绘的则是全球超级消费者的梦想世界。这些超级消费者最大的野心是拥有那些最新的"必须拥有"的品牌。这种艺术自然是有成效的,但仍然是相当自恋的。

重要作品:《空洞的梦》(*Empty Dream*),1995年(芝加哥:当代艺术博物馆);《一个明星的诞生》(*Birth of a Star*),1995年(芝加哥:当代艺术博物馆)

远离羊群（第二版）
[Away From the Flock (second version)]

达米恩·赫斯特，1994年，96cm×149cm×51cm，钢、玻璃、甲醛溶液、羔羊，伦敦：白色立方体画廊。原件被毁，此为复制品。

达米恩·赫斯特（Damien Hirst）

● 1965—　🚩 英国　✎ 概念艺术；装置；雕塑；混合媒介；影像

从艺术品中赚钱没有什么可耻的，一些最伟大的艺术家都是精明的商人（如提香、鲁本斯）。然而，那些主要是为了赚钱而成为艺术家的人（有很多），几乎都已经消失得无影无踪了。

达米恩·赫斯特一直公开表示自己对于金钱的渴望，他和他的经销商一起取得了巨大的成功。他利用助手创建了一条生产线，向艺术品市场提供它想要的东西。他声称要诠释生死问题，以及当前社会的困扰，例如基因工程、对健康问题以及年老体衰的焦虑等。

他因将动物浸泡在甲醛中保存，并以此作为艺术作品而闻名。他用来创作"艺术"的物品几乎无所不包：尸体、烟蒂、颜料和影像。他曾是英国名气最大的年轻人，现在已步入中年。人们开始质疑他作品的质量和原创性，以及他还能操控市场多久。

重要作品：《无生命形态》（Forms Without Life），1991年（伦敦：泰特美术馆）；《爱与不爱》（In and Out of Love），1991年（伦敦：萨奇画廊）；《浪子回头》（Prodigal Son），1994年（伦敦：白色立方体画廊）

马修·巴尼（Matthew Barney）

● 1967—　🚩 美国　✎ 概念艺术；装置；影像；混合媒介

巴尼曾是一名医学生，他以创作电影表演、装置、影像和艺术书籍而闻名。这些创作均有相同的叙事和主题，彼此紧密关联。他对令人生厌之物十分感兴趣——用凡士林制成的黏液、奇形怪状的模型等。

这些作品隐含的意思并不明确：他是在试图对西方消费社会做出评价或批评吗？即使是这样，他是不是仅仅迎合了西方消费社会固有的窥探癖和自恋呢？西方消费社会即使是在扭曲、可憎或充满暴力时，也热衷于自我窥视。

重要作品：《悬丝》（The Cremaster Cycle），1994—2002年（纽约：古根海姆博物馆）；《变性与性压抑》（Transexualis and Repressia），1996年（旧金山：现代艺术博物馆）

克里斯·奥菲利（Chris Ofili）

● 1968—　🚩 英国　✎ 混合媒介；拼贴画

奥菲利的作品尺幅巨大，技术复杂，一般是由一层层的颜料、树脂、发光装饰物和拼贴画叠加而成的。他以在画布上使用大象的粪便，或将其放在画作下面作为支撑物而著称（这是他1992年的津巴布韦之行的结果，那里是他的文化故乡）。他借用《圣经》、爵士乐和色情作品中的文化元素，诠释了关于黑人身份和遭遇的问题。他有潜力，但还没有完全发挥出来。

重要作品：《神猴》（Monkey Magic），1995年（洛杉矶：当代艺术博物馆）；《女人不要哭泣》（No Woman No Cry），1998年（伦敦：泰特美术馆）

未来的大师？

以下是自1970年以来具有代表性的艺术家。他们成功地吸引了来自媒体、市场、博物馆馆长及艺术家同行的注意。这种关注是否会持续几年，甚至几代人，还无法预料。在此，我们并不向他们提出要求，只希望大家能够关注他们。

李暐 (Li Wei)

- 1970—
- 中国
- 行为艺术；摄影

李暐将行为艺术与摄影艺术结合起来，将自己和拍摄对象描绘在明显有悖于重力的情境中，让人产生错觉。

李洪波 (Li Hongbo)

- 1974—
- 中国
- 雕塑

李洪波创作了栩栩如生的纸雕塑，其蜂窝结构使雕塑被拉伸和扭曲到迷人的效果。

束芋 (Tabaimo)

- 1975—
- 日本
- 影像；素描；装置

束芋的沉浸式视频装置结合了手绘图像和数字操作，唤起了大众对日本传统的木刻版画的关注，并引发了对现代日本社会的讨论。

乔恩·柏格曼 (Jon Burgerman)

- 1979—
- 英国
- 混合媒介；素描；图书插画

伯格曼通过不同的媒体创作出独特而幽默的作品，利用戏剧和即兴创作的元素，把表情符号般的涂鸦变成高级艺术。

安东尼·李斯特 (Anthony Lister)

- 1979—
- 澳大利亚
- 混合媒介；绘画；雕塑

作为一名涂鸦艺术家、画家和装置艺术家，李斯特以使用高度个人化和色彩丰富的具象图像而闻名。这些图像包括奇怪的面孔、人物，甚至还有更奇怪的生物。

康纳·哈林顿 (Conor Harrington)

- 1980—
- 爱尔兰
- 绘画；壁画；装置

哈灵顿创作的绘画和大型街头壁画，将古代艺术大师的意象与表现主义绘画技巧融为一体，创造出一种生动而新颖的艺术类型。

丹尼尔·阿尔轩 (Daniel Arsham)

- 1980—
- 美国
- 雕塑；行为艺术；装置；概念艺术

通过将建筑、设计、雕塑、舞蹈和表演融合起来，阿尔轩的多学科艺术对运动、空间和结构的原有观念进行了探索。

尼德卡·阿库尼里·克罗斯比 (Njideka Akunyili Crosby)

- 1983—
- 尼日利亚
- 摄影；绘画；拼贴画

阿库尼里·克罗斯比创作的拼贴画和摄影作品，以图像的形式探讨了她个人生活在两种文化之间所面临的挑战（她出生在尼日利亚，现在生活在美国）。

卢西恩·史密斯 (Lucien Smith)

- 1989—
- 美国
- 混合媒介；现成品；拼贴画；绘画

作为一名艺术家和电影制片人，史密斯以在画作中使用现成材料和拼贴画而闻名，这一风格深受1945年后欧洲抽象派的影响。

术语表

A

暗箱：一种盒子状的装置，通过小孔或透镜将图像投射到一张纸或其他材料上，以便描摹出其轮廓。它的工作原理与简单的照相机相同。

B

巴比松画派：19世纪中叶法国写实主义画派，因枫丹白露森林区的巴比松村而得名。该派画家向往并赞颂大自然，采取"对景写生"的方式，再现自然景色。

巴黎画派：涵盖了20世纪上半叶在巴黎开创新思想的各种艺术家、流派和运动。

巴洛克：17世纪盛行于欧洲的一种艺术风格，它打破了人们对传统的审美认知，在各个艺术领域表现出贫穷过后的奢靡风格，见证了艺术史上一些最为宏伟壮观的建筑、绘画以及雕塑作品的创作。

拜占庭艺术：公元4—15世纪盛行于以君士坦丁堡为中心的拜占庭帝国，其目的在于宣扬基督教神学和崇拜帝王。

版画：自早期文艺复兴以来被广泛使用的一种印刷工艺，用锋利的V形工具在金属板上刻下精确、清晰的线条。

半色调：一种用点的形状、大小、疏密产生有中间亮度底色的技术。

包豪斯：1919年在德国开办的一所著名的现代艺术学校，1933年被纳粹关闭。它在建筑和设计领域有很大的影响力。

比德迈耶：19世纪上半叶在澳大利亚和德国盛行的一种艺术风格，具有脱离政治和庸俗化的倾向。它是拿破仑战争后欧洲失望情绪的一种反映，其本质特征是"伤感大地上的快乐"。

表现主义：艺术家们将色彩、画面、空间、比例、形式、鲜明的主题，或其中几项的组合以扭曲的形态表现出来，以此来传达他们超凡的感受能力。这种风格在德国艺术界尤为盛行。

波普艺术：实际上就是流行艺术，又称新写实主义，20世纪50年代萌发于英国，50年代中期鼎盛于美国。作品中大量运用废弃物、商品招贴、各种报刊图片作拼贴组合。认为公众创造的都市文化是现代艺术创作的绝好材料。

博洛尼亚画派：17世纪意大利博洛尼亚及其周边地区的重要艺术流派，该流派成功地将古典主义与戏剧结合起来。

C

草书：一种手工制作的书籍，其中的文字和图像通常用金、银或彩色颜料绘制，以增加其视觉吸引力和价值。

超现实主义：20世纪30年代主要的先锋派运动，深受弗洛伊德潜意识理论的影响，试图突破符合逻辑与实际的现实观念，把现实观念与本能、潜意识和梦的经验相糅合，以达到绝对的和超现实的情境。这种不受理性和道德观念束缚的美学观念，促使艺术家们使用不用手法来表现原始的冲动和自由意向的释放。

抽象表现主义：20世纪50年代起源于美国的绘画艺术流派，结合了抽象和表现主义两种艺术流派的主要特征，反对制造幻觉的具象绘画和传统艺术的美学逻辑，强调艺术中的自我表现和形式纯粹性。

抽象艺术：一种不依赖具象形象或现实主题的艺术形式，主要通过色彩、线条、形状等元素来表达艺术家的情感和观念。

错视画：利用真实图像的立体感、逼真性，在二维平面上创造出逼真的三维幻觉，使人产生错觉的艺术形式。

D

达达主义：现代第一个反艺术的运动，达达主义者故意使用荒谬、庸俗，以及有冒犯性的作品来冲击和挑战所有关于艺术、生活和社会的现有观念。

大地艺术：20世纪60年代末出现于欧美的美术思潮，以大地作为艺术创作的对象，如在沙漠上挖坑造型等，大地艺术家普遍厌倦现代都市生活和高度标准化的工业文明，主张返回自然，认为埃及的金字塔、史前的巨石建筑等才是人类文明的精华，才具有人与自然亲密无间的联系。

大旅行：流行于18世纪和19世纪——在欧洲各地参观主要景点和艺术作品，体验生活。

点彩派：修拉运用分光法创设的画法，即以小色点来进行绘画创作。

雕塑： 指用各种可塑材料或可雕、可刻的硬质材料创造出的具有一定空间的可视、可触的立体艺术品。

动态雕塑： 一种能够活动的雕塑形象。主要利用机械、电力、风力及光照等手段，使雕塑品活动，或通过错觉使其看似在活动。

F

非具象艺术： 见"抽象艺术"。

分光法： 一种通过光学变化来获得色彩效果的绘画方法，分光法不在调色盘中混合颜料，而是在画布上并排铺设纯色的小点，离远看时，由于光的作用，眼睛将无法区分这些色块，并会将它们混合起来，形成另外一种颜色的体验。修拉是分光法的创始人。

分离派： 19世纪90年代，维也纳、慕尼黑、柏林等地的一些画家团体试图摆脱官方画院，从而更大程度地推广新的理念和风格。他们为自己取名为"分离派"，并举办了风格前卫的画展，在当时引起了相关人员的强烈不满。最终，这些团体因内部的政治矛盾而导致了进一步的分裂。

分析立体主义： 1908—1911年是毕加索和布拉克第一阶段的立体主义探索时期，即所谓的分析立体主义阶段。在这期间，两位艺术家的创作通常都尽量避免带有明显的现实主义倾向和情感色彩，代之以打散重构的形态，含蓄、柔和的色彩来表现幽静、安逸的生活主题。

风格派： 1917—1928年以荷兰为中心的现代艺术流派，因荷兰画家蒙德里安于1917年创办的《风格》杂志而得名。主张艺术语言的抽象化和单纯化，将作品的色彩限制在原色、黑色和白色上，并将造型限制在横向与垂直的韵律节奏上。

风景画： 以自然风景为主要题材的绘画。开始于17世纪，并于19世纪末取代历史绘画。

风俗画： 风俗是一种表现日常场景和事件的艺术体裁，欧洲风俗画产生于文艺复兴时期，兴盛于17—19世纪。

枫丹白露画派： 16世纪装饰法国枫丹白露宫的宫廷艺术流派，为了与当时宫廷气氛保持一致，他们的装饰作品主题大多有比喻性和象征性，以高贵典雅的效果为主，后来被欧洲各国宫廷所模仿。

讽刺画： 一种平面艺术，以夸张或扭曲的绘画手法达到幽默甚至讽刺的效果。

浮雕： 雕刻的一种，是指在一块平板上将要塑造的形象雕刻出来，使其脱离原来材料的平面。一般分为浅浮雕、高浮雕和凹雕三种。

浮雕版画： 一种版画制作技术，先在版面上刻凿出凸起的图案，然后涂上颜料，最后将图案印在纸张或其他材料上。

G

概念艺术： 20世纪60年代末至70年代初逐步盛行起来的一种艺术风格，其特点是以思想或观念来创作艺术作品。概念艺术完全颠覆了传统艺术的审美标准和思维惯性，认为艺术的目的就在于表达艺术家的思想观念，根本不在乎观众能否理解或接受。

哥特复兴风格： 18世纪英国兴起了一场保护古建筑的运动，并由此激发了人们对古建筑的兴趣，古建筑风格得以复兴。

哥特式： 12—17世纪流行于欧洲的建筑风格和艺术风格，以高耸垂直的尖拱为主要特征，反映了基督教盛行的时代观念和中世纪城市发展的物质文化面貌。

构成主义： 构成主义是俄国重要的先锋派艺术运动，关注抽象、空间、新材料、3D形状，以及社会变革等因素。

构图： 绘画时根据题材和主题思想的要求，把要表现的形象适当地组织起来，构成一个协调完整的画面。

古代大师： 指欧洲绘画史上的一些著名画家，通常是指文艺复兴早期到19世纪中期的画家。

古典主义： 17世纪盛行于法国，后流行于欧洲的一种文学思潮，因主张以古希腊古罗马文学为典范而得名。

怪诞艺术： 常采用扭曲、夸张、变形的方式创造出显示生命特征的艺术形象。这种扭曲变形往往是对生命体的扭曲变形，或者说所创造出来的形象往往是扭曲变形的生命体。生命特征常常是怪诞艺术形象的一个重要特征，而对于怪诞艺术形象的生命意识是产生怪诞效果的重要原因。

国际哥特式艺术： 流行于14世纪末15世纪初的一种绘画风格。其色彩丰富，装饰性强，有大量的写实细节。

H

哈德逊河画派： 一群组织松散的美国画家，

他们在美国建立了风景画的新传统。

海景画： 以大海为主题的画。以船为题材的，被称为海洋画。

后印象主义： 法国美术史上继印象主义之后的美术现象，尽管印象主义解放了艺术，但仅仅关注画作表象及瞬间的理念必然会限制其情感表达的范围。大约从19世纪80年代开始，很多画家开始尝试在印象主义提倡的视觉自由的基础上，更多地强调形式和内容的融合，于是形成了后印象主义。

环境艺术： 借助于物质科学技术手段，以艺术的表现形式来创造人类生存与生活的空间环境。它始终与使用者联系在一起，是一门实用与艺术相结合的空间艺术。

混合媒介： 用多种材料和技术制作而成的艺术作品。

J

极简主义： 20世纪60年代开始流行的一种艺术，专为画廊和博物馆展览而设计。极简主义主要描述抽象的、几何的绘画和雕刻。其特点鲜明，代表作品仅仅是点线面的组合，以突出形式和色彩。简单来说，极简主义就是事物的本质。

祭坛画： 一种画在木板上，置于祭坛或祭坛后方的类似中国屏风式的宗教画，是中世纪欧洲宗教绘画的重要形式之一。

祭坛台： 在祭坛画中，嵌在主画底部框架中的小尺寸画条。它们通常是与主画主题相关的叙事性场景。

加洛林艺术： 公元8—9世纪查理曼大帝及其继任者们统治时期的艺术，史称为"加洛林文艺复兴"。

介质： 用来制作艺术品的材料，如木炭或黏土。

静物画： 一种绘画风格，主要描绘无生命的物体，如花卉、水果、餐具等。

具象艺术： 抽象艺术的对立面。指绘画和雕塑作品中的平面和三维形象具有可识别性，与人们在现实世界中所能体验到的对象一样真实。

K

卡拉瓦乔派画家： 受意大利画家卡拉瓦乔影响的一群艺术家，他们在17世纪初模仿并发扬了卡拉瓦乔的绘画风格，其特点是强烈的光影对比和戏剧性的表现。

空间透视法： 一种绘画技巧，通过模拟光线散射和颜色变化来表现远近关系和空间深度。

L

垃圾箱画派： 由美国绘画家和插画家组成的进步群体，垃圾箱画派的画家们想要创造一种表达真实城市生活的艺术，而不是当时流行的表现资产阶级奢华生活的艺术。

历史画： 一种以描绘历史事件、宗教故事或神话传说为主题的绘画形式。

立体主义： 20世纪最有影响力的艺术风格之一，主张通过解析重构和错位等形式来表达艺术家的个人意志。立体主义艺术家以许多的视角来描写对象，并将其置于同一个画面之中，以此来表达对象最为完整的形象。

罗马式： 11—12世纪欧洲基督教流行地区的主要建筑风格，以厚墙、小窗和圆形拱门为特征。罗马式艺术风格也体现在雕刻、绘画及工艺美术等其他方面。

洛可可艺术： 起源于18世纪的法国，最初是为了反对宫廷的繁文缛节艺术而兴起的。该艺术形式具有轻快、精致、细腻、优雅等特点。

M

蒙太奇： 利用现成的摄影和印刷图像(如杂志广告)进行排列和粘贴，制成艺术品。

木刻： 最基本的版画技术，通过这一技术将设图案刻在一块木头上，15世纪和16世纪的大部分版画，尤其是用于书籍插图的作品，都采用了这一技术。后来这一技术被金属板雕镂所取代，直到19世纪末才被重新恢复使用。

N

拿撒勒画派： 1809年由一群进步的德国年轻人组成的团体，他们极力反对18世纪的新古典主义，主张恢复纯粹的基督教精神，认为一切艺术都应为道德或宗教目的服务。

纳比画派： 由一群具有叛逆精神的年轻艺术家组成的艺术团体，其作品形体高度简化，线条轮廓强烈、具有突出的艺术特点。

逆光摄影： 逆光是一种具有艺术魅力和较强表现力的光照，它能使画面产生完全不同于我们肉眼在现场所见到的实际光线的艺术效果。

纽约画派： 见"抽象表现主义"。

诺威奇画派： 诺威奇画派由约翰·克罗姆创办，是英国重要的艺术流派。该画派以诺威奇以及诺福克附近的风景和海景等为创作主题，崇尚户外写生，而非画室创作。

O

欧普艺术： 源于1955年法国的艺术运动，后被认可为一种艺术形式，是利用人类视觉上的错觉绘制而成的绘画艺术。它主要采用黑白或者彩色几何形体的复杂排列、对比、交错和重叠等手法给人以视觉错乱的印象。

P

贫穷艺术： 20世界60年代在意大利兴起的一场艺术运动。"贫穷艺术"的作品均由简单、廉价的材料制成，带有强烈的政治目的。

平面艺术： 主要依靠线条而非色彩的艺术，如绘画、插图、雕刻和版画。

Q

前缩透视法： 让形体在空间上显得向前突出或向后退去的一种方法。如作品中要表现拳头对我们的正拳攻击，则拳头被特写放大，前臂缩小变短。

桥社： 1905—1913年德累斯顿一个重要的表现主义先锋团体，他们通过描绘现代都市、风景及人物，来表达激进的政治理念和社会观点。受到当时最先进的巴黎思潮和欧洲外原始艺术的影响，其作品色彩亮丽，轮廓粗犷，技法质朴。他们还使木刻工艺再次成为一种表达的媒介。

青骑士： 德国表现主义的重要团体，由先锋派艺术家们自由组成，成立于慕尼黑，青骑士派画家希望通过抽象和简化的手法，以及色彩的力量，将精神价值内置于艺术之中。

R

人体艺术： 指艺术家以自己的身体为题材，传达主体特定的思想、观念、心理与情感活动的一种艺术形态，出现于20世纪60年代。人体艺术是因人们对自身面部丰富的表情、身体姿态、动作的优雅等的日渐钟情而产生的。

S

色调： 在画面上表现情感的设色及浓淡，通常被描述为颜色。

色域绘画： 抽象表现主义绘画的一种，其主要特征是采用大片的色彩，没有明显的焦点或注意点。

沙龙： 法国官方举办的年度公共艺术展，它维护了学院派品味的绝对地位——推崇历史画题材、精雕细琢的绘画风格以及强烈的明暗对比。对这一标准的刻板执行，把许多想尝试新画法的艺术家挡在了门外。

上釉： 在一层已经干燥的油画颜料上覆盖一层不同颜色的透明层的技法。这是早期大师级作品色彩效果丰富、微妙的原因之一。

社会现实主义： 一种描绘现实生活中社会问题和劳动阶级生活的艺术和文学流派，揭示了社会的不公和压迫。

升华： 由艺术品或大自然展现出的一种高贵或令人敬畏的感受。这是在18世纪得到很多讨论的美学概念，在18世纪晚期和19世纪早期达到顶峰。

圣艾夫斯团体： 20世纪40年代至60年代工作在康沃尔圣艾斯夫的一些英国艺术家。

圣像： 一种神圣的形象，尤指为希腊和俄罗斯东正教教堂制作的基督、圣母和圣徒的形象。

湿壁画： 在墙上的湿灰泥上作画，是一种优秀的壁画画法，这种绘画方法要求画家用笔果断且准确，因为颜色一旦被吸收进灰泥中，便很难修改。米开朗基罗在西斯廷教堂的天花板上画的壁画最为壮观。

石版画： 属平版版画类，其印版材料为石板，这种复杂的版画制作过程产生的图像看起来好像是用柔软的蜡笔制作的。

时祷书： 中世纪基督教徒的祈祷书，每一本时祷书的手稿都是独特的，里面有日间需要诵读的祷文、纪念圣徒的祷文和一年中特殊宗教节日用的祷文等。

蚀刻版画： 一种自17世纪以来被广泛使用的印刷工艺。常用的方法是把画稿复制到透明的涤纶纸上，经过蚀刻和染色，在铝板表面形成有凹凸立体线条的彩色版画。首先用手画线，然后用酸使线渗入金属板。

双联画： 一种艺术表现和创作形式，是由两块彩绘或雕刻的作品组成的艺术品。

速写： 一种运用生动的手法快速抓住对象造型本质的方法。艺术家可通过速写对一幅画的大致思路进行整理，或记录其基本特征。

T

透视法： 以现实客观的观察方式，在两维的平面上利用线和面趋向会合的视错觉原理刻画三维物体的艺术表现手法。

W

外光派画法： 一种在户外直接观察创作主题，捕捉光影及氛围瞬间效果的绘画手法。外光派画法通常是印象派画家采用的一种画法，最早可追溯至18世纪末，当时的画家现在大自然中进行油画速写，随后在画室里创作正式的大幅风景画时再把室外速写的主题画在画布上。

唯美主义、唯美运动： 见"为艺术而艺术"。

为艺术而艺术： 19世纪欧洲最有影响力的艺术观念之一，唯美主义的基本观点，主张艺术为其本身而存在，与道德、宗教、政治等无关，只与其自身的色彩、形式等美学属性有关。

未来主义： 起源于意大利，是最重要的早期先锋派艺术运动之一。使用立体主义等先锋派风格来歌颂现代生活带来的技术、机械化、力量与速度。

文艺复兴： 14—16世纪在欧洲许多国家先后发生的新兴资产阶级反对封建主阶级和宗教神学的一次思想文化运动。在这个时期，古希腊罗马文化重新受到重视，新兴资产阶级的思想家们纷纷学习希腊文，掀起研究古代文化的热潮。

乌特勒支画派： 17世纪初荷兰乌特勒支地区极具影响力的画派，画风源于意大利画家卡拉瓦乔自然主义的写实风格，在荷兰当时独特的历史背景下，他们的主张及艺术实践，成为17世纪荷兰现实主义艺术的先声。

X

先锋派： 现代主义诸流派之一，是具有创新精神、领先于时代主流的艺术。其特征为反对传统文化，刻意违反约定俗成的创作原则及欣赏习惯。

现代艺术： 19世纪末到20世纪中叶的艺术运动，包括抽象表现主义、立体主义、超现实主义等多种艺术风格，囊括了当时产生的所有先锋派作品。

现实主义： 形成于19世纪中叶的一场以法国为主的艺术和文学的进步运动。现实主义聚焦于社会现实，更倾向于实事的表达，而非理想或者美学。现实主义者排斥学院派，认为其太过虚伪；拒绝浪漫主义，认为其过多关注想象。他们想要破除社会和艺术中的虚伪，因此，现实主义运动推动了一场社会的变革，并且有着其坚定的政治诉求。现实主义受到新兴的、带有民主色彩的思维方式影响，以反政府为己责，呼吁个人的权利，对当时的艺术界产生了深远的影响。

象征主义： 作为一种进步运动开始于19世纪的法国，其先驱是法国诗人波德莱尔，象征主义影响了很大一部分对神秘主义和精神世界感兴趣的艺术家，他们强调主观、个性，主张以心灵的想象创造某种带有暗示和象征性的神奇画面，他们不再把一时所见真实地表现出来，而是通过特定形象的综合来表达自己的观念和内在的精神世界。

新古典主义： 以复兴古希腊罗马艺术为旗号的古典主义艺术，早在17世纪的法国就已出现。一直延续到19世纪初叶，成为欧洲文学艺术的主要思潮。

新客观主义： 20世纪20年代德国艺术界掀起的一场批判表现主义的艺术运动，它把创作基础确定在风格和内容的客观性上。

行动绘画： 一种抽象表现主义绘画风格，画家通过直接将颜料泼洒、滴落或涂抹在画布上来表达情感和创造力。

虚空派： 一种象征艺术的静物绘画。虚空派的绘画试图表达在绝对的死亡面前，一切浮华的人生享乐都是虚无的。也因此，虚空派在对世界的描绘中透露出一种阴暗的视角。这些作品中的物体往往象征着生命的脆弱与短暂，以及死亡。

叙事艺术： 讲述故事的艺术，一些早期人类艺术的证据表明，人们用照片讲故事。它利用视觉形象的力量来引发想象，唤起情绪，捕捉普遍的文化真理和愿望。叙事艺术与其他类型的区别在于它能够在不同的文化中讲述一个故事，为后代保存。

旋涡主义： 1913—1915年的一场英国先锋派艺术运动，旋涡主义虽存在时间不长，但意义重大，它是英国抽象主义第一次有组织的运动。旋涡主义画派吸取了立体主义和未来主义的理念，旨在撼动裹足不前的英国艺术界。该画派的主要人物是珀西·温德汉姆·刘易斯，1915年，旋涡主义画派在唯一的一次展出之后宣告终结，但它却为英国现代主义发展留下了宝贵的财富。

学院： 由君主或国家资助的官方机构，负责组织、宣传画展，实行艺术教育，制定规则和标准等。

学院派： 17世纪形成于欧洲的绘画流派，以古典传统维护者自居，排斥其他学派的创造和革新。观点相对保守，以宗教和神话为题材，作品多为权贵服务。

学院派风格： 19世纪保守的艺术学院推崇的一种注重传统、规范和技巧，追求完美和精

细的艺术表现方式。

Y

样式主义： 16世纪中后期在意大利出现的美术思潮，代表着盛期文艺复兴渐趋衰落后出现的追求形式的保守倾向。在样式主义的作品中可以看到被扭曲或拉长的人物、矫揉造作的姿势、故意扭曲的空间、强烈的色彩、不真实的质感、有意为之的不和谐和比例失衡，以及一些窥探的场景。

野兽派： 自1905—1908年在法国盛行一时的美术流派。其作品往往富有装饰性和表现力，充满明亮的色彩和平面化的图案。

意大利式： 严格地说，是指意大利文艺复兴时期的艺术作品，但有时也用来形容带有意大利特色的作品。

银尖笔画法： 一种绘画方法，用带有纯银尖端的工具作画，这种纯银尖头能在特制的纸上留下灰色线条。

印象派： 19世纪下半叶兴起于法国的画派。该派反对当时学院派的保守思想和表现手法，注重在户外太阳光下直接描绘景物，力求从光与色的变化中表现对象的整体感和氛围，常根据太阳光谱所呈现的七色反映出对自然界的瞬间印象。

寓言： 一种文学作品形式，常采用借喻、拟人等手法，将深刻复杂的道理寓于浅显简单的故事之中。

Z

载体： 一幅作品需要一个载体，可以是画布、木板、铜片或画纸等。艺术家们需要在载体上刷上底漆以制作出一个能作画的光滑平面。

赞助人： 委托在世艺术家创作艺术作品、为艺术家或艺术创作提供资金为主等支持的人。大多数文艺复兴时期的艺术家，都以创作艺术为谋生手段，这就需要他们迎合买家的口味和取向。因此赞助人的兴趣偏向和创作要求会对艺术家的创作产生非常具体且重要的影响。

照相现实主义： 又名"超级现实主义"，20世纪70年代在西方尤其是美国最为流行的一种美术流派。它主张艺术的要素是"逼真"和"酷似"，必须做到客观地、真实地再现现实，反对艺术家离开客观对象的任意发挥。照相现实主义作品尺幅巨大，注重表现生理细节。所作雕塑与真人一般大小，涂以肤色，配以衣服道具，极度逼真。

至上主义： 出现在第一次世界大战之前的俄国先锋派运动，力图通过发展一种新的抽象艺术激发崭新的精神意识，这种新的抽象艺术与现实世界中存在的任何事物都不同，它以简化了的几何形式、简单颜色以及浮动的空间关系为基础。

主题： 作品所要表达的中心思想。

装饰图案： 一种小型的具有写实性的艺术品，如肖像画或静物画，没有边框，边界也没有渲染。这种作品也可能是对叙述性事件的简短描绘，起初这种作品是对葡萄叶与卷须的刻画。

装置艺术： 自20世纪60年代以来，"装置艺术"这个词就被用来指艺术实践，它不像画廊里挂的大多数画那样简单地陈列在一个本应中立的地点，而是明确地把它的地点和背景作为其意义的一个重要组成部分。

自然主义： 产生于19世纪的一种文艺创作手法和流派。主张单纯地描摹自然，记录式地描写现实生活中的表面现象和琐碎细节。

综合立体主义： 由毕加索、布拉克和格里斯在1912—1915年间创作的作品，其特点是用胶将报纸、纱布等粘贴在画面上，使画面不单单是由颜料画成的画，而是一种包含多种材料的组合体。

索引

A

阿道尔夫·戈特利布 334
阿德里安·凡·奥斯塔德 146
　《吹笛手》 146
阿尔贝·马尔克 271
　《巴黎的塞纳河》 271
阿尔贝托·布里 342
阿尔伯特·比尔施塔特 219
阿尔伯特·库普 148, 149
　《牧人与河边的五头牛》 149
阿尔布雷希·阿尔特多斐 104
　《斩首圣女凯瑟琳》 104
阿尔布雷希特·丢勒 73
　《二十八岁的自画像》 73
阿尔丰斯·穆夏，《莎拉·伯恩哈特》 262
阿尔弗莱德·西斯莱 238
　《莫雷特大桥》 238
阿尔弗雷德·芒宁斯爵士 299
阿尔芒·费尔南德斯·阿曼 339
　《办公室恋物癖》 339
阿尔特·凡·德·内尔 147
阿格诺罗·布龙奇诺 94
　《维纳斯和丘比特》 94
阿里杰罗·波提 363
　《将世界带入世界》 362, 363
阿列克谢·冯·亚夫伦斯基 302
　《女人头像》 302
阿美迪欧·莫蒂里安尼 293
　《穿着黄色上衣的珍妮·赫布特尼》 293
阿尼巴尔·卡拉齐 115
阿诺德·勃克林 249
阿瑟·加菲尔德·达夫 291
阿特米西亚·真蒂莱斯基 120
　《朱迪斯和她的侍女》 120
阿希尔·戈尔基 335
　《无题》 335
埃德加·德加 239
　《擦干身体的女人》 239
　《十四岁的小舞女》 234
　《舞台上的明星，或舞女》 239
埃德温·鲁琴斯爵士 214
埃尔·格列柯 101
　《奥尔加斯伯爵的葬礼》 101
　《基督复活》 101
埃斯科莱·德·罗伯蒂 56
　《圣母怜子像》 56
埃贡·席勒 275
　《自画像裸体》 275
埃里希·赫克尔 277

埃利·纳德尔曼 324
　《探戈舞》 324
埃米尔·伯纳德 256
埃米尔·诺尔德 275
　《跳舞的人》 275
艾伯特·平克汉·莱德 221
　《路边的会议》 221
艾德瓦尔多·奇立达 343
　《柏林》 343
艾蒂安·法尔科内特 162
　《爱情教育》 162
艾·安纳祖 384
　《共有布料》 384
艾弗雷德·奥托·沃尔冈·舒尔茨·沃尔斯 338
　《构图》 338
艾格尼丝·马丁 368
艾伦·戴维 345
艾伦·拉姆齐 175
艾伦·琼斯 360
艾萨克·奥利弗 107
　《被认为是罗伯特·德弗罗的肖像》 107
艾萨克·牛顿 111
艾文·希金斯 319
爱德华·霍普 326
　《炒杂烩菜》 326
爱德华·考雷·伯恩-琼斯爵士 224, 225
　《圣乔治和龙》 225
爱德华·鲁沙 358
爱德华·蒙克 252, 274
　《呐喊》 252, 274
爱德华·维亚尔 260
　《母与子》 260
爱德华·沃兹沃斯 297
爱德华·希克斯 205
　《和谐王国》 205
爱德华多·包洛奇爵士 359
爱杜尔·马奈 232, 233, 238, 254, 355
　《奥林匹亚》 232, 233
　《女神游乐厅的吧台》 232
爱琴海早期文明 6
　《迈锡尼人陵寝黄金死亡面具》 7
　《牧羊人朝拜圣婴》 102
　《青年男子》 7
　《跳牛壁画》 6, 7
安-路易·杰罗德特·特里奥松 197
安德里亚·德·韦罗基奥 44
　《巴尔托洛梅奥·科莱奥尼骑马像》 44
安德烈·布勒东 312

安德烈·德朗 270, 271
　《查林十字桥》 270
安德烈·马松 315
安德烈亚·德·萨尔托 83
　《哀悼逝去的基督》 83
安德烈亚·曼特尼亚 57
　《婚礼堂》 24, 25
　《死去的基督》 57
安德烈亚斯·古尔斯基 390
安德鲁·怀斯 352
　《克里斯蒂娜的世界》 353
安德斯·佐恩 251
　《达尔娜的女孩们在洗澡》 251
安迪·高兹沃斯 390
　《古德伍德的拱形结构》 390
安迪·沃霍尔 356
　《二十个玛丽莲》 356
　《金宝汤罐头》 353
安东·拉斐尔·门斯 185
安东内洛·德·梅西纳 54
安东尼·凡·代克爵士 135
　《英国国王查理一世行猎图》 135
安东尼·葛姆雷 385
　《北方天使》 385
安东尼·卡罗爵士 348
安东尼-让·格罗 197
　《拿破仑视察贾法的黑死病人》 197
安东尼·塔皮埃斯 343
　《构图64》 343
安东尼奥·卡诺瓦 189
　《扮成维纳斯的波利娜·博尔盖塞》 186
　《丘比特和普赛克》 189
安东尼奥·柯勒乔 96
安杰利卡·考夫曼 178
安塞尔姆·基弗 382
安托万·佩夫斯纳 304
　《宇宙的诞生》 304
奥伯利·比亚兹莱 249
奥地利 159, 193, 263, 275, 341
　拿撒勒画派 204
奥迪隆·雷东 249
　《独眼巨人》 246
奥古斯都·约翰 298
　《风景中的朵丽雅》 298
奥古斯特·罗丹 242
　《地狱之门》 243
　《加莱义民》 242
　《吻》 243
奥古斯特·麦克 278
奥拉齐奥·真蒂莱斯基 117
　《逃往埃及途中的休息》 117
奥诺雷·杜米埃 230
　《三等车厢》 230
奥斯卡·科柯施卡 279
　《汉堡风暴潮》 272
奥斯卡·施莱默 310
奥托·迪克斯 307

奥托·穆勒 276
澳大利亚 345

B

巴比松画派 230, 231
巴勃罗·毕加索 280~282
　《抱吉他的女人》（我的小美人）282
　《毕加索的画像》 282
　《哭泣的女人》 280
　《亚维农少女》 281
　《自画像》 280
巴尔蒂斯 324
巴尔托洛奥·迪·弗鲁奥西诺，《彩饰字母P》 29
巴尔托洛梅奥·曼弗雷迪 120
巴丽斯·博尔多内 97
巴洛克时期 108~155
巴尼特·纽曼 333
　《崇高而英勇的人》 333
巴塞洛缪斯·斯普兰热 104
巴特尔·托瓦尔森 190
巴托洛梅·穆里罗 131
芭芭拉·赫普沃斯女爵士 321
　《渐伸线一》 321
白南准 373
拜伦 200
拜占庭艺术 16, 17, 263
　《查士丁尼大帝一世和他的随从》 16
　《拉文纳圣维塔莱教堂拜占庭式柱头》 16
　《全能者基督》 17
　《圣母子像》 17
包豪斯建筑学院 213, 277
保卢斯·波特 147
　《小公牛》 147
保罗·德尔沃 316
保罗·高更 252, 253
　《阿凡桥景色》 252
　《餐食》 253
　《永远不再》 253
保罗·克利 308, 336
　《金鱼》 308
保罗·纳什 318
保罗·塞律西埃 256
　《魔符》 256
保罗·塞尚 258
　《有篮子的静物》 258
　《有树和房子的圣维克多山》 259
　《众多的沐浴者》 258
　《自画像》 258
保罗·委罗内塞 89
　《加纳的婚礼》 89
保罗·乌切洛 43
　《林中狩猎》 43
保罗·西涅克 244
贝尔纳多·达迪 28
　《耶稣受难和圣徒多联画屏》 28
贝尔特·莫里索 238

贝纳迪诺·迪·贝托·平图里乔 49
　《教皇皮乌斯二世封锡耶纳的圣凯瑟琳为圣徒》 49
贝纳多·贝洛托 173
　《从皇家城堡观看华沙景色》 173
贝诺佐·迪·莱塞·戈佐利 44
　《三王行列》 38
　《圣托马斯·阿奎那的胜利》 44
本·尼科尔森 261, 320
本杰明·韦斯特 190
　《沃尔夫将军之死》 190
本韦努托·切利尼 88, 99
比尔·维奥拉 385
比利时 278, 316, 340, 391
彼得·保罗·鲁本斯爵士 132
　《阿玛戎之战》 132
　《参孙和达莉拉》 133
　《玛丽·德·美第奇组画》 160
　《皮毛装束的海伦娜》 132
彼得·布莱克爵士 359
彼得·德·霍赫 150
彼得·冯·科内利乌斯 204
彼得·杰兹·萨恩雷丹 145
彼得·拉斯特曼 139
　《驱逐夏甲》 139
彼得·莱利爵士 154
　《约克公爵夫人，安妮·海德》 154
彼得罗·达·科尔托纳 121
彼得罗·隆吉 167
　《威尼斯犀牛展》 167
彼得罗·佩鲁吉诺 49
　《圣塞巴斯蒂安》 49
表现主义 272
　抽象表现主义 315, 324, 330~353, 358, 390
波德莱尔 200, 249
波丘约洛兄弟 45
　《十个裸体男人的战斗》 45
伯戈因·迪勒 291
伯纳德·贝伦森 88
勃艮第派 37
博洛尼亚画派 114
布拉曼特 79
布赖斯·马登 377
布朗宁 223
布丽奇特·赖利 249
布林奇·巴勒莫 380
布鲁斯·瑙曼 379

C

彩饰画 29, 34, 50, 67
查尔斯·德穆斯 326
查尔斯·希勒 325
　《汽轮机》 325

查克·克洛斯 378
《自画像》 378
查理二世 131, 154, 155
查理五世, 神圣罗马帝国 75
《骑在马上的查理五世皇帝身处米尔贝格战场》 78
查理一世 109, 117, 138, 154
《英国国王查理一世行猎图》 135
柴尔德·哈萨姆 240
柴姆·苏丁 293
抽象表现主义 315, 324, 330~353, 358, 390
抽象主义 272, 280, 285, 294, 296, 311, 335, 344
　色域 332
　几何 309, 310
　同步性 291
翠西·艾敏 392
《我的床》 392

D

达达主义 300, 301, 312, 316, 341, 343
达米恩·赫斯特 394
《远离羊群》 394
大旅行 170, 172, 181
大卫·阿尔法罗·西盖罗斯 322
《拉丁美洲的人性之行》 322
大卫·艾伦 182
大卫·巴彻勒 365
《布里克巷的光谱》 364, 365
大卫·邦伯格 297
大卫·霍克尼 360, 367
《日光浴者》 360
大卫·考克斯 208
大卫·史密斯 328
大卫·威尔基爵士 209
《切尔西退休军官阅读滑铁卢战讯》 209
代尔夫特学校 136
丹·弗莱文 374
丹蒂·加百利·罗塞蒂 222
丹麦 190, 216, 336
但丁 200
《神曲》 50
当代艺术 365~395
　蓬皮杜中心（博堡），巴黎 366
邓肯·格兰特 299
迪特尔·罗斯，《文学香肠》 341
蒂尔曼·里门施奈德 69
点彩派 244, 270
迭戈·里维拉 322
丁尼生 223
洞穴壁画 2, 3
　拉斯科洞窟壁画 2
杜安·汉森 370
《无家可归者》 370
杜乔·迪·博宁塞尼亚 31
杜桑·杜布勒伊 100
对景写生 231, 234
多梅尼基诺 116
《圣杰罗姆最后的圣餐》 116
多梅尼科·吉兰达约 48
《圣母往见》 48
多梅尼科·韦内齐亚诺 43
多纳泰罗 40, 42, 41, 50
《大卫》 42
多索·多西 87

E

恩斯特·路德维希·基西纳 276
《柏林街景》 276

F

法尔内塞宫 112, 115
《捕鱼》 115
《基督墓边的圣女》 115
《维纳斯和安喀塞斯》 113
法国新艺术 262
　巴比松画派 230, 231
　巴黎学派 280
　巴洛克时期 121~127
　野兽派 270
　后印象主义 251, 252
　凡尔赛 109
　凡尔赛宫皇家礼拜堂 110
凡妮莎·贝尔 299
非洲 384
非洲雕塑 271, 281
菲茨·休·莱恩 219
菲利波·布鲁内莱斯基 27
　佛罗伦萨大教堂穹顶 27
菲利克斯·冈萨雷斯·托雷斯 390
菲利克斯·瓦洛东 257
菲利皮诺·利皮 48
菲利普·奥托·龙格 203
《自画像》 203
菲利普·德·尚帕涅 126
菲利普·加斯顿 358
《传奇》 361
菲利普·佩尔斯坦 351
菲利普斯·科宁克 147
《广阔的风景》 147
菲利普斯·沃夫曼 147
费德里科·巴罗奇 97
《基督的割礼》 97
费迪南德·波尔 142
《夫妻肖像画》 142
费迪南德·霍德勒 261
费尔南德·莱热 284
《手持花盆的两个女人》 284
费尔南多·博特罗 373
费尔南多·加列戈 66, 67
《圣母怜子和两位捐助者》 67
费拉·巴乔·德拉·波尔塔 巴尔托洛梅奥 83
分离派运动 262
　维也纳分离大厦立面图 262
风格派 310
枫丹白露 97, 99, 100
弗拉·安吉利科 41
《斩首圣科斯马斯与圣达米安》 41
弗拉·菲利波·利皮 41
弗拉基米尔·塔特林 305
《第三国际纪念碑的模型》 304
《水手自画像》 305
弗兰茨·马克 278
《怪兽》 272
《小蓝马》 278
弗兰克·奥尔巴赫 346
弗兰克·库普卡 285
弗兰克·斯特拉 376
弗兰斯·哈尔斯 136, 138
《微笑的骑士》 138
弗兰斯·斯尼德斯 134
《食品储藏室中的男侍者》 134
弗兰西斯科·普里马蒂乔 99
　枫丹白露 99
弗兰茨·克莱因 332
《巴兰坦》 330
弗兰茨·克萨韦尔·梅塞施密特 185
弗朗索瓦·布歇 162, 164
《酒神巴库斯和厄里戈涅》 163
弗朗索瓦·吉拉尔东 126
弗朗索瓦·克卢埃 100
《查理九世》 100
弗朗西斯·埃利斯 391
弗朗西斯·毕卡比亚 300
弗朗西斯·培根 347
《教皇作品一号——维拉斯奎兹做英诺森八世教皇研究》 347
《三个肖像研究》（包括自画像）347
弗朗西斯科·德·苏巴朗 130
弗朗西斯科·戈雅 196
《战争的灾难之36，这里面目全非》 196
《着衣的玛哈》 196
弗朗西斯科·瓜尔迪 173
《废墟风景》 173
弗朗西斯科·克莱门特 363, 386
《头像》 386
弗朗西斯科·祖卡雷利 172
《意大利风格的河景》 172
弗朗西斯一世, 法国卢瓦尔河谷香波城堡 77
弗朗兹·克萨韦尔·温特哈尔特 213
《拿破仑三世皇后和众宫女》 212
弗雷德里克·埃德温·丘奇 218
《科多帕希火山》 218
弗雷德里克·莱顿勋爵 214
《赫斯帕里得斯的花园》 214
弗雷德里克·雷明顿 220
《毯子信号兵》 220
弗里达·卡洛 323
《多萝西·黑尔的自杀》 323
弗里德里希·奥韦尔贝克 204
佛登斯列·汉德瓦萨 341
《686早上好城市》 341
佛罗伦萨 26, 27, 30, 32, 40~50, 80, 83, 84
辐射主义 302
福特·马多克斯·布朗 222
《劳作》 222

G

盖斯帕德·达杰特 126
概念艺术 300, 339, 361~363, 371
戈弗雷·克内勒爵士 154
哥白尼 77
哥布阿社团 336, 337
哥伦比亚 373
哥特式艺术与早期文艺复兴 24~73
　北欧文艺复兴 58~73
　勒特根圣母怜子像 27
　沙特尔大教堂 23
格哈德·里希特 374
《S.与孩子》 374
格兰特·伍德 325
《美国哥特式》 325
格雷厄姆·萨瑟兰 321
格雷森·佩里 392
格里特·大卫 66
《天父赐福》 66
格里特·德奥 142
《乡村杂货店》 142
格林宁·吉本斯 155
《木刻领结》 155
格温·约翰 298
工业化 158, 194, 231
　海德公园里的水晶宫，伦敦 195
　詹姆士·瓦特旋缸蒸汽机 158
贡扎加家族 25, 56, 93
构成主义 304, 305
古埃及 4, 5
　拉莫斯陵墓浮雕 5
　纳米尔石板 4
《死亡之书》 4, 5
　图坦卡蒙黄金面具 0, 1
　图坦卡蒙陵墓鸟形圣甲虫胸饰 5
　以真理之羽来称量人心 4, 5
古巴 390
古罗马 12, 13
《奥古斯都和平祭坛》 12
《泛洪的尼罗河》 13
《马库斯·奥雷利乌斯骑马雕像》 12
古斯塔夫·卡耶博特 235,237
古斯塔夫·克里姆特 263
《吻》 263
圭多·雷尼 114
《阿塔兰忒与希波墨涅斯》 114
圭尔奇诺 120

H

哈德逊河画派 217
哈尔门·斯滕韦克，《人类生活的虚荣》 137
汉斯·埃沃斯 107
《女王玛丽一世》 107
汉斯·巴尔东·格里恩 72
汉斯·哈同 340
汉斯·霍夫曼 324
汉斯·梅姆林 61
《一个男人的肖像》 61
何塞·克莱门特·奥罗斯科 322
荷西·里韦拉 130
《跛足的少年》 130
赫克多·热尔曼·吉玛德 262
赫里特·凡·洪特霍斯特 144
《与拿着鲁特琴的游吟诗人共进晚餐》 144
赫里特·里特维尔德，《红蓝椅》 310
亨德里克·特布鲁根 139
亨利·德·图卢兹·罗特列克 257
《沙发上的日本人》 257
亨利·方丹拉图尔 228
亨利·富塞利 184
《梦魇》 184
亨利·雷伯恩爵士 178
《沃尔特·斯科特爵士肖像画》 178
亨利·卢梭 256
《橄榄球运动员》 256
亨利·马蒂斯 32, 268
《大幅斜倚着的裸体》 269
《豪华、宁静、欢乐》 268
《画家的札记》 268
《自画像》 268
亨利·米修 340
《安第斯山脉》 340
亨利·摩尔 319, 320, 348
《斜倚的人像》 319
亨利八世 75, 106
亨利克·阿维坎普 148
《冬景中城堡附近的溜冰者》 148
胡安·德·阿雷利亚诺 131

《花篮中的鲜花静物画》 131
胡安·德·瓦尔德斯·里尔 131
胡安·格里斯,《毕加索的画像》 282
胡安·米罗 315, 336
《小丑的狂欢节》 315
胡安·穆尼奥斯 343
华金·索罗拉亚·巴斯蒂达 251

J

基思·哈林 392
激浪派 341
吉尔伯特·斯图亚特 191
吉尔伯特和乔治 380
《街道》 380
吉罗拉莫·帕尔米贾尼诺 96
《长颈圣母》 96
《凸镜中的自画像》 92
吉姆·戴恩 352
吉诺·塞维里尼 295
纪昂巴蒂斯塔·提埃波罗 168
《阿波罗带来了新娘》 168
《亚伯拉罕和三位天使》 168
加布里埃尔·梅特苏 151
加布里埃尔·穆特 278
加文·汉密尔顿 177
贾科莫·巴拉 294
《带着链子的狗撒欢》 294
贾斯珀·琼斯 357
《三面旗帜》 357
《石膏模型靶子》 357
简·迪贝茨 379
杰夫·昆斯 389
《迈克尔·杰克逊和泡泡》 389
杰夫·沃尔 384
杰克逊·波洛克 328, 329
《第六号》 329
《月亮女人剪断了环》 329
杰拉德·特博尔奇 148
《捉虱子的男孩》（男孩和他的狗） 136
居斯塔夫·库尔贝 226~228
《画家的画室》 227
《石工》 226
居斯塔夫·莫罗 246, 248
《赫西俄德与缪斯》 248

K

卡尔·安德烈 374, 375
《产金者的坟墓》 375
卡尔·法布里蒂乌斯 143
卡尔·拉森 229
卡尔·米勒斯 261
卡尔·施密特－罗特卢夫 277
卡拉瓦乔 118~119
《生病的酒神巴库斯》 119
《在伊默斯的晚餐》 118, 119
《朱迪斯与赫罗弗尼斯》 119
卡雷尔·阿佩尔 336
卡洛·卡拉 295
《干涉主义者的示范》 295
卡洛·克里韦利 55
《圣艾米迪乌斯在侧的圣母领报》 55
卡米耶·毕沙罗 238
卡斯帕·大卫·弗里德里希 203
《海边的修道士》 198
《生命的阶段》 203
卡西米尔·马列维奇 303
《至上主义组合第56号》 303
凯尔特艺术 18, 19
《凯尔斯之书》 19
凯撒 338
凯斯·凡·东根 286
凯绥·珂勒惠支 279
康斯坦丁·布朗库西 292
《空间中的鸟》 292
柯西莫·德·美第奇 42, 88, 93, 95
《柯西莫·德·美第奇（伊尔·韦基奥）》 92
科瓦特·富林克 142
克莱福德·斯蒂尔 334
克莱斯·奥登伯格 352
克劳德·洛兰 125
《风景：艾萨克和丽贝卡的婚礼》 125
克劳德·莫奈 236
《吉维尼的日本桥》 236
《睡莲池塘》 236
《印象：日出》 234
克劳德-约瑟夫·韦尔内 189
克劳迪奥·柯埃洛 131
克劳斯·斯吕特 37
《摩西之泉》 37
克里森·科布克 216
《爱米拉克德河岸》 216
克里斯·奥菲利 395
克里斯蒂安·波尔坦斯基 381
《纪念碑：第戎的孩子》 381
克里斯多夫·雷恩爵士 155
克里斯汀·多托蒙特 336
克里斯汀·夏德 307
《与模特在一起的自画像》 307
克里斯托弗·哥伦布 27
克里斯托和珍妮·克劳德 375
《被包裹的树》 375
肯尼思·诺兰 369
库尔特·施威特斯 300, 301

《基督教青年会旗帜，感谢你，安布尔赛德》 301
昆丁·马西斯 64
《钱商和他的妻子》 64
昆特·约克 341

L

垃圾箱画派 288, 289
拉尔夫·厄尔 191
拉斐尔 82
《教皇利奥十世与红衣主教朱里奥·德·美第奇和路易吉·德·罗西》 82
《西斯廷圣母》 82
《雅典学院》 79
拉里·里弗斯 350
拉兹洛·莫霍利－纳吉 309
《茶歇》 309
莱昂·科索夫 346
莱昂纳多·达·芬奇 80
《两个骑马的人》 80
《蒙娜丽莎》 78
《岩间圣母》 81
《最后的晚餐》 80, 81
劳尔·杜飞 285
《考斯帆船周》 285
劳伦斯·阿尔玛－塔德玛爵士 215
《温水浴室》 215
劳伦斯·史蒂芬·罗瑞 344
老彼得·勃鲁盖尔 103
《巴别塔》 103
《雪地里的猎人——二月》 103
老丹尼尔·马汀斯 138
老迪尔克·鲍茨 61
老卢卡斯·克拉纳赫 72
《清泉女神》 72
老威廉·凡·德·维尔德 144
勒·叙尔兄弟,《渴望自由, 奔赴前线》 157
勒南兄弟 126
雷纳托·古图索 342
《英雄之死》 342
雷尼·马格利特 316
《人之境况》 317
雷切尔·怀特瑞德 393
《无题》（逃生梯） 393
理查德·埃斯蒂斯 373
《多诺霍家》 373
理查德·达德 217
理查德·迪本科恩 335
理查德·汉密尔顿 359
《是什么使今天的家庭如此不同，如此吸引人》 353
理查德·科斯韦 178
理查德·朗 383
理查德·帕克斯·波宁顿 202
《崖下》 202
理查德·塞拉 378

《T形、W形和U形》 378
理查德·威尔森 180
《毁掉尼奥贝的孩子》 180
立体主义 282
辐射主义 302
丽贝卡·霍恩 381
利奥尼·费宁格 309
林堡兄弟 29
《贝里公爵豪华的祈祷书》 29
《死亡，启示录四骑士之一》 29
隆巴尔多家族 55
《献给彼得罗·莫契尼格总督的纪念碑》 55
卢卡·德拉·罗比亚 43
《唱诗班》 43
卢卡·焦尔达诺 121
卢齐欧·封塔纳 342
卢西恩·弗洛伊德 348
《画家的母亲》 348
卢西亚诺·法布罗 362
路易·沃塞尔 270
路易十六 187, 298
路易十三 124, 126
路易十四 110, 111, 126, 158, 212
路易十五 164, 189
路易丝·布尔乔亚 368
《夸兰塔尼亚》 368
路易斯·内维尔森 324, 325
《镜像一》 325
伦勃朗 140
《老人头部及三位带着孩子的妇女的研究》 140
《三个十字架》 141
《雅各布祝福约瑟夫的孩子》 140
罗伯特·波希尔·比万 299
罗伯特·德劳内 286
罗伯特·亨利 288
《小舞蹈家》 288
罗伯特·康宾 60
罗伯特·科茨 330
罗伯特·赖曼 372
罗伯特·劳森伯格 350
《贝里尼》 350
罗伯特·马瑟韦尔 333
《西班牙共和国挽歌》 333
罗伯特·莫里斯 372
《无题》（混乱的毛毡） 372
罗伯特·史密森 377
《断裂的圆环》 377
罗伯特·亚当 178
凯德尔斯顿庄园，德比郡 186
罗吉尔·凡·德尔·维登 62
《戴着用针别住的帽子的年轻女子肖像》 58
罗杰·弗莱 299
罗杰·希尔顿 345
罗兰·彭罗斯爵士 316

罗伦左·拉多 88
《基督背着十字架》 88
罗马尼亚 292
罗马式艺术 23
比萨大教堂中殿 22
罗马式柱头 22
罗马晚期艺术和基督教早期艺术 14
《法尤姆木乃伊棺木肖像画》 14
《基督墓前的圣母和圣女》 15
《君士坦丁拱门圆形龛》 14
罗萨尔巴·乔凡娜·卡列拉 167
《卡特琳娜·萨格瑞多·巴巴里戈打扮成"伯尼斯"》 167
罗素·菲伦蒂诺 92, 99
罗伊·利希滕斯坦 354
《焦虑的女孩》 354
洛伦泽蒂兄弟 31
《好政府的寓言：城市中好政府的影响》 31
洛伦佐·迪·克雷 48
洛伦佐·吉贝尔蒂 36, 38, 40
《以撒的献祭》 38
洛伦佐·莫纳科 34
《圣座上的圣母和两旁敬慕的天使》 34
洛维斯·科林特 261

M

马蒂斯·格吕内瓦尔德 70
《基督复活》 70
《耶稣磔刑》 取自《伊森海姆祭坛画》 71
马蒂亚·普雷蒂 121
马丁·基彭伯格 387
马丁·路德 73, 75, 76
马丁·顺高尔 69
马丁·约翰逊·赫德 218
马尔滕·德·沃斯 103
马可·里奇 165
马克·格特勒 299
马克·罗斯科 330~332
《黑与白》 331
马克·托比 328
马克·夏加尔 286, 287
《杂耍者》 287
马克斯·贝克曼 306
《橄榄色和棕色的自画像》 306
马克斯·恩斯特 248, 313, 314
《俄狄浦斯王》 313
《整座城市》 314
马克斯·利伯曼 229, 262
《一个国家的餐馆，布兰嫩堡，巴伐利亚》 229
马克斯·佩希斯坦 276
马克斯·韦伯 290
马勒 263
马里奥·梅尔茨 361

《要做什么?》 361
马萨乔 36, 40
《圣三位一体》 40
马塞尔·杜尚 300
《泉》（小便器） 300
马塞尔·布达埃尔 340
马斯登·哈特利 290
《绘画，第48号》 290
马索利诺·达·帕尼卡莱 36
马塔 317
马泰奥·迪·乔瓦尼 51
《圣母子和圣徒凯瑟琳、克里斯托弗》 51
马修·巴尼 394
玛丽·卡萨特 240
迈尔顿·范·希姆斯柯克 102
《家族》 102
迈克尔·达尔 155
迈克尔·帕赫 69
迈锡尼文明 7
迈锡尼人陵寝黄金死亡面具 7
青年男子 7
迈克·安德鲁斯 349
曼·雷 300, 316
《年迈的巴伊亚》 316
梅拉·奥本海姆 316
《物体》 312
梅因德尔特·霍贝玛 149
美第奇 26, 38, 42, 46, 80, 95
美国
 从洛可可到新古典主义 190
 独立宣言 159, 204
 美国画派的兴起 191
 印象派 240, 241
米哈伊尔·拉里奥诺夫 302
米开朗琪罗 84
《哀悼基督》 85
《德尔菲女先知》 75
《最后的审判》 84
米开朗琪罗·皮斯特莱托 361
米莫·帕拉迪诺 363
米诺斯艺术 6
 跳牛壁画 6
明暗对比法 119, 120, 130
摩西·瓦伦丁 125
摩西奶奶 327
《在冬天的农场里》 327
莫里斯·丹尼斯 249
《树下的队列》 249
莫里斯·德·弗拉曼克 270
《夏都岛的托船》 270
莫里斯·路易斯 349
莫里斯·郁特里罗 286
莫扎特 176, 182
墨西哥 322, 3263

N

纳比画派 249, 256
纳姆·加博 304
《一号空间的线性解释》 304
娜塔莉亚·冈察洛娃 302
尼德兰现实主义 136
尼古拉·皮萨诺和乔瓦尼·皮萨诺 28
尼古拉斯·德·斯塔埃尔 337
尼古拉斯·朗克雷 161
尼古拉斯·马斯 143
《正在斥责的女人和偷听者》 143
尼古拉斯·普桑 124
《阿卡迪亚的牧人》 124
《强掳萨宾妇女》 124
《艺术家自画像》 124
尼古拉斯·希利厄德 107
尼科洛·德尔·阿巴特 100
诺威奇画派 208

O

欧仁·布丹 231
欧仁·德拉克洛瓦 200
《希奥岛的屠杀》 200
《自由引导人民》 200

P

帕尔马·乔瓦内 87
帕纳马朗科 340
帕特里克·赫伦 345
帕特里克·亨利·布鲁斯 291
帕特里克·考菲尔德 359
佩德罗·贝鲁格特 67
佩特鲁斯·克里斯图斯 64
蓬佩奥·吉罗拉莫·巴托尼 172
皮埃尔·阿列钦斯基 337
《八个一组》 337
皮埃尔-奥古斯特·雷诺阿 235, 237
《划船聚会》 235
《整理头发的浴女》 237
皮埃尔·博纳尔 260
《盛开的杏树》 260
皮埃尔·皮维·德·夏凡纳 248
皮埃尔·苏拉吉 338
皮萨内洛 36
《公主肖像》 36
皮特·蒙德里安 310, 311
《百老汇布吉伍吉爵士乐》 311
皮耶罗·德拉·弗朗切斯卡 50
《基督复活》 51
皮耶罗·迪·科西 44
皮耶罗·曼佐尼 362
贫穷艺术 361~363
珀西·温德汉姆·刘易斯 296
《被炮弹击中的发电厂》 296

Q

奇马布埃（本名切恩尼·迪·佩皮） 30
《圣特里尼塔的圣母像（光荣圣母）》 30
奇奇·史密斯 388
启蒙运动 157, 159, 198
前拉斐尔派 204, 222~224
乔尔乔·瓦萨里 93
《天使报喜》 93
乔尔乔内 86, 87, 97, 160
《沉睡的维纳斯》 86
《三个哲学家》 86
乔斯特·史密特 309
乔托·迪·邦多内 32
大教堂的钟楼（乔托钟楼），佛罗伦萨 32
《圣方济各的狂喜》 36
《斯克罗维尼礼拜堂》 33
乔瓦尼·安东尼奥·卡纳莱托 170, 171
《威尼斯：耶稣升天节的圣马可广场》 171
乔瓦尼·安东尼奥·佩莱格里尼 166
乔瓦尼·巴蒂斯塔·莫罗尼 95
乔瓦尼·巴蒂斯塔·皮拉内西 185
《卡西里·德·英芬辛内（监狱）第四块模板》 185
乔瓦尼·巴蒂斯塔·皮托尼 166
《基督将钥匙交给使徒圣彼得》 166
乔瓦尼·保罗·帕尼尼 170
《废墟和人物》 170
乔瓦尼·贝利尼 52~54, 90
《在花园里苦恼》 53
乔瓦尼·迪·保罗 36
乔瓦尼·兰弗朗科 96, 116
《基督和撒玛利亚的妇人》 116
乔瓦尼·洛伦佐·贝尼尼 109, 112, 122
《阿波罗和达芙妮》 122
《科尔纳罗礼拜堂》 123
《摩尔人喷泉》 112
《圣方济各的狂喜》 33
《四河喷泉》 109
乔治·巴塞利兹 376
《图片-11》 376
乔治·布拉克 283
《画室 V》 283
乔治·德·基里科 323
《街道的神秘与忧郁》 323
乔治·德·拉·图尔 126, 127
《木匠圣约瑟》 127
乔治·迪姆 374
乔治·费德里科·沃茨 224
乔治·格罗兹 307
乔治·克勒伯·宾厄姆 219
乔治·卢克斯 288
乔治·鲁奥 286
乔治·莫兰迪 323
乔治·斯塔布斯 182
《受到狮子惊吓的马》 182
乔治·韦斯利·贝洛斯 289
《夏基的一头雄鹿》 289
乔治·西格尔 370
乔治·修拉 244
《大碗岛星期天的下午》 244
乔治三世 177, 190
乔治四世 209
乔治娅·奥·基夫 327
乔治一世 154, 155
桥社 275~277
青骑士 278

R

R.B. 奇塔伊 346
让·（汉斯）·阿尔普 301
《头》 301
让-安东尼·华多 160
《丑角吉尔》 160
《黑人头像》 160
《舟发西苔岛》 160
让-奥古斯特·多米尼克·安格尔 197
《土耳其浴》 193
《瓦平松的浴女》 197
让-奥诺雷·弗拉贡纳尔 165
《秋千》 165
让·巴蒂斯特·格勒兹 164
《那不勒斯手势》 164
让·贝里公爵 29
让·布尔迪雄 67
《布列塔尼的安妮王后和圣安妮、圣乌苏拉以及圣海伦（时祷书）》 67
让·丁格利 336
《美法友谊之转折点》 336
让·杜布菲 337
让·富凯 67
让·海伊 68
让-米歇尔·巴斯奎特 391
《利润 I》 391
让·皮塞勒 29
让·夏尔丹 161
《纸牌屋》 161
让-安托万·乌东 188, 191
让-巴蒂斯-卡米耶·柯洛 230
《佩戴珍珠的女子》 230
让-巴蒂斯特·佩特 161
让-弗朗索瓦·米勒 231
《晚钟》 231
人文主义 38, 47, 73, 82

S

萨顿胡出土的带扣 18
萨尔瓦多·达利 312
《内战的预感：熟扁豆软体建筑》 314
《一条安达鲁狗》 312
萨尔瓦多·罗萨 121
《自画像》 121
萨洛蒙·凡·雷斯达尔 146
《农民渡船送牛过河的景色》 136
塞巴斯蒂亚诺·德·皮翁博 83
塞巴斯提亚诺·里奇 165
塞缪尔·帕尔默 209
赛·托姆布雷 372
《无题》（维纳斯+阿多尼斯） 372
桑德罗·基亚 363
森万里子 393
山姆·弗朗西斯 334
《在可爱的蓝色中》 334
圣艾夫斯团体 320, 344
圣经 223, 228
《伟大圣经》封面页 76
石器时代的雕塑 1
《威伦道夫的维纳斯》 1
斯坦顿·麦克唐纳-莱特 291
斯坦利·斯宾塞爵士 318
《担架和伤员一起到达马其顿斯莫里的一个急救站》 318
斯特凡·洛赫纳 37
《最后的审判》 37
斯特凡诺·迪·乔瓦尼·萨塞塔 35
斯图尔特·戴维斯 291
斯沃兹·凯利 351
苏珊·罗森伯格 382
《红旗》 382
索尔·勒维特 371
《3种不同立方体的49组三部分变体》 371

T

塔代奥·祖卡罗 104
塔迪奥·加迪 30
唐纳德（唐）·贾德 371
特奥·凡·杜斯伯格 310
特里·弗罗斯特爵士 344
《红与蓝》 344
提香 78, 90, 91, 97, 131, 196, 224
《酒神巴库斯与阿里阿德涅》 91
《骑在马上的查理五世皇帝身处米尔贝格战场》 78
《维纳斯和阿多尼斯》 90
托弗·理查德·魏恩·内文森 296
托马斯·格尔丁 180

《切尔西的白屋》 179
托马斯·庚斯博罗 176
《安德鲁斯夫妇》 176
《画家的女儿们在追蝴蝶》 176
托马斯·哈特·本顿 327
托马斯·科尔 217
《最后的莫希干人场景》 217
托马斯·劳伦斯爵士 214
《阿瑟·韦尔斯利的画像》 214
托马斯·罗兰森 183
《法式咖啡馆》 183
托马斯·莫兰 219
《黄石公园大峡谷》 219
托马斯·舒特 388
《拉格啤酒》（贮藏） 388
托马斯·威尔默·戴因 250
托马斯·伊肯斯 221
《马克斯·施密德在单人赛艇中》 221
托尼·史密斯 368

W

瓦西里·康定斯基 273, 277
《粉红色中的腔调》 277
《黑色框架》 273
威廉·布莱克 184
《古代》 184
威廉·德·库宁 332
《在沙丘上的男人》 330
威廉·多布森 154
威廉·荷加斯 174
《时髦的婚姻：第六幅，女子之死》 174
《自画像》 174
威廉·霍尔曼·亨特 223, 224
《伊莎贝拉和罗勒盆》 223
威廉·罗伯茨 297
威廉·马洛 181
《尼姆嘉德水道桥》 181
威廉·梅里特·蔡斯 240
《黑衣女子的肖像》 240
威廉·尼科尔森爵士 261
威廉·詹姆斯·格拉肯斯 288
威廉-阿道夫·布格罗 213
《维纳斯的诞生》 213
威廉三世 155
威尼斯画派 86, 90, 98
唯美主义 245, 246, 250
维京艺术 18
《维京战船龙头雕像》 18
维克多·帕斯莫尔 344
维克托·瓦萨雷里 349
《织女星》 349
维切塔 50
《由两位红衣主教加冕的教皇皮乌斯二世》 50
维特·施托斯 69

维托雷·卡尔帕乔 87
《圣乌尔苏拉之梦》 87
维瓦里尼家族 54
《圣母子与圣彼得、圣杰罗姆以及抹大拉的玛利亚与主教》 54
维也纳分离派运动 262
伟恩·第伯 354
委拉斯凯兹 128
《宫娥》 129
《十字架上的基督》 128
温斯洛·霍默 220
《八击钟》 220
文森特·梵高 252, 254
《梵高在阿尔的卧室》 252
《向日葵》 254
《星空》 255
《自画像》 255
文森佐·卡泰纳 88
文艺复兴盛期与样式主义 74~107
翁贝特·波丘尼 294
《空间连续性的独特形式》 294
乌戈利诺·迪·内里奥 34
乌特勒支画派 139, 140, 144

X

西奥多·籍里柯 202
《赌徒妇女肖像》 202
《梅杜莎之筏》 199
西奥多·卢梭 230
西奥多·罗宾逊 241
《钢琴旁》 241
西德尼·诺兰爵士 345
西格玛·波尔克 389
《飞行，黑色，红色和金色》 389
西格蒙德·弗洛伊德 275, 279, 348
西玛·达·科内利亚诺 56
西蒙·马蒂尼 34
西斯廷教堂 78
《德尔菲女先知》 75
《最后的审判》 84
希腊古典时代 8, 10, 11, 16
半人马战胜拉比斯人 8
《德维尼双耳喷口杯》 11
红绘瓶画 9
《拉奥孔》 11
《来自安提基特拉岛的青年男子》 9
《伊苏斯之战》 10
宙斯祭坛 11
希腊化时代艺术 10
《德维尼双耳喷口杯》 11
《拉奥孔》 11
《伊苏斯之战》 10
希罗尼穆斯·博斯 68
《圣安东尼的诱惑三联画》 68
现代主义 264
巴黎画派 293

表现主义 272
布鲁姆斯伯里团体 299
超现实主义 312
抽象表现主义 330
风格派 310
哥布阿社团 336, 337
构成主义 304, 305
激浪派 341
垃圾箱画派 288, 289
纳粹和颓废艺术 306
贫穷艺术 361~363
桥社 275~277
青骑士 278
圣艾夫斯团体 320, 344
未来主义 294, 296
旋涡主义画派 296
野兽派 270
现实主义 226
象征主义 246
小彼得·勃鲁盖尔 134
《纪念圣休伯特和圣安东尼的乡村节日》 134
小大卫·特尼尔斯 135
小汉斯·荷尔拜因 106
《头戴阔檐帽的青年男子肖像》 106
《与松鼠和欧椋鸟在一起的女士画像》 106
小威廉·凡·德·维尔德 145
《英荷海战》 145
肖恩·斯库利 382
辛迪·谢尔曼 387
《无题电影剧照53号》 387
新印象主义 238, 252
形而上运动 295

Y

雅格布·巴萨诺 97
雅各布·爱泼斯坦爵士 297
《圣米迦勒战胜魔鬼》 297
雅各布·贝利尼 52
《莱昂内洛·德埃斯特膜拜谦逊圣母》 52
雅各布·凡·雷斯达尔 148
雅各布·劳伦斯 328
雅各布·罗布斯蒂·丁托列托 98
《圣乔治战龙》 98
《苏珊娜与长老》 98
雅各布·蓬托尔莫 94
《科西莫·德·美第奇（伊尔·韦基奥）》 92
雅各布·乔登斯 135
雅克·菲利普·德·卢泰堡 181
《狮心王理查一世（1157－1199年）和撒拉丁（1137－1193年）在巴勒斯坦的战役》 181
雅克·卡洛特 110
《绞刑树》 110

雅克·利普希茨 285
雅克·洛朗·阿加斯 183
《身骑灰马的卡萨诺瓦小姐》 183
雅克布·帕尔马·委齐奥 87
雅克–路易·大卫 188
《荷拉斯兄弟之誓》 187
《拿破仑于1800年5月20日越过阿尔卑斯山》 188
雅尼斯·库奈里斯 362
亚当·埃尔斯海默 105
亚历克斯·卡茨 355
《黄昏》 355
亚历桑德罗·波提切利 46
《春》 46
《三博士朝圣》 47
亚历桑德罗·阿尔加迪 117
亚历山大·卡巴内尔 213
《克里奥帕特拉在死刑犯上测试毒药》 213
亚历山大·考尔德 351
《蓝色羽毛》 351
《年轻的女士和她的追求者们》 265
亚历山大·科曾斯 180
亚历山大·罗德琴科 305
亚历山德拉·艾克斯特 302
亚美尼亚 335
扬·勃鲁盖尔 134
扬·博斯 150
扬·戴维茨·德·希姆 139
《水果、花卉静物画》 139
扬·凡·艾克 60
《阿诺芬尼夫妇肖像》 59
《包着红头巾的男子》 60
扬·凡·德·海顿 149
扬·凡·戈因 145
《河景：塔楼前的渡船》 145
扬·凡·海以森 151
扬·戈赛特 65
扬·普罗沃斯特 64
扬·斯蒂恩 150
《洗礼宴》 150
扬·维米尔 152
《戴珍珠耳环的少女》 152
《画室》 153
《代尔夫特风景》 152
扬·维尼克斯 151
《静物》 151
野兽派 270
伊夫·克莱因 339
伊夫·唐吉 315
伊丽莎白·维吉-勒布伦 189
《一个年轻女子的肖像》 189
伊利亚斯·凡·德·费尔德 144
伊曼纽尔·戈特利布·洛伊策 205
《1776年9月25日华盛顿横渡特拉华河》 205
约翰·弗雷德里克·刘易

斯 216
伊娃·海塞 376
《拉奥孔》 376
依尔·李斯特斯基 308
印象主义 234
英国风景画传统 179
尤利乌斯二世 78, 79
雨果·凡·德尔·高斯 65
《牧人来拜》 65
原生艺术 337
约阿希姆·帕蒂尼尔 65
《岩石风景中的圣杰罗姆》 58
约尔格·伊门多夫 383
《工作世界》 383
约翰·埃弗里特·米莱斯爵士 224
《救援》 223
约翰·巴普蒂斯特·齐默尔曼，《最后的审判》 162
约翰·布雷顿 224
约翰·哈特菲尔德 301
约翰·海因里希·威廉·梯施拜因，《歌德在罗马郊外的坎帕尼亚》 159
约翰·康斯特布尔 206
《干草车》 207
《斯陶尔山谷和迪德汉村》 198
《斯图河上的弗拉特福德旧磨坊小屋》 206
约翰·克罗姆 208
《诺威奇荒野景色》 208
约翰·拉斯金 222, 228
约翰·林内尔 209
约翰·罗伯特·科曾斯 180
约翰·迈克尔·赖特 154
约翰·派博 321
约翰·塞尔·柯特曼 208
《泥灰岩坑》 208
约翰·斯隆 289
《麦克索利酒吧》 289
约翰·特朗布尔 204
《亚历山大·汉密尔顿肖像》 204
约翰·瓦利 208
约翰·温克尔曼 186
约翰·辛格·萨金特 250
《爱德华·达利·博伊特的女儿们》 250
约翰·辛格顿·科普利 191
约翰·张伯伦 371
《无题》 371
约翰·佐法尼 177
《德拉蒙德家族》 177
约翰内斯·古腾堡 27
约瑟夫·博伊斯 369
《泥土电话》 369
约瑟夫·康奈尔 325
约瑟夫·莱特 182
约瑟夫·罗斯 186
约瑟夫·玛洛德·威廉·特纳 198
《霞慕尼的博诺姆修道院》 198

《雨、蒸汽和速度——西部大铁路》 211
《战舰无畏号》 210, 211
约瑟夫·斯特拉 294
约瑟夫·亚伯斯 310
　《正方形的礼赞》系列作品 310
约书亚·雷诺兹爵士 175
　《托马斯·李斯特像（褐衣男孩）》 175

Z

詹波隆那 95
　《强掳萨宾妇女》 95
詹多梅尼科·提埃波罗 167
詹姆斯·艾伯特·麦克尼尔·惠斯勒 245, 247
　《黑色和金色的夜景：降落的烟火》 247
　《沙发上的母亲和孩子》 245
詹姆斯·巴里 177
詹姆斯·迪索 228
　《米莱的画像》 228
詹姆斯·恩索尔 278
　《基督胜利进入布鲁塞尔》 278
詹姆斯·罗森奎斯特 358
　F-108 358
詹姆斯·桑希尔爵士 155
詹姆斯·特瑞尔 381
詹姆斯·沃德 208
照相现实主义 373, 374
真蒂莱·贝利尼 52
　《圣马可广场上的行列》 52
真蒂莱·达·法布里亚诺 35
　《神殿中的献礼》（取自祭坛画）《三博士朝圣》 35
中世纪艺术 20, 23
　《古籍封面》 21
　《杰罗十字架》 21
　《神圣罗马帝国皇帝奥托二世》 21
　《圣里基耶福音书圣马可形象》 20
朱迪·芝加哥 377
朱尔斯·奥利茨基 369
朱里奥·罗马诺 93
　《圣母子》 93
朱利安·奥尔登·威尔 240
朱利奥·冈萨雷斯 284
朱塞佩·阿尔钦博托 105
　《水》 105
朱斯·凡·克利夫 66

致谢

本书出版商由衷地感谢以下名单中的人员提供图片使用权：

说明：a代表上；b代表下/底；c代表中间；f代表远；l代表左；r代表右；t代表顶。页码为英文版图书的页码，减6后为中文版图书的页码（减6后为负数的属于文前页）。

1 BAL/Louvre, Paris; **2–3** BAL/Nasjonalgalleriet, Oslo, Norway/© Munch Museum/Munch-Ellingsen Group, BONO, Oslo, DACS, London 2005; **4** Christie's Images Ltd © Successió Miró/ADAGP, Paris and DACS London 2015; **4–5** Corbis/D. Hudson; **5** Empics Ltd/Gorassini Giancarlo/ABACA; **6–7** Corbis/Sandro Vannini; **7** BAL/Naturhistorisches Museum, Vienna, Austria; **8** Getty Images/National Geographic/Sissie Brimberg; **9** BAL/Iraq Museum, Baghdad, Iraq, Giraudon; **10** BAL/Egyptian National Museum, Cairo, Egypt (tl); **10–11** Dorling Kindersley: Peter Hayman/The Trustees of the British Museum; **11** BAL (tr); BAL/Egyptian National Museum, Cairo, Egypt (br); **12** BAL/Giraudon; **12–13** BAL; **13** Giraudon (tr); Peter Willi (br); **14** Corbis/Charles O'Rear (cl); BAL/British Museum, London (b); **15** Giraudon/Louvre, Paris (t); akg-images/Nimatallah (br); **16** BAL/Alinari /Museo Archeologico Nazionale, Naples; **17** Corbis/Gianni Dagli Orti (tr); akg-images/Nimatallah (b); **18** BAL/Lauros/Giraudon; Art Archive: Museo Capitolino Rome/Dagli Orti (bl); **19** Corbis/Sandro Vannini; **20** BAL/Giraudon/Louvre, Paris (t); **21** BAL/Castello Sforzesco, Milan; **22** Art Archive/Dagli Orti (A) (cl); BAL/San Vitale, Ravenna (b); **23** Art Archive/Dagli Orti (t); Cathedral of St Just Trieste (br); **24** BAL/British Museum, London/Boltin Picture Library (t); Corbis/Werner Forman (bl); **25** BAL/MS 58 fol.34r Chi-rho (initials of Christ's name) Gospel of St. Matthew, chap. 1 v. 18, Irish (vellum)/Board of Trinity College, Dublin, Ireland; **26** Dagli Orti/Bibliothèque Municipale Abbeville; **27** akg-images/Erich Lessing (tl); Art Archive/Dagli Orti (A)/Archaeological Museum Cividale Friuli (tr); Dagli Orti/Musée Condé Chantilly (b); **28** Alamy Images/Hideo Kurihara (b); **29** BAL/Chartres Cathedral, Chartres, France (tr); BAL/Chartres Cathedral, Chartres, France, Peter Willi (b); **30–31** Corbis/Massimo Listri; **33** akg-images/Erich Lessing (cl); Alamy Images/AA World Travel Library (cr); **34** BAL/Samuel Courtauld Trust, Courtauld Institute of Art Gallery; **35** BAL/Musée Conde, Chantilly, France (c); Museo di San Marco dell'Angelico, Florence (bc); **36** BAL/Galleria degli Uffizi, Florence; **37** BAL/Palazzo Pubblico, Siena; **38** Alamy Images/One World Images; **39** BAL/San Francesco, Upper Church, Assisi (t); Scrovegni (Arena) Chapel, Padua (b); **40** BAL/Fitzwilliam Museum, University of Cambridge; **41** BAL/Louvre, Paris; **42** BAL/Louvre, Paris; **43** Wallrat Richarts Museum, Cologne, Germany (t); BAL/Chartreuse de Champmol, Dijon (br); **44** BAL/Alinari/Bargello, Florence (tl); Palazzo Medici-Riccardi, Florence (b); **45** BAL/Galleria Nazionale delle Marche, Urbino; **46** BAL/Santa Maria Novella, Florence; **47** BAL/Louvre, Paris; **48** BAL/Bargello, Florence; **49** BAL/Museo dell'Opera del Duomo, Florence (tr); BAL/Ashmolean Museum, Oxford (b); **50** Louvre, Paris (tl); BAL/Campo Santi Giovanni e' Paolo, Venice (bl); **51** Photo Scala, Florence/Gabinetto dei Disegni e delle Stampe degli Uffizi, Florence; **52–53** BAL/Galleria degli Uffizi, Florence; **53** BAL/National Gallery of Art, Washington DC, US (cr); **54** BAL/Louvre, Paris; **55** BAL/Hermitage, St Petersburg, Russia (tl); Piccolomini Library, Duomo, Siena (bl); **56** BAL/Palazzo Piccolomini, Siena; **57** Pushkin Museum, Moscow (tc); BAL/Pinacoteca, Sansepolero (b); **58** Louvre, Paris (tl); **58–59** BAL/Galleria dell'Accademia, Venice; **59** BAL/National Gallery, London (tr); **60** BAL/Musée de Picardie, Amiens, France; **61** Santi Giovanni e Paolo, Venice (tc); BAL/National Gallery, London (br); **62** BAL/Walker Art Gallery, Liverpool (tl); Alamy Images/Norma Joseph (br); **63** BAL/Pinacoteca di Brera, Milan; **64** BAL/Gemaldegalerie, Berlin (tl); National Gallery, London (b); **65** BAL/National Gallery, London; **66** BAL/National Gallery, London; **67** BAL/Galleria degli Uffizi, Florence (tr); Musée des Beaux-Arts, Lille, France (bl); **68–69** BAL/Prado, Madrid; **70** BAL/Louvre, Paris; **71** BAL/Galleria degli Uffizi, Florence; **72** BAL/Louvre, Paris; **73** BAL/Prado, Madrid (bl); BAL/Bibliothèque Nationale, Paris, France (br); **74** BAL/Musée Royaux des Beaux-Arts de Belgique, Brussels; **76** BAL/Musée d'Unterlinden, Calmar, France; **77** BAL/Musée d'Unterlinden, Colmar, France; **78** BAL/Walker Art Gallery, Liverpool; **79** BAL/Alte Pinakothek, Munich, Germany; **80–81** akg-images/Erich Lessing; **82** Corbis/Archivo Iconografico, S.A. (t); BAL/Lambeth Palace Library, London (b); **83** Alamy Images/nagelestock.com; **84** BAL/Louvre, Paris (tl); Prado, Madrid (cr); **85** BAL/Giraudon/Vatican Museums and Galleries, Vatican City; **86–87** BAL/Santa Maria della Grazie, Milan (t); **86** BAL/Fitzwilliam Museum, University of Cambridge (bl); **87** BAL/National Gallery, London (tr); **88** Gemaldegalerie, Dresden, Germany (cl); BAL/Galleria degli Uffizi, Florence (br); **89** BAL/Palazzo Pitri, Florence; **90** Bridgeman Images: Ashmolean Museum, University of Oxford, UK (tl); Museums and Galleries, Vatican City (b); **91** BAL/St Peter's Vatican, Rome; **92** BAL/Kunsthistoriches Museum, Vienna; **93** Galleria dell' Accademia, Venice; **94** Bridgeman Images: Louvre, Paris, France; **95** BAL/Louvre, Paris; **96** BAL/Prado, Madrid; **97** Corbis/Trustees of the National Gallery, London; **98** Kunsthistoriches Museum, Vienna, Austria (tl); BAL/Galleria degli Uffizi, Florence (bl); **99** BAL/Galleria degli Uffizi, Florence (tl); Louvre, Paris, France (br); **100** BAL/National Gallery, London; **101** BAL/Bargello, Florence; **102** BAL/Galleria degli Uffizi, Florence; **103** BAL/Louvre, Paris; **104** BAL/Kunsthistorisches Museum, Vienna, Austria (tc); National Gallery, London (bl); **105** BAL/Giraudon/Château de Fontainebleau, Seine-et-Marne, France, Lauros; **106** BAL/Kunsthistorisches Museum, Vienna, Austria; **107** BAL/Prado, Madrid (tr); Toledo, S. Tome (bc); **108** BAL/Gemaldegalerie, Kassel (tl); Private Collection (b); **109** BAL/Kunsthistorisches Museum, Vienna, Austria (tc), (cr); **110** BAL/Kunsthistorisches Museum, Vienna, Austria; **111** BAL/Kunsthistorisches Museum, Vienna, Austria; **112** National Gallery, London (t); BAL/Chatsworth House, Derbyshire (br); **113** Society of Antiquaries, London (cl); BAL/Beauchamp Collection (br); **114–115** Alamy Images/BL Images Ltd; **116** BAL/Giraudon/Musée Bargoin, Clermont-Ferrand, France, Lauros (t); Corbis/Massimo Listri (b); **117** Art Archive/Royal Society/Eileen Tweedy (t); Corbis/Bettmann (b); **118** BAL/Piazza Navona, Rome; **119** BAL/Palazzo Farnese, Rome (c, bl, br); **120** BAL/Prado, Madrid; **121** BAL/Hermitage, St Petersburg, Russia (tl); Louvre, Paris (br); **122** Vatican Museums and Galleries, Vatican City (tl); BAL/Ashmolean Museum, University of Oxford (b); **123** BAL/Birmingham Museums and Art Gallery; **124–125** BAL/National Gallery, London; **125** Palazzo Barberini, Rome (tr); BAL/Galleria Borghese, Rome (br); **126** BAL/Palazzo Pitti, Florence; **127** BAL/National Gallery, London; **128** BAL/Giraudon/Galleria Borghese, Rome, Lauros; **129** BAL/Santa Maria della Vittoria, Rome; **130** BAL/Louvre, Paris (tl); Louvre, Paris, Giraudon (bl); BAL/Louvre, Paris (br); **131** BAL/National Gallery, London; **133** BAL/Louvre, Paris; **134** BAL/Apsley House, Wellington Museum, London (bl); Prado, Madrid (cr); **135** BAL/Prado, Madrid; **136** BAL/Louvre, Paris; **137** BAL/Bonhams, London; **138** BAL/Alte Pinakothek, Munich (bl); Kunsthistorisches Museum, Vienna, Austria (r); **139** BAL/National Gallery, London; **140** BAL/Wallace Collection, London (tr); BAL/Fitzwilliam Museum, University of Cambridge (cl); **141** BAL/Giraudon/Louvre, Paris, Lauros; **142** Private Collection (cl); BAL/Alte Pinakothek, Munich (bl); **143** Getty Images: Hulton Archive/Art Media/Print Collector (t, bc, br); **144** BAL/Wallace Collection, London; **145** BAL/Hamburg Kunsthalle, Hamburg (t); Townley Hall Art Gallery & Museum, Burnley, Lancashire (cr); **146** BAL/Barber Institute of fine Arts, University of Birmingham (tl); BAL/Gemaldegalerie, Kassel (b); **147** National Gallery, London (t); BAL/Fitzwilliam Museum, University of Cambridge (b); **148** BAL/Louvre, Paris (t); Giraudon/Louvre, Paris (b); **149** BAL/Harold Samuel Collection, Corporation of London; **150** BAL/Galleria degli Uffizi, Florence; **151** BAL/Private Collection (tr); Yale Centre for British Art, Paul Mellon Collection, US (bl); **152** BAL/British Museum, London; **153** BAL/National Gallery of Scotland, Edinburgh, Scotland (bl); BAL/Mauritshuis, The Hague, The Netherlands (cr); **154** BAL/National Gallery, London; **155** BAL/National Gallery, London; **156** BAL/Wallace Collection, London; **157** BAL/Leeds Museums and Galleries (City Art Gallery); **158** BAL/Mauritshuis, The Hague (tl, b); **159** BAL/Kunsthistorisches Museum, Vienna; **160** BAL/Scottish National Portrait Gallery, Edinburgh; **161** BAL/V&A Museum, London; **162–163** Alamy Images/Bildarchiv Monheim GmbH; **163** BAL/Musée de la Ville de Paris, Musée Carnavalet, Paris, France/Giraudon; **164** Dorling Kindersley: The Science Museum, London; **165** akg-images; **166** BAL/Louvre, Paris (tl); BAL/Louvre, Paris (cr); BAL/British Museum, London (bl); **167** BAL/Giraudon/Louvre, Paris/Lauros; **168** Wieskirche, Wies, Germany (cl); BAL (bl); **169** BAL/Wallace Collection, London; **170** BAL/Worcester Art Museum, Massachusetts, US; **171** BAL/Wallace Collection, London; **172** BAL/Louvre, Paris; **173** Detroit Institute of Arts (bl); BAL/Ca' Rezzonico, Museo de Settecento (tr); **174** Scuola Grande di San Rocco, Venice; **174–175** BAL/Residenz, Wurzburg; **176** BAL/Collection of the Earl of Pembroke, Wilton House, Wiltshire; **176–177** BAL/National Gallery, London; **178** BAL/Christies Images, London; **179** V&A Museum, London (t); BAL/Museum Narodowe, Warsaw, Poland (br); **180** Private Collection, Ken Welsh (t); BAL/National Gallery, London (b); **181** BAL/Hermitage, St Petersburg, Russia; **182** BAL/National Gallery London (t), (bl); **183** BAL/Yale Center for British Art, Paul Mellon Collection, US; **184** BAL/Scottish National Portrait Gallery, Edinburgh; **185** Private Collection; **186** BAL/Private Collection;

187 New Walk Museum, Leicester City Museum Service (cr); BAL/Charles Young Fine Paintings, London (b);**188** BAL/Walker Art Gallery, Liverpool, Merseyside; **189** Fitzwilliam Museum, University of Cambridge (t); BAL/Christie's Images (br); **190** BAL/Detroit Institute of Arts (t); Whitworth Art Gallery, University of Manchester (b); **191** BAL/On Loan to Hamburg Kunsthalle, Hamburg; **192** BAL/Galleria Borghese, Rome (cl); John Bethell (br); **193** BAL/Louvre, Paris; **194** BAL/Château de Versailles, France; **195** BAL/Louvre, Paris (tr); Museum of Fine Arts, Boston, Massachusetts, US (bl); **196** BAL/Private Collection, Phillips, Fine Art Auctioneers, New York, US; **198–199** BAL/Giraudon/Louvre, Paris/Lauros; **199** BAL/Giraudon/Château de Versailles, France/Lauros; **200** Science & Society Picture Library/NMPFT (cl); Science Photo Library/Eadweard Muybridge Collection/Kingston Museum (cr); **201** BAL/Guildhall Library, Corporation of London; **202** BAL/Giraudon/Prado, Madrid (t); BAL/Index/Private Collection (bl); **203** BAL/Louvre, Paris; **204** BAL/Fitzwilliam Museum, University of Cambridge (tl); Staatliche Museen, Berlin (b); **205** BAL/Louvre, Paris; **206** BAL/Louvre, Paris; **206–207** BAL/Louvre, Paris; **208** BAL/Louvre, Paris (t); BAL/Castle Museum and Art Gallery, Nottingham (b); **209** BAL/Museum der Bildenden Kunste, Leipzig (tr); BAL/Hamburg Kunsthalle, Hamburg (bc); **210** BAL/White House, Washington DC; **211** BAL/Metropolitan Museum of Art, New York; **212** BAL/John Constable; **212–213** BAL/National Gallery, London; **214** V&A Museum, London (tl); BAL/Norwich Castle Museum (cr); **215** BAL/Apsley House, Wellington Museum, London; **216–217** BAL/National Gallery, London; **217** BAL/National Gallery, London; **218** Musée de la Ville de Paris, Musée du Petit-Palais, France Lauros/Giraudon (t); BAL/Giraudon/Château de Compiegne, Oise, France (b); **219** Private Collection (t); BAL/Musée d'Orsay, Paris (b); **220** BAL/Apsley House, Wellington Museum, London (t); Lady Lever Art gallery, Port Sunlight, Merseyside (b); **221** BAL/Lady Lever Art Gallery, Port Sunlight, Merseyside (b); **222** Whitworth Art Gallery, University of Manchester (cl); BAL/Louvre, Paris (b); **223** BAL/New York Historical Society; **224** BAL/Detroit Institute of Arts, US; **225** BAL/National Museum of American Art, Smithsonian Institute, US; **226** BAL/Museum of Fine Arts, Houston, Texas (tl); BAL/Private Collection (b); **227** BAL/Butler Institute of American Art (t); Bridgeman Images: Metropolitan Museum of Art, New York, US (bl); **228** BAL/Manchester Art Gallery; **229** BAL/Delaware Art Museum, Wilmington, (cl); National Gallery of Victoria, Melbourne, Australia (cr); **231** BAL/William Morris Gallery, Walthamstow; **232** Bridgeman Images: Musee d'Orsay, Paris, France; **233** BAL/Giraudon/Musée d'Orsay, Paris; **234** BAL/Musée d'Orsay, Paris; **235** BAL/Musée d'Orsay, Paris/© DACS 2005; **236** BAL/Louvre, Paris (tl); BAL/Walters Art Museum, Baltimore (b); **237** BAL/Musée d'Orsay, Paris; **238** BAL/Courtauld Institute Gallery, Somerset House, London; **238–239** BAL/Musée d'Orsay, Paris; **240** BAL/Musée Marmottan, Paris (tl); Private Collection, Christie's Images (bl); **241** BAL/Phillips Collection, Washington DC; **242** National Gallery, London (tl); BAL/Musée Marmottan, Paris (b); **243** BAL/National Gallery of Art, Washington DC; **244** BAL/Musée d'Orsay, Paris; **245** BAL/Musée d'Orsay, Paris (cr); National Gallery, London (bl); **246** BAL/Detroit Institute of Arts; **247** BAL/National Gallery of Art, Washington DC; **248** BAL/Hirshhorn Museum, Washington DC; **249** BAL/Musée Rodin, Paris; **250** BAL/Art Institute of Chicago; **251** BAL/V&A Museum, London; **252** BAL/Rijksmuseum Kröller-Müller, Otterlo, Netherlands (cr); V&A Museum, London (bl); **253** BAL/Detroit Institute of Arts; **254** Bridgeman Images: Musée d'Orsay, Paris, France; **255** akg-images (tr); **256** BAL/Museum of Fine Arts, Boston, Massachusetts; **257** BAL/Nationalmuseum, Stockholm, Sweden; **258** Private Collection (cl); BAL/Art Institute of Chicago (b); **259** BAL/Courtauld Gallery, London (t); Musée d'Orsay, Paris, France (b); **260** National Gallery, London; **261** BAL/Musée d'Orsay, Paris, France (t); Museum of Modern Art, New York (b); **262** Solomon R. Guggenheim Museum, New York (tl); BAL/Musée d'Orsay, Paris (br); **263** BAL/Bibliothèque Nationale, Paris, France; **264** Musée d'Orsay, Paris (tl); Philadelphia Museum of Art, Pennsylvania (cr); BAL/Musée d'Orsay, Paris (b); **265** BAL/Museum of Modern Art of the West, Moscow, Russia; **266** BAL/Musée National d'Art Moderne, Paris, France/© ADAGP, Paris and DACS, London 2015 (tl); Private Collection/© ADAGP, Paris and DACS, London 2005 (br); **268** BAL/© Mucha Trust (b); **269** BAL/Österreichische Galerie, Vienna, Austria; **270–271** Powerstock/Superstock/Richard Cummins © 2015 Calder Foundation, New York/DACS London; **272** Alamy Images/Petr Svarc; **273** Alamy Images/Ambient Images Inc (cl); Corbis/Rykoff Collection (tr); **274** DACS, London 2015: © Succession H. Matisse / DACS London 2015 (cl); DACS, London 2015: © Succession H.Matisse / DACS 2015 (br); **275** The Baltimore Museum Of Art/ Cone Collection formed by Dr Claribel Cone and Miss Etta Cone of Baltimore, Maryland, BMA 1950.258. Mitro Hood/© Succession H. Matisse / DACS 2015; **276** BAL/National Gallery of Art, Washington DC/© ADAGP, Paris and DACS, London 2015 (t); Private Collection/© ADAGP, Paris and DACS, London 2015 (bl); **277** BAL/Private Collection/© ADAGP, Paris and DACS, London 2015; **278** Hamburg Kunsthalle, Hamburg/© Fondation Oskar Kokoschka/DACS 2015 (c); BAL/Hamburg Kunsthalle, Hamburg (bl); **279** BAL/Musée National d'Art Moderne, Paris, France/© ADAGP, Paris and DACS, London 2005; **280** BAL/Nasjonalgalleriet, Oslo, Norway/© Munch Museum/Munch-Ellingsen Group, BONO, Oslo, DACS, London 2005; **281** BAL/Graphische Sammlung Albertina, Vienna, Austria (tl); BAL/Staatsgalerie, Stuttgart/© Nolde-Stiftung Seebull (br); **282** BAL/Brücke Museum, Berlin/© Ingeborg & Dr Wolfgang Henze-Ketter, Wichtrach, Bern; **283** BAL/Musée National d'Art Moderne, Centre Pompidou, Paris/© ADAGP, Paris and DACS, London 2005; **284** BAL/Saarland Museum, Saarbrucken/© DACS 2015 (bl); BAL/Stadtische Galerie im Lenbachhaus, Munich/© DACS 2015 (tr); **285** Art Archive/Dagli Orti/© DACS 2015 (t); BAL/J. Paul Getty Museum, Los Angeles/© DACS 2005 (b); **286** BAL/Musée Picasso, Paris France/© Succession Picasso/DACS, London 2015 (tl); National Gallery of Victoria, Melbourne Australia/© Succession Picasso/DACS, London 2015 (b); **287** BAL/Museum of Modern Art, New York/© Succession Picasso/DACS, London 2015; **288** Museum of Modern Art, New York/© Succession Picasso/DACS, London 2015 (cl); BAL/Art Institute of Chicago (br); **289** BAL/Giraudon/Lauros/Private Collection/© ADAGP, Paris and DACS, London 2015; **290** BAL/Christie's Images, London/© ADAGP, Paris and DACS, London 2015; **291** BAL/Private Collection/© ADAGP, Paris and DACS, London 2015; **293** BAL/Private Collection/Chagall ®/© ADAGP, Paris and DACS, London 2015; **294** BAL/Butler Institute for American Art; **295** Detroit Institute of Arts (t); BAL/Museum of Fine Arts, Houston, Texas (b); **296** BAL/Museum of Fine Arts, Houston, Texas; **298** BAL/© ADAGP, Paris and DACS, London 2015; **299** BAL/Solomon R. Guggenheim Museum, New York; **300** BAL/Albright Knox Art Gallery, Buffalo, New York/© DACS 2015 (tl); Private Collection (br); **301** BAL/Mattioli collection, Milan/© DACS 2015; **302** Stapleton Collection/© Wyndham Lewis and the estate of the late Mrs G.A. Wyndham Lewis by kind permission of the Wyndham Lewis Memorial Trust (a registered charity) (tr); BAL/Imperial War Museum, London/© Wyndham Lewis and the estate of the late Mrs G.A. Wyndham Lewis by kind permission of the Wyndham Lewis Memorial Trust (a registered charity) (b); **303** BAL/Coventry Cathedral, Warwickshire © Estate of Jacob Epstein/Tate, London 2005; **304** BAL/Private Collection, Lefevre Fine Art Ltd, London; **305** © Tate, London 2005; **306** Réunion Des Musées Nationaux Agence Photographique/Christian Bahier/Philippe Migeat/© Succession Marcel Duchamp/ADAGP, Paris and DACS, London 2015; **307** BAL/Abbot Hall Art Gallery, Kendal, Cumbria/© DACS 2015 (bl); Private Collection/© DACS 2015 (cr); **308** BAL/Scottish National Gallery of Modern Art, Edinburgh/© DACS 2005; **309** BAL/State Russian Museum, St Petersburg; **310** BAL/Kettle's Yard, University of Cambridge/The Works of Naum Gabo © Nina Williams (tc); Private Collection (cr); Musée Nationale d'Art Moderne, Centre Pompidou, Paris/© ADAGP, Paris and DACS, London 2015 (bl); **311** BAL/State Russian Museum, St Peterburg, Russia/© DACS 2005; **312** BAL/Detroit Institute of Arts/© DACS 2015 (t); Corbis © Succession Picasso/DACS, London 2015 (b); **313** BAL/© Christian Schad Stiftung Aschaffenburg/VG Bild-Kunst, Bonn and DACS, London 2015; **314** BAL/Hamburg Kunsthalle, Hamburg/© DACS; **315** Art Archive/Dagli Orti (cl); BAL/Museum of Fine Arts, Houston, Texas/© Hattula Moholy-Nagy/DACS 2015 (br); **316** akg-images/Erich Lessing/© DACS 2014; **317** Photo Scala, Florence/© Digital image, Museum of Modern Art, New York/© 2005 Mondrian/Holtzman Trust c/o HCR International, Warrenton, Virginia, US; **318** Kobal Collection/Buñuel-Dalí © Salvador Dalí, Fundació Gala-Salvador Dalí, DACS, 2015 (tl); Photo Scala, Florence/© 2005, Digital image, Museum of Modern Art, New York/© DACS 2015 (b); **319** BAL/Collection of Claude Herraint, Paris/© ADAGP, Paris and DACS, London 2015 (b); **320** BAL/Philadelphia Museum of Art, Pennsylvania PA/© Salvador Dalí, Fundació Gala-Salvador Dalí, DACS, 2015 (tl); BAL/Kunsthaus, Zürich, Switzerland/© ADAGP, Paris and DACS, London 2015 (br); **321** BAL/Albright Knox Art Gallery, Buffalo, New York/© Successió Miró/ADAGP, Paris and DACS London 2015; **322** Photo Scala, Florence: White Images/© Man Ray Trust/ADAGP, Paris and DACS, London 2015; **323** Bridgeman Images: National Gallery of Art, Washington DC, US; **324** BAL/Imperial War Museum, London (cl); **324–325** Bridgeman Images: Wakefield Museums and Galleries, West Yorkshire, UK/Reproduced by permission of The Henry Moore Foundation; **326** Corbis/Andy Keate; Edifice (cr); BAL/Private Collection/© Angela Verren Taunt 2015. All rights reserved, DACS (b); **327** BAL/Private Collection/Bowness, Hepworth Estate; **328** BAL/Mexico City, Mexico/Ian Mursell/Mexicolore/© DACS 2015; **329** BAL/Phoenix Art Museum, Arizona/© 2015. Banco de México Diego Rivera Frida Kahlo Museums Trust, Mexico, D.F./DACS (t); BAL/Private Collection/© DACS 2015 (b); **330** BAL/© Museum of Fine Arts, Houston, Texas, US, Gift of Meredith J. and Cornelia Long; **331** BAL/© Museum of Fine Arts, Houston, Texas, US/© ARS, NY and DACS, London 2015 (t); BAL/© Butler Institute of

American Art, Youngstown, OH, US, Museum Purchase 1950 (br); **332** BAL/Whitney Museum of American Art, New York; **333** BAL/Tokyo Fuji Art Museum, Tokyo, Japan/© Grandma Moses Properties Co, 1945; **334-335** BAL/Private Collection/© The Pollock-Krasner Foundation ARS, NY and DACS, London 2015; **335** BAL/Musée Nationale d'Art Moderne, Paris/© The Pollock-Krasner Foundation ARS, NY and DACS, London 2015; **336** BAL/Los Angeles County Museum of Art/© ARS, NY and DACS, London 2015 (tl); Private Collection/© The Willem de Kooning Foundation, New York/ARS, NY and DACS, London 2015 (bl); **337** BAL/Fogg Art Museum, Harvard University Art Museums, US/© 1998 Kate Rothko Prizel & Christopher Rothko ARS, NY and DACS, London; **339** Photo Scala, Florence/© 2005, Digital image, Museum of Modern Art, New York/© 2015 The Barnett Newman Foundation, New York/DACS, London; **340** BAL/Musée National d'Art Moderne, Centre Pompidou, Paris/© 2014. Sam Francis Foundation, California/DACS; **341** © ARS, NY and DACS, London 2015; **342** BAL/Private Collection/© ADAGP, Paris and DACS, London 2005; **343** BAL/Private Collection/© ADAGP, Paris and DACS, London 2015; **344** BAL/Private Collection/© ADAGP, Paris and DACS, London 2005; **345** BAL/Detroit Institute of Arts, US/© ADAGP, Paris and DACS, London 2015; **346** BAL/Private Collection/© ADAGP, Paris and DACS, London 2015; **347** BAL/Hamburg Kunsthalle, Hamburg/© Estate of Dieter Roth (bl); Private Collection/© Hundertwasser Archives, Vienna (tr); **348** BAL/Estorick Foundation, London/© DACS 2015; **349** BAL/Hamburg Kunsthalle, Hamburg/© Fundacio Antoni Tapies/DACS, London, 2005 (tl); akg-images/L. M. Peter/© Zabalaga-Leku, DACS, London, 2015 (br); **350** BAL/New Walk Museum, Leicester City Museum Service/© Estate of Terry Frost; **352** BAL/Private Collection/© R.B.Kitaj; **353** Corbis: © The Estate of Francis Bacon/All rights reserved. DACS 2015 (tc); Private Collection/© The Estate of Francis Bacon. All rights reserved. DACS 2015 (b); **354** BAL/Private Collection/© Lucian Freud; **355** BAL/Arts Council Collection, Hayward Gallery, London/© ADAGP, Paris and DACS, London 2005; **356** BAL/Detroit Institute of Arts/© Robert Rauschenberg Foundation/DACS, London/VAGA, New York 2015; **357** BAL/Private Collection/© 2015 Calder Foundation, New York/DACS London; **358** Photo Scala, Florence: Copyright Digital image, The Museum of Modern Art, New York / Scala, Florence/© Andrew Wyeth / ARS, NY and DACS, London 2019/© DACS 2019 (tl); **359** BAL/Kunsthalle, Tubingen, Germany/© R. Hamilton. All Rights Reserved, DACS 2015 (cl); Saatchi Collection, London/© The Andy Warhol foundation for the Visual Arts, Inc./DACS, London, 2005. Trademarks Licensed by Campbell Soup Company. All Rights Reserved (br); **360** BAL/Private Collection/© Estate of Roy Lichtenstein/DACS 2015; **361** BAL/Private Collection/© Alex Katz, DACS, London/VAGA, New York 2015; **362** BAL/Private Collection/© The Andy Warhol Foundation for the Visual Arts, Inc./ARS, NY and DACS, London 2005; **363** Bridgeman Images: Whitney Museum of American Art, New York, US (t); BAL/Private Collection/© Jasper Johns/VAGA, New York/DACS, London 2015 (b); **364** BAL/Museum of Fine Arts, Houston, Texas, US/© The Estate of Philip Guston (bl); Wolverhampton Art Gallery, West Midlands/© James Rosenquist/DACS, London/VAGA, New York 2015 (tr); **366** BAL/Ludwig Museum, Cologne/© David Hockney; **367** BAL/CAPC Musée d'Art Contemporain, France/© Mario Merz/SIAE/DACS, London 2015; **368-369** BAL/Private Collection/© DACS 2015; **370-371** Rex Features/Ray Tang RTR)/© David Batchelor; **372** Alamy Images/Ian Dagnall; **373** Getty Images: Ilya S. Savenok / Stringer / Getty Images for Christie's Auction House (t); Reuters/Vincent West (crb); **374** BAL/Museum of Fine Arts, Houston, Texas, US/© The Easton Foundation/VAGA, New York/DACS, London 2015; **375** BAL/On loan to Hamburg Kunsthalle, Hamburg/© DACS 2015; **376** BAL/On loan to Hamburg Kunsthalle, Hamburg/© Estate of Duane Hanson/VAGA, New York/DACS, London 2015; **377** BAL/Galleria Nazionale d'Arte Moderna, Rome/© ARS, NY and DACS, London 2015 (t); BAL/On loan to Hamburg Kunsthalle, Hamburg/© ARS, NY and DACS, London 2015 (b); **378** akg-images: © Cy Twombly/Cy Twombly Foundation (tl); BAL/Hamburg Kunsthalle, Hamburg/© ARS, NY and DACS, London 2005 (b); **379** Bridgeman Images: Private Collection/Photo © Christie's Images/© Richard Estes, courtesy Marlborough Gallery, New York; **380** BAL/Hamburg Kunsthalle, Hamburg/Cat 827-4 © Gerhard Richter; **381** Photo: Wolfgang Volz, © Christo 1998 (t); BAL/Detroit Institute of Arts, US/© Carl Andre/VAGA, New York/DACS London 2015 (b); **382** Bridgeman Images: Allen Memorial Art Museum, Oberlin College, Ohio, US/Fund for Contemporary Art and gift from the artist/and Fischbach Gallery (tl); BAL/On loan to Hamburg Kunsthalle, Hamburg/© Georg Baselitz (br); **383** Courtesy James Cohen Gallery, New York. Collection: DIA Center for the Arts, New York, Photo Gianfranco Gorgoni/© Estate of Robert Smithson/VAGA, New York/DACS, London 2005; **384** Bridgeman Images: Wolfgang Neeb/© ARS, NY and DACS, London 2015 (cl); Photo Scala, Florence/© ARS, NY and DACS, London 2015 /© Chuck Close, courtesy PaceWildenstein, New York (tr); **385** BAL/Private Collection Hamburg/© The Estate of Sigmar Polke, Cologne, DACS 2015; **386** © Gilbert & George; **387** BAL/Hamburg Kunsthalle, Hamburg/© ADAGP, Paris and DACS, London 2015; **388** BAL/© Museum of Fine Arts, Houston, Texas, US, Funds from National Endowment Fund for Arts & Mrs T.N.Law/© ARS, NY and DACS, London 2014; **389** Hamburg Kunsthalle, Hamburg, Germany/© Jorg Immendorff; **390** © El Anatsui. Courtesy of the artist and Jack Shainman Gallery, New York; **391** akg-images/Richard Booth/© Antony Gormley; **392** Bridgeman Images: Victoria & Albert Museum, London, UK/Copyright Francesco Clemente, Courtesy Mary Boon Gallery; **393** Courtesy of the Cindy Sherman and Metro Pictures, New York; **394** Bridgeman Images: On Loan to the Hamburg Kunsthalle, Hamburg, Germany/© DACS 2015; **395** © Jeff Koons; **396** © Andy Goldsworthy, Cass Sculpture Foundation and Michael Hue-Williams; **397** Bridgeman Images: Private Collection/Photo © Christie's Images/© The Estate of Jean-Michel Basquiat/ADAGP, Paris and DACS, London 2015; **398** © Keith Haring Foundation: (t); Corbis: Sygma/Neville Elder/© Tracey Emin. All rights reserved, DACS 2015 (b); **399** © Rachel Whiteread; Courtesy of the artist and Luhring Augustine, New York; **400** White Cube Gallery/Courtesy Jay Jopling/Photo: Stephen White/© Damien Hirst.

AUTHOR ACKNOWLEDGEMENTS

Catalogue descriptions of Old Master paintings sometimes contain a caveat to the effect that although the work of art is principally by the hand of the artist in question, it is possible to detect other hands at work. I am very grateful to those who contributed, and whose hands can at times be detected. In particular I would like to thank Thomas Cussans who contributed the text on early art, and Reagan Upshaw. Nonetheless I take responsibility for what is written, and I hope that the fresh ideas outnumber the errors. Paintings also reveal influences and here I would like to acknowledge a few of many: Bernard Berenson, Kenneth Clark, Umberto Morra, Robert Hughes, John Updike, Virginia Spate, Norbert Lynton, Erika Langmuir, many generations of students, and, above all, my wife Carolyn.